當我們旅行：

Lonely Planet 的故事

托尼‧惠勒、莫琳‧惠勒◎著

楊樺◎譯

once while travelling

序

　　之所以有Lonely Planet，是因為當年不停地有人問我們：「你們是怎麼從阿富汗到印度的？」「沒得病嗎？」「只搭了個遊艇？」等等問題。今天你看到這本書，也是因為同樣的原因——人們總是在問我們「兩個只剩下兩毛七的背包客，你們如何最後能夠擁有一個跨國公司呢？」

　　我們最初的旅程曾經激勵了無數想要上路的人們，與此相仿，Lonely Planet 的故事也會在那些夢想把自己的熱愛變成自己的事業的人們中產生共鳴。這麼多年來，我們經歷過很多的訪談並經常被問到同樣的問題：

　　旅行在你們生活中的重要性如何？

　　你們既是夫婦又是事業夥伴，這種關係是如何維持的？

　　你們是怎樣把照顧孩子和你們的生活方式結合起來的？

　　Lonely Planet已經有三十多年的歷史，它在不斷改變，我們也是如此。我們從當年二十多歲、懷抱一腔旅行熱情的窮背包客，變成了今天五十幾歲的百萬美元公司的老闆，而不變的則依然是對於旅行的熱忱。

　　Lonely Planet就是我們的生活，我們一直在其中生存並呼吸，

我們愛它，儘管這並不總是有趣或者容易的事情，但我們從來也沒有厭倦。一路上我們學到很多東西，關於事業，關於如何把生活和工作結合在一起，關於去承擔風險，努力工作；我們也知道了當你敞開胸懷充滿好奇地讓自己去面對這個世界時你會遇到什麼，所以我們的故事綜合了這一切：旅行，工作，人與人的關係。

　　托尼主要負責完成這本書，在寫作過程中，我們產生了激烈的爭論。後來我們決定這本書將有一個主要的聲音（托尼的），但寫到關於我的或者我發現的東西，我也將發出自己的聲音。

　　托尼和我仍然在旅行。我們仍然相信激勵人們走出去看這個世界是何等重要，我們也依然熱愛我們所做的一切。當然，對於我們來說，沒有廣大旅行者對於Lonely Planet的信任就沒有我們的今天。對於每一個用過或者濫用過我們書的讀者，每一個在路上給我們寫信的旅行者，以及每一個在上路之前在背包塞一本Lonely Planet的人，我們衷心的說一聲：「謝謝！」

<div align="right">

莫琳・惠勒

墨爾本，2005年6月

</div>

目　次

1
穿越亞洲

「兩毛七……」我數著手心裡那些可憐的硬幣。

幾分鐘之前,最後一輛便車剛剛帶著我們開過雪梨的海港大橋,那時候還未完工的歌劇院正在左邊的港口拔地而起。當車子慢慢駛過大橋,坐在後排的莫琳靠著我的肩喃喃地問:「我們還剩多少錢了?」

那是1972年耶誕節後的第一天。莫琳22歲,我26歲。

手忙腳亂了半天,我們面對翻遍身上所有口袋找出的那一小堆硬幣目瞪口呆。此時,家遠在另外半個世界,沒有朋友,沒有工作。我們是怎麼把自己折騰成這個樣子的?

要說事情的起因,我倒是可以精確地說出是哪年哪月在哪裡開始的。那是倫敦市中心攝政公園(Regent's Park)的一張長椅,1970年10月7日,一個星期三的午後。很多人在生命中都會有一些很重要的時刻,而這就是我們生命中的那一刻。那年我剛剛開始倫敦商學院的研究生課程,當時商學院只成立了五年,而今天它已經是歐洲最著名的MBA學府。學校位於倫敦的一個時髦新區,攝政公園邊的Nash Terrace。

10月初,我北上來到倫敦,回到大學。開課剛一周,在那個命

中註定的秋日，我去買了件新外套。回來時抄近路穿過攝政公園。對於10月來說，那天的天氣是不同尋常的暖和，於是我便停下來，坐在公園的長椅上看剛買的汽車雜誌。而此時一個女孩（還用問？當然是個美女！）也看上了我坐的那張灑滿陽光的長椅，她坐在了另一端，從包包拿出一本托爾斯泰的小說。

　　莫琳：我在上個周六下午剛剛抵達倫敦。離開貝爾法斯特（Belfast）時，母親在機場與我告別。我的計畫是去倫敦，找份工作，待上一兩年，然後回家，就像數千個在我之前的愛爾蘭女孩曾經做過的一樣。倫敦是座大城市，充滿了刺激和機遇，體驗一下固然很好，但那不是真正的生活。到我說再見時，媽媽仔細地看了我一眼，然後就緊緊地抱住我說：「你不會再回來了。」

　　說心裡話，我希望她說的是對的，我確實渴望成為那些離開的女孩中的一個。

　　我住在Tottenham Court路旁的一座女子旅舍，地方很大，規矩無數。兩個人一間房，有公共浴室和廚房。一扔下行李，我就迫不及待地出去逛逛。在外邊大概逛了幾個小時，貪婪地看著，聽著，努力辨認著方向。一想到這裡沒有人認識我，我就格外興奮。要知道在貝爾法斯特那樣的小城裡，想要不遇到熟人簡直太難了。

　　在家時，我曾經做過秘書，會速記或者打字。在預付了兩周的租金後，我的口袋裡只剩下大約12英鎊。不言而喻，我必須先去找份工作。星期天我穿梭於倫敦的大街小巷，仍然沉浸在自由的興奮中。到了星期一，我就去職業介紹所碰運氣。星

期二我獲得了一份工作——酒業公司Peter Dominics的市場經理助理。我很喜歡我的老闆，辦公室又在攝政公園約克門的一幢美麗房屋中，而工資則是在貝爾法斯特時的兩倍。回家的路上我有些暈眩——這一切都來得太容易了。

下周一才開始工作，這周的後幾天就自由了。戲劇是我的最愛之一，於是我打算去Drury Lane劇院看正在上演的*The Great Waltz*。不巧的是儘管那是個星期三的下午，票居然還是賣完了。好在我還有很多其他愛好，比如音樂和讀書。在回來的路上我在書店買了本托爾斯泰的《少年，童年和青年》（*Boyhood，Childhood and Youth*）。那天的天氣好得出奇，於是我決定去公園裡看書。

我找到了一張陽光燦爛的長椅，可是有人已經坐在那兒了，走近了才發現那是個年輕小夥子。來倫敦的短短幾天中，已經有好幾個小夥子跟我搭訕，所以我有點警惕。然而那是唯一一張在陽光下的椅子，我實在不想放棄。於是選擇長椅的另一端坐下，拿出書來。

幾分鐘後，長椅的那一端開始有動靜並傳來歎氣聲。「啊噢，」我心中暗想：「又開始了。」

「啊，請問這裡是周三下午倫敦最熱門的閱讀之地嗎？」他說。

我故意慢慢抬起頭，打算用最冰冷的反應把他從椅子上趕走，可是我的目光卻撞上了一雙有生以來從未見過的最迷人的綠眼睛。於是我迅速調整了自己的腔調，微笑著說，「我也不是很清楚，上個周六我才到倫敦。」

那天晚上我們一起去看了電影「風流醫生俏護士」（Mash），這也是我們的第一次約會。於是夢幻般的一年就此拉開了序幕，不過那天晚上最後發生的事情在以後變成了我們的一個習慣。我打算走條不同的路線從萊斯特廣場（Leicester Square）回到莫琳住的旅舍，結果迷路了。到今天，我仍然經常這樣去嘗試並且迷路。

商學院在大樓的一側為學生提供住宿，第一學年我就住在那兒。莫琳的辦公室離我們學校簡直就是字面意義上的一箭之地，很快，我們不僅在晚上約會，就連中午都常常碰面。不工作的時間我們大多在床上，只是起來去買份周日報紙（那種報紙沉沉的，加了特殊版還附送雜誌），然後拖回我們的房間。

1971年夏天，在第一學年和第二學年之間，莫琳和我一起完成了我們的第一次長途旅行。之前我們也曾經有過很多次英國附近的周末遊，可是這一次不同，我們帶著露營設備，駕駛Marcos穿越歐洲。第一站是捷克斯洛伐克，一個自從布拉格之春後令人傷感的地方，接下來經過奧地利到達原南斯拉夫境內克羅埃西亞沿海（Croatian coast）的眾多岩石海灘和島嶼。然後前往威尼斯，最後途經瑞士和法國回家。

回來以後，莫琳繼續在倫敦中心工作，而我則利用餘下的夏季時光為一家機械工具製造廠作了一項調查，調查他們的設備在英格蘭中部和北部地方工廠的使用情況。夏天結束後，我們就在Swiss Cottage區找了一間位於攝政公園北面的公寓搬到一起。1971年10月7日，在相識整整一年後，我們結婚了。

倫敦商學院的第二年生活像第一年一樣愉快地飛逝渡過。1972年初，我的第二個大學學期結束了。

我當時拜訪了一些公司，找到一份看起來近乎完美的工作：到

福特汽車公司在埃塞克斯郡（Essex）的布倫特伍德（Brentwood）總部做生產計畫。當時在歐洲汽車市場，福特的占有率遠遠超過那些最著名的英國製造商。同時，這份工作也用得著我的工程背景和新學到的商業技能。

但是我真的需要一份工作嗎？莫琳和我真的要安頓下來過朝九晚五的生活嗎？我們已經愛上了倫敦的生活，離開這裡住在郊區或者是每天長途奔波去上班對我們來說都沒有吸引力。我們越深入討論，越覺得這樣的生活沒什麼意思。最後決定暫時把煩惱放下，先環球旅行一年，然後再決定何去何從。我給福特公司寫信說我非常高興接到聘書也很想去工作，但是能否把報到時間延遲一年？他們很通情達理地回信同意了——我今天仍然保存著這封信。

到了6月底，我的MBA生涯開始接近尾聲。在學校夏季舞會的那個早上我和莫琳在綠色的草坪上照了一張合影，照片上的我們是如此的年輕。莫琳簡直就像是16歲而不是21歲，而我看起來也比她大不了多少。

在倫敦的最後幾個月，亞洲一直縈繞在我的腦海。父親在航空領域工作了一輩子，所以我也經常被帶著飛來飛去，以至於很少會在同一個學校待上兩年。我的青少年時期就大部分是在美國度過的。而且在大學以及克萊斯勒工作期間的每個夏天我都會去旅行。我認為那些歐洲之旅對我而言僅僅是開胃的小菜，穿越亞洲才稱得上是真正的旅行。三年前，在離開克萊斯勒之前，我曾經駕車去過歐洲的邊緣土耳其，對我的自製跑車進行了一次小試驗。我們想沿著一條與此相似的路線進入亞洲。

克萊斯勒也給過我一些靈感。1968年我剛到公司不久，公司曾經舉行了一次拉力賽——這可比賽車更過癮——從倫敦出發穿越亞

洲到雪梨。在這場新龜兔賽跑中，英國分公司參賽的車只是一輛
Hillman Hunter，但卻最終贏得了比賽。當那輛車還在試驗部門的車
庫時，我就曾經注視著堆在車裡的地圖，想像著到印度和更遠的地
方去旅行是多麼的有趣。

　　當時並沒有很多關於如何長途跋涉到東方的資訊，書店的書架
也不像現在這樣被經過認真調查、精心製作的亞洲大陸旅行指南書
壓得喘不過氣來，不過我們最終還是找到了一本輕便的小書《從陸
路到印度》（*Overland to India*），作者是一位叫道格拉斯·布朗
（Douglas Brown）的加拿大人。

　　然而更有用的資訊來源卻是BIT指南。BIT（BIT在早期電腦語
言中指資訊量的最小單位）是1960年代倫敦的一家公司，它可以幫
你從一次煩人的旅程中解脫出來；還可以預約墮胎；可以幫你找住
的地方；還可以幫毒販請辯護律師。對這些公共活動的財務支援來
自各種不同的管道，其中就包括BIT指南。這是由旅行者寫的「來
自旅途中的信」組成的資訊，是個有真有假多姿多彩的大雜燴。我
到BIT辦公室轉了轉，付了錢，回家後開始翻閱那些筆記、名字和
地址（幾年後，負責BIT指南的大鬍子專家傑夫·克勞瑟〔Geoff
Crowther〕將會對Lonely Planet的成長做出非常重要的貢獻）。

　　我們的計畫漸漸開始成形了：首先穿越歐洲到土耳其的伊斯坦
堡，通過博斯普魯斯海峽從歐洲到達亞洲，向東過土耳其進入伊
朗。從德黑蘭前往阿富汗，然後到巴基斯坦和印度，經過新德里繼
續向上到尼泊爾的加德滿都。我們知道自己將必須飛過緬甸，由東
南亞前往澳大利亞。

　　我們沒有多少錢，但是希望能夠堅持到澳大利亞，因為在那裡
可以找工作。當時英國公民進入澳大利亞不需要簽證，而且可以合

法工作。我們盤算著會很快賺夠錢回到倫敦，搞不好回來的路上還可以再到美國玩幾個地方。我們將環球旅行一年；而這註定將會其樂無窮。

我們很快就打消了參加穿越亞洲旅行團的主意，即使我們想參加，也可能根本負擔不起。在1970年代初期，很多公司就像城市公車一樣來回穿梭於亞洲。有些小公司駕駛著陸虎（Land Rovers），經營一些奇異而美妙的路線，還有些大傢伙如Penn Overland，它的橙色大巴應該屬於比較奢華的那種。另外還有私人營運的擁擠的「魔術汽車」。除此之外還有像Encounter Overland這樣的公司，它的四輪傳動車現在仍然在亞洲大陸和非洲腹地上馳騁著。

前往亞洲的汽車和卡車通常從倫敦出發，開到終點加德滿都後再載著新的乘客開回來。這些公司通常由英國的退伍軍人經營，他們擅長把旅程搞得像軍事遠征探險。雖然不能像以前指揮軍隊一樣指揮這些乘客，但是想讓這些付費的顧客像新兵一樣規規矩矩卻是輕而易舉。

既然已經決定不加入有組織的旅行團隊，公共交通或者自駕車就成爲剩下的選擇。顯然，沿途有時需要依賴公共交通工具，不過我們還是決定駕車完成第一段路程。因爲不能在車上花很多錢，所以打算選輛非常便宜的，便宜到必要時可以隨時扔在路邊而不心痛。

我用過幾輛迷你貨車，也組裝過小型跑車，我們決定找輛舊的但很結實的奧斯丁（Austin）或莫里斯（Morris）小型貨車。這種車價格便宜，性能可靠，空間還大得驚人。最後我們花了65英鎊買到一輛大概有十年車齡的深藍色舊車。我又收集了一些工具和備件

並從專賣廢舊零件的地方買了第二備胎。

隨之而來的是個長周末，大學朋友大衛‧庫伯（David Cooper）邀請我們到康沃爾郡（Cornwall）大西洋海岸他父母的海灘別墅去玩。周五晚上莫琳工作結束後我們就開著新買的車出發了。那是個典型的交通堵塞的英國長周末，車子的風扇皮帶很快就壞掉了。把車停在路邊，我們拿出備件箱裡的風扇皮帶，打著手電筒設法把皮帶換上。可是大約80公里後，新換的皮帶又壞了，幸運的是我還有個很破舊的第二備件，不過它看起來也是奄奄一息，把它裝上後，我們又馬上買了個新的皮帶。不久我們就不得不換上它。這回導致風扇皮帶磨損的原因明確多了：發動機軸承正在漸漸失靈。我們好不容易在午夜後到達大衛的海灘別墅，第二天早晨我就給發動機換了個新軸承。

這輛舊車的皮帶在接下來與我們相處的時間裡再也沒有出狀況，但是在周末返回倫敦的路上，這個老爺車又發出了另一種可怕的噪音。這一次是後輪軸承在退休前的呻吟和掙扎。帶著毛骨悚然的尖叫聲和刺耳的噪音，我們勉強回到倫敦。

幾周後學期結束了，我們也整裝待發。準備了一些備件、額外的備胎、兩個背包、一頂舊帳篷、睡袋、野炊工具和幾箱食物，還有書、地圖和價值400英鎊的旅行支票——即使是在1972年，這也是一筆很少的錢。我們在倫敦西部伯克郡我父母家度過了在英國的最後一夜。

「我們將在一年後回來。」7月4日早晨離開時我們宣佈。我們開著車在路的盡頭拐彎，向印度，或者是其他什麼地方進發。

「歐洲，」我指著渡輪留在身後的軌跡。「亞洲」，我繼續指

著我們正在航向的方位。

穿過歐亞兩洲的分界線，穿過博斯普魯斯海峽，從伊斯坦堡的歐洲部分到達這座古老城市的亞洲一端是這次旅途重要的一步。今天有兩座橋連接著伊斯坦堡的歐亞兩端，但在1972年的8月，第一座博斯普魯斯海峽大橋仍在建造之中。我們把小貨車開上渡輪，這是躍上另一個大陸最好的方法，也是奔向東方的一個重大里程碑。

幾天前我們已經駛入伊斯坦堡，為了省錢，我們就在城牆外搭帳篷。令人高興的是，可以與其他旅行者徹夜長談。這些人來自英國、加拿大、美國和澳大利亞，都打算去東方旅行，大多數是坐福斯汽車公司的Kombi自小客車。就算我們還沒有開始擔心前方的行程，他們所講的那些關於阿富汗的恐怖故事也足以讓我們立即揪起心來。伊斯坦堡讓我們第一次感受到了神秘東方的氣息，儘管城市的大部分以及幾乎所有的歷史古跡都在歐洲這邊，可是它和我們經過的其他歐洲城市還是有著明顯的不同。

位於伊斯坦堡蘇丹阿合麥特區（Sultanahmet）的餐館Pudding Shop是穿越大陸的任何人——每一個人都註定要經過的，只要你等待足夠長的時間你就一定會看到他們。在今天它仍然提供便宜的餐飲，並在旅行者的旅途中留下屬於自己的一份記憶。

我們從阿姆斯特丹的達姆廣場（Dam Square）出發，由於對開銷控制得太緊，以至於在離瑞士邊界還有幾公里的時候車就沒油了。我搭車到瑞士境內，成功地帶回來一加侖非常便宜的瑞士汽油。在接下來的日子裡，我的日記就開始多了好些「沒油了」的記載，因為我們總是盡可能省著花，好讓每一分錢都能走得更遠。

在巴塞爾時（Basle）一個前輪軸承壞了，幫助我們更換軸承的英國業餘機械師嚴肅地告訴我們絕對不可能到達我們想去的地方。

奇怪的是那是旅途中最後一次軸承失靈，即使是後來我們翻越阿爾卑斯山、穿過反常的7月暴風雪進入義大利，它都沒再出過問題。在義大利我們被偷了，這也是這次旅途中的唯一一次。當時就像廣告所說的一樣，美國運通救了我們。後來小偷被捉到了，很遺憾為了上法庭我們又耽擱了一天時間。

渡輪帶著我們通過亞德里亞海到達杜布羅夫尼克（Dubrovnik）。接著是雅典，當我們大汗淋漓地從雅典衛城下來，一位笑容滿面的女士正在為花園澆水，於是我們便免費享受了一次淋浴。在雅典一年一度的葡萄酒節上我們喝了大量的葡萄酒，還享用了美味的剩菜。

當我們的老爺車在雅典露營地修整的時候，我們取道愛琴海去了趟萊斯博斯島（Lesbos）體驗大海的氣息。在渡輪上結交了一位來自南非的年輕人，消瘦的艾弗·肖恩（Iror Shaun）。我們一道坐汽車去了一個美得匪夷所思的小村莫利沃斯（Molyvos）。艾弗當時是去看租房子住在那裡的英國和澳大利亞朋友，其中有位年輕的澳大利亞女士名叫芭芭拉·艾特肯（Barbara Aitken），25年後，她成為我們墨爾本公司的工作人員。

我們和很多年輕旅行者一起躺在沙灘上，談論著接下去的路程。為了省錢，我們中午不吃午飯，晚上則到考恩（Con）開的非常受歡迎的小咖啡館喝便宜的希臘葡萄酒，凌晨才步履蹣跚地回宿營地，而醒來的時候就會看到一對自命為「天空和藍色」的美國嬉皮在海灘做清晨瑜伽，他們的背後就是海峽對面的土耳其。

夜裡考恩總是醉成一攤爛泥，根本不可能清楚計算顧客的帳單，所以每次我們爬出睡袋，在水龍頭下清洗完畢後就會躡躡到他的咖啡館去結清帳。

　　回到雅典，我們繼續開車向薩洛尼卡（Thessaloniki）前進。旅行總是可以創造出一些有趣的機會讓人們邂逅，而這邂逅繼而會導致其他的相遇。有時可能是幾年以後。這簡直是太神奇了。我們在海濱小城普拉塔蒙（Platamon）外的露營地和一個澳大利亞年輕人西蒙·波特（Simon Potter）共渡了愉快的一個晚上，當時他正在自己的歐洲大旅行途中。幾年後，全世界的Lonely Planet指南書都會在他墨爾本公寓的沙發下暫時存放。再後來，我成為他的伴郎。

　　我們在伊斯坦堡拿到了伊朗簽證，但是必須在安卡拉（Ankara）停留，申請去阿富汗的簽證。離開安卡拉後，我們向南到卡帕多細亞（Cappadocia）地區的葛勒梅（Göreme），那裡有奇異的利用岩石挖成的房子、教堂和其他建築。然後北上到赫梯（Hittite）古城博阿茲卡萊（Bogazkale）和哈圖薩（Hattusa），黑海港口城市薩姆松（Samsun）和特拉布宗（Trabzon）。之後又向南到了埃爾祖魯姆（Erzurm），在阿勒山（Mt Ararat）山影下的多烏巴亞澤特（Dogubayazit）的露營地裡熬過了冰冷的一夜，最後越過邊界進入伊朗境內。

　　莫琳：我熱愛土耳其，它是我第一次的「東方」體驗，而這種體驗徹底迷住了我。當我第一次看到路旁吃草的駱駝時，我確實是驚呆了。我們經過的村莊就像是電影「萬世流芳」（The Greatest Story Ever Told）中的佈景，驢子繞著巨大的磨坊一圈又一圈沒完沒了的磨著稻穀。遇到的女人都遮著臉，她們張大的眼睛顯得非常驚訝。當時的我年輕無知，無法理解她們為什麼這樣看我，但是卻總是被眼前那種瞬間的友好和自然流露出的慷慨所打動。

11

　　當人們問起我們的第一次旅行，最常見的問題是：「你們最糟糕的時刻是什麼？」他們好像真的期待聽到一次可怕的襲擊或者是一些類似的恐怖事件。我的回答恐怕要讓他們失望了。的確，我們曾弄丟過東西、失竊過、曾在不顧一切飛奔的汽車上驚恐過，有時也曾經遇到過一些讓我們反感的傢伙，但是總的來說，這一切都沒什麼大不了的。

　　不過，在黑海海岸我們有過一段很「不同尋常」的經歷。當時我們開進一個有露營地的荒野公園。那裡非常偏僻，沒有一個人，又正趕上黃昏時分，所以我們決定趕快做點東西吃，然後到車裡睡覺。我們正在收拾東西，兩個男人突然出現了，他們都帶著來福槍。我想他們大概是士兵或者員警，會讓我們離開這裡，但是他們卻沒穿制服。他們打手勢讓我們跟他們走；我們試著說不用了謝謝，可他們還是堅持。沿著一條樹木茂盛的小路，我們又遇到了其他一些帶槍的人。他們互相交談著，我們當然什麼都聽不懂。最後我們來到一片空地，看起來是他們的露營地：有間小屋，還有營火。帶領我們的人示意讓我們坐下。我非常害怕。不知道這是哪裡，我們的一切財產都在車裡，周圍又有很多荷槍實彈、看起來很粗暴的男人！一個人走進小屋，叫另外一個過去，說了些什麼，然後走開，給我們拿來茶和麵包。而這竟然就是當晚所發生的一切。最後他們又送我們回到我們的車旁。

　　在土耳其我們還遇到其他一些事情，都是以含糊不清開始而以莫名的友善結束。有一次我們在一個湖邊紮營，附近有家餐館，一個高高的年輕人站在我們的帳篷外看著我們。我們試圖和他交談，但是他聽不懂。他好像打算就在那裡站上一整

夜。我們想如果走到餐館也許能甩掉他。於是我們一起來到餐廳，而那裡已經有個男人和一桌子的菜在等著我們了。

「怎麼這麼慢？我已經派阿莫德叫你們好久了。」他說。這樣我們就和餐館主人享用了一頓精美大餐，他向我們介紹了一道特色菜——烤麻雀。我很難嚥下這些可憐的小生命，不過托尼對於吃鳥倒是從沒遇到過障礙。我認為「不好」的旅行故事都是由於缺乏溝通或者因為誤解造成的，不過這也許只是因為我們特別幸運罷了。

大不里士（Tabriz）是我們在伊朗的第一站，在繼續向南去伊斯法罕（Isfahan）之前，我們看到了伊朗王的車隊經過鎮區。像其他許多遊客一樣，在伊斯法罕我們為那純粹的美麗所傾倒；巨大的廣場四周環繞著燦爛輝煌的藍頂建築。莫琳坐在伊斯法罕標誌性大橋旁的照片看起來很像個有經驗的年輕亞洲旅行者，而露營地裡的我滿面鬍鬚，拿著一張橢圓形大　傻笑著。　是我們常用的早餐。

就在我們打算離開伊斯法罕往北去德黑蘭之前，我不知吃了什麼東西，接下來的幾天都痛苦不堪。這是我們經歷的第一次「德里痢疾」。很幸運我們有自己的車，否則你想想有個老外在公共汽車的走道捂著肚子狂奔，手中還揮舞著衛生紙，其他乘客看到這個場面一定會非常開心。從裏海開始，我們又轉向東去馬什哈德（Mashed），感受那裡的聖殿和狂熱的回教。儘管阿富汗的邊界並不遠，但是由於有海關、衛生部門、移民局、警察局和保險部門（我們在每個邊界都必須要花幾塊錢買汽車保險），單單穿越邊界就要花費3小時。

赫拉特（Herat）有美麗的星期五清真寺、沉思的城堡和迷人的

巴紮集市。在那個年代來這裡旅行簡直如同夢幻一般，大衛・托莫里（David Tomory）描述嬉皮之路的遊記《天堂一季》（*A Season in Heaven*）敏銳而完美地捕捉到了阿富汗那個時代的感覺，Lonely Planet後來出版了此書。當然，這些記憶已經褪色了，但我依然記得喀布爾（Kabul）的Sigi咖啡館毫無疑問就是嬉皮之路中阿富汗段的中心。在那裡我們坐在地毯上，品嘗薄荷茶，聽著音樂（有謠傳說如果平克・佛洛伊德〔Pink Floyd〕周一在倫敦發了一張專輯，那麼周五在赫拉特就能買到），有時我們還到後院去搬巨大象棋盤和大棋子下棋。這一切都太「酷」了。

阿富汗人也很酷。《天堂一季》說「他們是我們所有人的榜樣，讓你覺得自己可以聰明、堅強、驕傲、一文不名、醉醺醺，有華麗的盛裝，並且這一切可以共存。」我們也曾試圖像他們那樣穿著盛裝，但卻成了阿富汗版的東施效顰。一到達赫拉特，我就去找裁縫，準備一套歐版的阿富汗衣服。一位德國旅行者穿著裁縫剛為他做好的衣服出來，一下子吸引了旅館周圍阿富汗人的目光。他們笑得前仰後合，有人甚至樂得倒在了地上。「阿富汗沒有男人會穿紅色。」一個人說。讓自己開心同時也讓別人開心是旅行者的義務，在這一點上我們倒真是做得不錯。

我們是帶著點恐懼來到阿富汗的。那時我們已經聽過太多故事講述了這裡野蠻的男人和瘋狂，毫無疑問，穿越亞洲的各國邊界就像是芮氏地震儀的測量一樣：震級增加一級，地震強度增加十倍。離開歐洲到土耳其已經是第一次文化大衝擊，當我們到伊朗時震撼也十倍地增長，等進入阿富汗就是百倍的震驚了。理論上差不多是這樣。可是當我們真的在阿富汗待了一段時間，就明白這裡根本沒有我們想像的那麼可怕。

布魯斯·查特文（Bruce Chatwin）很高興他是在「嬉皮破壞之前」遊覽了阿富汗。他認爲嬉皮們確實破壞了阿富汗。查特文其實有點勢利，他可是從來不喜歡那些沒上過牛津而且不在蘇士比拍賣行購物的人。

事實上，阿富汗人認爲過去的嬉皮時代是黃金年代。一切都是和平的，而且可以賺很多錢：儘管我們沒有買毛毯，但確實有一些人在這裡買。不過有種東西依然沒有改變，那就是1972年我們最喜愛的喀堡酒店穆斯塔法（Mustafa），它今天依然是旅行者的最愛。

像伊斯坦堡一樣，喀布爾是亞洲的另一個「瓶頸」，是每一個旅行者必須經過的地方。喀布爾是以字母K開頭的三K城市中的第一個，還有將要前往的尼泊爾的加德滿都（Kathmandu）和巴里島的庫塔海灘（Kuta Beach），這幾個地方都是虔誠的亞洲之旅一定要包括的地方。

我們的小車一直很結實，但是我們卻不得不盡快離開它，因爲有人出價155美金，比我們買的時候居然還多5塊錢。拿了錢我們繼續向東方前進。我非常後悔當時沒有去北邊的巴米揚山谷（Bamiyan Valley）看大佛。2001年3月，塔利班（Taliban）毀壞了這尊歷史悠久的大佛。現在我再也看不到祂了。

公共汽車從喀布爾經過賈拉拉巴德（Jalalabad）朝開伯爾山口（Khyber Pass）的方向行駛，可是莫琳和我卻無法欣賞沿途景色。昨晚在喀布爾買車人請我們吃的那頓飯正在胃裡翻江倒海。

從白沙瓦（Peshawar）我們去了拉合爾（Lahore），每周三晚上那裡都會交通阻塞，大家擁擠著在第二天早餐時通過邊界進入印度。巴基斯坦和印度之間的戰爭導致孟加拉（Bangladesh）最近剛

剛獨立。印巴兩國的關係正處於低潮，旁遮普（Punjab）城市中的拉合爾和阿姆利則（Amritsar）之間唯一的陸地邊境每周四開放一次，而且只在上午開放幾個小時。

我們在阿姆利則沒逛多久，就繼續前往德里。在德里我父親的朋友俄尼‧卡洛（Ernie Carroll）的家裡，我們舒舒服服地放鬆了幾天，還享受了熱水浴。記得我們曾經被一排僕人嚇了一大跳，他們中有搬運工、警衛、廚師、園丁、清潔工以及所有其他侍者。一天晚上，卡羅（Carol）和喬（Joe）來吃晚餐，他們也同樣被這種完全異國的經歷震住了。

印度的聖城瓦拉納西（Varanasi）坐落在聖河恒河旁，在那兒我們又與卡羅和喬碰上了，然後我們一起乘夜車到位於尼泊爾邊境的拉克索（Raxaul），途中要換一次車。第一趟火車晚點了，結果我們沒有趕上轉接的火車，只好等下一班車。

火車來了以後，我們擠上車繼續向尼泊爾前進。沒趕上的轉接車理應是「快車」，而我們現在所乘坐的是「郵車」。實際上它們都跟「快」這個字沒什麼關係。但快車是快車，郵車是郵車，乘客中一半人的車票可以坐快車，但是不能坐郵車。沒有一個人能辨別出為什麼有些票可以，有些則不可以，當有些人拒絕付罰款時，火車停止了前進，查票員給上頭打電話（或者更像是發電報）匯報這裡的混亂狀況。我不記得最後那些人是否交了罰款，不過最終我們還是繼續前進了，到達拉克索的時間也就更晚了。然後我們找了輛人力車到邊境，轉搭一輛車到尼泊爾（Nepal）的比爾根傑（Birgunj）。

很難想像還有比比爾根傑更貧困的地方。儘管名字聽起來還不錯，但這裡確實是破舊不堪。而更糟的是，這裡是必經之路。那時

比爾根傑是進入尼泊爾的唯一通道，所有到加德滿都的車都在黎明時分混亂地離開。無論你什麼時間到達比爾根傑都註定要在第二天一早逃離前住上一夜。我們四個或五個人在小鎮上徘徊，最後找到了一家旅館，只剩下一個有張大號雙人床的房間。我們看了看床墊，把它拖到地板上，然後打開睡袋放到鋪著厚木板的床架上。買完第二天一早的汽車票，我們回到這個可憐的旅館吃了一頓悲慘的飯。菜單除了雞蛋還是雞蛋，亂七八糟地凝在一起，漂在油脂上，這真的超過了我能忍受的極限。拿起金屬盤子我走進廚房然後把它扔到地上。沒有人抬一抬頭。看來對於來自憤怒旅行者的不良行為，他們已經司空見慣了。

第二天早晨我們開始向北方出發。汽車先穿過Terai地區——廣闊的印度平原與尼泊爾南部接壤的狹長地帶。然後又沿著蜿蜒的道路駛入丘陵地帶。旅途持續了一整天，隨著我們爬升得越來越高，沿途的景色也變得越來越好，遠處的喜馬拉雅山脈時隱時現。有幾次我們甚至離開擠滿了其他旅行者的車廂，跑到車頂上和當地人待在一起。夜幕漸漸降臨，寒冷終於把我們趕回了車裡，而此時，我們正在爬最後一個坡，翻過這座山口就將是加德滿都山谷了。

這個世界上有一些地方會一下子就打動你的心，加德滿都就是其中之一。也許是因為從印度平原過來一路向上的長途跋涉做了一個很好的鋪墊，當我們到達山谷的頂端，順坡向下朝加德滿都行駛時，它看起來就是香格里拉，層層疊疊的寺廟屋頂指向城市的天際線，油燈在木格窗子後閃爍，下山的太陽溫暖著它的背景——白雪皚皚的喜馬拉雅山脈。

我們住在Camp Hotel旅館，它在一條髒髒的小巷中，小巷從城

鎮中心的「宮殿廣場」——德巴廣場（Durbar Square）一直延伸到巴格馬蒂河（Bagmati River）。這條街的官方名字為Maru Tole，不過聚集在這裡的旅行者不是因為那一連串的餡餅店把它稱為餡餅巷（Pie Alley），就是由於這裡有大群的豬，而把小巷叫做豬巷（Pig Alley）；即使沒有豬，恐怕也不會乾淨多少。加德滿都可不是以乾淨而著稱的。這裡最出名的是餅店，蘋果派、南瓜派、檸檬蛋白派，還有好多其他獨創的派，那些東西除了喜馬拉雅山這樣高的地方就別無分店了。據說60年代一位尼泊爾廚師在此創建了第一家餡餅店，他曾經是維和部隊長官的廚子，這手藝也是當時學來的。小店剛一營業就爆紅，後來更多的餡餅店也跟著出現在這條街上。

　　加德滿都對待大麻和麻藥態度之自由也很出名，像在Eden Hash Shop這種商店都可以隨便買到這些東西，他們生產的日曆和名片上宣稱這裡就是「你的鍾愛之地」。餡餅店的功能表上有「特製蛋糕和點心」，所謂特製就是添加了點麻藥。在某種程度上，在1972年的加德滿都，很多旅行者都覺得要遠比在喜馬拉雅山上更高，更飄飄欲仙。

　　我們在加德滿都閒逛了幾周，從餡餅巷的旅館換到了Freak街上更便宜的客棧，Freak街是當時鎮上來來往往的嬉皮聚集的中心。我們租了自行車去山谷周圍的其他城鎮，還爬上山谷邊緣的Nagarkot看喜馬拉雅山的日出。但是很快我們就不得不戀戀不捨地收拾行囊繼續向東旅行。卡羅以及大多數人都將乘飛機到曼谷，可這對於我們來說實在是太過奢侈，我們只好坐汽車下到平原去。

　　比爾根傑已經夠髒亂了，而印度的邊境小鎮在亂的方面一點也不願意輸給對手。那天晚上莫琳不知吃了什麼東西，在去加爾各答的長途火車上她一直特別難受。加爾各答很讓我們震驚，那時殘酷

的戰爭剛剛結束不到一年，孟加拉艱難地從巴基斯坦獨立出來，加爾各答的街道上依然擠滿了難民。在混亂的豪拉（Howrah）火車站我們終於突破重圍衝過擠滿人群的Hooghly Bridge大橋來到救世軍旅舍。現在那裡依然是Sudder街上背包客們的喜愛之地。後來我又有多次機會重返加爾各答，像許多其他遊客一樣我從來沒有熱愛過這座城市，但是我自己理解為什麼孟加拉人認為它是印度真正的靈魂與中心。

「他說了什麼？」我問父親的朋友。

印度男管家向主人耳語了些什麼，很顯然他說了一些十分有趣的事情。我們坐在他加爾各答公寓的陽臺上，喝著下午茶，莫琳剛剛要了杯英國殖民時代的烈酒、杜松子酒配補藥。

「他在問你夫人的年齡是否大到可以喝酒。」他笑著回答說。

除了在印度，我們的東方之旅基本上是與酒精絕緣的。自從把對葡萄酒的美好記憶留在希臘之後，我們僅僅在土耳其有機會喝了點啤酒。不過在阿富汗很令人喜出望外，一起露營的幾個人讓我們共用了來自伊朗小鎮希哈（Shiraz，這類葡萄品種就以此城鎮的名稱命名）的一瓶希哈紅酒。無論阿亞圖拉（Ayatollah，對什葉派領袖的稱呼）在哪裡，我們每喝一口酒，他可能都會感到一陣刺痛（譯注：伊朗什葉派嚴格禁酒）。當時在巴基斯坦買啤酒需要有證明顯示你是個酒精依賴者而且不得不飲酒，不過通常我們戒酒的原因卻是因為一個更為根本性的問題──酒對於我們來說實在是太奢侈了。

陸路無法穿越緬甸，所以我們只好硬著頭皮乘坐泰國國際航空公司飛到曼谷，泰航當時正在塑造它的性感航班之名，同時也是很

多背包客的選擇。經過了一路上那些乾渴的日子，那些面帶微笑，一手拿著紅酒，另一隻手拿著白葡萄酒的泰國空姐就讓我感覺到了天堂。泰國讓我驚異。

首先是天氣非常炎熱！如果說加爾各答已經很熱了，那麼這裡就是火爐。其次是非常冷！當我們走進候機大廳時，一股冰冷的空氣向我們襲來。泰國人喜歡把空調設置得非常低，這樣可以保存霜淇淋。另外這裡的效率非常高！經過印度的折磨，我們已經忘記什麼是高效率了。機場燈光明亮，設有旅遊服務台，在我們還沒意識到這是服務台時，他們就告訴我們有一家最合適的旅館已經在等著我們，然後我們被塞上汽車向曼谷市區駛去。

的確，泰國的旅館確實相當不錯，比起我們以前住過的陳年舊店，泰國的旅館簡直如夢似幻：多層建築，有空調和游泳池。至少這是當時我們的第一印象。實際上旅館是個很廉價的建築，當年是為了方便從越南下來的美國大兵渡假而迅速修建起來的。我們去的時候越戰已近尾聲，渡假的事業也隨之減少，於是旅館的老闆靈機一動，他們把房價降得很低，以便讓剛剛興起的背包客們填滿他們空空如也的旅店。我們可是在優惠期間來的：雙人房第一晚2塊錢，以後是每晚3塊錢。豪華，那是相當的豪華——床不下沉，沒有小蟲或蟑螂，有私人浴室、空調，還有游泳池——這一切簡直棒極了，不過3塊錢畢竟還是3塊錢，享受了幾晚後我們就搬到了另一家只需一半價錢的旅館。

現在已經是11月份了，我們的錢越來越少。如果我們打算在耶誕節前趕到澳大利亞而且還能剩下點錢的話，那我們就真的必須加快行程了。我們決定向南，快速穿越泰國和馬來西亞，這些地方也許在澳大利亞工作攢點錢後還能再回來好好玩一次。

幾天後我們坐車來到曼谷的市郊，試圖搭車向南穿過泰國到馬來西亞和新加坡。我們在距離曼谷大約100公里遠的那坤佛統（Nakhon Pathom）的路邊站了幾個小時，看著時不時有卡車轟轟駛過，羨慕著泰國人騎著他們的小日本摩托。一直到黃昏才有兩輛載著一幫吵鬧的泰國學生的卡車願意載我們。幾小時後，車子停在路邊的餐館旁，在這裡我們第一次領教了泰國菜的火辣，而且所有的人圍著一張圓桌，從公共碗盤中夾菜。半夜時分我們被放到泰國半島西海岸的拉廊外的一間路邊旅館。那天晚上我們不僅第一次接觸到真正的泰國菜，也見識了泰國人的友好──學生們在繼續上路前甚至幫我們砍了房價。

第二天我們繼續搭車到達普吉（Phuket）以南的一個小鎮，接下來的一天，我們放棄免費搭車而是乘坐公共汽車進入位於馬來西亞邊境以北的合艾（Hat Yai）。今天愛滋病已經沉重地打擊了泰國的色情業，但在當時，合艾主要的任務就是向來自保守的馬來西亞的遊客兜售色情服務，我們所住的便宜旅店在夜間就成了妓院。

早晨我們躲在卡車車廂的防水油布下前往邊境，當時正值一場熱帶大雨傾盆而下。在泰國移民局，我們的護照被蓋了章以證明我們離開了泰王國，但是隨後我們就發現了一件恐怖的事情：馬來西亞並不就在圍欄的另一邊。一片無人控制的寬闊地帶隔開了兩國邊界。即使允許步行，這距離也實在遠得離譜。這裡沒有公共汽車或計程車能夠帶我們跨越邊境。

最後我們發現大多數旅行者都乘坐合艾和檳城（Penang）的喬治市（Georgetown）之間營運的老式泰國計程車通過邊界。車上的馬來西亞遊客把頭伸出窗戶對著我們拍照：這裡有長頭髮的背包嬉皮，他們一定是這樣想的。最後，一輛載魚的卡車很富同情心地帶

我們穿過邊界，於是帶著一身魚味兒，我們來到了馬來西亞。

莫琳一直認為馬來西亞官員在我們護照上蓋的"SHIT"字樣是"Suspected Hippies in Transit"（路過的可疑嬉皮）的縮寫。是的，我們確實只是過路的。在喧鬧的邊境城鎮Alor Setar待了一個晚上後，我們又站在城鎮邊緣，伸出手指開始攔車了。財力上的日益窘迫催促著我們盡快趕到新加坡，我已經通知我的父母給我們寄些錢到那裡。很快有輛陸虎隆隆駛來，司機是位名字充滿色彩的印尼採礦工程師，聽起來好像是Golden Hoff，他告訴我們他將要向南到與新加坡隔海而望的柔佛巴魯（Johor Bahru）。他相當出色地向我們介紹了馬來西亞，給我們講解了當地食物，介紹了神奇的冷飲es kacang，還提高了我們使用筷子的技術（kacang意思是豆子，es指的是冰，這個奇怪的組合有紅豆、切碎的椰子、果凍和冰，嘗一嘗遠比聽起來或看上去好吃得多）。那天深夜我們抵達他在柔佛巴魯北面叢林中的營地，睡在他辦公室的地上。第二天一早他把我們送到離新加坡最近的汽車站。

「你們有多少錢？」這是我們聽到新加坡移民官員問的第一個問題。

新加坡的城市面貌是短髮、領口緊扣，反對嬉皮，我們在入境時得到的接待可並不友好。

「有人往新加坡給我們匯錢。」我們堅持道。

「那麼，請銀行打電話來證明。」他回答說。

最後他還是放我們過關了，不過他建議我把頭髮剪短——如果我們打算停留超過24小時的話。當時在新加坡的郵局和其他政府大樓都貼有告示：「長髮男子將最後得到服務。」

我們找了家旅館，兩年以後我們將會非常熟悉這個旅館。第二

天早晨我們去取錢。當時我向父母借了50英鎊，他們也真的就寄了50英鎊。問題是這些錢能帶我們去澳大利亞嗎？

新加坡和雅加達之間沒有直航船，不過從新加坡南面的印尼島Tanjung Pinang每周都有船去雅加達。這就是由印尼船運公司Pelni經營的Tampomas號，它可真是聲名狼藉。1981年，Tampomas號最終著火沉沒。如今Pelni公司的船已經很正規、很高級，但是在過去乘坐印尼甲板艙旅行可不是件令人愉快的事。36小時後，我們終於到達了雅加達，可算是解放了。不過對這座印尼首都，我們卻是一無所知。我們花了大半天時間去尋找住處，卻始終沒有碰見如今雅加達背包客的集散地Jalan Jaksa街。

我們在雅加達的主要任務是設法弄到去澳大利亞的票。我們沒錢買飛機票，所以打算穿過爪哇到巴里島，然後再繼續去葡屬帝汶島（Timor）。澳大利亞航空公司TAA每周有幾班從帝汶島飛往達爾文（Darwin）的班機。

如果你相信最誇張的傳言，那從巴里島到帝汶可能要走上一個月的時間。四個星期的艱苦卡車行程，再加上顛簸的漏水渡輪只能讓我們抵達帝汶島的印尼那部分。當旅行者們描述帝汶島時也總是興奮異常：道路無法通行，現在正趕上雨季，有無法通過的河流，邊界被關閉了。當然，他們也告訴我們，你們可以乘坐Zamrud公司的飛機。這個近乎傳說中的航空公司每周從巴里島飛到帝汶島一次——我們所要做的就是追到它，買票。

「明天來吧。」當我們找到Zamrud的雅加達辦公室時被告知，好像機票只在每周的特定日期出售。

「為什麼你們不選擇Merpati公司飛到吉邦（Kupang）？」當我們第二天來的時候，他們這樣對我們說。

很清楚，這是家並不熱衷於出售機票的航空公司。我們可不想坐Merpati的飛機到吉邦去。吉邦在島的印尼部分，我們想去的是帝汶島的葡屬部分。

「如果你們想去葡屬帝汶那就不太走運了。」代理商說。Zamrud已經破產了。

像鳳凰一樣，Zamrud公司在接下來的幾年裡浴火重生，但是很遺憾，我們從未登上過Zamrud的飛機，他們那些令人羨慕的老式DC3飛機散落在巴里島東部的島嶼群努沙登加拉（Nusa Tenggara）群島的機場跑道上。在接下來的幾年裡，很多組裝了一半的Zamrud飛機就停在巴里島機場。據說有個飛行員曾經斜倚著打開的飛機艙門口，大聲詢問旅客是想繞海島，還是想飛往內陸觀看火山。

我們決定到了巴里島以後再考慮如何去東帝汶，也許Zamrud到那時又能繼續營運了。行程依然很緊，在耶誕節之前我們希望能趕到澳大利亞，而更重要的是我們的錢又要花完了。在登巴薩（Denpasar），我們找到了一間小旅店：Adi Yasa，它是背包客的最愛。而巴里島也是我們整個旅程中感覺最美好的地方。

　　莫琳：巴里島就是我夢裡的熱帶小島。我們用了一天時間從泗水開到登巴薩，黃昏時從爪哇坐渡輪到達巴里島。當時我向窗外望去，有那麼一瞬間我恍然以為自己已經進入了電影「南太平洋」。在路的一邊，水從山坡上瀑布般落下，一位美麗的巴里島女孩正在沐浴，在她的周圍是盛開的芙蓉和雞蛋花樹。纖細的、像鹿一樣的巴里島牛在路邊吃著草。那真是美得讓人無法置信。

1971年10月7日，莫琳和我剛好認識一年，我們慶祝的方式是在倫敦Hampstead的
登記處註冊結婚。（攝影：Peter Schulz）

1972年在倫敦商學院的畢業舞會。莫琳看起來像16歲而不是21歲，我看上去也老不了多少。幾天後我們開車出發去亞洲。

莫琳在伊朗伊斯法罕的河岸，她後面是Khaju大橋。今天她若再去的話，必須要戴頭巾把自己全都包起來。2004年我重返伊斯法罕，它依然美麗如昔。
（攝影：Tony Wheeler）

1972年10月7日，我們設法在第一個結婚周年紀念日到達泰姬陵（永恆愛情的象徵），而且開始保持每一個紀念日都拍照的傳統，希望地點會是在一些有趣的新景點。

來自紐西蘭奧克蘭的遊艇Sun Peddler號停泊在巴里島的Benoa海港，是我們前往
澳大利亞的交通工具。莫琳正坐在圍欄上和另一位義務船員聊天。
（攝影：Tony Wheeler）

1972年12月初我們抵達澳大利亞西方的埃克斯茅斯海灘。這是我們登上澳大利亞
土地30秒鐘的那一刻，高夫‧惠特蘭剛當選為總理大概一個星期。

1973年10月7日，又一張結婚紀念日照片，背景是幾近完工的雪梨歌劇院。拍照時第一本Lonely Planet旅行指南書就要出版了。

《便宜走亞洲》，第一本Lonely Planet旅行指南書於1973年10月出版，這張照片連同關於我們是從歐洲來到澳洲，並且寫書的故事一起刊登在《雪梨先驅晨報》上。
（攝影：Fairfaxphotos）

我們在雪梨的家，也是第一個Lonely Planet「辦公室」；位於帕丁頓區Oatley路19號的地下室，就在繁忙的牛津街旁。樓前停著的紅色奧斯丁Healy Sprite跑車是我們花了350澳元買的。（攝影：Tony Wheeler）

1974年初我們騎著山葉摩托車北上達爾文，然後把摩托車空運到葡屬帝汶，即今天的東帝汶。莫琳正坐在帝力海灘旁「嬉皮·希爾頓」的門口，所有路過的背包客都住在那兒。（攝影：Tony Wheeler）

我們在東南亞旅行時遇到了形形色色有趣的人。在印尼爪哇的一條小路上，我們停下來與一位從歐洲一路騎車來到此地的比利時人交談。
（攝影：Maureen Wheeler）

我們在新加坡Jalan Besar的皇宮旅館度過了1975年的頭幾個月，其間完成了第二本書《省錢玩東南亞》。莫琳正在做地圖，整本書的製作都是在這張小桌子上完成的。（攝影：Tony Wheeler）

1976年初，我們回到尼泊爾為接下來的兩本Lonely Planet旅行指南書作準備。在我們從南切巴扎到Tyangboche的佛教寺廟的路上，珠穆朗瑪峰從山脊中出現，正好在莫琳的頭頂上方。（攝影：Michael Dillon）

拉達克，喜馬拉雅山以北的印度境內，居民都是藏族人，是1980年我們查訪第一版《印度》指南時的最後一站。（攝影：Tony Wheeler）

　　從沙石路向下可以通往海邊Kuta海灘棕櫚樹叢中的那些被稱爲losmen的家庭式印尼小旅館，還有不少的waruungs，即小吃攤風格的餐館。海灘非常不錯，食物也多是美味，但是我們卻煩惱如何才能到達帝汶。離帝汶越近，我們的處境似乎就越差，好像唯一的辦法就是跳到南面的島上去。

　　「我只要再有兩個船員就可以向南航行了。」第二天上午我們在Kuta café聽到有人這麼說。大衛是從紐西蘭奧克蘭來的一艘遊艇的船長，他想到澳大利亞工作以等待颶風季節過去。幾分鐘後，我們就成爲他的水手了。

　　我們租了一下午摩托車，騎到伯諾阿（Benoa）附近去看遊艇，但是我們沒有意識到伯諾阿村和伯諾阿海港是兩個完全不同的地方，並且在海灣的兩個方向。伯諾阿海港位於登巴薩以南，在Kuta和Sanur渡假海灘的中間。前往海港很容易，可是去伯諾阿村就完全不同了，當我們到達那條又長又泥濘的小路盡頭時天都快要黑了，並且發現伯諾阿海港原來還在狹窄的海灣對面。今天通過Nusa Dua渡假村可以輕鬆到達伯諾阿村，但是在1972年，通常只有四輪傳動車才可以到達Nusa Dua渡假村。

　　當地的船夫載我們到對岸看停泊在伯諾阿海港的遊船，我們仔細察看了Sun Peddler號——這可是我們前往澳大利亞的交通工具。這次糊里糊塗的摩托車之旅可能已經在警告我們，不過幾天後，我們還是幫助把補給裝上船，然後沿著礁石間狹窄的通道出海向南航行。

　　第一個輕微的波浪就讓莫琳的臉變成驚人的綠色，我們發現只要是比浴缸的波浪稍強一點的浪都會讓她的胃非常難受。大概向南航行兩三天後，沒風了，海水又平又靜，但是莫琳依然暈得厲

害。

船上一共七個人，船長大衛是紐西蘭人，另外是兩個美國人，兩個澳大利亞人，還有莫琳和我，兩個英國人。

大概到第八天，莫琳覺得好了一些。對於她來說這是一段痛苦的日子，本來我們估計需要六至八天的航行，也相應地做了儲備。但當她的胃口好起來時，食物也快吃完了。這時我們開始定量分水，因為其中一個水箱漏水讓我們損失了大量的飲用水。接著，大海從風平浪靜變為狂風大作，一天夜裡，我們的主帆在暴風雨中被折斷。風停後，我們想發動馬達，發動機卻又罷工了。最後還是風帶著我們繼續上路。這段海域空曠得出奇；我們沒見到一艘船。

在整個航行中我們幾乎一直在船尾拖著條漁網想打些魚上來，可是我們唯一的獵物卻是自投羅網的。有天夜裡，一條飛魚想要跳過我們的船，但是跳得不夠高，這個失敗的選手順著艙門掉在我和莫琳的鋪位上。床上的啪噠啪噠聲吵醒了我。

「我們和一條魚睡在一起。」我喃喃地對莫琳說。

「你一定在胡思亂想了，睡覺吧。」她明智地建議。

我照辦了，但是我們真的是和魚一起睡覺。早晨我們發現一個僵硬的、有鰭的朋友就夾在我們倆中間。

阮囊羞澀迫使我們要在耶誕節之前趕到澳大利亞，而同船的澳大利亞情侶羅布（Rob）和瑪姬（Maggie）卻有更重要的原因趕著向南：他們要去投票選舉。澳大利亞已經被自由黨統治了將近二十五年，這個黨實際上是頑固的保守派，卻又打著自由的旗號。長久以來，澳大利亞的總理都是羅伯特‧孟席斯（Robert Menzies），這人是個徹頭徹尾的親英派，很迷戀澳大利亞的英國殖民地時代。

1960年代，國家已經開始有了新的氣象，但是反對黨勞動黨在1969年的大選中以些微票差落敗。這一次看起來情況很可能會改變，就像勞動黨頗具感召力的領導人高夫‧惠特蘭（Gough Whitlam）抑揚頓挫喊出的口號：「是時候了。」

不幸的是，我們沒能及時靠岸讓這兩位澳大利亞人參加投票。高夫‧惠特蘭在12月5日成爲澳大利亞的新總理，而那時我們卻仍然在這片大陸的北邊，還要幾天的航程才能到。莫琳和我對澳大利亞的政治一無所知，所以我們並沒有意識到這次選舉是多麼重要。

幾天內澳大利亞撤回了派到越南戰爭中的部隊。從越南撤兵還只是一個開始。惠特蘭掌權時代是短暫的（因爲小醜聞和嚴重的財務問題，他的政府下臺了），但是毫無疑問，他開創了新的時代，使澳大利亞在20世紀最後的25年中可以大展宏圖。在過去，這裡是一潭死水，乏味得讓人想要離開，而現在澳大利亞開始成爲每個人嚮往的地方。

我們本來可以在這樣一個讓人歡欣鼓舞的時候到達，但實際上當新政府誕生的時候，我們卻仍在努力使自己接近這片大陸。風終於吹對了方向，但是抵達海岸還要幾天的時間。在巴里島買的新鮮食物已經用光。冰融化了，而且我們也沒有冰箱，就算有也沒法工作，因爲發動機根本不能啓動。我們開始吃船上一年前在紐西蘭儲備的罐頭和乾貨。有糟糕的乾粉雞蛋，這玩意兒從來沒好吃過，還有罐頭，不過好像也只有三種口味：蘆筍、奶油甜玉米或者是耶誕節布丁。你可以想像爲什麼我們是如此地期盼靠岸。

有天晚上，天邊突然出現一點燈光，就在正南方。這是我們離開巴里島近兩周來看見的第一個生命信號。整個晚上我們一直向燈光駛去，當太陽升起時，望遠鏡裡出現了石油鑽塔和供給船。現

在，在丹皮爾（Dampier）的西北大陸架油田有大量天然氣被開採然後出口給日本，但是在1972年時，才剛剛開始第一次鑽井試驗，我們看到的鑽塔就是其中的一座。

考慮到淡水已經快沒了，我們用無線電與供給船聯絡，詢問能否給些水。

「沒問題，」與眾不同的澳大利亞口音回答道，「你們還需要食物嗎？」

當然需要，當我們靠到船邊，許多食物被扔了下來。食物非常豐盛，於是他們的下一個提議對我們來說就是如此合乎情理，一點也不讓人驚訝：

「爲什麼不上船吃頓飯？」一個熱心人問道。我們立刻爬梯子上去。飯菜極爲奢侈——居然還有熱水淋浴，這可是我們在遊艇上從未有過，也是過去幾個月以來不常見的。

第二天早晨，我們答應絕不把這次對澳大利亞外海領地的非正式拜訪告訴其他人——理論上講我們還沒有到達澳大利亞——然後又重新啓航朝著位於西澳西北角的邊遠城鎮埃克斯茅斯（Exmouth）前進。埃克斯茅斯大致就在巴里島的正南方，這裡還有個美國海軍通訊基地，用來與美國核潛艇保持聯繫。正因如此，所以有移民局和海關，我們可以合法進入澳大利亞。

從歐洲出發開始環球旅行，到澳大利亞恰恰走了一半的路。澳大利亞最吸引我們的是：在這兒生活或者工作不需要簽證。英國公民可以不請自來地在此生活和工作，和澳大利亞人沒什麼區別。當時，澳大利亞甚至還給合適的英國人特惠補貼辦理移民，以至於第二年經常有人問我們是不是所謂的「10英鎊英國人」，就是那些買

了政府補貼的10英鎊飛機票到澳大利亞來的英國人。

我們的船在埃克斯茅斯的海灘外停下來，大衛游到岸邊，找到埃克斯茅斯移民局的官員並回到遊艇。我們被一艘外掛發動機的小艇運到岸上，莫琳和我就光著腳站在水邊的沙子裡，拍了我們到澳大利亞的第一張照片。

「那麼，你們是來旅遊還是移民？」移民官問。

「可以選擇嗎？有什麼不同？」莫琳詢問道。

「啊，差不太多，」他說，「不過如果移民，你們可以得到三個月的免費醫療保險。」

「那我們移民好了。」我們同時回答道，有這樣的保險當然是好得不容錯過。後來事實證明這確實是個明智的決定，僅一年後，簽證規定就變得遠比現在複雜。

過了移民局這一關，我們馬上發現澳大利亞海關官員是何等嚴格。牙膏要查，背包恨不得整個拆開。我們想也許是因為來自印尼的遊艇並不常見吧。但不幸的是海關人員在羅布那兒發現了他們感興趣的東西。

就在幾天前，羅布已經決定處理掉他剩下的一小部分捲好的大麻煙。他把這些東西分發給大家。這東西根本就沒什麼作用，所以也就被忘記了。沒作用的原因很簡單：它本來就不是大麻。我們倒是寧願抽他手工捲的煙。當埃克斯茅斯熱情的海關人員發現最後的那支大麻煙時，它仍然在香煙盒裡。最後羅布被捕，並因攜帶幾克大麻而被控告。

後來，我們剩下的幾個人到酒吧裡去喝我們的第一杯澳大利亞啤酒。莫琳對瑪姬說她男朋友藏東西的地方太不明智了，於是，我們在一起的這段旅程終於在吵鬧聲中結束。事情也許本不該如此，

從我們第一次相遇開始，他們一直都很幫忙。不過這也沒什麼好奇怪的，我們在一起的時間實在有些太長，恐怕這樣痛快的吵架早就醞釀好了。莫琳和我也該自己上路了。這一次，我們對於自己的赤貧極為不安，找工作成為首要任務。

「這兒離通往伯斯的主要道路還有多遠？」我們向酒吧服務員詢問。

「還有135英里才能到柏油路上。」答道。

於是，黃昏時分，我們走到城邊的公路，又伸出了手指。

後來我們發現澳大利亞人抱怨一些遊客對這片土地的憧憬——他們期望這裡就像電影「鱷魚先生」（Crocodile Dundee）中一樣，袋鼠四處亂跳。我們到達的時候離保羅‧霍根（Paul Hogan，扮演鱷魚先生鄧迪的演員）捕殺那條鱷魚還有10年，但是關於澳洲的傳說卻是實實在在的，在埃克斯茅斯周邊就能看到電影中的場景。還沒搭上車，第一隻袋鼠就從我們的眼前跳過。

我們搭的車簡直太棒了。很快我們就和一位友善的南斯拉夫卡車司機一起在路上顛簸起來，他不時從小冰盒中拿出一瓶涼啤酒，用牙咬開蓋子。開了一段時間後，我們離開道路停在海邊的一間酒吧前，我記得那裡滿是原住民和修路工人。後來再出發時，我們發現自己和這個南斯拉夫卡車司機一起開上了回埃克斯茅斯的路。此時已經很晚了，我們不知道自己在幹什麼，甚至也不知道我們要往哪裡去。我們的司機朋友向對面的車打燈示意停下，然後下車與對面的司機聊起來。之後他返回車內告訴我們那個司機是當地Beaurepaire輪胎公司的修理工，正要回位於卡那封（Carnarvon）的家，那個傢伙願意載我們。於是我們爬上了這輛新的小卡車（ute）向南前進，ute對於我們可是個新辭彙。

「我本來打算停下來在路邊睡一覺，」他解釋道，「但是如果你們能讓我保持清醒，我可以一直開回家。我老婆懷孕了，她一定很高興見到我。我們大概還有230英里。」

午夜之後，我們駛進卡那封。他家車庫裡旅行車後面的床墊就是我們的床，在車庫牆上掛著的帆布包裹有隻小袋鼠，牠睡覺發出的溫柔聲音使我們酣然入睡。小袋鼠的媽媽被車撞死了，我們的輪胎修理工救了牠，並帶回家中。次日清晨，主人請我們吃了早餐，並帶我們到鎮邊的卡車站，很快就有一位司機同意帶我們到伯斯，這還要向南950公里。

一天半後我們抵達伯斯。整個車程酷熱，晚上我們就停在路邊，睡在卡車底下。我們乘坐火車來到了伯斯市中心。從火車站出來後一位過路的司機免費讓我們搭車，這進一步證明了傳說中澳大利亞人的友善。

後來我們買了份報紙，發現了從市中心朝國王公園（King's Park）方向山坡上的一座木板房，並租了個便宜的房間。那個星期的某一天，我在日記本上記下了我們的體重。從英格蘭到澳大利亞我的體重少了7公斤多，從不穿衣服的56公斤到穿上衣服的49公斤。莫琳也一樣瘦了：7月份她的體重是53公斤（不穿衣服），但是現在已經降到48公斤（穿著衣服）。

我們早就應該給家裡打電話了。在巴里島時曾經寄過一張明信片，上面簡單地告訴我父母我們已經找到遊艇，一周後會到澳大利亞。一周以後，當卡片被放到他們英國家前的擦鞋墊上時，我們正在海中轉圈，感覺上離澳大利亞還有十萬八千里。再一周以後，當他們開始擔心為什麼我們依然沒有音訊時，我們仍然在向南航行；到達澳大利亞趕到伯斯又花了一周時間。而距離最後要到達的東海岸還有一

周的時間，現在我終於可以給我發狂的父母撥那遲到的電話了。

　　從著陸點向南的公路是那種純粹的空曠，經過這種空曠之後的伯斯看起來明亮、現代，而且比亞洲整潔、安靜。莫琳很快就找到「家政服務」的工作，在伯斯周圍緊張地打掃耶誕節前的房屋，我的任務是處理我們未使用的帝汶-達爾文的飛機票。本來我們就剩下幾塊錢了，不過80元的機票退款減去手續費，再加上莫琳做清潔工賺到的錢，現在我們又可以向雪梨前進了。

　　為了尋找搭車服務讓我們結識了布萊恩（Brian），這個在澳大利亞空軍的年輕小夥子當時正準備開車去雪梨過耶誕節，同行的還有年輕的英國旅行者羅德（Rod）。我們同意分擔汽油費，走穿越那拉伯沙漠（Nullarbor Desert）到東海岸的近路，並且我也將駕駛，因為莫琳和羅德都不會開車。那時東西橫貫澳大利亞的道路還沒有鋪上柏油——直到1976年它才變成平整的柏油路。三天左右不間斷地駕駛，在阿德雷德（Adelaide）稍作休息，最後我們到了雪梨北邊布萊恩父母的家。那是我26歲生日的前一天。

　　早晨我們去看了雪梨第一眼，下午我們繼續向北，來到紐卡斯爾（Newcastle），和保羅・麥奧（Paul Myall）一起過耶誕節。保羅是我的鄰居和在學校最後幾年時的好朋友，過去是熱情的摩托車手，我曾和他一起環繞英國賽車並幫他解決一些賽車道上的問題，他當時駕駛的是舊款AJS 7R。在我讀研究所後，保羅的賽車生涯停止了。他獲勝的一次比賽使他可以參加在摩托車賽車聖地曼島（Mecca）舉行的Manx Grand Prix大獎賽青少年競賽周，是一個以危險著稱的賽事。一次練習賽中，保羅被撞成重傷，昏迷了幾天，此後他再也沒有賽過車。

在大學時，我偶爾與保羅聯繫；在整裝待發時我們接到他的邀請，去參加在倫敦北部他父母家中補辦的結婚典禮。那個熱鬧的場合是我們在此之前唯一一次見到保羅的新娘。這第二次的見面可並不愉快。我們覺得自己並不受歡迎，我們好像是來這裡占一個老朋友的便宜，或許這只是因為我們的到來讓這對夫妻間的關係更緊張了。我猜她不喜歡的不僅僅是我們，因為最終她和保羅離婚了。

儘管夏季的天氣很炎熱，但在這個南半球的耶誕節裡還是讓我們感覺冷若冰霜。因此儘管第二天的節禮日是公共假期，我們還是決定立刻前往雪梨。於是第二天早餐後我們又一次站在路邊伸出手指準備搭車。幾個小時後，我們經過雪梨海港大橋進入市區，在未來的一年中，這個城市將是我們的家。

搭車進雪梨的這段路對我們將要開始的事業有著很奇妙的影響。載我們進城的那對友好的年輕情侶說如果我們找不到地方住的話可以去睡他們公寓的地板。他們把我們放到市中心，就在他們共同工作的新南威爾斯銀行總部的門口。

「多好的人啊，」我們想，「等我們開銀行帳戶的時候就選他們的銀行。」

之後的25年，Lonely Planet一直使用由新南威爾斯銀行更名的Westpac銀行，在我們換銀行之前，銀行貸款的最高限額已經升到一千萬元。

到這裡我們從7月開始的旅行也算是告一段落。我們帶著一個簡單的目標上路，然後真的穿越大陸從倫敦來到了雪梨，這一路上我們恨不能把每一分錢都掰成兩半花，而到達雪梨的時候還是幾近身無分文。

「我們還剩多少錢？」莫琳問。

我翻遍了所有的口袋，最後找出一些硬幣。

「兩毛七。」我說。

2
東南亞之旅

「兩毛七」，這的確太少了，不過足以買份《雪梨先驅晨報》（*Sydney Morning Herald*），還能再花5分錢打個電話。在報紙上我們找到一則廣告：一個附家具的單人房每周租金16元。打電話確認了房間還沒租出去之後，我們從雪梨市中心走到國王十字區（Kings Cross），把相機當掉，換了20塊錢。我們在Darling Point區找到了房間，它位於一所保存得很好的老房子內，可以俯瞰雪梨海港和興建中的雪梨歌劇院。我們付了第一周的房租後，又走到附近的超市，把剩下的4塊錢的一部分投資在香腸和馬鈴薯上。

沒過幾天，我們就在職業介紹所找到了臨時工作，往返於市區的公司之間傳遞資訊、列印發票，總之是奔忙著好使我們從一貧如洗的窘境中解脫出來。每天下班後我們倆在雪梨中心的海德公園（Hyde Park）會合，然後一起經過Woolloomooloo和國王十字區走回我們的小房間。晚飯後我們有時會散步到十字區——雪梨的色情中心。有一天晚上我們抱著從國王十字區圖書館借的幾本書經過Darlinghurst區往回走時，一家脫衣舞廳拉皮條的傢伙攔住我們，建議我們扔掉手中的書到裡面接受真正的教育。

到1月底，我們兩人都有了全職工作。莫琳又回到了葡萄酒行業，為一家在雪梨工業區Marrickville的小公司工作。總經理的朋友

特里‧多諾萬（Terry Donovan）是澳洲著名演員、歌手詹森‧多特萬（Jason Donovan）的父親，為公司做了各種類似「買一箱葡萄酒可獲得免費燒烤和一套牛排刀具並提供沙灘椅」的深夜電視廣告。在莫琳工作的那一年，公司由伯尼‧休頓（Bernie Houghton）接管，據說他在越戰期間曾為CIA工作。他在澳大利亞為休假的美國兵開了幾間酒吧，包括位於國王十字著名的Bourbon & Beefsteak，幾年後他的名字和雪梨Nugan Hand Bank銀行醜聞牽連在一起，但是在我們剛到雪梨的時候，他只不過是一位美國大人物而已。他每周到莫琳的辦公室幾天，經常帶著一位來自美國南部的年輕退伍軍人，看起來像是他的保鏢。

我的工作是為拜爾藥廠（Bayer Pharmaceuticals）做市場調查。我們很快就從Darling Point區的小房間搬到附近帕丁頓區（Paddington）一間多姿多彩的地下室公寓。只花了350澳幣，我們就弄到了一輛舊奧斯丁-希利牌Sprite跑車，這麼便宜可能主要是它沒有二檔。雖然在接下來的一年中這台不可靠的車修了很多次，但是我們覺得如果想在澳大利亞的陽光海港城市待上一年的話，確實應該有輛敞篷車。

似乎一切都已經按計劃進行。我們從倫敦來到雪梨，到這裡時幾乎身無分文，現在工作已經有了，我們可以按原計劃賺錢飛回家。除非我們根本就不想這麼做。

即使是今天，三十多年過去了，我幾乎仍然能記得在1972年後6個月期間我們每天都做了什麼。生命中這樣的經驗能有幾次？所過的每一天都會在我眼前閃亮，那些日子是如此生動。而在大多數時候，能夠分辨出這一年和那一年的不同，就已經夠幸運的了。我們有過如此美妙的日子，當然沒有理由著急回到歐洲過朝九晚五的

規律生活。即使在到達雪梨之前我們就很清楚這將不再是一年的環球旅行，三年好像是更明智的選擇。我們決定在澳大利亞住一年，存夠錢後再旅行一年，而不是工作、賺錢，然後旅行幾個月一路回歐洲。我們想去探索那些匆匆趕往澳大利亞時因為阮囊羞澀而略過的東南亞國家，然後去日本；也許可以在那兒買輛摩托車帶到美國去，甚至可能再接著去南美洲。

我們開始認真工作、存錢，一個人的工資作為生活費，另一個人的存起來。我們後來又利用業餘時間為北雪梨的一家公司做市場調查，於是銀行存款上升得更快了。不過我們還是有時間享受雪梨。

在我們到達雪梨後不久觀看了由一位剛剛去過伊朗的旅行者所做的幻燈片展示，還認識了兩對夫婦，戴夫和簡‧肖（Dave and Jane Shaw）以及托尼和莉娜‧肯斯戴爾（Tony and Lena Cansdale），從那以後我們就一直保持著友誼。類似這種隨興的聚會改變了我們的生活。每次我們參加聚會或者在工作場合與人相識，總有人詢問我們到澳大利亞的旅行經歷。我們是怎麼做到的？花了多少錢？巴里島怎麼樣？真的能搭便車通過泰國嗎？印度的火車真的像大家說的那麼糟嗎？阿富汗危險嗎？真的能從陸路一直到達歐洲嗎？我們發現自己不得不翻閱我們路上草草寫下的筆記來回答他們，於是我們便開始整理最常見的問題以及答案。

然後我們開始想，與其老這麼一次次回答問題不如乾脆出售這些資訊。為什麼我們不把一路的旅行筆記整理出書？很快我們發現筆記很多，於是我們開始想要做些「大事」。

「為什麼我們不乾脆寫本指南書呢？」有天晚上我向莫琳建議。

「可是我們怎麼找出版商呢？」她明智地問道。

「要出版商幹什麼？」我回答，「我們可以自己全包。我知道怎麼做成一本書。」

這不是開玩笑，大學第一年時，我可是在報紙印刷課上下了很大功夫的，現在到了展現的時候：我們將製作自己的第一本書。晚上我們用紙筆寫作，每個周五莫琳借來辦公室的打字機，這樣我們就可以在周末繼續寫書。

當時為保存雪梨國王十字區維多利亞大街（Victoria Street）而引發的一場戰鬥正如火如荼。今天維多利亞大街是年輕國際背包客的中心，兩旁有小旅店、旅舍、旅行社、餐館和旅行者聚會的地方，住在這裡的是那些來來往往的國際旅行者。而以前這條有著沒落維多利亞式房屋的街道曾受到市政府發展計畫的威脅，很多雪梨人都反對將精美的維多利亞式舊建築拆毀，相鄰的、我們所在的帕丁頓區就是個例子，如果能付出一點點愛、關心和資金的支持，那些老房子可以保持恆久的美麗。

每當周末，維多利亞大街到處都是街頭活動和抗議聚會。有一個星期天我們從指南寫作中暫時抽出身來，到外邊看看發生了什麼事，我們坐在馬路邊上，發現一個年輕人拿著標語，上面寫道「到印尼的旅行者筆記」。於是我們向他詢問這些筆記。

「我轉了整個印尼，」他解釋道，「這筆記記載了我是怎樣做到的。到哪裡玩，在哪裡住，如何從一個島前往另一個島。那是個令人驚異的地方。我將把這些筆記寫成一本書。」

「這真的是太巧了，」我說，「我們也正在寫一本關於我們旅行的書。我們走的是從倫敦到澳大利亞的陸路旅行。」

這名印尼資訊提供者自我介紹說他叫比爾・道頓（Bill

Dalton），當然這些筆記後來成了他的著名的《印尼手冊》（*Indonesia Handbook*）的原始文稿。比爾比我們搶先一步印刷了他的第一本32頁的指南書，由月亮出版社（Moon Publications）出版，Tomato Press印刷廠的凱茜·奎因（Cathy Quinn）負責排版。Tomato Press是間另類的小印刷廠，它的位置就在前衛的格萊伯區（Glebe）。我記不清是比爾介紹我們去Tomato Press，還是我們自己找到的，不過很快凱茜也開始為我們的書排版了。

下決心寫書和下決心自己出版並不完全是同一個決定。我們確實想過走一般途徑，也就是拿我們的書去見出版商，可是最初的嘗試並沒有引起別人很大興趣，但我們又必須盡快出版這本書。我們的下一次長途旅行將在1974年1月初開始，而現在已經是8月了。還有一件事也堅定和激勵了我們自己出版這本書。有一次我到當時雪梨最大的書店：喬治大街上的Angus & Robertson，現在它仍然是最大的書店之一，我見了負責旅遊書的經理約翰·梅里曼（John Merriman），告訴他正在計畫出版的書。他答應要50本。

我們計畫的書對於Tomato Press這樣一個小印刷廠來說太大了，他們推薦了大衛·比賽特（David Bisset），他的地下室有台大印刷機，同意印刷1500份。我為去過的國家畫上地圖，又粗略地畫了些插圖，然後貼到排版樣稿上製作出一本正好有96頁的書。接下來還有兩件事——給書和我們正在萌芽的出版公司取名字。書名很容易想，這是本關於花很少的錢穿越亞洲旅行的書，所以我們就取名為《便宜走亞洲》（*Across Asia on the Cheap*）。

給我們的出版公司找個名字可就不容易了。在帕丁頓牛津街上一間小義大利餐館裡，我們在義大利麵和廉價紅酒的陪伴下想到過十幾個名字，突然間靈感來了。當時我正哼唱馬修·摩爾

（Matthew Moore）的歌曲「太空船長」（Space Captain）中的一句歌詞，喬‧科克爾（Joe Cocker）曾在經典搖滾電影「瘋狗和英國人」（Mad Dogs & Englishmen）中唱過這首歌。

「曾經我旅行（once while traveling），穿越天空，」我唱道，「這顆孤獨的行星（Lonely Planet）緊緊抓住了我的眼光。」

「不對，」莫琳說，「你唱錯了，應該是可愛（Lovely）的行星。」

她說的沒錯，我經常唱錯詞，但是Lonely Planet聽起來顯然是個更好的名字。有些時候我真希望我們有個更商業、更嚴肅的名字，但這個名字確實讓人難以忘記。

最終書被印出來了，不過把這些紙張裝訂成一本本書是我們自己的任務。我們找人把印出的書頁折成16開，然後送到我們的地下室公寓中。裝訂機是從Tomato Press借的，這台用腳操作的傢伙坐著我們的敞篷車，一路注視著擋風玻璃的風景來到家中。我們用了一個星期，每一本書都是莫琳和我親手裝訂的。然後這些書被運到Tomato Press的辦公室，再用他們的切紙機手工修整加工成真正的書。

終於我們的1500本淺藍色的小書堆在了地板上。《便宜走亞洲》萬事俱備，只欠上架了。我還畫了一個標誌，小寫的"lonely planet"，後面是個圓圈，看起來和現在使用的公司標誌非常相似。

我請了一天假到Angus & Robertson書店送他們訂的那50本書。這本來也許應該是最大的一個訂單，但一天結束後我發現已經賣掉了幾百本。莫琳接著跑下一批書店，其中一個重要訂單是和距離我們Oatley Rd路公寓非常近的New Edition書店。店主的女友南茜‧貝

里曼（Nancy Berryman）是名記者。她在《雪梨先驅晨報》上寫了第一篇關於Lonely Planet的新聞報導。接著我們的書評在雪梨另一家報紙上登出，於是我們被邀請參加一個在早餐時間播出的電視節目。對於我們來說，這是受益匪淺的一課，它讓我們第一次知道了公關和宣傳的力量。很快，我們的書就不僅僅只出現在書架上，它還被放到了收銀台和櫥窗中。評論登出後10天我們賣完了剩下的書並開始計畫再印。

這一次我們印了3500本，並請專業人士負責核對、裝訂和修整。由於藍色封面很容易髒，所以它就變成了光滑的白色。我們把第一次獲得的書評摘錄到書的背面。「如果你正在考慮前往亞洲，那麼拜託你幫自己一個忙，買這本書吧，你不會後悔的。」這是《國家評論》（Nation Review）的評語。「想要完成這樣一個旅程，最難的事情就是下決心出發。我想即使是從未鼓起足夠勇氣上路的人們也會喜歡這本書。」《雪梨先驅晨報》的建議。

第一批書大多數都是在雪梨賣掉的；現在我們的書將奔赴更遠的戰場。帶著滿滿的兩箱書，我飛往墨爾本。機場巴士帶著我和箱子一起進入市區，箱子留在火車站的行李寄放處，而我則衝向了城裡的書店。上午我在書店拿下訂單，下午就回火車站取書送書。接下來的幾周時間，我又在阿德雷德和布里斯班繼續重複著這樣的戰鬥模式，莫琳還去了趟墨爾本，為那裡的書店補貨。

很快，我們就計畫再印3500本，於是我們開始有了以此謀生的想法。如果說從這樣的一本小書開始我們就決定把旅遊指南作為一生的事業，那未免有點太自以為是。更現實和簡單的想法是再寫一本也許可以幫助我們作更多旅行。不管怎麼說，《便宜走亞洲》都是一次純粹意外的成功；從英國出發時我們可沒想過會寫一本關於

這次旅程的書。但是我們現在確實在盤算是不是可以再來一次,而這次,我們將抱著要寫書的想法上路。

我們把目光投到了北部的東南亞,在當時,那裡還是片新大陸。今天很難想像35年前這一地區是多麼不為人知。泰國現在是世界上最受歡迎的旅遊景點之一,但是在1970年代它還在忙著政治和軍事的鬥爭,遊客也只是從越戰退下來的美軍。新加坡剛剛獨立,還有著模糊的異國情調,不過也已經開始朝著今天的空調大都市邁出了試探性的第一步。印尼剛剛結束蘇哈諾時代,比起它張開雙臂歡迎蜂擁到巴里島的遊客,人們對這個國家瞭解更多的是他們在雅加達焚燒英國大使館和威脅要入侵馬來西亞。

泰國、新加坡和印尼也許是相對不被人瞭解,而對於當時的美國人來說,東南亞這個詞卻跟這幾個國家的名字風馬牛不相及。東南亞的同義詞就是越南,那場漫長而充滿爭議且還在進行戰爭的戰場。

鑑於以上這些令人不愉快的因素,沒有這一地區的指南書也就不足為奇了,但是我們覺得這一情況很快就會有所改變。在穿越亞洲之旅的最後一個月,儘管可憐的財務狀況讓我們不得不行色匆匆,但是在曼谷我們還是親眼目睹了背包客正在取代渡假的美國大兵。我們享受了新加坡的美食還去了巴里島,那時庫塔海灘還只有零星的losmen(當地的旅館)點綴在棕櫚樹和稻田中,遊客主要是探險衝浪者。這是塊處女地,是寫本指南書的時候了。

「我們不要只是一路回倫敦,」我斗膽說,「我們可以花一年時間到東南亞旅行,然後寫本真正的好指南書。」

「好的。」莫琳同意了,對於我的瘋狂計畫,她時刻準備著,「不過之後我們幹什麼呢?」

「我想也許會回倫敦，」我沉思，「年底之前我們用不著急著做決定。」

計畫很簡單：我們將用一年時間探索這一地區，然後將寫本權威的指南書。12月我們買了輛二手的250CC山葉DT2摩托車，大得足夠載我倆在東南亞旅行，又小得能上下船，甚至必要時還可以空運。澳航的國內部TAA（Trans Australian Airlines）航空公司開通了達爾文和葡屬帝汶島巴考之間的航班。我聯繫了他們機上雜誌的編輯，他會安排把我們的摩托車從達爾文運到帝汶島，我將寫一篇在該島旅遊的文章，作為交換。

1974年1月初，我們把這個新生的出版事業裝到幾個箱子裡，放到朋友家中，他們答應處理未來的訂單，並把發來的支票存入銀行。其他的東西都放到一個手提箱中，寄給英國我的父母。不過在重回亞洲前，我們決定先向東去趟紐西蘭。我們把摩托車船運至奧克蘭，幾天後再飛到那裡。之後，我們騎摩托車從奧克蘭向南到威靈頓，乘渡輪前往南島後環島一周，最後回到威靈頓，在那兒把車船運回墨爾本。在旅途中我們還接受了一些報刊、電臺和電視的採訪，《便宜走亞洲》很快就出現在整個紐西蘭的書店裡了。

我們在紐西蘭的經銷商是阿利斯泰爾‧泰勒（Alistair Taylor），一年後這個名字將常常困擾我們，不過我們早就原諒了這位離譜的泰勒先生。我們曾在他位於威靈頓附近馬丁伯勒（Martinborough）的家中住過幾晚，當時還有另一位客人名叫薩姆‧亨特（Sam Hunt），這位詩人已經開始成為這片以長天白雲著稱的土地上一個赫赫有名的國家級名人。幾年後，阿利斯泰爾開始從事釀酒業，後來發展成了備受歡迎的Te Kairanga釀酒廠。

回到墨爾本，我們在一個朋友家中的地板上睡了幾晚，等著船把摩托車運回來後向北出發。我們的全部家當就綁在那輛小摩托上。車的邊上固定著一個儲物箱，後面的車架上還有個盒子，一個背包和兩個睡袋放在上面，另外一個小包放在油箱上，帳篷綁在車把上。我們向北經過坎培拉到達雪梨，然後沿著新南威爾斯州的海岸抵達獵人谷（Hunter Valley）、麥夸里港（Port Macquarie）、拜倫灣（Byron Bay），穿過邊界進入昆士蘭州的衝浪者天堂。

從布里斯班我們繼續向北經過羅克漢普頓（Rockhampton）、麥凱（Mackay）和湯斯維爾（Townsville），觀賞了沿途的幾個大堡礁島。當時的北部昆士蘭可不是現在的樣子，經過了很多年這裡才逐漸變成如今這個潛水和追逐陽光者的時髦國際樂園。在英厄姆（Ingham）我們直接領教了昆士蘭北部的粗魯。幾天前我們在湯斯維爾的露營地遇到一對年輕的法國人，他們買了輛舊車正在周遊澳大利亞。他們是絕對的先鋒旅行者：那個年代在澳大利亞遇到外國遊客並不常見，而在北昆士蘭遇到他們則更加不同尋常，所以在北昆士蘭露營地遇到一對法國人就簡直讓人難以置信了。

我們幫了他們一些忙，因為經營露營地商店的女士向我們抱怨說他們的英語不夠好，而事實上他們的英語非常不錯。在英厄姆又遇到他們時，我們建議大家一起吃晚飯。我和法國情侶去小鎮上的超市買食物，莫琳順便到酒吧買了一瓶葡萄酒。15分鐘後我發現她站在摩托車旁，眼裡含著淚水。

莫琳：我走進酒吧來到吧台，一切都如此安靜。酒吧裡沒人說一個字，吧台後面的服務生只是從我旁邊經過。我完全被忽視了。我搞不清楚到底是怎麼回事，有那麼幾分鐘的時間我

就那麼茫然地站在那裡。

　　終於有一個女人從一個小門探出頭來說，「在這永遠不會有人理你，親愛的。你要到為女人服務的這邊來。」

　　於是我走出酒吧，在英厄姆的男人世界中找到我應該待的地方，透過那個小門我向裡面窺視，這次酒吧的服務生終於過來問我需要什麼，他的態度無比親切，讓人愉悅。於是談話重新開始。我付了錢買了瓶葡萄酒，生活一如既往。不過我的精神卻被動搖了——作為一個女人，作為一個人，在此以前我從未被人如此冷淡過。

　　幸運的是昆士蘭的大多數地方一點都不像英厄姆，不過我們在更北的露營地遇到的一位原電話工程師也講了一個北部酒吧的有趣故事。他曾在一座小鎮安裝電話系統，當時就住在當地露營地的房車中。一天晚上，他來到鎮上唯一的酒吧，點了一份套餐和一瓶葡萄酒，他平時點的大多是啤酒。一個佈滿灰塵的瓶子從櫃檯下面被拿出來，拔下瓶塞，滑過吧台遞到他面前。

　　他等了一會兒杯子，沒人理會，他又問道，「能給我拿個喝酒的東西嗎？」

　　「噢，當然。」服務員答道，然後遞給他一支吸管。

　　本來我們計畫在道格拉斯港（Port Douglas）只住一夜，但這個懶散而舒適的小鎮讓我們多住了好多天。一天，在大街拐角的小商店我們被邀請到Low Isles島旅行，那是個小沙島，最高處有座純樸的燈塔，喜歡做家務的燈塔看守人將它打掃得異常乾淨。幾年後，道格拉斯港就變成了一個受歡迎的渡假地，如今高速的雙體船每天都滿載著遊客飛奔到Low Isles島和大堡礁。

我們的海岸路線終止在庫克鎮（Cooktown）。兩個世紀前，庫克船長不得不停在那裡修理撞到珊瑚嚴重損壞的「奮進號」（Endeavour）。在我們離開海岸之前又一次遇到了那兩個法國朋友，接著我們進入內地，到了查特斯山（Charters Hill）和以薩山（Mt Isa）。在以薩山，員警搜索了我們的營地，他們希望能在我們旁邊露營的開舊Holden車的嬉皮身上找到毒品。

離開昆士蘭州，我們進入北領地，從三岔口（Three Ways）向南開到艾麗絲泉（Alice Springs）。這一次我們必須找出解決加油問題的方法。摩托車油箱可以裝大約10公升，從加滿油到用光大約能開150公里左右，通常兩個加油站之間的距離要更遠，於是我們在那些混亂的包頂上又放了兩桶油。

艾麗絲泉是沙漠中一座讓人愉快的精緻綠洲，儘管在過去的這些年旅遊開發得有點過度，但我們今天仍然很喜歡到那裡。不管這裡是不是沙漠，反正我們的到來也帶來了幾天的大雨。幸運的是，露營地的主人很同情雨中縮在帳篷裡的我們，他讓我們使用停在營地裡的一輛房車。我們消磨了一天時間，一直在觀察一隻老鼠，牠總在抗議我們這些入侵者佔據了牠的家。第二天，我們又向南朝艾爾斯岩的方向駛去。向南的路在1974年仍然是土路，雨水已經使道路變成了泥濘的沼澤。在到達岩石前的最後一段路上看到了很多陷在路邊的車輛。

艾爾斯岩可遠比我們想像中那個屹立於紅色沙漠的紅色大岩石要有意思得多。我們先是繞著岩石徒步，然後爬到岩石的頂端（那個年月還可以這麼做，今天爬上艾爾斯岩已被視為是對原住民文化的不敬），又和一對也騎著摩托車的美國夫婦到附近的奧爾加（Olgas）探險。那一年中部沙漠長時間的反常下雨使得風景變得青

蔥翠綠，四處可見美麗的水潭點綴在岩石周圍。

我們又開始北上了，在路邊更換了磨損的後鏈，最後我們終於拋開身後的土路，摩托車終於可以親吻停機坪一般平整的路面，然後飛馳向前。只在艾麗絲泉停了一晚，我們就繼續向北到凱薩琳峽谷（Katherine Gorge），最終抵達達爾文。此時距離1974年耶誕節崔西颶風（Cyclone Tracy）毀滅性地襲擊達爾文還有九個月的時間。

坐落在達爾文機場附近的露營地是來來往往的流浪漢的家。他們交換著旅行中的傳奇故事，那些準備前往印尼、或者來自亞洲準備開始環遊澳大利亞的傢伙們在這裡買賣車子和露營設備。離開澳大利亞後，我們不打算再露營，因為我們知道東南亞幾乎沒有露營地，但卻有大量便宜的旅館，於是我們賣掉了露營的設備。也有些不走運的旅行者不能順利地找到買家。有個露營者在最後一天還是沒能處理掉他的那輛老Holden車，於是他宣佈將向南駛，把車送給第一個搭車的傢伙。很快，一個小時後，Holden的新主人把他送回營地，然後接著向雪梨出發。

我們的摩托車被塞進小福克（Fokker）F27的前行李艙中，一小時後飛抵巴考。然後我們再向西，沿著海岸去葡屬帝汶島的首都帝力（Dili）。它是帝汶最大的城市；甚至有全國唯一的加油站。在那裡，像大多數從達爾文到巴里島的背包客一樣，我們找了一個有金屬頂的棚子，打開睡袋，鋪在水泥地上，棚中還優雅地掛個小牌子，上面寫著「嬉皮希爾頓」。有人每天來一次，向所有快樂的露營者收取大約一塊錢。到了晚上，我們去帝力的幾家中國餐館，配著來自葡萄牙殖民地莫三比克的便宜啤酒或者英國蜜桃紅葡萄酒吃飯。一天晚上，我點了雞肉炒飯，很驚訝地發現上來的是蝦而不

是雞肉。我毫不猶豫地盡情吃著,但是幾口之後服務員急忙跑來說他上錯菜了。這個傢伙瞥了一下旁邊桌的葡萄牙士兵,確信他們沒有往我們這邊看,然後把我的盤子整理了一下又端到了它本來應該去的地方。

我們一直向南,幾乎騎到另一個海岸,途中停在摩密西地區(Maubisse)的山地村莊,我們住的是通風良好的葡式pousada(旅館),然後接著向西,去島的印尼部分。道路越來越差,我們沿著更像是乾涸河床而不是什麼公路的岩石路顛簸而行。難怪汽車如此稀少。每經過一條河流,在騎車過去之前我們都要先下水看看深度,還要特別留意那些下坡。至於橋,那裡根本就沒有這東西。

在葡屬帝汶的最後一晚是在偏遠的村莊巴里布(Balibo)度過的。有一小支葡萄牙軍隊駐紮,他們為我們提供食物,並讓我們睡在長官睡的地方,其實只不過是張小木頭床。半夜時老鼠們在睡袋上來回奔跑,不堪折磨的我們最後還是撤退到了走廊上。

一年後,這個小村子讓澳大利亞人陷入了悲哀。當葡萄牙的長期軍事專政崩潰時,所維持的脆弱帝國也很快倒下,葡屬帝汶像莫三比克、安哥拉一樣瓦解。到1975年之前,帝汶一直在混亂之中,當時獨立革命陣線(Fretilin)試圖讓這個前殖民地獨立,而印尼當時則在旁威脅要進行干涉。那年10月,有五位澳大利亞記者來到巴里布,他們在印尼入侵期間被殺。官方的說法是他們死於亂軍的流彈,但實際上他們是被印尼軍隊集體處死的,印尼人是想封住這些記者的嘴,好讓世人不知道此地已被他們秘密接管。

我們沿著亂石路繼續朝著印尼邊界顛簸前進。到達了阿塔普普(Atapupu),我們的計畫是繼續去位於島嶼最西端的古邦(Kupang),但是天主教傳道貨船Stella Maris號要過幾天才向西往

爪哇出發，所以我們決定等。阿塔普普警察局的走廊是唯一能住宿的地方，而且已經有幾個人住下了。每天黎明時分，當印尼國旗在警察局的旗桿上升起，一小撮各色背包客會從睡袋裡爬出來，起立致敬。

當船最終準備啓航時，我們的小團隊又增添了幾個人。我們爬上甲板，摩托車由起重機吊上船。那天晚上我們航行到弗洛里斯島（Flores）東端的拉蘭圖卡（Larantuka）。不幸的是，等我們到達時另一艘船已經停靠在碼頭上，而第二艘船則在排隊等著裝卸貨。我們在港口待了兩晚，與從其他船上下來的旅行者聚在一起，在一間中國人開的小warung（小吃店，比印尼語中的rumah makan餐廳低廉簡陋）吃飯，步行到附近的海灘游泳。

這樣一大群突然到來的orang putih（白人）顯然是全年發生的最讓人興奮的事情。擁擠在warung窗前的人非常多，以至於店主不得不在我們桌子旁邊豎起屏風來阻擋圍觀者。我們的團隊有一位來自雪梨的歌劇演唱者，有一天晚上這位仁兄來了場即興演出，把印尼聽眾驚得目瞪口呆。最後我們已經和主人熟得一塌糊塗，甚至可以進入廚房向他們介紹炸薯條的奇妙。

成群的孩子會跟著我們去海灘。下午成了歌劇演員的表演時間，這傢伙顯然是表演成癖的人來瘋，他在浴巾底下痛苦地脫著短褲，然後在關鍵時刻突然放下浴巾。此時那些目不轉睛的觀眾嚇得恨不能四散奔逃。不過這些小傢伙很快就發現這人早已在浴巾下穿好了自己的游泳褲，於是現場笑聲一片。

我們坐船來到毛梅雷（Maumere），那裡沒有碼頭，不得不把摩托車放到一艘小船上運到岸邊。我們在一家友好愉快的小losmen（當地的旅館）過夜；莫琳有一張旅店全家人簇擁在她周圍的照

片。1992年一場可怕的地震和海嘯，幾乎把毛梅雷從地圖上抹去，有兩千多人因此喪生。

第二天早晨我們到內島遊玩時，發現弗洛里斯島上的道路幾乎像帝汶一樣亂石嶙峋。下午，我們來到克利穆圖火山（Keli Mutu）腳下的莫尼村（Moni）。克利在當地方言中是山的意思，克利穆圖火山是印尼的自然奇景之一，是座死火山，有不止一個而是三個獨立的火山湖。僅此一項就已經算得上是奇蹟了，更為神奇的是由於地面一些化學物的奇妙混合，每一個湖都會呈現不同的顏色，小一點的湖是深黑色，另兩個相鄰的大湖分別是土耳其玉色和深褐栗色，中間僅由狹窄的火山口邊緣隔開。幾年後褐栗色火山湖改變了顏色，如今是藍綠色。我在1974年旅行中拍的照片與1991年重返時拍攝的照片有著奇怪的對比。據說60年代湖水曾經是藍色、棕紅色和淺褐色。

我們騎上火山口，但那天多雲，我們只能透過雲間的縫隙才能偶爾瞥見火山湖的影子。次日黎明的天空則是清澈透明，環繞完火山口後我們下山和來自瑞士的雷內（Rene）和烏舒拉‧克勞迪（Ursula Kloeti）在村子外面的溫泉中曬太陽，那天的遊客只有我們四個人。在1974年能到達克利穆圖火山仍算很稀罕，但是今天有很多小旅館和餐館以及黎明班車都可以把你一直送到火山口。

英德鎮（Ende）位於北海岸，是島上的主要城鎮。1933年蘇卡諾（Soekarno）曾被荷蘭人流放到這裡一段時間。從英德我們向西穿島而行經過魯滕（Ruteng）到達雷奧（Reo），糟糕的路況總算結束了。我們本打算繼續向西前往港口鎮拉布漢巴焦（Labuhanbajo），但是在鎮外尋找好一陣子後我們才發現其實根本沒有路。這簡直令人難以相信：我們的地圖清楚地指著沿海岸的一

條路，而且對比其他地圖，這條路也同樣存在。這到底是怎麼回事？答案很簡單。1940年，在第二次世界大戰蔓延到太平洋地區之前，荷蘭人曾經計畫修條沿海岸的道路並且把路線畫到他們的調查地圖上。珍珠港事件後，日本佔領了印尼。「二戰」結束，印尼通過獨立戰爭最終趕走了荷蘭人。35年過去了，那條計畫中的道路依然出現在關於該島的每一張地圖上。後來我們發現自己並非第一個受阻於這條想像中的道路的人。1962年8月份的《國家地理雜誌》講述了一次駕駛水陸兩用吉普穿越努沙登加拉群島的旅行，他們就遇到了同樣的問題。今天一條通往拉布漢巴焦的道路終於建成了，但這條路卻沒有走半個世紀前最初計畫的沿海路線，它從魯滕出發，走的是內陸路線。靠近海岸的「貫穿北部公路」今天仍然在修建中。

約翰（John）、詹妮（Jenny）、馬克（Mark）和黛比（Debbie）在我們之後到達，他們是從英德出發一路搭乘各式各樣的卡車過來的，這一路可是沒少受苦。我們這個小團體就露宿在警察局的走廊，幾天後我們與一艘小船的船長商量載我們去西沿海岸的拉布漢巴焦。這些島嶼周圍的潮水可是既兇猛又反覆無常。我們在黃昏出發，半夜時在一座島上停靠了幾個小時。我們睡在沙灘上，螃蟹就在旁邊爬來爬去。第二天抵達一個小漁港，和往常一樣，我們又一次露宿在警察局的走廊。

在這裡，我們租了一條船，經過科莫多島（Komodo）前往松巴哇島（Sumbawa）東端的薩佩（Sape）。這一次是艘快速帆船prahu，第二天在無休止的等待和延遲出發後，我們終於把摩托車綁到桅桿上出發了。四天租金共40塊錢。我們只航行了幾小時就不得不靠到一座小島上等待潮汐的改變。第二天一早，我們正在接近科

莫多，但是強大的海潮又一次阻礙了我們的行程。下午我們在似水晶般清澈透明的水中浮潛，然後又在沙灘上和燦爛的粉色沙子共度了一晚。

科莫多因島上的「龍」——巨型蜥蜴而聞名，蜥蜴可以長到3公尺，重100公斤。導遊領著我們走了幾公里，來到一個乾涸的河床，把一些臭魚繫到一棵樹上，十幾分鐘後，叢林中的聲音告訴我們第一條「龍」出現了。很快又來了更多，接下來的三個小時，從河岸的隱蔽處我們大概看到了一打不同的buaya（印尼的「鱷魚」；當地方言稱之為ora）到達和離開。有時有多達五隻聚集在一起，我們在回村路上的沙灘上又遇見了一隻。

那天晚上經過了更多的潮汐延誤後，我們離開科莫多。清晨進入海峽，猛烈的風推動著我們朝薩佩駛去。

以「多樣化中的同一性」作為口號的印尼是一個混合了各種宗教的驚奇國度。我們從信奉基督教的帝汶和弗洛里斯到現在穿越的回教的松巴哇和龍目（Lombok），然後還將去印度教的巴里島和回教的爪哇。

松巴哇的道路比帝汶或者弗洛里斯的好很多，兩個星期以來我們一直睡在船上、沙灘和走廊，於是這裡一塊錢一晚的losmen簡直就是我們的五星級酒店。而且我們租的船還供餐，不過大多數時間都是冷米飯和魚乾，因此松巴哇的廚房美味是如此讓人印象深刻。好路、好床和美食對我們來說是再美妙不過的了。

從松巴哇的最西端，渡船載我們穿過狹窄的海峽到達龍目，我們越過島嶼來到西海岸城鎮安佩南–馬塔蘭（Ampenan-Mataram）。在那裡可以看到巴里島高聳的阿貢山（Mt Agung）。對於初次踏足的我們，這就是這裡的地標。今天龍目已經成為巴里

島之外的另一個熱門景點，從小鎮可以很方便到海灘消遣，而海上迷人的吉列群島（Gili Islands）則吸引了很多遊客。但是在1974年它還與旅遊業無關，仍然在從蘇卡諾時代饑荒災難中慢慢恢復，這期間甚至還遭受過可怕的鼠疫。

我們住在一間小旅店，又遇到了約翰和詹妮。第一天晚上，一個小偷安靜地潛入他們的房間，偷走了詹妮的避孕藥！這些東西不值錢，但是在印尼人煙稀少的地方卻很難找到。他們很快向巴里島前進。由於莫琳食物中毒我們不得不停下來。她被困在小losmen中，我去找島上的移民官申請延期簽證，原本一個月的有效期很快就過去了。官員友好而有魅力——很顯然在龍目延期旅遊簽證並不常見——但是他想知道爲什麼莫琳不親自來。我解釋說她病了，來不了。他對我說，女人只不過是不適合騎摩托車，這和她們子宮的位置有關，他會去losmen，看看是否能幫上我們的忙。

他眞的及時出現了，處方是bubur，一種大米麥片粥混合物，對於脆弱的胃來說是再合適不過了。然後他斷言如果當地的dukan能來看一看會更好。

「dukan，什麼是dukan？」我們問道。

「你也可以說是巫醫。」他回答。然後開始講述過去dukan帶給他的麻煩，因爲他的人緣很好，當地婦女就雇用dukan讓他愛上她們。他答應明天帶口服藥或符咒再來。

避開了龍目dukan的注意，我們搖搖擺擺地通過波浪起伏的海峽前往巴里島，穿過區分東南亞及其動植物和大洋洲的華萊士分界線（Wallace Line）。從東邊和西邊前往巴里島的海峽都同樣狹窄，不過把巴里島從爪哇分開的前往西部的通道卻只有60公尺，向東在巴里島和龍目之間的水域有1000公尺。虛擬的地理線以英國博物學

家阿弗雷德・羅素・華萊士（Alfred Russel Wallace）的名字命名，他發現東南亞的猴子和其他動物終止於巴里島，而澳大利亞的鸚鵡和其他鳥類則開始於龍目島。

渡船停靠在八丹拜（Padangbai）港口，我們很快就回到了登巴薩，來到上一次穿越亞洲時熟悉的地方——Adi Yasa旅館。今天的登巴薩非常擁擠、吵鬧，讓人極不舒服，很難想像有人是自願待在那裡的，但是回到1974年，它卻是一個替代庫塔海灘的好去處。巴里島酒店可以追溯到荷蘭統治時期，它可能曾經是島上唯一的旅館，如今也仍然保留了殖民地痕跡。但是對於背包客來說，Adi Yasa才是第一選擇。我們曾在1973年經過巴里島時，在此短暫停留過，這一次我們住了更長的時間。我們出去尋找食物、參加舞會，與許多的旅行者交談，他們中有正在學習蠟染繪畫的，有教英語的，或者練習印尼語、學巴里舞蹈或者加麥蘭（gamelan）音樂的，當然也有像我們這樣去寫本指南書的。我們經常去馬路對面可愛的小三姐妹餐廳吃晚餐。

旅行者們經常回想起一些奇異的巧合，比如那些在陌生的地方發生的不可能的重逢。很多年來我們都有過這樣的經歷，但是沒有一個可以與在Adi Yasa第二天早晨發生的事情相比：當隔壁的門打開時，卡羅・克盧羅（Carol Clewlow）走了出來。兩年前我們在從阿富汗開往開伯爾山口的長途汽車上結識了卡羅，最後一次見她是在加德滿都。之後一直沒有聯繫。我們繼續向南前往澳大利亞，而她則去了香港，擔任《香港日報》的記者一年。像我們一樣，她也為了繼續旅行而瘋狂存錢，晚上和周末還為香港的功夫片電影作英語配音。

在接下來的幾個月中，我們的路線經常相遇，幾年後卡羅為我

們寫了本指南書，是目錄上的第九本書：我們的第一本《香港》指南。如今卡羅居住在英國，已經成爲一位成功的小說家，著有 *Keeping the Faith*、*One for the Money* 和 *A Woman's Guide to Adultery*。

我們在巴里島待了一個月，分別去了登巴薩、庫塔、烏布（Ubud）和島周圍的其他地方，不過由於很多原因，登巴薩一直讓我念念不忘。在Adi Yasa旅館舒服的庭院裡，大麻煙在院子裡傳來傳去，而我們就沒完沒了地閒坐、聊天。想讓莫琳飄飄欲仙幾乎是不可能的，最後，卡羅做了一個史上最大號的捲煙給她，這次終於有些效果了，雖然也很短暫。我們在Adi Yasa住的期間正好趕上尼克森離開白宮，美國人舉辦了「再見，尼克森」的聚會，還包括由當地麵包師製作的真正巴里島風格的 "Farewell Tricky Dicky"（是「拜拜尼克森」的意思，Tricky Dicky有貶低尼克森名字的意思）蛋糕。

1974年的巴里島還給我們留下了其他難忘的回憶。說烏布那時沒有電好像讓人無法相信，今天它已經成爲山間的「文化之都」，可是在當時只有寥寥可數的幾個地方可以住宿和用餐。像在巴里島一樣，這裡的食宿通常也由婦女經營。Oka Wati的小吃店位於 Pura Merajan Agung（一座私人宮殿）門口對面，我們最喜歡在此吃早餐了。而通常我們會在頗受歡迎的Canderi's的餐館吃晚飯，就在Monkey Forest Road路的最上面，即使是在今天，Canderi's 看起來仍然沒有多大改變，現在這裡還經營了一家不錯的、有游泳池的小旅館，就在Monkey Forest Road路附近。2003年，我們的德國旅行出版朋友史蒂芬（Stefan）和雷納特·魯斯（Renate Loose）包下了整個旅館，邀請朋友到巴里島慶祝他們的25周年結婚紀念日。

　　我們不能忽視庫塔海灘，不過自從我們第一次拜訪之後，它已經擴張了許多。附近的村子雷根（Legian）也開始開發，不過1974年那次夜裡從庫塔散步去雷根還是很讓人回味的。這兩個村子之間都是鄉間，沙路兩邊是夜幕下的椰林剪影，一路走來可以盡享安靜。

　　Poppies在我們1972年經過時是個很受歡迎的小吃店；再次見到它，已經是家漂亮的花園餐館，直到今天仍然經營得有聲有色。後來他們又在Poppies Gang（gang在印尼語中是人行道的意思）對面開了家精心設計的精品旅店。有很多年，我們經常在 Poppies渡過來巴里島的第一夜或最後一夜。

　　附近位於Kuta Beach Road路上的Made's Warung是今天在庫塔坐看周圍人來人往最棒的地方。巴里島人對於取名字有一套可愛而直接的公式。第一個出生的，無論男女，叫做Wayan。第二個叫Made（所以這家咖啡館是由第二個出生的孩子經營的），第三個叫Nyoman，第四個叫Ketut。如果有第五個孩子出生，就簡單地在名冊上加上第二個Wayan。後來我們和烏布的一家人結交，他們家有Ketut Besar和Ketut Kecil——即大Ketut（第四個出生，兒子）和小Ketut（第八個出生，女兒）。

　　不是所有我們熟悉的庫塔店鋪都生存下來了。Mama's就消失了好幾年，曾是非常受歡迎的餐館，以晚間自助餐而聞名。我們還是花園餐廳（Garden Restaurant）的常客，那裡的蘑菇披薩餅很有名，如果你在合適的時間去，所看到的庫塔夕陽一定會成為你的特別記憶。我們記得店主的小女兒經常出現在廚房門口手中端著披薩餅大喊「你好，誰的蔬菜披薩」，希望幾小時前訂餅的傢伙們還在附近，而且還想要這份披薩。當年經營這些小生意確實是十分辛

苦。如今看見速食服務員隨便把一疊紙巾塞進袋子時，我的思緒就回到了1974年的庫塔，那時為了節省，紙巾通常都仔細地撕成兩半。

莫琳：一天晚上我們往烏布的餐館走，很驚訝地發現整個村子好像坐落在很大且滿是灰塵的廣場中。黃昏時分，在土路的中央，一列列年輕的女孩隨著加麥蘭樂隊的音樂正緩慢而催眠般地移動。一位老人在她們中間行走，這裡調整一下手的方向，那裡改變一下頭傾斜的角度，不時重新安排一下腳站的位置。他就是這村子的跳舞大師。島上的每個村子都有舞蹈隊在寺廟慶典上表演，每年都會比賽，今晚就是在為即將到來的競賽而排練。他們穿著日常的衣服，但他們練習的時候，坐在路邊的我們完全看入迷了。

此後，我們又看到了很多其他舞者。有一天晚上我們騎車回來晚了，差點就衝進了大路中央正在油燈下練習的隊伍。當時很多村子都無法負擔服裝的費用，維持樂隊也很昂貴，不過他們後來意識到遊客對這項藝術有多麼著迷，於是開始向觀眾收費，這些資金能夠幫助很多村子得以延續他們的傳統。

離開巴里島時，我們已經認識了很多朋友。很多人和我們一起吃了最後的晚餐。用餐途中，我在倫敦商學院的同學菲爾‧米爾納（Phil Milner）和他的法國妻子瑪麗‧海琳（Marie-Hélène）的到來讓我們大吃一驚。他們駕駛一輛郵局使用過的紅色Morris小型貨車，依照我們兩年前的路線穿越亞洲而來，而這輛車曾是另一位同學、也是我的婚禮見證人之一──美國人皮特‧舒爾茨（Peter

Schulz）在倫敦使用過的交通工具！

我們向西出發，黎明時爬上婆羅摩火山（Mt Bromo），在泗水逗留然後探索梭羅（Solo），在日惹（Yogyakarta）又一次遇到卡羅·克盧羅。日惹值得多待一些時間，可以去看看附近的印度廟和婆羅浮屠等廟宇遺址，還可以長途旅行去Dieng Plateau高原。

我們在下午到達廟宇眾多的Dieng Plateau高原，但是隨著夜幕降臨，我們很快意識到此地和甜美的日惹完全不同。這裡沒有電，一旦太陽下山，氣溫就直線下降。卡羅按說早應該來了，但黃昏時她仍然毫無蹤影，我們想一定是她沒搭上車。

旅館廚房煮沸的大鍋上正掛著三隻老母羊（這顯然是在為當地版戲劇《馬克白》中的巫術進行排練），顯然我們沒法在旅館裡吃飯。只好和住在同一家旅館的其他旅行者一起出去覓食。一個人聽說街那邊有家餐館，於是大家就一起去找。那是個沒有月亮的夜晚，在黑暗中我們摸索著往前走，半路上聽到對面有人一邊跟跟蹌蹌，一邊叨叨罵罵，這個勉勉強強在路上掙扎的可憐人居然就是卡羅。

她加入我們的隊伍繼續沿街走了一會兒後我們發現了一點微弱的燈光，大概就是餐館了吧。我們點了食物（並沒有菜單），如狼似虎地飽餐了一頓。突然，我們開始根據事實進行推理：這裡沒有招牌也沒有菜單，連能提供什麼也不確定，我們來的時候他們大吃一驚——這，這根本就不是家餐館！也就是說我們是直接跑到某人的門前說：「給我們點吃的。」

「如果一幫印尼人出現在我媽媽家門前請求吃飯，她會怎麼回答呢？」我們中的一個加拿大人問道。

我們繼續向西到茂物（Bogor）和萬隆（Bandung），在雅加達

停留了較長時間。這一次我們終於找到了雅加達的背包客中心Jalan Jaksa，還是經過街上一家受歡迎的旅館的指點才知道的。從雅加達我們繼續前往爪哇西端，乘渡船到蘇門答臘（Sumatra），路上經過喀拉喀托（Krakatoa），這座火山島曾在1883年有過災難性的爆發。

巴領旁（Palembang）是到達蘇門答臘的第一站；在那以後旅行變得十分艱難。蘇門答臘公路仍在修建中，穿越叢林的很長一段路都崎嶇、泥濘，幾乎無法通行。我們在巴領旁和占碑（Jambi）之間花了一個白天時間，晚上就睡在路邊村民小屋的地上。在占碑我的相機被偷了：我們認為是有人用長竿挑走了放在窗前桌子上的相機。

道路更差了，從占碑到巴東（Padang）用了我們三天時間，第一天晚上我們沮喪到了極點。岩石路顛壞了支撐摩托車邊筐的支架，我不得不用竹子和電線臨時應付。接著開始下雨，傾盆大雨，在我們面前傾斜而下的就像是尼加拉瓜大瀑布，道路成了泥濘的垃圾坑。最終掙扎著進入麻拉特博（Muaratebo）時天已經黑了，我們全身濕透，滿身泥巴，筋疲力盡。

很自然，這裡根本沒有旅店，不過就像經常發生的一樣，事情在最糟的時候往往會突然出現轉機。我們想要找個地方住，隨便什麼地方都行，可是我們的詢問除了讓他們搔頭外再沒有得到任何回應。最後一位友好的當地人領我們來到一處黑漆漆的房子前叫人。謝天謝地，一個女人出現在樓上的視窗，很快我們被熱情地請進屋內，還給了幾桶熱水洗澡，接著又讓我們去看房間，裡面有附蚊帳的雅緻的床和真正的床單。我們簡直無法相信這是真的！

次日早晨，這位女救星帶莫琳出去，炫耀了一下當地的市場。在說了無數感謝的話之後我們感激地給了房錢，這是我們這一年住

過的最好的房間之一。告別房東我們到了巴東。此時，雨真的下起來了。

　　整整三天我們幾乎無法外出，當我們出去時，僅僅幾秒鐘就被淋成落湯雞。有小部分背包客被困在巴東，我們靠長時間吃火辣辣、滿是辣椒的巴東食物消磨時間，這裡的食物被認為是印尼最辣的。當雨停時我們繼續往山上走去色彩豐富的武吉丁宜（Bukittingi），最後到達美麗的多巴湖（Lake Toba）和沙摩西島（Samosir Island）。

　　兩年前，我們匆忙經過該地區時甚至沒有在檳城停一下，所以這一次我們在討人喜歡的喬治市——島上主要的中心城市住了很長時間，它至今仍然是我們最愛的東南亞的城鎮之一。檳城如今是馬來西亞的矽島，是電腦生產和組裝的最大中心，可是不知何故喬治市卻設法保留了它懶散的中國城氣氛。我們住在新中國旅館，前往遊客辦公室時，又見到了卡羅·克盧羅！

　　我們從檳城向南爬上金馬倫高原（Cameron Highlands），這個馬來西亞的山中避暑聖地將一直會和吉姆·湯普森（Jim Thompson）的故事聯繫在一起。這位美國建築師在「二戰」期間為戰略物資局工作，後來轉為CIA工作。戰爭結束後他移居泰國，把泰國絲綢介紹給世界。1959年，他在一條曼谷運河上建造了一座美麗的房子，裡面有很多骨董和藝術品，成了一個著名的旅遊景點。1967年，他來到金馬倫高原，一天下午出去散步後就再沒有人見過他。是被綁架了？還是被老虎吃掉了？我們永遠都不知道答案，但是當你在高原上散步的時候一定會若有所思。

　　我們繼續向南到吉隆坡（Kuala Lumpur），然後前往東海岸，在Rantau Abang看海龜下蛋時遇到了我們的瑞典朋友雷內和烏舒

拉。向北騎到哥打巴魯（Kota Bahru）後我們掉頭回去南面的新加坡。由於頭上緊緊帶著頭盔，這一次我們可不會再有長髮的問題，但是就在離目的地皇宮旅館還有幾百公尺遠的地方，摩托車的高速檔興奮到失靈了。還好，皇宮旅館就位於山葉摩托車車店的上面，我們可以直接推車去修理，非常方便。

旅館距離新加坡市中心大概有一二公里遠，今天那裡仍然有家旅館，不過只是個普通、廉價、設有小房間的現代旅館，坦白說完全缺乏過去皇宮旅館的老式風格。當時的皇宮被漆成耀眼的綠色和奶油色圖案，至少應該有十間房。但是由於挨著到新加坡市區的 Jalan Besar（馬來語，主要街道的意思），來往的車輛會吵到前面的房間。樓上的房間在後面，就安靜了許多。兩面的牆上都有窗戶，房間寬敞明亮。我們的房間非常簡單：洗臉盆和鏡子、一張雙人床、掛衣服的小櫃子和一張小圓桌、兩把椅子。地板鋪的是紅色瓷磚，白牆的邊沿是整齊的綠線，與這個地方很相稱。淋浴和廁所在外面的走廊上，是亞洲式的蹲坑。

皇宮旅館當然沒有皇宮，但是卻一塵不染，非常乾淨。由一位壞脾氣的老頭經營，他經常在四周懶散閒逛，穿著當時標準的新加坡老人服——橡膠拖鞋、鬆垮的短褲和汗衫。在填住宿登記表時，他會給每一位新來的親愛客人扔下一瓶冰可樂。這瓶冰可樂大概就立即博得了眾多背包客的好感。除了乾淨和免費可樂外，皇宮最大的吸引力是價格便宜。

到達幾天後，我們在一家義大利餐廳大肆揮霍了一下來慶祝結婚三周年。那頓晚餐令人難忘，它提醒著我們那一年兩個人是如何節衣縮食、省吃儉用的。在印尼有一兩次我們曾縱容自己喝杯啤酒享受一下特殊待遇，而這天晚上我們喝了一瓶葡萄酒。今天我真的

無法想像沒有葡萄酒的晚餐，而令人難以置信的是那瓶酒竟然就是我們從5月份的葡萄牙屬帝汶到12月份的寮國期間所喝的唯一一瓶。

我們的下一站是汶萊（Brunei）。汶萊是位於馬來西亞婆羅洲島（Borneo）的沙巴州（Sabah）和沙勞越州（Sarawak）之間石油儲量豐富的王國。1980年代和90年代間的很長一段時間，汶萊的蘇丹是「世界首富」這一稱號的有力競爭者，不過近些年他落後了比爾·蓋茨。雖然1974年時他才只有20多歲，在王位寶座上的是他低調得多的父親，但是他已經開始收集自己的豪華跑車了。我們去汶萊的船上就載著一輛嶄新的義大利De Tomaso。莫琳和我打開睡袋，就睡在蘇丹的新玩具旁邊。

斯里巴加灣市（Bandar Seri Begawan）是個奇怪的地方，整個城市被巨大而閃亮的新清眞寺所統治，這可不是給貧窮的背包客準備的。很多旅館只把目光瞄向那些排著隊期待蘇丹豐富資源的石油鉅賈們，所以這裡的房價遠遠不是我們所能負擔得起的。然而斯里巴加灣卻有個新的豪華青年旅舍，這是爲了展示王國是如何滿足年輕人和來自世界的年輕遊客的需要而建立的。當然通常很難發現有年輕遊客到汶萊來，所以這座有著巨大男、女宿舍的青年旅舍幾乎是空的。這也正是它的工作人員期望的結果。我們來到這家旅舍，在經過了長時間耐心地嘗試（我們的青年旅舍會員卡過期了、國籍被弄錯了、我們太老了、我們沒有預訂）後，我們終於住進了這間淒涼的旅舍。莫琳是女宿舍唯一一位客人，男宿舍這邊也只有我一個。

酒精在這個嚴格的伊斯蘭國度當然是不鼓勵的，但是在城裡的中國餐館要一壺「特殊的茶」就會上來一整壺啤酒。除了像這樣零

星的快樂以外，斯里巴加灣很快就讓人厭倦了，於是我們離開汶萊前往它的鄰居馬來西亞的沙巴州，環繞了沙巴一圈後又穿過汶萊來到沙勞越州。

我們進入叢林住在長屋中，最後到達婆羅洲西北角的古晉（古晉就是「貓」的意思）。從那裡一艘海峽輪船帶我們回到新加坡。這一次我們住進了船艙，因為船上只有三個船艙而且總共只有六名住在船艙的乘客，我們每天都在船長的桌子上吃飯。很遺憾我們現在都只能坐飛機去了——僅僅幾年後去沙巴、沙勞越和汶萊的船都停止了營運。

回到新加坡，我們在皇宮旅館又累積下來另一盒旅行筆記。即使在今天，當指南書作者對作紀錄已經很熟悉的時候，諸如小心翼翼地把菜單、價格、時刻表和描述複製到筆記本上，或者辛苦地繪製小地圖和圖表這樣的事情也很少能讓你有多大的興趣。我可憐的語言能力並沒有妨礙我們，到了年底，我已經可以用幾種語言詢問房價和汽車或火車的出發時間。1974年10月30日在皇宮旅館下面車庫裡，我和修理我們摩托車的技師們一起在電視上觀看了在所謂的「叢林之戰」中穆罕默德·阿里是如何擊敗喬治·弗里曼的。我們向北出發的時候到了。

幾個月前在巴里島我們曾遇到一位澳大利亞朋友的朋友，他當時住在剛剛改建的凱悅酒店的一個旅舍；他和酒店的建築師有些交情。有一天他去衝浪，在等待海浪時他發現自己的旁邊就是查理斯·萊文（Charles Levine）——當時新加坡APA Insight Guides旅行指南公司的編輯（人們總是盡量想使APA這幾個字母代表什麼，比如「亞洲圖像」之類，但是它實際上只是印尼語「什麼」）。這個朋友建議我聯繫新加坡的Insight，在那兒我見到了查理斯，給他看

63

了我們的第一本簡單指南書，於是他讓我們幫忙參與即將出版的
《Insight泰國》（Insight Thailand）一書。

1996年底，APA系列指南書的締造者漢斯‧霍佛（Hans
Hoefer）把APA以據說是5000萬（也許是8000萬）美元的價格出售
給了德國大出版商Langenscheidt，1974年時，APA只是個小公司，
在一間公寓裡工作，只出版了五本書：巴里島、新加坡、香港、馬
來西亞和爪哇。第六本書將是泰國，但是作者完成不了任務。APA
告訴我要去那些地方查訪，他們答應總共支付160美金來完成這樣
一本相當大的書！沒辦法，我們實在缺錢，於是我接下了這項工
作。

我們離開馬來西亞回到泰國，第一站停在南部的鄉村都市合
艾，然後繼續前往普吉。今天這裡有很多海灘渡假村來迎合各種類
型的遊客，無論你是分文皆無的背包客，還是來此奢華的渡假遊，
在這裡都能找到適合自己的地方。難以置信的是1974年時的海灘根
本沒有住處。但是，在巴通海灘（Patong Beach）上有開放式的海
灘小屋，你可以在那兒鋪開睡袋，但是由於在普吉期間雨幾乎沒有
停過，我們只好選擇住在鎮上的一家中國旅館。

前往普吉的路上，我們去了Insight Guides名錄上的一座島嶼。
他們的泰國編輯曾聽說過一座有著美麗海灘和巨大洞穴的島嶼，洞
穴內的鳥窩用來製成奇妙的燕窩。如果你的日常食譜中沒有燕窩，
那麼我提醒你——這些小雨燕的窩是由牠們用黏屋頂鳥洞的唾液構
成的。燕窩是靠這些神奇的東西而不是小樹枝黏合在一起。所以說
燕窩實際上是由鳥的唾液構成的。

在島上我們讚美著美麗的海灘，在晶瑩清澈的海水中游泳，為
了觀察高高的洞穴，我們爬上鳥窩採集者使用的搖晃的梯子進入陰

涼高處。島上的村民圍在我們周圍，顯然farangs（外國人）的出現很不尋常，看到我們，他們既吃驚又高興。後來我們知道自己「發現」的叫做PP島（Ko Phi Phi），如今已經是泰國南部最受遊客歡迎的地方之一。如果你看過電影「海灘」，那麼你就見過PP島。但是很不幸，它又一次成為報刊頭條是在2004年12月26日的海嘯之後。

在我們進入曼谷之前也遇到了很多場雨。自第一次從加爾各答搭乘泰國國際航班抵達曼谷已經有兩年了，這次我們直奔旅館。經理正成功地把旅館從一個軍隊療養處轉變成背包客中心。客人非常多。大廳裡有旅遊服務台和機票代理，靠近電梯的布告欄上列著這一地區知名的地方。如果你想查什麼東西，或者想尋找一些失散了很久的旅伴，只要寫下來放到旅館的著名布告欄上就有希望。餐館的事業也很興盛，但是有件事情依然像過去一樣沒有改變：電梯裡擠滿了漂亮的年輕妓女，她們好像很高興客人從美國士兵換成了國際背包客。

有好些年我們重返時都住在馬來西亞旅館，但是它逐漸破敗了，主人只是靠從不維修來保持低廉的價格。最後布告欄消失了，擁擠的人群也變得稀疏了，熱鬧的中心轉移到了Khao San Road路。今天，經過了一些修整和改進，馬來西亞旅館也成了另一家沒什麼特色的便宜旅店，讓人很難想像它往日的輝煌。

有一個星期的時間，我們忠誠的摩托車就在旅店的停車場裡休息，而我們則進行了緬甸（Burma）七日遊。這個奇異而混亂的國家讓我們一見鍾情。當時緬甸剛剛開放了七天的簽證；之前遊客只能停留24小時。不過我們知道即使是168個小時，想要逛完一個國家還是有些倉促。也許在以前的規定下還容易些，反正在24小時內

你也不可能去那麼多地方。

　　Strand Hotel旅館是仰光（Rangoon）最著名的旅館，但是它超過了我們10塊錢的住宿標準（今天，在它的新阿曼渡假村裝扮下，房間起價為300美元）。像大多數背包客一樣，我們直奔可信賴的YMCA（基督教青年會），在那兒，蚊子飽餐了我們一頓。我們又坐了一天火車到曼德勒（Mandalay），接著乘坐黎明前往蒲甘（Pagan）的汽車。時間只有七天，有限的預算讓我們只能選擇地面交通，於是我們像趕場一樣把仰光、曼德勒和蒲甘匆忙地排在路線中。即便如此，蒲甘城的廢墟還是成了深深烙印在記憶中的景象之一。

　　從蒲甘回到仰光的旅程也讓我印象深刻。火車本來就已經很慢了，但我們還是花了兩倍於時刻表的時間回到首都。經過了一整夜和第二天近一整天的折磨，我們都再不想見到什麼緬甸的火車了。但是緬甸卻以很多其他的方式繼續出現在我們的生活中。五年後我們出版了第一本關於這個隱秘國家的指南書，二十五年後我們因為這本書引起爭議，再後來又有了更多的爭議。

　　從我們離開曼谷到又回到泰國首都正好七天，繼續騎上摩托車向北而行。這一次我們停留在古老的城市大城府（Ayutthaya）和素可泰（Sukhothai），這兩座城市都在緬甸和暹羅（Siam）無休止的戰爭期間扮演了重要角色，也都列在我的任務表中。70年代中期，泰國和馬來西亞仍然遭受一些反政府叛亂的小問題。在馬來西亞是舊馬來共產黨的殘餘勢力，主要分佈在國家北部的叢林中，這樣在被馬來西亞當局追擊時就很容易穿過邊境進入泰國。泰國的叛亂更像沒水準的土匪而不是任何政治上的敵人，但是在南部，汽車有時會被攔截，乘客會遭搶。我們在素可泰就被警告如果去一些偏僻的

廟宇就可能被搶劫或綁架，當時的情形就像我們1992年去柬埔寨吳哥窟（Angkor Wat）時一樣。

清邁（Chiang Mai）那時已經是個受歡迎的旅遊城鎮，但距離現在的狂熱還差得很遠很遠。探索完這一地區後，我們把摩托車鎖在旅館的車棚裡，去寮國（Laos）轉了一圈後才回來。此行非常有趣，但是整個行程沒有走完，因爲像印度支那的其他地方一樣，寮國也正要把門關上與外面的世界隔離開來。寮國將會出現在我們東南亞指南的第一版裡，但是再一次出現時已經是十八年之後的第七版。我們在萬象（Vientiane）周圍轉了幾天，盡量幫助當地餐館解決他們所收集的法國葡萄酒。很明顯，當寮國戰線黨掌權（一年後他們就做到了）後葡萄酒窖是不會受歡迎的。從我們旅館出來的路上有家小麵包店，麵包棒極了，當寮國再次開放時，我們收到的第一批信中有一封來自旅行者，他講到自己在這家麵包店裡發現了超級好吃的牛角麵包——這個小店居然在集權統治的二十年間生存了下來！

當時在萬象，旅行者之間談論的主要話題就是安全。毫無疑問確實有些人失蹤了，包括在我們到達一或二個月以前，一位名叫查理斯·迪安（Charles Dean）的年輕美國人和他的澳大利亞同伴尼爾·沙曼（Neil Sharman）就被寮國戰線黨逮捕並殺害了。2003年，當他們的屍體被發現時，查理斯的哥哥霍華德·迪安（Howard Dean）已經成爲美國佛蒙特州的州長，當時是下一屆總統選舉民主黨的有力候選人之一，只可惜敗給了約翰·凱里（John Kerry）。

因爲公路旅行太危險，所以我們選擇乘坐相對安全的，由寮國皇家航空經營的四引擎舊DC4飛機，現在這家公司也早已不營運了。我們飛到北部的琅勃拉邦（Luang Prabang），在那兒繼續乘坐

甚至更老的DC3來到邊境小鎮Huay Xai。在瑯勃拉邦機場，驗機票和搬行李上飛機的居然是同一位忙碌的工作人員，當我們爬上飛機時他又檢查登機牌，最後他跳上摩托車，把水牛趕出了跑道。

同機的大多數乘客都是身著五顏六色服裝的寮國人，甚至飛機還未在跑道滑動之前就有人坐在椅子上，彎腰把臉埋在嘔吐袋裡。在空中時，駕駛艙門打開，機長——一位穿著牛仔褲和T恤的禿頂法國人俯視了一下過道，看到了我們這兩個機上唯一的西方面孔，召喚我們到上面的駕駛艙。從一個冰鎮的Johnny Walker威士忌瓶中給我們倒了紅葡萄酒，我們一起欣賞著窗外的景色，而美麗的空姐正駕駛著飛機在寮國的高山上空迂迴前行。

第二天我們乘渡船過河到泰國。出關過境後我們坐公共汽車前往清邁。坐了一整夜後我們又回到了清邁。

在回到清邁的第一天清晨，我們把摩托車從車棚中取出，騎車去了舊城護城河以西的佛教寺廟松達寺（Wat Suan Dok）。15分鐘後，我們參觀完寺廟出來時，車子不見了——被偷了。

丟了摩托車本身並不算什麼災難。我們買它是為了去東南亞一些人煙稀少的地區，而且我們已經用它走了三萬多公里的路。它曾經被拖著過河，在岩石路上顛簸，陷在叢林的泥濘中，毫不奇怪，它肯定已經沒有原來好用了，我們的行程也差不多要結束了，所以失去這個忠實的夥伴並不太可怕，除了兩個字：關稅。

把一輛山葉摩托車帶進泰國，那麼離開時就必須帶走。如果我們想留下它，就不得不付關稅，那將是它價值的150%——這個價格還不是基於一輛跑了很多路破爛的舊車，而是按照全新時的價格。現在我們面對的不是賣掉它獲得的幾百塊錢，而是為了失去它要花掉1500塊錢。被偷並不是藉口：我們已經把它帶進來了，就應

該帶出去。

幾天後，在警察局填完了長長的報告，並告訴英國使館如果有發現就給我們發電報，我們就悶悶不樂坐上了開往曼谷的火車。1974年的平安夜，我們在檳城機場接我的父母，他們決定來馬來西亞和我們一起過節。最好的聖誕禮物是我們拍的照片。我們已經把底片寄回英國　洗，這是我們第一次觀看婆羅洲、馬來西亞、泰國和緬甸周圍旅遊的幻燈片。我不知道Insight　Guide是否收到了關於PP島的一些底片。

耶誕節後的那一天帶來了這一年最後的一個災難，另一個落井下石的小偷讓我們更加沮喪。我的父母飛去吉隆坡，而莫琳和我坐渡輪去大陸，準備在那兒乘長途計程車向南。我們發現一輛計程車正好有兩個位子，就把行李放在後面，跳上車出發。中途我們曾停車讓一位乘客下車，後來當我們看行李箱時，發現有個包不見了。由於出發時包還在，肯定是中途被人拿走了。裡面有我的攜帶型打字機（不是什麼大損失）、部分已完成的手寫稿（如果我沒有把複印的備份放在另一個包裡，那這將是一個巨大的損失），還有前一天晚上我們第一次看見的所有照片。

旅行多了你總會時不時地丟點什麼東西。現在我已經更加警覺，更加小心，但是仍然有些東西會被偷，毫無疑問，今後失竊這種事情也在所難免，但是我卻從來沒有像丟失這些照片那樣沮喪過。在PP島拍的聚集在洞中的鳥巢在我眼前的紙上漸漸褪去，蒲甘那寺廟點綴的平原伴隨著沙勞越的長船一起慢慢消失。

莫琳繼續前往吉隆坡與我父母會合，而我則坐計程車回到檳城去計程車站詢問，在警察局報失。在吉隆坡的報紙上還登出了〈作家丟失了打字機、手稿和照片〉的故事；這些都沒有用，什麼也沒

找到。

經歷了清邁和沙勞越的災難後我們有些沮喪，不過心情很快就平靜下來，又回到皇宮旅館開始了三個月的寫作。不同尋常的是，對於我們在皇宮占據的那間後屋來說，成爲《省錢玩東南亞》（*South East Asia on a Shoestring*）的誕生地並不是它在旅遊指南文學這一領域獲得的唯一榮譽。一年後比爾·道頓在相同的房間寫了他的第二版印尼指南。

在皇宮旅館期間我們的生活非常有規律：在附近找個小咖啡館吃早餐，工作一上午，午餐吃麵條，工作一下午，然後吃晚餐看電影（或者更多時候是工作）。我們有兩個喜歡的吃晚餐的地方。有時晚上我們就去Jalan Besar的一個小餐館裡吃海南雞飯，來自中國的海南雞飯是新加坡的特色菜，城裡有很多餐館只做這一道菜。這盤菜是經典的簡潔：蒸雞、煮熟的飯、黃瓜條、一碗清澈的雞湯和辣椒。

這些老式新加坡餐館是團隊作戰——一個餐館提供餐桌、椅子和飲料，而食物則來自很多食品攤，每一個都是獨立經營，都有自己的特色。我們已經成了那家海南雞飯餐館的固定客人，以至於我們一出現在這條街上，我們所要做的就只是舉起兩個手指點兩份菜，等我們走到時，食物就已經在桌子上了。

我們喜歡去的另一家是Komala Vilas，現在仍然是新加坡最知名（而且最便宜）的餐館之一，也是我們拜訪新加坡時總是要去的地方。Serangoon Road路是新加坡的小印度，主要聚居著來自印度東南部的泰米爾人（Tamils）。thali是一份素餐，名字來自盤子（在這裡由香蕉葉替代），在上面排列著許多壺和被稱爲katoris的碗。雖然沒有盤子以及吃飯的工具，一份好的thali仍很像一個典

禮。我們坐下來，一片大香蕉葉鋪在我們面前，放在上面的米飯是
成團的。然後，一列裝有不同蔬菜咖哩、酸奶、辣椒和其他調味料
的盤子就會一一排開。最後用我們的右手盡情地吃。有天晚上漢
斯‧霍佛，就是Insight Guides的創始人，和我們一起在Komala Vilas
吃飯，評論說對於有些美食，食物的味道就是這道菜的名片，而有
些則是食物在盤子裡的樣子。

「但是對於thali，」他繼續說，「是它的那種感覺。」

他是對的，這是一道原始的手指食物。除去它的美味外，thalis
對饑餓的背包客還有另外一種不可抗拒的誘惑：量夠多。直到你把
香蕉葉對折表示不需要再加了，才不會繼續爲你添加米飯和菜。

每隔兩周我們不得不出去：爲簽證續簽。我懷疑現在想在新加
坡停留幾個月的年輕旅行者可能會被人投以懷疑的眼光。但是在
1975年初，我肯定自己的頭髮不長，所以每次到移民局（即使是當
時，新加坡都是非常有效率的）時都會很榮幸地在護照上獲得又一
個印章。

漸漸地《省錢玩東南亞》初具規模。莫琳和我相對坐在小圓桌
旁，在攜帶式打字機上敲打著文字。《讀者文摘》雜誌那樣的大小
便於攜帶，兩欄文字也很容易閱讀，於是我決定採取類似的設計。
儘管我們一直在持續改進資訊的組織形式，在2004年還完成了一次
全面的重新改版設計，但是我們所創建的第一本眞正指南書的形式
和今天的書仍然有著顯著的一致性。每一天或者兩天，排字工人會
拿來另一卷樣稿讓我們拼貼成最後完成的書頁，再取走更多打完字
的稿子去排版。我費力地手繪地圖，一行一行地把排好的街名和地
名剪下來再貼到地圖上。

書的進展情況不錯，但是有一個大問題一直困擾著我們——那

就是丟失的摩托車。如果我們支付1500元的關稅，我們的財務狀況就會出現一個大洞。1973年在澳大利亞我一年掙了7000元，所以這筆關稅相當於我幾個月的收入，簡直就是在我的傷口上撒鹽，我們事實上是為別人做的壞事接受懲罰。儘管我們已經離開泰國，但卻不能逃避關稅；為了能在泰國清關，我們不得不透過澳大利亞汽車協會安排了一筆押金，如果最終不能處理好這些海關事宜我們就會失去押金。我們嘗試聯繫曼谷的泰國海關，還附了一封翻譯成泰文的信，不過沒有成功，因此，我們決定有必要再回曼谷一趟。

我們離開新加坡搭便車向北來到檳城，為了節省車費和簽證費，莫琳留在這裡等，我繼續前往曼谷。我花了一天時間在曼谷的海關辦公室，與各種文件和員警報告據理力爭。最後我們達成了一個更加合理的進口稅，大概是原來的十分之一，而且我可以回到澳大利亞透過汽車協會付款。然後我又坐夜車回到馬來西亞，與等在檳城的莫琳會合，我們很快回到新加坡繼續完成我們的書。

在澳大利亞攢的錢支持了我們這年的旅程、在新加坡的生活和為書做的準備工作，但是現在我們剩下的錢已經不多了。我們知道一旦書完成後必須立刻著手出售。說不定可以先在新加坡賣一些？這裡有很多年輕的旅行者，新加坡是他們在出發去那些不太發達的地區之前購買機票、補給物資和享受美食的地方，為什麼他們不能在新加坡買本指南書呢？

帶著書和封面的樣稿，我與當時新加坡唯一一家大書店MPH見面。我向他們介紹了這本書以及我認為它將會如何吸引路過的年輕遊客。我確信MPH肯定會買一些，可能是十或二十本，如果他們真的感興趣的話，甚至也許會買五十或一百本。我講完了，買方專心地記錄著。最後，他拿出一份訂單，填好後放到桌上遞給我。我看

到了標題，《省錢玩東南亞》，在它前面寫著數字，「1」後面跟著個「0」，接著又是一個「0」，後面還有一個「0」！

1000本書！1000本！離開那個辦公室，我覺得自己像走在雲端。或許這只是證明了新加坡人在那時候就已經是很精明的生意人了。

我們還要決定另一件事。一旦書完成後，我們去哪裡？回英國還是澳大利亞？機票價格差不多，不管回哪兒我們差不多都是身無分文。澳大利亞有著明顯的優勢：我們的第一本書還有些在那裡，可以賣掉，有些書店還欠我們錢，而且我們至少有薄弱的事業基礎，不用從零開始。於是我們做了決定——回澳大利亞。

在新加坡的最後一個晚上我們整裝待發。書在印刷商那裡，行李已經整理好，機票在床旁的桌子上，可是東南亞還給我們準備了最後一個驚喜。下半夜有人敲門，交給我們一封電報。通常像這樣深夜來的資訊總是讓人心驚肉跳，不過我絕對無法猜出信裡的內容。電報來自清邁——我們的摩托車找到了。

第二天早晨，我們去延期機票，思考著下一步的行動。去清邁再回來，所花的錢和車的價格差不多，但是把它帶出泰國卻可以完全解決進口稅的問題。我一直擔心即使和泰國海關部門達成了那個低稅價，也不能保證不出什麼意外。這周已經快過去了，騎摩托車走陸路離開泰國需要簽證，那要到周末後才能拿到。讓簽證見鬼去吧，我想，這次就不辦簽證了。因為有往返機票的遊客不需要簽證，而且我已經來回穿過泰國和馬來西亞的邊境好多次了，我就賭沒人會注意到我沒有簽證。於是我買了新加坡-曼谷-新加坡的機票，打算等回到新加坡時再要求回程的退款。

飛到曼谷後，坐夜車來到清邁，在警察局拿到了我們的車，它

已經被重新噴過漆，還帶著假泰國車牌。一位警官給我翻譯了員警報告，這完全是一個戲劇化的故事，勇敢的泰國人在半夜包圍了犯人所在的村莊，黎明時分發動突襲，捉住了小偷和"farang"（外國人）掉的摩托車。他們甚至提出可以讓我去看關在監獄裡的那個年輕犯人。

我騎著摩托車駛向邊境，完成證明摩托車已經出境的手續。沿途一直有很多摩托車和自行車不停地來來往往，他們都是去兩個邊境間的無人管理地區的農場或做其他事業。我慢慢而鎮靜地騎著車筆直地經過移民局的房子。沒有人抬頭看。我恐怕要白白擔心護照上缺一個泰國離境章了。

回到馬來西亞，騎車先到北海，然後帶摩托車坐上去吉隆坡的連夜火車，接著回到新加坡。我們把車賣給一個摩托車經銷商，得到的錢幾乎可以抵消新加坡-曼谷的機票再加上兩次火車票。

當天晚上，我們飛回澳大利亞。

3
開始行動，慘澹經營

在離開雪梨去帝汶之前，我們已經安排好《便宜走亞洲》的重印，當有訂單來時讓朋友把書發出。現在，我們收集了剩下的幾百本書，追討了雪梨書店未結的錢後就飛往墨爾本，暫時住在朋友西蒙‧波特的公寓地板上（三年前我們在希臘露營地與西蒙相遇）。很快，我們在時髦的內城區南亞拉（South Yarra）找到了一間現代公寓，就在熱鬧的Chapel Street街附近。我們決定在墨爾本住一年，當時我們根本沒想到三十年後我們依然在這個城市裡。

莫琳在一家倫敦旅遊代理公司Trailfinders的墨爾本辦事處找了份工作。今天Trailfinders是家很大的專門經營探險旅遊和飛機票的公司，1970年代初期，他們的注意力還集中在剛剛萌芽的橫跨歐亞大陸的事業上，雪梨和墨爾本辦事處的主要職責就是填滿從加德滿都到倫敦往返旅程的汽車和貨車。

Lonely Planet每天都會占用我一些時間，但是我們急需更多的錢。我設法取得了計程車執照，雖然我在墨爾本周圍的駕駛經驗幾乎等於零。我們也和在雪梨工作過的市調研究公司在墨爾本的辦事處聯繫過，很快又參與了他們的挨戶訪問工作。我們用很少的錢把公寓裝修了一下，又買了一輛飽經風霜的舊福特Cortina。

付了在新加坡排版和前期工作的錢，以及回澳大利亞的機票之

後，我們還剩一點錢，不過還不夠印5000本新書。我們其實想印10000本，顯然這是不現實的。掙錢是我們的頭等大事。

我們賣掉了剩下的《便宜走亞洲》，追完了澳大利亞書店所欠的帳單。我的開計程車工作、莫琳的全職工作，還有我們的兼職工作都帶來了現金，但是銀行的存款還是不夠付印刷費。銷售和現金流預測沒有打動銀行，他們拒絕了我們的貸款請求。希望只剩下一個：紐西蘭。

我們1974年初在紐西蘭賣了很多書，但是我們的經銷商阿利斯泰爾·泰勒一直都沒有付錢。友好的提醒已經不起作用，找律師也沒有成功。最後，阿利斯泰爾宣稱他根本沒有錢。他問我們是否對他在紐西蘭處理不掉的一些書感興趣。400本「自己建造多面體圓頂」的書，名為《偉大的圓頂》，還有300本關於吉米·亨德里克斯（Jimi Hendrix）的書。我並不是個銷售員，但是我們需要錢，我很快就賣掉了很多本。幾個月後，墨爾本的唱片店還問我是否還有更多關於亨德里克斯的書。

5月，我們的貨到了。我在破舊的老福特車後面掛了個租來的拖車開到碼頭取書，一頭栽進了澳大利亞碼頭裝卸系統的懷抱，在未來幾年內，這個系統讓我愛恨交加。現在澳大利亞碼頭工人仍然不是最好的，但是在70年代中期他們簡直就是最差的。當時，除了一些碎繩子和搖晃的厚木板之外就沒什麼裝備的第三世界工人，可比從起重機到鏟車設備齊全的澳大利亞碼頭工人卸貨速度快十倍。很多年來，碼頭仍然是澳大利亞石器時代工會的最後一個堡壘，他們無效率的制度是我們多半在澳大利亞而不是在亞洲印刷的一個主要原因。後來我們從澳大利亞空運所有的書到紐西蘭，也是因為就算空運費很貴，但考慮到不用和這個廢物碼頭系統打交道，可以節

省不少時間和精力也值得了。

　　長長的卡車隊伍總是等在碼頭，想繼續工作的司機們咒罵著爲等待碼頭工人舉手之勞而浪費的時間。幸運的是，像我們這種小經營者通常可以跳過大卡車的隊伍，一直到我們可以雇用得起合適的貨運代理去處理貨物之前，爲了在開門時排在第一個，很多次在黎明前我就開車前往碼頭。我曾利用等待碼頭工人搬運貨物的時間讀了一堆小說。

　　還有比這裡更糟的：幾年後在太平洋島吐瓦魯（Tuvalu）上，一位前水手天眞地講起過去的美好時光，當時在澳大利亞靠一下港通常需要四五天。

　　「在紐西蘭，」他繼續道，「有時我們要在港口停留三四周。」

　　「他們沒有足夠的搬運工，於是當我們進港後我們也經常幫著卸貨，」他接著說，「我們早上八點開始，也習慣了辛苦工作，到了十一點，紐西蘭的工頭抱怨說我們做得太多了，今天的工作必須停下來了。對於我們來說無所謂，船運公司和碼頭會付我們薪水。於是下午睡覺，晚上喝酒，第二天上午再工作三個小時」。

　　在當時，亞洲的貨物運輸不全是用貨櫃，有些貨物仍然透過更傳統的船運輸。記得一次領完剛從新加坡運來的兩箱書，在我蹣跚地向拖車走去時，眼前一隻很大的毛茸茸的蜘蛛正在書箱子上堅定地向我爬來。扔下箱子的本能反應被冷酷的現實阻止了，我們可負擔不起因此而造成的任何損失。我慢慢地，儘管不是很平靜，把紙箱放到地上，然後才把那個搭便車的傢伙趕走。

　　我們的書堆在公寓的客廳裡，我動身前往全國推銷。在北去雪梨的路上，福特車的擋風玻璃壞了；在去阿德雷德的路上，排氣管

掉了；第二次向北的旅程中，離合器壞了；從第二次南行去阿德雷
德的回程途中，電池又壞了。難怪我從來都不喜歡那輛車。

　　一本書不可能讓我們浮出海面，於是在更多以Lonely Planet為
標題的書出現之前我們還找了其他的書和地圖來賣。第一本書不是
我們找來的，比爾・道頓，月亮出版社的創始人、《印尼手冊》的
作者，在他準備出發沿著我們的腳步前往新加坡之前來到了我們的
公寓。我們給他介紹了我們在新加坡的印刷商，還推薦說皇宮旅館
的5號房間是個不錯的寫作之地。比爾讓我們接管他的第一本書的
銷售，所有的32頁的《印尼：一位旅行者的筆記》（*Indonewia-a
traveler's notes*）。

　　我們還有《亞洲大陸地圖》（*Asia Overland Map*）和來自我們
在英國的新經銷商羅傑・拉塞爾斯（Roger Lascelles）的《旅行者
健康指南》（*The Traveller's Health Guide*），再加上我們在巴里島
看到的庫塔海灘地圖，這樣我們幾乎可以立即出版一套旅遊小系
列。

　　在賣書期間，我用《省錢玩東南亞》的相同格式重新寫了一遍
《便宜走亞洲》。原來的澳大利亞到英國陸路指南的前半部分與我
們的新東南亞指南大多重疊，所以更新不成問題，但是我們卻沒有
再向西，從印度直到歐洲。幸運的是，第一版很薄，所以用了些障
眼法我設法完成了更新版。

　　1975年末我們準備印10000本第二版的《便宜走亞洲》，重印
10000本《省錢玩東南亞》。但是怎麼交這筆費用呢？我們還沒攢
夠這兩筆印刷費，銀行也肯定不會貸款。幸好，我在英國的父母同
意擔保10000元的貸款，最終我們辦理了銀行透支。好多年裡，這

就是我們從銀行得到的貸款額度。

　　Lonely Planet不是唯一掙扎著要浮出水面的小出版公司。澳大利亞在1901年成爲獨立國家，但是出版業直到1970年代仍然是英國的殖民地。很多老牌英國出版商主宰著澳大利亞的出版業，主要出售進口書，很少會出版本地題材的書。

　　這種情況在1973年高夫・惠特蘭的勞動黨政府當選後改變了，大量的新想法在全國興起。新政府的目標之一是建立澳大利亞出版業，有一群積極的新出版商爲了爭奪政府的撥款而迫不及待地加入。不幸的是，沒有一個這樣的先鋒能夠堅持下來，但是像Outback Press、Wile & Woolley、Greenhouse和Mcphee Gribble這些出版商所推出的作家以及理念卻喚醒了來自倫敦和紐約的龍頭老大們，同時先驅們的努力也幫助樹立了澳大利亞積極、健康的本地出版形象。

　　Lonely Planet不在政府的寫作和出版資助之列，因爲必須要有藝術和文化方面的內容才能得到政府的撥款。不管怎麼樣，我們和其他那些正在掙扎中的小出版商都是好朋友，我們一起成立了短暫的澳大利亞獨立出版協會，或簡稱爲AIPA。由希拉蕊・麥克菲（Hilary McPhee）和戴安娜・格里布（Diana Gribble）共同創建的McPhee Gribble出版社對Lonely Planet有著奇妙且持續性的影響。我們在已經出版了很多種書後才意識到真的應該和作者簽訂合約，於是向希拉蕊和戴安娜借了我們的第一份合約。雖然那時「女權主義」還不是那麼普遍，但因爲McPhee Gribble是個女性出版社，所以很多年裡Lonely Planet的合約總是寫著她/他，而不是他/她。

　　隨著新版《便宜走亞洲》的出版，我們已經有了兩本最新的書，但是如果Lonely Planet想成爲真正的出版社，我們不可能親自

寫所有的書。1975年，我聽說了一本在加德滿都出版的叫《每天2美元遊尼泊爾》（*Nepal on $2 a Day*）的書，由尼泊爾作家Prakash A.Raj撰寫。我給他寫了封信說想買原稿，不管怎麼說也可以作為我們亞洲指南書不錯的研究資料。Prakash很高興自己的書能在西方出版。原稿書寫得有點粗糙，不過我們想如果可以去趙尼泊爾，加上一些圖片和補充資料，我們可能會做一本很有趣的書。Trailfinders公司通過史坦‧阿明頓（Stan Armington）幫我們預訂了尼泊爾之行，史坦是位居住在那裡的美國人，莫琳的老闆艾倫‧科林伍德（Alan Collingwood）讓史坦負責安排我們在尼泊爾期間的短途旅行。

在下一年裡，很明顯Lonely Planet將必須提升到更高的軌道，因為莫琳已經決定辭掉工作去上大學。她的三年課程將從1976年2月開始——我們的新事業將不得不支持兩個人。

莫琳：我們在墨爾本的第一年年底，Trailfinders由於財政困難決定關閉墨爾本的辦事處。我開始尋找新工作，但是當時我發現自己很難通過第一次面試。在1975年，一個25歲有點流浪成癮的已婚女人總是讓人心生疑慮。我不想再做秘書工作，而且我也擔心Lonely Planet不能真正維持我們的生活。我親眼目睹過母親在父親年紀輕輕去世後為了養活全家所做的奮鬥，我覺得自己需要完成教育，掌握一些職業技能，以防萬一。

我申請了La Trobe University大學，因為它有個很適合成年學生的課程。我成了百分之八錄取率的學生之一。決定讀心理學是因為心理學、政治和社會學好像能幫助我更深入地洞察我已有的旅行經歷。我喜歡這些課，即使是做作業我都很喜歡。

自從17歲我就開始工作了，現在我真的很享受這種有時間閱讀、思考和討論的樂趣。我獲得的助學金又正好可以負擔房租，第一年假期時我給一家代理做些臨時工，當然，我也一直在為Lonely Planet工作。

很快，公寓的角落就容不下Lonely Planet了，我們決定從尼泊爾回來時找個大一點的包括辦公室的房子。我們整理好家具，放到朋友那裡。事業還很小，所有的東西都可以放到我們的福特車行李廂中，把所有的工作移交給小出版商吉姆‧哈特（Jim Hart）。在我們離開期間，他將幫我們執行訂單，並到銀行儲存書款。

我們決定把英國作為旅途的一部分，在耶誕節之前出發飛往曼谷並購買了蘇聯民航從新德里經過莫斯科去倫敦的機票。我們飛到加德滿都，住在Thamel地區的加德滿都旅舍。從我們上次來過之後，Thamel已經取代Freak Street街成為旅行者集散地。耶誕節那天我們在Yak & Yeti（犛牛和喜馬拉雅雪人）餐館吃晚餐，那裡就是今天豪華的Yak & Yeti Hotel酒店的前身。

在第二次世界大戰前，尼泊爾與外界完全隔離，早期攀登珠穆朗瑪峰的探險者都從西藏一側開始攀登。後來西藏邊境被關閉，大概在同一時間尼泊爾開放，於是第一批無畏的旅行者一路前進來到了加德滿都和這個高山王國。

回到1950年代，旅居海外的傳奇俄國人物Boris Lissanevitch經營著鎮上唯一的旅館——皇家旅館。後來他又創建了Yak & Yeti旅館還有Chimney餐館。據說Lissanevitch每隔一段時間就和尼泊爾的官僚們爭吵，結果是定期被關進當地的監獄，當1961年伊莉莎白女王訪問尼泊爾時他正好在監獄。女王訪問前，他被派去為皇室隨從

修建一個叢林露營地，這裡將使用從香港進口的廁所。根據羅伯特‧佩塞爾（Robert Peissel）的 *Tigers for Breakfast* 一書所述，「他被提醒，瑪麗女王和喬治國王訪問印度時，他們在邁索爾（Maharaja）皇宮安裝了廁所，但是卻忽略了水。」而這一次，故事還在繼續，帶有高蓄水池的廁所建好了，但是卻沒法發揮功用。最後，一個小男孩被放到天花板上，還有一桶水和一個監視孔。當女王和國王完成即使是皇族也必須要做的事情時，只要他或她拽一下鏈子，男孩就會小心地把桶裡的水倒入水箱中，這就是當地的抽水馬桶。故事大概就是這樣。

Prakash很高興和我們一起工作，為我們增加他書中的內容，但是史坦最初對我們有些質疑。我想他可能是把我們看作那些無知嬉皮的代言人，根本就不可能來參加他的這些徒步旅行。不過他最初的感覺很快就煙消雲散，後來史坦成了我們最好的朋友，他曾經到澳大利亞看望我們好多次，和我們在尼泊爾、西藏、澳大利亞一起徒步跋涉了很久。

我們在尼泊爾待了一個月，在山谷騎自行車，去美麗的杜里克爾（Dhulikhel），乘車去搏克拉（Pokhara），飛到南切巴紮（Namche Bazar）。這次旅行成了我們很多次尼泊爾之行中最讓人難以忘懷的一次。我們計畫從盧卡拉（Lukla，進入喜馬拉雅旅行的門戶）徒步到塞恩波奇（Tyangboche）的寺院，但是，由於通常盧卡拉在每天早晨都是多雲的，滯留在加德滿都機場，牢騷滿腹的旅行探險者也越來越多。我們就是在這裡認識了年輕的澳大利亞自由作家、電影製作人邁克‧狄龍（Michael Dillon），他當時正要去夏爾巴（Sherpa）人的索盧昆布（Solukhumbu）地區，我們一起在機

場消磨了幾個小時。然後有人的壞運氣變成了我們的好運氣：一位有高山病的日本人請求直升機援助，史坦利用他的關係讓我們上了飛機。邁克、莫琳和我有了一次近距離觀看喜馬拉雅山的奇妙經歷，直升機在位於南切巴紮上面Shyangboche很少使用的跑道上降落。

從1300公尺的加德滿都山谷一直飛到3790公尺並不是個好主意，這需要幾天來適應，不過我們還是在南切巴紮周圍和山谷裡逛了逛，但是沒有去珠峰大本營。直到2003年我才終於和史坦一起登上了大本營。莫琳和我在邁克這次旅行中製作的短片還露了一小臉，從默默無聞開始，今天邁克已經成為一位著名的喜馬拉雅紀錄片製作人，還曾和艾德蒙・希拉蕊爵士（譯註：第一位登上珠峰的紐西蘭著名登山家）一起工作過幾次。

史坦・阿明頓曾寫過一本關於喜馬拉雅徒步的綜合小介紹，在美國出版，但是在其他地方卻從未出售過。我們提議可以為世界其他地方出版這本書。我們也這麼做了，當史坦用更詳盡的風格重新編寫此書時，他把版權從最初的出版商轉移到了我們手裡，而我們則在各地銷售這本書。

從新德里（New Delhi）我們坐上蘇聯民航飛機前往莫斯科。我想留下一把茶匙給朋友作紀念品，不過很快我就發現用完餐收盤子的時候還要清查物品。

「你的茶匙呢？」服務員生氣地對我發出噓聲。

「在哪兒呢？」當我們下飛機時莫琳小聲問我。

「在你的包裡。」我陰險地回答。

在莫斯科，民航局職員建議我們可以直飛倫敦，不用使用我們的免簽24小時停留，但是無論多麼短暫，我們都很想看看莫斯科，

零下N多度的嚴寒也不能阻止我們。這確實是個短暫的停留，我們的時間只夠坐車去旅館、吃午餐，下午在莫斯科乘公共汽車遊覽，還有晚餐。第二天早晨我們又坐車到機場、登機，然後坐下來耐著性子等著他們無休止地清點乘客人數，最後他們認定有一個人沒上飛機，然後就把所有的乘客都趕到被雪覆蓋的停機坪上去一件一件認自己的行李。穿著紗麗直接從新德里來的印度女人看起來像凍壞了。我們最後也不知道為什麼那個乘客失蹤了（後來飛機延誤被歸結為「技術原因」），但是我們可以肯定人們不會輕易放棄離開莫斯科的飛機。

在英國停留的那個月我們見了很多朋友，莫琳飛回貝爾法斯特去看望母親。我的小Macos跑車已經多眠四年了，我很想把它運到澳大利亞去。見到家人和朋友讓人真的很高興，同時我們也忙著爭取賣書的合同，並且尋找其他出版商來進口。這事業實在還是很小，很難得到我們的朋友的重視，我們迫切地想回到澳大利亞去，因為莫琳快要開課了，而我也要開始處理新書。

回到澳大利亞，我們暫時和來自倫敦商學院的朋友奈傑爾·洛克里弗（Nigel Rockliffe）住在一起，同時尋找房子。在莫琳的大學生活開始不久後，我在里奇蒙區（Richmond）找到了一座靠近公路的維多利亞時期破舊小木房。牆壁是灰色的，地上是看起來髒兮兮的聚氯乙烯地板，後院完全是混凝土的，最裡面是廁所，就在後面的巷子旁，但是租金很便宜，一周只要28元。便宜的房價讓我很擔心被別人搶了先，於是我毫不猶豫地簽了合同，當天晚上帶莫琳和我們的朋友西蒙來看房。那裡還沒有電，房子在手電筒光下看起來比白天還差，但是這已經太晚了，我們合同已經簽了。

幸運的是，水草席子和白灰可以創造奇蹟，幾周過後，Durham

街22號就成了一個看上去很舒服的地方，第二間小臥室就成了Lonely Planet的第四個辦公室（從第一個雪梨地下室公寓開始，接著是新加坡的旅館房間和南亞拉區的現代公寓）。後院的金屬棚變成了庫房，而且我們還安裝了一部電話，這樣當我們想叫送貨車的時候就不必再到處找附近的電話亭了。

我們的第三本書，史坦‧阿明頓寫的《喜馬拉雅山脈健行》（*Trekking in the Himalayas*）在9月出版了，接著一周後是Prakash Raj的《尼泊爾：旅行者指南》（*Nepal-a Traveller's Guide*）。英國的回鄉之旅還讓更多的書出現在我們的目錄上。當我們在英國時，我聯繫了傑夫‧克勞瑟（Geoff Crowther），這位有著濃密鬍鬚、典型的60年代人物就是BIT旅遊指南系列的幕後驅動者。BIT的《亞洲指南》（*Guide to Asia*）是他們的暢銷書，不過他們還有類似的關於非洲和南美的書，這些事情全部由傑夫來負責。

傑夫在大學拿的是生物化學學位，這人有點玩世不恭，他什麼事情都會去做，曾經在廢棄建築物裡修理管道，還曾經去登記處和那些拼命想獲得英國綠卡的人結婚。同時他還是個資深旅行者，在印度待了好幾個月，並且橫越過撒哈拉沙漠。現在1960年代已經結束，BIT也已經逐漸遠離人們的視線，於是我建議他把他的旅行知識和我們的出版社結合起來，這樣傑夫就可以靠以前免費去做的那些事情來謀生了。於是傑夫開始重寫非洲的指南書，這一行動開始沒有被仍然支持BIT的忠實「粉絲」所接受。不過當我們出版了第一版240頁的《便宜走非洲》（*Africa on the Cheap*）後，一個長期而互利的良好合作就此開始。

英國的短暫之旅還帶來了其他業務，我們的銷售目錄很快就包括了來自像Vacation Work和Michael von Haag這樣小出版商的書，

以及Prism Press出版社的一批回歸大地系列叢書。我們還獲得了尼古拉斯・桑德（Nicholas Saunder）的《選擇英格蘭》（*Alternative England*）——是他的首部作品《選擇倫敦》（*Alternative London*）的續篇，不過沒有第一部暢銷。作為一位60年代的幻想家，尼古拉斯還建立了考文特花園的天然食品地區：Neal's Yard（尼爾的院子），此人後來成為搖頭丸的熱心傳佈者，1998年在南非死於車禍。

　　莫琳正忙著學習，所以她只能是Lonely Planet的兼職員工，而在1976年我則在兩本關於喜馬拉雅的新書和安排發行得很久的進口書之間疲於奔命，大多數工作都是和雪梨的小出版商Second Back Row Press合作完成的。

　　澳大利亞財政年度從7月1日到次年6月30日。我們的墨爾本公司在1975年7月1日左右開始營運，所以1976年6月底就可以看到Lonely Planet作為一個正式公司在它第一個財政年度的表現。我們的銷售額——提醒您是銷售額，不是利潤——是28000美元。我們才剛剛上路。當然，我們的兩本Lonely Planet書零售價只有1.95美元，所以我們不得不賣很多書來賺錢。

　　1976年，我們很意外地收到安迪・梅爾（Andy Myer）的信。安迪是個在洛杉磯A&M唱片公司工作的有志青年，他當時用了一年假期在外旅遊，而最後則是用我們的書來探索東南亞的鄉間。第一版書大概只賣了15000本（以後的版本可以超過十萬本），但是它已經闖出了自己的名聲，人們把它當作這一地區最棒的指南；後來我們發現讀者稱它為「黃色聖經」，於是在接下來的每一版內封都一直堅持使用黃色。安迪是最早看出這書影響力的人，而且他相

信我們的書和他的行銷經驗結合在一起，我們就可以獲得成功。當這個想法出現時他正在歐洲，不過他建議我們聚一下來探討合作可能。安迪幾乎和我們一樣很窮，但他仍然設法湊足了錢給我買了張機票飛到歐洲見他。

德國法蘭克福書展是世界出版業一年一度的盛會。我聽說參加這個書展就符合澳大利亞政府商業資助的條件，那樣我就可以用這資助來償還安迪爲我支付的機票錢。所以10月的歐洲之行幾乎可以說是一石兩鳥：我可以見安迪談事業，也可以向出版界展示一下我們的書，使它邁向世界。

安迪和我在倫敦會合，然後一起前往法蘭克福。我們看起來是如此的窮困潦倒，火車站的預訂服務毫不猶豫地指引我們來到位於紅燈區的一個低廉房間。我們倆的房間在一個妓院的上面，有張單人床，好在這床還算比較寬。很多年以後我才住得起法蘭克福的好旅館。有幾次，我住在書展住宿部門安排在城市周圍私人家裡的B&B（帶早餐的住宿）房間。有一年我住在一個公寓的客房裡，公寓裡住著一位很漂亮的少婦和她的兒子；她剛剛和一個美國大兵離婚。我在那裡的第二個晚上，女主人半夜去完廁所後，就跳到了我的床上，馬上睡著了！這可嚇了我一跳。我猜測我的房間是她通常睡的房間——後來證明確實如此。我輕輕推她，卻怎麼也弄不醒，最後我也就繼續睡了。到了早晨，她一下子跳下床，吃驚而迷惘。

後來，我和布萊恩‧湯瑪斯（Bryn Thomas，一位典型的英國人，曾爲我們寫作並創立了他的小旅行出版社Trailblazer）交換了在法蘭克福書展洽商的故事，他也承認很多年來他根本住不起旅館。他在城外露營，每天早晨在帳篷裡穿上外衣領帶，然後坐火車到市中心。住在紅燈區妓院上面的旅館對布萊恩來說都是前進了一大

步。而紐約和倫敦的大出版社都在Buchmesse會場對面的44層Marriott酒店舒舒服服地養尊處優,對於業內的這些小魚小蝦正在經歷著什麼他們肯定一無所知。

1976年和安迪・梅爾的見面並沒有什麼直接結果,但是我卻被他所描繪的前景所激勵了,那就是我們可以做得更大,而且我們也正在向著這個方向前進。非常感謝他的信任並提前給我預付了機票,後來我用來年政府的撥款把票錢還給了他。

我拍了一張我們第一次參加法蘭克福書展時那個小展臺的照片,所有Lonely Planet的書擺在只有一或二英尺的書架空間上。只帶著四本自己出版的書就走向世界,這不是有勇無謀,就是虛張聲勢,但是我們知道人們將會想要我們的書——我們只需要等待時機到來。

指南書需要更新。就像我們所說的:「好地方會變不好,不好的地方會倒閉,沒有什麼會一直不變的。」

1976年底,很顯然我們必須要對《省錢玩東南亞》做些什麼了。第一版的調查是在1974年,資訊已經過期,需要更新了。寫第一版用了一年的旅行,對於更新版來說這樣長的時間我們可負擔不起。旗艦書的更新必須快速而便宜,和我們本來設想的詳盡調查並不一樣。這個方法實際上對內容的質量做了相對的妥協,但實際上,在後來的很多年裡,我們都將不得不遵循這個方法。

也許我們無法負擔一次完美的更新,但這不能阻止我們繼續擴張書的內容,新版增加了巴布亞新幾內亞、香港地區、澳門地區和菲律賓。儘管葡屬帝汶和寮國在新版中都消失了,書還是從原來的144頁增加到240頁。

巴布亞新幾內亞航空公司(Air Niugini)提供的免費機票讓我

1978年Lonely Planet仍然是個小公司，我們自己承擔了大部分工作。莫琳在Tangalla
海灘散步的照片成了我們第一本《斯里蘭卡》指南的封面。

《斯里蘭卡》指南的封面。

1981年全體Lonely Planet成員在墨爾本內城區里奇蒙的辦公室外面合影。從左至右是彼得‧坎貝爾和他坐在膝蓋上的兒子Reuben，我們的事業夥伴吉姆‧哈特，莫琳和塔希、安蒂‧尼爾遜（至今仍然在公司）、作者傑夫‧勞瑟、排字員Isabel Afcouliotis，還有前面的我。

我們的《印度》指南廣受歡迎，換來了重大成功，它是Lonely Planet的真正轉捩點，並獲得1981年Thomas Cook Guidebook年度大獎，頒獎人勞德‧亨特是1953年艾德蒙‧希拉蕊和丹辛‧諾爾蓋成功登頂珠峰時的探險隊隊長。

1980年代初期我們在電腦技術應用上相當前衛，第一台Century T10電腦現在看起來像是石器時代的。

1980年代初期我和安蒂在Rowena Parade辦公室裡檢查信件。安蒂是Lonely Planet公司的第一位員工，她至今還在公司，是最資深的員工。

1983年初我們又去了尼泊爾，也許是我們重返次數最多的國家。莫琳和我帶著塔希（距離她3歲生日還有幾天）和基蘭（大概八個月大）正徒步在加德滿都山谷外的山巒。（攝影：Tony Wheeler）

1984年10月7日，這次是我們結婚13周年紀念日，當時我們住在與舊金山隔灣相望的柏克萊，建立了Lonely Planet第一個海外辦事處。身後的舊金山海灣、惡魔島和舊金山本身成了整個惠勒一家的背景。

1985年初因為簽證快過期必須趕快離開美國，於是我們和兩個年幼的孩子去南美旅行。照片上塔希和基蘭被三輪車從火車站運到我們在普諾（位於秘魯的的喀喀湖畔）住的旅館。普諾海拔3830公尺，空氣稀薄，當我們從來自庫斯科的火車上下來時，完全沒有力氣背孩子和背包了。（攝影：Tony Wheeler）

1988年的一個下雨天在印尼爪哇的偉大佛教聖殿：婆羅浮屠。此趟旅行為的是更新
《省錢玩東南亞》。

1989年在加德滿都山谷帕斯帕提那神廟外，基蘭在和一位印度苦行僧學習瑜伽。
（攝影：Tony Wheeler）

在肯亞拉穆島旁的一次釣魚小探險中捉到了很多魚，接著在海灘上燒烤。這張照
片後來成為莫琳寫的《親子遊》一書的第二版封面。（攝影：Tony Wheeler）

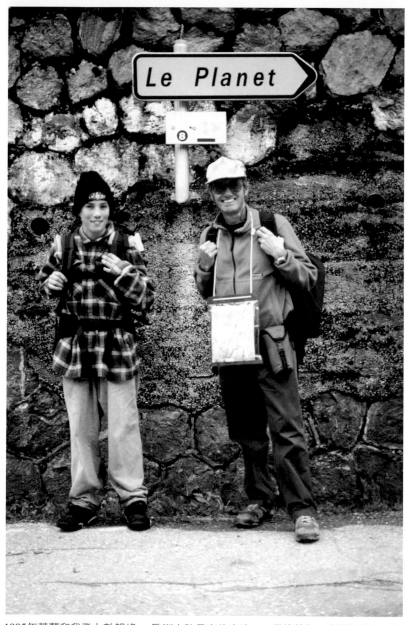

1995年基蘭和我登上勃朗峰——歐洲大陸最高的山峰。一周的健行，穿越了瑞士、法國、義大利，最後回到瑞士。（攝影：Elizabbeth Honey）

們飛到巴布亞新幾內亞。我們事先聯絡了航空公司，給他們看了東南亞的指南書，告訴他們，如果我們能到巴布亞新幾內亞，就會把這個國家加進來。於是他們向我們免費提供了從莫斯比港（Port Moresby）一直到伊里安查亞（Irian Jaya）的機票。這是個無條件的贈送，我們非常感激，因為巴布亞新幾內亞儘管很迷人，但也確實非常昂貴。於是在1977年初，莫琳和我飛到莫斯比港，然後前往北海岸的港口萊城（Lae）。

我們已經聽說：跟卡車進口商聯繫就可以幫他們開一輛剛運到港口的車進入高地，這樣我們的交通費用也就可以省下來。果然，當地的豐田汽車代理有一輛敞篷小型卡車需要送，於是我們就開著它上了高地公路，經過戈羅卡（Goroka）來到希根山（Mt Hagen），從那裡又飛到北海岸美麗的馬當（Madang），接著去了韋瓦克（Wewak），沿著海岸向西。我們進行了一次沒什麼意義且非常不舒服的塞皮克河（Sepik River）之旅——說它沒意義是因為我們沒有時間去進一步向上探索河流，不舒服是因為我們根本無法承受在巴布亞新幾內亞境內如此高昂的食宿費用。有些城鎮裡有教會旅舍和其他價格合理的住宿地，但是當我們不得不依靠針對商業遊客的汽車旅館和酒店時麻煩就大了。在Maprik的一天晚上，我們就曾淒涼地坐在昂貴房間裡吃肉罐頭和餅乾。

一架小飛機把我們從韋瓦克帶到新幾內亞島的印尼部分——伊里安查亞的查亞普拉（Jayapura），這裡的價格立即就跌到可以負擔的水平，不過還是比我們習慣的印尼其他地方高很多。緊張的日程又一次阻止了我們探索更多的地方，所以巴列姆山谷（Baliem Valley）沒能去成。我們飛到比亞克（Biak），然後乘坐一架古老的、四渦輪引擎螺旋槳飛機Vickers Vanguard來到蘇拉威西

（Sulawesi）島上的望加錫（Makassar）。到比亞克的印尼遊客經常購買鸚鵡，然後到群島的其他地方賣，在我們飛行期間，有位乘客剛買的鸚鵡跑了，在機艙內嘰嘰喳喳，上下亂飛。

從望加錫港我們坐汽車向北進入神奇的Toraja地區，這裡懸崖邊的墳墓就像劇院的包廂，而此地的房屋則有著連綿的弓形屋頂。接著我們回到望加錫，又乘飛機向南到巴里島。自從我們上次拜訪以來，兩年多的時間裡，庫塔海灘已經發生了驚人的變化：旅遊業明顯蓬勃發展，難看的建築已經開始蔓延到Legian Beach海灘以及更遠的地方。我們租了輛摩托車在島四周駕駛，住在烏布，那裡仍然安靜和平，然後坐汽車去了泗水，在那裡，我們第一次目睹我們的書可能帶來的影響。當Bamboo Denn的主人發現我們住在他的旅館時，他全力賄賂我們以保證我們的推薦是正面的。我們不得不努力讓他相信我們不接受賄賂。不過不管怎麼說，他擁有鎮上唯一便宜的旅館。

離開泗水，我們坐火車和汽車經過日惹到茂物，然後是雅加達，之後乘飛機到新加坡。與這次旅行相比，我們第一次經過這一地區的旅行簡直太輕鬆舒服了——這次我們一路呼嘯而過，在狂奔中瘋狂地獲取各種資訊。清晨的火車載我們離開新加坡來到了吉隆坡，一天的時間我們就奔忙於旅館、餐館和其他需要再確認的地方，然後坐夜車前往檳城。大概半夜，當我們站著等待通過海峽到喬治市的渡輪時，我才意識到莫琳幾乎站著睡著了，她在筋疲力盡中靜靜地啜泣。我幾乎是把她背上船，下船後，又把她放到一輛黃包車上。

莫琳：在這次旅途中，我開始懷疑我們以前的旅行將一去

不復返了。我們不再只是在路上跟隨好奇心的指引並根據財務的狀況旅行；我們有個目的，就是想要為同樣類型的旅行者指引道路。我們真的是非常嚴肅地在負起這個責任。為了把所有東西都變成文字，我們不得不比別人走得更遠、更高、更辛苦，但是這也很難。當我們到達檳城的時候，我已經徹底沒勁了，但是托尼卻沒什麼同情心。我記得在檳城下船然後上黃包車。我想我完全是由於疲勞而抽噎；而且我也有點跟跟蹌蹌。托尼抓住我的胳膊在我的耳邊惡狠狠地說：「好好走，海關的人在看著呢，他們會以為你是吸毒的！」

我們在喬治市這個讓人著迷的老式城市短暫休息了一下，然後乘坐一輛破爛的舊泰國雪佛蘭穿過邊境到達合艾，接著坐夜間火車趕到曼谷。馬來西亞旅館著名的布告欄提供了很多有趣的更新資訊，而後我們飛往香港。

在旅途中我們支付了各種各樣的交通費用，不過在巴布亞新幾內亞的高額費用造成了意想不到的大筆開銷，這導致我們到香港時已經接近身無分文了，在Lonely Planet的早期我們對這種沒錢的窘境再熟悉不過。我們在新加坡給澳大利亞銀行發過電報，請求把錢轉到香港。可我們是在周末到的，這樣就必須在沒錢的情況下生存到星期一。那時Visa和MasterCard信用卡還沒有征服整個世界，我們當然也不夠資格申請美國運通（American Express）或者Diners Club卡。幸運的是在那時我們已經有了個香港經銷商：傑佛瑞・邦塞爾（Geoffery Bonsall），他是香港大學出版社的主管。傑佛瑞邀請我們在希爾頓飯店共進午餐，而且還不讓我們付任何費用。後來照顧路過的Lonely Planet窮困作者甚至成了這裡的傳統。在以後的

很多年裡，隨著中國長期關閉的大門漸漸開始咿呀打開，我們那些進入中國大陸開拓新路線的作者們都非常感激傑佛瑞給予的幫助。

我們考察了香港及周圍的島嶼，還有附近的澳門，也開始瞭解重慶大廈的錯綜複雜與豐富多彩。這個地方擠滿了很多便宜的公寓房，曾經是幾代自助旅行者在香港的家。它靠近九龍假日酒店的背面，從凱悅酒店穿過彌敦道就是，重慶大廈的旅館提供完全不同的香港住宿體驗。聚集在這座17層大廈內的商店、公司和旅館吸引著國籍混雜的一群房客，而遊客們一會兒聚集在商場裡，一會兒又四散到了街上。我們遇到過來自澳大利亞、北美和幾乎歐洲每個國家的年輕背包客，耳朵裡時不時飄進印尼語，呼吸著丁香煙的醉人芳香。非洲人穿著鮮豔而不合時宜的部落服裝，他們的人數甚至比中國人還要多。至於中國人，儘管這是他們自己的城市，但在這裡卻看不到幾個。咖哩的味道飄進樓梯間，提醒我們樓上有無數來自印度次大陸的小餐館。明亮的棗紅色和黃橙色則會讓我們立即注意到一群來自中國西藏的喇嘛正擠過人群。

參觀重慶大廈著實是個令人興奮的經歷。這裡所有的店鋪似乎都與旅行有關，有無數的貨幣兌換商，有些還會提供城裡最好的匯率；數量豐富的行李托運店，幫助那些需要更多空間的遊客把購買的東西拖走。事實上從相機裡的新電池到便宜的洗衣服務，你在這裡都找得到。樓上，在那些芳香的印度餐館之間點綴的是本地的珠寶店和機票代理以及旅行社。今天，重慶大廈聚集了辦理到中國旅遊的專業代理商（他們也是快速且便宜獲得中國簽證的專家）。不過回到1977年，中國旅遊還沒有開始。另外，樓上也提供從擁有香港最便宜床位的背包客旅舍到一些相當安靜的旅館供人選擇。唯一的問題是怎麼走到房間裡去……

即使在今天，重慶大廈五座樓的高層仍然只有兩部又慢又小的電梯在運行。無可避免的是等候電梯的長長隊伍，大廈的常住戶很快就發現了能讓電梯超載工作的竅門。當警報器響起電梯慢慢停止時，人跳在空中可以瞬間減少重量以欺騙電梯繼續它的旅程。在其中一部電梯裡有張通告：「超載引起的事故概不負責。」沒有耐心的遊客有時會決定走樓梯下去（或者甚至是上樓）。後來我們的《香港》指南上簡明描述了這個銀翼殺手（譯注：Blade Runner，80年代著名科幻電影）風格的景象：

要想看看地獄的現實生活版，請俯視一下重慶大廈D座的天井。這裡黑暗、骯髒，點綴的管道和電線被覆蓋在那看起來像半個世紀以前的殘骸裡。把垃圾直接扔出窗外是多麼容易，為什麼還要費勁把它放到垃圾桶？被丟棄的塑膠袋會飛落在架子或排水管上，而當這些袋子還在半空中的時候，又會有很多舊報紙、用過的衛生紙、內衣、吃了一半的食物和一隻停止了呼吸的老鼠（對牠來說這裡是不是也太髒了）加入一起墜落的隊伍之中。

任何到過重慶大廈的人都會很快意識到大廈是個有火災危險、災難隨時可能發生的可怕地方。幾年前，一場小火災促成了一些新規則，看起來這次火災將在很多年裡都會成為旅行者談論的話題。自從第一次拜訪香港之後我們又去了很多次，我非常高興現在不一定要住在重慶大廈。但是每一次回到這個現在被稱為「特別行政區」的地方，我還是會跑到重慶大廈去換錢、洗衣服或者吃頓印度速食。

　　離開香港，莫琳直接飛回澳大利亞上學，而我繼續前往菲律賓的馬尼拉。在新加坡，我順便拜訪了Insight Guides，想不到竟然意外得到了另一個工作——幫他們即將出版的《菲律賓》指南作最後修訂。在我們微薄的預算中，額外的幾百塊錢是無比珍貴的。

　　我很快就知道該如何在馬尼拉搭吉普尼車（菲律賓的小型公共汽車）並且找到了職員全部是小矮人（除了樂手以外）的民間音樂俱樂部Hobbit House。將近三十年過去了，俱樂部仍然在那兒，而且像過去一樣受歡迎，尤其是那些小矮人，他們認為這是屬於他們自己的地方。

　　離開馬尼拉，我向南出發攀登了呂宋島（Luzon）上的馬榮火山（Mayon Volcano）。儘管我有很多朋友對登山非常投入，但我還是一直把自己的登山愛好限制在舒適的等級上。這些年來我攀登了很多「觀光山」，日本的富士山、印尼的布羅莫（Mt Bromo）、斯里蘭卡的亞當之峰（Adam Peak），馬榮火山海拔2420公尺，火山依舊有規律地活動，而且有時活動還很劇烈，這也為攀登增添了許多樂趣。

　　我結識了里卡多・戴伊（Ricardo Dey），一位提供露營設備的馬榮嚮導，他雇了一個年輕的菲律賓人背著裝備。我們租了一輛吉普尼車開到出發點紮營。黎明前我們開始向頂峰前進，可是覆蓋在山峰上的濃厚雲層阻擋了我們。顫抖著蜷縮在巨大的石頭後面，我們大口吃著買來當午餐的三明治，里卡多還示範了他那頗有用途的絕技：用小便去溫暖凍僵的雙手。我們放棄了，並開始向下走，可是沒一會兒，雲層突然散去，馬榮的頂峰就出現在我們上方，背靠著晴朗的藍天。

　　我們立刻開始和雲彩賽跑，趕在雲層回來之前快速地衝上峰

頂。山頂非常寒冷，我們俯視火山錐內，而火山側面的山坡則一直
向下延伸到大海之中，景色極為壯麗。然後我們就開始下山。此
時，疲勞已不足以形容我疲憊的程度，用「心神煥散」更恰當。下
山時我不時走走停停、跌跌撞撞，有時還不得不坐下來等我癱軟的
雙腿恢復過來。我們最終走到公路上，搭了輛車來到黎牙實比
（Legaspi），甚至那兒的冰鎮啤酒都沒讓我完全恢復精力。回到旅
館，我立即把鞋扔進垃圾桶，癱在床上，開始疑惑自己為什麼如此
差勁。估計是這兩個月來太疲於奔命了。

　　體重輕了5公斤，筋疲力盡的我在3月飛回了澳大利亞，這次我
遇到了在未來幾年內會常常遇到的歡迎方式——被海關人員脫衣檢
查，他們認為我去東南亞是因為某些不良企圖。

　　這是個艱苦的旅行，而且按照後來我們制定的詳細標準來衡
量，這次旅程離真正完成任務還差十萬八千里呢。不過我們還是重
訪了大多數的地方，在經過的時候收集了許多補充資訊，像馬來西
亞旅館的布告欄、客人留言本、信件和建議都對更新版做出了貢
獻。新書1977年底上市，封面依然是現在已經被大家熟悉的黃色，
《省錢玩東南亞》第二版又繼續賣了15000本，像第一版一樣。那
一次匆忙的東南亞之旅是整個一年的縮影，如今回想起來，對
Lonely Planet來說，那一年也十分關鍵。1975年，我們有兩本書，
1976年我們已經多了一倍，四本書，到1977年，又多了一倍，目錄
上已經有八本。這個增長速度我們很難承受。再回頭看看這些書，
雖然不夠好，但是只要把它們放到書架上就會幫助公司維持下去。
它們通常針對一個嶄新的市場，所以即使以我們後來的標準來衡量
有差距，但也總還是比當時其他的書更適用。

　　第五本書是我們的第一本《澳大利亞》指南，大多數內容都是

在里奇蒙的辦公室寫的，只做了很少的現場查訪。那時到澳大利亞的國際遊客還很少，距離自助旅行的榮景也還遙遠，所以頭幾版《澳大利亞》指南的銷售很令人失望。

年中我完成了另一本速成書——《紐西蘭》。紐西蘭旅遊局提供贊助，其實就是為我提供一次免費租車。今天我們總是強調自己要負擔旅費，但是在早期，像我們從航空公司（例如巴布亞新幾內亞航空）和旅遊局（例如紐西蘭）獲得的小小幫助絕對是至關重要的。時間和資金的匱乏再一次限制了我對《紐西蘭》指南的投入，雖然它只有112頁，但所有內容都是查訪得來的。

從紐西蘭回來，我終於有了一輛比那該死的福特舊車略微可靠一些的車。我的自裝小Marcos跑車從英國運來了。從我組裝完它到此時已經將近十年了，不過最後我開著它將近二十五年。福特已經變成莫琳上大學的固定交通工具，儘管她經常時不時開走Marcos。

我們的銷售額已經翻了一倍多，達到60000元。三十年後，我們的零售價也上漲了十倍多，所以這個銷售額在今天就差不多有500000元。然而，我們的現金流量是驚人的，每天早晨我都瘋狂地拆信封，希望這個或那個書店已經付了帳。我們催討銀行貸款、狂數硬幣，徹夜難眠。

第一個本地信用卡系統銀行卡在1974年被引進澳大利亞，莫琳和我是用卡用得很勤的早期使用者，不過令人遺憾的是它還不能在國外使用。每一次和朋友或莫琳的大學同學在餐館吃飯，我們都會等著每個人拿出他們那份錢，然後搶下這些現金，用我們的信用卡付帳。有好幾個月，就是這些現款保證我們從這個星期堅持到了下個星期。我們從來不想用信用卡透支，因為我們很難面對那些高利率，不過我們也經常會計算，如果真的需要，我們的卡可以支撐幾

星期。

1977年9月，我們有了第一位員工，Lonely Planet向前邁出了一大步。雖然莫琳和我仍然負責大部分的寫作和所有的編輯及出版工作，但是我們肯定不能再事必躬親了。Second Back Row Press出版社的湯姆（Tom）和溫蒂·懷頓（Wendy Whitton）負責雪梨的銷售，我們在其他州安排銷售代表。彼得·坎貝爾（Peter Campbell）是墨爾本的藝術老師，前些年我們曾在倫敦打過交道，他負責插圖和書的一些其他工作。不過我們仍然要處理所有的文書、發票、包裝和發訂單、出每月報表、去銀行和做所有其他非常必要卻又費時間的工作。想讓我從文書的海洋裡伸出頭來簡直就是不可能的，莫琳也不能給予很大幫助，因為她也同樣不喜歡。這時，在蘇格蘭出生並長大（還是女性）的安蒂·尼爾遜（Andy Neilson）走進了我們的生活。

　　莫琳： 我們第一次遇見安蒂是在倫敦她的公寓舉行的聚會上。因為一位共同的朋友過生日，安蒂就邀請所有人到她家，還烤了一個蛋糕。如果當時我能意識到這徵兆是什麼，我就應該記住蛋糕是什麼樣子。作為我們公司多年的童子軍女訓導，安蒂已經烤過了數千個蛋糕。後來Lonely Planet員工如此之多，以至於每天都會有人過生日，而在此之前，每個職員過生日時都會收到安蒂的蛋糕，每一個特殊時候，都是用她的蛋糕慶祝的。

　　我們到墨爾本時又遇到了從倫敦回來的澳大利亞朋友，這樣我們與安蒂又聯繫上了。她已經和她的小兒子Torquil生活在墨爾本，這孩子是她在倫敦和一個旅行的澳大利亞人生的。兩

人的關係並沒有成功發展，但是不管怎樣安蒂決定來澳大利亞，當保姆養活她自己和這個嬰孩。

有一次，我們在廚房喝咖啡，這時安蒂提到她需要掙更多的錢。我發現很難平衡我的Lonely Planet和大學功課，尤其是當托尼出去旅行時。於是我讓她來幫忙。我想我們可以支付得起每周七個小時的工資；她可以選擇自己的時間並且帶著Torquil。她高興得跳了起來，但是我擔心托尼會說我們雇不起。然而，當他發現安蒂小心地把來信中未蓋郵戳的郵票取下、下次再用時，就被徹底征服了——安蒂的蘇格蘭式的節儉完全符合他的財務保守主義，他們一直相處得很好。

三十年過去了，安蒂仍然和我們一起工作著，仍然是Lonely Planet的童子軍女訓導，仍然像以前一樣節儉。有時候我們會告訴新雇員，在過去的日子裡，所有的書都是用來自Coles超級市場紙袋的棕色紙包裹起來的。一旦紙用完了，我們通常立即到Swan Street街的商店去買一箱牛奶，卻要求每瓶牛奶都用一個紙袋分裝。

1977年底我們不得不更新《便宜走亞洲》。1975年的更新只是我們在《省錢玩東南亞》的基礎上做出的；從印度開始往西的另一半內容只是根據信件和書面調查更新的。有一家較大的紐西蘭陸路公司經營橫跨亞洲的卡車和長途汽車，以前我去紐西蘭的時候曾經接觸過他們，他們免費讓我參加其中的一個旅行團。也許這是更新另一半內容的一條途徑。

同時，我們也繼續向海外推銷我們的書。1977年10月，我們決定再去一次法蘭克福書展，然後加入在伊斯坦堡的跨越大陸之旅，從土耳其經過伊朗、阿富汗、巴基斯坦到印度，然後藉此更新《便

宜走亞洲》。就在我出發前的幾天，這個不錯的計畫被粉碎了，我們沒有現金了，因為有些印刷費和其他帳單要付。幾天來我們不停地打電話催促那些過期未付款的帳戶，可是就是沒有錢。決定動身前往歐洲的前一天正是我們結婚六周年紀念日──10月7日，所以我們決定不管怎麼樣都要在外面吃飯慶祝一下。於是我們再次使用已經快透支的銀行卡，但是心情卻完全高興不起來。

第二天早晨，我開車到墨爾本的幾家書店，他們都答應說如果我來取支票他們會當面付給我！取完支票後我立即趕奔機場，當發現飛機將晚點五個小時，我是如此欣慰，時間長得足夠我回家休息一會兒了。當我們重新回到機場時，延誤已經縮短到四個小時了，我剛剛趕在起飛前登上了飛機。這是次令人沮喪的飛行。而我們的小事業會不會在升空前就墜落到地面呢？

4
山雨欲來

　　除了出發前的陰鬱，1977年的法蘭克福書展是振奮人心的。當時我們想方設法讓展臺上展示出的書比我們的實際規模顯得大得多，這就是那個時候典型的Lonely Planet風格。一年前我們只有幾本書放在澳大利亞政府資助的展臺上。但1977年，當比我們大得多的澳大利亞出版社仍然使用政府展臺時，我們卻有了自己的地方。當然，我們是和Michael von Hagg的倫敦出版社Travelaid一起共用展位，我們在澳大利亞分銷他們的書。更多的人開始注意到Lonely Planet，我們也認識了更多的國際經銷商。我們本來好像已經走到了懸崖邊緣，而現在看起來我們又步上了正軌。

　　我沒有時間去完成計畫中穿越亞洲的大陸之旅，但還是去了伊斯坦堡、德黑蘭（那是在伊朗王統治下的最後一年）和新加坡，也因此至少為我們的《便宜走亞洲》做了些小的改動。儘管內容很詳細，但是只涵蓋了亞洲西部，因為我們已經把東南亞國家放在另一本書了。1979年初我們重印了這本書，補充了一些關於伊朗和阿富汗的壞消息。很快這條舊的橫跨亞洲之旅就不能再走了，阿富汗進入了20年的無政府混亂狀態，而伊朗則由伊朗王時代轉變為宗教領袖時期。

　　儘管財務狀況十分艱難，但由記者朋友卡羅·克盧羅寫的第九

本書還在進行中。我們在年初給卡羅寫信，建議她為我們寫本香港和澳門的指南書。她同意了，當我去法蘭克福之前在倫敦見到她時，她已經完成了查訪旅行。

回到澳大利亞，我又享受到了機場人員全面搜查的歡迎，他們仍然確定我進進出出一定有不可告人的動機。海關人員想像中的非法事業當然是不存在的，但是對於自己真正的事業來說，我們知道我們可能已經走得太遠，需要用一個夏天來整理一下現有的業務。莫琳的第二個學年的學習已經結束（她正要從心理學轉到社會工作），我們決定待在家裡，全力以赴地做書。

我們結識了唐（Don）和希拉・德拉蒙德（Sheila Drummond），顧名思義，這家名叫Primary Education（初等教育）的出版社專做小學課本。他們有部IBM打字機——一部名叫"Selectric golfball"（字球式電動打字機）的附有限電子記憶的打字機，非常像一部原始的文字處理器。"golfball"（高爾夫字球）是圓形金屬，上面有各種字母符號。當時還沒有螢幕或任何的高科技，但是你可以打出大概一頁的文本，想改成粗體或斜體時可以插入信號，這樣輸出的就可以作為排版樣稿。在電腦發明之前的印刷時代，「樣稿」是長條形的，你可以裁下來，然後再一頁一頁地貼上去。

當我們輸入完一頁內容，只要按下按鈕，像自動鋼琴一樣，IBM打字機就會再打一遍，順從地停在信號處，於是你就可以改變字球來產生希望的字體。輸出文本後你可以清除存儲，開始輸入另一頁。在1977年，這可是最尖端的電子技術，這台原始的設備價值大約7000元，我們按小時租用，晚上回家以後我們就在出版社內使用。我們自己完成了第六本和第七本書的排版工作，很快所有的排

版工作全部在這裡做了。到1978年，我們決定自己也買一台。

這台時髦的打字機是我們邁入電腦領域的第一個試驗性腳步。我們把它裝在我們家的辦公室，莫琳、安蒂和我艱苦地做出我們書的稿樣。儘管有缺點，但是自己排版經濟、快速，並且能很容易做最後一刻的改動。

托尼：用這個IBM打字機輸出文本發生了很多故事。因為儲存記憶只有在有電的狀態下才能工作，遇到停電，插頭不慎被拔出時，一切就都沒了。一旦你把輸入的文字列印出來，開始新的一頁時，上一頁的內容就消失了。如果你以後發現一個拼寫錯誤，唯一的方法就是重新列印有問題的部分，然後剪下來黏到原有的內容上。

然而，另一個更嚴重的問題是那些該死的字球。我們專門有個小塑膠盒子來裝字球，對於每個點和字體都必須有三個字球——一個是斜體，一個是黑體還有一個普通體。我們使用兩種尺寸（8級和10級，譯注：1級≈0.35毫米）作版面（Times Roman字體），加上一些通用字體作標題。因為我們把旅館和餐館的名字都用了斜體（例如 Grand Hotel 或 Curry House Restaurant），所以要在字球間來回進行轉換。如果在把Pizza Hut改成斜體之後忘了按停止信號，打字機就會高高興興地繼續用斜體直到有人把這個該死的東西停止。

更換字球這件事已經夠煩人了，換時你還必須細心和準確。如果字球沒有鎖定，那麼當你啓動打字機時，字球就會像飛盤一樣進入軌道旋轉，通常會斷個齒。有時我們的盒子裡有備份的字球，就從打字機裡掏出斷齒，用超強力膠水黏上接著

用，但是更常見的情況是我們不得不開車橫越城市到IBM辦事
處摸索出32塊錢買個新球。奇怪的是，字球出問題好像總是發
生在星期五下午四點半左右，只留下半個小時讓我們在IBM零
件部門周末下班前，通過交通高峰期到達那裡。

　　打字機最大只能打出12級的文字。對於每章標題、地圖標
題或者封面只能用照相排版。我們通常到泰絲・貝斯特（Tess
Baster）的Currency Productions去做，這是個友善的小地方，泰
絲也是全市小出版社的朋友。我們經常匆匆地橫越城區到
Currency拿排版好的標題或地圖的樣稿。

1977–1978年的夏天和1975年初我們在新加坡的日子很相似。
白天在辦公室，半個晚上在初等教育出版社工作，在Laikon吃羊肉
卡巴、沙拉和希臘紅酒，Laikon是一家受歡迎的本地希臘餐館，正
好位於家和初等教育出版社辦公室之間。深夜從初等教育出版社走
回家，這一公里左右的路程對於我們來說是一段不可思議的好時
光，我們享受工作，也享受著生活。那時里奇蒙住著很多希臘人
（今天希臘移民已經被越南人和雅痞取代了），當我們漫步在後巷
時，希臘音樂和人們的談笑聲，花兒、檸檬還有燒烤的香味陣陣襲
來。

　　可能由於在1977年我們瘋狂地推出了很多新書，也可能是因為
經過夏天的整合，不管怎樣，從1978年開始，一切變得容易了，這
真讓我們感到驚訝。儘管銀行帳戶裡總是只有一點錢，但我們卻很
少延遲付款。這個感覺真好，因為我們一直都飽受頭兩年不時發作
的財務危機之苦。1976年和1977年我們經常憂慮每一筆錢的支出，
也經常一身冷汗地驚醒。

我們買了較新的車以慶祝財務狀況好轉。那輛可怕的舊福特Cortina無疑是我曾擁有過最差的一輛，居然也可以賣到530澳元，比我們買的時候還多了30塊錢，我很高興的看著它被開走了。

此時，我們在世界各地的經銷網路大部分建立起來，當然有些地方的銷售還要等到很多年以後。直到下個世紀來臨前，荷蘭經銷商Peter Bleekrode都一直經營著我們最大的歐洲大陸市場，儘管最初的公司Meulenhoff-Bruna已經被併入Nilsson & Lamm公司。

1978年我們推出兩本新書：卡羅·克盧羅的《香港》指南和來自傑夫·克勞瑟的《南美洲》新指南。我們曾建議傑夫在非洲指南之後出一本南美指南，傑夫走過很多地方，但他並沒有到過南美洲，傑夫專門為我們前往南美查訪，然後來澳大利亞寫作。他住在新南威爾斯州北部Burringbar外面一座舊香蕉園公社裡，他非常喜歡這種生活，便購買了公社的一些股份，開始在澳大利亞自得其樂起來。

1978年，我的一次旅行是去巴布亞新幾內亞寫一本這個國家的指南書。Air Niugini航空公司很高興看到我們的東南亞書裡面介紹了他們的國家，同意再次為我們提供免費飛行。我的最初兩本單一國家指南書（我們稱它們為旅行生存工具）——《澳大利亞》和《紐西蘭》，都是在手頭極為拮据、時間極其緊張的情況下，草草查訪寫作完成的。我決定要好好做《巴布亞新幾內亞》這本書。

鱷魚、食火雞、美麗的村莊和高聳的"haus tambarans"（神靈房屋）使得塞皮克（Sepik）成為這次旅行的重點，無疑也是這個國家最有意思的部分。我們的河船導遊是名退休的捕鱷魚者，晚上他帶我們去享受了一次捕鱷魚的過程。他的技術非常簡單：駕駛一艘

舷外動力的小遊船沿著河移動，用一個大聚光燈掃射河岸。於是一隻感到溫暖的鱷魚露出了牠狡猾的雙眼——黑暗中兩個明亮的紅點。他通過兩個紅點之間的距離來估計鱷魚的大小，如果紅點間離得太遠就意味著這隻鱷魚有個非常寬的頭，那麼就可以判定與之相匹配的身體的大小。如果是小鱷魚，他就抓住牠，把牠弄到船上去。

一旦把鱷魚弄上船，我們就不得不把牠牢牢按在船底，很快船上就有半打小鱷魚了。後來我們被困在泥濘的河岸中。我和另一個人留在船上，每人都用一隻手和一隻腳向下壓住鱷魚，其他的人把我們推離河岸。鱷魚最後被運到一個村莊的鱷魚農場，在那裡牠們的皮將會被裁成手提包大小。

離開布幹維爾（Bougainville）我返回莫斯比港，然後出發去特羅布里恩（Trobriand）群島，那裡是巴布亞新幾內亞另一個不同尋常的引人之處，能夠激起人類學家的熱情。瑪格麗特·米德（Margaret Mead）恐怕是眾多研究太平洋的博士當中最著名的一個，但是要論生動鮮活的人物則非布羅尼斯拉夫·馬林諾夫斯基（Bronislaw Malinowski）莫屬。出生在波蘭克拉科夫的馬林諾夫斯基在第一次世界大戰初期很不幸地正好在一個錯誤的時間出現在錯誤的地點，不過或者也可以說是交了好運？不管怎麼樣，他避免了在澳大利亞被當作國家敵人拘留，但代價是他要去偏遠的特羅布里恩群島自我流放。

在那裡，馬林諾夫斯基研究了島民，他們複雜的貿易儀式、洋芋祭禮和兩性習慣。他的這些研究導致了三本傑作的誕生。《西太平洋的航海者》（*Argonauts of the Western Pacific*）和《珊瑚花園和它們的魔法》（*Coral Gardens and their Magic*）都採取了更有魔力

的表達方式，遠比一般的枯燥學術論述有趣得多，不過馬林諾夫斯基的第三本書可真是個寶，誰——人類學家或者不是——可能抗拒《野蠻人的性生活》（*The Sexual Life of Savages*）呢？

女服務生這個詞好像不太適合一位穿著短短的草裙、頭上戴朵花的年輕女士，在村裡的舞蹈團表演時她會穿著同樣的「行頭」，不管叫什麼好，我實在不知道為什麼每次她問我是否要啤酒時，總會狡猾地瞥我一眼。有一天，我在旅館裡讀馬林諾夫斯基的大作，突然我發現了讓人尷尬的真相。就像愛斯基摩人有無數種對雪的稱呼、藏族人可以說出一打聲牛的稱呼一樣，特羅布里恩島民有一大堆男女生殖器的名字。如它是我的"kwila"，你的"kwiga"和你們的"kwim"。對於女性當然有相對應的，"wila，wiga和wim"。一個男人怎麼能如此不幸地被命名為"wila"？這實在太令人難以置信了。用口語來說我就叫Tony Cunt（譯注：Cunt是陰道的意思，因為我的名字Tony Wheeler名字中的Wheeler與wila發音很像）。

回到墨爾本後，我們推出了一本非常好的書：裡面有大量的查訪，廣受歡迎。我尤其滿意的是這本書獲得了那些最初曾經非常懷疑我們的人的讚賞。

　　莫琳：當托尼去旅行的時候，我要打理越來越耗時的公司業務。我覺得自己不適合學"rats and stats"（指心理學），所以在La Trobe大學申請了新的社會服務課程，這門課的導師是Herb Bisno，一位精力充沛、有著超凡魅力的美國人。儘管我沒有完成本科學位，但他還是接受了我的申請。這一次的課程對於我來說要有趣得多：我們在真正的公司裡有職位，與真人

一起工作。有些職位非常吸引人。我曾經在菲茨羅伊區
（Fitzroy）的原住民兒童看護中心工作，那是我第一次真正接
觸澳大利亞的原住民，也是一次激動人心的經歷。我還接觸過
很多失業的年輕人、吸毒者、腎透析患者，甚至還曾在比奇沃
思（Beechworth）的醫院為精神病人服務。

我非常喜歡社會服務工作——這可以讓我真的覺得自己很
重要，而且很有用——不過我仍然為Lonely Planet工作，讓它
繼續營運下去。不知什麼原因我覺得托尼和我將會有各自不同
的職業——托尼是旅行作家，我是社會工作者——合起來組成
出版商。我真的沒有想過該怎樣組合，不過我還是不太相信我
們倆都可以只靠Lonely Planet生活。

有七年的時間我們一直非常親密地在一起，共同旅行、工
作，為了繼續向前而拼命地賺錢。我想我們都需要回顧一下我
們的關係。當托尼不在的時候這不太容易，除了思念他之外，
我對於他正在旅行而自己卻在家工作這一事實很不高興，雖然
當初是我選擇要去大學讀書的。

從16歲開始，我就離開學校開始工作，以幫助爸爸去世後
的家庭。由於失去了少年時期的自由，整個大學的生活都很讓
我享受。我有很多朋友，儘管他們比我年輕，我欣賞他們的熱
情和自由，羨慕他們的無拘無束。我猜自己是想盡力找回失去
的年輕時代。托尼卻根本不喜歡這段時期，而且尋找越來越多
的理由去旅行。他並不是真的喜歡我有另一種生活，也拒絕加
入。當我晚上筋疲力盡地回家，特別是與一個壞孩子或吸毒者
待了一整天後，托尼卻不想聽關於他們的事情，他會退到辦公
室，而我則在廚房工作。這很不容易，但是我們都深深投入到

Lonely Planet之中，我們還是熬過來了。

安蒂每周工作一兩天，我們通常排版、編輯、校對、派發票、整理書以及包裝郵寄。Torquil就坐在裝著豆子的布袋上看「芝麻街」，直到他覺得太無聊或是累了，安蒂才離開。

沒有一個海外經銷商好像知道我們之間是有時差的。凌晨1點或2點經常接到電話詢問。我盡量保持禮貌，是不想讓人以為我們在澳大利亞而覺得難以交流，甚至遠離我們，不過我還是記得有天晚上我曾敷衍過Michael von Haag。連續三個晚上他在凌晨2點打來電話；每一次他都叫我希拉（沒錯，我是澳大利亞人而且是女性——譯注：澳大利亞俚語稱女性為希拉），然後，還不忘在我的傷口上再撒把鹽，他發牢騷抱怨說等了好長時間我才聽電話。終於在第三天晚上，我憤怒地對他說：「現在是該死的凌晨2點！」

我們盡量在接到訂單的當天就處理好，部分是為了讓書商對我們的效率留下印象，另外也是避免他們收回訂單。記得一個星期四下午拆開信後，發現自己必須在周末郵局關門之前給不同的書店挑書、包裝、開發票，總共有800本書。當時我剛剛從學校回家，時間已近黃昏，於是我挽起袖子開始工作。幾個小時之後，我意識到光靠自己是無法完成的。儘管我不願打擾在家的安蒂，但還是打電話給她解釋了情況。30分鐘後她和捲在毯子裡的Torquil就到了。凌晨1點半我們完成了任務。當有人驚訝安蒂和我們之間怎麼會有這麼長時間的交往時，我總是講出一件類似這樣的往事。在我們需要幫忙的時候，她總是在。

儘管我們的財務狀況比以前穩定，銷售也在增加，但是Lonely Planet仍然是個嚴重缺乏人手的公司，需要我們每個人做出巨大的犧牲並承受難以想像的工作負荷。我們好像從來沒有閒著的時候，每天都忙得團團轉。

我決定學習德語，這樣在法蘭克福書展上就不必局限於用英語交談了，但是參加每周一次的課程總是很緊張。如果交通號誌合作的話，開車到上課地點是20分鐘，於是我總是在上課前18分鐘衝出辦公室一路超速趕過去。在這段期間我總是在趕時間，所以累積了很多超速罰單。幾乎在澳大利亞的每個州和紐西蘭我都被抓到過超速，但是很奇怪，我從來沒在維多利亞州──我們生活的地方被抓過。

其他時候，生活從高速運轉中漸漸慢了下來。星期六早晨我們通常在墨爾本大學附近的一個葡萄酒吧Jimmy Watson's見見朋友，在那裡，時間在一疊疊報紙和談話中悄悄過去。然後我們穿過馬路到Café Padiso咖啡館吃午餐，有時經常在這兒一直待到晚上。在那些懶散的周末裡，陽光好像總是很燦爛。

我們的關係並不總是很和諧。莫琳的大學課程似乎讓我們奔向完全相反的兩個方向。我不知道該怎麼辦：我好像和她的大學朋友相處一般，部分是因為我大多數時間都在工作，部分是因為我覺得自己總不能融進這個圈子，當然還有部分是因為我本身的努力也不夠。記得那段時間，深夜裡，我聽了大量倫納德‧科恩（Leonard Cohen）的歌，想著莫琳什麼時候能結束學校活動回家。如果是十年之後提供這些鎮靜音樂的可能就是史密斯樂團（The Smiths）或者尼克‧凱夫（Nick Cave）了；我最近知道，在創作「哈利‧波特」系列暴富之前，喬安‧羅琳（Joanne Rowling）也曾用同樣的

方式聽過REM樂團的Everybody Hurts這首歌。1978年底，我們終於
回到了一種相對平穩的狀態。

> 莫琳：接近1978年底的時候，我已經開始想畢業後該做什
> 麼。對於Lonely Planet我還是沒有信心，但是我卻知道，如果
> 我決定在社會服務領域中找份工作，托尼和我的生活將沒有什
> 麼交集，我們之間的關係也許就不能維持了。所以我決定在夏
> 天和托尼一起去亞洲旅行，工作等回來再做決定。這是很長時
> 間以來我們在一起的一次長途旅行，當我們回來時，一切好像
> 重新回歸正軌。在大學的最後一年我們都開始意識到我們應該
> 建立一個家庭了——這顯然將會為我們的關係投下信任的一
> 票。

那一年有一件事清楚顯示了我們的財務已經很成熟、穩定：我
有了可以在國外使用的信用卡。如今人們的生活已經離不開信用
卡，但就如同我們的生活曾經沒有手機或筆記電腦一樣，今天我們
很容易忘記我們也曾有過沒有信用卡的時代，就像1978年。當然，
Diners Club俱樂部大約從1950年開始推出紙板卡，有200名客人那時
就可以在紐約市的27家餐館使用卡消費。美國運通信用卡出現在50
年代末，第一張塑膠信用卡是在1959年，1970年出現磁條。Visa和
MasterCard在70年代中期才擴大進入國際市場，直到1984年才進入
澳大利亞。

1977年我們為第二版的《省錢玩東南亞》做查訪旅行時，曾身
無分文地抵達香港，這一經歷為我們敲響了警鐘。能在海外使用的
信用卡對我們這樣的人來說非常合適，而且我們也發現它的確很有

用。於是回到家後我就去申請美國運通，我們的會計把帳目寄給他們，上面反映了我們的事業經營情況以及財務狀況。美國運通拒絕了我的申請。今天，信用卡就像麥當勞的優惠券一樣到處核發，人們很容易忘記在二十幾年前他們何等的挑剔。

1978年之前，我就一直沒再想這件事。直到有一次傑夫‧克勞瑟隨口說起他有張美國運通卡，這讓我又想重新試試。多年後，傑夫用爲Lonely Planet寫書掙的稿費蓋了一座極棒的房子，靈感來自蘇門答臘島上米南卡人（Minangkabau）的房屋。建築雜誌上曾介紹過這座房屋，它是手工技藝的傑出典範，是一位來自日本的年輕木匠的作品，忍受不了日本的激烈競爭和快速的生活節奏，離開日本，來到了傑夫在澳大利亞這個田園牧歌般的角落。不過，那是很多年後的事了。而在1978年傑夫就像我們一樣窮，仍然睡在廢棄的香蕉棚裡！爲什麼他能申請到卡而我就不能呢？

我又申請了一遍，我們的會計把所有事實和資料又發一遍，他們又拒絕我了。一個月後我拿到了Diner Club卡，於是我發誓無論怎麼樣，我再也不會使用美國運通卡。四分之一個世紀過去了，今天我仍然把所有寫著「你已經被提前批准爲金卡/白金卡/鈦金卡/鈾金卡的用戶」的美國運通信件直接扔到垃圾箱。

我們在1978年的最後一周和1979年的第一個月爲兩本小書做了查訪。書雖然小，但是卻很重要，它們不僅提高了我們的銷售量並且讓世人更加覺得我們是一家先鋒的出版社。雖然它們是小型（緬甸）和中等（斯里蘭卡）暢銷書，但是這次旅行卻爲一個更大的目標打下了堅實的基礎，在未來的一年裡我們全身全心投入到這個目標之中。

我們在12月中旬離開澳大利亞，莫琳剛剛結束她第三年的大學

生活。在曼谷我們察看了一些旅遊景區後就乘車前往首都南部的渡假地：芭達雅海灘。當幾天後回到曼谷時，我們發現某些會議占據了所有的旅館，至少沒有我們住的地方了。這時候多虧了我們迷人、能幹、稍微有些古怪的泰國經銷商Jumsai，這位神秘的准將把我們帶到他的家族領地。在那裡，他那獲得倫敦帝國學院建築學位的兒子設計並建造了一座圖書館，用來收藏Jumsai閣下浩如煙海的原版藏書。圖書館裡有張舒服的床，但是在他那驚人的關於東南亞歷史和探險的珍貴收藏面前是不可能睡覺的，更不必說那些書後跳出來的五顏六色的大蜥蜴了。

在芭達雅的時候我們的緬甸簽證就申請成功了，於是在耶誕節前我們就飛往仰光。到緬甸的遊客還只能申請七天的簽證，不過我們認為兩次艱苦的旅行應該可以做出關於這個國家的第一本現代指南書。畢竟，我們可以去的地方也不是很多。在基督教青年協會（YMCA）旅舍住了一晚後我們就離開仰光，坐上前往曼德勒的火車，然後坐吉普車繼續向北到山間避暑勝地眉苗（Maymyo）。在那裡，我們住在孟買緬甸貿易公司的「宿舍」或者是單身宿舍：Candacraig，這個地方因被Paul Theroux寫進他的 *Great Railway Bazaar* 中而不朽。這個地方有點超現實的感覺，在英國人已經離開三十年後，烤牛肉、烤馬鈴薯和約克郡布丁仍然出現在菜單上，而且我們還被叫到走廊聽一個過路的頌歌合唱團給客人唱小夜曲。我們站在外面寒冷的空氣下，有一剎那彷彿覺得第二次世界大戰、日本入侵和後來的英國人離開好像從來未曾在這個地方發生過。

第二天清晨，在黎明前的黑暗中我們的吉普車就開始下山前往曼德勒。但是很快我們那閃著螢火蟲一樣微弱亮光的前燈黑了下來，車沒電了。能夠在路邊安全地拋錨倒是讓人鬆了一口氣，至少

我們沒有從附近完全黑暗的陡坡或是彎道上掉下去。當司機解決好問題時，黎明像閃電一樣來臨了，我們一路安全地前進到草原，然後飛到蒲甘。如果我們想在規定天數內遊遍緬甸目錄的景點，從現在開始已經不能再耽擱時間了。

儘管1975年的地震是個災難，蒲甘仍然像我們第一次來的時候那樣令人興奮。在蒲甘的第一天，我們和大衛‧班尼特（David Bennet）結伴而行，這個英國模樣的紳士讓人難以置信，他居然整整齊齊地穿著亞麻西服，手提公事包漫步在廢棄的廟宇之間。

我們和大衛一起租了一輛舊雪佛蘭計程車（用美元付的帳，不過是偷偷摸摸的，千萬別說出去）在耶誕節那天去了勃固（Pegu），回來在Strand旅館吃了龍蝦晚餐。龍蝦好像是可以代替傳統耶誕節晚餐的最佳選擇，然後我們來到旅館冷清的大廳和其他幾個旅行者一起喝人民釀酒廠生產的曼德勒啤酒，這些酒放在前臺後面的半秘密儲物櫃，這樣在酒吧關門後客人就可以自己動手享用。

我們又一次檢查了Strand大堂的拾物招領箱。像灰姑娘在午夜逃離舞會一樣，殖民時期的小姐們好像常常在舞會過程中丟失美麗的舞鞋。深夜，當我們搖搖晃晃回到自己的舊房間時，旅館的長期住戶，那些強壯的老鼠們就開始出來表演了，牠們從沙發的一頭飛快地跑到另一頭，有時還停下在路上表演蛙跳。一個和我們一起喝酒的人很不適應旅館如此壯觀的老鼠群〔仰光的老鼠就像美國的牙膏，只有L（大號）、XL（特大號）和XXL（超級特大號）〕，每當有一隻特別強壯的飛馳而過，他都會站到自己的椅子上。

當我1997年再次來這裡時，旅館已經被阿德里安‧澤查（Adrian Zecha）接手，他領導著豪華的阿曼渡假村集團，也是

Strand創始人Sarkie兄弟的合適繼承者。他讓旅館找回了往日的榮光，於是，現在有些房間的起價已經是425美元。在舒服的新酒吧再也看不到老鼠秀了，而且人民釀酒廠的產品中也加入了大量國際品牌的啤酒。奇怪的是，現在曼德勒啤酒比Foster's、Tiger、Budweiser、Labatt's、Asahi和其他牌子的啤酒貴一塊錢。我們的另一個發現是旅館中幾乎沒人。沒有人在酒吧欣賞三重唱，只有我和攝影師Richard I'Anson獨自在那裡吃飯。

再回到1978年，經過了在Strand的停留我們飛到加德滿都，準備在耶誕節和新年之間做個短暫的拜訪。到達的第二天，我們遇到了一生之中也不多見的旅行者之間的經典邂逅。我們離開Thamel的旅館走到KC's去吃早餐。像平常一樣，加德滿都這家頗受歡迎的餐館坐滿了人，我們不得不和一位正在享受美食的人共用一張桌子。他抬頭看了看問道：「托尼、莫琳？」

原來是Bleecker Street街上的人類學者哈威（Harvey），三年前我們也曾和他共用過KC's的餐桌！時間好像自從我們上一次相遇就在此凝固了一樣，而且這也是哈威這幾年來第一次來KC's吃早餐！在這期間，他調查研究了尼泊爾的偏僻山村，回到美國完成了他的博士論文。在印度舉行的一個學術會議把他帶回了次大陸，而後他決定回到加德滿都故地重遊。

我們到印度並不是爲了指南書，但是現在卻開始有這種想法了。這大概是我們所做過的最重要的先期查訪了。兩年半後我們出版了《印度》指南，它立即把Lonely Planet推上了一個更高、更穩固的軌道。在果阿（Goa）那幾天，懶洋洋躺在海灘上時，我們可沒有真正意識到印度對我們的未來有多重要。果阿當時基本上算是一個嬉皮世外桃源，離成爲一個國際旅遊勝地還有好多年的時間。

　　馬德拉斯（Madras）是我們寺廟之旅的起點，途中經過了泰米爾納德邦（Tamil Nadu）很多德拉維人（Dravidian）的寺廟城鎮。我們去過很多地方都有著可愛的多音節名字，比方Mahabalipuram、Kanchipuram和Tiruchirapalli。最後，印度之旅在馬杜賴（Madurai）結束。離開那裡向南，我們繼續前往這次旅行的另一個指南書目的地：斯里蘭卡。

　　到斯里蘭卡確實很難，僅僅這一事實就表明了這是寫指南書的最佳時機。從馬德拉斯和馬杜賴直接飛往斯里蘭卡首都可倫坡（Colombo）的飛機票在幾周前就已經被訂完了，去拉梅斯沃勒姆（Rameswaram，從那裡每天都有渡輪穿過狹窄的海峽到達斯里蘭卡）的火車也擁擠得令人絕望。臥鋪是不用想了，能否訂到座位都成問題。於是我們採用了真正印度的方式，雇用了一名車站搬運工，在火車進站臺前就偷偷地藏在火車上。在瘋狂混亂的上車過程平息後，我們悠然地穿過火車，直到看見我們的搬運工，他正堅決地盤踞著兩個人的空間，慷慨地給了他小費後，我們就開始準備渡過漫漫長夜。那真是一段艱苦的旅程，這種夢魘般的旅程簡直就是印度低等級旅行所特有的地方特色。

　　情況在我們到達拉梅斯沃勒姆之後並沒有好轉。很快天亮了，我們走到碼頭排隊買票，通過印度繁瑣的出關手續。儘管已經有近五十年的歷史，但Ramunajam號保養得卻非常好，它在黃昏時起航，而我們也終於安頓下來，準備通過海峽。幾年後，由於斯里蘭卡北部出現暴力騷亂，這項頗受歡迎的渡輪服務就暫停了，而且再沒有營運過。

　　天黑後沒多久，船抵斯里蘭卡的塔萊曼納爾（Talaimannar），一下船我們就狂奔到碼頭邊的火車站站臺。我們可不想再被火車折

磨一整夜——昨晚的煎熬讓我們筋疲力盡。這趟火車肯定會非常擁擠，還有人提醒我們要小心小偷。然而，我們卻很幸運。在船上我們和一位友好的泰米爾人聊了很久，當時他正在回位於島北部的泰米爾人聚居地賈夫納（Jaffna）途中。

「不要著急換錢和買票，」他建議，「車上只有幾個臥鋪間，人人都想要。你們可以在買票之前先預訂臥鋪，所以直接到站長辦公室去要就行了。」

這真是個好建議。當大多數人還在忙著換錢、叫喊著買票的時候我們已經把預訂拿到手，然後從容地買票。

那天晚上我們把包廂鎖上，幸福地進入夢鄉。第二天清晨，打開車窗，窗外的景象是那麼純淨：搖擺的棕櫚樹，綠油油的稻田。我們立即喜歡上了斯里蘭卡，而且這最初的興奮在下一個月中一直持續著。

只有一件事情有損這令人愉快的異國光芒——公共汽車。幾乎每一次的斯里蘭卡汽車之旅都是可怕的。當時還沒有民營汽車。從短途的村際交通到從島的一端去另一端的長途跋涉，都是由一個壟斷的國營汽車公司——錫蘭運輸部（簡稱CTB）來經營的。CTB簡直就是一個夢魘：他們的車庫停著一排排等待維修的壞車，而路上跑的卻很少。等待本來就夠令人垂頭喪氣了，而整個行程通常更差，所以壞心情伴隨著旅行的進程越來越壞。

在亞洲的汽車之旅幾乎總是有人因為胃不舒服而在旅程中把頭伸出窗外嘔吐。可是在斯里蘭卡，想靠近CTB汽車上的窗戶幾乎是不可能的。不止一次，在擁擠的人群中，我們都會看到很恐怖的事情：有人拼命地努力控制自己不嘔吐出來，而周圍的人也同樣拼命地努力向旁邊緩慢移動挪開位置，但是雙方都很少能夠成功……

　　在我們第二次回到首都可倫坡時，租了輛汽車進行第三次也是最後一次環島之行。Lonely Planet仍然是個極為節儉的公司，這是我們第一次有計劃的奢侈。今天，為了節省時間或者到難以看到的地方，我們（包括我們的大多數作者）會毫不猶豫地租車，我甚至還租過飛機和直升機。但是在1979年以前，我卻從來沒在亞洲租過車，當然也不是很容易租到。不過斯里蘭卡提供租車服務的同時還要搭配一個司機，於是我們舒舒服服地坐在一輛標緻404上從可倫坡出發，司機負責駕車。他很快理解了這不是一次普通的旅行，後來甚至很熟練地把我們扔在一個小鎮的一端，讓我們沿著社區一路從旅館、餐館、旅館瞭解資訊，之後在小鎮的另一端接我們。

　　在最後一次環島之行，我們來到了南海岸美麗的海灘。我拍了一張莫琳沒穿上衣沿著Tangalla海灘散步的照片，它後來成為我們第一本《斯里蘭卡》指南書的封面，以致在一段時間內那裡一直被稱為比基尼海灘，其實稱為「半比基尼海灘」更恰當。我們的斯里蘭卡田園牧歌在希克杜沃（Hikkaduwa）慵懶地結束，當時那裡的海灘對於旅行者來說是完美的，已經有了適度的開發，餐館多得很難選擇，但同時又仍然原始和偏僻，你可以感受真正的快樂。希克杜沃好像也吸引了高得不成比例的在亞洲旅行的美女們，她們都穿得非常少。我想躺在海灘上寫點筆記可不是件容易的事情。

　　帶著無數的筆記、地圖和一堆關於斯里蘭卡和緬甸的書，莫琳飛回澳大利亞準備開始新學期的學習。我又花了幾天時間查訪完斯里蘭卡，然後回到馬德拉斯和加爾各答。在這裡，我再次考慮了未來的印度指南，並且準備繼續更新西亞指南。離開加爾各答，我又飛回緬甸轉了七天。

緬甸令人厭惡的國營航空公司一直臭名昭彰，從來就沒有改進過。確實，他們不像蘇聯民航局或印度航空公司那樣發生過那麼多悲慘的墜機事件，但是他們能飛的飛機要少得多。儘管我們從來沒有遇到過緬甸航空公司的空難，但是在飛行過程經常會有突然的搖晃和意想不到的顛簸，反正乘緬甸航空時我會把安全帶繫得比坐其他航空公司的飛機要緊得多。不過我乘坐緬甸航空公司最好的一次經驗卻是一次偶然。眾所周知，他們的航班時刻表根本不可靠，所以儘管時刻表上沒有列出，我們一群人還是來到位於因萊湖（Inle Lake）附近的Heho機場，希望當天能有去曼德勒的飛機。機場的工作人員確認的確沒有航班，但是說大約過一個小時會有架去曼德勒的飛機從空中經過。當飛機進入雷達範圍，他們告訴飛行員有六個手上捧著錢的乘客，問他能否降落下來把我們接走！飛行員真的把我們接走了！

在曼德勒，我和兩對夫妻結伴而行，裘蒂絲（Judith）和理查·赫基格（Richard Herzig）來自美國，並不讓人感到意外，但是另一對卻來自墨西哥。緬甸這個地方可不太可能遇到墨西哥人，直到2001年我在斐濟又遇到一對墨西哥夫婦之前，他們兩個一直都是我在北美之外遇到過的唯一一對墨西哥旅行者。在不尋常的地方遇到不尋常的旅行者總是一件讓人高興的事。幾天後，我在曼谷一個背包客常去的地方遇到了一個年輕人，他來自更加不可能的國家：利比亞。他在澳大利亞學習乾燥氣候下的農業，在回家途中趁機來東南亞旅行。

這次漫長的亞洲之旅剛完，接著我又開始了城市間的跳躍，穿過泰國和馬來西亞到達新加坡，又從爪哇到巴里島，這樣完成了東南亞指南的部分更新。當我離開時，《巴布亞新幾內亞》已經出

版，安蒂在墨爾本機場接我時，手裡揮舞著第一本書。

我終於回到家裡，我們已經完成了兩本新書的查訪還有西亞和東南亞指南的許多更新查訪。這也是一個指標，讓我們看到了這些年來Lonely Planet的進步，我在一次旅行中就完成了許多個專案的查訪。而今天，我們堅持讓作者在每一次旅行查訪後盡快回來，盡快寫成書，要知道資訊可是每天都在改變。

然而在1979年，我們非常肯定沒有其他人可以拿出緬甸或斯里蘭卡的指南，即使查訪的結果沒有我們希望的那麼新，但它仍然是最好的。我們的財務已經開始穩定，這也意味著帳單和房租都能按時支付，但是製作書的任務仍然落在我們兩個身上。彼得・坎貝爾（Peter Campbell）幫忙做兩本新書的插圖、繪製蒲甘那些緬甸寺廟的示意圖系列，而且還提供了一些緬甸照片。琳達・費爾貝恩（Linda Fairbairn）負責畫關於仰光、蒲甘和曼德勒的三張風格古怪的參考地圖，安德列娜・米倫（Andrena Millen）負責設計和拼貼。其他的就是我們的事情了。我們寫書和編輯，大多數的地圖是我繪製的，大部分的照片是我拍的，我們還自己排版。

做我們想做的事情仍然比如何多賺錢更加重要。雖然我們知道斯里蘭卡正在成為熱門旅遊點，而且對我們來說這本書也明顯更為重要，但我們還是在《斯里蘭卡》出版前兩個月就先出了《緬甸》。緬甸更加有異國情調，更讓人興奮，更邊緣。《緬甸》的銷售令人滿意，也更加強了我們的先驅形象，但是《斯里蘭卡》賣得更好。又一次，因為好運而不是因為正確的判斷，我們在正確的時間推出了正確的書，儘管《斯里蘭卡》的流行持續時間很短。第二版的銷售甚至比第一版更好，不過這個國家後來越來越動盪，1983年發生了可怕的大屠殺，島上大部分地方變成了禁區，旅遊業也直

線下降。

1979年年中我們離開在Durham街22號的辦公室，搬到初等教育出版社位於Rowena Parade街41號的臨街辦公室。Lonely Planet終於有了自己真正的家。它仍然是個小公司：只有安蒂、莫琳和我。前一兩年幫我們設計書的安德列娜‧米倫是我們的兼職員工，她租了其中一個房間作為她的工作室。這時我們要排版的內容已經很多，無法完全由自己負責，於是下一個要請的職員就是排字員。

Lonely Planet現在是個真正的公司了。如果我去旅行，莫琳和安蒂會負責發送訂單，提供清單，將支票存到銀行。如果莫琳有假期，我們都去旅行的話，安蒂會獨立負責公司正常營運，但還是要靠我們去出書。當我們都不在的時候，就沒有新書出版了。如果公司要繼續向前快速發展，我們需要有人待在家裡坐鎮掌控公司，有人可以在我們都不在時推出新書。

在我們去阿德雷德賣書或者拜訪莫琳從愛爾蘭移居過來的堂弟時，我們經常遇到吉姆（Jim）和愛麗森‧哈特（Alison Hart）。在幾年前澳大利亞獨立出版協會開設的初期，吉姆曾是墨爾本的小出版商之一，為大的出版社做包裝而且以自己的品牌：Acme Books，出版了他的STA版本《學生的亞洲指南》（*Student Guide to Asia*）。當1976年初莫琳和我去尼泊爾的時候，他曾幫忙坐鎮過Lonely Planet，那時全部的事業都裝進了那輛糟糕的福特Cortina後備廂裡。吉姆已經結束了自己的出版社並搬到阿德雷德，在當時澳大利亞最大的獨立出版社Rigby Books做資深編輯。

公司生活並不適合吉姆，我們建議他搬回墨爾本加入我們。吉姆和愛麗森有兩個小孩，我們也知道愛麗森對吉姆搬回來加入我們這個剛起步的小公司根本不熱心。但是我們沒有一個人會想到

Rigby將要破產，而且吉姆是公司許多要離開的職員中的第一個，不久，他加入了我們的行列。

1979年，吉姆同意在年底時回墨爾本，並將購買Lonely Planet 25％的公司股份，這可是在未來某個不確定的時間裡的一個不確定的數目。目前最大的問題是Lonely Planet如何支付他的薪水。在吉姆加入前，我們的年銷售額只是120000元。這些錢用來付帳、給作者版稅、支付員工工資和支撐我們的生活。1979年的下半年我們的銷售增加了100％，但是給吉姆薪水仍不是件容易的事情。我們確信他的加盟將讓我們有更多、更大的規劃，公司也會很快發展起來，足以支付我們所有人的工資。誰都沒有想到艱苦的日子正在前方等著我們。

吉姆在耶誕節前後加入我們，不過他將用業餘時間為Rigby完成最後一個規劃，也算是分別禮物了。這看起來著實不錯：他已經和我們一起工作，而同時Rigby還要支付薪水。但事實上這個任務比想像的更大、更複雜、更消耗時間，有好幾個星期吉姆幾乎仍然是Rigby的全職員工，儘管他在里奇蒙Lonely Planet的辦公室辦公。

我們有很多種進行中的新書，包括《菲律賓》、《以色列》、《喀什米爾》和《拉達克》的指南書，所有書都將是德語指南書的英譯本。我們有幾本書已經翻譯成德語，反方向的嘗試似乎也很值得。再加上我們自己作者手中的新書——《日本》和《巴基斯坦》。不過最大的計劃還是《印度》。自從上一次為了寫《省錢玩東南亞》進行了一次大規模的旅行之後，莫琳和我一直沒有機會離開辦公室很長時間來完成像《印度》這樣大的一本書。而且我們也負擔不起長期旅行所需要的經費。這樣我們就必須集中精力做那些只需一兩個月旅行就可以完成的指南書。但在今天，由於指南書更

加全面而複雜，即使是那些很薄的書也需要很長時間的查訪。

1979年，我們決定把《印度》分給三名作者完成，每人的費用只要控制在1000元，我們就可以負擔得起。《尼泊爾》一書的作者——加德滿都的Prakash Raj同意查訪印度北部，傑夫‧克勞瑟將負責南部，再加上東北端的大吉嶺和錫金。莫琳和我會負責中部加上西北端的喜馬偕爾（Himachal Pradesh）地區、喀什米爾（Kashmir）和拉達克（Ladakh）。傑夫和Prakash在1979年底開始他們的旅行，但是莫琳必須在我們出發之前先完成學業。我們也決定了要生孩子，如果一切順利，等我們到達印度的時候莫琳已經過了妊娠的前三個月，我們就可以控制情況。莫琳很快就懷孕了，但是由於流產，我們的計畫泡湯了。

幾年來我們一直夢想著出一本《印度》指南書。它很顯然就是最適合我們的目的地，有很多年沒人做過一本真正好的印度新指南了。Fodor's有指南，去印度的旅行者是像我們一樣的人，他們可不是Fodor's的讀者。還有Frommer's的一本大概名為每天多少錢遊印度之類的書，不過一樣，這也不是在印度的旅行者們喜歡的那種書。

還有就是非常好的《莫里印度手冊》（*Murray's Handbook for Travellers in India*）。但是這本出色的厚書自從19世紀中期出版以來就沒有真正更新過！莫里手冊是英國殖民時期的產物；第一版分三冊，在1859年到1882年期間出版。1883年增加第四冊，但是在1892年，這本手冊第一次合成一本書出版。到1978年手冊已經是第22版，儘管書中已經沒有了奇妙而詳細的彩色折疊地圖，它的結構和材料仍然是標準的維多利亞時代風格。資訊通常被安排在完全無用的路線系統中：例如書中建議，沿29a號路線從班加羅爾

（Bangalore）去邁索爾城（Mysore City），如果你按照指定的路線在這兩座城市間旅行還可以，但是如果你沒有按這條路走，那麼這條資訊就完全沒有用。而且，書中的資訊經常像它的結構一樣可愛得過時。按照書中的說法，印度的城鎮都矗立著維多利亞女王的雕像，而實際上，大多數已經換成了穿著涼鞋的甘地雕像。

在我們打算出發的前幾天，測試顯示莫琳又懷孕了。去印度行嗎？我們非常想要出一本《印度》，如果Lonely Planet想要繼續成長——事實上是如果Lonely Planet打算繼續生存下去——這將是我們極其需要的一本書。傑夫和Prakash已經在工作了，即使我們能負擔，再找個作者替代我們也已經太晚了。於是，不管是否懷孕，也不管是否是酷熱季節，我們還是在1980年初出發了。

我們從孟買（Bombay）開始，然後向南到浦那（Pune）——奧修大師那些穿著亮麗橙色衣服信徒的家園。他的修行所就像一個大學校園，是浦那主要的景點，不過對印度遊客來說，伸長脖子看大師的那些西方信徒好像更有吸引力一些。從浦那曲折向北前進，經過馬哈拉斯特拉邦和中央邦一路到達德里；我們甚至還在博帕爾（Bhopal）停留了一下，四年後這裡發生了著名的Union Carbide化學廠毒氣洩漏事件，那可是世界上最嚴重的工業事故。

從德里我們又掉頭向南回到孟買，這一次經過了拉賈斯坦（Rajasthan）和古吉拉特（Gujarat）。充滿異國情調的拉賈斯坦邦立刻成為我們最喜歡的一個地方。在印度，沒有比這裡更浪漫、更多姿多彩、更生動的地方了。對於我們而言，重點之一是沙漠城市傑伊瑟爾梅爾（Jaisalmer），當時還人煙罕至。每個人都直奔齋浦爾（Jaipur），大多數會繼續去阿傑梅爾（Ajmer）和布希格爾（Pushkar），有些人會到較遠的焦特堡（Jodhpur），但是在1980

年還沒有幾個人到過傑伊瑟爾梅爾。

離開孟買，我們飛到奧里薩邦（Orissa）去看海邊的寺廟城鎮，接著在回德里的路上去了克久拉霍（Khajuraho）。這裡實際上是Prakash負責的地區，我們只是想過來看看。到目前為止天氣都很不舒服，非常炎熱，像空調這樣的奢侈品仍然離Lonely Planet很遠。

　　莫琳：我忐忑不安地踏上了前往印度的旅程。我擔心自己會再次流產，而且一旦流產，這一次可能就會是在偏僻小鎮的某個簡陋的印度旅館裡。我想過待在家裡，但是失去這次探險的機會且獨自在家五個月也很難過。所以我自己事先研究了相關的資料，帶上所有認為可能需要的維他命和含鐵藥丸就出發了。起初一切正常，但是漸漸地我發現自己總是覺得餓。我們主要吃當地的蔬菜，很健康又便宜，但是時間一長就受不了了。儘管印度菜以香料和辣椒著稱，但是我們更常會遇到溫和的米飯配蔬菜咖哩的豆湯。我非常喜歡酸奶和lassis（印式酸奶），不過好像總是吃不夠。經過了幾個月相同的簡單飯菜後，托尼吃不了多少就把盤子推到一邊，我卻能拿過來接著吃下去，吃得精光。雖然我看起來沒有胖多少，但吃的卻是兩個人的飯量。

　　在炎熱的天氣下旅行是困難的，而我發現酷熱和旅行尤其讓人疲憊。整夜坐火車異常消耗精力，我發現自己每隔幾天就需要休息一下。克久拉霍大概是我們所待過最熱的地方了。在高溫下烘烤了一天的城鎮到了晚上也熱情不減——半夜時的溫度仍然超過40℃。我們開著屋頂的風扇，把房門打開，可是仍

然沒有一絲微風。唯一可以讓我們過夜的辦法就是每隔半小時左右裹著床單冲個涼水澡。半小時內我們全身就會又乾了，但是那半小時是涼快的。

克久拉霍也是有人第一次注意到我懷孕的地方。一天，我們在一家露天餐館吃晚餐，一位印度紳士加入了我們。他說自己是婆羅門（Brahmin），只在婆羅門做飯的餐館吃飯。

談話間，他轉向我說：「你懷孕了，而且是個女兒。」

他都說對了。

克久拉霍也許是我們住過最熱的地方，但實際上哪裡都不涼快。我經常在德里（Delhi）使用「浸泡衣服」的小竅門。洗完衣服後直接穿上，一路滴著水走到康諾特廣場（Connaught Place），十分鐘後，衣服就完全乾了，但是我還是覺得舒服了一點，至少在乾的過程中還算舒服。

在德里我決定做一次產檢。我找到了一名女醫生，預約了時間。到達後我被領進一個大房間，裡面有三位已經懷孕了幾個月的女人。醫生讓我們把衣服脫掉換上長袍躺在床上，然後一個接一個地給我們檢查下診斷。我們穿好衣服後她又單獨與每個人談了幾分鐘，問了些問題，給我們藥，一切就結束了。

檢查再次確定沒什麼明顯的問題。除了經常需要食物，容易疲勞和常常需要去廁所之外，我絕對一切都好，當胎兒開始在肚子裡亂踢時，我就更放心了。

幸運的是，我們的最後一站是西北部的避暑勝地，那裡是過去皇室官員為了逃避平原的酷熱來休養的地方。我們坐汽車從德里出來，接著坐火車到昌迪加爾（Chandigarh，在那裡我們並沒有被

勒‧柯布西耶〔Le Corbusier〕的城市設計所打動。譯注：印度東旁遮普邦首府昌迪加爾是從平地興建起來的新城市。1951年法國建築師勒‧柯布西耶受聘負責新城市的規劃工作。他制定了城市的總體規劃，並從事首府行政中心的建築設計工作）和庫魯山谷的庫魯（Kullu）和馬納里（Manali），然後是達爾豪西（Dalhousie），最後到達達蘭薩拉（Dharamsala）。

我們從查漠（Jammu）坐汽車來到斯利那加（Srinagar），印度朋友Ashok Khanna飛到那裡去見我們。很不幸，十年後喀什米爾地區發生武裝暴動，旅遊業也隨即終止。1980年，船屋還在盛行中，英國殖民時期的居民在酷暑季節會到喀什米爾來渡假，他們一直夢想著能建造船屋來規避這裡的土地限制。這些奇異的船屋舒適得令人驚訝，住在裡面也成了吸引人們來喀什米爾的一大原因。我們住在當時受歡迎的健行大本營Pahalgam外，還遇到了健行領導人Garry Weare，他後來為我們寫了《印度喜馬拉雅健行》（*Trekking in the Indian Himalaya*）這本書。

在我們的印度七巧板中還有最後一塊：神奇的拉達克。這塊地方背靠喜馬拉雅，在文化、宗教和語言上，拉達克人更接近藏族人而不是平原上的印度人。今天中國西藏已經有了很多改變，拉達克地區可能比西藏更加傳統。而當時我們最頭疼的就是如何去那裡。

坐汽車從斯利那加到拉達克首府列城（Leh）需要兩天時間，中途要在卡吉爾（Kargil）過夜。汽車需要爬過索吉隘口（Zoji La Pass），由於5月底隘口仍然有積雪，所以有時要到6月中旬才能開放。另一個方法是搭飛機，但是在每年的這段時間，航班不僅僅經常爆滿，而且還是出了名的不可靠——經常由於天氣多雲被取消。我們已經習慣於因為航班被取消而疲憊地離開機場。

Ashok覺得資料足夠了，於是飛回德里。我們已經獲得足夠的資訊可以寫「小西藏」，並決定在下一版更全面地介紹這一地區。反正我們也排在候補名單的最後，和其他所有人一起無望地等待機會去拉達克。不過那玩意兒簡直就不能稱爲「候補名單」，你搭乘印度航空公司時那張紙恐怕只能叫做「機會名單」。我們的機會顯然很小：我們兩個排在282號和283號，而我們等待著的是承載量不超過100人的波音737。

有一天的黎明天空清澈透明，飛機很可能會起飛，說不定還可能會有兩架飛機飛往列城。機場非常嘈雜，人們擠在登記櫃檯，謠言四起：飛機就要飛了；不，還沒有；這兒的天氣不錯，但是列城天氣卻不好；也許列城天氣也很好，天曉得？最後從德里飛來的飛機宣佈今天會繼續前往列城。他們開始給已確認的乘客發登機牌。終於所有確定的乘客都已經登記完畢，他們又開始處理「機會名單」。我們會有希望嗎？仍然有一堆人在櫃檯前晃動，畢竟，我們是282號和283號。這裡好像沒有什麼規矩可言，很明顯他們只是想多帶些乘客。我們都瘋狂地在頭頂舉著票。櫃檯後的傢伙看著面前的人群，就好像是學校的體育隊長在挑選他的隊員，他最後決定了：選那邊的一個穿紗麗的女人，還有在這邊的我們倆。

莫琳和我根本不知道爲什麼自己居然成了幸運兒，不過我們沒等知道答案就迫不及待地把行李扔到秤上。半小時後我們就已經飛在無限寬闊的山脈之上，然後是拉達克乾燥的高海拔沙漠。飛機降落在列城機場，一輛吉普車把我們帶進鎮裡，我們很快就找了一個不錯的小旅舍，外面還有個綠色的花園。

第二天，我們遇到了幾天前曾在斯利那加旅遊辦事處聊過天的兩名加拿大人。他們就是通過仍然冰凍的索吉隘口過來的，雪地中

艱難地前行了大半天，路的一邊是積雪導致的路障，而另一邊則是等待的汽車。他們兩個都被高原的太陽曬傷，很疼，有一個沒有保護好，眼睛還飽受雪盲之苦。不過幾天以後，第一輛長途汽車開始營運，夏天快來了。

那次的列城之旅給了我們的女兒一個名字。儘管我們從未去過西藏，卻總是很喜歡和藏族人打交道；他們中有很多人在尼泊爾。很多拉達克人，無論男女，都有最常見的藏族名字：塔希。大概翻譯過來就是「祝福」的意思。一天，大概是在和我們遇到的第一百個拉達克塔希交談後，莫琳建議這也許是給女兒的一個好名字。儘管在克久拉霍有婆羅門曾預言過，我並不確信我們將生個女兒，不過我卻很喜歡這個名字。

我們從加爾各答飛到曼谷，然後直接回到澳大利亞，又經歷了一次海關的全面檢查。莫琳鼓起的肚子很容易被證明是真的，我們那同樣鼓鼓的背包裡除了堆積如山的文件、筆記、地圖、小冊子、時刻表和名片外再沒什麼值得懷疑的了，但是他們仍然堅持仔細地檢查了每一個信封和口袋。此時，海關大廳的出口門滑開了。我看見了吉姆站在外面，就對他模仿脫衣舞的動作。又過了45分鐘後，我們才以真正的脫衣檢查而告結束，然後蹣跚地走出機場，背包中的東西全部散落在行李車裡，莫琳激動得一塌糊塗。

　　莫琳：回到墨爾本，儘管我的肚子還不是很大，但已經很
　　明顯能看出懷孕了。我告訴醫生已經有五個月。直到一個月後
　　第二次預約前，他都不認為我懷孕有那麼久了。他對我的體重
　　增長很警覺。我重了幾公斤，其實我以及所有認識我的人都對
　　此毫不驚訝，自從我回家之後就不停地吃東西。我對醫生說這

只是簡單的體重增長，但他還是堅持每周都對我進行檢查。接下來的幾個月，我的體重開始顯示正常增加，他終於放下心來。

在我們回來一兩個月後，我父母來到澳大利亞。我們答應和他們一起去大堡礁（Great Barrier Reef），而且沿途還可以爲一直拖延的第三版《澳大利亞》指南做些更新。也許當時出新版並不是個好主意，距離澳大利亞旅遊業的興盛仍然還有幾年，把我們當前薄弱的部分放到一邊而集中推出《印度》可能是個更明智的作法。在繁重的Lonely Planet工作之外，我們還應該集中精力迎接即將出生的女兒。不過我們有另一個問題：吉姆。

吉姆加入我們已經將近一年了，本來的設想是隨著他的加盟我們可以走得更遠，但是事情並沒有照預期發展。在加盟我們之後，有很長一段時間他都在爲以前公司所留下來的專案工作，後來他也沒有像我們所預想的那樣做更多工作。吉姆做事之前都要經過很長時間的深思熟慮，而我們想要的其實就是行動，很多很多的實際行動。

我們在印度期間公司只完成了一本書的出版，我們很不高興爲什麼事情會是這樣。一位在泰國的美國和平隊志願者——喬‧卡明斯（Joe Cummings）聯絡我們，提出寫泰國指南書的想法。雖然泰國的旅遊業是幾年後才開始盛行來，但是喬能說泰國話，他曾經使用過我們的《東南亞》指南，對那一地區很瞭解，所以這個主意看起來很不錯。不幸的是，這是喬第一次嘗試寫作，最後我們發現在很多地方他的經歷比我們自己還少。當然，如果我在墨爾本能夠補充一些資料的話，這也許不會是個問題，可是當時我人在印度，而

吉姆根本不瞭解泰國。結果，讀者很快就開始抱怨。在接下來的版本中，喬對書進行了驚人的修改，使它成了一本內容極為全面的指南書，但很抱歉，第一版確實不怎麼樣。

一本有點單薄並且讓人失望的書似乎就是吉姆給我們的一個可憐回報，但是在我們結束澳大利亞旅程回來後沒幾天，他不積極的原因終於清楚了。有一天吉姆工作時抱怨看東西有疊影；他去看了驗光師，驗光師又讓他去看醫生，醫生又讓他去看專家。進行腦部掃描後，吉姆住院了，他患的是大腦皮層動脈瘤，也就是大腦裡一條腫脹的血管很容易破裂，並導致腦血管意外，甚至更嚴重。吉姆需要做腦部的大手術，這時莫琳也快生產了。

莫琳想在家裡生孩子。我苦讀了許多書，又向其他在家生產的人討教，終於打消了最初的顧慮。然而，在墨爾本只有兩名醫生願意在家接生。我們和約翰・史蒂文生（John Stevenson）醫生簽了協議，後來當事情不順利時，他表現得極為冷靜。

隨著吉姆的被迫退出，我不得不做兩倍的工作。為了讓公司繼續生存，可以支撐更多的人，我們進行了很多額外的計畫。現在我們雖然有了額外的工作，但是卻沒有多餘的人手來做。在我們第一個孩子出生前的日子裡，在我應該陪在莫琳身邊的時候，我日以繼夜地工作，寫印度指南、盡量完成新的《菲律賓》和《以色列》指南的翻譯工作、對《巴基斯坦》指南進行大量重寫工作。事實上，我確實是和莫琳在一塊，因為她被迫前來校對和核對資料，而不是舒舒服服地待在家裡。

像任何初次為人父母的人一樣，我們在孩子出生時非常緊張。莫琳從11月6日半夜開始陣痛，但是最初間隔時間很長。陣痛持續了整個上午，下午又開始繼續。黃昏時莫琳在Trailfinders工作時結

識的朋友薩莉・基奧（Sally Keogh）和助產士伯納黛特・普蘭蒂（Bernadette Prunty）都來了，莫琳洗了個澡，我給大家做了義大利麵。

晚上史蒂文生醫生來了，又過了幾個小時，終於結束了。突然我們有了個嬰兒——跟預期的一樣，是個女孩——接著莫琳開始出血。醫生開始瘋狂地處理，但是莫琳非常虛弱，幾乎失去了知覺。每一個人都非常焦急，我更是十分恐懼。時間好像停止了一樣，而我不斷在想自己可能多了個女兒，但卻失去了一個妻子。

終於，在凌晨，我剪斷臍帶抱起女兒，她在我身上拉了一點屎以宣告著她的到來。最後大家都走了，我們終於平靜下來——一個十分虛弱的莫琳，一個非常欣慰的托尼，還有一個長著古怪鼻子的小塔希（Tashi）。

我們也曾想過會生個什麼樣的孩子。「我不在乎她長什麼樣，」莫琳不止一次說過，「只要她的鼻子別長得像你就好。」這是個合理的願望。沒有人說我的鼻子好看，可是現在如果人們要談論我們的新生兒，他們肯定會說這孩子像爸爸：她有著和我一樣的鼻子。

歡迎成為人父人母。莫琳像小貓一樣脆弱，我有如此多血紅的床單要洗（我們說的可是真正的血），於是在11月7日早晨我不得不買了一台新洗衣機。塔希已經表現出她將是個多麼吵鬧和難以入睡的嬰兒。現在吉姆在醫院裡，這一次，Lonely Planet看起來要維持不下去了。

　　莫琳：塔希出生後的早晨，我非常虛弱。我們新買的房子（就是我們幾年來一直租的房子）有間室外廁所，就在院子的

最裡面，沒人幫助我無法站起來，我自己也不能移動多遠。我是三度損傷，縫了十五針，流了大量的血，感覺糟透了。有時托尼不得不去買些生活必需品，所以他不在時就讓安蒂陪著我。安蒂抱著塔希，給我沏茶，扶我上廁所。

我記得我們的全部談話都是關於吉姆以及在只有托尼和安蒂的情況下將如何管理公司。我非常擔心將失去我們剛剛獲得的財務平衡。安蒂說出了她的看法：「你還在，嬰兒也很健康漂亮。目前你是不是更應該專心於這些呢？」

5
更多的煩惱

　　1981年初，Lonely Planet仍然步履蹣跚，我們的女兒似乎也從來不睡覺，無論白天黑夜任何時間她都是醒著的，而且迅速發展成一種神秘的本領，她可以清楚地知道什麼時候我們需要休息，然後就在那個時間打擾。我們花了好幾個小時把她哄睡著，躡手躡腳地進入廚房，當我們的叉子剛碰到食物時，她就立刻醒了。經過了艱苦的生產後，莫琳的身體也很不好——她流了好多血。塔希一周大時我們出去吃午餐，去餐館的路上，我能看出莫琳幾乎要摔倒了。

　　我盡量讓自己無所不在，結果弄得自己筋疲力盡。年初時醫生說我有高血壓，這可真是個壞消息，雪上加霜的是我的家族病史（我父親在只比我當年大幾歲的時候有過一次心臟病發作，後來不得不提前退休）。除此之外，我們還很擔心吉姆，當他不再工作的時候，公司怎麼付得起他的工資呢？就在兩年前，我們終於開始覺得公司在向上蓬勃發展，而今天，它卻像是一落千丈，跌入谷底。

　　後來吉姆的父母暫時幫了我們，他們借給我們15000元，使我們仍然能保證給吉姆工資，直到事情好轉起來。但是會好起來嗎？吉姆手術前一天我去醫院看他，只見他面如死灰。手術後我又立即去了醫院，他的頭被剃光了，看起來真是糟透了。後來我又帶著幾本新書去探望他幾次，但是吉姆非常虛弱，顯然很難集中精力，甚

133

至很難理解所發生的事情。吉姆本來就很瘦，可是手術後的一個星期，他看起來就像災民一樣，經常需要床旁邊的氧氣面罩。不久，他被轉移到一家復健醫院，但是沒有任何跡象顯示他會痊癒。

除了《印度》，我還正在進行其他四本書。Jos　Roleo Santiago，一位住在巴基斯坦多年的菲律賓籍世界公民給我們寫了本指南書。他的英語不是太好，所以我必須重新潤飾那些可怕的文章。另外我也正在把印度之行獲得的資料加進喀什米爾、拉達克和贊斯卡（Zanskar）的譯本中。還有令人煩惱的以色列和被占領土，直到我們已經翻譯得太多而無法停止時，才意識到這是一本多麼糟糕的書。

醫院決定送吉姆去做一些復健訓練，讓他編籃子或者做其他動手的事情，這樣可以為他重新工作做準備。為什麼不乾脆送他回辦公室？他的妻子愛麗森建議說，他可以像編籃子一樣在辦公室訓練手部運動。於是愛麗森早上把他送到辦公室，當他累了就坐電車回家。接著奇蹟發生了：我們看著他一天一天好起來，重新熟練地處理事情、開始開玩笑、漸漸恢復元氣。

幾個月後，儘管吉姆看起來仍然又瘦又疲倦，每天下班時都明顯精疲力竭，但是他終於可以開始全職回來工作了。公司業務逐漸好轉，我們的經濟危機開始漸漸化解，一年之內，我們償還了向吉姆父母借的錢，現在公司又一次揚帆前進了。雖然在前一年銷售增加了一倍後，1981年的銷售量沒什麼變化，但是出版業的周期較長，我們在當年所做的工作將在下一年得到回報（1981-1982），這一年我們的銷售量又再次增加了一倍。

1980年的最後三個月影響深遠，完成《印度》這本書確實漫長而艱苦。我們去新南威爾斯州北部勸說傑夫離開香蕉園搬過來和我

們一起畫地圖。我們大多數的書都是二、三百頁，但是《印度》很快就直奔七百多頁，這在當時可是本鉅著。我們都能預測到這將是本很特別的書，也許會是個奇蹟。到了年中，《印度》開始印刷了，我們對它的成功充滿了熱情和信心。

當時的一張Lonely Planet照片展示了一個很小的公司。上面有彼得‧坎貝爾（曾經爲我們做過很多插圖工作的畫家朋友，包括第一版《印度》的封面，但是很不幸他於2003年初死於癌症）和坐在他腿上的兒子、吉姆（仍然看起來很憔悴）、莫琳和塔希（塔希像平時一樣又想逃走）、安蒂、傑夫（正在畫地圖期間）和Isabel Afcouliotis（我們的排字員）。Lonely Planet辦公室玻璃上的圖案是彼得‧坎貝爾設計的，包括一個指著加德滿都方向（是錯誤的）的人物。拍照的人應該就是我。

《印度》一出版，傑夫和我就開始進行新的專案，我們計畫寫《馬來西亞》、《新加坡》和《汶萊》的指南書。我寫馬來半島和新加坡，傑夫寫汶萊以及位於北婆羅州的馬來西亞州：沙巴和沙勞越，然後他又繼續去了臺灣和韓國。我們實在不知道將如何處理他的查訪，於是最後就把那兩個完全不同的地方放到了一本書裡。

莫琳、塔希和我到新加坡後租了輛車開遍了馬來半島，這也向自己證明了帶一個八個月大的嬰兒旅行是何等的困難。離開馬來西亞後我們飛到倫敦，讓在英國和愛爾蘭的祖父母們見見塔希，然後我們又繼續前往美國的東、西岸探望朋友，包括加利福尼亞州奇科市月亮出版社的比爾‧道頓。比爾和瑪麗‧道頓也有了個小女兒Sri，只比塔希大幾個星期，也是在家裡出生的。二十年後的一個晚上悲劇發生了，當時莫琳、我還有比爾正在巴里島渡假，Sri在舊金山被一個肇事逃逸的司機撞死了。

9月底我們回到倫敦時，《印度》的第一批書正好也及時趕上法蘭克福書展。法蘭克福對我們的書反應非常熱烈，不過對於我來說，在回到倫敦時受到的熱情歡迎也同樣讓人高興──莫琳到機場接我，塔希搖搖晃晃地向我走來。她一周前還不能這樣表演呢！莫琳和塔希返回澳大利亞，而我去斯里蘭卡更新這本書，並且還會在東南亞幾個國家停一下做些更新查訪工作。

如果說1980年是我們的災難之年、1981年是奇蹟之年的話，那麼在1982年和1983年我們稍微休息調整了一下，還打算在《印度》之後做一些力所能及的更大的新規劃，還要花很多精力在被大家戲稱為「整合」的工作上。這個我們以前就嘗試過，但是在Lonely Planet，「整合」這個詞從來也沒有真正實現過。1983年底，我們又計畫向前邁進一大步，這一次又給我們帶來了很多讓人頭疼的問題。

由於前一年的過度勞累，1982年莫琳和我除了到斐濟待了一周外就沒去過什麼其他地方，那一次可能是自從Lonely Planet創立以來我們最接近渡假的一次旅行。

我們那一年的最重要計畫是完成很長時間沒有更新的《澳大利亞》。1980年和我父母到東海岸旅行時原本打算做一次對第三版的重大更新，但是吉姆生病和塔希的出生導致計畫延後。現在我有時間去做一次適當的更新，而且現在的Lonely Planet也有錢讓我以一種合適的方式去完成這個專案。又一次，我們將要在毫不知情的情況下，在一個完美的時間推出這本內容更為豐富的新版。在那個時候，電影《鱷魚先生》即將上演，而澳大利亞也將開始迅速成為一個重要的國際旅遊目的地。直到1980年代中期，澳大利亞旅遊業就意味著澳大利亞人周遊自己的國家，此外，還有些紐西蘭人和少數

國際遊客，通常他們要嘛非常有錢，要不就非常具有探險精神。

　　1982年底我出發時，澳大利亞東部正遭受著嚴重的乾旱，最後導致了隔年2月16日，也就是聖灰節（譯注：復活節前的第七個星期三，基督教聖灰日，有蒙灰悔罪之意）發生的叢林大火。出發前一天的早晨，我們心裡想的並不是乾旱。我從診所回來，帶著懷孕測試結果──結果是陽性。雖然我們還沒有計劃要生第二個孩子，不過也沒計畫不要，所以這結果對我們來說也還談不上有多麼吃驚。

　　離開塔希和懷孕的莫琳，我飛到阿德雷德開始工作，結束在這裡的考察後，我租了一輛車向北前進，經過巴羅薩（Barossa）和克雷爾山谷（Clare Valleys），來到偏僻的布洛肯山丘（Broken Hill）。很巧，我和一輛掛著PH1車牌的勞斯萊斯在郵局外面同時停下。從車裡走出來的是個穿著T恤、休閒長褲和拖鞋，個頭不高而且很胖的一位紳士──他就是Pro Hart（譯注：當代澳大利亞最具創意才華的多產雕刻家和繪畫家），看起來他一點都不像世界上其他任何地方的藝術家，但在布洛肯山丘，他是一個「叢林畫家」的樣子。

　　前一年上映的Mad Max電影三部曲中的第二部《衝鋒飛車隊》（*The Road Warrior*）使梅爾·吉勃遜一戰成名，影片就是在布洛肯山丘附近的礦業鬼鎮：錫爾弗頓（Silverton）拍攝的。當我經過時正有另一部電影在拍攝中，不過我很快就離開向南朝弗林德斯山脈（Flinders Ranges）方向繼續前進。來布洛肯山丘的路上，我吃驚地看到路邊有很多死袋鼠。乾旱時袋鼠們會成群結隊地出現在路邊，因為流下來的雨水會維持路邊那些脆弱的植被，其結果就是牠們經常被經過的車輛撞死。南行五公里，我數了一下，總共有115

隻死袋鼠。三年後，當1982-1983年的旱災已成為漸漸淡去的記憶，我又一次在那段路上行駛，每五公里只看到一或兩隻死袋鼠。

離開西澳，又一架飛機帶我來到達爾文，這是我在1974年耶誕節發生颶風後第一次來這裡。1974年初我們曾在做第一本東南亞指南查訪時在前往印尼的途中經過達爾文。八年過去了，作為旅行者往來澳大利亞及其附近鄰國的交通樞紐，達爾文比以前更為忙碌了。某個星期五的晚上，我在Book World書店庫房和店員們一起喝啤酒，他們建議我們出版一本印尼語、英語對照的語言手冊；一年後，我們出版了Lonely Planet第一本語言手冊。今天，我們可以說我們出版的語言手冊種類比貝里茲語言指南還要多。

去過了艾麗絲泉之後，我很快就把選擇有限的以薩山查訪完成，但是卻發現第二天沒有去凱恩斯的飛機。實際上是有航班的，售票員主動告訴我，有一架昆士蘭航空公司的DC3飛機第二天飛以薩山-凱恩斯（Cairns）航線，除非是特別、特別想這天走，否則就千萬不要選擇坐那架飛機，因為它途經原住民聚集區和卡本塔利亞灣（Gulf of Carpentaria）的漁港，需要花六個小時才能到達目的地而不是通常的一個小時，這聽起來簡直就是為我準備的啊，於是我很快把機票改成昆士蘭航空公司。第二天早晨，我動身了，一直到今天，這次飛行要算是我經歷過最有趣的飛行之一。我們在原住民的聚集地著陸，所有居民都來到跑道看飛機降落。我在飛機駕駛艙坐了一個小時，機長指給我看河口蜿蜒穿過形狀怪異的乾泥灘流進海灣，還能看到一個「二戰」時B17炸彈的遺跡。機上的服務員還拿來冷卻器裡的罐裝啤酒，在日落前我們從亞瑟頓高原（Atherton Tableland）鬱鬱蔥蔥的山巒上方飛過進入凱恩斯。

道格拉斯港（Port Douglas）很繁忙（但是和今天比起來根本就

不算什麼），於是我繼續北上，沿泥濘的道路前往苦難角（Cape Tribulation），我盡量不去看租來的車儀錶板上明顯的標記：「這輛車不能用於苦難角的道路。」然後，我又向南去了湯斯維爾（Townsville）、麥凱（Mackay）和羅克漢普頓（Rockhampton），接著突擊大堡礁的島上渡假村、布里斯班、黃金海岸、雪梨和坎培拉，最後回到墨爾本。

在Simon Hayman和Alan Samagalski的幫助下，這次匆忙但全面性的澳大利亞之旅被轉換成了書，原來薄薄的192頁指南書變成了很厚的576頁，而且我們是在最恰當的時刻完成了這個壯舉。背包客旅舍突然在全國興起，年輕的旅行者開始去發掘大堡礁和內陸。很快地，電影《鱷魚先生》也讓澳大利亞變成了一個新興的旅遊勝地。就在那個時候，我們推出了新版的《澳大利亞》指南書，統計數字是這樣的：第一版從1977年開始，兩年內賣出10000本；第二版在四年內賣出15000本；第三版在1983年年中推出，上升到60000本。令人驚訝的是，這僅僅是剛開始，我們自己祖國的指南書在接下來的版本中都輕鬆地達到100000本，在第十版（奧林匹克年）甚至到了250000本。當然，現在需要一個十個作者的團隊去全國各地更新每個版本。

我們的兒子基蘭（Kieran）出生在1983年2月23日，就在可怕的聖灰節叢林大火後的一個星期。基蘭也是在家裡出生的，不過感到欣慰的是，他的出生一點都不像塔希出生時那麼可怕。塔希在旁邊親眼目睹了她弟弟降臨到這個世界，對於一個兩歲大的孩子來說，這絕對是個非常大的驚奇。

基蘭出生後不久，Lonely Planet團隊在Rowena Parade街41號的

辦公室前拍的照片展示了與兩年前截然不同的風貌，儘管背景沒有變化。照片上有吉姆（看上去健康多了）、我和塔希、安蒂、莫琳抱著非常小的基蘭、瑪麗・柯文頓（Mary Covernton，我們的第一個全職編輯）、排字員Isabel、喬伊・韋德曼（Joy Weideman，我們的臨時美編，不過幾乎是全職的）、Evelyn Vyhnal（也做美編工作）和Alan Samagalski（我們的全職研究員兼作家），總共有九個人。

無疑地，Lonely Planet正在成長，我們的辦公室也要隨之成長。辦公室在一座古老的維多利亞時代商店建築裡，後面有個陽臺面對著一片沒修剪的雜草。我們把陽臺封上作為庫房，重新佈置了一個房間作為第二個辦公室，又開闢出一塊小地方作為暗房。

這一年，似乎所有的好運一下子都來了。我們獲得了一個小小的州商務獎，接著幾周後，我飛到坎培拉和副總理安德魯・皮科克（Andrew Peacock）握手，接受國家出口獎。又過了大概兩周後，我們中了指南書的六合彩：《印度》指南獲得了Thomas Cook年度指南書的殊榮。12月初我飛到倫敦皇家地理學會，從1953年攀登珠峰的探險隊隊長亨特勳爵（Lord Hunt）的手中接過這一獎項，在那一次的探險中艾德蒙・希拉蕊（Edmund Hillary）和丹辛・諾爾蓋（Tensing Norgay）成功登頂。

探險家大衛・李文斯頓（David Livingstone）、艾尼斯特・沙克爾頓（Ernest Shackleton）、理查・波頓爵士（是尋找尼羅河源頭的波頓，而不是女星伊莉莎白・泰勒的丈夫）都曾在皇家地理學會演講過他們的探險經歷，在這樣一個地方接受如此殊榮真的讓人很激動。多年後，我被邀請在那裡演講，當時就坐在大衛・李文斯頓的桌子旁，後來我意識到自己在1999年底的那一次演講是學會在20

世紀的最後一次演講。

回澳大利亞的途中我在香港停留了一天，與我們可愛的經銷商傑佛瑞·邦塞爾見了一面，然後回到墨爾本機場。澳大利亞的海關人員對於我頻繁出入境還是有著極大的懷疑，我的行李被海關部門出了名的探測儀器仔細地檢查，我則被帶到一間密室裡接受侮辱性的人身檢查。又一次的一無所獲可能最終讓海關確信我們是守法公民，因爲從那之後，我們再沒有被如此盤查過。

在同一天，當莫琳和我在亞拉河（Yarra）畔悠閒地散步時，來訪的馬戲團裡的一隊大象就站在河對面喝水。我們不禁想，即使是在你的家鄉，其實也可以看到如此驚人的景象。

對於我們來說，那眞是段美好的時光。銀行沒有赤字、書源源不斷地銷售出去、政府獎狀掛在牆上，而且《印度》指南已經爲我們贏得了了不起的商業成功，以及評論界的一致讚揚，很難相信就在兩年前我們還處在最低潮。

1980年代初期發生了兩件對我們的未來有著很大影響的事情：競爭者和電腦。贏得Thomas Cook亞軍獎之一的有 *"The Rough Guide to Greece"* （《希臘指南》），這是該出版社的第一本書，它們立即就被我們認爲是第一競爭對手。

另一個變化開始發生在1981年初，當時我們決定用電腦來處理發票和銷售帳目。當時電腦還處於發展的初始階段，這樣的決定很值得人回味。IBM和比爾·蓋茲還沒有推出MS-DOS，早期的蘋果第二代看起來還未商業化。其他的高級電腦有「眞正的」IBM電腦，但是它們的價格超過了我們的承受能力，我們的年銷售只有大概250000元，而「眞正的」電腦起價在25000元左右。

我們最後下決心買台Century T10，這台笨重的機器是桌上電腦

石器時代的產品，它把螢幕和鍵盤結合在一起，巨大的金屬盒子附有兩個硬碟機。還記得在3.5吋硬碟之前的5.25吋硬碟嗎？那麼，這台機器使用的是10吋硬碟。我們最前衛的電腦搭配了當時最前衛的語言：CPM。尋找一台合適的機器是件很困難的事，但是尋找會計軟體更是難上加難，我們聯繫了一名程式設計師替我們的新玩具寫個專用的會計軟體。我們已準備好加入這個電腦世界。

我們想要制定的會計軟體功能完全超過了我們軟體專家的能力，也是當時的技術無法企及的，不過最終我們還是掌握了該如何使用它，儘管它從來沒有具備我們開始打算讓它具備的所有功能。經過很多次重寫、擴展和全部轉換成MS-DOS後，我們靠這個原始的銷售和發票系統維持了十年以上，那時它以各種貨幣形式處理了所有澳大利亞國內及國際的銷售，甚至在每次我們做新發票時還能插入新的匯率。對於一個從零開始的東西來說，這確實是個非常聰明的程式。

這台笨拙的老機器如今仍然滿身灰塵地坐在Lonely Planet庫房的櫃子中。我們已經收集了每個時代電腦的代表，也許有那麼一天，我們甚至可以辦個有趣的小展覽，來追述我們的技術發展過程。2003年，在我第一次試探性地進入電腦世界二十多年後，我在一次會議上對一幫人講起我們的故事，當時在我的幻燈片上就出現了很多電腦圖片。

「美國早期核航空母艦的程式就是在同樣類型的電腦上完成的，」其中一位聽眾在我講完後告訴我，「每當有些編程問題出現時，他們就必須把這些古董從博物館裡拿出來，拍掉硬碟上的灰塵，開動機器讓它再次工作。他們甚至從來就沒想過要把代碼轉到新系統裡。」

　　1982年底我開始費力地在電子打字機上敲打著新版《澳大利亞》的文字，當時吉姆建議我使用電腦。聽起來是個相當新奇的概念，不過這主意確實不錯。我們又大又笨的財務電腦也可以當一台不錯的打字機，或者使用最新的術語——「文字處理器」。在第一次坐在鍵盤前幾小時後，我就完全熟悉了WordStar軟體，後來我就在電腦上完成了新版《澳大利亞》的大多數內容。

　　我們並沒有馬上意識到使用電腦寫作的好處不僅僅是使輸入文字變得輕鬆，而且容易改動，用它寫作還可以讓文本被永遠儲存，並且隨時可以更新。然而，當時的文字處理器還不提供字體和字型的選擇，所以所有的資料輸入完之後還是需要列印出來，然後在IBM打字機上再重新輸入一遍。

　　是時候讓打字機退出舞臺，更換為更先進的照相排版機了。這個簡單的想法又讓我們想到把照相排版機和文字處理器電腦連接起來。毫無疑問，在同一時間，肯定已經有其他人在想同樣的事情了。1983年我們花了25000元購買了一台可以與我們的電腦相連的ITEC照排機，如此一來文字處理器的文本可以直接輸出作為排版樣稿，而不用再輸入一遍。這就是桌面排版系統的原始形式。轉換成現代的照相排版技術意味著高爾夫字球式排版的結束，也意味著我們不用再到外面去做那些大號字體和黏貼了，儘管最終的文本仍然是長「樣稿」。接著我們必須把這一公尺長的文本條按尺寸裁剪，再黏到版面上，然後再照相形成印版。但至少我們可以遠離成罐的膠水——上蠟機器在樣稿通過時會在它背後塗上薄薄一層熱蠟。

　　現在我們不得不寫份詳細的電腦系統說明書來告訴照相排字員什麼時候要切換字體或字型，不過，我們還是非常滿意這個大躍進，很快所有的書都用這種方式製作了。實際上，從電腦轉到排版

機其實很複雜，即便在從CPM轉換到MS-DOS系統後，我們仍然是用CPM做的電腦–排版機連接，所以不得不首先轉換所有MS-DOS文本為CPM。

作者們交的書稿是寫在紙上的，所以還必須重新把手稿再輸入進去，很快我們唯一的一台電腦就無法應付這麼多工作了，要記錄銷售資訊、要作為文字處理器，還要輸入和編輯作者文本等等。

一天，吉姆走進辦公室，往他的桌子上放了一個醜陋的灰色金屬盒子。「達斯‧維德（Darth Vader，譯注：電影『星球大戰』中的人物）的午餐盒，」他宣佈說。它就是我們的第一台Kaypro電腦：後來我們一共有了18台這樣的機器。

不久以後我們那價值25000元照排機在技術上就過時了，於是它從迎進來的那個門又被送了出去，現在來的是一台50000元的雷射排版機。不過更快、更便宜的產品已經開始浮出水面——桌面排版。電子排版儘管比用溶化的金屬製成鉛字的鑄字排版有了很大的進步，不過它依然很複雜，也需要相當複雜的培訓。桌面排版可以輕鬆地把我們的電腦–排版機聯結系統遠遠拋在後面，可以從電腦直接製作出最終的書頁，儘管暫時我們還需要黏貼插圖和地圖。

我們在1988年買了第一個Ventura Publisher桌面軟體系統，並用來製作了《大溪地》指南的第二版。我們再一次充當了先鋒，在我們遇到的眾多問題中其中一個就是如何輸出文本。我們的第一台電腦印表機本質上是台菊瓣字輪式印表機，不過後來又升級為點陣式印表機。這些對於列印信件、發票等東西還很不錯，但是用它們列印書可就不夠了。我們可以把文本送出去排版，但是這將會很耗時間，也與我們盡量一切自己動手的原則相悖。我們也可以把雷射排版機當作印表機使用，但是把一台價值50000元的機器這樣使用好

像有些變態。不過就在這個時候，第一批雷射印表機出現了，它們可以把文本放大百分之五十列印出來，然後再照相縮小。

第一本使用桌面系統出版的書遇到了很多問題，費了很大勁，這讓我們對這一技術的先進性產生了質疑，但是做下一本書就容易多了，在某段時期內我們的雷射排版機一直閒置著，還有大多數的版面紙、裁紙刀、上蠟機和膠水。我們的排字員安·傑弗瑞（Ann Jeffree）成了多餘人員，於是只好再培訓他成為製圖師兼設計師，但是桌面排版真的會使整個編輯和設計方面的工作變得很混亂。

以前編輯和設計之間曾有個明顯的分界線。編輯處理文字，設計把它們放到頁面的適當位置。當然分界也不真的那麼明確：地圖需要設計者去畫，但是上面卻有字；有些插圖和照片必須放在和文字相關聯的適當地方等等。突然間這些問題改由電腦而不是由人來解決，那麼誰來監督電腦呢？

大概在同一時期，我們開始使用AutoCAD，用計算機製作地圖。1989年出版的《東歐》指南是我們第一次嘗試用計算機製作地圖。今天AutoCAD已經成了製作地圖的主要軟體，但是過去這一應用沒有被AutoCAD的開發者真正注意到。我們的軟體發展更為複雜，我們必須自己製作字型來應付那些古怪的東歐字元和重音。幸運的是，幾年前加入Lonely Planet、此時只有18歲的陶德·皮爾斯（Todd Pierce）居然是一個電腦高手，他把書中那些製圖魔法轉化成了現實。AutoCAD的到來預告著公司內部的轉變，從雇用會製圖的設計師轉換為雇用能做些設計的製圖師。

我們開始考慮在美國創立一個辦事處。1983年5月我飛到達拉斯參加了美國書商協會的年度舞會。回來時在舊金山稍作停留，當

時我們就曾打算1984年搬到那裡去。如今回頭看，在美國設立一個銷售和發行辦事處來擴大海外市場的決定不是非常勇敢就是非常愚蠢，因為當時Lonely Planet員工總數還不到12個人——這可不是營運一個跨國公司該有的規模。那時美國已經成為我們最大的單一市場，不過也只比澳大利亞和英國市場大一點。美國的人口可是澳大利亞的二十倍，我們好像沒有理由不能在那裡多賣至少二、三倍的書。

　　我們分析後認為：如果不能在美國有個辦事處，我們就永遠不會獲得應得的市場量。只要我們仍然只是另一個海外出版商，我們就永遠不能進入這場大遊戲的主戰場。當然，擁有美國辦事處的好處遠不僅僅是給當地書店提供一個電話號碼，我們不僅可以更有效地宣傳推廣自己，而且還能在當地設立倉庫，以避免來自澳大利亞或亞洲的貨因長途運輸而延遲。儘管這些分析如此合乎邏輯，但當我們向其他出版商提到這個計畫時，他們無不告訴我們那些試圖在美國創立辦事處的海外出版商有多麼悲慘。很多英國出版社由於美國分部的失敗而賠得血本無歸。

　　「你們到目前為止都很幸運，但千萬不要在美國創立分公司。」澳大利亞企鵝出版社的Bob Sessions建議：「別人都沒有成功，為什麼你們會呢？」

　　從1975年以第一版《省錢玩東南亞》和第二版《便宜走亞洲》，我們就已經開始在美國賣書了。我們在美國市場的第一個合作夥伴是Bookpeople，一家非常棒的加州柏克萊公司，典型1960年代的公司。Bookpeople是個由員工所有的批發公司，主要經營小出版商的書籍，它還有很多值得稱道的制度，例如同工同酬和免費午餐。60年代結束後，這種和平主義的公司越來越少。儘管

Bookpeople也曾面對現實做過一些妥協，一直掙扎到新世紀後，最後在2004年還是倒閉了。

　　Bookpeople幫我們賣了好多書，但是與我們在澳大利亞或英國的銷量還是沒得比，因為他們是批發商而不是經銷商。在書刊業中，批發商和經銷商都向書店賣書，但是批發商通常是被動的，而經銷商是主動的。Bookpeople把它們所有的書列成目錄，每月更新。書店需要小出版社的書，就會去找Bookpeople。但是沒有人會說：「這是本很不錯的新書，來幾本吧！」而經銷商則會去書店勸說他們買書。

　　我們需要一個經銷商（一般會同時處理很多出版社的業務）或者另一家出版商（有時會接受與之相容出版社的書）。尋找這樣一家公司並不容易——當我們聯繫美國的經銷商或出版社時，他們通常會告訴我們旅遊類圖書市場太小、風險太大，太專業。或許不是因為旅遊類圖書市場小，而是因為我們自己太小了。我們只是一家很不值得代理的小出版社，只有不到二十種書，還遠在澳大利亞；又或者是因為我們的書不夠商業化，沒有人要去我們書所寫的那些地方，總之，代理我們賣不出去多少書，不值得。

　　有一家叫做Two Continents的新公司對於把國外書籍引入美國很感興趣。儘管經銷的協議很不公平，但他們看起來很值得合作。他們想要很大的折扣，而且在他們收到錢後才付款給我們，所以如果書店付款很慢，我們就必須等待，如果書店不付款，那受折磨的是我們而不是Two Continents。我們沒什麼選擇，所以就給Two Continents發了貨。

　　有那麼一段時間一切運轉正常；儘管書款到得慢，但是我們有心理準備，而且銷售量也在不斷增加。但是接著他們破產了。我們

已經承擔了所有的風險，可是他們居然還會有這樣的壯舉，這確實讓我很困惑。現實是，我們沒有美國經銷商了，但我們必須把很多在庫房裡的書搶回來。當一家公司破產的時候，債權人就會像禿鷹一樣盡量去挑選剩下的財產。當然Two Continents不算擁有我們的書——書確實是在他們的庫房中，不過在它們未出售之前仍然是我們的財產。不幸的是，證明這一點是件相當耗時間的事情，把書要回來恐怕也是得不償失，這和我們把它們換成新版的代價幾乎一樣。但萬幸的是Tow Continents把書放在兩間庫房，第一間裡的書已經因債權人的要求而凍結，但是放在另外一間的書卻沒有。非常非常幸運，我們的書在第二間庫房內。

我們很快就和另一家也出版旅遊書籍的紐約小出版社Hieppocrene達成了新的協定。Hippocrene由George Blagowidow經營，他在「二戰」後從立陶宛逃到美國。George是位貴族紳士，他的書和我們的完全不同，儘管他的公司缺少販售我們書所需要的精力，但他卻是個嚴謹、可靠、誠實的人。Hippocrene在1980年成為我們的經銷商，我們在美國的銷售也開始緩慢但穩定地上升。

我們的美國計畫很簡單：莫琳和我到舊金山設個辦公室，找人管理，然後返回澳大利亞銷售更多的書。至於這些怎麼實現就不是很清楚了，但是我們知道第一步應該是拿到美國的簽證，在這點上我們陷入了無法解決的困境。如果我們在美國已經有公司，那麼就可以申請簽證去美國為我們的公司工作。但是因為我們在美國沒有公司，所以根本不可能拿得到簽證！即使是我們想去美國創立一家以美國為基地的公司也不行。如果我們是像通用或IBM甚至是BHP這樣有規模的公司也不會有問題，但是我們是小公司，而小公司是不會四處建立國際分部的。

最後，一位美國大使館官員私下勸我不要再考慮按照合適、合法、正規的方法去辦簽證了。「以旅遊簽證過去，」她說，「然後建立你的公司。如果超過了六個月，你可以很容易地把旅遊簽證延期到十二個月。在十二個月結束之前離開，一切都會沒問題的。但是你要想合法地以創立公司的理由入境，門都沒有，我們會用繁瑣的手續折磨你，你永遠也別想得到簽證。」

你還在疑惑為什麼美國（或者有類似問題的其他地方）會有移民問題嗎？

回到辦公室，Lonely Planet繼續擴大。格雷厄姆·埃米森（Graham Imeson）是加入我們的第一個全職設計師，1984年1月出版的巴里島和龍目指南是他為我們製作的第一本書。格雷厄姆如今是生產經理，仍然和我們在一起工作。

幾個月後，我們到尼泊爾、印度和斯里蘭卡旅行。塔希在加德滿都渡過了她的3歲生日。我們開車在斯里蘭卡周圍度過了幾周，通常會停留在舒服的海灘旅館，莫琳和孩子們留在那裡，而我則去周圍地區考察。斯里蘭卡很小，在回到海邊之前我甚至可以從海岸開車到高地去待一兩天。有一天我們從Unawatuna的臨時大本營沿著海岸開車去拜訪港口古城加勒（Gale）。塔希跟著我一起去，而這一次她表現出她已經知道了旅行指南是什麼東西。

我們在古城的最後一站是去看一家古老迷人的New Oriental Hotel新東方旅館，它是1684年為荷蘭總督修建的。以前我來過這裡幾次，所以只需要看看新建的游泳池和一兩個其他改進的地方。我們告別了這個旅館，但是在往回走的時候，塔希的臉上現出了憂慮的神情，她拉著我的手。「爸爸，」她急切地問，「我們不要看看那些浴室嗎？」

1984年3月，我們準備好進軍美國。基蘭將迎接他的第一個生日，塔希也只有3歲（剛開始幾周我們要找地方住，這對於這麼小的孩子來說太困難了），所以莫琳待在澳大利亞，我先去找房子。幾周後我在柏克萊找到了一個地方，買輛本田Accord和第一台新Kaypro電腦。很快莫琳帶著孩子們還有弗朗西絲·伍姆韋爾（Frances Wombwell）一起來了。

　　莫琳：托尼和我經常會很衝動地做些決定，這次的決定就是我們一定要去美國拼一年。我們當時需要改善美國的銷售管道；因此，我們就去了！然而，兩個孩子還這麼小，我不得不考慮一下當我工作的時候誰來照顧他們。我真的不想匆忙找個保姆，而且不管她的履歷有多麼好，對於讓孩子和陌生人在一起這一點我很不安。

　　在澳大利亞，我沒有其他家人，吉姆·哈特的妻子愛麗森就像是我姐姐──她也有兩個孩子，其中一個比塔希大兩歲，她幫了我很多，也讓我逐漸適應了媽媽這個新角色。愛麗森很懂孩子，我從她那學了很多。她對我特別好，經常來照顧塔希，有時甚至還會帶塔希過夜，塔希很喜歡那樣。我真的不知道沒有她在美國，我們將會怎麼樣。愛麗森在過去幾年曾雇用了一個來自維多利亞鄉村的年輕女孩弗朗西絲，並對她大加讚揚，以至於愛麗森的所有女性朋友們現在都用弗朗西絲為她們工作。

　　弗朗西絲不到20歲，是個快樂、聰明、完全可靠和值得信任的女孩。她每周來照顧塔希一天，還幫忙做些家務，於是我想讓她和我們一起去美國生活前三個月。沒有一個朋友對於我

要帶走她感到高興，但是弗朗西絲卻非常興奮——這是她第一次離開澳大利亞，也是第一次搭飛機。

可是接著弗朗西絲卻開始膽怯了，她在去和不去之間猶豫不決。在我們上飛機的那天，我告訴她先到愛麗森家，當時我和孩子住在那裡，然後和我們一起去機場。那天當她從朋友的車上跳下來時，她大喊著，「我要上路了。」當時我真的鬆了好大一口氣。

在飛機上確實需要我們兩個人來應付孩子。托尼開著一輛大旅行車到機場接我們回到新家，我們很快就安頓下來；塔希是個非常外向的孩子，有一天我們在散步時經過了一間小幼稚園。塔希停下來看，我問她想不想進去。於是我們走進去遇到了校長，他帶我們參觀了一下。

我問塔希是想回去還是想再待一會兒，她立即回答：「我現在想留下。」校長說沒問題，我可以過一個小時再回來，可是塔希根本沒有一點想離開的意思，於是我替她報了名，她開始每周去三個上午，很快就變成五個上午而且漸漸成為全日制學生。

弗朗西絲非常快地適應了加州生活，僅幾周時間她就和來自斯堪地納維亞的一幫交換學生打成一片，他們經常把我們的房子作為大本營，然後去舊金山的酒吧和俱樂部。弗朗西絲很喜歡美國，三個月後她並不想回家，我也不想讓她走，因為孩子們被照顧得很好，弗朗西絲管理家務，和我們相處得非常愉快。她那年一直和我們在一起，直到在我們出發去南美洲之前才離開。

等我們回到墨爾本後，弗朗西絲又回來為我工作，直到今

天都是這樣。她已經是我們的「家裡人」，我們一直互相看著
對方經歷人生中的每一件大事。

我們在Emeryville工業區找到一個小的辦公室加庫房，位於Park
Avenue大街（譯注：與紐約豪華的公園大道同名）上，所以至少街
道位置有了點出版業的感覺。成箱的書籍很快堆進了庫房，同時我
們的最初兩位美國員工伊莉莎白·金（Elizabeth Kim）和卡蜜兒·
科伊內（Camille Coyne）也加入了公司。1984年在華盛頓舉行的美
國書商協會（簡稱ABA）書展是我們作為一家真正的美國出版社所
參加的第一個書展，儘管我們的銷售很快開始有所上升，但很快我
們就發現需要一個更好的經銷體系。

在澳大利亞我們自己建立的經銷系統簡直是個奇蹟，因為我們
成功地控制和避免了不可靠的交貨，這可是小出版商的阿基利斯
腱。同樣的方法在美國可行嗎？在我們還沒制訂計畫之前，羅伯
特·謝爾登（Robert Sheldon）出現了，他很快為我們描繪出在美國
的未來。

羅伯特是那種你不會輕易忘記的人。他有著令人印象深刻的大
肚子，及腰的灰白色頭髮和讓人難忘的蓬鬆鬍子甚至比他的肥胖更
引人注目。羅伯特對書報業很精通，不過所有人都知道他的職業經
歷真的是豐富多彩。當我們第一次見到羅伯特時，他正要離開
Bookpeople，當時雙方吵得天翻地覆，很顯然那不是一次愉快的分
手。我直到今天也不是很清楚羅伯特是怎麼離開Bookpeople加入
Lonely Planet的，但是他很快就成了我們的兼職顧問，並且勸告我
們放棄Hippocrene，自己建立經銷管道。

和Hippocrene分手對我們來說並不容易，不過羅伯特很快招募

1992年10月7日，又是紀念日。這次是結婚21年，坐在喜馬拉雅山上我們很興奮，
下面是Helambu健行步道經過的村莊Tarke Gyang。

1994年我們開著古老的凱迪拉克從美國西海岸到東海岸，然後又開回來。這輛車
基本上沒有剎車，但是每個座位都有打火機設備，還有我見過的最大的尾翼。
（攝影：Tony Wheeler）

1997年攝影師理查・艾安森和我在亞洲遊歷了12座城市，推出了我們的咖啡桌圖書《追逐黃包車》，介紹了這些人力（有時是女人）驅動的腳踏計程車。（攝影：Richard I'Anson）

黃包車計畫也使我們有機會去了爪哇的文化首都——日惹。圖中我正試圖騎印尼的黃包車becak。（攝影：Richard I'Ason）

在我們做第一版《英國》指南時我進行了很多次健行。圖中我正沿著科茨沃德步道穿過田野，這條美麗的步道從艾文河畔的史特拉福到巴斯，大概要花上一周的時間。（攝影：Simon Smallwood）

WESTEN EUROPE

In Lonely Planet's warehouse one sunny afternoon...

1st Warehouse Guy
(stacking copies of new book on shelf):
How do you spell Western?
2nd Warehouse Guy: W-E-S-T-E-R-N.
1st Warehouse Guy: There's an 'R' in it?
2nd Warehouse Guy: Sure.
1st Warehouse Guy: Well, looks like somebody ****ed up.

Later, in a publishing meeting...

Steve: How did this happen, surely somebody should have checked the covers?
Richard: Everybody checked the cover - designers, senior designers, editors, senior editors, Rob (publisher), damn it, I even saw it!
John: So what are we going to do? We look pretty dumb if we can't even spell Western.
Anna: Well we could pulp them, but I don't think we should sacrifice all those trees just for one 'R'.
Richard: We could sticker them, but unless you get the stickers on really straight it just attracts attention.
Maureen: And people peel off the stickers to see what you're trying to hide.
Steve: We could just confess, put an errata slip in the book, make a bit of a joke about it.
Tony: Make it a bookmark, then at least it's something useful.

looney planet

If you do want to bugfix your Westen Europe, the patch is available for download from
www.lonelyplanet.com/upgrades/oops.htm

Westen Europe書籤。

1998年我設法搭上前往皮特克恩島的船，位於太平洋的這座島是世界上最偏遠、最難到達的地方之一。

「我的其他商業合夥人會帶我喝喝酒或者吃午飯，而不是一次該死的三個星期健行。」2001年我們帶著新的合作夥伴，雪梨傳奇商人約翰‧辛格頓在尼泊爾的安納布魯納步道健行。（攝影：Richard I'Anson）

1998年我們的倫敦辦事處雇了輛計程車，好像滾動的廣告牌一樣到處宣傳新的倫敦指南。（攝影：Tony Wheeler）

2001年10月7日，是的，又一次結婚紀念日，30周年了，當時我們正在安納布魯納步道健行，揹夫特意為這個特殊的日子烤了蛋糕。（攝影：Richard I'Anson）

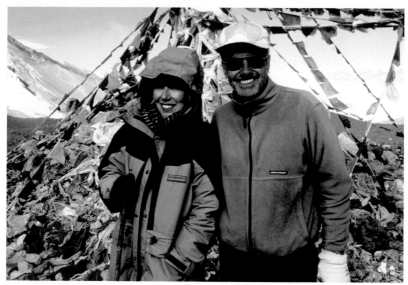

莫琳和我剛剛到達安納布魯納步道的最高點，5416公尺高的Thorung – La山口，比珠峰大本營稍稍高一點。（攝影：Richard I' Anson）

2001年初攝影師彼得·班尼特和我在為《時間和潮汐》作準備，這本攝影書是關於全球暖化和海平面變化對地勢低的太平洋國家吐瓦魯所帶來的影響。原本應該接我們的船沒有來，我們在努庫費陶島被困了一個星期。圖中我正在感激我們的船終於出現了。（攝影：Peter Bennetts）

理查・艾安森和我一起準備著另一本攝影書《稻子軌跡》，書中敘述了世界上最重要（也是最美麗的）的食物原料的故事。我正在和巴里島朋友Ketut Suartana在路邊小吃攤吃午餐：米飯。（攝影：Richard I'Anson）

《稻子軌跡》讓我們有機會去了柬埔寨和越南。圖中我剛剛坐上金邊市場附近的摩托計程車。（攝影：Richard I'Anson）

在巴里島我親自嘗試了水稻種植，我可以確定這個播種工作會讓你累到腰折。
（攝影：Richard I'Anson）

了銷售代表，1984年12月我們在紐約的Algonquin Hotel召開了第一次銷售會議。我們看出有些代表很懷疑我們這樣一個專門出版沒人去過國家的指南書的小公司，而且，柏克萊的地址好像就是用來掩蓋我們來自澳大利亞這一事實。

幸運的是，很多銷售代表都非常尊重羅伯特，有一位來自舊金山名叫霍華德·卡萊爾（Howard Karel）的代表說他相信我們知道自己正在做什麼（儘管我們有些書看起來有點奇怪）。幾年後，其中一個曾經懷疑過我們的代表告訴我，他開始意識到不管那些聽起來是多麼奇怪和不現實的地方——只要我們出版，總會有人來買。

我們購買了更多的電腦，安裝了一個簡陋的發票軟體系統，1月，我們提供了第一批訂單。到了2月，我們開始學習如何經銷；但是在3月初，我們將要面對一個真正的問題：我們的簽證快到期了。我們想出了一個簡單方法來對付這個一年的限期：離開美國幾個月，然後回來，這樣就可以再獲得六個月的簽證。

離開美國辦事處，感覺像放下了一個大包袱。我們月復一月地竭盡全力工作，但是錢好像還是從美國辦事處不斷流失。雖然我們可以看到銷售在增長，但是還不夠快。幾年以來，第一次我又在半夜被帳單驚醒。離開幾個月可以讓辦事處嘗試一下沒有我們的日子，1985年2月22日看起來不錯，不僅因為再過一兩周我的簽證就要到期，還因為再過一天就是基蘭的兩歲生日，他仍然可以享受一折的機票。

於是在向南飛往秘魯首都利馬（Lima）的飛機上，基蘭在中美洲某地的上空過了兩歲生日。帶著那麼小的孩子在路上兩個月並不是件容易的事情，我們自己的經歷在第一天就證明了這將是多麼艱難。我們在利馬的旅館睡覺調時差，當莫琳和我醒來時發現孩子們

正在把床單當作畫廊，用飛機上給的彩色筆在上面盡情地創作。

離開利馬我們飛往阿亞庫喬（Ayacucho），然後是庫斯科（Cuzco），在那裡坐火車前往馬丘比丘（Machu Picchu）。孩子們很喜歡被譽為「南美加德滿都」的庫斯科，我們還到了那一地區的其他城鎮和鄉村。我們的相冊滿是孩子們的照片：孩子們和駱駝、孩子們坐在接人的卡車後面、還有孩子們在印加遺址。一列火車載我們來到位於的的喀喀湖（Lake Titicaca）畔海拔3830公尺高的普諾（Puno）。庫斯科只比普諾低500公尺，但是我們到普諾時實在太累了，根本無法應付高海拔和孩子們。在火車站我們找了一個騎三輪車的年輕秘魯人，把孩子們放在前面的車裡，讓他送到旅館。有張照片顯示了我們的孩子正坐在這輛腳踏的計程車裡，他們當時一定認為這東西簡直就是世界上最大的玩具。

我們坐汽車環繞的的喀喀湖，然後進入玻利維亞境內，不過那個眾所周知的不穩定國家好像又要換政府了，貨幣正在極其迅速地貶值。事實上玻利維亞貨幣部門多加了一個零來重新印製貨幣，增印的頻率如此頻繁使得最後他們乾脆放棄印刷兩面紙幣，所以有一面是完全空白的。在邊境我把20美金換成玻利維亞錢，塔希有張照片，她滿臉茫然地舉著一個4歲孩子所能舉起的一疊厚厚的玻利維亞紙幣。

從拉巴斯（La Paz）我們飛過利馬直接到達厄瓜多爾首都基多（Quito）。繼續上到安第斯山脈（Andes），然後下到海岸邊的瓜亞基爾（Guayaquil），接著飛到加拉帕哥斯群島（Galapagos），在那裡我們巡遊了周圍的野生動物景區，這些野生動物使得這個赤道群島如此地驚人有趣。之後我們又回到大陸，沿著海岸結束了我們在利馬開始的南美渡假之旅。

如果你面臨失竊、被搶劫或者被襲擊，那麼南美洲是一個最有可能會發生此類事件的地方，所以說我們的旅行結束於失竊是完全正常的。在我們回到利馬的時候曾聽過很多這類的故事，實際上，在旅行初期就有兩次危險經歷。

在剛到秘魯沒幾天，我們走在阿亞庫喬的一條街上，有一位衣著光鮮的紳士來到我面前，很好心地說一隻飛鳥在我的肩膀上留下了一點東西。這是一個非常標準的模式——當你看左肩的鳥屎時，右口袋就會被扒——於是我立即就走開了，當然什麼也沒丟。

第二天上午我們又遇到了一次類似的場面。當我離開市場時，一個強壯的印第安女人從一邊用力撞向我，我立刻轉向另一邊看看發生了什麼。一聲刺耳的撕裂聲，我的背包被割破了，不過我在東西從破洞處掉出來之前就抓住了背包，後來本地的裁縫幫我把背包縫了起來。愚蠢的是，我沒有把裝錢的腰包帶在身上——而是放到了背包中，那絕妙的一刀把它也割破了。

在利馬，我們真的被搶了，又是個常用招數。我們租了一輛福斯甲殼蟲打算向南去看納斯卡圖騰（Nazca Lines）。孩子們都睡著了，所以莫琳和我每人抱著一個孩子，還有背包。當我們從旅館停車場取車時，有兩個年輕人走過來問時間。就在看表分神的那一刻，我們的一個背包不見了。幸運的是那不是裝護照、機票和其他重要東西的背包，兩個小偷很倒楣地搶到了一堆尿布和其他嬰兒用具，但因為這些東西在利馬都很難找到，所以結果就是我們再沒機會去看納斯卡圖騰了。

4月中旬我們坐上飛往舊金山途經溫哥華的飛機，也直接飛進了大麻煩中。我們在美國延期六個月的計畫在溫哥華機場被砸得粉碎。我們選擇這個相當繞彎的路線是因為飛到南美最便宜的航班就

是加拿大航空公司。如果你從加拿大入境美國，手續在加拿大辦理；對於美國官員來說，拒絕你簡直太容易了，因為你還沒進入美國。在溫哥華機場我們遇到一個該死的移民局官員。回頭想想，我們也許不該那麼誠實，我們應該有張回澳大利亞的機票，錢包裡滿滿地裝著旅行支票，我們不應該有張印著美國地址的名片（儘管澳大利亞Lonely Planet的地址更顯著），我們應當看起來像無辜的旅行者，從南美回澳大利亞的途中經過這裡。

我們在柏克萊租了房子，有家具、兩輛車和一個美國銀行帳戶，我們還在灣區有個全部是美國職員的公司。可這些事實都沒能打動他——顯然我們面對的是一個喜歡拒人於美國之外的移民局官員。當我們爭辯我們在澳大利亞有房子，會盡快回去時，飛往舊金山的飛機馬上就要起飛了。孩子們已經在飛機上待了一夜，他們越來越不安靜，而身穿制服的魔鬼一邊找我們麻煩，一邊教訓我們應該讓孩子們安靜下來。

最後他決定我們只能在美國再停留三個月，在護照上蓋了章，我們的簽證再不能延期，然後很幸災樂禍地宣佈我們的飛機將在15分鐘內起飛，如果我們現在跑的話還來得及。我們抱起孩子開始跑，一邊喘著氣，一邊詛咒。當我們在舊金山機場見到卡蜜兒（Camille）時怒氣還沒有消除。

5月中旬，我們賣掉了幾乎所有我們不會帶走的東西，剩下的由運輸公司拿走。我們離開美國準備回家，中途在亞洲有一個月的短途旅行，想著可以和我們寄走的衣服以及家庭用品一起到達澳大利亞。這個本來不錯的計畫被運輸公司給擾亂了，他們決定把帳單寄到澳大利亞，然後等收到錢後再把貨寄出來。

　　所有的厚衣服仍然在舊金山，而我們將要回到南半球的冬天，對此，我們一點準備都沒有。我們還很開心地去了日本，又一次發現孩子們根本沒有時區和時差的概念，對他們來說好像什麼都沒改變。在東京，凌晨3點到5點間，我帶著基蘭在我們旅館下面幾乎空無一人的購物中心裡迷迷糊糊地逛了兩個小時。

　　我們在東京周圍轉了轉後，去了日光，然後乘高速火車去了京都，住在一家旅館（ryokan，一種傳統的日式旅店，有個日本公共浴池，孩子們覺得特別有趣），然後坐商務艙到了香港。這是我們第一次感受在飛機最前端的體驗，我們一直相當迷惑自己怎麼會坐到商務艙，直到後來才想起我們曾在京都遇到我父親在英國航空公司的朋友吉田次郎（Jiro Yoshida）。

　　到了香港，我對於提前預訂旅館的厭惡終於有了一次回報，當我們向機場旅館預訂櫃檯詢問他們能提供什麼樣的深夜住宿優惠時，超級豪華的半島酒店廉價房間赫然在列！我們從來沒有請求過幫忙或者特殊價格，不過那次意外的機票升艙卻成了一次愉快的驚喜，接著我們又住進了香港最好的酒店，儘管只住幾個晚上，感覺還是太棒了。

　　在香港我們坐噴射氣墊船來到澳門，在古老而具有異國情調的Bela Vista旅館住下，旅館已經很破舊極待整修。由於颱風的關係，所有的船隻都延遲起航，我們的短暫停留不得不延長一晚。我在香港要和《商業旅行者》（*Business Traveller*）雜誌的亞洲編輯史蒂夫‧弗倫（Steve Fallon）會談，本來我擔心會錯過，但後來發現他也被困在Bela Vista旅館裡。史蒂夫後來離開了《商業旅行者》，建立了一家雖然很短暫但很棒的香港旅行書店，名叫Wanderlust（漫遊癖），後來他更加入Lonely Planet，成為我們的作者；今天有很

多書（包括《倫敦》、《巴黎》、《布達佩斯》、《法國》、《匈
牙利》和《斯洛維尼亞》）都有史蒂夫的名字。

回家之前的最後一站是巴里島，我們懶洋洋地待在庫塔海灘的
Poppies旅館，到位於烏布德的Suci Guest House旅舍重新拜訪我們的
朋友：兩個Ketuts。我租了一輛小摩托車，以純正的亞洲方式載著
全家呼嘯上路去吃午餐，塔希坐在油箱上，基蘭掛在莫琳身上。

7月初，我們回到澳大利亞。我們已經離開一年多了，Lonely
Planet在我們離開期間又有了一些成長。

6
暫時的寧靜

　　回到澳大利亞，我們收回了房子，由於在我們離開時有一連串的房客住過，所以房間看起來情況不是很好。起初莫琳有些沮喪，但很快生活就恢復了常態。

　　當然，離開了一年多，想馬上回到原來的狀態可沒那麼容易。吉姆·哈特做得非常不錯，公司業務不但沒有耽誤反而有所增長。現在我們滿不在乎地回來，就好像我們又回到了司機的位子上，而其他人就可以坐在後面看風景了。這樣的舉動顯然激怒了吉姆，在我們一起工作的前五年中，這是他唯一一次真正發火。而更遺憾的是十年後他還將會發更大的火。

　　公司距離我家只有1公里左右，所以通常我都騎自行車去上班。當塔希開始上小學後，我在自行車後面加了個座位，每天早晨上班途中送她去學校。沒有我們，美國辦事處的情況並不很順暢，但銷售量還是穩定地增長，財務狀況也漸漸好轉，我的血壓也降到了它應該在的位置，奇怪的是，從那以後血壓就一直很正常了。

　　但是到1985年底，很明顯我們必須對美國公司做些什麼了。我們的突然離去留下了很多問題，電腦只是其中之一。我已經換了一台更高效的Kaypro電腦，但是還是不夠用，而且計價系統也不能滿足我們的需要。羅伯特為我們引進了一套可以在MS-DOS電腦中運

行的Deliverance軟體系統，但是在轉換過程中遺失了很多資料。很多小問題都極待解決。

12月初莫琳和我來到美國辦事處，參加了紐約銷售會議，總之盡可能讓銷售能夠迅速上升。我們曾經擔心美國移民局會怎樣對待我們，不過有往返澳大利亞的機票又沒帶孩子，這些都增加了我們的印象分數。在辦事處的日子幾乎都是在連續和數字的搏鬥中渡過，而每晚都要和成堆的檔案一起回到羅伯特的公寓（當時我們住的地方）。儘管我們沒能完全解決這些問題，但是處理得也差不多了，在耶誕節前我們飛回澳大利亞，而美國辦事處的營運要比原來要好多了。

而澳大利亞也有問題：辦公室不夠用了。當1979年底Lonely Planet搬到Rowena Parade路41號時，員工實際上只有安蒂、莫琳和我，一個自由設計師和後來的排字員，以及吉姆·哈特。到了1984年，這五個半人已經增加到了十人，在我們離開的那年人數已經超過十人，還包括幾個全職編輯。各種問題已經開始浮現，老早以前就沒有放書的地方了，於是我們不得不在街角又租了一個庫房。另外，辦公室裡只有一個不分性別的廁所，不符合當地對辦公標準的規定，不過最主要的問題還是這棟房子已經搖搖欲墜。

屋頂漏水了，這本來也不會是個大問題，畢竟，我們可以在下面放個桶，除非我們永遠不知道雨水到底是從哪裡漏進來的。雨水可能是透過舊石板屋頂滲下來的，或是在屋簷下回流，然後存積在天花板上，並來回流動，最後決定在某處湧出。離奇的是，雨水似乎總能精確地找到最不應該的地方傾瀉而下，有一次就濺到了幾乎要完成的作品上，另一次毀壞了我們為《中國》指南認真手繪的許多地圖。如果知道要下雨了，吉姆和我還會在半夜跑到辦公室。是

該搬家的時候了。

最後在距離Rowena Parade路大約1公里的地方，我們找到了一棟全新的辦公室加庫房，仍然在里奇蒙區，離我們的家很近。我們在1986年搬進了開放式設計的新辦公室，冬天有暖氣，夏天有空調，而且屋頂也不會漏水。這個地方大得足夠讓我們再增大一倍——新的空間可以容納25人，在我們變大之前，也許可以用很多年了。不過我們很快就發現自己對於預測員工的增長速度實在是很不在行，太保守了。

1986年初，我的旅行癮又發作了。除了在澳大利亞國內的旅行，以及從南美（還包括回來時短暫的日本–香港–巴里島之行）之旅回來之後我就再沒有旅行過了。自從1983年緬甸之旅後，我就沒有單獨旅行過了，所以當《印度》需要更新時我就做好了準備要去。1983年第二版時我完全被其他計畫纏住了（包括做父親），那時傑夫自願去查訪了我和他所負責的地區。

這一次換成傑夫沒有時間了，於是Prakash Raj和我將完成整本書（今天，當我們向作者要求更仔細、更寶貴的資訊時，我們知道這不可能僅僅是兩個人可以完成的任務，但是對於在1980年代的Lonely Planet來說，要求顯然不可能像今天這麼高）。我們決定把任務分開，Prakash接手以前傑夫負責的印度南部，我負責中部和北部。漸漸地，我們的書變成由很多作者組成的團隊來完成。我很高興看到這種變化，儘管我自己也出了很多早期的書，但是像《澳大利亞》或《紐西蘭》這樣的書很快就複雜得不能由一個作者來完成了。

到達印度後，我買了印度火車通票，從德里到加爾各答，然後

是大吉嶺，很快就把整個印度北部周遊了一遍。我經常夜間乘坐火車，然後在白天找間旅館，只為了洗個澡，休息一下。到了晚上，又坐火車到下一站。

當我在瓦拉納西（Varanasi）停留期間遭遇了一次最不吉利的傷害。在最神聖的印度教城市中，母牛是最神聖的生物，而我就是被牠攻擊的。一天黃昏，我正在回旅館的路上，一邊走，一邊和身旁一個騎黃包車的傢伙開著玩笑。我們經過一頭站在路邊的母牛，這在印度是很平常的。就在這個時候，牠突然回憶起自己的某個前世，牠可能曾經是頭「公牛」──還是頭西班牙「公牛」，而且還是不折不扣的西班牙鬥牛，而我則是（明顯是）一個渡假的西班牙鬥牛士。這頭「公牛」，嗯，母牛，出乎意料地用角刺向我。當時已經沒有地方可躲，我被撞到黃包車上，還斷了兩根肋骨。黃包車司機跳下車，向母牛踢了最不神聖的一腳。我一瘸一拐地回到旅館，一直努力控制著自己不要笑，因為笑出來實在是很疼。

接下來的幾年中，由於滑雪和從自行車上摔下來，我又摔斷過肋骨。對這種事情你毫無辦法，只有慢慢等待它痊癒，並且盡量不要笑或打噴嚏。這次的主要問題是下床時我只能先滾到地上，然後膝蓋跪撐著站起來。

當我到大吉嶺時火車通票用完了，於是只好搭乘印度航空公司的航班前往奧里薩邦（Orissa）的寺廟城市，接著到海德拉巴（Hyderabad）和馬德拉斯（Madras）、孟買和古吉拉特（Gujarat），最後又恢復陸地交通經過拉賈斯坦（Rajasthan）回到德里。

最後一周，這次荒謬的危險旅程在北部喜馬偕爾郡山脈周圍演變成了一場讓人哭笑不得的鬧劇。西姆拉（Shimla）在英國殖民地

時期曾是平民們的避暑勝地，我租了一輛計程車，準備上到庫魯山谷，然後去馬納里（Manali）和達蘭薩拉（Dharamsala）轉一圈，最後是勒・柯布西耶設計的城市昌迪加爾。計程車是輛古老的Hindustan Ambassador，這是50年代英國Morris Oxford的印度版。我們協商了三天的費用，敲定要去的地方，我先付三分之一費用，剩下的三分之二在旅行結束時再付。第二天早晨，司機和他的助手說錢都用在修車上了，所以現在需要更多的汽油錢。旅途中，又一而再、再而三地索討費用，而這也只不過是這次旅程中許許多多爛事中的一件。

還有件一直煩擾我們的事情就是爆胎。離開西姆拉沒多遠我們的輪胎就爆胎了，而此後它就沒停過。他們把劣質的舊備胎拿出來換上，但很快也沒氣了。後來就當場將最初的車胎補好，把它打上氣繼續開到修理店，並把備胎也修好了。看著這些輪胎，我開始不得不擔心起來。在西方，任何人一眼看上去都會覺得這些輪胎隨時可以讓這台虛弱的老車滾到路邊去──這些輪胎破舊得都可以看到裡面的內胎了。

第二天晚上，我們在庫魯山谷頂部的馬納里過夜。這時候的我已經在印度待了有兩個月了，像往常一樣，我已經受夠了那些印度特色：一式三份繁瑣得一塌糊塗的表格，還有那些愚蠢的問題。你不單是要在印度旅館住宿登記表上填你的姓名、住址和信用卡號，他們還想知道你的故事，包括你的簽證是哪裡簽發的，到達印度的日期是哪天和其他很多無意義的資訊。說它無意義，是因為你知道所有這些表格放上個一兩年都將進入垃圾箱，並且最終成為神聖母牛的飼料。所以，這次我到達馬納里時對此已經忍無可忍，於是天馬行空地填了表。我的簽證是在里約熱內盧簽發的，我填寫的簽發

日期是在我到達印度之後，而且我說自己的住址在廷巴克圖（Timbuktu）（譯注：位於西非的馬里）。

不巧的是，馬納里是印度的大麻中心，非常受西方癮君子們的歡迎，當地剛剛發生了幾起引人注目的外國遊客販毒事件。我的到來是在淡季，而且我還有車和司機，這顯然逃不出他們的視線。離開時，我們被路障攔住然後帶進了一個軍方檢查站，被用盡一切辦法檢查。我的背包被翻了個底朝天，這些我倒是根本不在乎，因為我知道裡面也沒有什麼精煉的庫魯山谷麻藥，只有幾片阿斯匹靈。我關心的是放在桌子上的東西——就在負責的官員眼皮底下，我的護照旁邊，那是我杜撰出來的旅館登記表，上面沒有一個細節與護照相符。但印度就是印度，沒人會認為一個澳大利亞人在里約熱內盧申請印度簽證是件多麼奇怪的事情，或者稍微有些質疑我在簽證發下之前就已經到達印度幾周了。

最後我們得以繼續演奏我們的Hindustan Ambassador公路探險曲。下了庫魯山谷，由於我那「可靠」的司機又一次要修理輪胎，於是我就下車花了20分鐘瞭解當地資訊。兩個小時以後，我坐在路邊咬著指甲，疑慮著把我的背包和筆記放在車裡和那兩個離譜的傢伙在一起是否明智。不過像平常一樣，他們還是回來了，於是我們又開始繼續這個有驚無險的行程。

當天晚上我們到了達蘭薩拉，時間已是星期天的深夜。他們又想提前預支一次現金，他們開始請求我在他們已經獲得的食物、住宿、汽油、輪胎修理、雪茄和日用花費等費用基礎上再提前給一些錢。

「不行，」我回答，「我的錢只夠今晚自己吃飯和住宿，星期天晚上在達蘭薩拉也找不到銀行，所以想都別想。明天早上我再領

錢給你們。」

「但是我們會餓，而且只能睡在車上。」他們懇求道。

「那就在車裡餓著睡吧。」我無情地回答然後離他們而去。

第二天早晨他們準時出現，我給了他們更多的現金，然後我們又開始被新一輪的破胎所困擾。

我想當最終到達昌迪加爾時，我們雙方對於分離恐怕都十分高興。這一次我完全失去了吃的樂趣，瘦了好幾公斤。幾天後在新德里終於上了飛機，回家真是讓我興高采烈。儘管這一趟充滿了艱辛和激戰，可是還是有很多有趣的事情，新版《印度》將更加完善，而且將會驚人地完整。

當時我可沒有意識到，但是後來我發現在這次印度之旅中我好像還做了一件事，而且這件事在往後幾年內不斷以各種版本重複出現。那就是：我死了。

我的第一次死亡，或者至少是我第一次聽到的，是在奧里薩邦的一個海邊寺廟鎮：布里（Puri）。一天晚上，我們一幫人坐在旅館的餐廳裡，一對夫妻說一周前在印度南部他們聽說我被殺死了。我現在已經忘記了我到底是怎麼完蛋的，可能是火車出軌。我們對這個消息都一笑置之，但是幾周後，在布希格爾（Pushkar）一個湖邊旅館裡又有一對情侶告訴我類似的故事，只是我的死因完全不同。對此我又笑了笑，也沒有太在意。通常聽說過一次自己的死訊已經有些奇怪了，而連續聽到兩次，那就真的是不可思議了。

在印度剩下的日子裡，我再也沒死過，但是當回到澳大利亞後開始不斷有信寄來，不是問那些謠言是不是真的，就是講述關於我死亡的不同版本。很快我就被捲入了南美汽車墜落峽谷、印尼沉

船、中國嚴重的摩托車事故，成了巴布亞新幾內亞瘧疾火車的受害者，甚至是在阿富汗死於回教游擊隊的槍戰中。一時間謠言四起，最後我不得不提醒我父母不要在意任何關於我死亡的故事。我們的一位作者，當時他正在為新版《中國》做查訪，以非常確定的方式（告訴他的人曾遇到了一個在報紙上閱讀過我死亡消息的人）聽到了這個故事後，他立刻用兩天時間返回香港給辦公室打電話確認：沒有了我，計畫是否還繼續進行？

一天莫琳和一個朋友在電話上談論這個故事的最後版本，偷聽的塔希問道：「媽媽，爸爸不是出車禍嗎？」

「不是，不是，」基蘭也加入了，「是被母牛撞的，不是出車禍。」

年中，當我在舊金山時，我們在倫敦的經銷商羅傑‧拉塞爾斯（Roger Lascelles）聽到了一個非常可信的版本，於是他打電話給莫琳，那一次莫琳也懷疑我是否真的發生什麼事了，於是她三更半夜給我打電話確認我真的還健在。

就像馬克‧吐溫，有關我死亡的謠言一直十分誇張，不過迄今為止最可笑的一次發生在1988年新加坡的一家書店裡。我正在查看書架上我們的書，身旁有個女人拿著本《省錢玩東南亞》。

「我沒有在瑞典買這本書，因為我確信這裡會更便宜。」她對朋友說。

「是啊，可惜他死了，不是嗎？！」她的加拿大同伴回答。

當然我當場就粉碎了這個謠言，後來我想她們回家後可能會對親朋好友敘述在緬甸看到的驚人廟宇、巴里島奇特的舞蹈、泰國美麗的海灘……還有在新加坡書店裡遇到的死而復生的旅行作家。

　　後來我們去庫克群島（Cook Islands）做了短暫的家庭旅行，好填補我們在太平洋地區地圖的空白，在旅行期間我仍然在補寫印度的查訪。前蘇聯車諾比核電站外洩就發生在我們飛離墨爾本的那天早晨。我們都住在主島拉羅湯加（Rarotonga）上，還去了北邊的第二大島艾圖塔基（Aitutaki）。我還在拉羅湯加參加了去其他島嶼的短期旅行團。這段時間對於製作一本緊湊而實際的小指南書來說再完美不過。第一批筆記型電腦在這時出現了，在去庫克群島之前我買了一台全新的東芝筆記型電腦，第一次做了嘗試，如今我們任何一位作者都會帶著電腦旅行。

　　回到澳大利亞後，我不得不急速趕到美國處理緊急公務，終於讓美國的辦事處走上了長期發展的平穩軌道。我們的美國銷售量很快暴漲，電腦系統也運作正常，還有些很好的員工為我們工作，不過那裡缺少真正的管理者。卡蜜兒管理辦公室很棒，但是讓她管理整個Lonely Planet的美國事務還是有些勉強。羅伯特對於建立某件事情和管理特殊的專案很在行，但他不是那種管理日常事務的人。卡蜜兒和羅伯特之間衝突不可避免。現在卡蜜兒辭職了，我們需要一位真正的經理。

　　羅伯特知道他沒有被排擠到公司管理層之外，我們雇他做顧問，那也是他最擅長的。這時他遇到了美國連鎖書店Dalton's的雇員吉姆·希利斯（Jim Hillis），認為他可能是個合適的人選。我見了吉姆後也很滿意。不過我還想再多見幾個看看，於是我們找人力公司聯繫了一些可能的候選人，最後我們還是任命吉姆為新的美國經理。

　　1986年對於戰後出生的人來說是個里程碑，這一年他們之中的

很多人，比如我，都已經到了不惑之年。我的生日是1946年12月底，所以當時光流逝到1986年底時，我已經參加了多到難以數計的40歲生日派對。即使是讓人驚喜的聚會也變得平淡無奇。我可是根本沒有熱情加入他們的行列，所以當莫琳提議慶祝時我還是潑了冷水。也許我們可以周末去哪裡吃頓好吃的，我建議。

不過到了生日當天，眼看那個星期五就要過去，依然沒有任何人有任何行動，這讓我有點失望。當Lonely Planet規模還很小時都會為每個人慶祝生日，我們開玩笑說對製作生日卡片比做書還要得心應手。儘管那一整天我都默默期待著有人宣佈我的生日，還有有趣的賀卡，甚至是生日蛋糕。但是什麼也沒有發生。

下班後，像往常一樣，周五晚上我們一幫人到附近的櫻桃樹酒吧去喝冰啤酒。人越喝越少，最後只剩下六個人，然後我們就回辦公室去鎖門。開門時我嚇了一跳，房間裡站滿了孩子、朋友和同事們。我完全被蒙在了鼓裡，當我一踏進房門時就被拍下了帶著一臉驚訝表情的照片。更讓人驚喜的是，我從辦公室的雙層門看到了庫房裡可愛的生日禮物：一輛古老的奧斯丁Healy Sprite跑車，是發亮的綠色。莫琳找到了這款經典小車，這和13年前我們在雪梨擁有的那輛一模一樣，她帶著這輛車繞遍了墨爾本，四處去檢查、重新鋪地毯、重新噴漆，現在它終於煥然一新地出現在我眼前。

80年代中後期也是Lonely Planet「爛會計時代」的巔峰時期，那些會計們還真是不簡單。在公司剛開始需要會計的時候，我們一般會求助於同行。

Outback Press出版社位於科靈伍德區（Collingwood）他們的會計家樓上。隆納·奧里奧丹（Ronald O'Riordan）有座維多利亞時

期的建築，他把樓上的房間租給Morry Schwartz、Fred Milgrom、Colin Talbot和Mark Gillespie——這四個年輕人創建了Outback Press。

我經常爲了尋求出版方面的建議而造訪Outback的辦公室，當我說需要一名會計時，Morry毫不猶豫地推薦了隆納。他長得就像個典型的會計師一樣，戴著一副厚眼鏡，有著熱情的目光、被墨水染黑的手指，桌上還放著計算機；他就是我們想要的。實際上，最初幾年隆納確實就是我們所需要的那種會計。他按時報稅，我們從來沒有來自銀行或財稅局的任何問題，帳單也按時付款，我們的資產負債表和盈虧帳目看起來都不錯。確實，他的甜言蜜語和仔細列表的數字也沒幫我申請到美國運通信用卡，但整體來說我們對他很滿意。

吉姆加入後，Lonely Planet開始快速發展，國際業務漸漸越來越重要，我們開始擔心隆納是否能應付過來。本地的小企業會計可能已經不能滿足我們的需要。一天下午，一通電話加速了這一變化。

「買份《雪梨先驅晨報》看看，然後再找個新會計。」電話那頭的Morry說。

當讀到報紙上一個三流會計牽涉到越獄、直升機和乘遊艇逃到菲律賓等一系列故事時，雖然我們想「這肯定不可能是我們的隆納」，但事實確實如此。隆納的一個客戶捲入了一些刑事案件，最終被送進了Pentidge監獄。我想即使是海洛因經銷商也需要會計，所以隆納就經常前去探監，根據客戶的指示，他包了架直升機打算前往雪梨，然後在那裡有船等著接應他們去菲律賓。不巧的是，有人向員警提供了線索。直升機駕駛員住的旅館房間被竊聽，與隆納

之間的對話被錄了下來。

隆納進了監獄，我們只好開始尋找新會計。我們稱呼他為凱文‧墨菲（Kevin Murphy）。像隆納一樣，凱文有段時間也做得很不錯，但是當他出事後，是我們，而不是他自己，遭受了懲罰。

一天早上，門鈴第一次向我們暗示這第二個會計將要把我們推入困境之中；有人來通知莫琳說我們沒有報稅，這讓我們很疑惑，不過給凱文打過電話後一切就都清楚了。

「我遲交了，」他解釋道，「你和莫琳都在美國，有些細節我需要核實一下。不管怎麼說，財稅局那邊已經搞定了。別擔心，一切盡在掌握中。」

好的，我們想那應該沒問題了。直到一個月後又一次門鈴在黎明時分響起。

「這簡直太奇怪了，」凱文回應道，「我真的不理解為什麼他們又來了。我要馬上打電話給財稅局澄清這件事。」

一個月過後門鈴又一次響起……這一次我收到了法院的傳單。

我打電話給財稅局。

「我不明白，」我說，「我被告知因為沒有報稅而要上法庭，但是我已經看到了會計給我的資料，簽署了所有表格，也付錢讓他繳稅，一定是哪裡出了問題。」

「沒有問題。」財稅局的人解釋道，「你一定不相信有多少人付錢讓他們的會計報稅，而會計們根本就沒做。你已經有兩年沒報稅了。」

我又查詢了一些事情，發現那個安靜的小凱文已經不僅僅是報稅上的問題了，他的支出無法與所做的工作相對應，他還為了那些沒有做過的事情向客戶收錢。總而言之，他給我們造成了極大的混

亂。這時他開始不接電話，也不去辦公室。某天晚上，我直接去他家，把車停在門口等他。當他下車看見我站在門口時嚇了一跳，然後答應我他一定、完全、誠實地在一周內解決所有問題，但他還是沒有。

這時我發現有其他的客戶佔用了凱文全部的時間，以至於他沒有機會為付給他錢的人——我們工作，不管你相信不相信，這其中的一個客戶竟然是財稅局。

接下來的一年我們把會計業務轉到了Coopers & Lybrand——一家規模很大、安全、無聊、總在提供各種不太理想的建議的公司。他們花了許多金錢來重新處理我們過去兩年的財務紀錄，重新報稅，交罰款，而且他們根本就沒有對無用的凱文提出索賠。

「不值得，」Coopers & Lybrand建議，「比起你能從他那裡得到的，他可能會造成你更多的麻煩和花費。」

孩子們沒能阻止我們的旅行，當塔希還不到一歲時就完成了她的第一次東南亞之旅，到一歲生日時，她已經去過四個大陸了——澳大利亞、亞洲、歐洲和北美洲。基蘭做得更好，自從他四個月大的時候，我們帶著他去了巴里島之後，在一歲生日前他已經到過尼泊爾、印度和斯里蘭卡。然後我們全家搬到美國，帶他們去了南美洲，回澳大利亞之前又在亞洲停留了幾個地方。帶著這麼小的孩子一起旅行確實有些艱苦，但是在1986年耶誕節和新年之間我們出發去墨西哥的時候，塔希6歲，基蘭將近4歲，一切都容易多了。

我們從1982年開始有了《墨西哥》指南，但它很薄，是相當特殊的一本書，完全反映了同樣特殊的作者：加州人 Doug Richmond，如果有海明威的模仿秀，那麼他一定是個有力的競爭

者。Doug的離開讓我們加速製作一本較大的新墨西哥指南，這將更加符合這個國家的大小。我們召集了三位有經驗的作者，莫琳和我也決定同時去看一下，可能還會提供一些主意和建議。

我們在洛杉磯機場的旅館渡過新年前夕，1987年1月1日抵達坎昆（Cancún）。我們在機場租了一輛車，居然是福斯甲殼蟲，然後直接動身去海岸，也直接遇到了一個大問題。所有酒店房間都滿了。原則上，我還是反對預訂，但是在墨西哥的最初幾天使我改變了主意，尤其是因為我們是和孩子一起旅行。在離開澳大利亞之前，莫琳和我參加了一個西班牙語旅遊課程，不過直到那天晚上我們才真正瞭解了 "complete" 這個詞的意思是「沒有房間」。最後我們在海灘邊一個非常舒服的地方找到了一間房子，但是只能過一晚。

第二天早晨我們直接回到坎昆，住進了一家好像住滿加拿大旅行團客人的旅館。幾天後我們又開始出發預訂酒店，孩子們這時也開始習慣了舒適的池畔酒吧。我們到達古老的瑪雅城科巴（Cobá）時發現我們的預訂無效，而且讓人驚訝的是旅館已經滿了。最後我們在一個很破的地方住下，不過這是我們在墨西哥的最後麻煩。之後的旅行非常棒，從美麗的渡假村到俯視城中心zocalos廣場歷史悠久的老旅館，我們住過各種地方。

我們一個月的旅程包括尤卡坦（Yucatán）主要的瑪雅遺址，還有聖克里斯托瓦爾德拉斯卡薩斯（San Cristobal de las Casas）、瓦哈卡（Oaxaca）、阿卡波可（Acapulco），最後是墨西哥城。基蘭那時對電視卡通系列「太空超人」已經產生了強烈的熱情。讓他高興的是卡通片裡的玩具人物多數是由墨西哥製造的，而且到處都在促銷。讓我們高興的是這些玩具比澳大利亞便宜。我們給他買了幾

個，不過我們還偷偷買了很多藏在一個陶瓷罐裡，打算回家後作為他的生日禮物。在購物方面我們不比他差，當我們到舊金山時已經不得不換一輛大車，第一輛車的置物箱太小，根本放不下我們的戰利品。

我們在墨西哥期間遇到了三位作者中的兩位，Dan Spitzer和John Noble，當然我們忍不住要增加些內容，不過我對這次再版的貢獻很小。結果這版比前一版有了大幅的改進：第二版只有256頁，而新版有944頁，接下來的幾年裡，它成了墨西哥旅遊最受歡迎的指南書，也是我們在美國市場的暢銷書之一。

後來我參與了新版《紐西蘭》的大部分工作，1976年寫了第一版。不過從第二到第四版都沒有參與。紐西蘭人Simon Hayman對第二、三版做了很紮實、專業的工作，當時的編輯瑪麗‧柯文頓（Mary Covernton）負責第四版，不過整體來說，這本書的品質還是有所欠缺的。1986年我們去庫克群島時在奧克蘭停留了幾天，當時我對那本書很失望。該是進行一次大規模重寫的時候了，像以往一樣，我們又在一個合適的時間做了合適的決定。我們的《紐西蘭》指南一直賣得非常不錯，但是紐西蘭正在迅速成為熱門的旅遊國家（高空彈跳也將要風靡全世界），我們面臨和其他指南書進行真正的競爭。

我在南北島進行了快速而徹底的旅行，然後從基督城飛回澳大利亞。那時我們仍然只能乘坐經濟艙，不過澳大利亞航空的工作人員把我的行李貼上了「優先」的標籤，我也被安排到飛機的商務艙，那天晚上我們必須盡快回到墨爾本，莫琳和我就要成為澳大利亞公民了。

雖然來到澳大利亞後，我們曾在東南亞和舊金山分別住過一年多的時間，期間也經常離開幾個月，但是毫無疑問，澳大利亞就是我們現在的家。我們在這個國家快十五年了，兩個孩子也都在這裡出生，我們在里奇蒙的同一棟房子內居住了十年以上。僅僅這個居住時間就足以說明我對這個國家的投入；在此之前，我從來沒有在同一個地方居住超過兩年。此外澳大利亞也一直對我們不錯。我們永遠不會忘記1972年底我們抵達雪梨時，身上只有兩毛七。而現在我們已經擁有了一個全世界知名的公司，我們的書在我們去過的每一個國家幾乎都有出售，我在飛機上的非正式調查（沿著走道走看看人們都在看什麼書）總是能發現幾本Lonely Planet的指南書。我們可能是非常小的公司，不過在其他澳大利亞品牌中恐怕也只有澳大利亞航空和Foster's啤酒這樣的大公司能夠像我們一樣遍及全球各地。

那天晚上在里奇蒙市政廳，莫琳和我是唯一的盎格魯-撒克遜人（即英國人），這也暗示著澳大利亞的變化。幾年前的里奇蒙是地球上第三大希臘人居住的城市（只有雅典和薩洛尼奇〔Thessaloniki〕的希臘人比墨爾本多）裡最主要的希臘區，它也許曾經被希臘人控制著，但是現在希臘人卻成了少數派。大多數像我們這樣的「新澳大利亞人」都是越南人。

幾個星期後我又回到紐西蘭，這一次是和莫琳及孩子們，而且我們決定開房車旅行。很多在紐西蘭的人都是用這種時髦的方式旅行，我們也覺得這應該很有趣，尤其是和孩子們在一起。我們在基督城拿到車，到南島的中部轉了一圈，包括西海岸和壯麗的冰川。天氣不是很好，我想莫琳可能不是個紐西蘭迷，不過我們在基督城的河上划船，在庫克山健行，在昆士鎮（Queenstown）渡過了一段

愉快的時光，還坐直升機到了福克斯冰川（Fox Glacier），幾乎嘗試了所有的活動。

在紐西蘭經常會遇到搭便車的遊客，在為書查訪期間我在兩個島都碰到了不少。他們通常會認出我，並告訴我他們發現的地方。我甚至還做了小小的統計來分析哪個國家的遊客最為常見。

即使有莫琳和孩子在車上，我們還是沒有拒絕搭便車的人，因為我們房車的後面有很大的空間，孩子們也很高興有不斷變化的年輕旅伴。瓦納卡（Wanaka）是眾所周知的搭便車的死胡同，離開那裡之前我們在路上掃蕩乾淨，帶走所有在鎮外徘徊的年輕人。有一個英國小伙子日復一日地搭著我們的車，最後一直到西海岸。

再一次，我們又在合適的時間做了合適的事情。我寫的第一本《紐西蘭》小指南只有112頁，賣掉了10000本，但是新（第五）版增加到352頁，賣了70000本。從此，紐西蘭的旅遊業開始繁榮起來，我們的書也是一樣。現在我們努力讓它保持在700頁（有一次我開玩笑說，對於紐西蘭這樣一個人口只有四百萬的國家，我們的指南足夠按名字列出生活在那裡的每一個人），每一版都能賣掉100000本。2003年和2004年，隨著電影《魔戒》的風靡全球，我們的《紐西蘭》指南經常成為暢銷排行榜榜首。

1987年間我的旅行沒有減少。我一直是個熱情的浮潛（使用通氣管潛水）愛好者，但是從來沒有試過戴呼吸器潛水。那年5月，我在墨爾本參加了一個潛水課程，獲得這項有用的技能花費了我好長一段時間。如今帶著潛水證並到澳大利亞的大堡礁去寫一本指南好像是個不錯的選擇。我們開始拜訪各個珊瑚島和渡假區，不過這不可避免地變成了一個長期計畫。我用了兩年時間才走遍全部的島

嶼。

我到法蘭克福參加書展，然後去了香港、澳門和菲律賓，為下一版的《東南亞》作準備。1月我們全家到巴里島，然後是爪哇。月底莫琳、塔希和基蘭飛回澳大利亞準備開始新學年，我繼續待在龍目島，然後去北邊的蘇門答臘島。今天電話公司到處都是，每一個渡假區都有網咖，大多數旅行者都有手機，很容易忘記在過去的15年裡國際通訊到底是什麼樣子。當然在1988年時它們已經有了很大的進步——僅在十年前從亞洲的很多中心地區打個電話可以讓你在電話公司等上一整夜，而且當你（如果）撥通時可能也無法正常通話。

我在莫琳回到澳大利亞的那天早上從巴里島給她打過電話，看看他們是否都平安無事。之後十天就沒有聯絡，直到在蘇門答臘的巴東港我又設法打通了電話。

莫琳一接電話，我就感覺到有什麼地方不對。

「托尼，」她說：「我有個壞消息要告訴你。」

那幾秒鐘可怕的疑慮至今仍然深深印刻在我腦海裡。疑慮過後是解脫（不是有關孩子們的）和震驚（是我的弟弟）。這讓我很內疚，我怎麼能在同一時間既感到解脫又如此悲傷呢？派屈克（Patrick）只有37歲，比我小4歲，他由於心臟病突然去逝，且扔下了他的兩個兒子，蓋文（Gavin）剛剛6歲，歐文（Owen）只有4歲。我的父母當時正在澳大利亞渡假，他們馬上直接飛回英國，然後花了一個星期時間試圖與我聯絡，希望我能去參加葬禮。但是現在已經太晚了，一切都結束了。我也許應該直接飛回家，可是那樣也於事無補，於是我不得不繼續在恍惚中堅持工作。

一個月後，我回到了澳大利亞。又有電話打來了，這一次的悲

痛是莫琳的。比她小3歲的妹妹莉妮（Lynne）死於一次毫無意義的事故。1988年在很多方面都不是愉快的一年。

1989年由我們的第一次非洲之旅開始，誕生了另一本新書。我們先飛到伯斯與朋友邁克（Mike）和伯吉・尤斯塔斯（Burkie Eustace）一起待了幾天，然後到辛巴威的哈拉雷（Harare）和肯亞的奈洛比（Nairobi）。我們在奈洛比住的是New Stanley Hotel旅館，那裡的Thorn Tree Café 咖啡館和布告欄很有名。十年後，Thorn Tree旅遊論壇成為Lonely Planet網站上最受歡迎的地方。

在奈洛比，我們參加了一系列的探險旅行去看野生動物，並以Lonely Planet的方式體驗每一種可能的旅行。我們是以低成本的露營旅行開始的。當我們在馬賽馬拉公園（Masai Mara Park）準備搭帳篷的時候，注意到我們的同伴好像不準備搭他們的帳篷。

「我們今晚睡在車裡。」他們若無其事地解釋道。

「可是車裡很熱，也不舒服，你們以前沒有在裡面睡過。」我們說，「這個露營地有什麼不對嗎？」

最後我們終於從他們嘴裡擠出了答案。

「有隻很頑皮的大象經常到這裡來，」他們坦白，「有時會進帳篷裡找食物。有一次一個廚師的帳篷裡有些鳳梨，大象就把整個帳篷弄起來搖晃，想得到裡面的鳳梨，而當時那個可憐的廚師還在裡面。最後鳳梨還是沒有掉出來，於是大象就把帳篷、廚師和鳳梨一股腦地都放到了樹上。從此以後，那個廚師再也不在這個露營地搭帳篷了。」

「牠甚至能為了車裡的食物就打破後車玻璃。」司機接著說。

「而且是隻非常大的象。」導遊說。

「像那一隻嗎？」莫琳問道。這時有隻大象正在營火附近的黑暗中若隱若現。

「快跑。」導遊大喊，這其實非常多餘，我們早已四散奔逃。

後來司機開著房車把討厭的入侵者趕走了，營地終於安靜下來。

非洲的夜晚經常伴隨著來自四面八方的呼嚕聲、咆哮聲、嚎叫聲，但是那天晚上卻有些非常難以預料的聲音。首先是草被拔起然後被吃掉的聲音，感覺如此之近，以至於這聲音就像是從我們下面發出來的。接著又從營火附近傳來很大、很長的吃東西的聲音。

「這到底是什麼東西呢？」莫琳低聲說。

我苦思了一會兒這個奇怪的聲音。「是洗碗水，」我說，「他們一定沒倒掉大盆裡用過的水，大象正在喝呢。」

鍋子和做飯用的器具、餐具、金屬杯和盤子都放在一個小箱子裡，我們聽見大象拿起箱子猛烈地搖晃。最後，對於尋找食物徹底失望了，牠終於離開了。

我們跟著露營旅行隊繼續旅行。有一次我們住在動物保護區一個可以俯視水潭的豪華旅館，而且我們還試了更高檔的旅行，住在「固定帳篷」裡。最後我們租了一輛車，進行我們自己的探險旅行，包括看納庫魯湖（Lake Nakuru）的火烈鳥（flamingos，還記得「遠離非洲」裡的景象嗎？電影就是在這裡拍的），還有巴林戈湖（Lake Baringo）的湖邊旅館、河馬和豐富的鳥類。我們參觀了蒙巴薩（Mombasa）、坐火車、在古老的島城拉穆（Lamu）租房子住了幾天，即便是我們那熱情不高的6歲兒子也開始意識到這次旅行確實很值得。最後我們來到辛巴威，遊覽了維多利亞瀑布和令人驚歎的古城大辛巴威（Great Zimbabwe），那裡是半荒漠非洲讓人印

象最深刻的地方。

　　幾年後再駕車穿越辛巴威和博茨瓦納（Botswana）時，我們已經很擅長在乾燥的道路上識別腳印和輪胎痕跡。有一次，另一輛Land Rover比我們早十分鐘離開營地，在路上我們看到了大象踏過輪胎軌跡的足跡。幾分鐘前一定有隻大象經過這裡。果眞，在下一個轉角處我們遇到了一隻憤怒的大象，牠的耳朵向外張開，鼻子高高豎起，身邊的小象馬上躲到牠的身下。我們停下來一直等著這個警戒的守衛放鬆警惕，但是當我從後照鏡看出去時，那景象就像「侏羅紀公園」一樣，我眞正體會到「鏡子裡的物體要顯得更近」那句話。

　　無論是收容所還是在野外，見到小象總會讓人興奮。80年代中期，當我們去斯里蘭卡的Pinnewala大象孤兒院時，裡面收容的一些孤苦無依的幼象還沒有我們3歲大的女兒高。幾年後，在辛巴威的一個山頂觀景台上，我們看到一群象到湖邊喝水。一隻特別活潑的小象對見到的一切非常興奮，牠衝到隊伍前面率先闖進水中，直到被牠的媽媽抓回隊中。僅僅幾分鐘之後牠又看到了湖邊的水鳥，於是又跑過去看；這次牠是被押隊的「阿姨」拎回來的。

　　後來我已經開始習慣在一些不尋常的地方見到大象。有一次在加德滿都，我看到一隻象穿過蔬菜市場，還不時從一邊拿起捲心菜，從另一邊拿起一籃生菜吃，而路邊憤怒的攤販則只能苦苦抱怨。

　　當然，最煩人的是被我們稱爲「旅館動物」的那些傢伙。當我們推出第一版《省錢玩東南亞》時，在新加坡仍然有很多老式的中國小旅館。它們通常都是非常迷人的，有寬敞、家具簡單的房間，吊扇平靜地轉著，陽臺朝著街道。雖然浴室多是公用的，廁所也常

是亞洲的蹲式風格，但是有些老旅館還是異常的乾淨，富有格調。現在城裡的新旅館都是多層、空調和現代化。對於貧窮的背包客，像我們第一次來一樣，他們的選擇通常只能是那些擺著幾排上下鋪、由公寓改裝而成、毫無特色的旅舍。

不是所有的老式中國旅館都保持著他們應該有的風格，但是自從第一本《東南亞》指南上市後，有很多來信抱怨Bencoolen Street街（如今是背包客旅舍的中心）上的一家旅館裡老鼠成災。我們在新版中適時地寫進了這個小問題，接著就有很多來信爭論我的說明。

「不對，不對，」一位不滿的新加坡遊客說，「有老鼠問題的不是Hotel Tai Chi，而是隔壁的Hotel Chow Mein。」

一旦我們指出Chow Mein旅館是老鼠中心，老鼠好像就已經立刻戰略轉移到Hotel Gin Sling了。

在下一次去新加坡時，我特意下了番功夫去研究這個問題。每到一家旅館，我都會在床上坐到深夜，等待老鼠在地板上列隊通過，可是牠們沒有出現。最後一晚，有一隻老鼠顫顫巍巍地出現了，至於大群大群的老鼠，還是算了吧，影兒都沒有。

然而，抱怨齧齒動物橫行霸道的信還是繼續傳來，最引人注目的是一位勇敢的女士來信報告說她住的旅館確實有一群精力過度旺盛的老鼠。

「牠們在我的床上玩跳房子，」她寫道，「把我的枕頭當作跳床！不過最糟糕的是旅館完全否認老鼠的存在。」

我不太明白為什麼她不換到另一家旅館，但她顯然不是那種會被雜技老鼠嚇壞的旅行者。或者也許她只是想讓旅館經理認錯道歉。

「一天晚上我設法抓到了一隻，」她繼續寫道，「我在一個盒子裡抓到了牠，第二天早上我來到櫃臺把盒蓋拿下來。」

「經理輕蔑地看了看老鼠，」她說：「接著宣稱，『這是隻老鼠，不過不是我們的』。」

加德滿都一家餐館的服務員在客人把一隻老鼠指給他看時則表現得更加誠實。

「那不是老鼠，」他解釋說，「牠是隻耗子。」

蟑螂，毫無疑問，是另一種著名的旅館動物。紐約的很多旅館都有牠們的身影，不過大蘋果（譯注：紐約俗稱大蘋果）的蟑螂可是血統不好，比起亞洲的重量級對手來說牠們只能算是最羽量級的。有個簡單的測試可以看出一隻蟑螂是否是個真正有本事的傢伙：跳到牠上面。如果你把全身的力量都集中到一隻腳上，從距離地板至少半公尺高的地方踩向牠，如果這個遇襲的傢伙輕微眩暈地向後搖晃，先晃晃這邊的三條腿，再晃晃另一邊的三條腿，然後就若無其事地走開，那麼你遇到的就是一隻真正的蟑螂。如果地上只有被壓扁、凌亂的棕色死屍，那牠只不過是隻小蟲子罷了。

我們總會見到這些噁心的生物，包括在孟買聲名狼藉的Rex和Stiffles兩家旅館（他們共用同一棟建築）裡遇到的一隻。當時莫琳正拿起一捲衛生紙，躲在軸心的一隻蟑螂跑出來，爬上她的手，然後迅速上了胳膊，再轉戰到她的後背，莫琳則大聲地尖叫。

我印象最深刻的一次遭遇蟑螂是發生在上海機場的一家餐館。當時我們正在等去桂林的飛機。我們三個人點了麵條，而總是很樂觀的基蘭決定看看他們做漢堡的手藝。我吃了一半時，用筷子夾出一個很大、棕黃色、死掉的、有六隻腳的東西。

我清楚地記得在碗裡看到這個不速之客時打了一個嗝，聲音非

常大，大到足以讓幾個服務員都跑到我們桌邊來。

蟑螂被檢查過了，我的碗也被拿走了，接著是長時間的秘密討論。更多的服務員加入，儼然變成了一個熱烈的爭論。

「我知道他們在討論什麼。」我對莫琳說。

那時我們已經在中國待了一段時間，對當地人利用每個機會向外國人多收錢的做法很是不滿。

「他們一定是在商量是否能爲蟑螂而多收我們錢。」我總結說。

儘管「從老外身上揩油」的情況很常見，但是要爲額外的「蛋白質」再多收費好像還是太過份了。討論的結果是我的那碗麵可以退掉，現在莫琳和塔希也沒興趣繼續吃他們那可能沒有蟑螂的麵了。基蘭的漢堡反而成了明智的選擇。

1989年我們完成了《大堡礁》一書。這本指南的查訪工作分別在幾次的旅行中完成。旅途中有不少有趣的事。

一個午後，在莫琳和我駕駛一艘很小的舷外馬達鋁製小遊艇回Orpheus島渡假村的途中，兩隻海豚——媽媽和孩子在我們旁邊出現了。我們停下，牠們也停下。我們繼續前進，牠們也繼續前進。我們繞個圈，牠們也跟在我們旁邊繞個圈。我們玩了有半個小時之久，後來牠們游走了，我們也就回去吃晚餐去了。

遇到海豚的機會非常多，經常是我在船上，而牠們則在旁邊玩起著名的騎漩渦遊戲。在法屬波利尼西亞的潛水中心Rangiroa環礁，我們一小隊人跟著海豚逆著潮水通過了Tiputa Pass海峽，那裡是通往環礁大礁湖的最狹窄的水道之一。當我們從大海這邊啓動馬力經過海峽來到平靜的礁湖時，有六隻海豚在漩渦中跳躍、旋轉，

我們興奮地靠在船頭，幾乎可以碰到海豚的背鰭。

「太有趣了，」我們在礁湖中放慢速度，興高采烈地說，「讓我們看看牠們是否還會做一遍。」

我們開回到大海一邊，掉頭再進入礁湖。海豚們立刻又出現在船頭，炫耀般地跳來跳去。「再試一次。」我們決定，於是又出去進來，海豚也再一次出現準備重複遊戲。

1989年10月我們帶孩子們去尼泊爾，開始了他們的第一次健行：從博卡拉（Pokhara）出發的三天健行之旅。基蘭還只有6歲，不過任何時候他只要向那些年輕的夏爾巴人（Sherpas）招手，那些「大朋友」就會過來牽著他的手一起出發。有時他甚至會騎到他們肩上，大多數時候，孩子們到達露營地時都比我們有精神。一天下午他們還帶了一隻寵物雞來到營地，但是當晚上看到雞和米飯炒在一起時，我們好像也沒有感到特別吃驚或傷心。這次旅行激勵了我在幾年後和更多人一起進行了一次更長的健行。

很不幸，就像1988年一樣，家庭災難在1989年又一次來臨了。這一次打電話的是莫琳在愛爾蘭的哥哥，他們的媽媽去世了。

除了來自家庭的悲傷，80年代後期對於我們來說還是相對安靜的。公司開始平穩發展，我們也覺得很寬慰。1984-1985年，莫琳和我在美國，那一年的銷售減少了100萬元，而我們的書目則增加到33種。接下來的一年，所有在美國市場投入的努力都獲得了回報。書目增加了三分之一，而銷售量翻了一倍，我們第一次獲得了可觀的利潤，從1984-1985年的4萬元利潤擴大到下一年的五十多萬元。銷售額繼續向上爬，到1989-1990年，已經接近700萬，同時出版八十多種書。五年後我們的銷售額直奔2千萬。

1986年時我們的新辦公室還感覺很寬敞，可是不久就變得擁擠

不堪。我們用了五年的時間從5人增加到15人，但是突然間我們有了25人，然後是35人，接著是45名員工。我們在辦公室附近的街角租了一間房間，6名職員轉到那裡辦公，同時也在急切地尋找一處新址。當時的墨爾本正處於地產繁榮期，在1988年找房子太可怕了。最後我們在Hawthorn區搬進了一棟專門修建的包括辦公室和庫房的綜合建築。在接下來的十年多時間裡我們穩步發展，直到租下了幾乎整棟建築。等到再一次搬到新辦公室時，我們的澳大利亞員工已經增加到了300人，另外還有200名Lonely Planet員工分佈在我們的海外辦事處。

隨著員工人數的不斷增加，我們不可避免地失去了很多令人愉快的「小公司」活動。以前我們可以在午餐時間停止辦公，所有人到當地的酒吧一起吃飯；以前每個人的生日都會有蛋糕和賀卡；以前我們會經常正式贈送「挪走你的車」的茶壺。

「我需要把車挪一下。」一位新來的會計宣佈道。她是我們第一位真正的會計職員，在剛來的那個星期五早晨，她說自己的車停在辦公室外面的2小時停車位上，必須要挪一下車。此後她再也沒有回來。

她寫了信，並解釋說我們的帳太亂了，如果事先知道這麼糟的話，她是無論如何也不會接受這項工作的。不知何故，我們用茶壺來紀念這次戲劇性的離開。後來，每當有一位新員工待了一周而沒有「挪走他的車」的時候，我們都用茶壺當禮物來慶祝。

1990年初，波斯灣戰爭前12個月，我們第一次去了中東。在那次旅行中，我們還沒到達目的地，就已經感受到了什麼是成見。我們乘坐皇家約旦航空公司的班機從新加坡飛到約旦首都安曼

（Amman），當DC10飛到馬來西亞上空時，女機長用對講機給我們做簡短介紹。

「看來事情就是這樣，」我想，「在阿拉伯世界裡婦女是不能駕駛汽車的，但是她們可以開飛機。」

隨著旅行的進行還有更多的發現：阿拉伯人安靜，有禮貌，舉止得當，而且誠實；以色列人積極進取，咄咄逼人，至於計程車司機，你可一定要提防他們。我們的旅行開始於約旦，然後通過艾倫比大橋（Allenby Bridge）到西岸和耶路撒冷，當時巴勒斯坦人的第一次反抗仍在進行中。我們從特拉維夫（Tel Aviv）開車沿著死海到達埃拉特（Eilat），然後進入西奈和埃及。

我們參觀了聖凱薩琳修道院（St Catherine's Monastery），爬上了西奈山（沒有任何戒律的標記），並且在達哈伯（Dahab，仍然是發展中的西奈主要背包客中心）停留。在西奈南部城鎮夏姆希克（Sharm el-Sheikh）潛了幾次水後，我們接著前往開羅，沿著尼羅河向上到達路克索（Luxor）和阿斯旺（Aswan），然後又回到開羅再轉往亞歷山大。

儘管在這一階段Lonely Planet已經有很多作者，可是我仍然喜歡自己參與指南書的寫作，1990年我做的那個大計畫至今仍然是我最喜愛的作品之一。我們決定重寫日本，我和兩個語言天才一起合作，他們都有能力來寫好這個國家。

羅伯特‧史特勞斯（Robert Strauss）曾經做過我們的《中國》和《西藏》指南，他好像很容易就能掌握各種語言，他將負責北海道和本州的東北地區。克里斯‧泰勒（Chris Taylor）最初是以編輯的身分加入我們的，他曾在日本生活過，會說日語和中文，他將寫本州的其餘部分。儘管我對於外語的學習看來是完全失敗的，但我

還是自願作爲第三名作者來負責本州的最西端、西邊小一點的四國和九州，還有 繩群島等部分的寫作。我能混入這個隊伍中也並不是一時衝動，畢竟，到日本的遊客沒有多少可以用日語交流的，所以派一個日語白痴也許是個好主意。

莫琳和孩子們加入了第一段的旅行，我們租了輛車離開京都，沿著本州的北海岸向西行駛。住在傳統的日式旅館（ryokans）和民宿（minshuku，不太奇特的日式旅館）裡，塔希和基蘭很快習慣了睡在地板上，以及全家人一起去洗澡。「Royokan狗」是種乖巧的小動物，小爪子總是很乾淨，從來不遠離榻榻米，孩子們特別喜歡。

莫琳和孩子從福岡飛回家後我一個人繼續前進。我拜訪了長崎和廣島，攀登了火山、泡了溫泉，曾經把全身埋在熱沙中，也曾經耐著性子等待漫長的交通堵塞，還曾經沿著空寂的山路飛奔。從商務酒店到膠囊旅館（也被稱爲棺材旅館），我曾住過各種各樣的地方，我甚至還曾在情人旅館中住過一夜（趕快澄清：只有我自己）。我渡過了一段非常不錯的時光。

8月，我回來再進行第二次周遊。當然我們剛剛完成年度財務報告，公司的利潤第一次達到了100萬元。在我離開之前報紙上都是關於日本釀酒業投資Carlton & United Breweries（CUB）釀酒廠的故事。當飛機在東京著陸，我從經濟艙出來見到了在頭等艙的John Elliott——擁有CUB的Elders IXL公司的老闆和他的團隊主管。

「看來，我賺了100萬坐經濟艙，而他們在尋求朝日的幾百萬救助，卻還是要坐頭等艙。」我想。

這一次我的旅行由攀登富士山開始，一起爬的有好幾千人，絕大多數都是日本人。8月是富士山的旺季，一般是從深夜開始爬

山，然後在頂峰的寒冷中觀賞日出。

在拜訪了本州很多城鎮之後，我乘船探索了內海諸多島嶼，坐長途汽車和火車環繞了四國，最後飛到　繩。然後又到達了這個熱帶群島鏈的最南端，之後飛到香港，然後回家。

新版《日本》是本很厚很完整的指南書，完全重新編寫，包含許多特別詳細的地圖，我對此非常高興。

下一年的旅行使我確信我和《省錢玩東南亞》這本書的關係不得不改變了。我曾經覺得自己與這本書是如此地血脈交融，不可分割，即使當它已經成為一個大專案，需要一組作者來完成的時候，我仍然想參與其中。其他作者真的是在做國家到國家的工作，可是每一版我都到整個地區進行一次旅行：我就是整本書的統稿作者。我曾計畫堅持到第十版，但是到帝汶的一次旅行卻使我改變了想法。

年初我們全家去了巴里島，但這次可不是我們最喜歡的一次巴里島之旅。天氣一直很潮濕，很糟糕，巴里島看起來好像已經被大批遊客所淹沒。3月，當我返回亞洲為「黃色聖經」的第七版工作時，我意識到自己可能完成不了這個任務了。

從巴里島飛到帝汶時我坐錯了飛機（沒有人檢查我的登機牌），結果到了古邦（西帝汶）而不是帝力（東帝汶），那天晚上在古邦我就下決心不寫東南亞了。第二天早上等候該死的班機飛往帝力，我知道是改變的時候了。這可能是我最後一次完整的東南亞之旅，我在筆記本上寫道「我已經太老了，不想再住在那些便宜地方，要住也要選擇一些有些特色的便宜地方，除非我的目的地只能提供這樣的住宿。而且作為旅行者，我在這些廉價旅舍裡也顯得太老了。」

在巴里島和印尼的不快迅速被更糟的事情取代了。1991年1月中旬，我在庫塔海灘一家酒吧的電視上看到了對伊拉克進行的第一輪空襲──波斯灣戰爭爆發了。這一不幸事件讓我的心情變得很糟，在接下來的幾周裡，我一直在記錄自己是如何憎恨「瘋狂的主戰論，關於巡航導彈直接從窗戶穿過的沒完沒了的宣傳。」海珊（Saddam Hussein）確實是個噁心、殘酷、貪婪而且愚蠢的獨裁者，但是我們卻是在保衛科威特──一個懶惰而腐敗的地方。等一切都結束後，懶漢國王埃米爾（Emir）甚至不想回到他的王宮，直到水暢通，空調也重新安裝好之後才屈尊返回。在他返回之前，甚至連英國首相約翰·梅傑都已經去戰地慰問了英國部隊。我們也在保衛沙烏地阿拉伯，一個沙特國王及其王室成員的伊斯蘭小天堂，他們要把大門看緊，以防止有人進來看見他們所做的一切。

我們自己的貪婪也夾雜在內。我們會如此急切地保衛一切的真理嗎？如果這真理沒有通往石油鑽井的鑰匙呢？1991年我就對此懷疑，到了2003年我更加懷疑了。

2月，我和四個朋友徒步走了塔斯馬尼亞（Tasmania）的Overland Track路徑，從搖籃山走到聖克雷爾湖（Lake St Clair）。這是一次美麗、荒涼而且崎嶇的健行，尤其是整整一周完美的好天氣使得一切更加美好，要知道由於地形的原因，那一地區可是出了名的天氣惡劣。不過波斯灣戰爭的陰影卻一直在我心裡作祟，直到這一邊倒的鬧劇停止為止。後來的十年這種陰影沒有再來折磨我，再後來兩架飛機撞到了紐約世貿中心，我又一次陷入了完全的沮喪。

7
轉戰歐美

　　如果從我們出版的第一本書算起，Lonely Planet是1973年在澳大利亞創立的，如果從它成爲我們的全職工作算起，也可以說是1975年。接著1984年我們在舊金山海灣地區開設了辦事處，90年代開始進軍歐洲。

　　截至1990年，我們的書已經在英國賣了十五年了。英國經銷商羅傑・拉塞爾斯是個非常英國的英國人（不過實際上他卻是個紐西蘭人），具有果斷的軍人作風——賣書對他而言就是「派人到戰場去」，到了那裡再說是用陸軍還是海軍。有一年，吉姆和羅傑一起從倫敦開車去法蘭克福，吉姆深有感觸，「一旦我們駛上高速公路，他立即『開動馬達，全速前進』」。

　　羅傑也出版書和地圖，替幾家旅遊出版商做經銷，他有幾個有效的進口管道，擅長發掘廉價旅遊商品，比如，當《每日電訊報》變賣地圖時羅傑就購買了很多。他和英國電視劇"Minder"中的人物Arfur Daley很像。

　　漸漸地，我們開始擔心羅傑不能應付我們業務的成長，於是我們開始尋找其他的出版社和經銷商，不過還是決定暫時和羅傑繼續合作。「他的部下們」仍在前線堅守陣地，但就在這時，契機出現了，引發者是夏洛特・欣德利（Charlotte Hindle）。

　　夏洛特是英國人，大學畢業後曾遊歷亞洲，很像十五年前的莫琳和我。她來到澳大利亞毛遂自薦要在Lonely Planet工作，幾年後又勸說我們應該在倫敦設立辦事處讓她去管理。1991年夏洛特在羅傑的Brentford庫房上一個空房間設立了Lonely Planet UK辦事處。當然那裡只是個臨時據點，後來我們搬到了位於Chiswick區一個較大的房間，位置很方便，就在希思羅機場和倫敦市中心之間。

　　我們把經銷業務轉移到非常高效率且熱情的世界休閒市場公司（儘管它的名字有些嚇人）。英國辦事處不僅僅處理英國的業務，還包括歐洲、非洲和中東地區，很快這個地區本來已經很不錯的銷售發展得越來越快。吉姆對英國辦事處的設立投入了很多精力，甚至把我們在澳大利亞使用的財務軟體系統移植到倫敦。就這樣，在我們還沒擁有任何與歐洲有關的指南書之前，就已經在那裡設立了自己的辦公室。

　　我們的指南書已經涵蓋了亞洲、澳大利亞和太平洋地區、非洲以及南美洲，甚至還完成了一本關於北美的書，但歐洲卻一直沒有觸及。我們不知道該如何開始，是應該像亞洲、非洲和南美洲那樣先做大陸指南，然後再分成單獨的國家指南？還是先做國家指南，然後再把它們放在一起作為大陸指南？

　　我們所有大大小小的指南在地理意義上都是緊密相連的，我們經常同時做查訪工作，把國家指南壓縮形成大陸指南。比如說，《雪梨》指南可能有240頁，而它在《新南威爾斯州》指南中則會變成90頁，在《澳大利亞》指南中是60頁，而在結合了澳大利亞和紐西蘭的省錢系列指南中會被壓縮得更多。當然，我們不會在寫完雪梨之後簡單地做些摘錄工作。城市指南與國家指南非常不同，它

要更強調像夜生活和購物這類資訊。另外有時候同一個地方可能在這本書上偶數年更新,而在另一本書上則會奇數年更新。但整體來說,同時進行查訪作業還是能節省一些成本。

1987年,我們開始嚴肅地思考歐洲的選題問題,不過直到1993年才眞正發行歐洲系列。那時我們推出了第一本《歐洲》,我們像以往一樣的幸運,又一次在適當的時間推出了適當的書,儘管書中的資訊很快就過時了。作者是大衛・史坦利(David Stanley),他的名作是爲月亮出版社寫的《南太平洋手冊》(*South Pacific Handbook*)。儘管從未替Lonely Planet寫作過,但他是位經驗豐富的旅行作家,也是我的老朋友。1987年大衛說他想寫本東歐指南,我們非常高興能與大衛合作,而且我們當時也正熱切地盼望著能涉足歐洲,無論是歐洲的哪一部分,但是我們萬萬沒有想到最終的產品會在那樣一個特殊的歷史時期浮出水面。

我們對這一計畫是如此感興趣,莫琳和我親自進行了編輯。《省錢玩東歐》(*Eastern Europe on a Shoestring*)於1989年4月發行,它立即就超過了我們的銷售預期,因爲全世界都在關注那裡的混亂局勢,另外它也的確是當時市場上最新的指南書。

1989年5月,鐵幕在匈牙利開始瓦解,1989年11月柏林圍牆倒塌,東歐成了全新的地方。我們書的銷售量達到了頂峰,但是令人尷尬的是,劇變之後資訊也過時了。大衛盡了最大努力道歉來獲得理解。昔日的政權已經成爲歷史,除了地圖上的所有街名需要改動之外,下一版《省錢玩東歐》必須做一些其他重大的修改。而兩年後我們出版蘇聯指南的時候則遇到了更加麻煩的問題,這個國家的名字甚至都不存在了。

最終,在1990年5月我們做出重要決定,按照理查・埃弗瑞斯

特（Richard Everist）制定的計畫全速進軍歐洲，理查剛進公司的時候是編輯，也負責出版，後來漸漸接管我的出版職責。我們打算推出一系列歐洲地區指南，把歐洲分成東歐、西歐、地中海、斯堪地納維亞地區，其中有重疊的地方。

　　有兩個主要因素促使我們做出這個決定：客戶和競爭。我們覺得很少有人會在旅行中同時去土耳其（地中海歐洲）和英國（西歐），或者是挪威（斯堪地納維亞）和摩洛哥（地中海歐洲）。而另一方面，人們卻會同時去西班牙和摩洛哥（這樣它們就同時被我們放在地中海歐洲這本書裡）。至於競爭方面，主要是我們不認為自己可以像當時市場上的主流書 *Let's Go Europe* 那樣，用同樣的空間塞進那麼多的國家。我們最有特色的是書中包括了大量地圖，所以僅憑這個原因，就需要更多的篇幅來介紹一個國家。而且，我們的指南不僅僅只賣給學生旅行者——我們所列出的食宿選擇會滿足更多不同預算旅行者的需要。

　　製作書的後續版本比第一版要快得多，因為你不需要從頭開始，也不用從草圖開始繪製每張地圖。我們要和那些每年出新版的老牌指南書競爭，我們出版的書就必須絕對是最新的。我們認為唯一的解決方法就是製作兩次。我們在1991年前往歐洲進行查訪，然後寫作、編輯、畫圖，做好印刷前的一切準備，但是並不印刷。1992年作者又一次重返歐洲，每一個人都帶本樣書來修正這本在1993年初將要出版的指南。我們的第一版實際上就是第二版，我們希望這麼做可以消除所有第一版中出現的問題。

　　在1990年，我們規劃出每個國家需要多大的篇幅，畫什麼樣的地圖，然後聯繫作者們，他們是經過證明、有經驗的Lonely Planet作者和新面孔的結合。歐洲是個四季分明的地方，不過世界上有些

地方不管你什麼時間去都沒有關係，除了滑雪和其他冬季運動，歐洲本質上是個北方的夏季目的地，這使得查訪這本指南書變得複雜起來，比如說，3月到愛爾蘭就不是個好主意，因為很多地方在冬天都關門了。也不要想在這時候去斯堪地納維亞的北部地方——那裡的道路仍然被雪覆蓋著。然而，從長遠來講，我們知道這些季節性的限制會帶來問題。如果調查開始得太早，那麼很多夏季活動還沒有開始，但是如果太晚，書就不能在來年初銷售。

這是個重要的新專案，所以我決定也加入進去，負責《省錢玩西歐》中〈愛爾蘭〉一章。1991年7月，我和莫琳及孩子們一起飛往都柏林，租車，然後環島兩圈。第一次旅行有一半時間幾乎都在下雨，這也證實了關於愛爾蘭北部天氣的一個說法：如果你不能從貝爾法斯特看見Cave Hill山，那一定是因為下雨；如果你能看見，那麼就是將要下雨了。實際上我們和莫琳的哥哥在貝爾法斯特期間，雨也曾短暫地停過，但是除此之外幾乎一直是滂沱大雨。在把莫琳和孩子們送上飛回澳大利亞的飛機之後，剩下自己獨自旅行，降雨量反而減少了一半。

一個月後，9月中旬，我們都回到歐洲準備走法國–義大利–瑞士路線。這時我們已經擁有了來自很多作者的書稿和資訊，正好可以對一部分內容進行實際測試。

我們開著租來的雪鐵龍汽車從巴黎往南來到里昂（Lyon），在普羅旺斯周圍閒逛了一周，然後繼續往南到聖托培（St Tropez）、坎城和尼斯，在淡季的Cote d'Azur藍色海岸渡假村住了幾天時間之後進入義大利境內，去比薩之前先到了位於內陸的佩魯賈（Perugia），並拜訪了負責編寫義大利章節的作者海倫·吉爾曼

（Helen Gillman）。然後往南開到羅馬，繼而是拿坡里和阿瑪爾菲海岸（Amalfi Coast），接著向北來到威尼斯，穿過瑞士，最後回到巴黎。這是一次長途急行軍，讓我們想起了多年之前的第一次歐洲之旅，但這樣的旅程也是我們新書所針對的目標旅行者所可能採用的，所以這次試驗無疑是可信的。

在巴黎，我們慶祝了結婚二十周年紀念日，孩子們隨後飛到倫敦去找我的父母，而莫琳和我則前往法蘭克福書展。離開法蘭克福後莫琳和孩子們直接回澳大利亞。在回家途中，我不僅按計劃去了趟卡拉奇（Karachi），而且還很意外地去了另一個不在計畫上的地方。

像以前一樣，書展給我們提供了一個聚會的好機會，我總是藉機和德國旅遊出版業的朋友們在法蘭克福酒吧裡痛飲。有一天晚上是和一幫柏林人，包括我們幾本書的德語版製作者史蒂芬（Stefan）和雷納特·盧斯（Renate Loose），還有當時為我們寫菲律賓指南的詹斯·彼得斯（Jens Peters）。他們在一起描述柏林圍牆倒塌時的情景。他們講當時的故事，講如何對於第一批電視報導難以置信，講後來在圍牆的一個缺口過了一夜，講他們如何歡迎"Ossis"（東德人）的到來，這些故事簡直太誘人了。

「柏林圍牆推倒後，幾個星期在柏林的任何地方都買不到錘子和鑿子，」史蒂芬回憶道：「每個人都想讓圍牆快點消失。」

「無論你在城裡的什麼地方，你總會知道通往柏林圍牆的方向，」雷納特繼續說：「因為你總是可以聽到鑿牆的聲音。」

「我想有一天會去看看柏林的。」我由衷地說。

「不要等哪一天了，現在就去。」他們堅持，解釋說雖然在"wende"（是「變化」的意思，就是德語對推倒柏林圍牆的叫

法）之後不到兩年的時間內，柏林仍然感覺像是兩個城市，但是東西分化會很快消失。從歷史的角度來說，現在是拜訪的最佳時機。

於是我真的去了。書展一結束我們就飛往柏林，就住在盧斯夫婦的Kreuzberg公寓，正好靠近柏林圍牆曾經站立的地方。有一天，雷納特和我沿著圍牆的舊址騎車。柏林圍牆過去在很多地方都修在道路正中間，而且幾乎在每一處都是直接建在地面上，而很少有打地基的。以致於雖然它僅僅倒塌了兩年，但已經很難找到了。

在布蘭登堡門附近的柏林圍牆穿過柏林中心地區，這一地區曾經在「二戰」最後對柏林的總攻期間被嚴重損壞。希特勒的地堡就在這一地區的某個地方，不過已經被完全毀壞了。東西德邊界就從這裡劃分，從戰後開始，這個地方就再沒有過什麼新建築。隨著柏林圍牆的消失，這片空出的地盤成了歐洲最值錢的房地產。我到後不久，這片以前無人的土地上將要開始修建一個新的商業中心。

回家的路上我在卡拉奇停留了一下，5歲前，我在這個城市度過了四年的時光。父親在第二次世界大戰期間曾是英國皇家空軍的飛行教導員，戰後在英國航空公司擔任地勤。他的第一個海外職位就在卡拉奇，因為他一直非常詳細地記錄著自己所乘坐的每一架飛機，所以我可以列出我第一次在空中時的所有詳細資料：飛機型號、登記號碼，甚至還有飛行員的名字。飛離英格蘭的時候我有十八個月大，起飛地點不是倫敦希思羅，而是南安普敦，因為機長駕駛的是老式的桑德林根（Sandringham）飛機。我們首先飛到法國的馬里尼亞訥（Marignane），停靠在馬賽附近的一座湖上。然後是位於西西里的奧古斯塔（Augusta），埃及的開羅（在那裡我們必須停在尼羅河上），波斯灣地區的巴林，最後到達巴基斯坦的卡拉奇。沿途還有幾次夜間停靠，因為在當時還不能在夜間飛行。

1952年，我返回英格蘭的時候乘坐的是架Comet噴射飛機。遺憾的是，那架先鋒的飛機我也不太記得了。在英格蘭讀小學的時候我和爺爺生活了一年，不過隨後父親又從卡拉奇調到巴哈馬的拿索（Nassau），接下來的兩年，我就在那裡渡過。

我們非常頻繁地搬家，我從來沒有在同一所學校待超過兩年。當然你可能會覺得自己的童年沒什麼特別的，可是我自己卻真的非常討厭剛剛交到朋友就要和他們說再見，而且又不得不作為一個「新同學」，一切重新開始。我想這可能是造成我遇到新面孔時總是非常小心謹慎的原因；我從來就不擅長融入到新團隊之中。

加勒比海之後又是一次在英格蘭的短暫停留，接著父親被派到美國的底特律，接著是巴爾的摩。結果導致我的高中生涯幾乎全部在美國度過，我非常喜歡那段日子。在披頭四樂團開始引人注意的時候，16歲的我回到英格蘭的學校，生活開始變得非常沮喪。在美國你可以競選班長，而在英格蘭則由老師任命；在美國你可以自己選擇穿衣，在英格蘭你卻必須穿學校制服。至於教育水平，這兩個國家的學校這些年來都有著相當大的變化，可是在60年代初期我認為它們非常相似。

在柏林，我聽說到卡拉奇需要簽證。很幸運，巴基斯坦大使館在舊東德仍然運作，於是我就去申請簽證。好像在東德並沒有多少人申請巴基斯坦的簽證。

「簽證費是多少？」在一張正在泛黃的申請表遞上去之後，我問道。

「那要看你是什麼國籍。」簽證官一邊回答，一邊拿著列有國家和相應價格的列表。英國護照的簽證費是55美元，但是卻找不到我的另一國籍澳大利亞的名字。

「澳大利亞人需要多少錢？」我問，「我在表裡找不到。」

「你說的沒錯，」官員同意，經過仔細研究了價格表之後，「這裡沒有澳大利亞，我想我們會對澳大利亞人收取最少的費用。」他決定。就這樣，我帶著經過討價還價花費了13美元得來的護照上的簽證離開了使館。

1947年當印巴分治時，卡拉奇曾是座安靜的海港，人口不到50萬。當印度教徒從巴基斯坦湧入印度，回教則反方向奔向他們新的家園，卡拉奇迅速增長。我是在兩歲生日前第一次來到卡拉奇，也就是巴基斯坦成立一年後，只記得舊城裡環繞著難民帳篷。今天這裡的人口已經超過一千萬，經常是政治暴力的溫床，腐敗和犯罪的動盪局面經常引爆激烈的巷戰。

我的弟弟派屈克和妹妹柯琳都出生在卡拉奇，自從我們離開後已經四十年過去了，我們沒有一個人回去過。很幸運，我選擇了風暴的間歇前來，帶著家中相簿裡的一些老照片，我很容易地找到了我們在Bath Island Road路上的老房子。它看上去竟然一點都沒有變，甚至連旗杆都還在那裡，我每次出現在前門時，旗杆頂部的大禿鷹都會瞪著我看。記得有一天媽媽曾經開著我們那輛小Morris Minor車回家，她果斷地把車停在一個小女孩（廚師的女兒）和正在追她的一條瘋狗之間。僕人把狗趕進房子後面的棚子裡，後來員警擊斃了那條狗。

以前每天早上我都坐車去克利夫頓海灘（Clifton Beach）附近的一個學前班，沿途會穿過幾英里空蕩蕩的平坦地帶。現在那裡已經完全被城市新發展的街區所佔據。不過，海港卻根本沒有變化。我還是可以在午後租艘小漁船，用船邊的繩子拽上不幸咬上誘餌的沙蟹。船員會馬上就把牠們煮了吃。

　　新的一年相對輕鬆地開始了——1991年我們真的累壞了。去東南亞三次、去歐洲兩次，還有12月的一次環球之旅，有半年的時間我都在路上。我們全家在努薩（Noosa）的海灘渡過了一周時間，那裡是風景優美的渡假區和布里斯班北部的衝浪中心。

　　「這就是人們所說的渡假嗎？」孩子們問。

　　儘管我們每個學校假期都會去些地方，通常去得還挺遠，但整體來說，我們的孩子還是過著非常普通的學校生活，有那麼一兩次我們會比開學晚幾天、甚至一個星期後回來。直到90年代中期，我們移居海外一年，讓他們進入一所國際學校，他們的教育從來就沒有中斷過，也從未有什麼不同尋常的改變。

　　4月，我獨自回到愛爾蘭對《西歐》進行第二輪查訪。另外還收集了關於愛爾蘭國家指南的資料，寫了都柏林城市指南，可以說這是一次非常有成效的旅行。

　　Temple Bar地區正在成為都柏林的派對區，城裡也變得非常時髦和歐化。我租了輛自行車騎遍了城鎮，還住過背包客旅舍、傳統的B&B旅館和五星級的謝爾博恩酒店。我甚至還在都柏林的港口Dun Laoghaire渡過一晚，第二天黎明時分，就像喬伊斯的《尤利西斯》中「威嚴而體態豐滿的巴克·穆利根」一樣在四十英尺的泳池裡游上一圈。當然是裸體的——「必須穿衣」的告示只在上午9點鐘以後才生效。

　　對於《省錢玩地中海歐洲》（*Mediterranean Europe on a Shoestring*），我們已經把摩洛哥一章從非洲指南中抽出來，但沒有放入1991年第一輪的查訪中。它還需要做進一步的查訪工作，於是，1992年7月我重返歐洲。很多自助遊客都是從英國買包機票進入摩洛哥的，我覺得這會是個前往北非的有趣方法。倫敦辦事處幫

我買了一張40英鎊的機票，從蓋特威克機場（Gatwick）出發到達西班牙陽光海岸的馬拉加（Málaga）。遵照規定，我的票是往返的，而且包括住宿，不過返程飛機在我到達西班牙之後半個小時就離開了，住宿也就不復存在。我在馬拉加乘坐汽車來到距離直布羅陀不遠的艾爾西拉斯（Algeciras），那裡有渡船可通過海峽抵達坦吉爾（Tangiers）。

一切都很順利，直到汽車在一個小鎮停下來，司機宣布由於海岸道路交通過於堵塞，所以他不往前走了。我到附近的一家英國酒吧休息，我發現堵車在這裡是司空見慣的事情——大量的遊客加上在法國工作回家的摩洛哥人經常讓這條海岸路線癱瘓。當時也沒有其他路線可選，但今天已經有了和海岸路線並行的現代高速收費道路。

我的行程本來就非常緊湊，而此時車輛好像還是可以陸續駛過城鎮，我決定搭便車，背上行囊開始上路，在城外我趕上了汽車長龍的尾巴。在夏季海邊的高溫下我走著，走著，不停地走著。很多家庭在路邊野餐。有些人把車扔在那裡到海灘玩耍。大概走了有10公里路，我終於到達了員警設路障的地方，在那裡找了輛計程車去直布羅陀。我全身是汗，十分疲憊，而且還有時差，喝了很多啤酒後才恢復過來。第二天早晨繼續坐汽車到港口，這次可是非常早，趕在了交通堵塞之前。

只需要花兩個半小時渡過狹窄的海峽就可以從西班牙到摩洛哥，從歐洲到非洲，從一個世界到另一個世界。在那裡我也很快第一次領教了摩洛哥聞名於世的兜售。來到Hotel el Muniria旅館，讓我高興的是自己住進了9號房間，巴洛茲（William Boroughs）曾在那裡寫了《裸體的午餐》（*The Naked Lunch*）。Jack Kerouac和

Alan Ginsberg也曾經住過那間房。

　　沿著海岸朝阿爾及利亞向東考察之後，我繼續往南去了拉巴特（Rabat），最後終於飛往馬拉喀什（Marrakesh）並坐火車回到海邊的卡薩布蘭加。很不可思議的是，在餐館吃飯的時候，我竟然遇到了澳大利亞人Michael Sklovsky，他是一家名叫Ishka、出售第三世界藝術和手工藝品商店的老闆，一天晚上，他走近了我，當時他正在摩洛哥附近採購（這個傢伙的採購量要用貨櫃來計算），我們的偶遇促使指南書中加入了藝術和手工藝品部分。Michael後來為我們的幾本書寫了這些內容，其中包括摩洛哥。

　　7月底飛回巴黎時，我發現整座城市安靜得出奇——原來沒在渡假的人都在室內觀看巴塞隆納奧運會。接著我又去愛爾蘭停留一周，完成了都柏林的城市指南，最後途經舊金山飛回家。

　　為了保證我不錯過「和孩子在一起的時間」，莫琳在去歐洲、美國和亞洲出差的時候就讓我留在家中堅守崗位。儘管莫琳堅信我的烹飪本領不怎麼樣，孩子們在老爸當廚期間吃得也還算滿意。對我廚藝的評價顯然不能太當真了：他們說我做飯就是從冰箱裡拿出完全不相干的剩餘食品，然後把它們混合在一起變成嶄新的組合（例如，泰國菜加馬鈴薯泥、類似暹羅的馬鈴薯泥肉餅）。

　　10月，我們和一些朋友及他們的孩子一起在尼泊爾的高山中進行了為期八天的Helambu健行。我們中有夏爾巴人、搬運工和廚師，不過還有些很不尋常的隊員：一幫尼泊爾兒童。我們的美國旅行作家兼加德滿都Malla Treks的主人史坦‧阿明頓（Stan Armington）建議廚師帶著他的兩個兒子，一個8歲，一個9歲，一位尼泊爾人帶著他的12歲女兒，所以總共我們有十三個小孩，其中包括兩個6歲的。

旅行到一半時，有一次我們剛剛完成了一天的健行，那是典型的喜馬拉雅式健行，上午就是下山、下山、下山，不停地下，接著下午上山、上山、上山。等我們以爲到了目的地，卻突然發現搬運工已經擅自決定繼續向上，在遠離我們計畫的露營地幾個小時的地方紮營。這時太陽馬上就要下山了，羅西（Rosie），帶著一個6歲孩子所能擁有的嚴肅，認眞地對我說：「我認爲這是我生命中最糟糕的一天。」

隔日清晨的景色讓人震驚，或許是途中歷經的艱辛才讓眼前的美麗如此動人心魄。等到第八天旅程結束的時候，甚至連最小的兩個孩子都說他們願意再走一遍。也許只有很少的西方孩子能像他們那樣有過如此豐富的經歷。在最後一次營地晚餐時，尼泊爾人的健行烹飪成就了這特殊的一餐，當我們倒數第二天離開村子前看到一些孩子用繩子牽著一頭山羊時，就知道將要發生什麼了。

「晚餐是咖哩山羊。」我想。

那天中午，搭好帳篷後，廚師來到正在玩弄寵物的孩子們中間，手裡握著鋒利的"khukri"（一種尼泊爾大刀）。

「想看看我是如何做晚餐的嗎？」他問。

「太好了！」孩子們齊聲歡呼。

回來後他們都說眞是太令人驚奇了，羊皮那麼快就被扒了下來。當晚餐做好後他們又抱怨這樣吃羊肉實在有些難以接受。幾年前我曾爲一家英國報紙寫了篇稿子，是關於看見一個朋友的車子在加德滿都做過的一萬公里祭：每年他會砍下一隻山羊的頭，把血灑在輪胎上（這樣輪胎就不會脫落）和發動機上（可以讓它保持運轉）。

托尼：不知道你會怎麼對一頭大象說：「去把那個Nikon鏡頭找回來，50毫米的。」不過我們的"pahit"（大象騎師和主人，在北印度語中稱為mahout）卻可以清楚把指令傳達到大象的耳朵中，因為那個龐然大物已經開始沿著叢林道路搖擺著往回走了，長長的鼻子在兩邊的菜園中晃來晃去。

孩子們的健行還包括在尼泊爾低地的叢林公園Chitwan沿著印度邊界走到丘陵的南邊，這些丘陵最後會向北一直延伸到高聳的喜馬拉雅山脈。每天黎明和黃昏時分，我們都爬到大象身上——營地建在高高的木製平臺上，大象就像是機場的登機梯，騎在牠身上我們就可以容易地上下平臺。然後我們踩進（但是很安靜，非常安靜）灌木叢中尋找犀牛（非常容易發現）和鹿，如果非常幸運的話，還能見到老虎。除此之外，沒事的時候我們就在周圍閒逛，讀書，瞭解大象，甚至還和大象一起在河裡洗澡。爬到一隻懶洋洋、斜躺著的大象身上，用塊大石頭搓牠的後背。孩子們還出主意讓pahit訓練大象，每次pahit說"chop"時，孩子們都能獲得來自象鼻的免費淋浴。

離開的時候，我們騎著大象跨過公園邊界的河流。過河後，我們都不願回到普通的發動機交通工具中去。於是塔希、基蘭和另外兩個孩子坐在一隻大象上，而莫琳、我和同行的一位公園遊客坐另一隻大象。他是一家歐洲航空公司的飛行員，和我們在一起的這段時間他一直表現得笨拙、健忘，令人擔心，這很不像我們根據他的職業所期待的那樣。果然，現在他把相機鏡頭弄丟了。

「五分鐘之前我剛換的鏡頭，」他說：「一定是順著腿滾下去了。」

「唉，我想是丟了，」我們回頭看了看濃密的灌木，他很悲傷，「在這裡是沒希望找回來了。」

「不一定，」莫琳說道，「告訴pahit。也許可以找到。」

大象尋找東西和撿起東西的能力不斷給我們留下極其深刻的印象。有一隻大象甚至還在我們面前表演怎樣用牠的鼻子撿起一隻圓珠筆。還有一天下午，當我們穿過叢林時，一根樹枝把莫琳的帽子掃了下來，後面跟著的大象若無其事地撿起來，禮貌地遞給（噢，當然是「用鼻子」了）莫琳。

果不其然，往回走了幾百公尺後，大象停下了，邁進高高的草叢中成功地撿起一個相機鏡頭——Nikon，50毫米。pahit接過鏡頭，在他的紗籠上擦了擦，然後遞給滿臉驚訝的飛行員。

我們的第一批歐洲指南書於1993年1月上市，我們並沒有指望透過進入歐洲市場點燃旅遊出版業。過去我們一直故意迴避這一地區是因爲已經有很多相關的書了。此外我們也不覺得在歐洲指南書會有那種不可或缺的特質（印度和中國都非常神秘，而大家對法國或者義大利好像已經相當熟悉了）。所以我們也沒指望新出版的《歐洲》像亞洲那些暢銷書一樣登到我們的銷售榜首。

四年後，當第一批《歐洲》書將要迎接第三版時，我注意到《歐洲》的發行嚴格按照計畫進行著，沒有很大的阻礙或者驚喜。另一方面，歐洲系列書製作起來很昂貴，尤其是查訪的時候，無論作者有多節省，在義大利或者法國進行幾個月的旅行還是會花掉很多錢。不過銷售倒也還不錯，不至於維持不下去，但是幾年之內這些就將要改變了。

我們在亞洲和其他地區贏得的口碑確實幫了歐洲系列的忙，但是不可否認的，作為這一地區的新手，我們將不得不證明自己在這些大家所熟知的地方也能像那些鮮為人知的目的地一樣成功。不管怎麼說，人們正在使用我們的書，1996年夏天我在希臘群島的時候就目睹了很多人在使用我們的《希臘》指南。到了2001年，毫無疑問地，我們已經在市場上站穩了腳。銷量前十名中有四本都屬於歐洲（其他六本是澳大利亞、紐西蘭、三本亞洲國家和墨西哥），在英國市場我們是銷售歐洲選題最多的出版商。

那年夏天莫琳和我在西班牙周圍開車玩了三個星期。在哥多華（Córdoba）的一個下午我出去散步，莫琳在旅館房間裡午睡。坐在酒吧裡我拿出西班牙指南想看看到哪裡去吃晚餐。坐在我左右的兩對情侶告訴我他們也有同樣的書。後來發現他們有的是《葡萄牙》和其他兩本Lonely Planet指南。四個人都生活在加拿大，不過其中有一個英國人和一個法國人。離開前，我提起自己在Lonely Planet工作，於是其中一個人便建議我們的地圖需要改進。

「別煩他了，」其中一個人說道，「他又不像是公司的老闆。」

應該說我們所曾經經歷過的最佳免費宣傳莫過於1995年初出版的《英國》指南第一版。《星期日泰晤士報》用一整版的文章重點描述了我們曾經說過的任何批評英國的話，從挑剔女王對室內裝飾的品味，到質疑康沃爾土地的發展等全都涵蓋了。文章是一些陳腔濫調——沒錯，我們確實批評過英國的一些東西，但是總體來說我們其實還是非常熱情的。《星期日泰晤士報》的故事還僅僅是個開始。很快，全國各地的報紙都開始訴說這本「可怕的指南」是如何

對待他們的城鎮。

　　我們最喜歡的反應是來自理查・埃弗瑞斯特（Richard Everist）寫的馬蓋特（Margate）「海灘渡假區」，「看看馬蓋特，上帝簡直太沮喪了，於是她又創造出了托雷莫利諾斯（Torremolinos，是西班牙一座城市，位於陽光海岸，尤其受英國渡假者的歡迎）」。馬蓋特市長的照片也出現在媒體報導裡，他戴著一頂「二戰」時期的舊頭盔，握著一把舊來福槍站在海灘上準備對付來這裡的旅行作家。之後他持續在媒體上的出現，使其競選成功的可能增加了百倍。他寄給我們一張海灘上的簽名照片，我們則給他寄了一本簽名的書作為回禮。

　　《星期日泰晤士報》第一篇文章出現的時候是澳大利亞時間星期天的晚上，但是要求在周一早上採訪的英國電臺實在太多了，於是理查和我只得住在辦公室裡接了一整夜電話。最後我們不得不空運更多的書到英國去滿足他們的需要。勤奮而且富有想像力的英國公關專家詹妮弗・考克斯（Jennifer Cox）最先意識到了這種爭議所帶來的機會，於是勸說我飛到英國去面對批評。《每日鏡報》也邀請我到黑澤（Blackpool）去見見海邊的女房東們，試試黑澤的硬棒糖（當地著名特產），並且對黑澤海灘的消沉狀態給予意見。

　　我在前線渡過了很棒的一周，享受著每一分鐘，但是公眾熱潮已經波及到英國之外。一家澳大利亞報紙認為可能整個爭論的發生只是因為英國人的殖民態度，英國對於任何來自澳大利亞的批評都過於敏感。這引發了另一輪激烈的爭論，而且當澳大利亞和英國報紙之間的互相指責漸漸平息後，加拿大人又加了進來。後來拜訪美國辦事處時，我建議在寫美國指南的時候應該讓加州人寫紐約，而讓紐約人去寫加州，希望能夠碰撞出類似的爭論。

我們在第一版《英國》指南的成功中享受了兩年美好的時光，現在第二版又出了。英國媒體再一次充滿了關於澳大利亞人抱怨英國菜、英國茶、英國人洗澡習慣的故事。我們甚至在熱門電視節目「十點新聞」中占了三分鐘時間。而在另一個節目中我們則饒有興味地聽傑梅恩‧格里爾（Germaine Greer）在推測：卡地夫的作者（Bryn Thomas，拜倫‧湯瑪斯）一定會去讚美這個城市「因爲他在這裡和女人上床了」，而考文垂（Coventry）的作者（就是我）「顯然沒有成功泡到妞。」嘿嘿，當然了，能讓傑梅恩‧格里爾評論一下你的性生活也是一項不錯的成就。這時候，我們非常確定，當我們讓報紙暢銷時，書店的書架上也一定會有很多我們的書。

到1990年代末，我們已經涵蓋了歐洲的大多數國家，而且也出版了很多重要城市的城市指南，甚至還把一些國家分成小地區。例如，英國之後有了蘇格蘭，法國有普羅旺斯和科西嘉。另外還擴張了倫敦辦事處，把它從一個單純的市場部變成了一個羽翼豐滿的出版社，主要出版針對歐洲地區的指南書。

此外一些討厭的競爭也刺激著我們在歐洲的發展。企鵝出版社已經購買了Rough Guides，所以我們在英國的主要競爭者有了雄厚的財力支持。每個夏天他們賣書時都會免費贈送一本企鵝出的小說讓你在旅途中閱讀。而且，企鵝似乎以我們的一些熱銷書爲目標開展了極具挑釁性的價格戰。一旦我們比競爭的Rough Guides定價貴1英鎊，馬上差價就會變爲3英鎊。當時魯伯特‧默多克（Rupert Murdoch）在英國的日報業中也進行著同樣的活動，以低價出售《時報》來吸引市場銷量，而不管成本的增加。

當企鵝擁有的Rough Guides削減價格時，我們無法與之抗衡，

所以決定做些聰明的事情。想當初我們出版了亞洲之後先轉向非洲和南美，然後才開始考慮歐洲，而Rough Guides走的道路正好相反，他們的重點仍然在歐洲書目上。我們決定開始主動向Rough Guides挑戰。把他們出售的所有關於歐洲的書都列出來，針對每一本制定了與之直接競爭的書名，從最暢銷的開始著手。2000年，我們宣佈已經擁有了比Rough Guides更多種類的歐洲指南書。

　　莫琳：到1993年時，Lonely Planet已經很成功了，居然已經有商學院的學生選擇我們來做案例分析。墨爾本商學院的一群學生想看看我們的「流程圖」和「組織結構圖」，這個要求讓托尼、吉姆和我感到非常有趣，因為我們根本就沒有這些東西。我們聽了小組的報告，聽他們講述是什麼讓我們成功，並且描述了未來我們可能會遇到的挑戰。

　　不久以後，其中一位學生史蒂夫·希伯德（Steve Hibbard）提議到公司工作六個月以發現我們需要注意的地方，好讓公司可以順利向前發展。我也擔心我們不夠重視「商業」這一方面。對於花費缺乏分析和監督使我很不安——我們的決定都是建立在日常的基礎上，缺少長遠而全面的計畫。

　　於是史蒂夫加入了我們，不過不是六個月，而是接下來的十年。從最初的總經理變成了後來的CEO，他致力於在我們的商業計畫中逐漸灌輸一些紀律。我漸漸開始不喜歡「Lonely Planet方式」這個說法，它好像總是意味著事情不能改變。如果說史蒂夫在Lonely Planet有個問題的話，那麼就是他太過於專注於公司的唯一性，以至於他很難做出必要的決定。

　　在這期間，我們已經開始步入資訊時代。「資訊高速公

路」是當時最流行的名詞，很多人包括史蒂夫在內都相信
Lonely Planet的資訊加上新科技，我們會得到旅行內容提供商
以各種媒介提供我們的服務。我記得有人告訴我說五年內就將
不再有書了，人們會從其他來源獲得旅行資訊，紙張將會廢
棄。我不相信這些，但是卻真的認為我們確實應該探索一下新
媒體將會如何影響旅行。

經常有人問我們爲什麼在澳大利亞設立總部。全世界那麼多地
方，爲什麼莫琳和我把家安在墨爾本？其實這兩件事完全都是偶然
的。當年在新加坡完成《省錢玩東南亞》之後，剩下的一點點錢讓
我們回到了澳大利亞而不是英國。在澳大利亞我們先在雪梨住了一
陣子，然後是墨爾本，並且最後定居在那裡，但是我們其實也完全
可能回英國而不是澳大利亞，或定居在雪梨而不是墨爾本。

我爲Salon.com寫過一篇文章是關於「漫遊癖終點」，這是由創
造出「X世代」說法的道格拉斯·庫普蘭（Douglas Coupland）杜撰
出來的一個名詞，是指與任何一個地方都沒有緊密聯繫或者說最好
是四海爲家的一種狀態。我想自己就是如此。我從來沒有發現任何
一個不喜歡或者認爲不能成爲家的一個城市。在墨爾本我過得很愉
快，1985年在舊金山和1996年在巴黎生活期間同樣非常愉快。

Lonely Planet也一樣，它可以在任何一個地方。我們選出來自
地方X的作者，把他派到地方Y，他回到地方Z寫書，然後我們在倫
敦辦事處管理出版事宜，在澳大利亞編輯和設計，在新加坡印刷，
最後美國辦事處把書賣到加拿大。電子郵件從世界的一端發到另一
端，就像在辦公室裡發送一樣快。

當然，澳大利亞是個適合居住的好地方。這裡的天氣通常都很

不錯，從海灘到沙漠到山脈到島嶼，這個國家都是一流的，食物也很棒，葡萄酒更不用說了，物價不高，而且人民友好勤勞。還有什麼不喜歡的？加上我們是在一個特殊有趣的時間來到澳大利亞，儘管高夫・惠特蘭後來有種種管理上的失誤，但他的政府當時正將要喚醒這片土地並且創造了澳大利亞的繁榮，這種繁榮一直延續到今天。

與此同時，英國正將要進入一扇政治消沉和混亂的旋轉之門，再加上勞工市場的動盪局面，沒完沒了的罷工和工業崩潰，還有柴契爾時代的結束。怪不得傑曼・格瑞爾（Germaine Greer）總是抱怨她如何永遠不能回澳大利亞——她不能承認自己是在錯誤的時間離開的。再回首當年的柴契爾時代有一種恐怖的魔力，這就像觀看一起可怕的撞車，但是當車就停在鐵道口，而列車正在呼嘯而來的時候，你一定不希望自己就在車裡。而可憐的格瑞爾，當時她就坐在了前排的座位上。

90年代的前半段時間對歐洲的重視並不意味著我們忽略了亞洲或澳大利亞，我們的旅行有時直接導致了新書的產生。1992年柬埔寨剛剛重新開放旅遊業；只有少數的地方可以去，而且即使是開放的那些有限區域也不是絕對的安全。我們早在1974年就想去吳哥窟了，但當時柬埔寨正趨於動盪，後來的革命導致在將近20年的時間，人們都無法前往這座舉世聞名的大廟宇城。我們1991年版的《越南、寮國和柬埔寨》指南深入地介紹了柬埔寨，不過在到達這個國家幾天後，我開始考慮有必要出本單獨的指南。我們碰到的很多人都僅僅是前往柬埔寨；它並不在大印度支那路線之內。

在暹粒（Siem Reap）這一想法更加強烈了。在這座靠近吳哥窟的小鎮上，古老的Grand Hotel d'Angkor旅館剛剛恢復營業——旅

館的瑞士經理對於製作《柬埔寨》指南的想法也表現出了非常高的
熱情。回家時,飛機停靠曼谷,我們去了位於機場酒店內很棒的小
書店,那裡的老闆也強烈贊同這一主意,他還建議我們也製作法語
版。回到澳大利亞後我勸眾人接受了這個建議。我們很快就把柬埔
寨部分從大書裡抽出來,添加了吳哥眾廟宇的資料和其他可前往的
新地區,出版了《柬埔寨》指南,後來它也成為我們的第一本法語
指南書。

　　1991年,我們準備走澳大利亞中部的伯茲維爾路徑(Birdsville
Track),但是由於道路被水淹了,所以我們沒能走多遠。在澳大利
亞內地這種情況其實是司空見慣的。於是,我們就改道沿著先驅探
險家伯克(Robert O'Hara Burke)和威爾斯(William John Wills)
走過的悲傷路線到達他們死亡的地方庫伯河(Cooper's Creek)。那
是澳大利亞探險英雄時代最大的悲劇之一。19世紀,很多人相信大
陸中心一定有個大內陸海,被沙漠阻隔著,正等待著勇敢的探險者
穿越沙漠,來到它的面前。在殖民政府的資助下,再加上來自維多
利亞地區黃金熱所帶來的資金,1860年兩名探險者配備了也許是有
史以來最精良的裝備從墨爾本出發,他們將要試著去探索神秘的澳
大利亞內陸,這將是一次史無前例從南到北穿越大陸的創舉。伯克
和威爾斯在庫伯河附近建了大本營,就靠近現在昆士蘭州的內陸居
住區因納明卡(Innamincka)。

　　伯克、威爾斯,還有他們年輕的助手金(John King)和格雷
(Charles Gray)帶著駱駝隊急迫地從庫伯河出發準備前往北部海
岸,然後返回他們的大本營。整個橫跨花費的時間比計畫要長很
多,雖然河水的潮汐變化證明他們已經到達海岸附近,但是卡本塔
利亞灣邊緣那些很難穿越的紅樹林沼澤還是讓他們沒能看到大海。

當他們往回走的時候，供給已經不夠，他們帶的動物也逐漸死光了，最後格雷也死於途中。出發前伯克曾指示營地留守人員在那裡等他們三個月，經過苦苦等待之後，營地的人認為他們不是死了就是坐船從北海岸離開了。又多堅守了一個月後，營地人員最終還是放棄希望，於1861年4月21日早晨離開駐地返回墨爾本。同一天的晚上，饑餓難忍、筋疲力盡的伯克、威爾斯和金步履蹣跚回到營地。

離開的隊伍把一些供給埋在營地的一顆桉樹下，並在樹幹上刻下了「向西北方往下挖三英尺」的字樣。伯克、威爾斯和金實在是太虛弱了，根本無法追趕大部隊，不過補充供給增強體力之後，他們決定向南朝阿德雷德方向前進。這一次的嘗試又失敗了，他們拖著比之前還差的身體又回到庫伯河。而這個失敗的嘗試也是整個這次計畫不周的悲劇探險的縮影。當他們離開時，來自墨爾本的救援隊到達了大本營，然後又向南回去，但是卻根本沒有意識到伯克的隊伍也在返回營地的途中了。而伯克和同伴居然也沒有想到在營地留下任何關於他們的資訊！

最後，在極度饑渴勞累的狀態下，伯克和威爾斯在庫伯河邊死去，而最具諷刺意味的是，原住民部落卻可以依靠河裡的魚、鳥和本地的蔬菜舒舒服服地生存下去。原住民一直設法養活22歲的金，直到另一支搜索隊伍前來營救了這位唯一的倖存者。

澳大利亞作家艾倫・摩爾海德（Alan Moorehead）寫的《庫伯河》（Cooper's Creek）是關於這次宿命探險的經典描述，向北行進過程中我給塔希和基蘭讀了書中的部分內容。墨爾本市中心矗立的伯克和威爾斯的雕像看起來很英勇，我們從這裡出發，沿著那條悲慘的路線一路來到庫伯河旁邊那棵著名的「刻字樹」旁。

阻擋我們前往伯茲維爾的雨也讓通常很淺的庫伯河水暴漲到幾百公尺寬，必須坐船才能過河。很幸運，因納明卡的汽油站有些獨木舟出租，於是我們把獨木舟放到車頂，穿過最後的50公里沙漠後到達河邊，然後我們還在那裡為其他束手無策的遊客提供過河的渡輪服務。

1993年我們終於到了伯茲維爾，不過我們的探險歷程卻進行了完全沒有預料的左轉彎。伯茲維爾（鳥巢）是因為在洪水時大量鳥聚集在通常乾涸的河流地區而命名，以澳大利亞最偏僻的居住區和一年一度的賽馬會而聞名。在一年中的大部分時間裡，伯茲維爾的人口通常只有百人左右，但是到了9月的一個周末，小鎮的飛機跑道就成了全國最繁忙的地方，伯茲維爾旅館中的啤酒也比任何其他酒吧消費得多。比賽期間，饑渴的賽馬迷們會喝掉30多噸啤酒——意味著平均每個男人、女人和兒童喝15杯。傳統上沿著從南澳大利亞州馬里出發往北走全長500公里簡陋的伯茲維爾路徑可以到達小鎮。今天只要司機認真小心，任何一輛結實的小轎車都可以完成這一路線。然而，就在不久之前，車在路上拋錨可能會是致命的。

我們的旅行平安無事，在黃昏時分順利抵達伯茲維爾，我們打算繼續向北到Plenty Highway公路，然後順著這條泥土路向西，一直到與艾麗絲泉和達爾文之間的柏油公路會合，再往南開到艾麗絲泉。從伯茲維爾還有條路可以直接通往西邊的Dalhousie Springs，繼而前往艾麗絲泉，但需要穿越荒蕪的辛普森沙漠（Simpson Desrt）。儘管我們的四輪傳動陸地巡洋艦（Land Cruisers）完全可以穿越沙漠，但還是需要更多的裝備，而且這樣的穿越應該至少有兩輛車同行才可以嘗試。

我們直接開進伯茲維爾鎮上的著名旅館，尋找冰啤酒和實惠的

茱餚。旅館中，另外一批人在吃晚餐，其中有兩個男孩後來還成了我孩子的同學。這群人正計畫第二天穿越辛普森沙漠，他們的陸地巡洋艦和我們的型號完全相同（備胎和備件通用），所以我們一知道這個消息就決定加入他們的探險隊伍。第二天早晨，我們把多餘的便宜油桶裝滿汽油和水，幾小時後就開進了紅色大地上開始穿越沙漠。

接下來的四天裡，我們渡過了生命中最美妙的時光。我又一次開始考慮奇妙的澳大利亞內陸探險，回到墨爾本，我和出版商Rob van Driesum 一起夢想我們的《澳大利亞內陸》（*Outback Australia*）。這本書於1994年出版，是我最喜歡的Lonely Planet指南書之一，後來它贏得了太平洋地區旅遊協會金獎。

《歐洲》指南的發行幾乎經過了軍事化般精密的計畫（當然，是相對於我們常用的「就讓它試試看」的程式來說），不過我們熟悉的《美國》指南就不需要如此仔細的計畫了，或者說我們是這麼想的。畢竟，人人都說英語，資訊很直接，也容易獲得，我們已經做了阿拉斯加和夏威夷以及一本夭折的美國西部指南。雖然建立美國的出版機構使本書的計畫變得更為複雜，但還算不上什麼大問題。事實證明這是個很糟糕的決定。

我們把美國分成一系列地區（而不是按照州來分類）指南，然後尋找作者開始進行第一批的幾本書。全國的指南將隨後出版。我們第一個失誤的地方是低估了這些書將會有多厚。通常你可以根據所覆蓋的地區人口數量或者面積來估算工作量。由於某些原因，這些公式對美國都不適用。

1994年我們共有四本書在進行中。居住在美國亞利桑那州土桑

市（Tucson），我們的秘魯、厄瓜多爾和哥斯大黎加指南的作者
Rob Rachowiecki負責西南地區（亞利桑那州、新墨西哥州和猶他
州），儘管延遲了幾個月，但這本書還是非常順暢地推出了。太平
洋西北地方（華盛頓、奧勒岡州和愛達荷州）指南也沒遇到什麼頭
疼的事情。

　　然而洛磯山脈和中大西洋區的指南卻是徹頭徹尾的災難。儘管
作者以前都曾為我們寫作過，但我們可能從來沒有付出如此之多，
而換來的卻是如此單薄的洛磯山脈指南。儘管蒙大拿、懷俄明和科
羅拉多是三個相對人口少的州，但進度還是太慢了。在查訪進行期
間我們想看些樣稿，但放在我們眼前的都是草稿和令人不安的劣質
作品。雖然如此，因為他是位有經驗的作者，我們還是相信最後他
會好好地完成工作。甚至當他爭辯說這個計畫比最初的計畫更大、
更複雜，並想獲得進一步的預付款以及重新商量稿費時，我們都沒
有開始警覺。

　　我在奧克蘭辦事處與這位作者會面，研究還有多少剩餘的工作
需要完成。「地圖怎麼樣了？」我問道。通常我總是首先整理地
圖，然後再圍繞它們添加文字。不安的作者報告說他沒有任何地
圖，打算寫完後再把地圖匯整起來。我非常吃驚，因為如果他沒有
在當地完成地圖，那現在就根本無法做出精確而詳細的地圖。在我
進一步的追問下，事情很快明朗，事實上他什麼都沒有做。我們這
位「經驗豐富」的作者把工作分配給另外一位毫無經驗的作者，但
他卻沒有告知我們。就這樣，由於一位被計畫和個人問題壓倒的作
者讓我們經歷了一次長期而昂貴的欺騙。如果他事先請求幫助，我
們還可以給他支援，可是現在卻什麼也沒寫。我們沒有獲得一行字
或是一個地圖。

中大西洋的情況幾乎相同，不過我們應該在開始時就意識到這個較大的計畫對於一個人來說任務太重了。這本書涵蓋了從華盛頓到紐約，包括巴爾的摩和費城在內的這條人口密集的長廊。作者完成了一些文字和地圖後就放棄了進行一半的專案，把餘下的內容留給了我們。然而，他同樣也未經我們的同意就找了一名後備的查訪者，即使在計畫停止之後，我們還不得不額外為他的第二作者付錢。

我們勾銷了在這些書上可笑的投資，然後派一個新團隊到洛磯山脈。他們很快完成了任務，但是中大西洋計畫卻未能以最初計畫的形式出爐，它最後被分成了兩本書。

作者只是美國問題的一部分，我們還在內部管理上出了問題。十年前，由於被告知不能按照合法的方式進行，莫琳和我不得不以旅遊簽證到舊金山創立美國辦事處，不過現在它已經是個在美國擁有當地員工的稍具規模的公司。另外，新的移民規定也承諾因公司內部職位轉換而申請簽證會變得更加容易。

我們決定派經驗豐富的編輯蘇・米卓（Sue Mitra）到美國招募並培訓員工，建立出版機構。奧克蘭辦事處很快就有了第一位美國編輯和製圖師，蘇本來應該在這時候告訴他們需要做什麼、怎麼做，但她卻仍然在等待簽證。我們不停地發傳真，可是卻沒有來自美國移民局的任何消息──這完全是種單向的交流。

我們只得放棄了這種新的「直接、簡單、一般」的程式，找了一位美國移民律師。猜猜我們得到什麼建議？別想以這種合法的途徑進入美國，直接以旅遊簽證入境，十二個月內出境！啊哈，多麼似曾相識的感覺。

後來，我們發現美國移民局處理案例經常比他們預設的時間延

遲幾周或幾個月，因為他們不願意承認這一點，所以就要求更多的資料。其實並不是真的需要這些資料，而只是想讓事情更加延誤，卻另一方面又給人感覺他們還是在處理事情。這麼想來，你就不會覺得墨西哥人偷偷跨過邊界很奇怪了。

為什麼就不能讓整個作業變得簡單些呢？尤其是對那些真的需要把職員調來調去的國際公司。我們在美國、英國和法國建立出版機構時，要從澳大利亞派人幫助安裝電腦系統、運行軟體、招聘並培訓當地雇員，這樣在正式交接工作時就會使公司營運更加順暢。為什麼必須用大量時間和金錢來證明我們並不會奪去美國人的工作？相反的，我們所做的一切會在美國創造更多的就業機會！

如今，我們在往返於各地辦事處的員工已經累計了數百萬的飛行里程，有時我們甚至鼓勵員工，如果工作相似的話，可以自己安排崗位輪換。雖然他們需要自己負責安家，但如果願意互換公寓或住宅的話更好，我們也會盡力支援這種轉換。讓人吃驚的是，第一批輪換是由奧克蘭庫房的Dave Skibinski組織的，他在墨爾本庫房工作了一段時間。我們認為這是個雙贏的政策：我們的員工可以在不同的國家生活、工作，他們可以互相交流各自的經驗，還能更瞭解公司。但為什麼移民局就不能合作呢？

我們的美國公司可能帶來的好處是內部的競爭、交流，以及一些激動人心的新主意，特別還有電腦技術。我們可以跟著管理的時代潮流並且「國際化思考，本土化行動」。不過幾年後我們就將會痛苦地發現：效率，可不是那麼容易實現的。

我們和女兒塔希重返緬甸,因萊湖旁的Maing Thauk村村民領我們看了這條由Lonely Planet資助修建的橋。(攝影:Stan Armington)

2001年Lonely Planet搬到了新的辦公地點，這座由維多利亞時期的庫房改建而成的
辦公樓位於墨爾本Footscray區的Maribyrnong河邊。

2002年我回到東帝汶，為這個新獨立國家的第一本指南做查訪。我遊歷了整個國家，
包括島上的最高點Mt Ramelau山頂。（攝影：Galen Yeo）

2003年德國柏林的出版朋友史蒂芬和雷納特·盧斯決定在巴里島以再次結婚來慶祝他們的結婚25周年紀念日。我們和其他客人一起在典禮上穿起了傳統的巴里島服裝。（攝影：Renate Loose）

理查‧艾安森和我為了查訪《稻子軌跡》一書也來到日本，我指著的那盤菜是味道不錯的炸蚱蜢。（攝影：Mitsuku Hibino）

2003年去巴里島時，我們發現自己的名字已經被用在了Bintang啤酒的廣告牌上。（攝影：Stefan Loose）

2003年在前往珠峰大本營的路上查
看地圖。

如果我們看上去有點沮喪，那是因為這是2004年我們一個月西班牙和法國遊的最後
一頓午餐。我們所在的咖啡館高高位於地中海旁的藍色海岸上。

吉隆坡的Coliseum Bar酒吧幾乎與殖民地時期沒有什麼差別，當時的橡膠種植工人常常聚在這裡喝啤酒，2005年我也來了一杯。

2005年在東南亞旅行時我參觀了位於柬埔寨Wat Kdol的寺廟，在馬德望附近，這位年邁的僧人想和我一起拍照。

2005年我從新加坡到上海，整個旅行都只用陸地交通工具。途中停留澳門在PATA（亞太旅遊局）的年度會議上演講，抽空到澳門塔玩了空中漫步。

2005年在越南河內至中越邊境的火車上。

前往孟加拉的遊客很少，所以你一定很引人注目。
（攝影：Richard I'Anson）

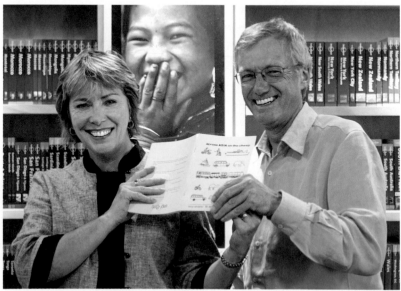

2003年10月7日，我們重印了Lonely Planet的第一本書來慶祝它的30歲生日，墨爾本《時代報》在新辦公室為我們拍照的那天，正好是我們的結婚紀念日！
（攝影：Fairfaxphotos）

8
關於指南書

　　旅行指南書的出現幾乎與旅行一樣早，早在西元二世紀希臘史地學家鮑薩尼阿斯（Pausanias）就寫了《希臘記述》（*Description of Greece*）一書。即使它不是世界上最老的指南書，也一定是仍在出版的最古老的指南書——在亞馬遜網站上你仍可以買到它的英文版，儘管作者推薦的很多酒吧早已關門一兩千年了。

　　1829年著名的「德國貝得克指南」（German Baedeker guides）首次問世，1859年卡爾・貝得克（Karl Baedeker）去世後，他的兒子們擴大了事業，在1861年出版第一本英語版貝得克指南。「貝得克」這個名字也成為「指南書」的同義詞，今天這些舊書在收藏者間仍深受歡迎。第二次世界大戰期間甚至還有一場發生於1942年4月到6月間的「貝得克閃電戰」。為報復盟軍對漢薩同盟城市呂貝克的襲擊，德國空軍針對英國一些旅遊（而非軍事）重點城市進行了一系列的轟炸。據說他們就是根據貝得克英國指南來選擇目標城市的。半個多世紀之後，當1999年以美國為首的北約對貝爾格萊德進行轟炸時意外地襲擊了中國大使館，有人說計畫這次行動時，如果有一本好的指南書做參考，這樣的錯誤就應該可以避免。

　　「莫里手冊」（Murray's Handbooks）是貝得克的英國競爭對手。約翰・莫里（John Murray）在1836年出版了他們的第一本指南

書，最終一共出版了400本書。比起貝得克指南，它們雖然「缺少視覺吸引力」，但在其他內容上卻是出眾的。《莫里印度手冊》比其他書的壽命都長，在1970年代我們第一次編寫印度時，這本書仍然還在出版，儘管資訊通常已經過時了。

在指南書的歷史上，維多利亞時代也許達到了一個高潮，但是說到旅行文學，通常認為30年代才是黃金時代。當時的旅行指南並不是很令人興奮的事情。貝得克已經被「藍色指南」（Blue Guides）合併，書中會告訴你一座城堡的歷史或是教堂建築上極微小的細節，但是關於「如何」去旅行卻很少提及。如果你真想上路去旅行，你就需要有人告訴你在哪裡吃、在何處住。如果你要去的地方真的很荒僻，你也許找不到「適合自己」的食宿而只好求助於你的使領館。那個時代的很多旅行者好像都很認真地認為大使會非常高興看到他的同胞到來，而且還會為你準備好住處。

1957年亞瑟‧弗羅莫（Arthur Frommer）出版的第一本《每天5美元遊歐洲》象徵著「二戰」後指南書發生的明顯變化。弗羅莫最初是為他手下士兵作旅行筆記，在指南中加入城市街道的資訊是個巨大的飛躍。那些自以為是的旅行者可能會瞧不起弗羅莫的指南，不過突然間，關於如何到達？在哪裡吃住？這些資訊就像懂得分辨巴洛克式教堂和哥德式教堂之間的不同點一樣重要。憑著這樣的書，你可以在巴黎花兩塊錢住一晚、一塊多錢就能吃頓三道菜的一餐，這可以說真的是指南書出版史上的一個里程碑。

另一個也來自美國的旅行里程碑就是在1960年以油印筆記形式出現的第一本Let's Go指南，一年後變成《Let's Go歐洲》。我在60年代中期旅行時攜帶的第一本指南書就是這本《Let's Go歐洲》。Let's Go指南是麻薩諸塞州波士頓哈佛大學的學生查訪、撰寫的，

由紐約的聖馬丁出版社（St Martin's Press）出版。這本歐洲指南衍生了無數產物，包括歐洲很多國家和城市的單獨指南、美國和墨西哥，還有「我們的」地盤：東南亞、印度和澳大利亞的指南。

Let's Go與我們相比有個很大的優勢：低廉的人工。所有Let's Go的作者都是學生，他們在暑假期間查訪、撰寫指南，將它當為一項喜愛的工作，而非真正的職業。相對的，當從哈佛畢業後就意味著你作為Let's Go作者的日子也隨之結束。學生作者有很多的優勢，但同時也存在不小的弊端。Let's Go指南書的製作有一套常規方法：學生在夏天旅行，他們需要查訪被仔細分割好的地區，要嚴格按照規定的時間完成任務。夏天結束後，Let's Go的編輯們會接手，在嚴格制定的範本中添加內容，讓書可以在耶誕節之前上市銷售。Let's Go聲明他們每年都更新自己的指南書，他們的訊息量很大，推出的速度也很驚人。

缺點是他們的書通常都是來自一個觀點、一個季節，而且針對一個市場。如果你是哈佛大學的學生，也正好在美國暑假期間旅行，那麼Let's Go系列指南可能就是你所需要的。如果你不是東海岸大學生，或者甚至不是美國人，正好不是夏天去旅行，那麼情況就可能完全不同。1995年《滾石》雜誌就報導過發生在一名撰寫伊斯坦堡的Let's Go作者在這個城市苦苦掙扎的趣事。他是第一次去土耳其，對這個國家一無所知，卻要拼命去介紹這個完全陌生的城市。「Let's Go（讓我們去吧），或者我們沒去，但我們卻說我們去過了。」這可不是讓人放心的一件事。

Let's Go已經把目標鎖定在一個如此嚴格細分的市場，倘若還有人嘗試著在這塊已經很小的蛋糕上再分割一片就會顯得很有趣了，但有點悲哀的是跟風出版的習氣連這塊小蛋糕也沒有放過。90

年代初期美國出版集團藍登書店名下的Fodor's宣佈他們將開發全新學生定位系列的柏克萊指南。很顯然這是在模仿Let's Go的理念，只是把東海岸的哈佛換成西海岸的柏克萊。

和Let's Go一樣，他們也是由學生來做查訪。當資料回到柏克萊校園後，以學生組成的編輯團隊，在一些經驗豐富的前Let's Go人員的指導下將書成形，在1992年秋天推出了四本柏克萊系列指南書。但是在1997年，柏克萊指南宣佈停止再繼續出版西海岸學生指南書。

到底怎麼回事呢？他們的指南出版效率高，內容也很不錯，完全可以和Let's Go競爭。我想這或許是因為儘管有來自其他國家的年輕旅行者，但美國的學生市場還是沒有大到能支撐兩個如此相似的系列。現代指南書是昂貴而複雜的產品，只享受著廉價勞力帶來的好處有時是不夠的。當然，柏克萊指南的創立也有好處──後來我們雇用了一些已經有一點旅遊出版經驗的柏克萊畢業學生。

法國的米其林指南絕對是個異類，幾乎是法國輪胎製造商的副產品，指南分為幾個系列，包括老式的「綠色指南」，它有多種語言，內容以A到Z的排列方式囊括不同地區和國家。然而，米其林的權威指南卻是每年出版的「紅色指南」，其中只列舉了旅館和餐廳，書中以符號詳細描述了設施和標準，其符號之複雜大概只有中情局的解碼員才能破譯。在紅色指南中真正重要的是哪個餐廳獲得了米其林之星。

即使獲得一顆星也不意味著傑出，整個米其林排名過程幾乎都籠罩在共濟會似的神秘中。米其林餐館評論家們都是些不公開姓名的人，他們暗地裡去用餐，如果對美食的品質及可靠性有任何疑問

的話還可以再到餐館去一次。介紹法國的「紅色指南」據說已經銷售了五十多萬本，每賣出一本都是在虧錢。兩個人在一家法國三星級米其林餐館吃晚餐可以很容易就花掉500美金，扣掉這些用餐的花費成本，虧本也就不足爲奇了。其他法國旅遊出版商經常輕蔑地表示「紅色指南」書不過是米其林輪胎主業的一種公關手段罷了。

　　每一年，老饕們都從半夜就開始排隊，就爲了獲得最新的法國「紅色指南」──只有法國版才擁有如此迷人的吸引力──第二天報紙上的文章便會詳細說明哪家餐館多了一顆星，哪家少了一顆星等。1996年，我們正好住在巴黎，那年的「紅色指南」上三星的Tour d'Argent被降到了二星，引發了全國的恐慌，媒體的文章都在討論他們如何才能重新獲得失去的那顆星。

　　1970年代出現了許多新的旅遊出版社，這些出版社如今很多都在現代旅遊出版業佔有重要地位。這種爆發又是從何而來呢？很明顯，這不僅僅是因爲一群人同時想到同樣的好主意，實際上，社會的變遷才是使我們的想法得以生根發芽、茁壯成長的主因，戰後嬰兒潮的成長也是其中原因之一──突然間所有年輕人都開始尋找新的地平線。接著出現了性、毒品和搖滾，很多人都認爲這三種事物在印度、摩洛哥或者任何遠離家的地方將會更加有趣。與此同時，旅遊業的繁榮也隨之開始。60年代，噴射式飛機的研發使得空中旅行變得更加安全、可靠；1970年，波音747的營運和其他寬體飛機則讓旅行更便宜也更加可能。

　　我們當然不是唯一的新人，月亮出版社和我們同齡，APA Insight要早幾年，Bradt Publications比我們晚幾年。被我們視爲直接競爭對手的Rough Guides（指粗略指南的意思）創立於1982年，馬

克‧埃林漢姆（Mark Ellingham）的希臘之旅激發了Rough Guides的
第一本書，確實，那是本相當粗略的指南書。

「很多希臘指南書都介紹了歷史、遺跡、藝術和建築，」馬克
後來告訴我，「但從頭到尾卻從未提到過『海灘』。」

讓人奇怪的是，沒有一家新成立的旅遊出版社來自出版業。一
般出版商似乎完全沒驚覺旅遊書的市場變化，等到發現時已經太晚
了──他們早已被他人超越。十年後的電腦圖書發展也大致相同；
就如同旅行書的爆發是旅行者邁進出版業，而不是出版商去旅行，
電腦圖書的發展也是由電腦愛好者進入出版業而導致的。一般出版
商從來沒有聽到幸運女神敲門的聲音。

新旅遊出版商的繁榮並沒有局限於英語市場，遍佈法國餐館窗
戶上的小貼紙，或是旅館大門旁的小牌子上都寫著該處受Guide du
Routard所推薦的字眼。如果說有法文的Lonely Planet（當然除了
Lonely Planet法國），那一定就是Guide du Routard。這家由菲力
浦‧格洛桂恩（Philippe Gloaguen）創建的公司一樣誕生在70年代
初期，他們的第一本指南書是有關橫跨亞洲的，和我們的第一本書
一樣，而且也是在1973年出版。

當Lonely Planet開始在法國發展時，菲力浦展現了高盧人的憤
怒，認為這又是一個盎格魯‧撒克遜人將要毀壞法國文化的信號。
他一邊抱怨自己小小的Guide du Routard如何能與我們龐大的英語市
場力量相抗衡，但一邊卻又忘了自己也是龐大Hachette出版組織的
一部分。實際上，我認為在法國的競爭對於Guide du Routard來說可
能是件好事；菲力浦後來向我坦承當我們在法國設立辦事處後，他
立即利用這個新威脅讓Hachette給他安裝了一套昂貴的新電腦系
統，而以前他的這項要求從未成功過。

　　幾乎在地球上任何地方都可能會遇到澳大利亞旅行者，其數量與這個國家的人口完全不成比例。英國人一直以來也都有著這樣的聲譽：他們會去探索日不落帝國最遙遠的角落——而當帝國土崩瓦解後，他們便繼續探索其他地方。但若要說在旅行上花最多錢的民族，那就是德國人了，漫長的假期加上強大的經濟實力，使得德國人成為世界上最常旅行的一個民族，因此德國擁有眾多的指南書出版社也就不足為奇了。德國市場以盛產小出版商而著名，比如說柏林的Stefan Loose，不來梅的Verlag Gisela E.Walther（這兩家都翻譯了很多Lonely Planet、Rough Guide和月亮出版社的書），還有彼得‧魯姆（Peter Rump）的Reise Know How出版社，但以上沒有一家可以在這個市場上獨占鰲頭。

　　在「我們的鞋是如何製造的？」這個問題上，NIKE公司錯誤的處理方式招致了堆積如山的負面報導，這也給所有在第三世界生產商品的公司一個警訊。Lonely Planet也在發展中國家生產大部分的產品，而我們又將如何應對這樣的問題呢？

　　單從形象上來說，我們比NIKE這樣的公司有一個巨大的優勢：我們販賣的不是零售價高於成本無數倍的產品，而且我們不會花很多錢去做廣告、促銷，也不會大力宣傳品牌以使人們覺得如果不穿它或者不用它就是個徹底的失敗者。我們沒有像麥可‧喬丹這樣的大人物來推廣我們的書，所以也不用支付某些人離譜的高額報酬——付給他們的時薪有時比那些真正做事的人的周薪或月薪還多上一千倍。

　　我們無須如此做廣告——Lonely Planet這個品牌完全是靠口耳相傳的。宣稱勝利就是一切，第二名只是失敗者的NIKE廣告是如

此讓人厭煩，以致我發誓將（如果有可能）永遠不買NIKE鞋了，儘管我也不知道自己買的其他品牌是否就會比NIKE多了些社會責任感。

有段時間我們一直在擔心自己是否正在剝削別人，最初這並不是個問題。我們的第一本書在澳大利亞印刷，第二本在新加坡，第三本又在澳大利亞，等做完六本書時所有的印刷就都轉向了新加坡和香港。當時在那些地區印刷根本沒問題——它們都是正在發展中的亞洲小龍，而且都很富裕；那裡的員工可能工作很辛苦，不過他們的薪水和工作環境通常都很不錯。

在公司剛剛創立的時候，莫琳和我不僅僅是作者和出版商，我們同時還兼任製作、財務以及其他種種工作；在查訪研究的同時還會去參觀印刷廠，因此我們非常清楚新加坡和香港的工作環境。

但隨後事情發生了變化，圖書印刷開始漸漸遠離新加坡和香港本土。新加坡開始把印尼作為他們的後院，並把生產線轉移過去。同時，「香港印刷」也意味著「在香港附近的其他地方印刷，最有可能是在中國大陸」，因此，參觀工廠變得不再那麼容易。而且現在莫琳和我也開始不再親自負責每一件事情，當然也就不再是生產經理了。

我們為什麼要在亞洲完成大部分的印刷工作呢？這一點不奇怪，價格決定了一切，我們曾在亞洲擁有非常便宜的印刷報價。即使是今天，亞洲的報價依然極具競爭力，在任何直接的價格戰中我們都可以期待新加坡或者香港獲得最後的勝利，況且他們不僅價廉還質優；我們很快發現在澳大利亞製作的書已經散落的時候，那些在新加坡製作的卻仍然完整。這不是一個亞洲的高品質相對於西方的低品質如此簡單的問題。我們在亞洲印刷的第一批書採用的是

「穿線膠裝」，而在西方印的則是「膠裝」。

　　一本膠裝的書就像訂在一起的雜誌一樣，來回翻閱若干次之後，書頁容易散落。不過通常來講這也不是什麼大問題，假設你讀完一本小說，然後把它給了你的女朋友或者母親，她們也同樣閱讀了，雖然每個人都會來回翻幾次，但這還不足以檢驗裝訂的品質。除非使用的膠真的非常差勁，或者是使用中的錯誤，否則對於大多數的書來講膠裝還是很完美的。

　　而指南書不一樣，它會被翻閱無數次；在城裡閒逛時，你可能會在同一個地方翻開書六、七次以便找到某一家餐館。在公共汽車上，你要把書一遍又一遍地翻開核對這段旅程還有多長。你把書掉到地上，把咖啡灑到書上，在火車站附近因為找不到一家好旅館而憤怒地將書扔到牆上。你在戶外用它，在雨中用它，這些可憐的書還要經歷日曬雨淋，嚴寒酷暑。最終，一本完美的膠裝指南書散落了。

　　再說說穿線膠裝。每一台書稿（通常32頁為一台）都單獨用線穿過中間折疊處，然後再黏到封皮上。這樣就不會發生單頁掉下來的情況。如果一本穿線膠裝的書最終散落，至少也會散成幾疊。我們認為自己的指南書應該採用穿線膠裝的方式。當然有很多其他的書也是穿線式的，例如那些會被頻繁使用的書，像學校的教科書或是聖經。如何辨別一本書是否採用穿線膠裝呢？只要看看書背就可以了——如果你看到的是獨立的、雜誌狀一疊一疊的，那麼這本書就是穿線膠裝裝訂的。在哪裡生產無所謂：一本穿線膠裝的書比起膠裝要貴很多，但如果委託亞洲印刷商的話差價就會縮小很多。

　　我們的亞洲印刷商還同時肩負運輸的工作，這涉及Lonely Planet的國際市場需求。如果我們是家純粹的美國出版商，那麼在

美國印刷就會有意義。當然這樣做會有些貴，但是我們負擔得起這個花費，並且可以忍受品質上的差別，因爲書可以早一點上市。如果在香港印刷的話，書要再穿過整個太平洋。但我們並不是針對單一國家市場的出版商，所以在一個國家贏得的時間可能會在另一個國家失去。說起運輸，亞洲人是做得最好的，他們包裝出色，裝貨迅速，貨船班次頻繁，而且工作效率非常高。

　　印刷和書通常會歸結到它們致命的要素：紙。也就是，樹。這是個相當簡單的公式：隨便拿本我們的《印度》、《澳大利亞》或者《英國》這樣有一千多頁的書，重量就接近一公斤，一千本《印度》就將近是一噸的紙或者木材，十萬本就將近有百噸。如此一來，我們就不難理解爲什麼爲了做書不得不犧牲一片片森林。

　　不過也沒有那麼悲觀，書和石油不同，它是可再生的資源。我們不能創造更多的石油，但卻可以多種樹來多產書。我們盡可能使用再生紙，但是再生紙卻不適用於指南書，因爲它太厚太重了。我們一直在努力嘗試降低書的重量，好讓讀者更輕鬆地旅行。我們可以試著縮減書的大小，不過這肯定是一場沒有盡頭的戰爭。但如果使用再生紙的話，書將會更重，這樣一來就會增加運輸的成本——也會消耗更多的燃油，人們也會爲不得不背著如此笨重的書而怨聲載道。

　　那麼可以把書分段印刷嗎？這樣旅行者就可以只帶著他們真正要去的地方的資料。這是我們從讀者那裡聽到的許多建議之一。可是成本因素又使得這種方法根本行不通，所以如果你真的想少帶點，就只能撕書了。

　　我們所用的紙張來自各地，格雷厄姆要確保它們的來源，以便可以放心使用。我們最不願看到的事情莫過於發現我們的巴西指南

用紙是砍伐巴西熱帶雨林而來的。紙張來自木材廠，我們的使用量很大，經常大批採購。自己採購，意味著我們可以知道它來自哪裡，也能拿到好價錢，同樣重要的是，能夠保障紙張的供給。

指南書的作者，聽起來像是個浪漫的職業，不是嗎？四處旅行，探索不尋常的地方，尋找完美的旅館和最棒的餐館，然後寫作。好像一直在渡假，而且還有人付薪水。不過你最好還是再仔細考慮一下。

剛開始你一定會非常匆忙。使用我們指南書渡假旅行的人，可能只會選擇性地去我們提到的一些地方和景點；而為指南書做查訪的作者則必須去每一個地方、參觀每一處景點。寫指南書就像是準備一頓精美大餐，首先你要決定做什麼菜，並研究食譜，這就等同於作者在旅行前必須要做的查訪一樣。然後你去買材料，這也就是作者去現場查訪、研究；最後，你把材料拿回家開始做飯，就相當於作者帶著筆記、簡介、地圖和記憶返回基地，開始把這些組合成一本書。

你不會今天買魚，幾天後再買沙拉，也不會把生菜放幾天，等它變黃後再用來做菜。指南書也是一樣——如果你放置過長的時間，所有最新收集到的資訊就會逐漸過時。指南書是種容易失效的商品，資訊很快就會過時，所以一旦開始工作就必須越快完成越好。結果，指南書的查訪就會是一種令人窒息的緊張節奏，你沒有時間閒逛，感受周圍的氣氛，也沒有時間悠閒地喝咖啡，至於輕鬆、浪漫的晚餐更是想都別想。作者筆下那擁有細沙、拍打著清澈、透明海水的海灘，對作者來說，可能就只是急忙趕到海灘，跳入水中測試一下溫度，然後又匆忙趕往下一個海灘。

指南書作者的工作也不是朝九晚五，當一天開始時，他們可能要去看看日出時的廟宇景色是否真的異常美麗，或者黎明時分是不是去水果和蔬菜市場的最佳時間。在一天結束後，他們可能要去探索熱鬧的夜店和舞廳，回到旅館後還要寫筆記以及研究明天的行程。為了走遍計畫中的地方，他們可能需要查訪一整天，然後夜間旅行到下一個目的地。想到這些，我們會擔心作者透支也就沒什麼奇怪的了。

總之，指南書的查訪研究工作是孤獨的，這對夫妻關係來說可不是什麼好事。曾經有過幾對夫妻為我們工作，其中還有些作者把家安置在查訪目的地附近，然後到周邊地區去工作，這樣還能不時回家看看。但通常來說，一個人工作會更加快速、高效，成本也更低，因為一個計畫可能意味著三個月或者更長的現場查訪研究，這也許會佔用你一年中一大部分的時間。

查訪研究完成後的寫作準備也不簡單，你拜訪第一個地方時所收集到的資訊已經是三個月之前的了，所以寫得越快越好（有時我們甚至懷疑只要我們把當前的資訊輸入系統中，航空公司就會故意提高價格、電話公司會改變所有號碼、政府也會改變簽證規定）。經過幾個月孤獨旅行後，可憐的指南書作者又會被困在電腦前面，他不得不為了趕在截稿前完成任務而瘋狂地工作。

經常有人問我們是如何尋找作者的（通常緊接著就會申請成為其中一員）。首先，你必須非常熱愛旅行，而且有豐富的旅行經驗，如果你不是一位經驗豐富的旅行者就不要計畫成為指南書的作者了。別相信安妮‧泰勒（Anne Tyler）的小說《意外的旅客》（*Accidental Tourist*）裡所寫的關於一名不喜歡旅行的指南書作者

的故事；那是本不錯的書，書中對指南書寫作（比如偷菜單）的一些觀察也很準確，但是我還是無法想像一位不喜歡旅行的指南書作者。就我自己而言，給我一張機票，我會馬上出發去機場。

對於指南書作者的技能要求可說五花八門，我們的作者大多來自各種不同的背景。寫作是項基本的技能，我們的作者應該都做得不錯。有時也會容忍寫作水平稍弱的作者，但最重要的是作者可以獨立完成查訪工作。擁有一些獨特的技能或經驗會有加分，會說奇怪語言的作者總是令人感興趣的，曾經在不平常的地方生活或工作過的作者會有優勢，相關的經驗也是有幫助的——如果你曾經替我們的競爭對手寫作過，我們會很高興收到你的應徵信。不過，通常來說，我們不太喜歡作者在各個出版商之間來回跳槽。熟練電腦使用、能拍得一手好照片會使你備受歡迎，尤其是當你前往那些真正偏僻的地方，關於那些地方可是沒有太多的現成照片可供使用。

作為一名Lonely Planet的作者還要擅長繪製地圖，地圖是讓我們感到非常驕傲的一部分；我們提供了大量的地圖，經常有一些其他地圖沒有涉及的地區。製作地圖很困難，需要花很多時間、資金，不幸的是，有些人其他事情都做得很好，但地圖卻是他們的唯一弱項。我們花了大量時間在文字和地圖之間進行交叉檢查，如果文字上說旅館距離火車站以西兩個街區，那麼所對照的地圖不也該呈現同樣的訊息嗎？

最後，作為一名優秀的指南書作者還需要一些看來非常平凡的技能。如果一名足球運動員不會踢直球，歌手不會唱高音，或是模特兒看起來不漂亮，你一定會很失望，對不對？所以，一位旅遊書作者最好能立即發現城裡最好的餐館，準確無誤地找出最熱鬧的夜店，最好能每一次都不會迷路。可惜，事情並不總是這樣的。

　　我實在不想去回憶曾經有多少次我無助地與同行的旅遊作者迷失在途中，實際上，我還不知道有什麼人比旅遊書作者更容易迷路。這可不是因為我們的方向感先天不足，沒有方向感確實讓人頭疼，但是就算能找得到北方，其實也沒有什麼太大的幫助。說真的，真正的困難是好奇心和內心裡那種想要不斷去發現新奇或不同事物的渴望。所以，旅遊作者們通常不能容忍走兩次同樣的路線，從地點A到B，我們不斷地嘗試先前沒有去過的後街小巷，但毫無疑問的，至少有一半時候都走進了死胡同。

　　還有人會對我們那無與倫比的發現能力感興趣，為什麼我們總可以發現最熱鬧的夜店、最酷的酒店游泳池、最高的觀景點或是最划算的購物店？事實上，你不可能對每一樣東西都在行。我知道有些旅遊作者對藝術和文化是絕對的門外漢，那麼他們將怎樣寫出關於最近藝術潮流的建議呢？還有些人根本就分辨不出Gucci還是Levis，那麼他們怎麼能看出這個地方是否最時尚呢？

　　有些旅遊作者是夜貓子，他們樂於探索城裡每一家夜店，而且總會是那個在凌晨被酒吧最後一個踢出來的傢伙；另一些人卻不能熬夜，但他們能捕捉到亞洲每一座山脈和廟宇的日出，而且還會拜訪無數黎明前開張的市場。幾年前，兩名作者朋友到了很難抵達的北韓首都平壤。一天夜裡，夜貓子的作者A，急忙回到旅館，興奮地對習慣早起的作者B宣佈他發現了北韓唯一一家迪斯可舞廳，並建議他們應該立即前往。雖然我不是真正的夜貓子，但是聽到這樣的消息仍然會馬上跟著他去。但是作者B卻不同，他還是決定留在房裡做他的旅行筆記。

　　我們該如何成為一名全能的專家呢？有趣的是，人們會對大多數意外的事物抱有極大的熱情。如果讓我和鳥類觀察者待在一起，

我會立刻培養出賞鳥的興趣。在英國進行查訪研究期間，我對中世紀教堂建築產生了不尋常的熱情；為了寫愛爾蘭指南，我在眾多愛爾蘭酒吧間穿梭，竟發現自己喜歡上了吉尼斯黑啤酒（Guinness）。從意外遇到鯊魚（大溪地）到紅燈區的俱樂部（舊金山），還有當你吃的晚餐想從盤子跑掉時該怎麼辦（日本）等，我曾寫過諸如此類的很多東西。於是你可以想像，那些家居動物揮灑著筆墨去描述夜生活的炫目，而無神論者則去熱情地讚美廟宇的輝煌。最賴床的傢伙去看早市的熙攘，而滴酒不沾者則大肆誇獎美酒的醇香。

說到食物。如果你喜歡在外面吃飯，那麼這對指南書寫作將有很大的好處。幸運的是，我自己非常願意每天晚上都到餐館吃飯。不過我們當然不可能嘗過所有書中描述的餐館。一位指南書作者，在每個地方只停留一天或是兩天，他當然不可能吃遍鎮上十幾家餐館。而且也不需要那樣做。我有個簡單且準確性頗高的應對方法：從櫥窗望進去，如果裡面擁擠、喧鬧，人們都在微笑、大笑，看起來很享受，那麼這家的食物一定不錯。但如果一家餐館幾乎是空的，只有幾張桌子有人，而且用餐者看上去也沒有笑容，那麼，你認為它的料理會如何呢？

以前，我們付版稅給所有的作者，讓作者擁有版權，這是小說和其他「作者原創」書常用的傳統方式。如果書的零售價為30塊錢，作者獲得10%的版稅，那麼每賣出一本書，他或她就會獲得3塊錢。這背後的道理是作者和出版商共擔風險，如果銷售好，作者就會受益；如果失敗，作者也要遭殃。當我們還是個貧窮的新出版商時，版稅合約對我們有很大的優勢：在書銷售之前不用付錢。當

然，確實有個富有魔力的詞：預付款，也就是提前付給作者的版稅，這些錢足以幫助他們完成寫作。但是在早期我們根本沒有錢預先付給他們，而我們那些熱衷於旅行和旅行指南寫作的作者對於這樣的作業方式也都很滿意。

初期這種方式一直都不錯，有些時候對雙方都很有好處。第一本《印度》指南書我們付給傑夫・克勞瑟和Prakashi Raj每人1000美元的預付金作為經費，此外，他們每人還可從圖書銷售中獲得2.5%的版稅。這對於雙方都是個冒險，但是等到書開始狂銷時，我們所有人都很開心。

當我們逐漸發展壯大，而且書也開始更加複雜時，諸多原因使我們不能再採用版稅的方式，因此我們就改為稿費。今天，我們所有的指南書都採用稿費的方式，而且版權所有不再是作者，而是Lonely Planet。

在很多方面，一本旅行指南更像是雜誌，而不是傳統的書籍，因為它不是永遠一成不變的，上一版的作者可能與下一版的完全不同。即使兩版的作者相同，當有很多作者共同完成一本書時，以往一般的合約也難以執行。另外，付版稅給作者就意味著承認作者創作了這本書，但是很快我們發現，實際上創作者不是作者，而是我們出版商。我們提出設想，我們決定書的形式，我們招募作者把我們的計畫付諸行動。旅行者不是因為作者的名字而買我們的書，而是因為上面有Lonely Planet。

複雜性的增加還不單只有許多作者參與同一本書的問題而已。例如照片的質量就變得越來越重要，此外，我們還意識到如果兩個作者中有一個人帶回了優質的照片，而另一個人的照片卻必須到圖庫購買時，付給兩人同樣的錢肯定是不公平的。另外，指南書也衍

生了很多副產品。例如,如果我們使用國家指南中的內容作為更加詳細的城市指南的基礎,或者用到地區指南中,就會產生修改原始創作的問題。但如果我們完全擁有最初的材料,事情就容易多了。

我們也盡量獎勵辛勤工作者,即使和版稅無關。我們不想讓作者們耗盡能量,如果他們沒有從努力中得到合理的回報,無論對哪一方都沒有好處。我們尤其關心那些全職的獨立作者,他們一個專案接著一個專案地工作,絕對是我們依賴的對象。當他們確實需要為專案增加經費時,我們也會有所彈性地斟酌考慮;如果確定他們確實處於困難時期——因為計畫花費的時間比預期的長,或是在當地需要的旅行開銷有所增加,亦或是任何其他原因——那麼我們可能會對他們的下一個計畫意想不到的慷慨。

我們可以很靈活,但卻不會讓僅僅因為去查訪過一個突然成為熱門景點的作者因書大賣而發財。暢銷書的銷售所得將會拿去平衡那些因銷售不佳的書籍所造成的損失,銷售不好的原因可能是因為政治的不穩定、疾病的意外爆發或某些自然災害等等。我們會盡力繼續推銷,期待事情所有轉機,遊客會回來。在此期間,這些書是靠著我們所出版的其他暢銷書來支撐的。

與版稅問題一樣,版權是我們同時要面對的另一件事情。我們不想讓作者持有版權,因為那樣的話,如果他們離開,就可以帶著書到其他地方。若我們覺得作者沒有好好地完成工作,下一版通常會希望讓其他人來寫。

查訪研究和寫作一本書的金額是以工作量(需要多長時間來完成)和需要的花費(很明顯的,我們必須允許在義大利的三個月比在印度的三個月花費更多)來決定的。當然,還包括我們對作者的喜愛和尊重程度。經驗豐富的老手(是我們所信任,而且想取悅的

人）第一次去一個新地方會比新作者們獲得更多的資訊。書的潛在銷售量也會對我們支付給作者的花費有影響——書的銷售越成功，我們能付的經費就越多——不過這也不是絕對。有些時候我們會付給作者比書的價值更多的報酬，這可能是因為我們真的非常想做這個計畫，也可能是我們為了寫進某個地區或介紹一些臨時陷入困難時期的地方（例如，政治動盪嚇跑了遊客）。

我們有些書一直有長期、穩定的作者，而有些則每一版都會更換人選。每一種工作方式都有其特點。當一名作者（或作者們）寫了一本書的幾版後他們會非常瞭解所寫的國家或地區，隨後的版本更新會更有效率，但另一方面，他們也可能會喪失樂趣，看不到變化和提升。最好的解決方法是把固定作者和新面孔結合起來。但只要管理得當，任何方式都是不錯的。

作者團隊中總有一名「隊長」，負責管理整個專案，確保作者之間寫作內容沒有重複或者（更嚴重的）漏掉的內容；保證內容的一致性也是隊長的職責——我們可不想城市A在同一本書中有不同的拼音寫法，或者從A到B的車費與從B到A不同（除非真的如此）。

我們重視與作者們的長期合作關係，但是有的書做得確實不好，作者不得不離開。另外有些時候則是作者自己想要離開，我們對這種分手往往能夠達成相當溫和的協議。還有些時候可能是因為我們不想和作者繼續合作，他們的方法有誤，或者所寫的地區發生了變化，而他們自己卻沒有改變。

今天，隨著作者來去更加頻繁，自負的意識已不再是那麼強烈，但是在以前確實有過這種情況。我們都喜歡看到自己的名字被印成鉛字，但是對於有些作者來說，名字一旦出現在書上，他們便

會過度自我膨脹,覺得自己永遠正確,沒有他們我們就無法生存,他們對書的貢獻遠遠超過其他人,以致有時大家會爭奪在扉頁上名字的排序。現在,我們只會把隊長作者列在第一位,其他人的名字則按照字母的順序排列。有一位作者抱怨在作者的照片中他的頭看起來比其他作者要小,想把自己的照片放大,重新裁剪,以使他的頭和其他人一樣大。我們強忍住衝動,沒有去議論他那顆其實比其他人都大上許多的頭。

托尼:我們一直很關心《大溪地》指南書,它是太平洋指南系列中最受歡迎的書目之一,所以在1994年莫琳和我對這本書進行了一次全面的查訪。噢!總要有人這麼做吧!從Club Med到豪華的Bora Bora旅館,我們住過各式各樣的地方:在群島間騎自行車、駕車、乘坐雙體船在礁湖中航行。我還進行了一些深海潛水,和蝠魟一起暢遊,當一群鯊魚遊經Rangiroa礁湖通道時,我還被嚇得混身發抖。我們嘗試了許多餐館,拜訪了很多"maraes"(基督教以前的波里尼西亞廟宇),最後我們決定重寫這本書。

我的工作夥伴是在巴黎辦事處工作的吉恩‧伯納德‧加里萊特(Jean-Bernard Carillet),他暫時住在法屬波里尼西亞,是個比我還狂熱的潛水迷,我們用英語和法語寫書。對我來講,這是段出奇的美好時光,不僅僅是那種奢侈、安逸的南海景象,躺在金色沙灘上看著海浪輕輕拍打你的腳趾;這裡還充滿了活力,你可以騎著破舊的自行車沿著70公里的Tahaa島環線騎上半天(島上兩台可供出租的車都被我們騎走了),也可以氣喘吁吁地爬上風景如畫的山頂去俯瞰礁湖。

　　書的封面通常都是我們所擔心的，它們會產生很多問題，當不抱任何期望時，它們可能會很好；而有時滿懷希望，卻又很失敗。找到完美的封面事實上是不可能的，你希望它有點代表性（看一眼就知道是哪裡），但又不是很老套；你最不想看到的封面大概就是把艾菲爾鐵塔作為巴黎指南的封面，舊金山採用金門大橋，或是英國採用倫敦塔的衛兵。這三種封面我們都已經做過了，不過有一版的巴黎封面是完美的「有代表性但不老套」：艾菲爾鐵塔位於背景中，但吸引你的卻是前景一個穿著蓬鬆短褲，正在翻跟斗的人。

　　多年來我們做了許多很棒的封面，巴里島的第一版我們採用了一幅亮黃色、充滿天真氣息的畫，其風格被稱為「年輕的藝術家」。這幅畫來自烏布的一間當地小畫廊，是1983年我花了$20買到的，畫家I Nyoman Dana很高興他的作品成了封面。現在這幅畫仍然掛在我辦公室的牆上。

　　《省錢玩非洲》其中一版有個非常可愛的封面，上面是位穿長袍的北非人正要滑下一座撒哈拉沙丘。一位原本在德國經營戶外探險設備（如果你需要前往北極的皮艇或是為Land Rover汽車準備長途油箱，找他就對了）的朋友告訴我，他在偏遠的撒哈拉沙丘頂端插上一對用舊的雪橇。幾年後，一位讀者對我們說：「你一定不相信我所見到的，在撒哈拉中部前不著村、後不著店的荒野上……」

　　有一次我們的《紐西蘭》指南用了一幅激流皮筏的照片，經過了幾個版本之後我到紐西蘭一個探險旅遊機構演講，當時照片上的划槳手Damien O'Connor在場做了自我介紹。他已經是名飛行員，也是紐西蘭國會的成員。「我經常在自己的競選廣告中使用那個封面，」他說：「旅遊業對我們來說真的非常重要，而我可以說，

『我已經為鼓勵遊客做出了自己的貢獻』！」

　　不尋常的是，出現在封面上或是內文照片中的人物經常能夠親眼看到這些照片。我拍過一名年輕男子的照片，後來有好多年他一直驕傲地把那張照片張掛在斯里蘭卡康提的市場的水果攤上。不過，如今我們在使用人物圖片之前不得不謹慎地獲得圖中人物的肖像使用權，這也是公司變大帶來的一個問題。

　　若要說任何一家有自尊心的出版商都不喜歡的詞，那一定是「剽竊」。創作者對於自己的知識創作擁有作品的版權，當其他人拷貝（或者抄襲）時就構成了偷竊，版權的主人可以採取行動來反抗小偷。然而，首先，版權必須存在；其次，偷竊事實必須發生。這場遊戲中的關鍵字是「知識」和「創造」。做一本電話目錄會是一種「知識」和「創造性」的行為嗎？

　　版權律師認為，事實本身沒有版權，但是描述事實的方式則有版權。於是，你歷盡千辛萬苦到達一個偏僻的地方，發現那裡只有三間旅館，不過你不可能獲得詳細資料的版權，你所能擁有的版權就是對於這三間旅館的描述用詞。旅館的名字、地址和電話號碼（如果有的話）都是簡單的事實。這對於第一個付出努力發現這三間偏遠旅館的人來說，確實是有些鬱悶。當然，如果有聰明點的作者只發現了兩家旅館而虛構了第三家，那麼這裡就加入了創新，若有人拷貝了所有這三家旅館，就構成了剽竊罪。或者如果旅館並沒有名字（沒有標記，沒有當地的電話簿，沒有廣告），只是人們這樣叫它，那麼發現這個資訊也算是種創新行為。

　　任何一個好的旅行作者很快就能意識到誰曾到過那裡，而誰沒有。有一天，在維也納的一間書店裡，我們的奧地利經銷商告訴

我，書店裡有兩種指南書：第一層和第二層的。第一層的指南書，比如我們的，眞的是有人到過當地，並且經過查訪。他們用自己的雙眼去看，雙腳去走。至於第二層的書，則是有人坐在辦公室裡，周圍放著其他出版商的書，然後他們編寫文字，再加上現成的地圖和漂亮的圖片，瞧，一本指南書就完成了。第二層的書甚至可能還不合法——也許是一位已經寫過第一層書的作者，現在轉而去製作壓縮、簡化的版本——況且，它根本就不是經過原始查訪所帶來的產品。事實上，第二層的書就是寄生在第一層的辛苦工作之上。

當你在寫諸如泰姬陵、帝國大廈或者艾菲爾鐵塔這種地方時，沒有親自去過並沒有什麼問題。它們已經被描述過一百萬遍了，也在電影中見過，而且還有大量沒有版權的材料（例如，旅遊局的宣傳冊）都有過充分的介紹。但是在一些偏遠的地方，當可選擇的描述很少時就另當別論了。早在1983年我在緬甸時就非常清楚地知道這一點，當時我正在進行第三版《緬甸》指南的修訂工作，我第一次來到了普美（Prome）鎮（現在叫作卑謬，Pyay）。在早期的版本中我曾用非常概括的語言描述了卑謬，但是卻從未來過。卑謬是緬甸最神秘的地方之一，雖然並不是眞正的禁地，不過也的確沒有被列在對遊客開放的地區中。我租了一輛敞篷小貨車，雇了司機和嚮導，看起來更像是要偷越邊境；每當我們進入一個城鎮或者經過檢查站時，我的同行者們都非常小心謹愼，我是躲在卡車車廂的防水油布下才得以進入卑謬的。

我們在那裡停留幾個小時，拜訪了位於中心的Shwesandaw Pagoda塔和鎮外一些古老的Thayekhittaya（或者叫Sri Ksetra）遺跡。我隨身攜帶著一些介紹緬甸的資料，不過很快就發現根本沒有人來過卑謬！非常明顯的，每個人都只是重複著一些陳舊而拙劣的

描述，而實際上這些描述又都是極其不準確的。

對於我們來說，如果被人指控剽竊，想要從中解脫恐怕是件很耗時而且昂貴的事。1984年我們的中國指南第一次出版，儘管這不是在改革開放後市面上的第一本中國指南書，但無疑也是一次先鋒的嘗試。我們的書是寫給自助旅行者看的，儘管當時中國的自助旅行風氣尚未形成。第一版賣得很好，三年後第二版正要印刷時，我們收到了一封冗長的律師信函，內容是控告我們侵犯版權。我們努力搜索相關的章節，當然，很多都是沒有問題的。你可以有很多種方式來表述「中國的長城非常長」，而且即使兩本書使用了完全相同的字眼，也很難斷定就是剽竊。但在其他地方，我們卻不敢確認，因為我們的書有時看起來確實有些疑似控告者的出版物。

所有值得懷疑的地方都來自同一位作者，於是我們把他請到辦公室來詢問。果不其然，他找了一堆介紹中國的書來寫那些他自己根本沒有去過的地方（而且在80年代初期的中國一定有許多這樣很難到的地方），所以可以想像，他也許抄襲了一些內容。律師的信件不停地來回發送，我們也停止了新版的印刷，不僅要去重寫出問題的部分，我們還要查清其餘部分，以防止出現其他的不定時炸彈。

距離第一版的完成時間已經有好幾年了，那位可能有罪的作者根本不確定自己是在哪裡找到這些資訊，我們開始費力地搜索、查對，每當閱讀一條描述之後，我們都會小心地將其與幾本其他書的類似描述相對比。經過無數個小時的工作，最後所有的線索把我們引到了一本古老、已經絕版、解放前出版的中國指南；很明顯這本書不僅僅引發我們作者的一些非原始　述，它同時也引導了控告我們的人。發現這一新證據之後，控方律師的信立刻就停止了。不過

我們還是多花了一些時間來保證新版的完全清白，我們不想自己的書中有任何抄襲——即使是古老和版權已經失效很久的材料。

我們的合約已經規定所有的工作必須是原創的，我們在寫作指南中也會建議作者開始寫作時一定要拒絕使用任何相關的參考資料。有一版南非的指南書，由於作者的工作不是很仔細，做出來的書很不盡如人意。我們責備了作者，並雇用了一批新作者來進行大幅度的更改。與此同時，有一家出版社推出了很多新書，速度之快以至於讓我們懷疑他們是如何完成查訪的，但當閱讀他們的南非指南時我們禁不住笑了出來，我們指南書中存在的所有嚴重錯誤、偷工減料，全都一字不差地出現在這家出版社的書中。

抄襲並轉換成另一種語言對於犯罪的一方是容易的，但對無辜的一方卻很難檢測。作者們通常對自己的風格很敏感，當有人抄襲他們的成果時會很快察覺。但是當成果被翻譯後就不太容易了，我們發現很多用另一種語言抄襲整本書的事例。

例如《玻利維亞》指南，這可是本相當冷門的書。玻利維亞不會吸引大量的遊客，所以我們的書也賣得一般。書是用英文寫的，大概是最主要的潛在遊客群所使用的語言了，英文都賣得不好了，又怎麼能想像還會有一本用其他語言撰寫的《玻利維亞》指南呢？當然，如果是給旅遊業的老大德國出德文版還可以理解，但是荷蘭語的《玻利維亞》指南呢？如果只是把我們的指南翻譯成荷蘭語，當然可以節約成本了。

大多數非法的翻譯都是由熱心讀者的提醒才引起我們注意的，沒有他們，我們可能永遠也不會發現有家日本出版商把我們的摩洛哥阿拉伯語/英語語言手冊（價格不到10美元）變成了摩洛哥阿拉伯語/日語語言手冊（價格超過50美元）！一位憤怒的學生寫信揭發了

這項很不賺錢的罪行——在日本又會有多少摩洛哥的阿拉伯學生呢？

　　抄襲地圖通常很容易被查出來，尤其當我們的地圖是原創且沒有其他版本時。對我來說，最可笑的一件事發生在1995年更新《印度》指南的時候，書中邁索爾市（Mysore）中心的地圖已經足夠用了，但是還稱不上是完美。從地圖一邊到另一邊的比例尺不一樣，此外，圖中還多了一條根本不存在的街道。當試圖買份新地圖時，我卻發現找不到mapor街。由於我隨身帶著一些競爭者的指南，於是便拿出來看看他們是怎麼做的。可是其中只有一本書有市中心的地圖，而且讓我相當驚訝的是，地圖上竟然有相同的奇怪比例和相同的虛構街道。

　　這張古怪的地圖正是來自我們的第一版《印度》指南，由傑夫・克勞瑟親手繪製而成。競爭者的指南很明顯是直接抄襲了我們的地圖。這我倒是不擔心，因為我已經做了很多努力來修正舊地圖，甚至不辭辛苦親自步量街道的距離，用指南針（現在這兩件事我都是用GPS來完成的）測試了街道的走向，新版將會有份更加準確的地圖。不可思議的是，我發現了一張戰前的英國地圖，儘管在隨後的60年裡這裡曾修建了很多新的街道，但是它還是比後來出版的地圖都要好。我寫了封信給競爭者，告訴他們有個淘氣的作者抄襲了我們的地圖。

　　「但是我不會告訴你是哪一張，」我補充道，「下一版我們就會有正確的，但是你們卻將停留在舊版上。而且你還欠我一杯啤酒。」

　　後來去他們的大本營時，他們果真請了我一頓。

　　但是，我們遭遇過最大的一宗剽竊問題卻是以我們作為被告

的。尼古拉斯·格林伍德（Nicholas Greenwood）爲希拉蕊·布萊特（Hilary Bradt）的小出版社寫了本《緬甸》指南。1996年，當我們出版第六版《緬甸》時，他認爲我們抄襲了他的書。我們第一次知道這件事是收到他的律師來信，他的聲明似乎歸結到他對偏遠的Putao村一間旅館廁所的描述；他聲稱，因爲他是唯一一位找到這個偏僻地方的人，如果有其他人也提到了這間廁所，就一定是抄襲他的！毫不奇怪，這個理由並沒讓他撐多久，他的要求被駁回，之後也沒有進一步的消息，直到1996年5月的某一天，我收到了一份非常奇怪的傳眞。

當時我正住在巴黎，這封傳眞發到了我們的四個辦事處——墨爾本、倫敦、巴黎和奧克蘭——而且是由官方機構所寫，抬頭是Lt Gen Thein Win，來自緬甸聯邦交通部。第一眼看上去，你可能會認爲信裡面是一些奇怪花俏的緬甸英語，信裡提到如果在緬甸發現任何攜帶我們書的人「將根據緬甸刑法第500條被傳喚出席一個特殊法庭，而且可能會坐『兩年』牢房或罰款，或者兩者兼而有之。」

信裡還繼續寫道，任何緬甸公民如果攜帶此書將會被派到葉門－土瓦（Ye-Dawei）的鐵路線上做「五年以上」的苦工。接著內容就開始指出一些編輯方面的錯誤，還抱怨說我們怎麼能把國家分成章節，最後，它繞到了那個小村莊Putao（小心翼翼地沒有提及任何關於廁所的內容）。

很明顯這封惡作劇的信最終還是露出了一點馬腳——上面的傳眞號碼不是來自緬甸，而是倫敦。我寫了回覆傳眞回去，發現是電話和傳眞雙線，接電話的人帶有明顯的英國口音。

「是尼古拉斯嗎？」我懷疑道。

電話那頭傳來刺耳的噪音，被掛斷了！

　　後來格林伍德先生一度終止與我們的對話，但是不久之後，他找到了另一種報復我們的方法：開始折磨我們的網站。我們網站中最受歡迎的部分之一就是旅遊論壇：Thorn Three，旅行者可以在上面問問題、發表評論，並得到回覆，在有些時候也可以抱怨、辱罵。網上聊天室經常受到「輪吠」（trolls）的困擾，就是那些電腦痞子們沒日沒夜地謾罵，甚至粗魯地對其他網友進行色情騷擾。我們的緬甸抱怨者就成了一名A級輪吠者，他經常以Kyaw的名字露面。

　　當然，只是簡單地刪除掉任何來自"Kyaw"的訊息是沒有用的，他一樣可以用K*aw或Ky*w發訊息，很明顯他在這個愛好上沒少下功夫。他的很多謾罵都將矛頭直指Lonely Planet和負責緬甸指南更新工作的可憐的喬·庫明斯（Joe Cummings），不過任何攻擊Kyaw留言的人也同樣會惹火上身。我們花了許多時間一頁頁地清理愚蠢的Kyaw貼出的含有相同四個字母的單詞，接著，有一段時間，他會平靜下來，甚至還會幫助回答關於緬甸的問題。

　　我們常常可以想像他坐在電腦前念念有詞的樣子。我們必須按時清理他的垃圾，各個辦事處的人則會根據他們所在的時區來分配任務去刪除他的留言。Kyaw憤怒的受害者並不僅僅是我們，任何與緬甸有關聯的，無論是哪一個政治派別，都沒能倖免，這看起來倒是挺公平的。

　　到了2000年，清理滿嘴髒話的Kyaw已經成了一件嚴重浪費時間和精力的事情，但是律師建議控告他可能同樣耗時耗力。建立法律程式永遠都不會便宜，何況這又是個澳大利亞公司控告一位英國公民侵犯主機在美國的網站的案例。8月初，莫琳和我去義大利參加維羅納歌劇節的途中在倫敦停留了24小時，在2000年8月2日的早

餐時分，我拜訪了尼古拉斯的公寓。

他光著腳站在門口的臺階上，穿著短褲和T恤，看上去很柔弱，而且臉色蒼白；格林伍德先生更像是個電腦狂人，而不是網路上的恐嚇者。毫無疑問，他看到我很驚訝，但並沒有把我拒之門外，不過我還是可以看出他臉上出現的一絲憂慮。我們大概聊了一個多小時，我開始確信通情達理的他是可以接受勸說的。我們談論了對他的書的「所謂」抄襲和他放到我們網站上那些「所謂」的垃圾，還談論了緬甸的形勢。最後我們握手道別，相約以後再見，這時他給我看了他收藏的眾多關於緬甸的書籍。

我想說拜訪尼古拉斯曾有過驚人的成效，至少有幾個月的時間；雖然他仍然用大量時間上我們的網站，但大致而言，他的留言都很講道理，甚至很有幫助。但是突然間，就像觸發了什麼開關一樣，哲基爾醫生（譯注：英國小說《化身博士》的主人公）又離開了我們，搖身變回海德先生（或者說好的尼古拉斯變回壞Kyaw）。2001年6月，我們委託英國律師向倫敦警察局的電腦犯罪科提出訴訟，但是卻沒有結果。幾年後，出現了一些網路工具可以過濾有害內容或者輕鬆刪除，但仍然不時會出現像Kyaw一樣的人，對付他們真是浪費時間。

> Lonely Planet的書籍提供獨立的建議。Lonely Planet在指南書中不接受廣告，也不接受金錢來換取資料的刊登或對任何地方或企業的支援。Lonely Planet的作者不接受優惠或金錢以換取任何形式的積極報導。

以上這一段警告最近都會出現在每一本Lonely Planet的指南書

中，通常也附有當地語言的翻譯。我們一直堅持讓作者自己支付費用，也經常強調他們的報告完全沒有偏見是非常重要的。儘管如此，我們還是會收到旅館A只因為賄賂了我們的查訪者才獲得好的評價之類的檢舉。通常這些抱怨是來自沒有得到好評的旅館B的嫉妒心。不過有一次我們收到來自一名越南的餐館經營者來勢洶洶的抱怨，他憤怒地表示自己在上一版中獲得了好評，但是這一次他的店甚至連提都沒提到，「儘管他交了錢」。

我們無法相信誠實正直的越南查訪者羅伯特・斯托里（Robert Storey）會收取旅館、餐館和旅行社的費用來換取報導。真相其實很簡單，實際上這是某種詐騙，但不幸的是後來這也成了越南餐館、飯店們的一個笑柄。為了加快工作速度，羅伯特雇用了司機、導遊和翻譯，但是在他視察完每一處後作筆記的時候，那位友好的助手卻在發送他自己的名片和發票！

神明保佑，直到1996年我們的作者還沒有發生過真正嚴重的意外、疾病或是其他問題。有時他們會遇到小偷，喬恩・默里（Jon Murray）不止一次在約翰尼斯堡被偷過。不過幸運的是，沒有人曾遺失過全部的筆記（有丟過一部分的，但從來沒有全部丟失的）。

有一年在作者交流會上，布萊恩・湯瑪斯（Bryn Thomas）回憶了當專案接近尾聲時他是如何患上筆記恐懼症的。他說，在印度每天晚上出去時都會把筆記藏在廢紙簍裡，因為垃圾桶恐怕是小偷唯一不會注意的地方。患有類似症狀的還有大衛・埃爾斯（David Else），他是Lonely Planet的「作者聯絡經理」和非洲專家，他會把所有手稿都散放在房間裡，而不是放在一起讓小偷可以很快地拿走。如今，很多作家經常把他們的筆記伊媚兒給總部或者其他一些

安全的「資料儲存中心」。

　　儘管我們都曾遭受過德里痢疾和蒙提祖馬的報復（即腹瀉），不過隨著作者的經驗增加，腹瀉的頻率似乎就變得越來越低，也有可能是他們已經形成了一些自然的免疫力。傑夫・克勞瑟在早期艱苦旅行的時候大概經歷了每一種疾病，其中包括蘇丹南部的瘧疾。詹姆斯・里昂（James Lyon）在墨西哥工作時爲家人租了一座海灘住宅，他們所有人都得了肝炎。史蒂夫・弗倫（Steve Fallon）在布達佩斯患了瘧疾，當時他被誤診，後來才意識到這是早在幾個月前在伊里安島旅行時惹的禍。不止一名作者曾發現寫指南書帶來的長期壓力會威脅到他們的神經穩定性，不過，至於那些有生命威脅的疾病？不，我們好像都成功躲過去了。

　　可是到了1996年，我們的一名作者發生了一次眞正的意外。當時我在倫敦的辦事處，收到來自澳大利亞關於克莉絲汀・尼文（Christine Niven）的消息。她是紐西蘭人，正在進行她在Lonely Planet的第二個計畫。更新完斯里蘭卡之後是印度的工作，她正要從拉達克返回新德里。當時喀什米爾的動盪局面稍有緩和，克莉絲汀覺得值得在斯利那加（Srinagar）停留一下，那裡美麗的達爾湖（Dal Lake）已經對遊客關閉十多年了。

　　她租了一輛吉普車，請了位司機，準備啓程開車回新德里，但是剛離開斯利那加沒多久，司機爲了超越一輛公共汽車，與迎面開來的卡車相撞。司機當場死亡，克莉絲汀嚴重受傷。一開始她被丟在當地警察局的走廊上接受詢問，接著又被轉到那種我們希望永遠都不要經歷的第三世界醫院。幸運的是，她前一天晚上住過的船屋主人聽說發生了意外，而且還有一位外國人住在醫院裡，因爲很少有外國遊客前來，他猜測可能是克莉絲汀。確認之後，他給駐新德

里的紐西蘭大使館打了電話。也許正是因爲他，克莉絲汀的小命才能保住。

除了斷了雙腿，可憐的克莉絲汀在喀什米爾的醫院裡還感染了瘧疾，等到轉到香港的醫院時已經不成人形了。後來她在澳大利亞休養了好幾個月，讓我們感動的是她在整個痛苦煎熬的過程中一直都把筆記放在身邊，當我去探望時，她最關心的仍然是按時完成更新工作。

無疑克莉絲汀能保住性命是幸運的──如果船屋主人沒有聽到意外怎麼辦？──不過當時還有另一個救星卻與幸運無關，那就是她計畫中一個非常重要的組成部分：很好的旅行保險。我們一再提醒人們買旅行保險只爲了一個原因：那些可怕的災難。相機丟了可以換一部，因爲飛機誤點造成的費用可以補償，而你最需要保險的時候往往是那些可怕的事情發生之時，你會被飛機送回家，能躺下來占好幾個位子，身旁還有醫生照顧。這些可不便宜。

克莉絲汀的意外提醒了我們應有的警覺。她有份很好的保險，但如果她不這麼細心，結果會如何？我們可能會因爲把她派到那裡而遺憾終身，從此我們決定不能讓我們的作者如此沒有保障。Lonely Planet的所有作者，包括因爲公司業務出差的員工，現在無論在世界上什麼地方都有保險。

很奇怪，我們的政策落實沒多久就發生了一系列的意外。1998年彼得・特納（Peter Turner）去雅加達更新印尼指南，正好趕上蘇哈托下臺所引起的騷動。印尼首都裡大多數的西方居民都在撤退，彼得也在其中。政府在那種情況下可能會讓你坐飛機走，不過之後仍可能給你帳單。Krzysztof Dydynski在委內瑞拉查看旅館的時候，大概是新修的側樓的一層突然倒塌了，把他壓在下面，結果斷了一

條胳膊。連我們都曾申請過賠償，1999年，莫琳和兒子基蘭去尼泊爾北部的Lo Manthang旅行時基蘭被狗咬了。那是隻非常可愛的狗，基蘭只是輕輕地拍了牠一下，等回到加德滿都後卻要注射一系列昂貴的狂犬疫苗。

我經常說：一本指南書必須做到三件事。

首先，它必須能救你的命。或許沒那麼嚴重，但是當你在午夜到達一個陌生的城鎮走出火車站時，指南書應該會說：「向左轉過兩個街區，你就能找到一個條件不錯且價格合理的地方住下。向右轉一個街區內你就有可能被打劫了。」這種建議可能不會真的救你的命，但的確能解決很多麻煩。

第二，它應該可以教育你。些許的教育不僅有助於你更加享受旅行，還會讓你成為一名更好的旅行者。一個簡單的例子就是工藝品，對它們瞭解得多一些，就可能會買到更好的東西而不是垃圾。你不僅會更享受交易，也會鼓勵製作工藝品的人做出好作品，而不是敷衍遊客。莫琳和我有一屋子被稱作「高品質的旅遊紀念藝術品」。這些藝術品沒有什麼特別值錢的，也進不了博物館——噢，有那麼一兩件看起來好像還算值得放在聚光燈下——但是每一件東西都是精挑細選的。

也許一點點知識就能讓簡單的景色變得更加有趣，這非常奇妙。當我們的孩子還沒上學時，我們就在加德滿都玩過辨別印度寺廟的遊戲。

「看寺前面的三叉戟，那是毀滅之神濕婆神的象徵，」我們指出，「所以這裡應該有公牛的圖案，是他騎的動物，他的『交通工具』，看，在這兒呢……」

　　馬上，孩子們就可以區別出象神廟和濕婆神廟，這些看起來奇怪的建築已成為一個遊戲，他們開始懂得理解、欣賞和享受了。

　　第三，指南書一定要有趣。我們因為各式各樣的原因旅行，不過最常見的就是為了快樂，指南書應該幫助你快樂。即使有時你覺得沒什麼意思它也應該能讓你感到輕鬆。

　　指南書對於使用它們的人有很多責任。我們要使生活變得更容易、更有趣，同時我們也提供很嚴肅的建議，以便讓旅行者更加善待嶄新的環境和陌生的文化。一本好的指南書應該可以幫助你避免去有臭蟲的旅館和食物很差的餐館，應該告訴你哪家博物館值得參觀，哪家會敲遊客的竹槓，它還應該可以幫助你避免上當、受騙。

　　只要有旅行者，就會有旅行者被欺騙，一旦人們識破一種伎倆，另一種立刻就會出現。令人驚訝的是，旅行者們有時竟然需要那麼長的時間才學會聰明地對付那些詭計。

　　歷史最悠久的騙術應該就屬泰國寶石了。過程很簡單：泰國是世界次等寶石的中心，如果你以當地價格購買寶石，那麼回國後就能以豐厚的利潤出售。雖然沒有人從珠寶店跳出來說「買寶石吧，你可以發財。」可是粗心的遊客通常還是會不經意地被慢慢引進這個陷阱。

　　去曼谷的遊客也許會發現自己正和當地人在咖啡店裡共用一張桌子，幾次偶然相遇後，他就會邀請你去參觀廟宇。當遊客非常確認這個新認識的朋友完全是真誠，並且沒有商業目的之後，他才會漫不經心地談起他有一位做寶石事業的兄弟，有很多人把寶石帶回雪梨、倫敦或紐約變賣後發了財。

　　接著就是去參觀這位兄弟的寶石店；他會給你看消費者寄來表達感激的信件，解釋為什麼這項事業不能大規模經營（可能是有某

些進口條例等等），然後還會給你一些在雪梨、倫敦或紐約等待購買貴重寶石的人的地址和名片。於是美元就開始在遊客眼前跳舞，他們很快就會去兌換一張張旅行支票來購買一桶桶的寶石。

回到雪梨、倫敦或紐約後，你會回到現實中來。也許經銷商根本不存在，不過即使存在，他們也不會有興趣以旅行者所期望的價格購買寶石。

80年代末期，這種騙術非常囂張猖獗，我們在《泰國》和《東南亞》指南中越來越詳細地揭露了這種技倆。然而，有些時候我們會覺得自己在做白工。一位傻遊客寫了封長信給我們，詳細地解釋了他是如何被騙，損失慘重。他是因為漏掉了我們的警告才冒險走進泰國珠寶商的大門嗎？噢，不是，他看了，但是經銷商是如此的令人信服（美元符號在他眼前跳得實在太生動了），最後他還是忽視了警告。

一定要常常問自己：如果有這麼容易賺錢的方式，為什麼沒人專門從事呢？如果泰國的寶石價格是西方的十分之一，為什麼沒有大公司專門從事寶石的進口事業？他們當然會去做。

這也許和魔毯與天方夜譚有點關係，不過毫無疑問，地毯商人就是開發中世界裡的二手車經銷商。如果有錢賺，他們可以做任何事情。這些年來莫琳和我買過一些地毯，基本上我們都很滿意。在印度買過一條喀什米爾地毯，在加德滿都買過很多西藏地毯，那些東西今天看起來都依然很棒。

我們從來沒打算用地毯來掙錢，只有真的需要時才會去買。坦白說，旅遊時購買地毯是最愚蠢的想法。它們體積大，又很重，把它帶回家是受苦受累，而單獨運回去的話就可能很貴。更重要的是有很多專業的地毯進口商——可能在你家旁邊就有一家。他們成百

條地進口，獲得了很大的折扣，用貨櫃運輸，拖著它走了半個地球之後，卻發現在家門口就有同樣的地毯，而且價格還更便宜。

多年來我們聽過很多關於地毯的可憐故事，很多都發生在土耳其，不過目前印度的阿格拉（Agra）和齋浦爾（Jaipur）卻是那些不幸的遊客損失最大的地方。我們收過一封信件，一位在阿格拉急著要看醫生的遊客，他叫了輛黃包車，匆忙想趕到醫生那裡，結果卻發現自己到了地毯店。

「這是地毯店，不是醫生的診所。」他抱怨說。

「沒錯，」司機回答他，「但他也是兼職醫生。」

儘管有種種陷阱，但還是有很多人確實能靠轉賣過著有趣的生活。德國人現在仍然在收購使用柴油的Mercedes小型公共汽車，然後開車穿越亞洲，將車賣到尼泊爾──靠這種方式也許不能謀生，但是卻能掙回休假費用。從歐洲運輸標緻汽車到西非做計程車的事業受到了阿爾及利亞暴亂的嚴重打擊（需要通過北非和穿越撒哈拉沙漠），不過我最近遇到一個奧地利人，他從維也納出發開著一輛舊雷諾R4，經亞洲，然後坐船到東非，最後以豐厚的利潤在辛巴威出售──哈拉雷市（Harare）的計程車隊曾經主要由R4組成。

我們的作者，波蘭人Krzysztof Dydynski在冷戰時期波蘭貨幣毫不值錢的時候就設法周遊世界。起初他在東歐和前蘇聯地區做買賣。漸漸地，他開始把軟通貨（弱勢貨）轉換成半軟、把半軟又轉成小量的硬通貨（強勢貨）。接著他把自己做事業的本能發揮到更遠的地方，在印度買地毯賣到新加坡，在新加坡買手錶再賣回到印度，然後再買更多的地毯。利用這種方法他走遍了整個世界！

通常，在路上買的東西會有種壓倒性的優勢，會使你對所有可能遇到的問題都可以變得視而不見。同樣的東西你可能會在本地珠

寶店、第三世界手工藝品店或者本地地毯商場買到，但是路上那些
無可替代的記憶卻是你買不來的。我們看到房間裡的某件東西時會
想到：嘿，這條西藏地毯是在帕坦（Patan）的西藏中心買的，然後
又帶回加德滿都。我們把它捆在自行車的後座帶回旅館，塔希就坐
在上面。或者，那塊木雕板來自巴布亞新幾內亞的Sepik River河旁
的Kambot村，是我在威瓦克（Wewak）的海灘從一些來自河邊的人
手上買到的；還有那個馬雅風格的作品是我們在墨西哥城博物館的
商店裡發現的，當時上面還滿是灰塵。那張緬甸漆桌是在蒲甘
（Pagan）買的，寫第一版《東南亞》指南時，它在旅館房間裡陪
伴了我們三個月。

　　不受歡迎的遊客是喧鬧的美國人？醉醺醺的澳大利亞人？自大
的法國人？傲慢的英國人或者固執的德國人？有意思的是，最不受
歡迎的往往是當地人。幾乎在任何地方，最不受歡迎的遊客就是那
些離家最近的人。有時他們甚至是非正式禁止的，所以澳大利亞人
（還有紐西蘭人）可能會發現自己在澳大利亞的背包客旅舍中很不
受歡迎——如果你不能出示護照並證明你確實在旅行，而只是找個
地方睡覺，那就別想住了。

　　還有一些國家「特徵」會讓他們的國民不受歡迎。例如，德國
人和他們喜歡佔沙灘椅的愛好；在世界任何地方的任何海灘渡假村
你都會遇到德國人，他們對於領土的佔領癖會讓你又想起第二次世
界大戰。在別人都還沒有起床之前，德國人會把他們的毛巾、防曬
油、小說放到沙灘椅上佔位，根本不管上面寫著的「不許佔位」的
告示。

　　義大利人經常抱怨每一件事情，而且經常四處亂走，可憐的導
遊要費盡力氣把他們弄回車上。「巴西人甚至更糟糕。」一位太平

洋渡假村的主人觀察到。

　　來自前東德的遊客在店家最不受歡迎的名單中，暫時排列榜首。「他們經常認為什麼都是國家的，他們有權拿走，」一位澳大利亞旅舍經營者抱怨：「他們偷床單，甚至還拿燈泡。」

　　然而，要說到形象普遍不受歡迎的一個民族，卻是以色列人。剛剛服完兵役的年輕以色列人經常很好勝、苛求、盛氣凌人。也許全體以色列人都有討價還價的嗜好，但是為節省五毛錢而過於苛求是沒有什麼好處的。

9
世界上所有的麻煩

　　作者崩潰了，作者在掙扎，全部要重寫，政治劇變——你隨便就可以指出一本指南書可能會遇到的問題，而我們的《西藏》一書就有你能想到的所有這些問題。指南書通常要經歷一種模式：第一版永遠不能非常準確，總有些東西你希望可以做得不一樣，直到第二版或第三版才會被認為是本好書。但是我們的《西藏》指南直到第四版時才有了真正的第二版。

　　1985年我在Emeryville工作，當時那裡是我們在美國的第一個辦事處，位於舊金山海灣以東柏克萊和奧克蘭之間。一天，我們的作者邁克‧巴克利（Michael Buckley）從中國某處打來電話。

　　「我正和羅伯特‧史特勞斯在一起，」他說：「我們發現可以拿到去西藏的許可證，所以決定去那裡。」

　　「太棒了，」我羨慕地回答，「別忘了給我們寄卡片。」

　　「我們可以做得更好，」邁克建議道：「也許可以做第一本西藏指南。」

　　「那就去做吧。」我非常明智地決定。

　　幾年以後，看起來好像就不是那麼明智了。

　　邁克‧巴克利是我們第一本《中國》指南的作者之一，這本書在1984年10月出版。雖然不是最早的《中國》指南書，但也仍然是

很早了。就在理查・尼克森1972年首次訪問之後的幾年，1970年代中期，第一批到中國的西方遊客開始踏入那片紅色國度。不過他們參加的是被嚴格控制、全程陪同的旅行團，那些過分樂觀的遊客們回到家時滿腦子全是帶著微笑的農民、精確的雜技表演和古老酒店內豐富的宴席。這些可不是我們想寫的東西。後來我們開始收到勇敢的旅行者的來信，他們說可以以某種簽證進入中國境內自己旅行，或者隨團進入，然後消失。

漸漸地，事情開始變得很清晰，如果你詢問到香港某些合適的人，中國的自助旅行簽證是可以辦到的。這些欺騙性的簽證只能從個體戶那裡獲得，通常他們都在像迷宮一樣的九龍重慶大廈裡工作。當然，用這種簽證只能去一些有限的城市，想要去更多的地方就要獲得公安局簽發的許可證，那可就不太容易了。經常聽到一些旅行者出現在不該出現的地方而遇到麻煩的故事。例如一個人從A地前往C地，途經B地時被告知不能到B地旅遊，並要將他遣送到他來的地方。

「你從哪裡來？」官員問道。

大腦快速運轉，旅行者羞愧地說：「C地。」

很快，他被送「回」到他本來就要去的地方。

很明顯，那時正是需要中國指南的時候，不過在我們還沒行動之前，第一批指南就已經出現了。在香港，背包客的先鋒們發現沒有任何中國的指南印刷品之後，很快就把他們自己的旅行經驗寫了下來。這與十年前莫琳和我寫亞洲指南的做法非常相似，但是時過境遷，我們知道如果投入我們的想法就可以做出更大、更好的東西來。

當時我們已經派艾倫・塞馬格斯基（Alan Samagalski）去香港

做更新工作，而且他還初步進入中國拜訪了廣東省。大概在同一時間，我們收到加拿大人邁克‧巴克利的來信，他似乎是名教師，但工作對他而言好像只是爲了賺錢以便可以旅行。他曾在中國廣泛地遊歷過，可以爲我們寫中國的指南書。

「和邁克在香港見面，去你任何需要的地方，回來要寫本書。」我們告訴艾倫，於是他出發了。這都要感謝《印度》指南所獲得的成功，現在我們可以負擔得起。

幾個月過去了，我們只有透過偶爾的卡片和甚至更少的電話獲悉他們的情況。在中國旅行是艱難的。

"mei you" 這兩個字已經在中國旅行者辭彙中佔據了首要位置，它的意思是「沒有」，不過還經常被用來表示「沒有房間了」、「火車票賣完了」或者「沒飯了」，也可以指「我不認爲你可以這樣做」、「我不想理你了」、「我不知道這是否可以，但我肯定不會冒險說是」，或者簡單地代表「別理我，煩著呢」。

官僚作風很可怕，住宿也很差，食物也通常是很難吃的，而說起溝通，用困難這個詞都太溫柔了。邁克和艾倫會定期地離開中國大陸到香港，在那裡，我們的紳士代理商兼經銷商傑佛瑞‧邦塞爾爲他們提供了住處、營養品和存放查訪資料的地方，短暫休息之後再回到大陸。最後他們終於寫成了書，1984年10月我們的第一版《中國》擺進了書店，它立即成爲去中國自助旅行的遊客最歡迎的指南書。

1984年底邁克和我們一起待在柏克萊，那時第一批書到達了美國市場。我記得他幫助我從卡車上卸紙箱，還幾乎被一個不穩的架子砸到了。我們開玩笑說囉唆的作者們被他們所完成的超重的書擺

平了。而現在，1985年，他又回到中國開始第二本書的工作。

羅伯特‧史特勞斯，《西藏》的作者之一，是個英國人，還是個語言專家。他曾在德國的一所大學研究過中文，因此他是透過另一門外語來掌握漢語這門困難的語言。一想到這個我就頭疼。在第一輪中國查訪期間羅伯特已經和邁克在一起旅行，他們一起整理了一本非常有用的《西藏》指南，不過在當時去西藏旅行是被嚴格限制的，所以在某些方面，與其說它是本西藏指南，不如說是如何前往西藏的指南。

接著問題出現了，邁克開始以中國指南作爲籌碼，由於書的銷售非常好，他認爲自己拿到的酬勞不夠多。《西藏》一書我們付的是版稅，所以這不是問題，但是他對《中國》指南的不滿卻愈演愈烈。接著他和羅伯特開始有分歧。作者間的爭論是很常見的；在破壞人與人之間的關係方面，寫指南書有時甚至比結婚還有效。他們的爭論越來越嚴重，直到最後我們很清楚不能指望他們共同爲下一版工作了。我們必須在羅伯特和邁克之間進行選擇，那時羅伯特和克里斯‧泰勒（Chris Taylor）以及我曾一起合作重寫過《日本》指南，所以我們選擇了羅伯特。

不幸的是，在應該出新版的時候羅伯特沒能完成《西藏》的更新工作。在那時，有很多書我們讓作者持有版權，這一本也是，所以書的一半是屬於邁克的。這就意味著第二版不僅僅包括更新，還要把書的另一半完全重寫，所有屬於邁克的圖片也必須拿掉。

糟糕的不止如此，1991年，羅伯特剛開始準備爲新版工作的時候就病倒了，不得不從中國撤出。雖然他進行了一些查訪並完成了撰稿，但明顯是本粗略的作品。

1993年已經完全康復的羅伯特在日本做更新查訪工作時，他的

舊病復發了，又一次不得不放棄專案。我們把計畫交給已經完成了自己那一半更新作業的克里斯・泰勒，讓他繼續剩下的部分。一年後，又到了該更新《西藏》的時間，我們告訴羅伯特將不會派他去，讓他去那樣一個艱苦的地區是不公平的，如果羅伯特的健康再次有問題，對我們的第三次計畫也一樣不公平，我們希望能買下《西藏》指南的版權派別人去做。

「不，我不賣。」羅伯特說。

我們協商、懇求、用盡甜言蜜語，但是羅伯特固執得像塊石頭。這是他的書，沒人可以更動。

於是我們拆夥了，讓克里斯・泰勒重新開始做起。新的《西藏》指南最終在1995年浮出臺面；書勉強還可以，但不是第一版十年後我們應該有的那種經過仔細製作、一步一步改良、完全實地檢驗的作品。

我們在1998年推出真正的第二版《西藏》。這一次我們擁有了版權，所以不再需要爭論由誰去更新或怎麼做。我們派了剛剛從牛津大學畢業，學習過中文的布萊得利・梅修（Bradley Mayhew），他已經為中國指南工作過，還有約翰・貝萊札（John Bellezza），他則是自學成才的藏語專家，曾經多次徒步探險過西藏很多最偏遠的角落。

幾年前我與約翰在加德滿都第一次相遇。

「進來看看。」史坦・阿明頓低聲說，靜靜地打開他辦公室裡屋的房門。

一個體形龐大的人正盯著桌上鋪著的大比例西藏地圖，辛苦地在地形間描著線。

「他正在標出在西藏走過的路線，」史坦說。「我在那條路上發現他，就把他帶回來了。」他繼續說，好像約翰是他撿回家養的某種奇怪生物。

為了湊成三人行，我也一起去了西藏。我一直都很想走一遍圍繞神山岡仁波齊的三天轉山路線，據說這樣就可以洗去你的所有罪孽。不過轉一次只是洗去你今生所有的罪孽；如果要洗去所有生命輪迴中的罪孽，你還需要更多的奉獻。轉113次山，你不僅可以洗去所有的罪孽，而且還可以立即拿到一張通往天堂的車票。

我們飛到尼泊爾西部的錫米科特（Simikot）開始徒步，走了五天後到達與中國西藏接壤的Sher，兩輛陸地巡洋艦和一輛卡車帶著我們到達普蘭，然後我們開車到達瑪旁雍錯湖和岡仁波齊。我們用了四天的時間徒步轉山，途中穿越了海拔5630公尺高的卓瑪拉山口，這可比珠峰大本營還要高一些。

繼續向西，途中走過簡直就是我這麼多年來見過的最差的路。這附近的阿里土林（Tsaparang）是繼蒲甘和吳哥窟之後，我在亞洲見過最神奇的荒城。

「為什麼沒有多少遊客來呢？」我驚訝於這個鮮為人知的地方。接著我又想起來這裡所經過的路，再想到從這裡到拉薩估計還要再忍受一個星期的爛路，那麼遊客如此之少也就不難理解了。

去拉薩的途中有更多讓人難忘的時刻，但最讓我們驚訝的莫過於一次巧遇；有一天我們看到遠處路旁有一個影子，當車慢慢開近，影子也逐漸現出人形，再近些，我們發現竟然就是我們的西藏專家約翰‧貝萊札！

「我知道你們在這段時間來岡仁波齊，」他解釋說：「而且如果從西部開車回拉薩只能走這條路。所以我就坐在路邊等。我計算

著可能要等一個星期才能見到你們，沒想到只等了三天。」

接下來的幾天，約翰用他那流利的藏語和精彩的故事好好地款待了我們。他說，一個高僧給了他一大把開了光的五色絲帶，藏族人一般會把這些絲帶綁在手腕或脖子上。不只一次，在向藏民問路或和他們攀談之後，約翰都會拿出這些被祝福的絲帶，述說它們的來歷，然後給每個藏民一條。敬畏的接受者通常會跪下來，雙手接過絲帶，貼到前額上，緊握著約翰的手，不停地感謝，滿臉笑容地離開。即使他給他們每人一張一百萬的支票，他們都不會比得到絲帶更高興。這世上再沒有任何東西能夠比西藏人的微笑更寬廣、更誠懇的了。

這是一次讓人難忘的旅行，最後我相信我們有了本很棒的書。在克里斯・泰勒出色的工作基礎上，我們又加入一些最新的詳細資訊，我們也應該加進這些東西，畢竟花了整整十三年時間我們才終於來到這裡。

另一方面，我們的《俄羅斯》指南卻一直飽受著政治的折磨。1980年代末期，戈巴契夫和改革派正是羽翼豐滿的時候，看起來好像是出版《蘇聯》指南的最佳時機。就像東歐一樣，1989年，俄羅斯也許就會開啓它的大門，歡迎來自西方的遊客，也許……

戈巴契夫也許一直在喋喋不休地鼓吹公開化，但是這並沒有對蘇聯國際旅行社造成任何影響；國際旅行社是當年完全壟斷蘇聯旅遊業的機構，如果你想去蘇聯旅行，行程必須由他們安排，包括停留地點、旅館，所以絕對不會有我們通常進行的「入境、完成工作、出境」的行為。更糟的是，旅行社的收費非常離譜，設施可能

也很差，但如果你想去，就必須支付他們要求的價錢，別無選擇。

約翰・金（John King）和約翰・諾伯（John Noble），就為一個共產主義的人民國家寫書的作者來說，他們的姓非常有趣。（譯注：King的意思是國王，Noble是貴族）。經驗最豐富的兩位作者很快就發現在蘇聯沒有捷徑，而且那裡有很多豐富得超乎尋常的東西可以看。於是計畫被拖延下來，能收回成本的日子也越來越遙遠。最後這一計畫終於到了內部製作階段，我們的編輯、製圖員和設計師開始與複雜的西瑞爾字元和靠不住的地圖鬥爭。在製作地圖方面，俄國人以保密而著稱，據說最好的莫斯科地圖是由CIA製作的，因為所有蘇維埃的地圖在莫斯科河上都加了虛構的彎曲，這樣它就會正好流過國安局總部的所在地。事實上，我們發現幾乎所有的地圖都有瑕疵。

在我們有史以來可能最耗時、最昂貴的計畫將要接近尾聲的時候恰逢蘇聯瀕臨解體，即將印刷時，我們的目的地國家卻正陷入巨大的混亂中，經過討論之後，我們決定書名還是《蘇聯》，儘管蘇聯已不再存在。

這是本相當不錯的指南書，共840頁，內容非常完整，不僅是旅行者，甚至連俄羅斯人自己都對它大加讚揚。一次又一次地，我們聽到俄羅斯人是如此驚訝於外面的人（居然是來自遙遠的澳大利亞）這麼瞭解他們自己的城鎮，甚至還製作了他們所見過最好的邊遠地區地圖。但問題是這些讚揚、認同和辛苦的工作並沒有換來銷售量。俄羅斯的旅遊業沒有興起，實際上正好相反。對於外國人來說，這個國家好像很難四處遊覽，那些腐敗和俄羅斯黑手黨的故事令人不安；官僚作風和繁瑣的手續依然像以前一樣複雜。

關於接下來的版本，我們的查訪者報告說在俄羅斯旅遊變得很

簡單，一般民眾都很高興有外國遊客去參觀，這裡無疑是個值得去的地方。聯盟的解體確實對我們有一個好處：它產生了更多的國家，相對的，我們可以出版更多的書。首先，波羅的海諸國解散了，我們在1994年分別出版了愛沙尼亞、立陶宛和拉脫維亞的指南書；接著又在1996年推出了中亞共和國的指南書——包括所有那些「斯坦」國家。我們甚至還把阿富汗加入了2000年的版本，在2004年大大地擴大了這一地區的含蓋範圍。喬治亞、亞美尼亞和亞塞拜然的指南還有烏克蘭的指南也隨後推出。

至於俄羅斯本身，我們第一版堅持使用了蘇聯（USSR）作為書名，不過在1996年的第二版時就變成了俄羅斯、烏克蘭和白俄羅斯。約翰・金，我們的原創作者之一，對於「如何稱呼它」的混亂狀態最後表了態。

「我知道我們應該叫它什麼，」約翰寫道，大概是在書出版後的一年。「它應該叫UFFR——the Union of Fewer and Fewer Republics（越來越少共和國的聯盟）。」

當有人不喜歡你的書，或者旅館和餐館因為你對他們的描述而感到不滿時，已經是很糟糕的事情了，但是如果表示不滿的是個政府，那可就是真正的麻煩了。我們所遇過最不滿的莫過於馬拉威（Malawi）政府了。事情還要追溯到1977年我們的第一版《便宜走非洲》，傑夫・克勞瑟在書中提到「終身制總統」赫斯廷斯・班達（Hastings Banda）博士可能不是世界上最友好的政治家。結果，不僅傑夫被禁止進入馬拉威，連我們的《非洲》指南書也被禁止，一同被禁的還有《查泰萊夫人的情人》（*Lady Chatterley's Lover*）以及其他一些同樣具有「高度破壞性」的書籍。我們不得不在書中警

告遊客在進入邊境之前要把書藏起來或者僞裝好。

人們對地圖通常都很敏感，但沒有比印度政府更敏感的了。不管是否使用了人造衛星，如果有人擁有詳細或者精確的地圖可以去那些「艱難的」地區，例如說整個海岸、任何靠近邊界的地區和大部分的喜馬拉雅山脈，印度官方都會對此惴惴不安。在一次印度之旅中，我在一個渡假地試圖尋找一份比常見的旅行指南和印度測量地圖更加詳細的地圖。我詢問書店的老闆是否有殖民時期留下的更精確的老地圖，他回答說沒有。但是，十幾分鐘後，當店裡只剩下我們兩人的時候，他從櫃檯下拿出一張30年代的英國地圖。

「它可能比現在的任何一張都精確，」他低聲說：「但是，當然，賣它是違法的。」

雖然我們需要進行大量的交叉對照以確保我們的地圖包括了過去七十多年中所有的變化，但是這份舊的英國地圖確實比現在製作的任何一份都要好。

在印度境內很難買到地圖。一位印度書商曾給我看過一本印度歷史書裡的地圖，是2500年前偉大的佛教國王阿育王統治時期所繪製的，書上特別註明此地圖上的邊界「既不正確又沒有經過官方認可」的聲明。更爲荒謬的是，當你在印度打開電視機觀看衛星傳送的世界新聞時，新聞播報員正在報導最新的印巴邊界衝突，在他/她身後的地圖恰恰顯示了現實中的喀什米爾邊界狀態，而不是一些政府官員希望的那樣。

涉及到邊界問題時，印度政府會立刻神經過敏，特別是有關印度和巴基斯坦或印度和中國的邊境問題。印度政府總是一廂情願地認爲，在1947年印巴分治之後，巴基斯坦從來不曾佔領一半的喀什米爾地區。而拉達克的一部分，實在是遙不可及，以至於他們一直

到很晚才意識到中國是那裡的主人，並且修建了一條公路。

當然，調整邊界只會取悅一方而同時得罪另一方，所以如果你讓印度人滿意喀什米爾問題，那麼巴基斯坦人就會不滿意。厄瓜多爾和秘魯也不同意他們的邊界劃分；在摩洛哥周圍甚至不能低聲說「西部撒哈拉」。如果你在中國大陸，千萬別自以為臺灣地區是獨立的國家，許多人都堅信，臺灣是中國領土不可分割的一部分。如果你想在阿根廷販售《阿根廷》指南，或《南美》指南，或《南極洲》指南，最好記住火地島以東那些荒涼的島嶼叫馬爾維納斯群島，而不是福克蘭群島。如果你身處阿拉伯世界，為了安全，不要試圖問地圖上約旦和敘利亞以西的空白地區叫什麼名字。在中東，如果你談到由沙烏地阿拉伯、科威特、伊拉克、伊朗和其他國家環繞的水域，同樣可能會遇到相當大的麻煩。我們通常以外交說法稱其為「海灣地區」，你千萬不要當著伊朗人說那是「阿拉伯灣」，也別在阿拉伯人面前提「波斯灣」。

甚至當論及韓國和日本之間的水域時，這兩個國家也會不滿。有一次，一個小型日本外交代表團來到我的辦公室，指責我們沒有堅持使用「日本海」的名字。他們給我看了本彩色手冊，解釋為什麼其他名字是不正確的，還有一堆聯合國對該問題的聲明，如果同意他們的要求，我們就必須停止用以前所稱的「東海」。問題是沒有一個韓國人會願意說自己是在日本海裡划船。使用那個名字會讓韓國人不滿，不用則會得罪日本人。我們的策略是在《韓國》指南裡稱為東海（日本海），而在《日本》指南裡稱為日本海（東海），不讓任何一方不高興。

在喀什米爾地區印巴間的邊界，或者是你認為的前線，是個問題，但是我們也同時冒犯了喀什米爾人。這抱怨不是來自喀什米

爾，因為畢竟是喀什米爾人跟我說「喀什米爾人熱愛看到事情的本來面目。」不，因為這一評論而勃然大怒的是在英國布拉德福（Bradford）的喀什米爾人，他們後來禁止把我們的書放到布拉德福公共圖書館裡。

如果談到讓作者陷入麻煩、引發當地政府的憤怒，再加上盜版問題，沒有什麼地方能比得上越南。1990年，當我們正在查訪《越南、寮國和柬埔寨》時，由於作者丹尼爾‧魯賓遜（Daniel Robinson）去了河內以北他不應該去的某個地方而被逮捕，從而有機會以遊客的角度觀察戰時河內的希爾頓戰俘營，之後他飛到曼谷，立即把他的故事寫給《曼谷郵報》。丹尼爾並不是故意去禁區的，而是因為在當時的越南很容易得到某個政府部門的許可而前往某地，但同時可能會很快被另一部門逮捕。丹尼爾在西貢獲得的通行證，在河內並不被承認。

幸運的是，他被逮捕時已到了查訪的尾聲，筆記也沒有被沒收，所以指南仍然按計劃出版了，也立即獲得了成功。如果模仿確實是一種最真誠的恭維，那麼越南政府一定是已經原諒我們發現了不該發現的東西而且還放入書中，因為他們很快就盜版了我們的指南書。如果你不用花錢查訪並製作書籍，或者承擔作者被驅逐的成本，那就很容易把書價壓得比我們還低。

有段時間越南政府甚至為了提高他們的盜版銷售量而禁止我們的正版書，而表面上卻是因為我們在第二版上寫了越南有「用錢可以買到的最好的員警」。盜版書在大街上被肆意公開出售，就連政府遊客辦公室裡的版本也包括那段評語。他們雖然已經停止沒收遊客手中的書，但是我們後來出版的新版《越南》指南卻都被盜版了，還包括法語版和越南語短語手冊。更為不幸的是，盜版的指南

書不論在品質還是出版的速度都日漸提高，新版發行後不出一個星期就會在西貢和河內的街道上出現盜版書。多年來我們一直在聯絡河內所有的相關人物，試圖解決這個問題，但都沒有成功。

作者可能會讓你頭疼，政府可能會讓你傷心，書店的小偷（他們專門瞄準指南書）可能會讓你非常憤怒，不過有時我們也會給自己找麻煩。在1999年出版第四版《西歐》（*Western Europe*）指南的時候我就發生了這樣的事情。這本1376頁的暢銷書一共已經印刷了40000本，然而我們卻發現書背竟大剌剌地顯示這不是西歐的指南，而是Westen Europe指南。麻煩總是時有發生，不過最讓我吃驚的是，在這件事上出現了許多愚蠢的推卸責任和文過飾非——大家從四處衝出來宣稱不是他們的責任。當然，所有人都有責任；設計師沒有鍵入一個"r"，但是他只不過是看封面、批准封面、使用封面的一整串人之中的一個。這只是命中註定的事情，如今最重要的是我們要想辦法解決。

「扔掉這本書吧。在封面上發生這種錯誤實在是太丟臉了。」有些人提議說。編輯部門總是堅持每個逗號都要放在正確的位置，他們一致要求「廢了重印」。

「不行。」我說，「且不說重印40000本又大又厚的書所需要的成本，為了把一個小小的"r"加入每本書就要砍倒多少棵樹呢？」我們的辦公樓門口有兩棵樹長得很好，必須定期修剪才能看到Lonely Planet的牌子。我想40000本《西歐》大概需要38噸紙張，等於500棵那樣的樹，所以絕不能重印。

「把它貼上。」還有人建議。

用Western Europe的貼紙蓋上Westen Europe是可以的，但是這

樣很費時，貼的不好也很容易被看出來。讀者若發現會怎麼做呢？他們肯定會把貼紙拿下，然後看看下面有什麼。幾年前，藍登書屋針對學生市場發行了他們短命的柏克萊指南。1993年的第一版柏克萊歐洲指南在封面上有一幅塗鴉作品，包括一句在政治上嚴重不妥的話 "Belsen was a gas"（注：性手槍樂團的名曲，Belsen是「二戰」時的德國集中營），這個疏忽一定是在書出版之後才被發現的，因為銷售的書上都用小貼紙遮住了冒犯的塗鴉。當然，如果你知道這件事，而且正與朋友在書店裡，一定會忍不住讓他們也看看這個疏忽。

「任何事都別做」可能是最明智的建議；如果我們什麼也不做，對此事保持安靜態度，我保證可能只有半打的讀者會寫信給我們。可是問題是我們必須要做點什麼，哪怕只是為了停止關於這些危機的會議，讓每個人都能回去工作。

我們想光明正大地向世界承認自己是笨蛋，如果別人感興趣的話。可是該怎麼解決呢？

Westen Europe肯定到我的夢裡來了，因為一天夜裡醒來後我就有了答案。我們可以加個書籤，承認自己的錯誤，解釋發生的過程和我們是如何決定不毀掉重印或遮蓋自己的錯誤。筆記電腦就在床頭，於是我趁著靈感還沒有從夢中消失前趕緊設計了書籤。雖然編輯和設計部門後來做了些改進，但是下面你所看到的就和我那晚的主意非常相似。

WESTEN EUROPE

一個陽光明媚的午後，在Lonely Planet的庫房裡……

第一位庫房職員（正在往書架上放新書）：怎麼拼Western

字？

第二位庫房職員：W-E-S-T-E-R-N。

第一位庫房職員：有字母 "r" 嗎？

第二位庫房職員：當然有。

第一位庫房職員：那麼，看來有人捅婁子了。

隨後，在出版會議中⋯⋯

史蒂夫：這怎麼可能發生呢？肯定應該有人檢查過封面吧？

理查：每個人都檢查過封面——設計、高級設計、編輯、高級編輯、羅布（出版人）——該死，我也看過！

約翰：那麼我們該怎麼辦呢？如果連western都不會拼，那我們可真夠笨的。

安娜：嗯，我們可以把書廢掉，但是我認為不應該只為了一個 "r" 而犧牲那麼多書。

理查：我們可以把它們貼上，但如果貼不好就會吸引注意力。

莫琳：而且人們會撕下貼紙看看我們到底藏了什麼。

史蒂夫：我們可以坦白，在書裡加個紙片，對這件事開開玩笑。

托尼：做個書籤，至少還有用。

既然已經決定了怎麼做，下一個問題就是如何宣傳。我們可不想讓一些報紙說我們出版了一本西歐的書，卻不知道怎麼拼寫書名。向我們的公關部致敬吧！很快地，到處都是關於Westen Europe

的故事，書店回報說讀者都在找要有錯誤拼寫的書。這本書是如此的引人注目，甚至有人認爲我們是故意這樣做的，目的就是爲了獲得所有這些宣傳。有些文章建議這本書甚至可以成爲收藏品。當然，也有些英國出版界的文章對此嗤之以鼻，「對於一個殖民地的出版商還能指望什麼呢」，英國的連鎖書店W.H.Smith決定在我們賣光第一批40000本，改正錯誤之後才進書。他們沒等太長時間：第一批書賣得比想像中快得多，在後來的印刷中我們終於把錯誤糾正過來了。

　　我們從這次錯誤中吸取教訓了嗎？顯然沒有，因爲幾個月後我們印刷的《曼谷》指南書背標題上不是只少了一個字母，而是全部的七個字母。我到今天仍然不明白這是怎麼發生的，這一次，問題直到書被印出裝訂後才發現。幸運的是還沒有包裝，印刷廠使用了一種巧妙的方法把遺漏的單詞印到了已經印好的書籍上。我不知道買了那些「被修理過的」書的讀者中是否有人曾留意過，當用手指滑過書籍標題時感覺會有些許不同。

　　很多國家好像都把簽證作爲一種阻擋遊客的手段，一種增加就業或者掙錢的便利方式。諸如美國這樣的國家需要簽證可能是因爲他們擔心如果不仔細檢查就會有很多人滯留在這片富饒的土地上，但是爲什麼那些正常人都不情願多做停留的國家也非要強加給遊客繁瑣、耗時又昂貴的簽證呢？當然，有些國家對簽證的要求是在針鋒相對的基礎上，不過爲什麼有的國家在敲鑼打鼓地鼓勵旅遊業發展的同時，卻不顧一切地用簽證來阻撓呢？但看起來簽證並不能擋住他們想拒絕的人，即使在第一世界國家的電腦資料庫裡，政府也總是能發現他們放進了不該入境的人。

辦理簽證可能會曠日廢時而且花費不菲，不過我卻有過一次以空前速度辦理美國簽證的難忘經歷，而且還是免費的！當時我從雪梨飛往美國，到達機場後還有時間接受一個電臺採訪。採訪結束後我從國內候機廳來到國際廳辦理登記手續，票務人員看了我的護照後說因為簽證過期我不能登機，我一聽差點暈了。一年前我剛剛拿到新的護照而且立即申請了新的美國簽證。在舊護照上我的美國簽證可以讓我在護照有效期內無限制進出。我以為新的簽證也是同樣的規則，沒想到它卻只有十二個月有效期，在十天前就過期了。

「再過一個半小時飛機就起飛了，」她繼續說：「你肯定沒辦法及時拿到新簽證了。」

「試試看吧。」我回答，立刻衝了出去。

跳上計程車，告訴司機趕快去雪梨市區的美國領事館，越快越好。幸好雪梨機場距離市中心只有十公里，不過在距離領事館還有兩個街區時我不得不下車狂奔。

喘著氣從電梯裡出來，我跑到參事面前氣喘吁吁地說：「我要辦簽證。我的飛機還有一個小時就要起飛了。」

當我填表時有人匆忙地拿著我的護照去蓋章，差不多幾分鐘後我的護照回來了，但是申請需要一張照片，找遍了背包我發現一張青年旅舍會員卡，於是我迅速把上面的照片撕了下來，然後趕緊坐電梯，下樓，衝到街上，攔上計程車，狂奔回機場，重新登記跑上飛機。居然上了飛機後還有時間喘口氣。

當遊客到達美國時必須要填入境表格，這時候美國人的效率就沒那麼讓人印象深刻了。多少年來這仍然是世界上最愚蠢的表格之一，至少有二十年，那些經過了狡猾設計的表格會讓至少一半的人把答案填錯行。接著美國開始實行「免簽制度」，這樣來自可靠國

家的公民將不再需要簽證。他們只需填張I-94W表格，回答一些令人非常吃驚的愚蠢問題，如你到美國是來經營毒品的嗎？或者參加賣淫？或者煽動革命？我最喜歡的問題是問你是否涉及了1935年和1945年之間納粹的迫害，似乎如果是在這段時間之前或之後，那麼類似納粹行為就沒什麼問題了。我一直想知道大屠殺的受害者是否必須要承認他們被捲入了納粹的迫害，即使他們當時是被迫害者。

托尼：我可以數得出有多少航空公司曾為我提供免費飛行──巴布亞新幾內亞航空公司Air Niugini。它們也不是一看到我就立即領我到前面的商務艙。每一次的座位升級都是因為我的飛行里程積分，而不是因為我的工作。如果你發現我坐在商務艙，通常是因為我付了錢。

實際上，當有雜誌邀請我寫篇關於怎樣升級的稿子時，我的回答是：我大概可以更真實地描述自己是如何被降級的！我有趣的降級經驗是一次從法蘭克福飛到倫敦的航班，當時我發現 Rough Guides 的創建者之一馬克·埃林漢姆（Mark Ellingham）也正排在英國航空公司的登記隊伍中。我的是商務艙票，馬克的是經濟艙，我們想坐在一起。如果你是英國航空公司，面前是兩個壟斷英國旅遊市場的旅行指南系列的出版商，而且必須要在給Rough Guides升級或者是Lonely Planet降級之間選擇的話，你該怎麼做呢？

沒錯。英國航空公司選擇了降級。

兒子基蘭在升級上比我運氣要好。1995年他12歲的時候，我讓他自己坐飛機從倫敦回墨爾本。「旅途如何？」回到澳大利亞時莫琳問他。

「噢，我和一個獨自飛到澳大利亞的英國小孩坐在一起，」基蘭說，「他的父母在航空公司工作，他還認識其中一個空姐。她把我們倆都升級到商務艙了。」

可惡！這種好事我從來就沒遇過。

有時我們認為讀者更多時候是被誤導的，有些人像使用操作手冊一樣地使用我們的書，可不能算是我們的過錯。

「它應該是本指南，而不是計畫書。」我們經常這樣說，但卻好像完全沒有用。

當我們聽到一位旅行者說他用我們的書來確定哪裡不要去住的時候，我真的很高興；他猜測避開我們提到的地方也許就會找到不太擁擠的旅館。

我們無意識誤導，最好的一次例子要追溯到1975年第一版《省錢玩東南亞》。事情始於婆羅洲北海岸附近的詩巫（Sibu），當時莫琳和我沿著拉讓江（Rejang Rirer）向上到加帛鎮（Kapit）。然後回到詩巫，再坐船沿海岸向東到民都魯（Bintulu）。如今詩巫和民都魯之間已經有了道路，但在過去卻是難以逾越的叢林，船也是沿著民都魯流出的科曼納河（Kemena River）從內陸進入到叢林中。一位在當地遊客辦公室工作的女人說，如果我們再多坐一天到達上游的貝拉加（Belaga），就可以抵達離兩條河最靠近的地方，然後大概再步行一天左右，穿過叢林，就能抵達科曼納河。接著坐船順流向下，可到達海岸，也就是距離我們出發點以東200公里的地方。

聽上去好像是完全可行的。我們知道渡船會繼續沿拉讓江上游行駛，我們也知道渡船從科曼納河下來，而且在地圖上也能看到兩

條河流彼此非常接近。於是就在書中建議了這條可能有趣、但是沒有試過的旅程。

一年後一位旅行者來到我們的墨爾本辦事處講述了他在那一地區的旅行經歷。他說自己在婆羅洲進行了叢林之旅。

「哦，是從拉讓江到科納曼河的一天半行程嗎？」我問道。

「是的，就是那條。」他說，然後經過一個意味深長的停頓，「六個星期。」

在濃密的叢林中披荊斬棘、開闢道路，在叢林中與食人族共眠，在急流中上下搬運獨木舟，第一個星期就這樣過去了。他說當時真的很想掐死我，但是經過前兩個星期後，他開始覺得這是他生命中最值得紀念的冒險，並決定堅持下去。

「真的非常感謝你。」他說。

今天，伐木道路和旅遊業的開放已經讓它變成了很簡單的旅程。

我們對編輯的要求很多。除了一般的編輯任務之外，他們還必須確保作者能夠區別南北、左右、所有電話號碼都正確、本文和地圖使用相同的街名、描述廣場上的國王雕像時要用與歷史一致的方式拼寫國王的名字。

有很多東西需要詢問，因為作者確實會出現錯誤，所以偶爾會出現類似愛爾蘭「迪士尼樂園夫人」這樣的事情一點都不奇怪。在一本指南書中會有成百個、甚至成千個電話號碼，偶爾一個數字可能會被顛倒，這樣的事情就曾發生在愛爾蘭某郡某地某位歐什麼夫人（注：因為愛爾蘭的姓多有歐，例如著名女歌手辛妮・歐康諾，Sinead O'Connor）身上。實際上是我們弄錯了一個受歡迎的鄉村旅

舍的電話號碼，結果歐什麼夫人接到了本來要打給旅舍的電話。她真的是很苦惱，我們也盡了一切努力去解決這一問題。在下一次印刷中更正了錯誤，我們提出讓她更改號碼，所需要的花費由我們負擔；我們提出在系統中加條資訊轉接她的電話，我們提出負擔她通知朋友和熟人改電話的花費。所有這些都沒有讓這個歐什麼夫人滿意──她想要一次全家的歐洲迪士尼之旅！我們不是旅行社或者旅遊承包商，只好禮貌地指出了這一點。

儘管如此，驚人的是，多年來我們在電話號碼或地址上的錯誤一直都很罕見，然而，也會出現更加嚴重的錯誤，有一次，這錯誤甚至是故意的。

1989年我們曾經出版過《土耳其健行》，當時的土耳其真的是個高速發展的熱門勝地，我們覺得健行也許也會受歡迎，但事實上卻並非如此。不過我們要說的是另外一件事。作者寫到在土耳其很難找到露營爐具所使用的燃料或歐洲健行者常用的Camping Gaz壓縮氣筒，於是他建議把它們藏在行李中偷偷帶上飛機。這是個非常惡劣的建議，更何況是非法的，我當然不想自己乘坐的飛機上有乘客偷偷在行李中藏有易燃，甚至易爆物品。作者是不應該這樣寫的，編輯也應該覺察到，刪除這個內容，並且責備作者的想法。但是他沒有，結果很自然地，我們受到了國際航空運輸協會IATA的嚴厲責備。

在如今這個講究政治正確的時代裡，所有的編輯都經常傾向於把「一部經典的約翰・韋恩牛仔和印第安人的電影」改成一個「放牛人和美國原住民」的故事。有時作者抱怨說他們在寫「一個漁夫（fisherman）的雕像」時是特意使用"man"（男人）而不是"person"（人），因為他們敢保證該地區沒有任何一個不是男人

的漁夫，這種情況下我通常是站在作者這一邊的。

　　克莉絲·貝克（Chris Baker）在《巴哈馬》指南中寫到，在島上的夜店裡「光腳和穿游泳衣者禁止入內，也不贊成穿寒酸的衣服。然而，有品味且優雅的簡單穿著，例如迷你裙、低領、高跟鞋很受歡迎。」一位編輯認爲這段話有潛在的男性至上主義，是不合適的。幸好最後還是通過了──如果我們讓這個感覺靈敏的員警贏得每一個案例的話，我們的書就會像汽車的操作手冊一樣乏味。

　　我最喜歡的過度編輯的故事涉及到我自己的文字，那是第一版的《舊金山》指南。1980年代中期我曾在舊金山灣區居住了一年半，再加上之後的很多次拜訪，我覺得自己已經非常瞭解這座城市了。而且我還從居民和遊客這兩個角度認識了這個城市，所以當決定出版加州和內華達州指南，還有舊金山城市指南的時候，我就自告奮勇參加了。我寫了整個灣區，從南面的矽谷一直到北面的馬林郡（Marin County），還包括了更遠的海岸地區，雷伊斯角（Point Reyes）、伯利納斯（Bolinas）、聖塔克魯斯（Santa Cruz）、蒙特利（Monterey）和卡梅爾（Carmel）都落入了我的管轄範圍，另外還包括了葡萄酒產地納帕（Napa）和索諾瑪（Sonoma）山谷。

　　像任何一名過於熱情的作者一樣，我也講了很多有趣的小故事，但是由於書的篇幅有限，這些故事最後都被無情地刪掉了。例如位於舊金山和奧克蘭中間的金銀島（Treasure Island）上的柏林機場候機室，即中部灣區的美國海軍基地；30年代初期爲了連接海灣大橋的兩邊而修建的隧道通過薄荷島（Yerba Buena Island），切下來的岩石就用來建造了金銀島。1934-1940年國際金門博覽會在金銀島召開，當時還打算建造一座可以滿足陸地和海上飛機的機場，但由於第二次世界大戰的爆發，機場沒來得及建成，只有候機廳還挺

立在那裡。如今它是家小博物館，看上去完全像個機場候機室，從電影「法櫃奇兵」（Indiana Jones and the Last Crusade）中可以看到這裡曾作爲納粹時期的柏林機場。

　　瑪麗蓮・夢露的內容也幾乎被完全刪掉了；1954年棒球英雄喬・狄馬喬與瑪麗蓮・夢露結婚，婚禮後這對幸福的戀人在聖彼得和聖保羅教堂外面拍照，教堂是著名的標誌性建築，位於舊金山的北海灘區。這是張在著名教堂外面拍攝的著名照片，但是我小心地沒有說照片是他們在教堂舉行婚禮後拍的，因爲那確實不是。喬是名虔誠的天主教徒，這是他的第二次婚姻（瑪麗蓮也是），所以他不可能在教堂裡結婚。婚禮在舊金山市政廳舉行，只有照片是在教堂外拍的。一位認眞的編輯經過核實發現確實像我所說的，喬和瑪麗蓮沒有在教堂裡舉行婚禮，不過這位編輯還挖掘到了進一步的消息。15年前喬・狄馬喬曾和他的第一任妻子在聖彼得和聖保羅教堂結婚。於是瑪麗蓮・夢露被刪掉了，取而代之的是Dorothy Arnold。

　　我有幸讀了編輯過的版本，發現瑪麗蓮被砍掉了，應該說這是個非常準確的更動，但同時，這也讓書變得無趣得多。順便說一下，那座教堂也曾出現在一部著名電影裡；在Cecil B. De Mille執導的1923年版「十誡」（The Ten Commandments）中教堂的地基（在當時教堂正在修建中）曾在建造耶路撒冷聖殿的場景中出現過。

10
其他工作

　　倫敦的辦事處運作僅一年後我們就開始想再設一個歐洲辦事處。這次我們把目光瞄向了法國。

　　1970年代末，我們第一次把Lonely Planet指南書翻譯成外文，到90年代初，我們已經有了法語、義大利語、德語、日語、西班牙語、希伯來語和很多其他語言的譯本。所有的譯本都是不管成功與否就做了，沒有一個是非常賺錢的。我們很快就發現，翻譯指南書並不是件容易的工作。首先，對書而言，英語是最重要的語言，不可能指望西班牙語、義大利語或德語書像英文書一樣好賣。其次，指南書並不是很好的翻譯素材；翻譯小說是一勞永逸的事情，翻譯指南書則不是，兩年後又有了新的版本，你又不得不重新再翻譯大部分的內容。

　　問題還沒有結束。書中還有些部分你根本不能翻譯。德國讀者可不想知道從洛杉磯、雪梨或者倫敦飛往曼谷的航班；他們想知道的是如何從法蘭克福、維也納或慕尼黑到達曼谷。法國讀者也不想知道在里約熱內盧如何去找加拿大或愛爾蘭的大使館；他們只想知道法國或者比利時大使館的位置。當然，如果他們是來自魁北克的話，也許真的想知道加拿大使館的位置。

　　在指南書中還有很多文化上的不同之處，法國人想知道更多電

影的資訊，也肯定需要較大的篇幅來介紹美食、美酒，德國人可能
會堅持火車時刻表的精確性。還有一個小問題就是英文版的指南書
本來就已經很厚、很重了，翻譯成另一種語言也許會更厚、更重。

　　由於種種原因，我們沒有眞正制定關於翻譯的政策。有些外文
書看起來很像Lonely Planet的英文指南，有些看起來則完全不同。
如果譯者要求幫忙使他們的書看起來像英文版本，通常我們都不提
供幫助。我們擔心不好的翻譯會帶來負面影響。

　　在法國，我們的很多書都是由Arthaud公司翻譯的，但它們不像
我們的法語版，而且選題也經常是那些並不具備最大潛力的書。他
們翻譯了土耳其，但是繞過了泰國，因爲他們已經有了自己的法語
原創版本。後來Arthaud減少了出版計畫，所以我們決定自己來翻
譯。怎樣才能有效地做這件事？

　　1991年初，我們的英國經理夏洛特（Charlotte）和我一起從倫
敦乘坐飛機──當時歐洲之星列車還沒有營運──去巴黎停留幾天
走訪書店。我們在法國的銷售由非常迷人、非常法國的傑勒德‧布
朗惹（Gerard Boulanger）負責，他帶著我們從一家店到另一家店
（總是高速駕駛），介紹書店工作人員，解釋法國的旅遊書市場。
我們非常高興又驚訝地發現Lonely Planet已經如此爲人所熟知，儘
管我們只在書上用英文印著自己的名字。

　　一年後，我們派澳大利亞總部的蜜雪兒（Michelle de Kretser）
到巴黎創立一個小辦事處，招募法國員工，使我們的法語出版運作
起來。蜜雪兒是最佳人選：她出生在斯里蘭卡，兒童時期隨父母移
民到澳大利亞，在巴黎大學學習法文，作爲編輯加入Lonely
Planet，現在已經升至資深編輯。蜜雪兒是非常具有寫作「才華」
的人。

　　起初法語版的工作並不順利——這是條艱難的學習曲線——第一本法語指南《柬埔寨》在1992年推出,很快我們就有了不少的法語書。用法文製作我們自己的書產生了令人驚訝的額外作用:英文版指南書的銷量也提高了。平均算來,我們的英語書在法國的銷量可能比不上某些國家,例如瑞典和荷蘭,因爲這些國家的人們會認爲在很多主題上唯一的選擇是英語版(或者有時是其他外國語言),而不是他們的母語。雖然如此,在法國的英文版還是賣得不錯。如果法國旅行者打算去所羅門群島,他們不得不承認永遠不會有法語指南——英語是唯一的選擇。或者更加準確地說,Lonely Planet的英文指南是唯一的選擇。

　　1994年札伊亞・哈夫斯(Zahia Hafs)加入法國辦事處。她曾經在紐約爲聯合國工作,在印度拿著我們的書旅行從而知道了Lonely Planet。我們的小辦公室很快就容納不下這麼多人了,於是不得不搬到位於71 bis rue du Cardinal Lemoine的新辦事處,這個位置有著有趣的文學背景——詹姆士・喬伊斯(James Joyce)曾住在這裡,當然我們不可能在地板下找到任何喬伊斯遺忘的手稿,因爲整個建築已經被完全破壞,現在變成了一座非常時髦的新樓。實際上,這裡甚至沒有留下一點痕跡以說明它的歷史關聯,雖然在轉角處公寓樓上的某個窗戶下有個小牌子表明海明威曾經在這裡的某個房間住過。

　　幾年後我們的英國辦事處也搬到一座在歷史上與書有關的新房子裡,不過是出版業而不是文學界。保羅・漢林(Paul Hamlyn)在相同的地址:肯特鎮(Kentish Town)Spring街上創建了他的第一個辦事處。漢林是位出版業的特立獨行者,他打破了英國出版業的傳統,公然採用花樣繁多的手法積極地推銷書籍,更爲嚴重的,他還

從中賺了不少錢。

1995年我們出版了Australie，暢銷書《澳大利亞》指南的法語版，澳大利亞駐巴黎大使館主持了新書發表會。澳大利亞擁有一座極棒的使館，大使的官邸就在艾菲爾鐵塔旁邊，俯瞰塞納河。我們邀請了法國媒體、書店和出版業人士，札伊亞勸我說應該用法語發言。大使首先用流利的法語介紹了這本書是如何完成的，接著是我，用非常不流利的法語發言。我對自己糟糕的法語表示道歉，並允諾以後一定會改善，還表示看到Lonely Planet有了自己祖國指南的法語版是多麼高興。我列舉了許多法國和澳大利亞之間的聯繫，尤其是很多法國探險家在澳大利亞的版圖上曾留下他們的名字。實際上，我解釋說，如果拉·佩魯茲（La Perouse）早一個星期出現，澳大利亞的歷史也許會更受法國的影響，我也許就不用為自己糟糕的法語道歉了（拉·佩魯茲在第一艦隊到達後幾天就駛進了雪梨植物灣，而英國在澳大利亞的第一個殖民地正是第一艦隊的犯人們所建立的）。

「英國人開頭的第一句話總是在為他們糟糕的法語說抱歉。」後來一位迷人的法國記者告訴我，好像很難期望從一名盎格魯-撒克遜人身上找出任何不同點。「然後他們就開始用英語演講，」她繼續說：「這也沒什麼問題。今天，如果你是名記者，就必須精通英語。」她用手指了一下屋裡的記者們，「我們全部都能說流利的英語。」

「但今晚是不同的，」她總結說，「首先你為自己糟糕的法語道歉，接著又繼續證明了它有多糟。」

大使館的招待會不是我拙劣法語唯一一次在大庭廣眾之下出醜的例子。1996年我們在de l'Op　ra大道上迷人的美國書店Brentano's

召開了一次小型招待會，在晚會期間我把自己的半杯酒放到書架上，因為雙手都要用來強調正在討論的某些要點。幾分鐘後想拿回酒杯時，我驚訝地發現它不見了，於是就說了句：「噢，c'est沒了。」（注：把英語和法語混起來說了）這句話很快成了巴黎辦事處丟東西時的標準台詞。

開展法國業務的第一個十年裡，我們出版了70種法語版Lonely Planet指南，成為法國旅遊書市場的重要角色，在90年代初期，我們出售了和整個英語市場種類一樣多的法語書。唯一的問題是不賺錢。

雖然我們可以把法語版指南的零售價格提高一點，但是法語版的低銷量，再加上在法國每件事情的昂貴成本——工資、稅收、租金，你就想吧——這一切使得生活很困難。前幾年我們沒有完全根據法國的特殊需要來製作書，這是個錯誤，儘管後來我們逐漸集中精力讓書更符合當地市場的需要，例如推出魁北克指南而不是加拿大指南，甚至還用法語直接寫作，可是這些還是沒有用。到了2004年底，我們把法國業務賣給法國第二大的出版商Editis Group集團下的PSB。

巴黎辦事處的關閉使我們的法國業務與世界其他地區的業務相一致。在義大利，杜林（Turin）的EDT公司已經做了多年的Lonely Planet指南書，而且成績很不錯。EDT經常把一本英語書分成兩個小一點而且更有利可圖的指南。總共擁有150種書的EDT/Lonely Planet是義大利的首席旅遊出版社，我經常很驚訝Lonely Planet的名字在義大利是如此知名。

在西班牙我們也與GeoPlaneta有著類似的業務往來，在日本與

Media Factory，在韓國是與Ahn Graphics合作。有少部分Lonely Planet書被翻譯成俄語、瑞典語、波蘭語、荷蘭語和其他語言。最成功的海外事業是在以色列，雖然市場規模較小，但SKP公司精力旺盛的Ohad Sharav推出了大約一百本希伯來語的Lonely Planet指南。第一批Lonely Planet簡體字中文版指南在2006年由中國的北京生活‧讀書‧新知三聯書店推出。繁體字中文版則於2007年由台灣的聯經出版公司推出。

　　同時我們終於和MairDumont合作推出了Lonely Planet的德語版。花了這麼長時間才推出真的有些令人驚訝，因為德國人大概是世界上最積極的旅行者了；在德國出現過我們一些書的第一批翻譯版本，也銷售了大量英文版本。整個90年代，我們很多書的德語翻譯都是透過柏林的Stefan and Renate Loose並以他們的名義做的，另外還有來自不來梅的Verlag Gisela E.Walther的Udo Schwark。然而，這些書不是以德國Lonely Planet指南的形式出現的，它們都屬於出版社自己的產品。隨著我們決定對重要市場加強控制，這種情況也到了必須改變的時候。

　　起初我們打算和Stefan and Renate Loose合作，建立Lonely Planet德國公司，但是到了90年代末期，洽談變得很複雜，盧斯夫婦開始臨陣畏縮，而且來自我們法國辦事處的資料也讓人看起來很灰心，接著「911」又扼殺了一切希望。不過到2006年底，我們的德語出版計畫將會確實執行起來。

　　一輛1959年的凱迪拉克把Lonely Planet推向了網路世界。

　　我在美國渡過了六年的青少年時期，先是在底特律，然後是巴爾的摩和華盛頓，當時我父親在為英國航空公司，或者按當時的稱呼是英國海外航空公司（簡稱BOAC）工作。後來莫琳和我以及年

幼的孩子們又於1984-1985年在舊金山生活，並創立了美國辦事處。
如此一來，我在東岸、西岸和中西部都曾生活過。莫琳和我也曾經
在美國旅行過，但是卻從沒有進行過全美的公路之旅，那是從一個
大洋到另一個大洋的漫長旅程。1994年，我們終於實現了這個夢
想。

　　但租一輛時髦、整潔的車橫跨美國好像有些不對勁，66號公路
和豐田汽車簡直是風馬牛不相及。不，我們想要一輛真正的車，它
要來自底特律，要帶有雷鳴一般響亮的V8引擎、閃閃發亮的鍍鉻和
插向天空的鯊魚鰭尾翼，就像1959年的凱迪拉克。

　　美國辦事處發來了《舊金山新聞》「舊車」廣告的傳真，立
刻，我夢寐以求的汽車出現了。它是一輛淺藍色的Coupe de Ville
（雙門硬頂型跑車），配有一個390立方英寸的引擎（大概6.5公
升），還有一個底特律有史以來最大的、伸向天空的尾翼，不過根
本就沒有刹車。我們很快發現慢慢減慢這個龐然大物就像讓「瑪麗
皇后號」改變方向一樣。如果要下高速公路，提前幾英里就要開始
計畫，開始要輕按喇叭表示自己要換道；當出現彎道時，會有溫柔
的颯颯聲，然後在強大的助力刹車上不斷地踩，所有這些幾乎不會
讓你感到速度的改變。不用擔心，它還有個大大的行李箱，如果要
擺放行李，你不得不爬進去。每個座位都有打火機配備。這種車現
在已經不生產了。

　　這輛凱迪拉克或許是太老了，但我們在車上卻帶了些高科技的
玩意兒。我們計畫離開高速公路到舊Blue Lane公路上，而且改裝後
的凱迪拉克可以在資訊高速公路上暢遊。今天網路已經成為我們生
活中不可分割的一部分，以至於很難令人相信你說自己在1994年曾
是個網路先驅，但我們確實是。哦，老實說，全球網路導航（簡稱

GNN）才是先驅者，而我們只是追隨者。

我們當然知道網路的存在，但是，1994年它仍然是局限於軍事、學術和電腦等領域的東西。儘管只有少數人才有機會接觸它，但卻有很多人已經看到了革命的曙光，O'Reilly就是其中的一個，這個舊金山海灣地區的電腦書出版社專門出版有關網路的原始語言Unix的書籍。我們偶然發現在艾倫・諾倫（Allen Noren）領導的O'Reilly也有很多狂熱的旅行者，艾倫建議我們攜帶筆記電腦，在他們將要發行的網路雜誌上發表旅行日記，這也就是今天部落格的原型。與此同時，傑夫・格林沃德（Jeff Greenwald）也將要出發去周遊世界，他全程不坐飛機，定期給GNN寫報告，後來誕生了一本書*Size of the World*。

我們的裝備多了一台惠普公司一款非常小的OminBook筆記型電腦，另外還有一部車用電話（插入打火機介面），以及扔在車上的一大堆數據機和電話聯結器，儘管大多數東西都不好用。為了使用聯結器連接O'Reilly，我曾在付費電話亭浪費了很多時間。我們甚至還花了很多時間去擺平一台早期的數位相機，但是在那時把圖片傳上網顯然還是一項太超前的工程。

3月底，我們向東行駛。此時正是澳大利亞的學校假期，我們打算一直開到波士頓，把車停在作者湯姆・布羅斯納罕（Tom Brosnahan）家，然後回澳大利亞。等到下一個學校假期，也就是6月時，再回來往反方向旅行（湯姆是土耳其指南的作者，這是我們在適當時間展開的又一個計畫，此時，由於政治問題離開旅遊版圖多年之後的土耳其突然又成為一個熱門景點）。

從拉斯維加斯起程，我們沿著舊66號公路來到大峽谷，我們一直走到了谷底，而凱迪拉克則擺好pose和一群日本遊客合影，住在

汽車旅館裡的一個蘇格蘭人稱它為「快客」。接著是另一座66號公路城鎮弗拉格斯塔夫（Flagstaff），這時我的日記記錄、OmniBook和我都處於良好狀態，發郵件不成問題。

途中，莫琳和我開始思考美國咖啡，茶和英國人聯繫在一起，然而咖啡和美國人卻無如此關聯。是的，美國有像西雅圖、波特蘭和舊金山這樣的咖啡中心，但是中部地區的咖啡卻總是很恐怖，味道變差的原因是很難找到任何自然的東西可以加到咖啡裡。莫琳和我都喜歡往咖啡裡加牛奶，但是幾乎每次在美國的餐館裡見到的都是餐館提供的奶油（噁心）或各種粉狀、裝在塑膠容器中的替代物，也許這些東西本來就是源於石化產品。

孟菲斯市（Memphis）有些讓人失望，白天它看起來很有趣，但是等到黃昏之後，至少市區裡非常平淡無趣。Beale街是唯一有活力的地方，不過卻很俗氣，貓王艾維斯（Elvis Presley）的故居格雷斯蘭（Gracelands）對於這樣一個名人來說也太小了。貓王在這裡的時候不是一個揮金如土的人——否則這座郊外的小房屋不會沒有游泳池，而他那輛1975年的法拉利則是在1976年買的二手車。貓王故居對格雷斯蘭的宣傳是如此地具有壓倒性，以至於當我們發現了其他兩個景點（一個低調的和一個大成本製作的）時會十分驚訝，在我的名單上，它們遠遠超過了貓王的豪宅。低調的是太陽唱片公司的錄音室（Sun Studios），貓王、卡爾‧伯金斯（Carl Perkins）、羅伊‧奧比森（Roy Orbison）、傑瑞‧李‧路易斯（Jerry Lee Lewis）、約翰尼‧卡什（Johnny Cash），還有很多其他歌手（包括更近代的U2）都曾在這裡錄音。大製作的是洛林汽車旅館（Lorraine Motel），馬丁‧路德‧金就是在這裡被謀殺的。今天它是公民權利博物館，在這裡漫步是個非常讓人感動的經歷，遊

客們在重新裝修過的汽車旅館中參觀完一系列的展覽之後，便可來到306號房間，在那裡，馬丁走向了死亡。

我的日記記錄了我們向北前往賓西法尼亞州沿途發生的各種不幸。在西維吉尼亞的一個夜晚，由於房間沒有電話，手機也無法連接，所以只好用投幣電話把檔案傳給GNN。我必須一手拿著電腦，對準角度以借助街燈的亮光，另一隻手敲打鍵盤，在西維吉尼亞寒冷的薄霧中，一股獨特的燒炭氣味飄蕩在我周圍。接著在尋找弗蘭克・勞埃德・賴特（Frank Lloyd Wright）設計的流水山莊時我們完全迷路了，不過，我們最終還是找到了；這座已有六十年歷史但仍然時髦、前衛的傑作的確值得付出這份辛苦，連孩子們都好像被深深打動了。

很自然地，我們在Amish Country停了一下。遠離現代世界的亞米許人（譯注：17世紀成立的門諾教派）創造了他們自己的旅遊產業，所有過度的開發都是用來幫遊客看亞米許人的。有人擔心如果是他們的話，也許會受不了被當做注目焦點而離開這裡，那麼剩下的將是一個沒有亞米許人可看的「看亞米許人」旅遊業。我們來到一家銀行，讓我驚訝的是，一個亞米許人從一輛馬車上跳下來使用ATM，一切就像我在早晨看到的明信片一樣。

幾個月後，我們回到美國開始返程的長途旅行。

向西的旅程卻是由向東開始的，我們先向東拜訪了住在科德角（Cape Cod）半島的兩位作者Glenda Bendure和Ned Friary，然後到大西洋觀看鯨魚。掉頭向西，我們應基蘭的要求去了斯普林菲爾德（Springfield）的籃球名人館。接下來是搖滾站：伍德斯托克（Woodstock），儘管好像有些不公平，伍德斯托克鎮應該要有利於伍德斯托克音樂節，而卻在1969年時，伍德斯托克的好居民們實

際上反對那宣揚和平與友愛的三天，最後音樂節不得不在80公里之外的貝塞爾（Bethel）舉行。

接下來是尼加拉瓜大瀑布（Niagara Falls），60年代初期我曾經來過一次。有兩件事情讓基蘭和我都很著迷，一是坐在木桶裡通過瀑布的白癡行為（木製的桶，鋼質鼓膜，泡沫艙，巨大的球體，設備由很多內部大管子組成，所有這一切都帶來了同樣變態的樂趣）。另一件事則是1960年一名7歲男孩從瀑布意外落下，但卻成功完成瀑布之旅的故事。男孩和他17歲的姐姐還有鄰居一起坐船遊河，結果馬達失靈，船開始打轉，朝瀑布漂去。男孩和鄰居衝下瀑布，但是女孩拼命待在船中，最後奇蹟般地被兩名旁觀者在瀑布的邊緣抓住。鄰居死了，不過男孩卻倖免於難，他是迄今為止唯一一名在沒有任何保護下，從瀑布落下而生還的人。

第二天的駕駛是單調無趣的，唯一的樂趣就是虛構地名。沒有人想為安大略湖的這部分地區換個新名字嗎？短短的時間內我們就經過了巴黎、倫敦、德里、德勒斯登和墨爾本，在另一個伍德斯托克停下吃了頓速食，最後在溫莎離開加拿大。

沒想到底特律是個平易近人的地方；它很安靜，也沒有想像中的那麼可怕。50年代末和60年代初，當我還是個孩子的時候曾住在這裡，那時我們的凱迪拉克剛離開生產線，絕對的精美。綠地村（Greenfield Village）和亨利・福特博物館仍然值得一去。接著我們又到了另一個搖滾站，這一次是Tamla Motown錄音室，最後前往芝加哥。

在芝加哥的那天晚上，我們出來找吃大披薩的地方，在城裡看見很多西班牙足球迷在歡呼。世界盃已經開始，他們剛剛打敗波利維亞隊。在披薩店有一夥人非常禮貌地說，他們最好要張外面的桌

子，因為他們想更吵鬧些。實際上，整個芝加哥市區都非常歡樂、有活力，並且擁擠——與可憐的底特律形成了鮮明的對比。

「我來自得梅因（Des Moines），」比爾‧布萊森（Bill Bryson）在「一腳踩進小美國」（The Lost Continent）中悲哀地說道，「總有人是從那裡來的。」這座中西部大都市讓我們第一次領教了網路資訊傳播的力量。有天晚上在餐館，莫琳和我去沙拉吧，讓基蘭留在餐桌旁。當我們吃著沙拉，主菜上來的時候基蘭突然說他覺得不舒服去了洗手間。幾分鐘後他回來說不僅僅是不舒服而是非常難受。接著就進入了緊急狀況，他的臉色蒼白、濕冷、發汗，痛苦地訴苦說胃要爆炸了。看起來非常嚇人。

雖然這肯定不是腦型瘧疾的突然發作，但是我們仍然非常擔心，打算去看醫生。我們結了帳，叫輛計程車，我把基蘭帶到洗手間看看他是否能吐出來。不過這時我開始進行推理；在莫琳和我從沙拉吧回來時，她問我是不是剛才給她倒了杯葡萄酒。我肯定自己倒了，但是她的酒杯是空的。滿滿一杯的葡萄酒哪去了呢？也許跑到11歲孩子的喉嚨裡了？我立刻給基蘭喝了一加侖左右的水，也不管他已經吃了什麼。沒有想到，他開始感覺舒服多了。沒錯，我懷裡抱著的正是一名喝醉酒的男孩。我把這個青春期前兒童的可憐遭遇寫在日記上，在後來的旅行中經常會碰到人問我們是不是那對帶著未成年酒徒的父母。

等回到旅行的起點舊金山時，我們已經走過24個州，行程17000公里，這真是一次很棒的旅行，但是下次我會開輛更年輕、更可靠的車。我們困在Market街上的Rand McNally旅行書店外，那裡有個午餐時間的小招待會，我們因為把車停在人行道而被罰款20美元。不知何故，我們覺得自己已經被允許停在那裡，但員警卻並

不認同。當我們爭辯時，他們要求看我的駕照，然後暗示如果我想繼續爭辯的話，我就會發現關於澳大利亞駕照是否允許駕駛美國骨董車的條款，代價可能會很昂貴。於是我們很快決定花20塊錢把車停在舊金山中心的人行道上，而且又是整個午餐時間所以還是很划算的。不過我們的凱迪拉克（很快賣掉了）還是繼續引發著公眾的注意力，開凱迪拉克穿越美國的座談和幻燈片很快在英國的書店裡大受歡迎。

我們的凱迪拉克遠征在十年後又激發了一次大美國公路之旅。我們的奧克蘭辦事處租了一輛大型旅遊車，寫上Lonely Planet的名字，於2004年5月8日從紐約出發，開始了「到處都是你」的書店之旅。全程參與的有我們的美國銷售主管Gary Todoroff，其他加入部分旅程的還包括市場經理Robin Goldberg、Todd Sotkiewicz，他們在27天中行駛9000公里，穿越26個州，拜訪了美國東部、南部和中西部的100家獨立書店。旅行旨在加強獨立的Lonely Planet和獨立書店之間的堅定情誼，但是這次遠征激發了遠比我們所期望更加溫暖的情感。這次活動的重點就是全美的獨立書店。當這輛車風塵僕僕地及時趕到芝加哥參加一年一度的美國出版盛會時，我們的公路之旅已經完成，它成了我們最棒的公關閃電戰之一。

到1994年10月為止，Lonely Planet已經21歲了。我們決定慶祝一下：Lonely Planet將要舉行生日聚會。

我們邀請了所有的朋友——出版商、經銷商、作者和員工。我們決定，任何曾經為我們工作12個月的人都要回到澳大利亞參加生日宴會。年中時吉姆和我正好在舊金山奧克蘭，我們和員工一起到當地的一家泰國餐館吃午餐。結束前我們站起來感謝每個人的辛勤

工作，並告訴他們看到Lonely Planet將要21歲我們是多麼高興。

「所以我們打算在澳大利亞舉行派對慶祝。」吉姆宣佈。

「你們都被邀請了。」我繼續說。

「是的，」吉姆說，「我們將把你們都弄到澳大利亞去。」

當時不僅僅是那種震驚後的沈默——那是一個讓他們完全茫然失措的美好瞬間！幾個月後，在澳大利亞，當Lonely Planet汽車載我們去墨爾本郊外的酒莊時，來自奧克蘭庫房的Dave Skibinski向我靠來。

「托尼，」他說，「無論什麼時候，只要你讓我往上跳，我就只問一件事：跳多高？」

我們召集了所有辦事處的同事、很多作者，還有一些長期的競爭者、朋友，包括加州月亮出版社的比爾·道頓、英國的Bradt Publications出版社的希拉蕊·布萊特，甚至還有主要的新對手：巴黎Guides du Routard出版社的Philippe Gloaguen。

為什麼不把它搞成一次公開活動呢？於是我們預訂了Malthouse，這是個小型綜合劇院，也是墨爾本作家節的舉辦地。我們計畫搞兩天的活動，邀請了經典旅行故事《走過興都庫什山》（*A Short Walk in the Hindu Kush*）的作者Eric Newby，還有因Video Night in Kathmandu而出名的Pico Iyer作為活動的兩大明星。

活動中有很多焦點，不過最棒的是在Malthouse舉行的活動閉幕式。我們規劃了座談、放映、交流等活動，把場地安排得滿滿的。當所有活動結束後，莫琳和我疲憊但興高采烈地走出來，準備駕車離開。這時，一對夫婦示意我們停下：「太出色了，」他們說，「這是我們渡過最好的周末。你們真的非常棒。」不用他們說，我們也覺得很棒。

　　為期一周的慶祝也讓Lonely Planet開始了網路時代。「我們為活動製作一個多媒體產品吧。」我們決定。羅布・弗林（Rob Flynn）和保羅・克利夫頓（Paul Clifton）整天和電腦、數位化儀器、圖片和文字一起待在一間黑屋子裡；在我們知道網路以前這裡就已經有了一個內部互動式網站，它講述了Lonely Planet的故事，並展示了莫琳和我在各個歷史時期的照片（照片很可怕，最好忘了它），甚至還包括我們的第一個巴里島「目的地簡介」。

　　一眨眼的工夫我們就建立起了真正的網站，儘管在1994年這是個非常前衛的事情。不久之後我們的「E–團隊」，包括羅布・弗林、大衛・柯林斯、彼得・莫里斯、珍妮特・奧斯丁、布麗姬特・巴塔和克里斯・克萊普，在1995年4月建成了我們的網站。這個網路歷史有多早呢？嗯，Yahoo！僅僅在一個月前才商業化。網路、網站和電子郵件如今都已經成為生活中熟悉的一部分（就連我的80歲母親都用電子郵件與她的朋友聯絡），現在我們實在很難想起在90年代初期，除了真正的技術狂人之外，它們幾乎不為人知。

　　《網路廣告報告》（*1997, Harper Business, New York*）一書由摩根・史坦利的技術小組製作，包括了從在網路廣告的歷史紀錄：這是從1993年11月GNN創立開始的。那些早期登廣告的有Mountain Travel、Sobek，當然，還有Lonely Planet。

　　早些時候，我們已經有過一次進軍出版領域的失敗嘗試，當時甚至還與比爾・蓋茲進行了一次會談。1994年，數位資訊世界的變化是如此之快，以至於在我們網站建立一年以前沒有人會預見到網路可能帶來的影響。那個時候，人們都設想數位化的內容將以光碟機為媒介進入電腦世界。

　　1993年初，微軟公司與我們接觸商討製作數位版指南書。微軟的工作人員參觀了我們在奧克蘭的辦事處，我們的人也北上去了微軟在西雅圖的工作園區。9月，吉姆・哈特和我飛到西雅圖花了幾天時間討論如何在CD上使用互動式指南書。但這沒用，CD-ROM是靜態的東西，對於百科全書和字典非常有效，卻不適用於指南書。1993年仍然羽翼未豐的網路將會很快登上舞臺，並且它還會把任何將指南書放到CD-ROM的想法都直接扔到垃圾桶裡。

　　不管怎麼說，一年以後比爾・蓋茲造訪了澳大利亞，於是事情還在繼續，在他的「必須會見」的列表上只有兩個名字：保羅・基廷（Paul Keating），當時的澳大利亞總理，還有就是Lonely Planet。吉姆和我飛到雪梨，與這個世界上最富有的人共度了45分鐘。這次會議也終結了與微軟達成任何交易的可能。在我們去西雅圖訪問期間曾經謠言四起，他們說如果我們對簡單的資訊授權使用不感興趣的話，我們就會賣掉公司。幸運的是，對這兩樣我們都不感興趣。

　　我們的網站很快就非常受歡迎了，但是從中賺錢卻不容易。有部分原因是我們自己造成的，因為當時接受廣告或者在網站上販售商品好像並不符合「Lonely Planet的方式」。

　　贏得了年度「威比獎」（Webby awards）就是我們網站受歡迎的標誌之一，經常被形容為「網路奧斯卡」的威比獎是對包括旅遊在內的各類網站突出成就的認可，它是由包括從大衛・鮑伊（David Bowie）到賴利・埃里森（Larry Ellison）等許多成員組成的國際網路藝術和科學學院頒發的。同時還有大眾評獎，是由一般大眾來參與評比的。2005年，我們在旅遊業中連續第六次摘得威比

獎。像Amazon和Google一樣，我們也曾經成為雙冠王——在2002年我們同時也獲得了最佳旅遊網站獎。

獲得威比獎當然是令人高興的，但是我們認為Thorn Tree旅遊論壇才是我們網站真正的成就。我們真正提供的只是舞臺——是Thorn Tree論壇的熱心參與者把它變成了網上最受歡迎的旅遊資訊中心。規則很簡單：任何人都可以在網上留言詢問旅行事宜，緊接著就一定會有人回答。當然，像任何一個網路聊天室一樣，Thorn Tree也有自己的問題。有時我們深受網路黑暗一面的折磨，例如那些只想攻擊、謾罵別人和貼垃圾的白癡們，所以我們無奈地要求人們必須先註冊才能留言。不過讓人高興的是這並沒有影響Thorn Tree的受歡迎程度。如今我們已擁有了二十多萬名註冊用戶，每年有超過一百萬則的留言。

當然，即使是註冊也不能完全抵擋住搗亂者，所以保持Thorn Tree的乾淨、整潔需要連續不斷地監督與管理。除了我們自己的人，我們還有生活在世界不同時區的專家來幫助維護論壇。2004年我在伊朗的時候就曾與一位住在德黑蘭的Thorn Tree區域專家共渡了一天。

網站的流行和我們的網路專長也讓我們在各種專案中邁出了第一步，其中包括為諾基亞手機提供旅行資訊，為很多大國際航空公司使用的機上娛樂系統——Airshow提供將近300個國家和地區的旅行資訊等。

指南書的數位版本又怎麼樣了呢？我們已經做了一本叫做CitySync的數位指南書，裝在Palm Pilot上。它包括地圖，還有定期的上載娛樂和活動模組。我在很多次城市旅行中都試過，最終我們數位指南書的範圍囊括了22個不同的城市，但是它很笨，從未像紙

本書那樣好用。從2000年推出以後，我們賣出了將近50000份，還有在網站上近50萬個免費的「樣版下載」。但是我們卻不曾從CitySync上賺到一分錢，最後這個計畫在2004年停止了。

CitySync是朝未來的數位指南書邁出的一步。現在有了掌上電腦、筆記電腦和手機等工具，數位指南書成為了可能，你可以下載相關的資訊，然後帶著它去旅行，就像帶本真正的指南書。也許你可以在開始旅行之前下載最新的版本，也許你可以在機場通過類似ATM的東西進行更新——當然要刷信用卡了！或者可以在飛機上用網路獲得最新版本。

這是個靈感的時代，各式各樣的想法從四面八方湧來。於是，開發Lonely Planet電視系列的想法在90年代初開始出現的時候，我們立刻就派了幾個人去實現這一想法。最後西蒙・奈施特（Simon Naisht）和伊恩・克勞斯（Ian Cross），兩名曾經合作製作Beyond 2000電視系列節目的歐裔澳大利亞電視老手讓我們確信他們就是合適的人選。他們做到了，但是花了很長時間。

伊恩是Pilot Productions背後的原動力，1992年他們拍攝了一個以穿越印尼為主題的節目，澳大利亞電視臺SBS提供了大部分的資金。但是讓計畫繼續前進就好像建造紙牌做的房子一樣，每一張紙牌都需要資金的注入，但是當整座大廈看起來已經足夠高，計畫可以完成時，有人卻從底部把紙牌抽出，於是整個建築轟然倒地。最後還是英國第四頻道的加入，給整個計畫足夠的支持。第一批節目——摩洛哥、越南、巴西、中美洲、阿拉斯加、太平洋地區——終於拍攝了，在它們將近完成的時候，我在倫敦的Pilot編輯室中花了一個晚上的時間，觀看了第一批作品。

　　Lonely Planet電視系列片很快出爐了，儘管伊恩‧克勞斯最初的計畫應該讓旅行而不是主持人來吸引觀眾，但是帶有特殊口音的小個子伊恩‧賴特（Ian Wright）出場了，他一炮而紅。系列影片在全世界播放，也成了航空公司的最愛。幾年後當第四頻道退出時，發現頻道又將系列影片接了過去。

　　這些都很不錯，我們當然也很感激電視帶來的曝光率——我經常在世界上某些奇怪的角落遇到聽說過Lonely Planet名字的人，但不是透過指南書，而是電視系列影片。對節目本身，我們的意見不是很大；最初我們堅持擁有對整個製作的否定權，但是經過仔細觀看最初的幾集節目之後，我們確信伊恩不會損害我們的名聲，於是就讓他繼續做下去。

　　當然，也有我們不滿意的方面。我們得到的只是每集製作的一筆固定費用，系列影片好像從來沒有賺到足夠的錢可以給我們更多回報。Pilot對於節目製作也不總是完全用心，於是我們開始看到不那麼令人滿意的節目，例如把關於海灘的節目剪接出來連在一起製作成「最好的海灘」之類的節目。我們也看到更快的數位媒體產品正在使影片成為網站的重要部分，在這種情況下，我們想更妥善地控制自己的產品。我們甚至還製作了一個航班到港的系列影片，也算在影片的世界裡淌了趟水。

　　所以，當Pilot與Lonely Planet的合約快到期時，我們讓它終止了，然後建立了自己的LPTV，發行自己的電視系列影片——「六度」（Six Degrees）。現在已經出到了第三個系列《探索亞洲》，我們還製作了很多其他節目，包括《與原住民奧運英雄凱茜‧弗里曼一起遊叢林》。

托尼：經常有人問莫琳和我，「哪裡是你最喜歡的地方？」這是一個不可能回答的問題，我們可能因為海灘而喜歡一個地方，因為食物而喜歡另一個地方，因為文化又會喜歡其他一個地方。如果非得追問我們，我們會說自己是多麼喜愛尼泊爾，而澳大利亞內陸地區又是如何在你的血脈中流動。或者我會說自己只記得最近的事情，於是我總是非常喜歡上一個星期我所待過的任何一個地方。

另外一個不可避免的問題是：「你所遇到的最危險的事情是什麼？」哦，曾經有一次，我們乘坐一輛長途車從厄瓜多爾高地（Ecuadorean highlands）的Banos開往位於海邊的瓜亞基爾（Guayaquil），雖然南美洲的所有汽車司機都有一點瘋狂，但是這個司機也實在是太瘋狂了點。令人驚訝的是，車上的速度表竟然是好的（通常南美的速度表永遠指向零），不幸的，是我的位置正好可以看到這個表。指針幾乎總是迅猛地打向表盤右邊的最下角，看起來就好像它要再轉一圈一樣。每當我們風馳電掣般通過城鎮時，我都會留神看看是否有村裡的孩子被撞上。

最後，我們想這樣不行：當時女兒4歲，兒子只有2歲，如果我們繼續和這個瘋子前進的話，孩子們活到5歲和3歲的機會好像有些遙遠。於是我們拿起行李東倒西歪地走過通道，莫琳要求他停車。他猛地一下急剎車，車子尖叫著停下，我用自己有限的西班牙語對他說他的睾丸比他的腦子大得多。聽到這個說法他好像非常高興。

不過這已經是我所能想得到的危險時刻。事實是所有的危險都是因為你在錯誤的時間出現在錯誤的地點。1996年11月這

一點又得到了證明，一架被劫持的衣索披亞（Ethiopian）航空公司767飛機在科摩羅群島附近墜海。其中一名遇難者是受人尊敬的肯亞攝影師及旅遊出版商穆罕默德·阿敏（Mohamed Amin）。穆罕默德有過眾多的成就，最驚人的莫過於1984年他在衣索披亞拍攝的照片，當時他可是從一個完全對外封鎖的地方帶回了那些照片，這些影像資料展現了這個國家可怕的饑荒並震驚了整個世界。我不太認識穆罕默德，不過在法蘭克福書展中，我們曾在走道中相遇，打過招呼。

幸運的是，在我們自己的飛行故事裡沒有悲傷，相反地，通常會有好玩的事。1985年美國辦事處經理卡蜜兒（Camille Coyne）、莫琳和我從舊金山飛往紐約，我們當時乘坐的是可愛而短命的美國廉價航空的先驅者People Express航空，機票便宜到只有99美元！誰能不愛上一個只要99美元就可以讓你從西岸飛到東岸的航空公司呢？在途中，機長宣佈上個星期他們已經把東西海岸間的機票降了整整50美元，所以現在飛到紐約只要49塊！我們都嚇呆了。接著空姐走過來退還給每個買99美元機票的乘客50美元！我們也拿到了三張50美元的鈔票。在那以後不久，我們就開始有機會去思考這個問題：為什麼這個如此讓人喜歡的航空公司竟然會破產呢？

七年之後，在柬埔寨航空公司從吳哥窟返回金邊的飛機上發生了類似的偶然事件。我們和一位在德國漢莎航空公司做服務員的德國年輕小夥子一起遊歷了吳哥窟，當他登機時已經沒有座位了，於是空姐帶他去了駕駛艙。我很高興在座位上找到了安全帶的兩部分，但是卻發現它們是相同的那一段。而且駕駛艙裡的設備也不是那麼好。當我們在金邊等行李的時候，德

國朋友說在前面坐著的不僅僅有駕駛員和副駕駛，還有兩個實習生和一名空姐。飛行中，我們的朋友坐在一把竹椅上，而其他人都站著。實習生對漢莎的工作條件非常感興趣——飛機上的俄羅斯飛行員每月薪水有1000美元，而副駕駛柬埔寨人的部分薪水是幾袋大米。

還有一次英國航空公司的空姐以女學究的口吻責備我們沒有聽她的安全示範。「現在，」她繼續說，「我要再示範一遍。這一次要認真聽。」

2001年末，當我們乘坐美國航空公司的飛機在丹佛國際機場跑道上向候機室滑行時，廣播警告我們打開頭頂行李箱時一定要小心，「因為」，經過一段意味深長的停頓後，「……因為什麼事都有可能發生。」

儘管網站獲得了成功，但我們卻從未趕上90年代「新經濟」浪潮。我們沒有發大財，當然也沒有破產。並不是我們不能融入這股狂熱中——很多人都建議我們建立數位化的Lonely Planet，可以掙好多錢，但是為什麼要這樣呢？我一直是個數位化懷疑論者。在網路上我花了大量時間訂飛機票、租車，現在如果在網上可以付費，我很少會寫支票，但是要讓我買衣服？還是別想了。在我家旁邊的超市網上購物？絕不。

我仍然對Amazon這種商業模式半信半疑，它現在創造的利潤能夠平衡準備成本嗎？然而，我幾乎每天都在參考這個模式，有時也會上網買幾本書——當然，Lonely Planet也在那裡賣出很多書。僅僅因為這個原因，我希望Amazon可以找到方法賺很多錢，可以一直經營下去，但它只是銷售一種相當老式（但是非常可愛！）產

品的另一種方法。我在書店買的書仍然遠遠超過在網路上。我喜歡書店，它們是社交活動，也是一種購物體驗。我喜歡瀏覽，尋找期待之外的東西，進去時想買本書，出來時卻抱著一疊雜誌。我可不願放棄這份快樂，而選擇只面對螢幕購書。

如果說有個成功的網站是90年代新經濟的一塊試金石，擁有一個廣爲人知的品牌就是另外一個。實際上，這二者似乎總是緊密相連的。

我們在90年代末期開始意識到Lonely Planet這個品牌已經多麼有價值。我們不是靠欺騙或廣告創造了這個品牌，我們靠的只是口耳相傳。因而，我們創造了人們所珍惜和尊重的東西，他們熟悉我們的名字並且信任有加。我們完全是自己的產品的信徒，在這個領域，我們比其他任何人都做得更好。因爲我們經常是最大的——300磅的神秘大猩猩——我們可以花更多的錢、更多的時間和更多的努力保證自己所做的是最好的，不管它是範圍最全面的內容，最詳盡的查訪指南書，還是最現代的網站。我們也是獨立的；我們不是那些圖書王國的一部分，在圖書王國中，旅行只是其中很小的一個領域，而且如果我們隸屬於別人，那麼只要能賺錢，我們的名字就會出現在任何其他活動中。對於我們，旅行是開始，是結束，是這兩者之間所有的一切。

我們也越來越深刻地理解自己的品牌，有時是透過Lonely Planet的「粉絲」，他們相信我們所做的一切，並且當我們做得好時會表揚，不好時會批評。有時是透過那些根本不瞭解Lonely Planet但卻認識這個名字的人：可能是個看了電視節目的日本年輕人，也可能是一個穿著紗麗，注意到年輕的旅行者手中拿著我們書的印度婦女，又或者是在河內對Lonely Planet咖啡館、售賣Lonely

Planet T恤、寫著「Lonely Planet推薦」的牌子大惑不解的越南車夫。

即使是在商業世界中也開始有人承認我們名字的價值，世界權威品牌諮詢管理公司Interbrand在2004年度讀者喜愛的品牌調查中，Lonely Planet在亞太地區排名第六位。在我們前面的是新力、三星、豐田、LG和新加坡航空公司，不過其他前十名的公司是Virgin Blue、本田、香港匯豐銀行和馬自達，所以看起來我們的夥伴還不錯。

網路世界是迷人的，我們也投入了很多精力，不過最賺錢的仍然是書。我們希望今後幾年，書籍的銷售還能像以前一樣重要，但是它所占營業額的比例能逐步降下來。我們會繼續努力，擴大書的主題範圍。

指南書和Lonely Planet就像麵包和奶油，或是炸魚和薯條，書的內容和形式也是各式各樣，我們出版的第四本書就是健行指南，即史坦・阿明頓寫的《尼泊爾健行》，現在已經印到第八版了，仍然是最受讀者歡迎的健行指南。多年來我們還增加了其他很多有關健行的書，範圍從非常流行健行的地區，例如紐西蘭（在那裡你要跋涉，而不是步行）和愛爾蘭，到不太常見的目的地，如巴塔哥尼亞和日本。

這些年來我有機會試用過了很多本健行指南，我們的第一本英國指南中包含一個內容豐富的健行章節，後來這一章擴大發展成獨立、且非常受歡迎的《英國健行》。另外還有些短途跋涉的內容，我曾沿著哈德良城牆（Hadrian's Wall）從英國的海岸一端走到了另一端，其間包括了從艾文河畔的史特拉福（Stratford）以南到巴斯

（Bath）美麗的科茨沃德步道（Cotswod Way），最後以健行平寧步道（Pannine Way）結束，平寧步道全長416公里，起始於英格蘭中北部的山峰地區，途中要攀登山脈和英格蘭北部偏僻的中央山脊，最後跨過邊界結束在蘇格蘭境內。

科茨沃德步道是條美麗的健行路線，而且很容易作補給。每晚都會有不錯的英國酒吧提供晚餐，所以不用攜帶食物。沿途還分佈有舒服的B&B旅館，所以也不需要帶睡袋或露營設備。科茨沃德步道可以說是豪華健行步道——有多少步道會包括米其林星級餐館呢？

在那年的法蘭克福書展上我遇到了Bradt Guides出版社的出版人希拉蕊‧布萊特。我熱心地說起科茨沃德步道是多麼的有趣，以及這樣「高度文明」的健行步道本來可能會變成什麼樣子，但是希拉蕊，這個除了工作就在馬達加斯加島的叢林中健行或者穿越玻利維亞安地斯山口的女士，看著我的表情就好像我瘋了一樣。確實，我所說的更像是周日下午到鄉村商店的散步而不是真正的健行。然而，三年後，希拉蕊在法蘭克福抓住我興高采烈地說起她剛剛走完的科茨沃德步道。

「沒人死掉。」她說，好像對於她而言，在健行步道上死亡是司空見慣的事情，「而且即使有什麼事，我也可以拿出手機撥打999，他們馬上就會來解決問題。」

近些年來健行已經成為我們每年旅行計畫的固定戲碼。旅行指南通常要求速度，要從一個地方趕到另一個地方，要趕在資訊過時之前出版、上架。健行是不同的，健行時世界在你身邊經過的速度更適合沉思和冥想。我們總是很享受步行的快樂，每本書幾乎都包括一些徒步、健行介紹，過去的十年裡，我每年至少進行一次長途

健行。結果，我去了好幾次尼泊爾，還有在澳大利亞、紐西蘭、法國、義大利和瑞士的健行之旅。

很多年來我們的語言手冊都是一個不重要的出版項目。我們擅長奇怪和冷僻的語言（例如，沒有其他人出版過安地斯山脈印加人所使用的語言—— Quechua，蓋丘亞族語的語言手冊）。論重要語言我們不如貝里茲和其他語言專家，不過90年代中期我們的語言手冊出版人薩利・史都華（Sally Steward）開發了更加詳細的歐洲語言手冊，以其實用性另闢蹊徑。如果你想「和別人上床」（s'envoyer en l'air），手冊裡提供的某些句子就可能很有用，這時你也許需要類似「摸我這裡」、「你真棒」和「再來一次！」或者「把我綁起來」之類的表達，不過我們的法國辦事處非常擔心地指出，我們在後面沒有接著寫「現在鬆開我」。

讓人高興的是我們發現自己可以做出與競爭對手同樣全面和實用的語言手冊，而且，手冊的銷量特別好，它們也不像指南書那樣總是需要更新。我們還獲得了一些高規格的幫助：看到知名人士使用我們書的照片總是件不錯的事，其中一張就是比爾・柯林頓從「空軍一號」走出來，手裡正拿著Lonely Planet的《拉丁美洲西班牙語》匆忙地查著什麼。

我們還有三本有趣的英語手冊可以滿足那些想用美國英語、澳大利亞英語或者英國英語交談的人。《英國英語手冊》在英國引起了廣泛注意，尤其是它的理論，認為英國英語正在「向一種禪宗英語的方向發展，fuck將成為唯一的一個詞——它將會以各種形式去表達各種想法和情感」。

當然，總會有些成長的煩惱。又是倉庫的員工們發現我們的第

一本蓋丘亞族語手冊書背上的"phrasebook"少了一個"h"。更混亂的是語言錄音帶。把語言錄音帶連同語言手冊一起包裝好像是個不錯的主意。我們把它們放進精緻小巧的袋中——泰語手冊和錄音帶放進泰國絲綢袋中，印尼的放進蠟染的袋中——最後的成本變得異常昂貴。第一批錄音帶（Bahasa Indonesian，巴哈撒印尼語）運到辦公室後，當天下午我出去時拿了一盒到車裡試聽。我不是語言學家，印尼語的水平也十分有限，但是開了幾公里後，我就不得不把車停在路邊，呼吸開始沉重起來，我們居然把數字都弄錯了。我無法相信滿屋子的印尼專家，我竟是那個發現可怕錯誤的人，第一批錄音帶最終都被壓碎、絞碎、粉碎。

我們的旅遊文學被命名爲旅程系列，1996年發行了四本。這個主意已經醞釀了很長一段時間，直到蜜雪兒建立完巴黎辦事處回來後才開始實施。這是個有趣而令人滿意的系列，儘管算不上暢銷書，但是利潤也還不錯。

本來我們對出版只能在一個國家或地區銷售的書不太感興趣，不過，後來我們發現一些自己非常喜歡的選題，儘管只能拿到某一個國家或地區的版權，但我們仍然決定出版。艾瑞克·紐比（Eric Newby）和他的妻子汪達（Wanda）曾到澳大利亞參加過Lonely Planet的21周年慶典。艾瑞克生於1919年，所以他已經不年輕了，但是他和他的妻子對生活的熱愛甚至超越我們的孩子（汪達的酒量十分驚人，能輕鬆地把你喝到趴下）。1942年時，艾瑞克只有23歲，在西西里島一次失敗的突襲後被德國人俘虜。當義大利脫離戰爭之後，艾瑞克逃跑了，隨後的一年時間他四處逃亡，好像成了半個義大利人。不過他居然還能抽出時間與幫助他的人的十幾歲的女兒汪達一起墜入了愛河。

最後艾瑞克還是被德國人捉到，並在捷克的監獄中度過了「二戰」餘下的時間。戰爭結束後，他直接回到義大利找到了汪達，並與她結婚。他們之後的生活一直都很幸福快樂，他把自己在義大利探險的經歷寫成書——《亞平寧的愛情與戰爭》（*Love and War in the Apennines*）——在2001年被搬上了電視及電影螢幕。艾瑞克後來又繼續寫了很多書，其中一本，《走過興都庫什山》（*Short Walk in the Hindu Kush*）是旅遊書籍的經典之一。

1997年，芝加哥的Savvy Traveller書店的所有者之一珊蒂・威克斯勒（Sandy Wexler）問我有什麼好書可以推薦給她的旅遊讀者。

「《走過興都庫什山》如何？」我建議道。

「是本好書。」她回答，「但是在美國已經絕版了。」

我真的不敢相信——它永遠都排在旅遊暢銷書的前十名——但是當我仔細查看時，發現它確實絕版了。紐比的其他書也是同樣的情況。雖然在英國和澳大利亞還有出售，但是在美國市面上卻一本都沒有。一年後我們獲得了紐比七本書的美國版權，包括《走過興都庫什山》。當我第一次拜讀艾瑞克這本令人驚歎的作品的時候，從來沒有想過有一天可以說：「我是他的出版商」。

在1997年我們購買American Pisces系列的時候又增加了一個新類別。潛水和浮潛指南的內容符合我的個人興趣，於是我們開始著手工作，並逐漸擴大目錄。到2001年底，我們幾乎擁有了四十本系列指南，與舊的Pisces目錄比起來只少十幾本。實際上，我們已經討論製作潛水系列很多年了，我很清楚我們可能會繼續討論而什麼都不做。那麼接手一個已經建成的目錄，即使質量沒有我們希望的那麼高，也會促使我們繼續向前。

到2001年時，我已經在22個國家潛水過，幫Pisces系列寫了一本新書，是關於在大溪地和法屬波利尼西亞群島潛水的指南。不幸的是我們沒有把這一系列做好，起初我關心的是如何提高品質，但如果我們不小心，成本也會增加很多。結果這種情況真的發生了，在「911」之後我們不得不強制節約開支，潛水系列指南被終止了，不過在2006年我們又以新的版式重新開發了這一系列。

既然我們可以製作書籍讓個人購買，為什麼不能為公司製作些禮品呢？這個簡單的主意催生了我們的特殊出版部門。從為紐西蘭旅遊局製作的旅遊安全手冊到倫敦的購物指南，這個部門已經為客戶量身訂做了很多東西。體育賽事在這一領域尤其熱門——我們已經為富仕達啤酒做過國際一級方程式賽車大獎指南，為2000年雪梨奧運會做過一系列計畫，還有2002年的韓日世界盃和2006年的德國世界盃指南。

很久以前有一個出版商曾經說，「Lonely Planet書中的圖片看起來就好像是用從媽媽那兒借來的傻瓜相機拍的一樣。」雖然早期一些書的照片都是由我拍攝的，但我從來沒用過我媽媽的傻瓜相機。到了90年代，我們的圖片標準提高了很多，於是我們也開始從圖庫購買更多的照片。該是建立自己圖庫的時候了。發明來自於需要，這次也不例外——我們使用了如此多的照片，光是管理所有辦公室裡的彩色幻燈片就意味著我們需要某種圖片管理系統。建立Lonely Planet圖庫（簡稱LPI）的時間比我們想像的要長，但是把LPI變成一個數位圖庫的決定使我們成了圖庫技術的先鋒，現在我們已經是世界上最好的旅遊圖片收藏者之一。

大概在同一時期，我參與了一些攝影計畫，不過可不是我去拍的。我一直迷戀於亞洲的人力腳踏計程車：黃包車。1997年理查·

艾安森（Richard I'Anson），後來LPI的經理，和我一起環遊了12座擁有有趣黃包車車隊的亞洲城市。這是一份堅固友誼的開始，最終的成果《追逐黃包車》（*Chasing Rickshaws*）看上去很棒，賣得也很好，但是由於成本太高，所以沒有賺錢。對我而言，這不是什麼問題——這本書實在是一種個人的奢侈，這就是所謂為愛而工作。

不幸的是我們後來出版的其他幾本攝影書——被人稱為咖啡桌圖書——也沒有多少利潤。2000年和2001年我和另一位優秀的攝影師彼得・班尼特（Peter Bennetts）——他後來成了我的好朋友，一起去了太平洋島國吐瓦魯（Tuvalu），為的是講述一個國家受到全球暖化及海平面上升威脅的故事。儘管有來自政府的支持，但是最後出版的《時間和潮汐》（*Time and Tide*）一書還是太專業、太不商業化了。我們的吐瓦魯一書還面臨著其他幾個問題，這個專案是由吐瓦魯總理個人援助的，在和我簽完合約後的24小時，他因心臟病突發而去世！結果彼得和我在努庫費陶島（Nukufetau）下了漁船後有段時間就好像被人拋棄了一樣，本來只有48小時的參觀時間，可是由於漁船沒有回來接我們，最後我們在那裡逗留了一個星期。理查・艾安森和我還進行了另一次亞洲之行，這一次是在《稻子的軌跡》（*Rice Trails*）中講述稻子，世界上最重要的食物的故事，我不得不承認這個計畫更多是因為熱愛，而不是商業目的。

2002年，蘿茲・霍普金斯（Roz-Hopkins）接管了我們的特殊出版計畫，她也負責咖啡桌圖書；她改變了一切，在2003年底首先出版了《一個星球》（*One Planet*），這證明了我們也可以做出賺錢的畫冊。接著她在2004年推出了極為成功的Travel Book，還有2006年的 Cities Book。加上理查・艾安森寫的兩版十分成功的指南《旅行攝影》（*Travel Photography*）。現在再沒有人發表關於傻瓜相機

的評論了。

　　90年代中期在海外生活的願望又開始影響我們，也許是因爲公司正處於一個穩定期；也許是我們的第一批歐洲指南已經進入了既定流程；也許是想讓孩子們振奮起來；或者也許是兩個歐洲辦事處給我們提供了嘗試不同環境的藉口。不管是什麼原因，1995年這種想法達到了高峰。我去了舊金山，回家途中在倫敦和巴黎的辦事處都做了停留。我在這三座城市渡過了愉快的時光，很自然地，回到澳大利亞後我開始有了在國外再生活一年的想法。

　　「如果我們要去就必須馬上行動。」莫琳建議。「塔希的中學生涯還剩下三年，所以下一年在國外應該沒問題。我覺得最好不要讓她在最後兩年應付國外的學習生活。」

　　半個小時內我們不僅說服自己做了決定，還把目標鎖定在巴黎（我們已經在倫敦和舊金山體驗過生活），唯一要做的就是向孩子們兜售這個主意。

　　「不行。」他們的反應很一致。

　　「每個假期都帶著我們四處跑已經夠糟了。」他們齊聲抱怨道，「離開整整一年那還讓人怎麼活啊。」

　　「朋友們會忘了我們的。」他們繼續說。

　　「我們的社交生活將完全停頓下來。」他們哀求。

　　「我們知道一年的時間可以導致文明的終結。」他們總結道。

　　「就這麼決定了，耶誕節後動身。」我們無情地回答。

　　在一個冰冷而陰暗的早晨我們抵達了巴黎。法國辦事處的Arno Lebonnois和Laurence Billiet開了兩輛車到機場迎接我們。因爲我們在倫敦轉機時英國航空公司把我們的行李都留在了倫敦，所以他們

不得不再回來載我們的一大堆箱子。10月份的時候我曾試著找公寓，但也只是隨便看看而已，因為不管我看中什麼地方，它們全都在耶誕節前被租出去了，而且巴黎的房租太貴了，我們無法負擔預付幾個月房租。

我們找到位於十六區的最好的公寓，靠近學校，但是很快就遭到了否決。

「你不能住在十六區。」法國辦事處一致認為。「那裡是中產階級的地方，住著外交官和跨國公司的員工。如果有人發現你住在那兒，Lonely Planet的聲譽會被毀掉的。」

我們必須住在更有趣的地方。事實上，這是個相當好的建議，住在十六區也許會非常無聊；最後我們選擇了四區的Marais，那裡華美的18世紀公寓可是和無聊扯不上任何關係。我們從位於39 rue St Paul公寓的臥室窗戶可以直接俯視rue Neuve St Pierre街，並看到17 rue Beautreillis公寓的窗戶，1970年大門樂團的吉姆・莫里森（Jim Morrison）就死在那裡。（注：網上查是1971年）

在巴黎需要一輛車和一個車庫嗎？這是出發之前我們就考慮的問題之一，不過我們決定暫時不管它，過一段時間再說。也許在需要時可以租輛車。結果，我們在巴黎的一年時間裡，只租了一次車去布列塔尼半島（Brittany）渡周末。實際上那一年裡我們租過很多次車——在葡萄牙，沿著土耳其海岸；在希臘群島，去愛爾蘭看望莫琳的兄弟，甚至還有一次到美國的旅行。但是在法國當地根本不需要。其實在巴黎沒有車反而真的是件讓人很開心的事。另一方面，巴黎也確實為巴黎人最熟練的小把戲提供了舞臺：停車場。他們究竟是怎麼把車停到那麼小的地方呢？我們注意到，當我們去餐館時，外面的小轎車被那些比它大上一個個頭的大傢伙緊緊地擠在

中間似乎一動不能動。可當我們出來時，這輛被困住的車已經不見了，就好像有飛碟來過把它偷走了一樣。

那段期間，我回了一趟墨爾本，當飛機離開新加坡穿過赤道時，我才想到自己正從北半球一年中最長的一天前往南半球最短的一天——正好是冬至日。我剛剛讀完 *A Year with Swollen Appendices*，多媒體狂人、音樂家布萊恩‧伊諾（Brian Eno）1995年寫的日記。我一直保留著1972年旅行大陸時所寫的日記，還有1974年全年旅行的紀錄，但是它們都是馬馬虎虎的紀錄。那天晚上我開始寫真正的日記，並持續堅持了一年時間。當我重新看時仍然發現它很有趣。總共有二十多萬字，相當於一本400頁的書，我一定在上面花了很多時間。

回澳大利亞，部分是因為公事，還有就是探望我的父親，他病得很重，情緒很不好。兩年前，他在身體狀況惡化時和母親一起搬到澳大利亞定居。我妹妹一家已經在澳大利亞住了十年，當老師的母親退休後，我父母每年都有一半時間在澳大利亞。儘管住院治療讓我父親的病症有所減輕，可是回到家後他也只是痛苦地多熬了一年。

離開澳大利亞後，我先去了加州，然後回到巴黎，當晚在貝西區有尼爾‧揚（Neli Young）的演唱會。莫琳一直都不是尼爾‧揚的歌迷，所以沒有去，但是基蘭、塔希和我都去了——各自單獨前往的。孩子們在演唱會之前分別和他們的朋友會合，而我則獨自晃了進去，然後擠在台前的一群老歌迷當中，那時候，我感覺自己就是個大小孩。那是個怎樣的演唱會啊——從開場的"Powderfinger"到最後的一首歌都絕對精彩。實際上，餘音在我的耳邊繞了好幾天。直到回到公寓後我才看到孩子們，在回來的地

鐵上我還遇到了基蘭的老師，她也去了演唱會。

幾個月後我們乘坐高速火車「歐洲之星」前往倫敦過周末，我們喜歡的一個樂團Steely Dan周日晚上在倫敦要舉行演唱會，於是就讓15歲的塔希和13歲的基蘭自己先回巴黎。我們到滑鐵盧火車站把他們送上火車，告訴他們第二天早晨自己去上學，我們下午再回去。

在巴黎的日子裡，我們還進行了一次很棒的地中海六周之旅，從雅典經過希臘群島，到了土耳其海岸，然後沿著海岸到加利波利（Gallipoli）和伊斯坦堡。11月到柏林去慶祝史蒂芬·盧斯（Stefan Loose）的50歲生日；幾個星期後，法國辦事處為我的50歲生日辦了個令人驚喜的晚會。耶誕節我們到北愛爾蘭與莫琳的兄弟全家一起渡過，然後返回澳大利亞。我們在大年夜抵達澳大利亞，而那個時候我根本沒有意識到我們將開始迎接一段非常奇怪的日子。回顧90年代的後半段，我不禁慨歎我們的事業是那麼的好，美好的時光是那麼的多，但是可惜同時我們又是如此的沮喪。

11
不一定總是好人

　　1974年第一次去緬甸時根本沒有想到它會在幾年後給我們帶來怎樣的麻煩。當時緬甸剛剛開放，只有很少的遊客。儘管朝鮮比緬甸與外界隔絕的時間還要長，但是在50年代和60年代想要進入「黃金地帶」還是很難的。有很長時間這裡根本不允許遊客入境，第一次有簽證的時候只允許停留24小時。最後，有了七天的簽證，讓遊客有一周的時間盡其所能地四處參觀，但是對遊客開放的地區都是被嚴格限制的。

　　政府如此嚴格控制遊客有很多原因，其中一個就是他們對大多數國土只擁有最脆弱的控制權。即使是今天，我們的一名作者還說在緬甸周圍旅行你會意識到「這個國家仍然像軍閥政府的鬆散集合」。近些年來，政府制定了嚴厲的政策，鎮壓一些想獨立的邊境地區。有些地區生活很艱苦，難民的浪潮湧入相鄰的國家，不過在其他地區，政府的控制還是改善了生活條件。

　　實際上，遠離中央平原的緬甸並非真正控制在緬甸人手中，在第一次拜訪時，這並沒有對我們帶來很大影響，當時我們飛快地結束行程，帶著驚豔的記憶就返回了曼谷。緬甸和這一地區的其他地方都大大不同。1974年，麥當勞首次進軍東南亞的大型城市，可口可樂已經為人們所熟知，豐田汽車和本田摩托車也開始在路上出

311

現。新加坡正準備從一隻小貓轉變成老虎，而且遊客也開始大量出現。但這一切跟緬甸都沒有關係。

參觀緬甸就像穿越時光隧道，商店是空的，西方品牌非常稀少，每個人都穿著沙龍一樣的"longyi"（腰布）；道路安靜，僅有的幾輛公車破舊而擁擠，即使有少數小轎車，也都是來自「二戰」後日薄西山的大英帝國時代。

同時被荒廢的古老城市蒲甘很容易就成為我們在東南亞地區看過最令人吃驚的景色，那裡的居民也是讓人吃驚的友好和外向。那就是一見鍾情——我們都想再回去看看更多的東西。

1978年底、1979年初時，我重返緬甸寫了我們的第一本《緬甸》國家指南，1983年又去了一次。對遊客開放的地區慢慢多了起來，但是我仍然要在一周時間內設法看完「交通方便的」緬甸。當時緬甸聯合航空公司的飛機墜毀率甚至比70年代還高、還可怕，所以我根本沒有勇氣坐飛機。幾年後他們的一個工程師告訴我：在十五年內他們一共墜毀了十架飛機——八架F27、兩架Twin Otter。對於一個小航空公司而言，這真是一個恐怖的事故率。

在我早期的旅行中，緬甸的汽車以數量少和車況老而著稱。當時的大多數車都是50年代初期的英國車和美國車。現在情況有了變化，政府允許緬甸商人從國外帶回進口二手車，所以日本的小型敞篷卡車開始大量出現在路上。我聽說可以租這樣的車到仰光之外的地方旅行，儘管官方認為這樣是非法的。我躑躅著去遊客中心看看它們幾點開門，還沒等我說話，一個緬甸紳士就過來主動問我：「嗨，想租我的豐田Hilux嗎？」我們達成協議租一個星期。

第二天黎明之前我們從仰光（Rangoon）出發，向北駛往卑謬、蒲甘和曼德勒。等到探索完北部之後掉頭向南去因萊湖（Inle

Lake）時就剩下我一個人。當然，我的司機和嚮導也一起走了同樣的路程，但是當我們到達目的地時他們就可以休息了，而我卻要接著開車四處看看。

最後一項工作是從因萊湖開夜車去勃固（Pegu），中午趕到仰光。當時我宣佈自己太累了，已經沒有勁在卡車後面再顛一個晚上了，於是他們想了另一個辦法。我可以從達西（Thazi）坐夜車到勃固，在火車上睡覺，然後早晨與他們在勃固會合。但是有一個問題。火車經過勃固時不停車。

「沒問題，」足智多謀的同伴說，「火車經過車站時速度很慢，你可以跳下來。」

他們說的沒有錯，第二天早晨火車緩慢地進站，我跳到月臺上，同一個臥鋪車廂的人把行李扔給我。然後我找到接我的卡車回到仰光。

多麼有趣的旅行！但在以後的十多年裡，我一直沒有機會再去緬甸，因為喬‧庫明斯接下了《緬甸》指南的寫作。期間，莫琳和我一直對這個國家抱有很大的興趣。1997年底，攝影師理查‧艾安森和我為《追逐黃包車》一書工作。我們兩個以前都去過緬甸，不過這是我自從1983年以來的第一次拜訪，理查在1986年之後也沒有去過。儘管政治上沒有改變，但是經濟卻有了很大變化。如果交通是經濟前進的指示燈，那麼仰光確實做得非常好——街道上到處是轎車、卡車、公車和摩托車。當然，大多數計程車都已經在東京或新加坡的街道上使用過一陣子了，但它們還是比70年代的破車要高級很多。以前空蕩蕩的街道現在也出現了在曼谷或馬尼拉以外看不到的那種交通擁堵。

商店也是一樣，貨架被成堆的日本電子設備壓得喘不過氣來，

市場上到處都是假冒的名牌衣服。上一次去緬甸時，仰光看起來似乎沒有合情合理一幢「二戰」後的新建築，那時大多數舊房子都沒有油漆。而現在有了新的建築區，包括有空調的購物中心、現代辦公大樓和許多新旅館——大多數都是空的，期待中的旅遊熱潮還很遙遠。

2000年初以倫敦爲基地的緬甸行動小組宣佈，我們出版指南書就是在鼓勵人們去緬甸旅行，因此，我們是和獨裁政府站在一起的。於是他們的「聯合抵制Lonely Planet」行動開始了。事實上，我們的《緬甸》一書總是告訴人們如何避免把錢放入政府的口袋，甚至還針對「你應該去緬甸嗎？」一問詳細列舉贊成和反對的理由。他們的活動開始後，我曾保證每個寫信給我的人都會得到單獨的回答，那段時間回答關於緬甸問題的信件我總共寫了超過1000頁。

到了2000年底，我已經受夠了反覆糾正、辯白同樣的誤解。不，你不用爲了進入緬甸而給政府300美元；是的，到達後你必須換這麼多錢（後來降到了200美元），但是你會得到價值200美元的緬幣（按照眞正的匯率），就像你到達倫敦或紐約要換錢一樣；不，你不會被強迫住進政府經營的旅館、在政府經營的餐館吃飯或者用政府擁有的交通工具旅行。像我第一次旅行時的那種無所不包的政府控制大多數都已消失了，在比以前長得多的旅館名單中只有半打左右是政府所擁有的。你可以在自己喜歡的時間去自己想去的地方，與很多倫敦的緬甸激進分子說的完全相反的是，緬甸人其實很渴望與你談論緬甸政治。「政府的間諜到處都是，」倫敦激進分子強調，「沒人會冒險與你說話。」而實際上，我發現人們雖然對談話很謹慎，但是一旦他們確定自己沒被偷聽，他們最想做的就是

和你講話。所以在2001年初,莫琳和我帶著尋找眞相的任務重返緬甸。我們與所有人交談,外交官、商人(包括緬甸人——這種情況下是指撣人和克倫人——和移居國外的)、記者(國外和國內的)、前政治犯、現行政治犯的家人、NLD成員、援助人員、街道上的行人、窮人和富人等等。其中部分的行程我們是和香港《亞洲新聞周刊》的記者Ron Gluckman在一起的。

如果有哪個地方的緬甸人希望每天都看到遊客,那一定就是曼德勒的39號街——Moustache Brothers家庭木偶劇團所在地。劇團成員中的兩個人,U Lu Maw和U Par Par Lay是眞正的兄弟;第三個,U Lu Zaw是堂兄弟,在結合了唱歌、跳舞和滑稽的一種緬甸傳統歌舞雜耍"a-nyeint pwe"中,他們三個是最著名的喜劇演員。1996年,其中兩人因爲講了關於軍政府的笑話而被判入獄七年。當我拜訪唯一自由的U Lu Maw時,他和妻子每晚爲遊客的表演就是支撐整個大家族的唯一方式。

在因萊湖我們遇到了翁貌(U Ohn Maung)。1979年我到這個一人發電站時,他在湖邊開了第一家非政府旅舍。1990年他以NLD候選人的身分參加競選並獲勝,當然,接著他就被軍隊獨裁政府送進了監獄。翁貌在監獄裡待了一年半,第一年他和另外七個人共同住在一間三平方公尺的牢房裡。被釋放後他回到自己的旅館,後來又開了另外一間,最近第三間,一座非常高級的湖邊別墅也開張了。

更重要的是,他參與了湖區周圍的所有規劃,其中包括爲一個叫做Maing Thauk的村子修了座橋。大多數鄉村設施都位於旱地上——例如學校、健康中心、修道院等——村民主要居住在湖上的高架房子裡。村民不得不用獨木舟運送孩子,所以孩子們經常要非

常早就出門上學，因為他們的父母還要去捕魚或到田裡幹活。到了晚上，孩子們又必須留在學校等父母幹完活來接他們回家。修建一座從村民家到「陸地村莊」的橋就會解決這種狀況，而且也能讓居民步行到健康中心。問題是橋大約長330公尺，翁貌需要大約15000美元購買材料——村民們提供勞動力。莫琳和我同意由Lonely Planet贊助。

2002年初，莫琳和我又來到緬甸，同行的還有女兒塔希和朋友史坦‧阿明頓。我們在因萊湖走過已完工的橋與村民見面，他們告訴我們如今生活已經有了很大的改善。後來我們又幫助出資修建了新的健康中心，我想在未來我們也還將繼續參與該地區的建設。

在曼德勒，U Par Par Lay和U Lu Zaw從監獄釋放後，Moustache Brothers又重新組團演出了。他們還是像以前一樣充滿熱情。

抵制運動的熱衷者通常會用南非來舉例，他們認為種族隔離政策的廢除也證明了他們這樣想是有道理的，但我認為這些證據與他們的論點是相悖的。十幾年來緬甸被國家社會所抵制，但這並沒有讓將軍們放鬆他們的權力。1991年波斯灣戰爭之後對伊拉克的殘酷制裁，包括空中轟炸和禁飛區的設置，使得伊拉克人民的生活變得很艱難，但是並沒有除去海珊。美國對古巴的愚蠢制裁只是加強了卡斯楚的地位；可能有大量古巴人不喜歡這位「最高首領」，但是他們更討厭美國的古巴政策。

除了遊客可以直接把錢放入當地人的口袋之外，還有一個就是遊客是目擊者。如果「天安門事件」發生在「文化大革命」時期，那時很少有外國人進入中國，那麼我們就很難得知這個事件了。不止一次，緬甸人告訴我們與遊客接觸對他們而言是多麼重要，「他們是我們和政府之間的雨傘。」一位緬甸人解釋道。每一次當倫敦

的緬甸抵制者得意地說他們又勸說一家服裝廠離開了緬甸時，我都會屏住呼吸等待他們解釋關掉工廠又如何能改善那些失去工作的人的生活。

澳大利亞一直是保持與緬甸進行某種對話的少數西方國家之一，儘管因此也招致很多批評。東南亞國家聯盟（簡稱ASEAN）的介入政策也許並不堅決，但是他們還是有些影響力。當然，對它影響最大的不是西方國家，也不是它的東南亞鄰居，最大的影響力來自北方：中國。當然，中國並不完全認同西方的民主準則。

「抵制Lonely Planet」在2000年達到了高峰，從那以後就一直處於低潮。這活動還是隨時可能再次爆發，儘管從財務角度來看我們最好應該屈服，但是我們絕不會就此撤回《緬甸》指南書。

莫琳：「這將是我們連續第二年真正賺錢。」吉姆在一次周日晚上的例會中宣布。

1986-1987年我們的年度營業額達到了300萬澳元，稅後的利潤好像是30萬。

「大部分錢是從第三世界國家的書中賺到的，」托尼指出：「也許我們應該回報這些地方。」

「例如衣索匹亞，」我建議，80年代中期那裡饑荒的景象至今仍印在每個人的腦海中。「我們依然是唯一出版非洲指南的。」

那天晚上我們制訂了一個十年計畫。實際上計畫非常直截了當：只要利潤允許，就會拿出收入總額的百分之一捐給我們書所報導的國家的組織和工程計畫。

「那麼誰來管理呢？」吉姆問。

托尼和吉姆都看了看我。「我想我可以做。」我説。

長期以來我們一直都很注意成本，那年捐出的3萬元看起來可是個大數目。對負責這件事情很是操心，我決定要好好利用這筆錢。

我開始打電話給一些主要機構，例如AusAID和海外援助團體，詢問他們正在參與的資助和專案。到發展中國家深入旅行，我既看到了援助是如何被浪費掉的，也看到了管理妥當的專案對當地有多麼大的影響。我們要求自己的捐款要用在那些我們覺得最符合自己目標的專案，我也讓作者在旅行時尋找和推薦值得幫助的專案。

Fred Hollows基金會讓我們留下了非常深刻的印象，我們每年都支持他們在尼泊爾的「眼睛營地」專案。一位醫療人員給我們寄來照片，上面是人們在有Lonely Planet標誌的橫幅下排著長隊等候檢查，我記得當時看到時真的很激動。有一張照片是成功的做完結膜炎手術後，每個人的一隻眼睛上都蓋著紗布。

儘管多年來我們把大量資金都捐助給了大型援助組織，但同時我們還幫助了主流之外的一些小計畫。80年代末期，蘇拉威西島的一位年輕人擔心港口城市望加錫（Makassar）的男妓不知道在西方流行的愛滋病，於是他提出了建議。他想設個辦公室，翻譯、列印、派發宣傳單，並且提供諮詢。我不知道一個人能夠把這件事做到什麼程度，但是卻被他陳述中的真誠打動了。我們給他一筆很少的錢，可能少於5000元，但是後來我們的一位作者拜訪望加錫的辦公室，並給我寫信説完全贊同這一計畫。幾年後我們收到一份建議書，希望獲得種子基金開設

「銀行」，借給用戶少量的錢，以便使蘇拉威西島的變裝癖者可以不再賣淫而有其他的選擇。幾年內這個基金已經可以自籌經費，並經營得很好，但是現在需要提供抗逆轉病毒藥品，這項服務費用昂貴，也令人悲傷，因為我們沒有能力去滿足每個需要藥品的人。

我們還幫助建立了衝浪援助組織，創立者是兩名衝浪者，其中一位是醫生，為蘇門答臘民答威群島（Mentawai）上的居民提供衛生保健服務。人們遷居在這個群島上，然後政府就把他們拋在了腦後。這兩名衝浪援助組織者來到我們的辦事處，他們的想像力，還有他們務實的做法，都讓我留下了深刻的印象。把蚊帳噴上殺蟲劑，然後睡在裡面，可以非常有效地減少瘧疾的發生，既便宜又容易推廣。我們投入2.8萬元資助了一個工作者一年。

當托尼和我去柬埔寨的時候，我們對仍然埋在地下的大量地雷感到十分恐懼。我們和進行拆雷工作的人聊天，接著就參與了這項重要事業。

我們也一直是綠色和平組織的長期支持者。他們阻止法國在太平洋進行核子試驗的工作對我們尤其重要，托尼甚至還加入綠色和平組織隊，參加了2004年和2005年的雪梨市海邊募捐長跑活動（2004年他是綠色和平組織中第一個跑完的）。另外還有國際特赦組織，我們非常相信他們的努力，也盡可能地提供支持。

在尼泊爾，Lonely Planet幫馬蘭（Manang）地區的孩子們建了一所寄宿學校，位於廣受歡迎的安納布魯納（Annapurna）健行步道上。2001年我們和澳大利亞商人約

翰·辛格頓（John Singleton）一起走這條路線。「我的其他商業夥伴帶我出來不是吃飯就是喝啤酒，」約翰說，「可不是該死的三周健行！」當我們到學校後，約翰立即就俘虜了滿教室困惑的尼泊爾小孩，幾分鐘後他們齊聲高唱「你是我的陽光」。在新獨立的東帝汶我們幫助投資了一個閱覽室，是由國家第一任總統的澳大利亞妻子Kirsty Sword Gusmao創立的。當然還有我們在緬甸的計畫。

2001年我們捐獻了近75萬元，與十四年前的3萬元比起來是個巨大的躍進。很多計畫給了我們真正的成就感，所以因為「911」之後的低迷而停止捐獻對我們而言是一個痛苦的決定。隨著旅遊業的恢復，我們在2005年又引入了新的捐獻政策，以100萬澳元建立了Lonely Planet基金會，其中一半用在海嘯後的修建計畫。

有些人認為Lonely Planet就和NIKE、麥當勞、豐田或新力一樣在全球化一切東西。我們已經被認為正在Lonely Planet化這個星球。

「事情發展的趨勢，」批評者強調：「就是我們都開著同樣的車，穿著同樣的鞋，吃著同樣的漢堡，用著同樣的指南書，世界會變得無聊乏味且缺乏個性。」

當然，我們更不想這樣，可是事情真是如此嗎？第一世界國家也許會輸出麥當勞、肯德基和必勝客，但是我們也帶回了泰國、墨西哥、印度和日本菜來平衡那些輸出。現在幾乎在任何的大城市裡，有像衣索匹亞、西藏、韓國、阿富汗、緬甸或阿根廷這些偏遠地方的餐館都不再是什麼新鮮事了。

　　當然，巴里島的孩子們也許騎著山葉摩托車、聽著隨身聽裡的西方搖滾音樂，但是到了黃昏，他們仍然會練習自己的加麥蘭音樂，爲下一次的凱卡克舞（Kecak）排練。還有擁有世界上最多遊客的法國，在炎熱的8月周末，你可能會覺得就快被艾菲爾鐵塔周圍的人群淹沒，但是法國人會因爲這樣而減少任何一點點法國特色嗎？

　　另一方面，毫無疑問，有時我們有點過於無處不在。

　　2004年我在伊朗旅行時很驚訝有那麼多有趣的交談和遭遇，那裡的友善程度和英語（還有其他歐洲語言）程度之普及讓遊客吃驚。不過那些講英語的通常都是受過教育的和富裕的人。計程車司機不太可能會說英語，還有你能想到的，員警也不行。

　　一天下午我從混亂的南德黑蘭汽車站出來，正好趕上伊朗首都可怕的交通堵塞，我立即翻看伊朗指南尋找去旅館的道路。

　　「嗨，Lonely Planet，」指揮交通的員警大聲說：「你要去哪啊，夥伴？」

　　2006年初，我用了一周的時間在伊拉克旅行——我可沒瘋，整個旅行都是在安全的伊拉克北部的庫爾德斯坦地區。伊爾比爾（Irbil）一直與大馬士革爭論著誰是地球上最古老且持續有人居住的城市，在那裡我發現了剛剛開放的庫爾德斯坦紡織博物館，我在遊客登記簿上簽完名字後不到五分鐘就被館長攔住。

　　「你是Lonely Planet的嗎？」他問。「這是不是意味著會有本Lonely Planet的伊拉克指南呢？」

　　經常有人問我們是否爲自己的所作所爲感到有愧——就是選擇目的地——從巴里島到泰國、尼泊爾、哥倫比亞或越南的任何地

方。很快我相信就會有人問我們是否對阿富汗感到愧疚。這暗示著
Lonely Planet完全自己創造了庫塔海灘和其他類似的旅遊熱門景
點。不知何故，我們這個小小的指南書出版公司擴建了機場、購買
了更多的飛機、增加了航班、添設了旅行服務、修建了酒店和餐
館、配備了租車行，還吸引世界各地的遊客到這個目的地來。

當然，這些都不是我們做的。我對這些譴責的回答是，如果
Lonely Planet像很多人想的那樣神通廣大，那世界上所有的航空公
司都會討好我們。也就是「噢，莫琳和托尼·惠勒，讓我們為您升
級吧。」不幸的是，這從來就沒發生過！

值得記住的是，在1930年代墨西哥畫家Miguel Covarrubias（他
寫的關於巴里島藝術和文化的書至今依然是傑作）曾擔心過多的遊
客會毀掉巴里島。當時還沒有飛機到那裡，每隔一個月左右才會有
船來。1972年我第一次去巴里島時，庫塔海灘仍然有沙子小路一直
通向海灘，住的地方也只有庫塔海灘旅館和大概十幾家印尼小旅
館。在巴里島發現第一批衝浪者是在蘇哈諾時代。

那麼是旅遊業破壞了巴里島和其他所有自從我們第一次踏足之
後就發生很多變化的地方嗎？一般來講，答案是"No"。雖然有些
變化並不讓人欣喜——我們都希望世界上任何地方的道路都回到三
十年前不擁擠的狀態——但是整體來說，大多數人都同意在大部分
地區，尤其是在發展中國家，我們已經看到了當地人生活的改善。
當然，旅遊業也永遠不再是產生變化的唯一原因。另外，我們這些
來自發達國家的人們往往希望當地人保持簡單的生活以取悅我們：
「你們沒有電、沒有汽車和摩托車，過著簡單生活的時候真的是太
好了。」這樣的想法也未免太自以為是和以恩主自居了。我也從沒
有見過哪個第三世界的村莊在電來了的時候不高興，或者當他們可

以享受摩托車塞車而不用步行去工作時不歡呼雀躍。

　　然而，旅行的一個嚴重缺點卻讓我很擔心：它會消耗能源。現在航空公司在全球碳的排放還相對很小，但是比任何其他種類都增長得快，未來五十年內估計排放量會增長五倍。這不是因為航空公司比其他交通工具使用更多燃料，而是因為當我們坐飛機時能走得更遠。舉例來說，西方居民每年開車的距離相當於從倫敦到雪梨。所以一次歐洲和澳大利亞的往返旅程就相當於使用兩年汽車。

　　航空公司通常會對國際航班免除燃油稅，所以我們會旅行得更遠、更頻繁。沒有其他形式的交通工具可以獲得這種免稅。2005年在亞太地區旅遊局年度會議上發言時，我列舉了一些令人擔憂的資料，譬如汽車大賽中所有耗油的賽車使用的燃油，與747用半個小時把它們運到下一個賽事所用的一樣；或者在一次固定的年度旅行中，我個人在航空公司使用的燃油比整個汽車大賽中所有汽車用的都多。

　　在過去二十年中旅行的重大趨勢之一是遠程飛行，航空公司現在已經在經營將近20小時不間斷的航班，我們可以從地球上的任一點直接飛到另一點。但是我們需要這樣嗎？飛機在長途航班上使用的燃油遠比兩個短途要多。還有，長途航線對於太平洋群島這樣的目的地並沒有好處，現在那裡經常被略過，變得更難去了。

　　儘管有著這樣或那樣的缺點和問題，旅行仍然是非常重要的。它是世界上最大的工業——依賴旅行和旅遊業謀生的人越來越多，這個行業的從業人員比其他任何行業都多——不過旅行不只是金錢，透過旅行我們才能遇見和理解別人，而且在現在這個世界上有如此多的憤怒和誤解，因此旅行就比以往要更加重要。

　　在很多時候，書本身比賺不賺錢更加重要。有些地方我們覺得

一定要報導，這只是爲了強化我們要去任何地方和每個角落的理念。還有些書的出版有著非常明確的理由，例如咖啡桌圖書：吐瓦魯，我們希望人們可以意識到氣候變化給一個小國所帶來的破壞。2001年，東帝汶獨立後不久，我們出版了德頓語（Tetun），即這個新國家主要語言的實用手冊。沙納納‧古斯芒（Xanana Gusmao），獨立鬥爭的主要領導人和新國家的第一任總統爲書寫了序言。我們從來沒有想過因爲這一非常特殊的語言而從語言手冊賺到錢，只是覺得這是我們對東帝汶獨立所做的一點貢獻，而且它也成爲很多聯合國官員的標準手冊，可以幫助援助人員進駐島嶼。

2003年底，在去尼泊爾天波切喇嘛廟（Tengboche Monastery）的一個大上坡時，後面是一群英國徒步遊客，理查‧艾安森和我無意中聽到的談話讓我們很不舒服。

「我眞的很喜歡在澳大利亞的日子，但他們是極端的種族主義者，是不是？」年輕的英國婦女發表意見。

「是的，我到那兒一個月後也這樣覺得。」她的同伴附和道。

理查和我回過頭去問她們怎麼會有這種看法，像大多數澳大利亞人一樣，我們不認爲澳大利亞是個種族主義國家。然而，我們最終得出結論，這些年輕的背包客會有這種印象也許並不奇怪。他們可能在澳大利亞中部的內陸地區或昆士蘭北部地方待了很長時間，在這兩個地方他們很可能會遭遇不好的對待，這會很快影響到他們對澳大利亞大城市的印象。如果一位去美國的遊客一直在南方腹地的某些地區停留，或者一位去英國的遊客把自己限制在中部的特定幾個城市，他們也很容易就會認爲在美國或英國存在種族主義。

去艾麗絲泉的遊客很可能會聽人抱怨原住民是懶惰的享受福利者，他們拿了支票就去買酒。的確，你會看見一群原住民人紮營在

城中心陶德河（Todd River）乾涸的河床上，旁邊丟著啤酒瓶子。但是如果你在艾麗絲泉多待些時間就會遇到與原住民共事的人，並且敏銳地意識到他們要面對的問題和挑戰。在超市排隊付錢時我聽到的對話就說明了這是怎樣的一種挑戰。

「你有多少錢？」收銀員問我前面的一個原住民婦女。說話的時候收銀員又看了一眼滿滿的購物車，然後有禮貌地說，「我想你也許沒有足夠的錢買每一樣東西。為什麼我們不先挑些你真正需要的，然後再看看錢夠不夠？」

幾年後我在艾麗絲泉又正好聽到了同樣的話。這種古老民族和21世紀之間的碰撞情況每天都在澳大利亞某些地區不斷上演。那些超市工作人員處理得很完美，但毫無疑問地有些人可做不到這一點。

被打上種族主義者、冷淡或漠不關心這樣烙印的國家總是不好的，不幸的是，澳大利亞政府在2001年用「太平洋辦法」對待抵達的難民更加強了那些負面影響。在爪哇島西南，位於印度洋的澳大利亞領土耶誕節島附近，挪威貨船「坦帕號」從一艘快沉的難民船上救了四百多名生還者，這時澳大利亞政府執行了這項欠缺考慮的政策。起初政府試圖強迫「坦帕號」把難民帶到其他地方，然後很快就把他們安置到了太平洋附屬國諾魯。諾魯（Nauru）是座孤立的島國，在澳大利亞的嚴格控制下，這樣能很容易地阻擋住記者、律師和其他任何可能會妨礙到這一醜行的人。

2003年我們出版了《從無到零》（*From Nothing to Zero*），書中收集了一些因澳大利亞拘留政策而被關押的難民的信件。這是我們的一個小小嘗試，使政府對難民的非人道待遇得以曝光，幫助政府糾正我們認為是非常錯誤的做法。

「我記得當我們第一次到澳大利亞時，家裡人問我們怎麼能生活在一個種族主義如此嚴重的地方。」一天吃早飯時莫琳對我說，「我們看到對待原住民的態度在不斷改進，還有澳大利亞的移民政策運作得那麼好。所以這些年來我一直在糾正別人的這一誤解。現在我開始懷疑有誤解的人是不是我自己。」

「看看我們剛到時是被如何對待的吧。」我同意，「我們從遊艇邁上岸的第一步起，得到的除了友善還是友善。現在我們這個政府如此過分地對待那些難民，還以此為榮。我認為不是每個人都會贊成他們。」

2004年中，到澳大利亞的遊客數量下降，而其他國家，尤其是紐西蘭卻在增加，針對這一現象《雪梨先驅晨報》請我做評論。遊客減少的原因有很多，因為我們的鄰居（印尼的旅遊持續低迷）、因為澳元的升值使得物價太貴、因為我們加入了布希糟糕的伊拉克計畫而使遭受恐怖襲擊的可能性提高，或者僅僅因為我們現在不是最熱門的國家。

按照我的想法，我們對待難民的態度也正好愚蠢地影響了澳大利亞的旅遊業。文章見報的當天下午，旅遊局局長嚴厲地抨擊了我寫的關於政府政策對旅遊業影響的評論。「Lonely Planet只是為了招攬生意獲得一些廉價的宣傳。」他咆哮道。他說我的論述是「逸聞趣事的觀察和高度主觀分析」的結果，顯然他忽視了議會的一個調查，那就是「海外報告說澳大利亞對待避難者和原住民政策使其國際聲譽受到不良影響。」（這也導致遊客人數下降）。

12
高峰，低谷

90年代的後半段是幸福的高潮和痛苦的低潮的混合體。沒有災難，沒有人死亡或者遭受可怕的悲劇，我們沒有面臨破產或者必須裁員的窘境，但是這段時期好像一直都在興高采烈和垂頭喪氣之間變來變去。有很多次我早晨開車上班時就會想：下星期我就要去那些非常有趣的地方，我正在經營著一家非常成功的公司，我正坐在自己的法拉利裡，那為什麼我還這麼傷心呢？

莫琳：從很多方面來看，1994年的Lonely Planet 21歲生日慶典象徵了一個高度，我們見證了公司的發展，經歷了不同時期，從滿足生存需要，到成長壯大，並成為這一領域的領導者。我和托尼的關係也反映了這一演變，我們一起成長，同時也允許彼此成長，即使有時可能要走不同的方向。孩子們都十幾歲了，健康、聰明，已經成為真正的旅行同伴。

多年來我們一直設法和孩子們一起旅行，無論是出差還是托尼為寫指南書所做的旅行。我也總是盡量接孩子們放學，和他們在一起。當我們兩個都去旅行時，我會盡力把自己的行程限制在兩個星期之內，在孩子們小的時候會限制得更短。儘管塔希和基蘭的生活不成問題，托尼和我還是通常把商務旅行、

書展和拜訪海外辦事處分開，實際上我們的全部生活都圍繞著
Lonely Planet。我知道塔希小時候很不願與父母分開。「你想
不到我有多麼擔心你們。」幾年後她告訴我們。

塔希還告訴我她很喜歡每次假期的旅行，但是討厭在回來
時告訴朋友她都去了哪裡，因為那樣聽起來像是在「炫耀」。
由於每個假期都是在國外渡過的，兩個孩子開始覺得自己失去
了漫長、慵懶的夏天，以及和朋友們閒逛的時間。他們都想體
驗一下「正常假期」的滋味。長途旅行回來後，他們總是覺得
自己被疏遠了，新的圈子已經建立，友誼必須重新培養。當時
我們並不理解這些──每個人都羨慕他們那些難以置信的旅行
經歷──但是十幾歲少年的想法可是完全不同的。

1997年從巴黎回來後，我們突然發現自己已經陷入「青春
期」父母的悲哀中。塔希和基蘭兩個都處於叛逆時期，就像詹
姆斯‧狄恩在電影《養子不教誰之過》（*Rebel Without a
Cause*）中一樣。托尼或者我都沒法應付。

起初我們組成聯合戰線，試圖與他們講理，設立界線、盡
量理解，更靈活地處理。但是一切都沒有成效。接下來的一兩
年生活開始變得無法忍受；家裡變成戰場，好幾個晚上我都繞
著街區開了幾圈後才鼓足勇氣回到家裡。托尼更好不到哪去，
在某些方面我認為他比我更辛苦，因為他根本無法理解他的孩
子們的行為怎麼能如此無理。當然不只我們是這樣，其他有著
穩定生活的朋友甚至經歷著更惡劣的青少年叛逆期的折磨。這
種折磨的存在還有一個頗有價值的副產品──你可以看出誰是真
正的朋友，而誰則會在你落難時像你得痲瘋病一樣躲得遠遠
的。

　　當然，很快這種情況就影響到了我們之間的關係。我很氣憤托尼可以利用旅行來逃避。雖然他去旅行很合理，但是這也太容易了。他可以「自願」參加任何有趣的計畫，而我覺得自己已經一個人生活了很長時間，即使在這段危機時期也不例外。除此之外我還擔心著公司的生意。人們都有些太得意了，太多的錢被花掉，我想，實際上是被浪費掉。我們的孩子和我們的公司好像一起經歷了青春期——這對我們的管理能力和為人父母的能力是一次真正的考驗。

　　工作並不總是很有趣，和吉姆在一起什麼事情都不能很快決定，無論做什麼都要先經過許多的思考和討論才行。90年代中期吉姆開始說他想離開Lonely Planet，拿到錢後做些別的事情。吉姆和莫琳與我之間的關係儘管沒有好到我們期盼的那樣，但也友好地維持了將近十五年。吉姆最初加入的時候，我們考慮的是他在出版和編輯方面有所專長，但結果這些並不是他真正出色的地方。

　　吉姆幫助我們更多的地方是處理電腦，一個在他加入時根本沒有考慮過的領域。吉姆大學時學的是數學，也擅長電腦。他和我一起購買了Lonely Planet的第一台財務電腦，不過正因為吉姆的經驗，這台機器才得以真正地被使用，是吉姆辛苦地建立並運作財務軟體，是吉姆讓我們可以駕馭文字處理器，也是吉姆負責監督了電腦的擴展。有段時期經常能夠看到吉姆胳膊下面夾著Kaypro 4攜帶型電腦從門口走進來。

　　設立倫敦辦事處的時候，也是吉姆規劃好我們必須要做的事情，並保證這些可以順利地執行，很多年來他都是墨爾本和所有海外辦事處之間的主要聯繫人。吉姆和建立巴黎辦事處的蜜雪兒之間

的電子郵件頻繁往來，他們一起制訂了法國的出版業務，並讓整個辦事處的人都非常開心。此外，在我操心出版業務的時候，也是吉姆來負責我們的市場銷售。

雖然今天我們已擁有了包括技術、銷售和市場部門的一整套體系，但在以前，我們只有吉姆或者乾脆就沒人。後來事情開始發生變化，吉姆對公司業務失去了興趣，準備尋找Lonely Planet之外的另一種生活。但是，這好像快了一點。

最初我們也不是很著急，畢竟，對我們沒有什麼大的影響；我們不可能買回吉姆手中的Lonely Planet股份，所以必須從外面找錢。但我們也不想讓問題一直懸在那裡，於是逐漸開始擔心新的合作夥伴會是個怎麼樣的人。

有很多人對接手吉姆持有的Lonely Planet股份感興趣，我們在一個旅遊、媒體和技術這三個非常迷人的商業領域裡都有很好的成績，而投資這樣的公司毫無疑問是個不錯的選擇。然而，通常在知道一些前提條件之後他們就沒有興趣了。首先，只有吉姆出售股份；莫琳和我都很滿意現狀，所以任何人參與進來都只是佔有一小部分股份，不會對改變我們的計畫有實質性作用。第二，也是很多潛在投資者最討厭的，我們不會答應出售公司或者上市。有無數投資者都想把錢投給Lonely Planet，這樣可以在IPO（首次公開發行股票）時或者在幾年內可以套現。很少會有人想加入還沒有確定目的地的長跑。同樣，有很多出版公司也熱切地想收購Lonely Planet，但是我們可不想被競爭對手併吞，或者融入到大公司裡。

吉姆所期望拿Lonely Planet股份套現這件事終於開始浮出檯面，1998年他委託顧問尋找買股份的人。這完全是合情合理的，但是在某些方面這也是事情正從友好協商分手轉向「離婚」的一個訊

號。而後來事情也的確逐漸開始向混亂的「離婚」方向發展。

1998年年中是一個高潮和低潮相交融的時期。倫敦商學院（簡稱LBS）邀請我在新一屆MBA的畢業典禮上發表重要演說，我還獲得了校友成就獎，這是我LBS生涯的美好註腳。我估計LBS也很高興，因爲我的名字好像經常被用來向剛獲得他們學位的人炫耀。

1998年8月底，莫琳在舊金山辦事處，當時我給她發了封電子郵件，向她描述我剛剛和吉姆開會的情況、他的顧問和一些可能的投資者。「吉姆跟我說這一次會談只有我們兩個和另一個人。」我解釋著，然後繼續向她描述在那麼一群人面前，我是怎樣真的感覺到勢單力孤。

這時莫琳和我已經聘用巴里・道伯森（Barrie Dobson）作爲顧問。「以後，」我寫道，「我們將讓巴里出席類似的會議。雖然這些人沒有問題，但那也不行，我實在沒有任何熱情和他們工作。他們想帶來的只有錢，但是我們一定要有些基本原則來應付這些情況。我們能簡單地說，『不行，我們不喜歡他們嗎？』或者是別的什麼？」

不僅僅是辦公室的事情偏離了軌道，其他大部分郵件都是關於孩子和學校的問題的。

月底時，莫琳和我在機場玩了次接力；她從美國飛回來，而我要飛去尼泊爾。我們計畫了一年的時間準備去西藏的岡仁波齊轉山，但在最後時刻莫琳認爲公司和孩子的問題讓她放心不下，她決定留在澳大利亞。

我飛到加德滿都和其他同行的夥伴會合，十天後我們通過尼泊爾西部來到西藏，在西藏的小鎮普蘭我試著在電話局打電話給莫琳

但沒有成功。無論是撥家裡電話、莫琳的手機，還是辦公室的電話，就是不通。當時剛過中午，大約也就是澳大利亞的黃昏，我算了一下，倫敦辦事處正好是早晨剛開門，我立刻就撥通了倫敦的電話。

「謝天謝地你終於來電話了，」英國的經理夏洛特回答，「莫琳找你都快找瘋了。」

夏洛特在幾秒內接通了莫琳，接著我們三個便開始了交談，我（在西藏）和夏洛特（在倫敦）講話，她再把內容傳達給莫琳（在墨爾本），反之亦然。莫琳開始擔心太多的公司資訊被洩露出去，在與吉姆討論後，吉姆決定自己最好是以一個外部投資者，而不是作為公司的高層經理來賣掉自己的股份。我們和吉姆合作了十八年——這是一次重大的裂痕。

1998年11月，我接到了一通想都沒想過的電話。

「我是約翰‧辛格頓，」電話那頭說道，「我聽說你的公司要賣些股份，今天下午我在墨爾本，能去和你談一談嗎？」

「辛格頓」在其他國家也許不是個家喻戶曉的名字，但在澳大利亞他可是個名人。他的名字最先出現在70年代初期，當時莫琳和我居住在雪梨，正在做第一本指南書。辛格頓從做廣告代理開始起家，尤其擅長非常吵鬧的電視廣告。不管吵鬧與否，他的廣告還是獲得了驚人的成功，這些年來他的廣告事業聲名鵲起，最終居然成為了Qantas和Telstra這種澳大利亞知名公司的代理。後來他吞併Ogilvy & Mather，成立了Singleton Ogilvy & Mather公司，接著又買下澳大利亞三個商業免費衛星電視網路之一的第十頻道，當時第十頻道正處在很大的危機中，後來在它確實經營良好後又被辛格頓賣

掉了。辛格頓可不是那種缺零錢的人。

　　他在辦公室之外的新聞更多，他有六個孩子和六個妻子（或伴侶），其中一個曾是澳大利亞小姐。另外，眾所周知的還有他對賽馬的興趣。在之後的一年，辛格頓和前總理鮑勃・霍克共同擁有的一匹馬在雪梨的賽馬會上以五十比一的賠率獲得冠軍（辛格頓下了2萬澳元的注）。在那個成功的下午他宣佈「今天我請客」，那天賽馬場所有的酒吧都由他買單，回家之後他贏得的一百萬已經少了一些。總之，他好像是最不應該買Lonely Planet的人。

　　「必須承認我從來沒有聽說過你們的書，」他立即坦白說，「但是馬克・卡內基（Mark Carnegie）向我介紹說你們正在找人買斷前一個合夥人的股份。當時我正打算去夏威夷所以就買了本你們的書，結果發現棒極了。」

　　半個小時內我就確定迄今為止在所有和我們交談的人當中，他是我最想以後一起工作的一位。雖然他的生活絢爛多彩，但他自己卻很平易近人，也似乎完全真誠地讚賞我們Lonely Planet所做的一切。而且，我知道在他揮金如土的名聲背後也以慷慨大方聞名，他曾幫助過很多團體和慈善計畫。

　　「猜猜誰對買吉姆的股份感興趣？」當天晚上我在電話裡對莫琳（她在美國）說：「辛格頓。」

　　「不行，」莫琳說：「他太粗魯了，根本不行。」

　　「喂，他根本不像你想像的那樣。」我說：「他說還會來墨爾本，你至少應該見見他。」

　　　莫琳：約翰走進來，坐在我的辦公室裡，二十分鐘後我完全被迷住了。他是那麼容易讓人喜歡，而且也不笨。幾個星期

後馬克‧卡內基來商討一些商業問題，我們有點緊張——我們
聽說過馬克，約翰的顧問，是個聰明又難對付的角色。他首先
問的問題就是為什麼我們要出《緬甸》一書，我立刻就被打動
了，他考慮我們公司的方式顯然與其他我曾交談過的人完全不
同。我們談了很長時間，到最後我們甚至更加確定約翰和馬克
就是我們想共事的人。

這時吉姆也有了明確的買主來購買他的股份，不過我們仍然對
他推薦的投資者不太感興趣。辛格頓是從局外進入的，沒有透過吉
姆的顧問，儘管我們覺得自己更傾向於辛格頓成為新投資者，但也
不想一下子就決定下來。我們做了一份能和吉姆推薦的買主開價差
不多的計畫書，約翰大約會買一半吉姆在Lonely Planet股權，莫琳
和我保證以協定價格在未來三年內買回剩餘部分。當然，我們想最
後也許還是必須要找約翰，或者其他投資者，來幫助我們買那些未
來的股票。Lonely Planet仍然可能快速成長，並用掉所有的錢。

隨著辛格頓的出現，吉姆的股權問題得到了解決，但是到1998
年底時我們仍然覺得自己快瘋掉了。孩子、學校、事業等等煩惱都
摻和在一起，使我們的關係出現了裂痕，不過即使在最糟糕的時
期，我們通常還是可以回過頭來仔細想想我們所經歷的事情以及事
情的起因。

「當你覺得大部分時間都只是用頭撞牆的時候」，我猜測，
「至少互撞還能得到些反應。」

莫琳：年底時我記得自己看著托尼說，「我不能再與你和

孩子們生活在一起，我們彼此以及和孩子們不能再不斷地爭吵下去。我認為你應該搬出去一段時間。」

這是個困難的決定，但是我們都已經筋疲力盡，十分沮喪。我們需要一些空間。

「我會搬到英格蘭去。」他回答。

「我不是說要那麼遠。」我喊道。

「托尼要搬走了。」第二天我告訴史蒂夫・希伯德（Steve Hibbard），但是消息已經傳開了。

「你知道嗎，莫琳，大家都說是你把托尼趕走的。」史蒂夫說。

「唉，也許。」我說，「但是我沒想讓他走那麼遠！」

塔希快畢業了，她暗示自己想去倫敦。我雖然擔心她那麼年輕就離家那麼遠，但是更擔心她在墨爾本的那些同伴。也許離開對她是件好事，要是有托尼在就會更好些。

另外，我一直覺得當基蘭和托尼彼此沒機會像塔希和我一樣經常惹怒對方的時候，我也可以更容易地和基蘭相處，所以把家一分為二好像很合理。但是這並不容易，雖然托尼和我很多時候都分開，但都是因為其中一個在旅行，夫妻分居就是另外一回事了。

之後的一年我們都同意在我們中間放塊大陸是個不錯的主意——明確地告訴孩子們父母要分開了，是多年來我們第一次引起他們的關注。我們也意識到我們已經跌到了谷底，就當做出決定的時候，事情已經開始有了轉機。

實際上，二十個小時的飛行時間並沒有像我們想的那樣把我們

分開。1984年，當我們住在舊金山的時候，一整年的時間誰也沒有回過澳大利亞。1996年，住在巴黎的時候，我只回去過一次。然而，1999年，我回過澳大利亞幾次，莫琳去過倫敦幾次，我們又在其他地方見過幾次。結果到了年底，我們在一起的時間遠比想像的多。

其他事情也讓1999年成了異常繁忙的一年，我參與了三本書的製作。多年來我一直說要做本南太平洋的指南書，但由於各種因素，這個想法一再擱著。我們在單本書中已經包括了所有大的太平洋島國和殖民地，但是把它們放在一起，再補充上其他一些小地方的事還沒有做。而且，大衛‧史坦利（David Stanley）替月亮出版社寫的《南太平洋手冊》已經出版很久，一直沒有真正的競爭對手。大衛是朋友，曾為我們寫過兩本書（《東歐》和《古巴》），我們覺得和他競爭有些不妥。

儘管如此，我們還是決定著手進行南太平洋的工作。我負責法屬波利尼西亞一書，本質上是把我和吉恩–伯納德‧加里萊特（Jean-Bernard Carillet）曾寫過的法屬波利尼西亞濃縮。前一年我的皮特克恩島（Pitcairn Island）之旅可以提供這章的內容（當然內容有點過時，但是我們懷疑還沒有其他的指南書作者曾到過那裡）。另外，3月回歐洲途中我還會去小島紐埃（Niue），7月去法國殖民地瓦利斯（Wallis）和富圖納（Futuna）。我期盼著可以用這個機會去看看一些非常偏遠的地方，同時也為此書增添一些內容。

因為我們往返都要經過大溪地，而吉恩–伯納德和我又都酷愛潛水，所以決定為我們的Pisces系列書增加一本潛水指南。書出來後的副標題是醒目的「南太平洋的與鯊共潛之都」，因為該地區的

鯊魚經常是潛水者的同伴。我曾在郎伊羅阿（Rangiroa）進行過潛水，這個法屬波利尼西亞的環礁經常被列爲世界上可以遇到鯊魚的最佳潛水點，我連續十三次潛水都看到了鯊魚。

還有第三本書。理查·艾安森和我非常喜歡1997年的黃包車計畫，我們同意繼續做第二個亞洲計畫。這一次我們選擇了稻子的故事，這是世界上最重要的食物原料，是視覺上最讓人快樂的莊稼，而穀粒也許包含著比其他食物更多的文化和慶祝活動。於是拜訪巴里島、緬甸、柬埔寨、越南、泰國、菲律賓、中國、日本、印度和尼泊爾也列進了我的日記。我還能有時間待在那間打算在倫敦卡姆登城（Camden Town）租的公寓裡嗎？

另外，莫琳和我終於去了趟敘利亞，一個多年來在我們「必去之地」列表中的國家。年初，我們還在斐濟的沙灘上度過了一個慵懶的短暫休假，再加上我答應去美國的幾次推廣旅行。

就這樣，1999年的行程已經滿了，而雪梨的第九頻道又來問我們能否在熱門的旅遊節目Getaway中作客。可以，如果我們能選擇目的地的話，我們回覆。最後黎巴嫩、巴里島和倫敦（至少這個我不用長途跋涉）被選中，還有莫琳在北愛爾蘭的一段。她想炫耀自己所熟悉和熱愛的眞正的北愛爾蘭，而不是經常在晚間新聞裡出現的那個北愛爾蘭。我們兩個以前都錄過很多電視節目，包括三十秒的圖書之旅嘉賓，主持人根本沒聽說過你，直到有人在廣告休息時告訴他誰是下一個。但是我們從來沒有在這麼短的時間內做這麼多的電視節目。

我們對此並不擅長（下一季他們沒再讓我們去），而且都覺得很乏味。我想做的是旅行指南的作者還是名旅遊節目主持人？我想我十倍地喜歡指南書寫作。節目的製作人員都很出色。這是個包括

各個崗位的小團隊——製片、攝影和錄音——我們總是驚歎他們的專業精神，還有為了讓事情絕對正確所付出的辛苦工作。然而只為等待某一最佳時刻就要一直站著，一遍又一遍地拍攝，只為製作五分鐘的電視就要花掉很長時間，讓我們真受不了。雖然我們兩個對電視有了新的尊重，但是如果有人讓我們再做一遍，答案是「不」。

我最後在卡姆登城的公寓住了五十八個晚上，在英國的不同旅館住了另外一到兩周（有一晚是在火車上過的）。塔希現在已經18歲了，比我晚來倫敦幾個月，不過比我利用公寓的時間要多得多，這一年剩下的時間裡，她一直為Lonely Planet和Pilot Productions工作，還去了一趟阿姆斯特丹和巴黎，7月時和150萬狂歡者以及Techno愛好者一道參加了在柏林舉行的「愛的大遊行」音樂盛典。她還和莫琳一塊參加了電視節目「回到愛爾蘭」的拍攝，在此期間還和一群吵鬧的紐西蘭人、南非人及澳大利亞人混在一起，這些傢伙讓她對板球產生了意想不到的熱情，當時這三個國家和巴基斯坦一起進入了1999年世界盃的四強。

我們的兒子也不甘落後，他和莫琳去過一次英格蘭，後來基蘭、他的女朋友艾比（Abby）和莫琳還一起去了尼泊爾最神秘的、緊鄰中國西藏的地區——羅馬丹（Lo Manthang），也被稱為木斯塘（Mustang）。和他們在一起的還有一年前和我去西藏岡仁波齊轉山的74歲的鮑勃·皮爾斯（Bob Pierce）。

儘管我們的狀況在1999年確實有所好轉，但是年底仍然是憂傷的結束。所有家庭的戰爭和過去幾年的工作似乎把我們壓倒了，新年前夜我們在12點之前就睡覺了，甚至沒有堅持到看新世紀的煙火。

13
「911」及其他

基蘭給我打電話。「快打開電視，爸爸。」他催促著：「一架飛機撞進美國的大樓了。」

此時剛剛過澳大利亞東海岸時間晚上11點鐘，第二架飛機撞到世貿中心的南塔。

黎明前我接到了來自世界各地的電話。我們的CEO史蒂夫‧希伯德從巴黎的街上給我打電話，他剛剛在法語新聞上得知這一資訊，還不清楚到底發生了什麼。詹妮弗‧考克斯（Jennifer Cox）則從倫敦打來電話。

9月12日清晨，仍然是紐約9月11日的晚上，我們在辦公室召開了緊急會議。已經追蹤到任何可能在美國東海岸工作的作者，查看是否有職員因出差或私人原因停留在該地區。很顯然這一事件將會重創旅遊業，我們立即開始想辦法壓縮成本。撤掉免費的新聞季刊，延遲我們覺得旅遊業可能下降的地區指南，或者適當延遲新版本，暫時不雇用新員工，並且開始尋找其他可能的方法來減低成本。我們用幾天時間制定了一個長期的留職停薪計畫，希望這樣可以避免我們真正裁員。儘管很多員工利用這個機會做了Lonely Planet所從事的事情——旅行——但這還是不夠。

很巧的，當時由地圖零售商、製圖師和其他地圖行業的人組成

的國際地圖貿易協會將在墨爾本的世貿中心召開年度國際會議，我被安排在第二天早晨致開幕詞。紐約仍然是9月12日，不過我已經寫好了很多關於恐怖襲擊的結論，它們都在我的演講錄音中。

「兩個晚上之前，」我說，「我看著眼前的地圖發生了變化。紐約世貿中心消失了。此刻，人們只是在想是誰在美國犯下了這一暴行，但是這種自殺式的憤怒又從何而生呢？是不是其他地圖上其他的變化驅使著人們去進行如此恐怖的行動呢？是不是因為邊界被強制重新制定，是不是因為國家的誕生和毀滅，是不是因為那些人民被無情地遷移？」

「也許有時候我們需要回頭看看我們的地圖，看看它們背後人類的故事，那些對一張地圖欠考慮的變化也許會導致對另一張地圖完全預料不到的可怕變化。最近這起對美國無辜人民所做出的殘忍恐怖暴行沒有任何藉口，但是也許我們需要看一看這些純粹的點與線到底意味著什麼，我們要看到伊拉克禁區地圖的背後到底是什麼。地圖也顯示了阿富汗邊境上難民營在不斷增加。或者說地圖也詳細地顯示了約旦河西岸的定居點，它們看起來就像是設計好了去挑戰真正對這片土地擁有權力的人。」

不僅僅是我，對很多人來說，制裁伊拉克可能是支持而不是削弱了海珊的統治。像很多去過阿富汗的人一樣，我對於阿富汗成為又一個國際霸權鬥爭的犧牲品而感到悲傷，那裡曾經到處都是武器，而一旦這個國家沒有了利用價值，大國們就把這些東西放在那裡置之不理了，對此我十分憤怒。我注意有句CIA的玩笑「與蘇聯戰鬥到最後一個阿富汗人」。像很多對中東感興趣的人一樣，我敏銳地注意到大量糟糕的問題都集中在巴勒斯坦地區，儘管事態異常複雜，但只是把它放進「太困難」的箱子裡並不能讓我們有任何進

展。

　　莫琳：「911」打擊了全世界的旅遊業，在接下來的十二個月裡，Lonely Planet的日子會更加困難，但是我們決定不終止自己的旅行計畫。如果我們停止了旅行，怎麼期望讀者們繼續前進呢？紐約被襲擊後不到一個星期我就飛往義大利與來自加州的十二位女士（「狂熱的女性寫作者」）會面，只有一個人沒來，是因為其他原因，而不是「911」。

　　接著在11月，我和托尼、基蘭和他的女朋友艾比、攝影師理查・艾安森，還有約翰・辛格頓一起出發前往尼泊爾進行大概三周的安納布魯納步道健行。中途托尼和我慶祝了我們結婚三十周年紀念日，幾天之後我們在一間喜馬拉雅小屋裡，透過牧羊人的半導體收音機聽到令人困惑而不清楚的報導：第一輪轟炸襲擊了阿富汗。

指南書的銷售經常是以想不到的方式直線下滑，銷售下降，我們的收入當然會減少，但是如果一本書跌到谷底，而同時它的新版又很快出來，我們會發現自己又承受著舊版滯銷後的大量庫存。理想的情況是當舊版的最後一本賣出後正好新版就來了。如果我們不得不在庫存的少（意味著丟掉銷售）和多（不得不滯銷最後一批書）之間選擇的話我們通常寧願選擇後者，但是這也要有限度。因為相鄰的巴基斯坦和阿富汗帶來的麻煩，使得我們的《印度》指南在舊版到期時遭受了意想不到的大量滯銷，而《印度》只是很多類似遭遇圖書中的一本。

我們銷毀了好幾萬本現在被認為「不安全的」地區的書，與此

同時，我們就不得不增加「安全」地方的印數。我們在各種重新計畫的圖書預算中搖擺不定，中間夾雜了被撤銷計畫的作者的不滿，還有很多其他隱藏的成本，指南書出版真的不是個快樂的行業。

「911」並不是對Lonely Planet的唯一打擊。幾年後發生的SARS、巴里島爆炸、伊拉克入侵、馬德里爆炸和其他令人沮喪的事件對任何從事旅遊業的人都是「徹底的風暴」。此外我們也給自己還製造了一些混亂。

整個90年代，我們在出版上沒有任何大的錯誤，大部分書都很暢銷，即使不暢銷，我們也有別人沒有的藉口。像《葉門》、《蒙古》、《伊朗》或者《衣索匹亞》這些書闡明了我們的宗旨，是的，我們就是那種勇敢地前往別人不敢去的地方的旅遊出版商。

不幸的是，到90年代末，我們已寫完了大的目的地。那些笨重得可以擋門、價格高、銷售好的書已經成為瀕臨滅絕的物種。隨著1999年推出美國和歐洲系列之後，我們真的找不出任何更大的目的地去寫了。由於競爭對手和不斷更新的旅遊網站的刺激，我們總是要推出新的版本，這要比過去的頻率快得多。對於大多數主要指南來講，每隔兩年更新一次已經是家常便飯。另外我們還經常將完成的書大卸八塊，澳大利亞指南之後就被分解製作了各州、內陸地區、大堡礁、雪梨和墨爾本指南，還有健行指南和潛水指南。

90年代末期我們推出一整套新旅遊指南系列的目錄，其中有些書，像小型的「最佳」系列很受歡迎，在沒有Bryson或者Theroux等超級暢銷作品的情況下，我們的旅遊文學系列書還是獲得了很大的成功。世界食物系列是套很棒的小眾圖書，但製作起來卻很昂貴，而且從來沒有真正找到屬於自己的市場，因而最後迷失在書店裡的食品和旅行書架之間。

　　有些新系列不是特別的成功。自行車系列看起來是健行指南不錯的同伴，但這也證明我們沒有真正腳踏實地地去做。好多年來我們一直有信心，無論書有多厚、多複雜，只要能賣出去就一定能彌補開銷。那樣的日子已經過去了，但是提前製定預算也並不代表我們總是能遵守。一切上軌道之後，人們忽略自行車系列的高額成本。總是說「第一批書是會有想不到的高開發費用，後面的成本就能降下來。」它確實降了，但是卻永遠不夠。

　　儘管自行車系列的製作成本高得我們永遠也沒有辦法收回，但是這套書還是非常不錯的。而我們的餐館系列："Out to Eat"，則是一個執行得很差的不成熟想法。靈感的來源是因為我們已經在指南書中收集了很多餐館資訊，那麼為什麼不再利用這些經驗做餐館指南呢？當然，對於餐館系列新書我們已經收集了更多的資訊，而且這些資料只要稍加整理便可放進一般指南中，這可是一個真正的良性循環。當第一批樣書出來時看起來好極了，簡直有點太好了。

　　「我們怎麼能用這麼低的成本做出這麼好的書呢？」我疑惑著，一邊研究著書中的藝術圖片。

　　答案是我們根本做不到。製作這些書的工作人員們已經把預算限制拋在一旁了，開始製作想像中最美麗的書，完全忽略了我們要求的成本限制。他們忽略了規則，我們也沒有檢查。

　　到最後，財務上的考量應當能阻止我們，但是也沒有。實際上，莫琳已經開始懷疑，但是不知何故我仍然相信這些書可以成功。可是一次又一次的證明，它們確實不行。

　　90年代末期還有很多其他問題。雖然從來沒有完全熱衷於網路公司的瘋狂，但我們仍然花了很多精力去開發自己的網站。我們在一個國際電話卡專案上浪費了許多時間，幸運的是，浪費的不是大

量現金。開發者描繪的美好遠景從來也沒有實現。我們仍然提供這種卡，但我們再也不是直接參與進去了。另外Pilot Productions電視系列從來就沒有多少利潤，我們也愈發擔心這個節目朝向我們不能控制的方向偏離。最後一次合作是發現頻道決定讓這一系列的明星主持伊恩·賴特做環繞澳大利亞之旅的時候。我們做了很多努力，為發現頻道做宣傳推廣，結果發覺所做的努力只是單向的。伊恩在澳大利亞期間甚至都沒有時間和我們打個招呼。

　　所有這些活動都不可避免地需要錢，我們為了更多的資金，還要討好銀行。自從1972年搭便車到雪梨的一個偶然機會使我們一直和Westpac銀行合作，信用貸款最高額度逐漸增加到了一千萬元。雙方從來沒有發生過任何問題，我們總是履行自己對銀行的承諾，但是突然間這種關係也開始動搖了。

　　沒有比在這個時候發生財務問題更糟的了。早些時候我們對書的成本遵循著非常簡單、非常保守的財務標準和政策。把每本書的所有開發成本——作者費用、編輯和製圖工作等等——都放到第一批印數中。所以我們第一批印刷的成本很昂貴，但接下來的就便宜了很多。我認為如果和任何銀行或者財務公司打交道久了，最後他們就會做些讓你非常煩惱的事情。我們的會計建議應該把成本攤到整本書的預計壽命中，這樣在開始就會有更多的利潤。但是當「911」過後，我們沒有想到自己在最後會銷毀那麼多的書，結果這在會計上又擴大了原本已十分慘痛的損失。如今我們又改回了以前的財務政策（並且換了會計），但是在這個時候卻又不得不去面對另外一個問題。

　　在所有這些混亂之外還要再加上我們的美國辦事處。二十年來美國一直是我們的單一最大市場，不過按照平均購書量來講，卻趕

不上澳大利亞或者英國市場。雖然人口的比例是五比一，但美國市場的銷售額只比英國市場稍高一點。作為辦事處來看，英國的辦事處需要負責整個歐洲、非洲和中東，實際上比管理加拿大和拉丁美洲的美國辦事處所處理的業務要多一些。

1994–1995年，我們在美國製作的第一批地區指南開了一個不好的頭，不過到了90年代末，奧克蘭辦事處出版的書漸漸趨於穩定。但這也只是收回成本。

網路公司和矽谷使舊金山灣區一直保持著不合理的高工資水平，同時，美元一直居高不下，而和毗鄰的亞洲貨幣綁在一起的澳元由於1997年的亞洲經濟危機開始一路下滑，已經掉到了最低點。2000年時滑到六毛錢兌一澳元並保持在這一水平。向下的趨勢持續到2001年，「911」後更是跌至谷底，那時一美元相當於兩澳元。所以說我們需要用更值錢的美元付高額工資。通常奧克蘭的一個編輯或製圖要比在墨爾本的貴好多「元」，而每一個奧克蘭「元」都是墨爾本的兩倍。美國辦事處更高的租金更是雪上加霜，不僅如此，無論用哪種方式來衡量，美國辦事處的效率都比倫敦或墨爾本的差。我們總是在追蹤每本書要花掉多少小時，每頁文字或地圖需要多少時間。當然，每本書都有自己的文字和地圖問題；例如，我們認為中國指南要把很多漢字加到地圖和文本中，每頁的成本就要相對地增加。就算沒有字體問題，即使僅僅因為使用了不同的語言，成本也會上升。但無論怎麼比較，在美國編輯一頁文本或者畫一頁地圖好像都會比澳大利亞或者英國花費更多的時間。當這些編輯和製圖的時間成本高出兩倍時，對利潤的影響就很大了。

我們一直都沒有搞清楚為什麼在美國事情就總不能理順。毋庸置疑，美國製圖成本的提高很大程度上是因為我們的地圖資料庫，

這個決定恐怕確實不夠審慎。在理論上，我們把整個美國製成一個地圖資料庫。從這張特級地圖中我們可以抽出紐約州，然後從紐約州抽出紐約市，從紐約市抽出曼哈頓，從曼哈頓抽出中央公園。當然，我們不會像繪製中央公園那樣詳細的繪製整個美國地圖，但所有的地圖將相互關聯。如果城市的權威人士決定把中央公園改名為大曼哈頓公園，那麼在一張地圖上改動，就會全盤改變。然而，這個中央資料庫成本太高，也並沒有給我們的地圖帶來什麼真正的優勢。

我們始終沒有搞清楚為什麼美國的編輯成本高，不過我們開玩笑說美國人挑剔政治正確性的熱情也許起了一些作用！

雖然英國的工資成本沒有奧克蘭那麼高，而且他們的製作效率比得上墨爾本的水平，但是辦事處的高房租使英國的製作成本仍然比澳大利亞要高。

2002年初很明顯我們在「911」之後削減成本的方法並沒有成效，我們仍然在大失血。這時我們需要更強烈的猛藥。新的全球出版人西蒙・威斯科特（Simon Westcott）忍痛提出了對每個人，尤其是對莫琳和我來說都非常痛苦的建議──我們將在墨爾本集中進行書的製作。

即使大多數的編輯和製圖工作在澳大利亞完成，我們仍然擁有美國和英國的出版發行優勢。我們仍然讓這些辦事處去確定選題並組織作者，仍然在那裡擬定圖書規範，監督作者和查訪人員，並在遞交墨爾本之前檢查書的基本結構。我們依然會把當地的專家意見和特色融入到書中，與市場相貼近，而目前的高製作成本卻可以大大降低。

不幸的是，這樣的改變意味著將失去150名美國員工中的一半，還有英國的一小部分。在Lonely Planet將近三十年的歷史裡我們從來沒有被迫裁員，而且也不想開始這麼做，但是越看那些資料，越清楚地知道沒有其他選擇。我們必須恢復營利，這是唯一的方法。

莫琳和我徹夜難眠，討論縮減海外機構的必要性，不過我們很快地得出一個堅定的結論。我們決定對所有辦事處同時宣佈這個消息。莫琳留在澳大利亞宣佈，有一半的美國員工要失去工作，我要親自告訴他們。於是在2002年3月中旬我和史蒂夫‧希伯德以及人事經理Ian Posthumous一起前往美國，第二天我扔下了這枚炸彈，而實際上我們的員工早已預料到了。

飛往美國的時候我並沒有意識到我將會看到美國人是如何樂觀開朗。多數的反應都一樣：他們理解我們為什麼必須做出改動，很高興我們親自來解釋組織結構的改變，他們反覆地說Lonely Planet是個工作的好地方，（他們也不會因此不走而與我們作對！）很多人感謝我們以體面、尊重、慷慨（是指錢的問題）的態度來對待他們。我們知道這個消息對很多員工來說是那麼的殘酷，而此時他們中的很多人卻過來安慰我，「我知道這個決定對你來說一定很難」，「我們仍然熱愛Lonely Planet」。你可以想像我那時的難堪。

決定宣佈之後辦公室的氣氛就像葬禮一樣，很多員工穿過海灣大橋到舊金山的酒吧裡去一醉解千愁。在他們的邀請下我也加入了。

然而，這卻成了舊金山變化的最後一章。

「如果墨爾本有工作機會，」幾名將要離去的美國員工問，

「我能申請嗎？」

「當然可以。」我們回答，「但是我不能保證一定會有機會，如果你得到工作，那將是澳大利亞的工資水平，而且你們要自己來澳大利亞，雖然我們會盡力提供幫助，但你必須自己解決簽證問題和工作許可。不過你們很瞭解Lonely Planet，所以如果申請的話一定是有力的競爭者。」

最後有六名美國員工搬到了墨爾本。

西蒙‧威斯科特提出了一個全面規劃來提高圖書製作過程中每一階段的效率。他的計畫也不輕鬆，因為我剛對美國辦事處進行變動不久，美元的長期居高不下和澳元的長期低迷就立即顛倒過來。2001年底在五十分左右擺動，2002年停留在五十分，接著在2003年初升到了六十分。2003年底時接近了七十分，2004年和2005年一直高居在七十分。

這個戲劇性的變化不僅使澳大利亞辦事處節約成本更為困難，還同時重創了我們的銷售。2004年，美國的銷售占我們全球銷售量的百分之三十，不過在澳元只值50美分的時候，一千萬美元的銷售量只相當於兩千萬澳元；當澳元漲到80美分時，一千萬美元就只有一千二百五十萬澳元了。

2002年，我們的精神從來沒有像今天這樣低落過，Lonely Planet未來幾年要面對的問題看起來實在恐怖。除了匯率使我們的成本上升、收入下降之外，2002年10月還發生了巴里島爆炸，旅遊人數又一次下降，我們很多受歡迎的亞洲指南也集體下滑。接著2003年初又受到SARS的攻擊。在這可怕的時刻，50000本厚厚的中國新指南書在所有遊客都不去中國的時候抵達倉庫。我們本來正打

算印刷北京指南的新版，但是不得不先把它冷藏十二個月。

凌駕於所有這些壞消息之上的是出兵伊拉克的瘋狂決定，這給旅遊業，尤其是中東的旅遊，帶來了又一次沉重的打擊。我們的以色列指南根本賣不出去。我很難找到認爲進軍伊拉克的決定是合理的人，但如果他們可以設法「找到」那些想像的大規模殺傷武器，我也根本不會覺得奇怪。我已經準備好相信它們是藏在科威特的一間倉庫內，只要第一批美國部隊到達巴格達就準備運往伊拉克。我們活躍的美國銷售經理西瑟·哈里森（Heather Harrison）在舊金山反戰遊行示威中被逮捕了。

這一連串的打擊迫使我們進入新一輪的裁員，這一次是在澳大利亞總部。2003年6月13日我與被迫離職的十九個人一一談話，就像一年前在美國辦事處一樣，沒有人因爲這一困境而責備我們，這令我非常感動。即使爲公司工作了十六年的Valerie Tellini都看出這是我們最不想做的一件事，Valerie曾和我們一起轉戰了三個不同的公司辦事處，是Lonely Planet的第十四位雇員。

就在那天早晨，六十五張明信片寄到我的辦公桌上，它們來得可眞是時候。明信片的圖案是以海灘爲背景的一隻帶血的手，在明信片的背面，六十五名澳大利亞人保證將不再購買任何一本Lonely Planet指南。這一次是支持英國緬甸激進分子的ACTU（即澳大利亞工會理事會）希望可以讓我們倒閉。我寫信給ACTU的主席Sharan Burrows，指出現在是澳大利亞的工會組織在參與使澳大利亞人失去工作的活動，這實在是太讓人驚奇了，但是我卻從來沒有從他那裡得到回覆。

變化開始了。我們把一般指南的長度從184公釐增加到197公釐，平均大約7%的變化，在文字量不變的情況下，一本書可節省

大約7％的頁碼，從而降低了印刷成本。每一本書我們都認眞考慮
到底需要多少內容。多數去牙買加的遊客只在那裡停留一兩個星
期，那麼他們眞的需要一本640頁的指南嗎？當然不是，我們決定
把下一版減少到352頁（不幸的是，在這本書上爲節約成本所做出
的努力，都因爲作者對前總理有些過度的譴責而化爲烏有。編輯也
未能發現問題，我們不得不銷毀所有印好的書）。

　　儘管有財務壓力，我們仍然對所有目的地指南進行了全面的改
版設計，從鞋帶指南（把它們更加緊緊地定位在年輕的長途旅行
者，那些被我們稱爲「全球遊牧民族」的一群人）到城市指南（我
們把這一系列做得更漂亮、更實用，對於短途遊客既可以省錢，又
可以對旅行經歷充滿熱情）。以前我們從來不重視做市場調查，但
對於這次指南的重新上市，從抽樣到問卷調查做了一切我們該做的
工作。重要的變化之一是把無聊東西（即使是必須的）放在書的後
面，把令人興奮的內容（爲什麼我要去？什麼景色將是我永遠忘不
了的？）放在前面。另外還有大量聰明的新設計，可以更有效地利
用書的空間，而空間對指南書來說總是個稀有的東西。而且新地圖
使定位更容易，也更快。

　　「新面孔」的指南在2004年初擺上書架，立竿見影，這個月立
刻成爲我們公司歷史上銷售最好的一個月。雖然變動巨大，我們仍
舊盡量以比舊書低得多的成本來製作這些新指南。有些主要的指南
實際上削減了一半的製作費用。

　　「911」之後由於成本原因，我們不得不犧牲一些書籍中百科
全書般的特徵，對此我很遺憾。今天當我們告訴作者他將爲我們寫
60000字、製作15張地圖時，我們的要求是完全認眞的。儘管現實
很殘酷，對我們來說繼續堅持那些「不尋常的目的地」依然非常重

要，這也是我為什麼喜歡參與創作諸如2004年出版的東帝汶和福克蘭群島這樣冷門的目的地的原因。

美元的低迷衝擊著本應該上升的銷售數字，我們不能指望用銷售的飆升來使日子好過些，但我們自己的努力工作卻為我們帶來了轉機。公司的現金流量開始穩定提升，銀行借款開始逐漸減少，到2004年年中時，我們已經有了相當多的利潤。

有一天我們意識到自己已不再認識Lonely Planet的每一個人，當公司達到穩定階段之後，我們不認識的員工數量好像又增加了。「我對任何想不起來名字的人都叫夥計。」當我提出這個問題時辛格頓給了我這個建議。很快，領導階層很多熟悉名字好像也開始變了。

夏洛特・欣德利，1998年在墨爾本加入公司，1991年回到倫敦建立了我們的第一個英國辦事處，最後在2002年決定離開去照顧年幼的子女。不過她仍然還繼續為我們工作，但是其他人的離開就是最終的了。Rob van Driesum和理查・埃弗瑞斯特（Richard Everist），他們都是墨爾本出版機構的中堅分子；還有卡洛琳・米勒，她是我們美國營銷部門的領導，而且是奧克蘭辦事處工作最久的員工，他們的離開都頗令人傷心。

在一個公司的生命周期裡，有些人在某個階段是完全合適的，但在另一個階段就不一定了。有時你可以給一個人新崗位，但很多時候會有分歧。早在「911」之前我們就開始做了變動，2000年時我們與史蒂夫・希伯德一起計畫各部門的改革策略，甚至史蒂夫自己也換了崗位，我們要引進一名新CEO帶我們更上一層樓。史蒂夫的主要才能就是尋找合適的人選，他又一次漂亮地完成了工作，他

迅速確定了我們的欠缺並找到了合適的人來彌補這些缺口。

有那麼一兩年，我們的管理團隊頻繁地變動。埃里克‧凱特南在美國爲我們工作了十三年，在2002年的大變動之後很快就離開了。他曾經和我去過法屬波利尼西亞和西藏的岡仁波齊峰，所以對於我來說，他不只是美國辦事處的領導，他的離開特別讓人難過。替代埃里克的是Todd Sotkiewicz，他曾親身經歷過網路公司的興旺和衰敗。當我們在90年代末重新評估新系列的成功和失敗時，所有辦事處的出版業務都有了一次大規模的轉變。西蒙‧威斯科特有權做任何他需要的改動，他可以從財務和生產兩方面做全面的考量來確定我們的出版書目。新的銷售和市場經理Tony McKimmie在市場營銷方面也有著類似的權力。

很多年來Lonely Planet一直由兩個團隊驅動著：一個大型的編輯和製圖部門與一個小型的銷售和市場部門。其他所有員工——會計、財務、法律、人事——都是不起眼的職位。這種狀態在財務總監卡洛琳‧薩頓來了之後發生了變化，她眞的可以對任何暗示專案可能超過預算的人說「不」（甚至包括我們）；我們還聘用了公司律師Chaman Sidhu，不久之後我們就發現還需要第二個。

「911」事件加速了改革的速度，我們不能再慢吞吞地按著自己的速度前進。最後，也是最爲難的是新的CEO人選。當初史蒂夫‧希伯德加入公司幾乎就是個意外，以Lonely Planet作爲商學院的案例分析之後，他毛遂自薦勸說我們應該雇用他。我們經過徹底調查之後任命裘蒂‧斯雷蒂爾（Judy Slatyer）爲新的總裁。裘蒂是個抱負很高的人，在澳大利亞電信公司Telstra任職，加入我們之前曾領導建立了澳大利亞的無線網路。雖然裘蒂沒有任何出版業經驗，但我們認爲她就是我們的理想人選。她曾經在一個夏天從希臘

騎車到挪威，這也不錯。裘蒂的信念之一就是一旦設立目標，無論遇到什麼問題，永不言敗，要做的就是努力前進，或者尋找新的方法去實現目標。伊拉克的入侵和意外的SARS爆發很快就向她發出了挑戰。

　　像所有眼看著自己的小公司逐漸發展壯大的人一樣，莫琳和我在Lonely Planet的角色也在逐漸發生變化。某些方面我們完全就不參與了，距離我自己畫地圖、自己設計書或者自己跑書店賣書的日子已經很遙遠了。在出版方面，我放手得會慢一些，不過我還是犯了錯誤，在下放權力的同時，我沒有確認接手的人是否能夠真正承擔起這個責任。

　　回想過去，如果早幾年能對預算更加嚴格管理，把注意力真的集中在最基本的東西上，也許我們可以減少很多頭疼和心痛的事情，不過如果不犯錯、不冒險，那也就永遠不會有機會去做任何有趣的事情。如果Lonely Planet是由會計而不是兩個瘋狂的旅行者經營的話，我們會做山那些書嗎？會使公司變成現在的樣子嗎？巴菲特（Warren Buffett）在全球知名公司波克夏海瑟威（Berkshire Hathaway）的2004年度會議上總結得非常好：「如果打高爾夫時每一桿都打進洞內，將會非常無聊。你需要不時地打丟幾桿！」

　　好像有一個有趣的轉變是我們兩個最初都沒有留意到的，那就是我們開始朝不同的方向發展。有段時間內我們同樣都擔任公司發言人的角色，這個工作需要你說很多話。後來我開始傾向於引導公司的創造性，去做一個構思新專案並介入其中的夢想家。在事業方面我們都參與，但是我對此的興趣逐漸遞減，而現在經常是莫琳留心事態的發展，並作出困難的決定，是莫琳在推動事情向前發展，

即便有時這樣做很痛苦。

　　新世紀的頭幾年裡Lonely　Planet還有很多其他的變化。我們結束了與Westpac銀行長達二十五年的關係，轉到了ANZ銀行，公司也搬到墨爾本城區西部Maribyrnong河邊的新址。我們把一個已經廢棄，有百年歷史的棉花庫房改造成一座完美的辦公加庫房的綜合建築，這個令人吃驚的任務落到了莫琳肩上，同時還有新員工安娜‧哈德威克（Anna　Hardwick）的大力幫助，安娜給我們留下了如同印度神濕婆一般的印象，她可以把手臂伸向各個方向，因為她同時負責了一百項任務。技術人員通宵達旦地工作，塔希也在最後階段加入成為安娜的助手。莫琳和我第一次有了自己的停車位。這意味著Lonely　Planet有了一個嶄新的面孔，現在更像一個公司了，這種改變當然不可避免，但這並不是讓我真正開心的「改進」。

14
路在何方？

現在往哪裡走呢？──對於指南書，對於Lonely Planet，對於我們？

經常有人問我，今天如此多的資訊可以在網路上立刻更新並免費獲得，指南書還有生存的空間嗎？

「人們仍然會閱讀指南書」是我的一個回答。「我只是不知道它們是否會被印在紙上。」或者，「我現在已經有了未來的指南書。」我可能會一邊說，一邊舉著我的手機、GPS（全球定位系統）和我的筆記型電腦或PDA（個人數位助理）。「只要同時拿著這三樣東西。我就可以查看指南書中的義大利餐館，把它裝進PDA中，GPS會指出我選中的餐館距離我現在的位置有多遠，我按下按鈕打電話預訂座位，然後就可以跟著GPS到達餐館門口」。

所以，我們依然會生產「指南書」。依然會派查訪人員去考察餐館，跳上旅館的床，決定什麼是真正值得看的，什麼又是可以忽略的，但最後的結果也許是數位的而不是印刷的。另一方面，印刷的指南書依然還有很長的未來──這些紙製品電池永遠不會沒電，連接永遠不會斷線，資訊是可靠的，而網路上總是充斥著大量錯誤的資訊。

無論是印刷還是數字，我們希望旅遊指南仍然是Lonely Planet

的核心產品，不過我們也希望能盡量減少對它們的依賴。多年來，從網站到圖片庫、從特色出版到電視、從繪圖到手機，所有這些計畫都逐漸變得更加重要，我們期望加速這種趨勢。

密切注意形勢變化很重要，因為真正的競爭不可能溜進你的後視鏡中，它更可能是從旁邊撞向你。也許應該用那個頻繁使用的短語「思維轉換」（注：Paradigm Shift，指思維觀念上的重大轉變，由美國哲學家庫恩首次在他的經典之作《科學革命的結構》中提出。庫恩在書中闡釋，每一項科學研究的重大突破，幾乎都是先打破傳統，打破舊思維，而後才成功的）。看看免費電視的命運吧，收視率輸給了有線電視和衛星電視，輸給了出租的錄影帶和DVD，輸給了網路。或者還有大眾雜誌，它們失去了報攤上的位置，敗給了很多瞄準特定小市場的專門雜誌。又或者看看《大英百科全書》，它長期的商業模式先是被數位版本所衝擊，現在又輪到了網路。

如果商業在改變，那麼我們也應該在改變。既然有從電腦到金融的各種專家，我們應該做些什麼呢？這個問題莫琳和我經常自問，對未來的展望好像不是一個極端就是另一個極端──要不就是我們兩個在辦公桌後度日，就像很多其他商人一樣（除了我永遠不打領帶外）；要不就是我們就在游泳池邊消磨時光，品嘗新開張的餐館或者探索奇異的地點，只是偶爾打電話回家，確認每個人都在努力工作。可是現實是我們仍然對Lonely Planet的每件事情都非常有興趣，雖然我們不再坐在駕駛員的位置，但還是會參與所有重大的決策。

托尼：1992年坐在努薩（Noosa）的海灘上，我草擬了十

五件「必須做的事情」。其中兩個還有待完成：從巴基斯坦的喜馬拉雅山東麓一直通往中國喀什的喀喇昆侖中巴公路；還有乘坐西伯利亞鐵路快車到莫斯科。其餘的都已經完成，包括健行勃朗峰（1995年和基蘭一起），2000年在密克羅尼西亞Truk礁湖的「二戰」殘骸潛水。

　　其中有一項不是做什麼，而是買什麼：一輛法拉利。

　　我無法抵制車的誘惑，如果你是個有錢的汽車迷，幾乎不可避免的，你最終會在車庫裡添輛法拉利。於是在1993年我買了一輛，七成新，卻是個真傢伙，Quattrovalvole的 Mondial版本，3.28公升，V8，配上只有法拉利才有的那種紅色，這東西完全不實用，但是卻給我帶來了極大的樂趣。

　　為了騰出地方，莫琳給我買的（還維修了）40歲生日禮物：三十二年的奧斯丁Healy Sprite跑車，被另一名車迷買走了。而那輛二十四年的Marcos的離開則更加奇異，它被直接運走放進了東京的一家小型英國跑車博物館中。

　　我的法拉利是完美的。非常經濟，節省了大量時間並讓我保持身體健康。七年裡，我只收到過一張法拉利超速罰單，而且還是第一個周末。另一方面，有好幾次我確實超過200公里/小時，但都相當合法，那是在法拉利車主俱樂部租的賽車跑道（那速度的確讓人震撼）。不過它跑得很快並不是我的車能幫我節省錢、時間以及保持身體健康的原因，答案是因為我基本上不開它。你總不能為了五公里路而開法拉利；它可能還沒有完全熱好身。所以我通常都是騎自行車上班。

　　如果計算一下尋找停車位所花掉的時間，騎自行車去大多數地方也許要快得多，但是真正節省時間的因素與從A到B無

關，主要是我在閱讀汽車雜誌上所浪費的時間。我常常慚愧地想：如果我可以改掉看汽車雜誌這個習慣，一定會有足夠的時間學德語、瞭解藏傳佛教或另外做些真正有用的事情。擁有法拉利確實治癒了我的閱讀習慣，那些雜誌似乎變得毫無意義。不幸的是，我也沒有把省下的時間奉獻給德語或者佛教，但肯定它是被用在其他地方了。

法拉利最終也離開了，替代它的是另一輛有趣的車。三十二年的福斯甲殼蟲，再後來是蓮花·愛麗絲跑車。我的蓮花除了一點也不實用之外（這輛車什麼功能都沒有，沒有地毯，只有一個小得只能放下筆記型電腦的車廂），最可愛的是在操作手冊上建議，如果你要去的地方不遠的話，為了環保最好走路去，要經常鍛鍊鍛鍊。

「Lonely Planet？他們是為背包客做指南書的。」我不得不屢次更正這個錯誤概念，就像不得不回答「你最喜歡的地方是哪兒？」的次數一樣多，我們不僅僅為背包客出版。從年輕的家庭到都市周末休閒者、從東京的商務旅行者到非洲的自助探險家，我們出版的書幾乎含括了每一個細分的市場。儘管每年我還是會嘗試去一些背包客會去的地方（在一些地方你也沒有其他選擇），但我也喜歡那種房間帶有私家游泳池的酒店。

不過，背包客依然非常重要，也是我們努力滿足的一個客戶群。因為各種原因，他們實際上是旅遊市場最關鍵的一群。這些全球流浪者通常是旅行的先鋒，是打開新目的地和新市場的人。他們經常去那些其他遊客根本不想去的地方，他們遠離大城市和大渡假區而去探訪人煙稀少的腹地、小城鎮以及那些被遺忘的角落。他們

不需要旅遊業所需要的那些基礎設施，他們不在意沒有游泳池或者空調，為了路的盡頭，他們可以忍受艱難和不舒服的交通工具。他們花的錢通常都控制在最低限度，這些錢直接進入了當地居民的口袋，而不會落入一些無恥的旅行社手中。

另外，當年輕人剛剛開始他們一生的旅行時，他們往往都是背包客。他們也許不會永遠當背包客，但是卻很可能成為一生的旅行者。所以背包客雖然不是我們唯一的市場，但無疑是非常重要的一個。

從技術上看，背包客也是在旅行中的弄潮兒。最近莫琳和我在一些非常豪華的島上渡假村奢靡了一個星期。每個渡假村都為花錢的房客提供電腦設施以便上網或收電子郵件。這樣不錯，不過這些渡假村不但豪華而且小氣，因為每一個都只能提供一台電腦。大量背包客旅館都對它們的客人提供更好的網路服務。在同一個星期，我們的一個查訪員說有家背包客旅舍在每個房間都為帶筆記電腦的背包客提供免費寬頻上網。基本的背包客旅館必須比五星級酒店提供更好的技術，因為年輕人都希望如此。

比起一般旅館床位來說，很大比例的背包客床位都是透過網路預訂的。那麼在十年後將會發生什麼呢？那些背包客將長大，他們會預訂一般旅館而不是旅舍。

大型國際酒店集團雅高（Accor）最近創辦了叫做Base的背包客連鎖店。究竟為什麼一個擁有Sofitel和Novotel這樣高消費品牌、還有Ibis和Formule One這樣低價消費酒店的公司，會想加入青年旅舍的競爭呢？因為他們想在基礎（Base）水平上抓住那些初次旅行的人，然後，幾年後把他們提升到酒店集團中？或者，同樣有可能的，因為看到中國將要騰飛，他們認為中國市場可能更加需要那些

便宜的背包客旅店？

　　莫琳：在某種程度上，Lonely Planet就是我們的第一個孩子，而且它需要我們的家庭付出太多的東西。讓孩子有旅行的經驗可以看做是個重大的禮物，但是我們所有人也都為此付出了代價。人們介紹我的時候總是「莫琳Lonely Planet」，我不禁好奇，如果我們沒有創立公司，我將會是什麼樣子呢？

　　當你的孩子還非常年輕的時候，你很難想像他們沒有和你生活在一起的日子，你很難想像你每天看不到他們，或者不知道他們在做什麼時會怎樣。當他們長大後，你漸漸把你「自己」同他們「自己」分開，直到有一天，當你看見自己的孩子已經是個獨立的成年人時，於是開始意識到自己在他們生命中扮演的角色將不再是最核心的那個。承認孩子獨立總是很困難的，但同時這也是不可思議的解脫。

　　公司的成長也是如此，當時機成熟時，你意識到自己對公司的成功、甚至存在都不再重要，這時可以說是恐懼或者解脫。當我意識到在孩子們獨立後我也可以有自己獨立的生活，我也就同時認識到在Lonely Planet之外還有很多其他事情我可以去參與。這是令人興奮的，但是也身心疲憊。一想到不用去辦公室我就覺得恐慌，我害怕沒有Lonely Planet這個角色，我根本也許就找不到其他角色。

　　於是當我被邀請加入塔斯馬尼亞旅遊局時，我欣然接受了，並做了兩任的理事。我非常喜歡這個經歷，不僅僅因為委員會的同伴們都很好相處，還因為我愛上了塔斯馬尼亞這座澳大利亞大陸南部的島嶼州。我還成為墨爾本Monash的Ronald

MacDonald House贊助人，當孩子在附近的醫療中心接受治療期間，病重的孩子們和他們的家庭就住在那裡。那裡的人們讓我非常振奮，哪怕只做出小小貢獻都會讓我感到很滿足。用各式各樣的方式，我走出了過去三十年深陷其中的那個世界，並開始去學習從事其他行業，而我自己則非常享受這樣的感覺。

　　長久以來我一直坐著雲霄飛車，從來未曾有意識地為未來做任何計畫。我需要留下空間看一看下面將要發生什麼；無論被什麼樣的命運擊中我都想放手去迎接。我不認為自己將完全與Lonely Planet分開，但是我認為有新的領域、新的世界和新的莫琳等待著我去開發。

　　今天我仍然是個上了旅行癮的人，塞給我一張機票我馬上就可以啓程出發。Lonely Planet的開始是由於我們出版了那些其他出版社不屑一顧的目的地旅行指南，現在這依然是我個人最大的興趣。

　　雖然我不太可能再參加大型書的製作，但在2004年我還是參與了兩個小的新指南。在東帝汶仍被葡萄牙、印尼佔領的時候我就去過那裡，現在它獨立了，我熱切地希望能出版第一本關於這個新國家的書。另外我還去了偏僻的福克蘭群島和驚人的亞南極島：南喬治亞（South Georgia），在那裡我加入了一個勇敢的健行團隊，沿著探險家艾尼斯特·沙克爾頓（Ernest Shackleton）的著名路線穿越冰凍的島嶼。這次旅行產生了我們的《福克蘭群島和南喬治亞》一書。

　　在非洲指南中，每次我們要包括的國家的數目一直都是一個尺規，它正好呈現了我們為涵蓋那些艱難的目的地所做出的努力。2006年我很高興被招來重寫中非共和國一章，莫琳和我在2005年底

曾經設法拜訪過這個位於大陸角落人跡罕至的國家。

喬治‧布希的邪惡軸心也激發了我一些個人的旅行計畫。在布希為我草擬一份名單之前，我心中早已有了寫那些被遺棄國家的想法。最近，我到過伊朗、北韓、利比亞、沙烏地阿拉伯和敘利亞，2006年我獨自一人在伊拉克停留了一個星期。

我們的旅行一般都會有相對的目的，哪怕就是為了試一下新書。多數時候我們確認書確實像我們希望的那麼好，但是莫琳和我是Lonely Planet最嚴屬的批評者，即便我們是高高興興地回來，我們還是可能會有好幾頁的筆記記錄著需要修改、提高或添加的地方。我們開玩笑說當作者聽說我們要去他們寫的地方時會嚇得發抖，確實，有些時候他們發抖還是明智的。

創立Lonely Planet是因為我們熱愛旅行，而且堅決相信旅行的重要性。這種熱愛和信仰並沒有隨著時間而改變。今天，我們兩個人在商業上都有了自己特殊的興趣（莫琳對Lonely Planet基金會很感興趣；我則堅持在報導有挑戰性的新目的地方面，我們應該一直領先），但歸根究柢，是旅行給了我們靈感，是旅行驅動著我們向前，今天，旅行仍然是Lonely Planet的一切。

當我們旅行：Lonely Planet的故事

2007年6月初版　　　　　　　　　　　　　　定價：新臺幣320元
有著作權‧翻印必究
Printed in Taiwan.

著　　者　Tony and
　　　　　Maureen Wheeler
譯　　者　楊　　　　樺
發 行 人　林　載　爵

出 版 者　聯 經 出 版 事 業 股 份 有 限 公 司
台 北 市 忠 孝 東 路 四 段 5 5 5 號
台 北 發 行 所 地 址：台北縣汐止市大同路一段367號
　　　　　電話：(0 2) 2 6 4 1 8 6 6 1
台北忠孝門市地址：台北市忠孝東路四段561號1-2樓
　　　　　電話：(0 2) 2 7 6 8 3 7 0 8
台北新生門市地址：台 北 市 新 生 南 路 三 段 9 4 號
　　　　　電話：(0 2) 2 3 6 2 0 3 0 8
台 中 門 市 地 址：台 中 市 健 行 路 3 2 1 號
台 中 分 公 司 電 話：(0 4) 2 2 3 1 2 0 2 3
高 雄 門 市 地 址：高 雄 市 成 功 一 路 3 6 3 號
　　　　　電話：(0 7) 2 4 1 2 8 0 2
郵 政 劃 撥 帳 戶 第 0 1 0 0 5 5 9 - 3 號
郵 撥 電 話：2 6 4 1 8 6 6 2
印 刷 者　世 和 印 製 企 業 有 限 公 司

叢書主編　林　芳　瑜
　　　　　賴　郁　婷
校　　對　張　幸　美
封面完稿　蔡　婕　岑

行政院新聞局出版事業登記證局版臺業字第0130號

本書如有缺頁，破損，倒裝請寄回發行所更換。　　ISBN　13：978-957-08-3160-3（平裝）
聯經網址 http://www.linkingbooks.com.tw
　　信箱 e-mail:linking@udngroup.com

國家圖書館出版品預行編目資料

當我們旅行：Lonely Planet 的故事/
Tony and Maureen Wheeler 著．楊樺譯．
初版．臺北市：聯經，2007 年（民 96）
376 面；14.8×21 公分．
譯自：Once while travelling：the lonely
　　　planet story
ISBN　978-957-08-3160-3（平裝）
1.旅行-文集

992.07　　　　　　　　　　　96009298

聯經出版事業公司信用卡訂購單

信用卡號：　　　　　□VISA CARD □MASTER CARD □聯合信用卡

訂購人姓名：　　　＿＿＿＿＿＿＿＿＿＿＿＿＿＿＿＿＿＿＿＿＿

訂購日期：　　　　＿＿＿＿＿年＿＿＿＿＿月＿＿＿＿＿日　　　　（卡片後三碼）

信用卡號：　　　　＿＿＿＿＿ ＿＿＿＿＿ ＿＿＿＿＿ ＿＿＿＿＿

信用卡簽名：　　　＿＿＿＿＿＿＿＿＿＿＿(與信用卡上簽名同)

信用卡有效期限：　＿＿＿＿＿年＿＿＿＿＿月

聯絡電話：　　　　日(O)＿＿＿＿＿＿＿＿夜(H)＿＿＿＿＿＿＿＿

聯絡地址：　　　　□□□＿＿＿＿＿＿＿＿＿＿＿＿＿＿＿＿＿＿＿

訂購金額：　　　　新台幣＿＿＿＿＿＿＿＿＿＿＿＿＿＿＿＿元整

　　　　　　　　　（訂購金額 500 元以下，請加付掛號郵資 50 元）

資訊來源：　　　　□網路　　□報紙　　□電台　　□DM　　□朋友介紹
　　　　　　　　　□其他＿＿＿＿＿＿＿＿＿＿＿＿＿＿＿＿＿＿＿＿

發票：　　　　　　□二聯式　　　□三聯式

發票抬頭：　　　　＿＿＿＿＿＿＿＿＿＿＿＿＿＿＿＿＿＿＿＿＿＿

統一編號：　　　　＿＿＿＿＿＿＿＿＿＿＿＿＿＿＿＿＿＿＿＿＿＿

※如收件人或收件地址不同時，請填：

收件人姓名：　　　＿＿＿＿＿＿＿＿＿＿＿＿＿＿　□先生　　□小姐

收件人地址：　　　＿＿＿＿＿＿＿＿＿＿＿＿＿＿＿＿＿＿＿＿＿＿

收件人電話：　　　日(O)＿＿＿＿＿＿＿＿夜(H)＿＿＿＿＿＿＿＿

※茲訂購下列書種，帳款由本人信用卡帳戶支付。

書名	數量	單價	合計
		總計	

訂購辦法填妥後

1. 直接傳真 FAX(02)2648-5001、(02)2641-8660
2. 寄台北縣(221)汐止大同路一段 367 號 3 樓
3. 本人親筆簽名並附上卡片後三碼(95 年 8 月 1 日正式實施)

電　話：(02)26422629 轉.241 或 (02)2641-8662

聯絡人:邱淑芬小姐(約需 7 個工作天)

旅行指南不是教科書
旅行的主人是你自己

Lonely Planet旅行指南的特色

使用Lonely Planet旅行指南最讓人開心的，就是你可以選擇任何自己喜歡的旅行方式。Lonely Planet相信，旅行中最難忘的經歷往往是那些出乎你意料的事情，而最激動人心的發現也往往源於你自己親身的尋覓。旅行指南不是教科書，旅行的主人是你自己。

內容形式一致

所有Lonely Planet旅行者指南系列的形式基本一致。開頭的章節是由專家撰寫的關於目的地的歷史、環境、文化等背景介紹。之後的「旅遊指南」提供了多方面的實用資訊，如簽證、貨幣、通訊、營業時間和住宿的選擇；「健康」部分，關注你的健康；「交通」部分，為你的旅途提供了各種交通資訊。由於每個目的地情況各異，每本書的章節（書的主要部分）劃分也有所不同，但形式是一致的。總是以背景開始，接著是介紹景點、住宿、餐飲、娛樂、購物、到達與離開，以及目的地周邊的相關訊息（「四處走走」）。

聯經出版公司
www.linkingbooks.com.tw

標題清晰

Lonely Planet旅行指南系列的標題有著嚴格而標準的層次結構，就像你所熟悉的俄羅斯套娃一樣，一個套一個。每個標題及其所引領的內文都包含在更高一級標題下。

使用簡便

使用Lonely Planet旅遊指南，並不需要從頭讀到尾，旅行者可選擇重點，獲取自己想要的資訊。你可以從「目錄」和「索引」入手，這樣可以方便快速地查看自己需要的資訊。也可以從書前的彩色地圖入手，這些都是目的地的重點，並在具體內容章節中有更詳細的介紹。介紹每一個大的區域前，通常都以定位地圖和另一個該地區特有的「非去不可」列表作為開頭。一旦你在「非去不可」列表中發現感興趣的，就可以利用書中提示的頁碼，查到更詳細的描述；或者使用「索引」，尋找更詳細的內容。

地圖詳細

地圖在Lonely Planet旅行指南系列中扮演著極為重要的角色，每一本書中都囊括了許多有價值的地圖。地圖上的圖例都在Lonely Planet旅行指南系列的最後一頁，容易查閱。同時Lonely Planet盡力保持了地圖和文字間的關聯，正文中出現的每一個重要地點都會相應地出現在地圖上。利用坐標，可以很容易地找到你想找的地點。

沒有介紹的地方不妨走看看

雖然旅遊指南中提及的內容總是帶有推薦的意味，但我們不可能把所有值得推薦的好地方都列出來。沒有介紹的地方，並不意味著不好，而是由諸多原因造成的，也許可能僅僅是因為不適合鼓勵旅行者前往，或許這些地方需要你自己去體驗與發現。

迎接 AI 新時代
用圍棋理解人工智慧

王銘琬 著

目錄

CONTENTS

AI 影響比你想的快速，
不能不理解AI最前線

趨勢科技董事長　張明正

AI（人工智慧）的戰爭來了，首先要理解AI本質

AI的戰爭來了，這是一場熾烈的戰爭，全球都大舉投入AI，騰訊有兩千人在做AI，Google更多，許多國家都在做，台灣更是必須抓住AI浪潮才行！因為未來十年科技的主流平台就在AI，AI無孔不入，會滲入所有產業，任何人都會遭逢AI，面對AI。

AI的影響規模大到令人難以想像，但不要只從AI會讓多少人失業的揣測來思考AI，而是要先好好理解AI的本質。

AI很重要的優點，是可以讓人知道許多未知的事，發現人及技術的潛力所在，藉此創新；原本在知識的領域裡有很多我們已知的（known）與未知的（unknown），因為有AI，我或許可以知道下一步該怎麼走，增加許多可能性；正如李世乭二〇一六年跟AlphaGo下完後棋後說：「AI教導我許多至今我所不知道的下法！」所有新技術都在告

訴我們整個世界還有太多可能。

AI 第三波重現人的直覺，不輸給人

這次的 AI 浪潮算是第三波，第一波是一九五〇年代，想要模仿人腦的結構，而有 AI 概念，但受到技術制約，因而平息下來；第二波是八〇年代，基於數據而取代專家作各種判斷，但範圍狹窄而未能普及；第三波則是現在，基於無數的數據，加上能尋找出特徵而自我學習的深層學習等技術，現在不僅有計算能力，更能重現人的直覺。過去的電腦是根據人的指示來處理數據等，但現在 AI 則會解釋數據的意義而自行下判斷，這是最大的不同。

圍棋 AI AlphaGo 象徵新時代來臨

二〇一六年三月，李世乭跟 AlphaGo 正在下第三盤棋，我們在台北趨勢科技總社舉辦了由旅日圍棋九段棋士王銘琬解說的「人機對弈解密派對」，AlphaGo 贏了，也就是在五番棋中三連勝，AI 勝過人類，那是人類走入一個新時代的開端，其後第四局，李世乭雖然贏了，但那或許是人類可以贏 AlphaGo 的最後一局了，我跟王銘琬在場一起目睹了一個新文明、新時代的開啟。

因為圍棋是 AI 最前線，AlphaGo 的勝利讓人類開始認真面對 AI，現在人們不再

質疑「ＡＩ開車是否安全」等問題了。

圍棋ＡＩ進展速度遠超乎人的想像

在AlphaGo出現前，甚至不過三年前，連王銘琬也覺得圍棋ＡＩ要超越一流棋士，或許要花二十年，沒想到AlphaGo一步就到位了。

第三波的ＡＩ非常強，五〇年代的第一波，甚至八〇年代的第二波ＡＩ都還很笨拙，不如人的地方太多，像對字的識別率只有95％等，就覺得很不錯；但現在ＡＩ非常厲害，尤其透過學習技術處理，像是輸入五段、六段棋力棋譜，ＡＩ自己跟自己下，就能增進功力到七段乃至九段。不斷超越自己，而且跟職業棋士一樣有全局觀，甚至更厲害；ＡＩ變成不僅止於是工具，經過深層學習，一層層地，宛如具有思考能力，比被認為能面對最複雜、繁多局面的一流棋士還強，不免讓人類出現錯愕與混亂。

ＡＩ新浪潮影響遠超過電晶體增長以及網路

電腦世界裡曾有過幾次重大變化，對人類帶來影響，但ＡＩ的規模與速度遠超過這些。我剛跨入電腦業時，積體電路上能容納的電晶體數量非常有限，英特爾（Intel）創始人摩爾提出的「摩爾定律」，晶體數量約每隔兩年便增加一倍，半導體業界大致依此定律發展了半個多世紀，驅動了一系列科技創新與社會改革，現在即使速度放慢，電腦、網

路、智慧型手機等都難擺脫摩爾定律。

其次是網路技術，當初連比爾蓋茲也不以為然，曾嗤之以鼻；但趨勢（TREND）算是即早認清網路的影響，二〇〇二年才能順利轉型，其後成為全方位資訊安全系統，正因為與掌管全世界80％網路流量的伺服器公司思科系統（Cisco），共同提供網路病毒預防服務，才能至今都在資安業界領先；網路的影響太大了，誰都能體會到，把一切都連在一起是人類另一次的文明革命。

從宏觀的角度來看，一波又一波的科技不斷影響人類，AI 更是如此，而且它的影響規模及速度將比電晶體數量增長或網際網路更為巨大、普遍，遠超乎人的想像。

AI 顯然將滲透到每個人的生活裡，影響程度遠超過產業革命用蒸汽取代人力的無數倍；像是火、石油、電力等能源，改變了人類生活，隨著科技發展，也會造成權力、財富的移轉，而 AI 是更甚於此的。

至今要朝哪裡發展，人類都可以自己決定。但 AI 發展超乎想像，人或許來不及作決定。

我與王銘琬及 GoTrend——適合發展 AI 的台灣應該走出去

我不會下圍棋，之所以會跟王銘琬一起成立團隊開發圍棋 AI「GoTrend」，是因為他下棋很特別，並非靠演練許多棋譜，而是以他特有的空壓法，亦即以概率來建立直覺，

非靠精算，一路這樣下過來，居然以此得到本因坊等頭銜，非常有意思。

我因為邂逅了他與圍棋，知道有可能開發出具有宛如人的直覺的圍棋 AI，試著想做做看；當時目標是想在國際圍棋 AI 比賽，如 UEC。一方面讓台灣走出去，一方面也對台灣軟體設計者有鼓舞作用；GoTrend 也不負期望，成軍三個月就拿到 UEC 第六名。

從現在來看，開發 GoTrend 另一項重要的意義，是與 AI 貼身相關。當初並未料到圍棋 AI 的進展如此神速，也因此徹底認識到第三波 AI 的厲害，理解 AI 最前線就在圍棋 AI，也很期待大家不是把 AlphaGo 勝過人類的事當作遙遠的國際新聞來看，而是去理解究竟發生了什麼事。

不僅 AI 會影響每個台灣人，而且台灣人是很適合發展 AI 的，但要多培養人才，並創造能讓人才續留台灣的環境；AI 是軟體產業，因此不會出現像英特爾時代壟斷的局面，會不斷有大大小小的競爭者出現；當然如果既有的強大企業利用 AI，可以提高效率，讓強者更強。

對 AI 未來的預測

圍棋 AI 發展程度驚人，不僅圍棋，也運用到無人車、醫療診斷等，這是未來各界的必爭之地，隱藏無限商機。

因為 AI 會從數據來幫人類做判斷，人類或許真的會變成影片裡的仙女，隨便噓個

嘴，許多事就自動完成。

像我們至今用語言來辨識，用手指按鍵來控制，但也逐漸用聲音，未來視覺部份也會越來越精準，如智慧型手機現在是雙鏡頭，將來還會引進認證，更是錯不了，就更接近人眼，智慧型手機登場才十年，就有如此神奇的進步；但有了 AI 會更快速，像智慧型手機加上 AI，就會真的成為祕書，或是加在隨身生理訊號測量分析上，成為貼身護士一般。

AI 掀起不同類型的人類戰爭

AI 的運用不只能取代數百人、數萬人，或數千萬人等，亦即不僅是剝奪工作機會問題而已。

AI 也有其他令人不得不戒懼的面向。除了運用於商機戰爭，AI 將掀起一場不同的人類戰爭；未來的戰爭或許最震撼的不是核戰，很可能是是 AI 的網路（cyber）戰爭，型態超乎人類想像，誰都想擁有 AI 網路武器，非常恐怖。

抑或把 AI 跟複製人（克隆人，human cloning）結合，而生產大量的超人？也會出現超乎人能控制的局面。AI 超乎想像，但也有不堪想像的一面。

人類創出比自己強的 AI，很難超越，人類還剩下什麼？

AI 如此神通廣大，人類要怎麼辦？AI 前進的謀略超乎人類，是否會帶來新的風

險？人類是否能駕馭ＡＩ？還是ＡＩ會超出人類的控制呢？

ＡＩ的影響實在太大了，滲透到每一個角落，還有許多人類無法預知的衍生能力，那人要如何找到自己安身立命之處？

人生宛如下圍棋，每一步都是一個決定，我們人生中也是充滿了決定，不僅結婚、就業等，每天日常裡每件事都在做決定；圍棋是靠客觀的精算的技術力、過去的經驗，讓下棋者覺得這步比那步好，其中也有直覺，像是人生或日常的決定，其中則還包括情緒。

難道只剩下情緒？抑或人有意識，或是靈魂？或是非理性的信仰？雖然抽象，但人或許是為了追求意義而活；人類只好反思，除了理性外，人還剩下什麼？

人類或許會跟過去尋找自己跟一般動物的差異處，如自我覺醒能力等，今後則會去尋找跟ＡＩ不同之處，也或許透過ＡＩ而理解人的潛力，知道原來人還能做許多事，人還有許多不自知的潛力，未知的世界太多，人不必太沮喪的。

我們面對的是一個新文明的發展，ＡＩ智能、體能都超越我們。我想用孔子的忠恕來思考，兩者都有「心」；畢竟ＡＩ是不談人心的，忠是盡己，恕是有同理心，理解別人的想法，是感性，而非理性，ＡＩ新時代人類的安身立命之道，或許就是盡一己之力尋找意義，並理解他人，這是人的幸福所在。

讓台灣成為幸福島

從王銘琬的這本書可以理解 AI，理解未來，去尋找 AI 新時代人類的幸福；讓我覺得作為企業經營者必須讀，科技界人士或許會有更大的啟發；因為每個人都必須迎接、面對 AI 新文明，而或許從王銘琬所體悟的 AI 哲學開始，能紓解許多問題，讓台灣成為幸福島。

奇才本因坊 縱橫剖析圍棋ＡＩ

台灣棋院董事長 翁明顯

我可以說是看著銘琬從小長大的，在他五歲的時候就展露了圍棋的天份與才華，得到圍棋神童的稱號；十三歲到日本棋院發展，以最快速度升至九段段位。

身為台灣棋院董事長，因緣際會認識很多職業棋士，王銘琬是我眼中最不拘泥於一格的棋手，其才氣之橫溢，舉世少見。

四十多年前，十三歲的王銘琬以業餘初段棋力接受清大教授沈君山的考試，七局中最後四勝三負通過考關，獲得赴日深造的機會，但這七局棋讓沈君山留下深刻印象，認為王銘琬的棋蛟若遊龍，見首不見尾，只可惜這樣的才情專一於圍棋上，未免浪費，可謂大材小用。

果如沈校長所預言，旅日棋手中王銘琬獨樹一格，所有棋手都有師承，唯獨他沒有，遂得以馳騁於棋海中，悠遊自在，別的棋手孜孜矻矻，唯一目標是早日登頂，以光宗耀祖，衣錦還鄉。但王銘琬卻不急，直到三十九歲才登上日本三大賽之一的本因坊寶座，其後再衛冕一屆而已，他也不以為意。記者問他感想，他說好似煙花綻放，人生有一兩次即足矣。

不只是人生價值觀與眾不同。王銘琬博覽群書，尤其是科普類的，雖似對棋藝精進無

益，卻造就他在評棋上受到推崇，因為其他棋手都只能就棋論棋，枯燥無趣，但王銘琬口若

懸河，常識博雜旁涉，順手拈來，逸趣橫飛，成為日本棋壇上人氣最高最受歡迎的棋評者。

但論王銘琬之才情，連寫書亦是異類，一般棋手出書不是自傳，就是圍棋的各種相關

書籍，他十年前的著作《新棋紀樂園》，是別開生面精彩絕倫的棋書，也是奇書。對懂棋

的人，可以開啟新觀念、讓棋藝更精進；對不懂棋的人，是很好看的小說，更是一本層次

有致、進退有序的推理武俠小說。

全書鋪陳的手法好像一局棋，布局、中盤至官子，環環相扣，看了令人拍案叫絕。王

銘琬說，他想這樣的書名，有點似「出埃及記」，希望能為下棋的人，尋找一個新的樂

園，那就是能快樂地下棋。至於勝負呢？已無關緊要了。

AI時代來臨時，他是職棋高手中最早鑽研且最深得其中三昧的棋手。去年的世紀人

機大戰，轟動全世界，王銘琬早在二年前即是台灣趨勢科技公司研究團隊的一員，棋與人

工智慧融於一人，回台講解，最受歡迎。

這本書的面世及精彩如所預期。《迎接AI新時代——用圍棋理解人工智慧》如此清

楚描繪AI最前端的圍棋AI的創世巨作，也只有王銘琬這種涉獵古今，獨創一格，電

腦及圍棋皆專精的曠世奇才，才可以完成的，圍棋界充滿了期待。本人在此特別推薦。

前言

我十四歲為了學棋，來到日本生活，一轉眼就已經四十年了。圍棋在日本屬於藝術文化，圍棋術語也深入日本生活，像最基本用語，表示不好、不行的「ダメ（dame，漢字「駄目」），就是從圍棋沒有意義的著手「單官」引用過來的，其他如「素人」、「先手」、「捨石（棄子）」，在日常用語裡都很普遍，真是說都說不完。

即便是中文世界，從最近大家討論政治時所愛用的「下指導棋」開始，到「布局」、「大局觀」等，比比皆是，不勝枚舉。圍棋可以比喻現實世界，也可說是人類共同的感受。

四歲學棋至今半世紀了，我當了一輩子的職業棋士，對現實的看法，自然也會借用自己對圍棋的認識；然而我常常提醒自己，盡量不要把圍棋的想法套用到別的事情上去，比起小小棋盤，世界實在太大、太複雜，用圍棋來類比，不僅傲慢，還可能誤導真相。

去年圍棋 AI AlphaGo 的出現，其重要性不僅僅是擊敗了人類，也是 Google 認定圍棋與現實世界其他領域有共通的意義，才會投下鉅資發展圍棋 AI，而世界市場與輿論也贊同了這個看法。開發 AlphaGo 的公司 DeepMind 後來公開宣布，用 AlphaGo 的程式去管理他們資訊中心的冷卻裝置，馬上節省了 40％ 的電力。而最新版的 Google 翻譯，也搭載

了有關的神經網路學習機制，在準確率上獲得很大的進展；這樣看來，把圍棋的觀點稍微擴大到現實世界，說不定也不是那麼荒唐。

我現在還是電腦低桿，也不懂程式語言，但非常幸運的是，因長期關注圍棋，正好與 DeepMind 開發 AlphaGo 的同一時期，我也參加了圍棋 AI 的 GoTrend 開發團隊，就藉此書與大家分享這份經驗。

現在 AI 讓人頭痛的是，它進化的速度很快，今天覺得它有這個缺點，明天可能已經修改，或用新的技術覆蓋掉；而新舊技術的組合也隨時會帶來驚人的效果。

人腦只能用自己的經驗判斷事物，但 AI 的進化速度可能超出人類想像，；因為人的推測是用累積性的線型模式，而 AI 的進化是幾何級數型的發展，現在要預見 AI 的未來，是很困難的。

但人類本身是不會改變的，從以人為本的觀點去理解 AI 的話，不管 AI 進化到什麼程度，應該都不會失去意義。

二○○○年我獲得本因坊頭銜以後，簽名題字時大概都用「童心」這兩字，其實是在提醒自己，不管多重要的比賽，都該以童心去享受圍棋的樂趣。有意思的是，在 AlphaGo 之前的 AI，較擅長資訊的分析與處理，可以說是「大人的 AI」，但在處理圍棋時，並不那麼靈光，因此未能達成擊敗人類的技術。另一方面，讓 AlphaGo 能飛躍性超越的深層學習（deep learning），原本只是讓電腦學會認識臉部或堆積木等，看似很簡單的能力，被

稱為「小孩的 AI」，反而成為擊敗人類的動力，原來「童心」還具有技術性的意義。

下棋，是大人重返孩童的時刻．我一直是以這樣的想法面對棋盤的；當讀者想重拾童心時，這本書若能盡點微薄之力，也是我最大的心願。

序章
Google 為何選擇圍棋？

1 為什麼是圍棋？

由 Google（谷歌）旗下的 DeepMind 開發的圍棋軟體 AlphaGo，在二〇一六年三月打敗世界一流棋棋手李世乭，為世界帶來衝擊與驚嘆，其後 AlphaGo 的進階版 Master，則於二〇一六年底跨年與世界高手們，在網路展開快棋測試車輪戰，取得六十連勝的壓倒性勝利，可說是已經對「電腦人腦誰強」的問題，下了一個論斷。

然而，圍棋 AI 並未因打敗人類而中止對它的研究，不只 AlphaGo 繼續在嘗試其他版本，二〇一七年五月繼續舉行與世界排名第一柯潔的頂尖大賽，其他圍棋軟體也急起直追，現在已經達到 AlphaGo 打敗李世乭時的水準。為什麼 AI 鎖定圍棋為征服的目標，而勝利之後還戀眷這個戰場呢？

電腦下棋，一直被當成 AI 的能力的指標；一九九七年 IBM 電腦程式「深藍（Deep Blue）」擊敗世界西洋棋冠軍卡斯帕洛夫，給世界帶來很大的震撼；直到二〇一五

AlphaGo（左，由黃世傑博士代表執子）對李世乭（右）的第三局，是 AI 與人類對決最關鍵性的一刻

年，電腦在圍棋這方面還一直無法與人較量。這次 Google 以深層學習技術為主題，大力進軍圍棋，達成打敗人類的目標，顯示圍棋具有象徵性的意義。

圍棋的變化數是十的三百六十次方，是西洋棋十的一百二十次方無法相比；圍棋艱難之處不僅變化多，它的形式也不同於其他主要棋類，皆以擒王為目的，例如象棋、西洋棋等。而圍棋的目的在棋盤中占據大於對方的領域，是比較特別的。

擒王形式的遊戲因為目標明確，至今的電腦比較擅長，而圍棋這種全局統計性的目的，反而是人類的直覺比較管用，也因此圍棋軟

體的開發被認為有助於分析人類的直覺。

這次達成打敗人類的主要技術的深層學習，正是讓電腦獲得直覺能力的方法，也證明了由深層學習所獲得的能力，能有高於人類的表現。

2

圍棋最像現實社會

對人而言，棋類一直具有模擬的意義，象棋可以說是傳統戰場的模擬；但是現代社會分散化，特定人物的重要性相對減低，沒有誰是那麼重要的，擒王就死的假定，逐漸不符合現實，反觀圍棋「占據領域勝過對方」這樣的目標設定就很普遍，像市場占有率等在現實社會比比皆是。

尤其圍棋是比黑白棋子最後哪一邊多，正如兩大陣營選一人的選舉模擬，曾有國內政界大老再三要我教他政治戰略，認為跟圍棋戰術非常類似，選舉策略的「接地氣」、「空中戰」與圍棋的戰略術語不謀而合，「活棋」、「死棋」、「棄子」、「下指導棋」等圍棋術語也不時被拿來作政治評論。

過去有人對 AI 的應用範圍，抱著質疑的態度；因為圍棋被歸類於「完美信息遊戲」，亦即所有的資訊完完全全地攤開在遊戲人的前面，都都在棋盤上看的見，沒有任何

黑箱，這種情況在現實裡並不多見，一般狀況人們都是藏著各自的王牌在喊價，像「不完美信息博弈」的撲克（梭哈）遊戲，需要觀察別人反應來調整自己戰術，懷疑這類的模式 AI 無法適應。

但二〇一七年的費城德州撲克賽紓解了這個疑問，卡內基美隆大學開發的撲克 AI 的 Libratus 徹底打敗世界四名頂尖職業高手：Libratus 是大學的研究成果，所有動用的資源遠遠不如 AlphaGo，更令人吃驚的是，Libratus 甚至不用深層學習，是用 AI 內部的自我對戰學習打造的技術。

圍棋看起來是單純的「完美信息遊戲」，可是因為它的變化數對當今的 AI 來說，還是多到無法掌握；因此對遊戲人來說，不管人腦電腦，圍棋還有「不完美信息博弈」的面相。

因此我不認為圍棋 AI 的技術與機制，和不完美信息博弈無關，德州撲克 AI 的開發者表示，德州撲克 AI 是做到「不管對手如何行動，自己都不會吃虧」；這個話一字不改，也是圍棋的基本目標，圍棋一流棋手真正厲害的地方，並非一般想像的「對特定的著手有精準的對策」而是「把局面控制成不怕對手的任何手段」。

圍棋可謂是已知與未知之間的朦朧區（Twilight Zone），一方面有客觀棋力標準，讓 AI 在擊敗人類之後還有提昇技術的空間，一方面有隨機性，具有對各類 AI 技術模擬測試的功能。

3 圍棋是溝通人類與 AI 的最佳語言

圍棋自古別名為「手談」，對局者可以借著下一局棋得到濃密的交流，勝於一般會話；和語言不通的外國人，只要對方會下圍棋，一局下來保證一見如故，圍棋也可以看成是一套另類的語言，溝通對局者，乃至觀棋人。

AlphaGo 與李世乭之戰，有人說 AlphaGo 下的棋看不懂，所以需要懂 AI 的人來翻譯 AlphaGo 下的棋，比賽那幾天的情形確實如此，此後情形可能會不一樣；人類與 AI 在棋盤上追求的東西是一致的，也就是說，是共有同樣的圍棋語言，圍棋其實是一個翻譯者，可以用它的語言溝通人類與 AI，成為相互理解的橋梁。

圍棋不僅是人工智慧的第一個實驗平台，也提供新技術的方向，Google 不斷強調 AlphaGo 的架構並非特別為圍棋打造，圍棋的職業水平，因為有足夠的市場規摸與長遠的歷史，應該不會比其他領域遜色。

AI 在圍棋做得到的，在其他領域應該也做得到；除了前言介紹的節能省電、自動翻譯、自動駕駛、醫療診斷乃至投資諮詢、設計創作等，幾乎所有領域都可能成為技術轉換的對象。屆時，現在在圍棋發生的事情，與其呈現的意義，將遍及全人類社會。

何況深層學習的歷史是現在才要開始，二○一七年三月的圍棋 AI 間的國際比賽顯示，只要改善深層學習過程的一部分，其學習速度能加快很多；不僅深層學習的技術會不

斷升級，配合其他技術後可能有意外的效果，而另類的新技術也隨時會出現。

AlphaGo 在一年內達成了被認為是最少需要十年才能達到的目標，此後產業升級的速度與程度，不能用至今的感覺去衡量，任何產業甚至文化，都必須加緊研究 AI。

4 不懂圍棋也能共享

有人認為圍棋是小眾的遊戲，這跟圍棋「不容易忘記」的特點，有很大的關係；圍棋只要你達到一個水平，就能一直保持同樣的棋力，

初段的棋友十年不碰圍棋，復出的時候還是初段，這可能跟前述圍棋最需要動用「直覺」很有關係，可說是圍棋的一個優點。

圍棋棋友的棋力只進不退，本來是件好事，不過也有副作用，就是讓棋友「很容易忘記」自己不會下棋的時代，導致對比自己弱的棋友失去同理心；在日本，比起其他休閒活動，圍棋是對初學、初級者最不客氣的。

圍棋技術不容易忘記的「優點」有時反而成為推廣的障礙；很多圍棋活動，自然偏向以高棋為主要對象，對不會下棋或是初學者的棋友來說，圍棋講解像是術語滿天飛的外語演講，聽半天不知所以然。然而圍棋若是與其他領域有所關聯，圍棋講解對不會下棋的朋

友原本應是有意思的。

我下了一輩子棋，對不熟悉圍棋的人欠缺同理心，不落任何人之後，但我一向提高意識，警惕自己，在講解圍棋的時候，不管棋力高低，盡量讓所有人能理解它的內容。

日本名棋士藤澤秀行說「圍棋的內容若以一百計，我只懂其中之六而已」，這句話超越圍棋界，深獲日本各界支持。

我的期待是就算不會下棋，也不妨礙讀這本書，因為圍棋絕大部分的94％，是「不懂」是與不會下棋的人所共有的，最怕的是誤以為自己什麼都懂，這樣大部分的東西就看不見了。

讓我們藉著圍棋 ＡＩ，一起來探討人類什麼地方懂，什麼地方不懂吧！

第一章

AlphaGo 的登場與激戰

1 AlphaGo 象徵 AI 可能超越人類

二〇一六年三月，圍棋 AI 的 AlphaGo 擊敗圍棋名手李世乭，為世界帶來衝擊與驚嘆，AlphaGo 不僅顯示其能力過人，也打破至今電腦只會模仿的概念，展現了值得人類參考的新手法。

AlphaGo 的出現，讓世界對 AI 的能力勝過人類之後的社會，開始了現實的討論與面對的準備；二〇一七年五月 AlphaGo 與柯潔的對戰，預期還會帶來新的啟示。

這一年來，以深層學習為主的技術，為 AI 帶來什麼樣的突破？我們還是先從圍棋 AI 實際的對局開始觀察，一年前 AlphaGo 對李世乭之役後，出現了 AlphaGo 的進階版 Master，在網上對人快棋六〇連勝；其他追趕軟體有日本 DeepZenGo，它先在二〇一六年十一月對趙治勳名譽名人進行三番棋，之後在二〇一七年三月大阪的世界圍棋錦標賽 WGC，又與日中韓代表進行四者循環賽，DeepZenGo 現在和世界一流棋手相較，並不遜

色：而中國「絕藝（Fine Art）」二〇一七年三月正式在日本亮相後，擊敗 DeepZenGo 與一流職業棋士，更繼 AlphaGo 之後，贏得超過人類的評價。

這些對局，即使單純以圍棋的觀點欣賞，本身也很有意思，加上推敲 AI 的思路、和人腦的比較等觀點，更容易理解今後 AI 可能擁有的能力。

二〇一六年一月二十七日，谷歌作了驚動世人的發表，他們旗下 DeepMind 所開發的程式 AlphaGo，挑戰歐洲冠軍職業棋士樊麾二段，結果五戰五勝，這是電腦第一次勝過職業棋士；谷歌同時宣布第二仗將與世界頂尖棋手李世乭在三月舉行五局比賽，勝者獎金一百萬美元，全球媒體爭相報導這項消息，谷歌股票速漲 4.4％，表示世界對此成果給予很大的肯定與期待，此項程式主要內容刊載在一月二十八日號的「自然（Nature）」雜誌，該期封面就是圍棋棋盤！

AlphaGo 打敗樊麾的消息讓我半信半疑，火速研究了公開的五局棋譜，結果只好承認 AlphaGo 的實力。樊麾二段不是弱者，有足夠的職業水準；AlphaGo 下法堅實平穩，很少犯錯，使棋局大部分在優勢下進行，而且能逐漸擴大領先，發揮的棋力明顯高過對手。

圖一

圖一 AlphaGo 白棋，黑1壓時，白2占據全局攻防要點，展現非凡的力量；必須對圍棋的本質有正確的認識，才能下出這手棋，看了這五盤棋，我的感覺是──自己要贏它並不容易。

如此高水準的表現相當讓我震撼，七年前我對圍棋對弈軟體發生興趣，二年前自己參加軟體開發團隊 GoTrend（趨勢），期待自己的圍棋經驗對提升軟體棋力有所貢獻，但當時 AlphaGo 的棋力，已經遠超過我準備為軟體提升的目標。我重新認識，以圍棋作為研究對象的 AI，已經進入新的階段。

2 AlphaGo 對眾望所歸的李世乭

首先介紹一下率先代表人類對抗 AI 的李世乭，他是現今第一線棋手中，獲得世界冠軍次數最多的棋士，長久以來也是下法最精彩的棋士。

我第一次看到李世乭是他十七歲時，創下三十二連勝的紀錄，以「不敗少年」稱號代表韓國到日本參賽，他那與眾不同的犀利氛圍，讓我留下深刻的印象；職業棋士間有輸有贏，一般不會覺得對方有什麼特別，我很不喜歡用「天才」形容別人，可是對於李世乭，實在想不到其他字眼。

聽到李世乭與 AlphaGo 比賽的消息，中國一流棋士都羨慕地表示「這簡直是從天上掉下一百萬美金！」但包括中國，當時大多數棋迷還是想看李世乭出陣，可謂眾望所歸的適當人選。

李世乭是在他之前稱霸世界棋壇的韓國棋士李昌鎬的接班人，有點像足球的大羅、小羅（羅納爾多、羅納爾迪尼奧），在接班過程中，大李面對挑戰自己的小李，不是打壓，而是傾囊相授。李世乭的棋路和李昌鎬完全不同，相對於李昌鎬札實的功夫棋，李世乭的棋路變幻莫測，很難捉摸。

李世乭的下法讓人感覺是隨興所致，有時會隨便捨棄一般認為是很重要的棋子，讓觀棋者大吃一驚。可是往往在之後的戰局中，他不只讓先前捨棄的棋子參加戰鬥，最後還讓

它們順勢救出。

李世乭的強勁敵手——中國棋士古力，則具有強悍的攻擊力，從棋譜很容易能理解古力著手的用意，也馬上能感受到他手法的效果；但李世乭的棋有時讓人看不懂，就算結果美妙，驟然無法判斷過程的邏輯。對年輕棋手而言，他是值得尊敬的對象，是超越的目標，卻很不容易成為學習的典範。

中國棋壇稱李世乭的棋為「殭屍流」，雖然不雅，可說適得其妙，不僅如此，他還擅長讓假死的棋子還魂，還會讓人感到對圍棋混沌模糊部分的不可思議。然而李世乭給人的印象不是陰暗，而是明朗活潑，一個永遠的頑童。除了精湛的棋力，還有獨特的魅力，讓人想起當年力戰「深藍」的卡斯帕洛夫。李世乭表示五局裡面輸一盤的話自己還能接受，看起來他也不敢低估 AlphaGo 的力量，但顯然對自己的腦力充滿信心。

李世乭雖然厲害，和 AlphaGo 較量是在二〇一六年三月，離 AlphaGo 與樊麾的對局，有五個月的時間差距，根據「自然（*Nature*）」的論文，這段時間 AlphaGo 還會有很大的進步，從圍棋等級分來看，李世乭並沒有優勢。

但我在賽前還是看好李世乭，我雖理解

2016 年 3 月，在趨勢科技舉行的「人機對弈解密派對」中負責講解 AlphaGo 對李世乭的第三局

圖一

AlphaGo 有驚人的能力，不過根據我的認識，AlphaGo 隱藏著致命的弱點，不多厲害，只要有這個弱點，應該是無法勝過李世乭的；李世乭的著手具有「不可預測性」，是最能臨場應變的棋手，萬一開賽後暫時失利，也必能找到 AlphaGo 的弱點扳回戰局。

3 五番棋第一局——比想像還厲害

精彩片段一：人腦電腦首次接觸

在全球矚目下開始的人腦對電腦大賽，李世乭猜到黑子，一如他平時的作風，開頭就使出了試探性的動作。

圖一 黑 7 這手棋，恐怕是職業棋士的棋譜不曾有的，手法本身雖不奇特，可是全局的組合，卻是非常少見；我想當時對於電腦的概念是「擅於處理資訊」，所以李世乭準備了棋譜所沒有的布局，先考 AlphaGo 一題。

圖二

對於白8，黑9夾擊，是既定的戰略，這時AlphaGo下出白10碰。「碰」是圍棋術語，是單獨貼緊對方棋子的手段，雙方棋子首次接觸，也成為人類對AI能力的首次接觸。

對於白10，不僅職業棋士，連有點棋力的業餘棋友都必然大出意料，我想甚至有人不忍失笑，因為：

圖二　白1至5，是圍棋的「基本定石」，「定石」在日本字典的解釋為「自古被研究，雙方最善的攻守變化」。到白5為止的定石沒有國界，世界共通，是學棋的必修課。

圖三　實戰的情形，黑4之後，白要下A才能達到「雙方最善的攻守」，可是黑先有B夾這一手，讓白棋無法下到A位，這也是黑B的主要目的。被B夾後，白碰是壞棋，可謂基本常識；賽前大部分評論看好李世乭，看了白1，讓大部分人更覺得「原來電腦還差很遠」。

圖三

圖四

沒想到此後進行到白9為止，忽然發現不太對勁，因為這個局面，我寧願自己是拿白棋；此後將發生戰鬥的棋盤上邊，白棋人多勢眾，黑棋一點都無法感覺應有的優勢。環觀全局，可以感覺到黑A一子偏於右邊，導致黑棋戰力薄弱。黑A正是一開始李世乭試探AlphaGo的一著棋，結果AlphaGo不但沒有被李世乭出的題目考倒，還反將了李世乭一軍。

圖四

我現在還對圖四白1以下的下法印象深刻，最讓我有感的是，這個途徑非常簡明，圍棋的每一著棋都是很複雜的，一個變化要取得滿意的結果，不但要絞盡腦汁，同時要冒很多風險，能讓別人同意自己的看法又沒有話說，必須和對方在功力上有明顯的差距，AlphaGo見招拆招，令人又敬又畏，不過布石本是圍棋 AI 強項，我當時還是認為軟體的弱點終會暴露。

圖五

精彩片段二：AI 與人不同邏輯

圖五　這盤棋讓我印象深刻的另一個場面，是黑一掛角時白2回補一手，我想職業棋士裡應該沒有人會這樣下。

白2確實是必須注意的地方，不過圍棋是對局者的互動，看到黑一掛角，人會推想「對方沒有要把 A、B 兩子馬上拉出來」。

圖六　白1在左下角應一手，是非常大的一著，黑2以下引出雖然可怕，白5為止暫時撐得住；這個變化是黑 A 掛角前

圖六

圖七

已經算好的，要是黑2以下發生戰鬥，黑A與白1的交換讓白往戰鬥區域多加一子，對黑棋不利，所以黑下A就是表示不想黑2拉出，白也不用如圖五現在還補一刀，這是人類對奕時共有的邏輯。

圖七　白1花一手後，左上角還有A輕鬆活棋的手段，觀戰棋士無不以為是大緩著，黑得2雙掛角，讓人覺得李世乭形勢終於轉優了。

4 第二局——ＡＩ提示新價值觀

精彩片段一：反考一題

第二局是 AlphaGo 持黑，讓我不勝期待，因黑棋先下，握有主導權，容易自由發揮，AlphaGo 會下出什麼樣的布局，實在令人好奇；結果 AlphaGo 不負期待展現一連串的獨創

不過 AlphaGo 的深層學習，不只學習局面，連到該局面為止約十手的手順，也納入學習範圍，所以對上述「黑棋並不準備馬上拉出」的道理並非無感，日後才知道，AlphaGo 有其他更想做的事。

此後白在右邊施出 B 打入的鬼手，奠定勝基；從後來 DeepMind 公開的 Log（電腦下棋日誌檔）來看，原來白 1 的時候就已經鎖定這個攻擊了，看來當時 AlphaGo 的計算能力在我的估計之上。

結果白棋在右邊得利後，保持領先至終，電腦旗開得勝的消息，瞬間奔馳全球；當時我對電腦圍棋軟體的認識是，棋局後盤與攻殺的局面容易出錯，但這一盤沒露出任何跡象。當天賽後雖有評論認為李世乭過度輕敵，或因緊張無法發揮實力等，但我看不出李世乭有什麼明顯的失誤。

圖一

圖二

手法，也改變了此後職業賽的一些下法。

圖一　如第一局李世乭在第七手使用不常見手法，AlphaGo 的黑 13 讓世界棋迷眼睛一亮，黑 13 限於上邊的話，是所謂「中國流」的布陣，可說是最有人氣的手法，只是時機不是此刻。

圖二　黑 1 拆是至今的定石，這一手兼有安定右下黑棋與夾擊左下白棋的功能，至今

圖三

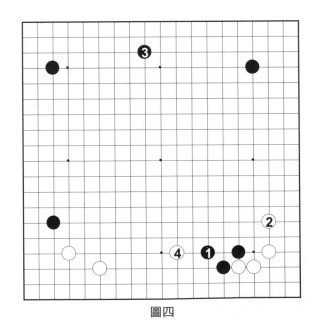

圖四

甚至可以說因為這一手恰到好處，所以選擇這個布局

圖三　要是那麼喜歡下「中國流」，也沒有問題，圖一黑11不要下就好，被白2斷，可以置之不理，繼續黑3擴大勢力，因為右下角到此為止的話，黑A、B兩子棄不足惜。

圖四　黑1再下一手之後才「手拔」（改下棋盤別處）這樣就會被白4夾擊了，因為黑棋大得無法捨棄，眼看就會遭受攻擊；要麼就不下，下了黑1的話，在下邊拆一手是不

圖五

可或缺的「套餐」，這在圍棋界可謂「公理」，可是 AlphaGo 挑戰這個公理，主張「右下角黑棋富有彈性，白棋的攻擊要獲利並不簡單，你就攻看看吧！」

宛如 AlphaGo 在為第一局還以顏色，反出一題給李世乭，當然 AI 要是這麼幽默，人類才真的頭痛。

精彩片段二：簡明「阿法覷」

圖五　李世乭面對黑棋挑釁，決定白

1 先攻擊左下黑棋，也等於同意了 AlphaGo「右下黑棋不容易攻擊」的看法，這個看法後來被其他棋士接受，也為此後職業棋士的布局帶來變化。

但 AlphaGo 的秀這只是開頭，接著黑 2 覷又帶來新的驚奇，「覷」也是圍棋的基本手法，下在次一手可以切斷對方的位置，逼對方「粘」起來的手段，如實戰白 3 粘，避免被黑棋切斷；黑 2 逼白在 3 位應，至今被認為是黑棋的「權利」，權利是

在需要的時候行使的，這個局面因為還看不出「需要」，所以現在下黑2觀還早，也是至今的「公理」。

如果這是第一局，看到黑2大概又有很多人會捧腹，可是經過第一局下來，之後黑棋馬上4、6在左下求根，黑2更加緩和將來右下黑棋被攻擊的風險，在這個局面是合理的下法。黑2觀在第五局也出現，日本稱為「阿法觀」，在之後的職業棋賽風行一時，不過最近又變少了，圍棋的好壞評估實在難以論定。

精彩片段三：震撼「阿法肩」

圖六　AlphaGo 五番賽裡最膾炙人口的一著棋，恐怕就是黑2「肩」了，這手棋震撼了全球棋界，「肩」如圖是從橫上方逼近對方的手段，也是圍棋的最基本手法，這一著棋有那麼可怕嗎？其實這手並沒有破壞力，只是沒有人料想到這一著棋。「阿法觀」逼對方應一手，對棋局的影響不大，而這一手「阿法肩」則左右此後棋局進行，也因此引起熱烈討論。

「肩」的手法在棋盤邊被使用的情形，絕大多數是對於對方「三線」的棋子，「三線」也是圍棋術語，是指從棋盤最邊數起來第幾線的意思，實戰白1位於四線，就光是這個理由，到這一天為止，黑2從來沒有被列入人類「高棋」的考慮之中。

圖七　對於黑1對四線白A「肩」，白2是最平常的應法，圍棋是比空間控制權

圖六

圖七

「地」，哪一邊多的遊戲，黑1與白2的交換，徒讓白棋增加B、C、D的地，而沒有任何收穫；四線肩是在例如廝殺、圍大空等，有明顯利益時的手段，現在局面非常平穩，不適合「投資」，所以黑1不會被列入選項。「阿法肩」的震撼就是AlphaGo認為這個局面也值得「投資」，而這個判斷是經過最新的深層學習與上億次的模擬所得出來的。

要不是對手是AlphaGo，誰都必定馬上下白2，沒想到李世乭反而陷入長考，看來是

圖八

圖九

感覺對白2，黑3跳後中央厚實，會進入AlphaGo的構思。這個局面至今還眾說紛紜，但我還是推薦白2，對於黑3，白4在下邊「四線肩」是全局焦點，以AI之道還制AI，不知讀者意見如何？

圖八 不過白1時，AlphaGo為了避免被A肩，可能先下2，白還是只好3爬，黑再4跳，這樣對於白A，黑可以B衝，白無法伸展到A線上。

圖十

在長考後，下的是白1壓；這著棋表示，李世乭全面承認「阿法肩」是好棋，這有點不像他的風格；為什麼呢？因為將來對於黑A，白只好B應，白棋非常難過。

圖十　這是日本古來的手法「手割」將實戰的手順更改、分析，以助局面的判斷，圖八黑A白B後，等於此圖一開始就白1拆2，這著本身就嫌太窄，之後白3、5、7的壓又與白棋A、B二子重複，這圖白棋不能滿意。

圖九

李世乭何許人也！他是進入二十一世紀後橫掃世界棋壇十年的棋王，好長一段時間，他讓中國選手最後硬是無法過他這關而陷入恐李症，我猜他在對局中頓悟「阿法肩」原來是好棋，所以稍微不滿意也沒辦法，只好先忍耐一下，等待從C處反擊的機會。

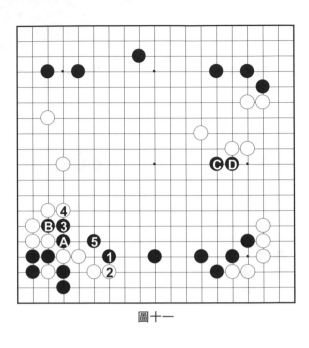

圖十一

圖十一　實戰黑1以下拉出A、B兩子，這時黑的C、D遙遙呼應這場戰鬥，D位的「阿法肩」馬上派上用場。

這盤棋此後也精彩萬分，要詳述的話足以寫成一本書，因此暫且介紹到此為止，我觀戰的時候一直覺得李世乭形勢不錯，過一百手後才驚覺占優勢的是AlphaGo，與第一局一樣，我看不出李世乭有什麼明顯的失誤。看完這局讓人開始轉換想法，覺得，「要贏AlphaGo說不定很不容易」，賽前認為「天上掉下一百萬美金」的氛圍已經完全改觀。

這麼說「阿法肩」是呈現真理的妙手嗎？我可完全不這麼想，我的座右銘是「圍棋的變化是無限的」，阿法肩顯示了一條至今人所忽視的途徑，擴展了我們的視野，可是圍棋的變化若是無限，可走的路也是無限的；我想世界一流棋手，在同樣局面，大部分人還是不願意下「阿法肩」，自己的路還是必須由自己走出來。

5 第三局——AI 新時代的開始

劈頭二連敗，這個狀況大概讓以「人類代表」自居的李世乭不知所措，不過至今說不定不知不覺有「指導電腦」的心態，現在知道對手的強大，反而可以放手一搏，我猜想李世乭是以這種挑戰者的心態去迎接這一局。

精彩片段一：致命性的遺忘

這次為 AlphaGo 帶來圖破的深層學習，是由多層的神經網路（neural network）所構成的，神經網路有時會有一個毛病，叫「致命性的遺忘（catastrophic forgetting）」，意思是有時教它一些不重要的知識時，它會把本來已經學會的重要知識忘掉。

第三局才剛開局，AlphaGo 還沒出問題，我私下懷疑是不是李世乭發生了一個「致命性的遺忘」？

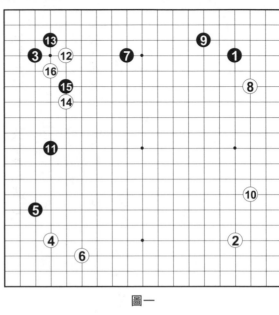

圖一

精彩片段二：窺見 AlphaGo 的雙重人格

圖二

黑 1 置右下四子不顧，瞄準左上連到中央的白棋「大龍」（還沒活的大棋塊），

實，16 尖後，若白棋是其他棋士，大概也會演變成難解局面，偏偏今天的對手是 AlphaGo，此後表現精彩，戰鬥告一個段落之後，李世乭的形勢成為三局之中最大的落後。

圖一 左上角白 14 二間跳，是至今實戰例很多的下法，對此黑 15 立刻碰斷，我瞬間也很贊成這種積極下法，但立刻想起「對黑 15，白有 16 尖的反擊」，黑棋難下；這是二十幾年前已有的定論，因此幾乎沒有人下黑 15，李世乭果敢 15 碰，是有新研究呢？還是因為很久沒人下，因而忘記白有 16 的反擊？

其實忘掉老知識本身不是壞事，看第一局的「阿法碰」與第二局的「阿法肩」，就知道所謂的定論，並不是那麼管用。

圍棋手法的進步有時也是遺忘的果

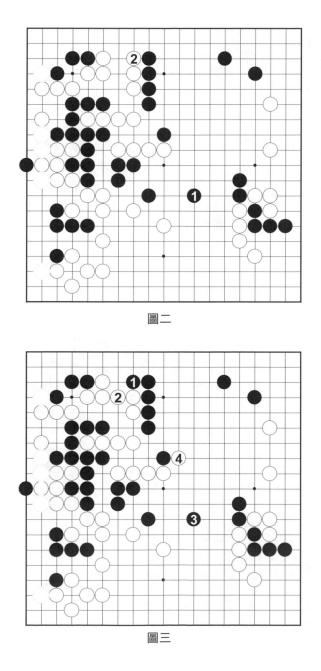

圖二

圖三

AlphaGo 立即查覺，白 2 補，大龍幾乎活淨，黑棋更加沒戲唱了。賽後李世乭在棋盤前最先指出，就是這個局面，應該如：

圖三　先把黑 1 下掉，這樣白棋要做眼比較花時間，不過就算這樣下白 4 扳也是大棋，黑棋要蹂躪大龍，並不簡單。其實李世乭說該下黑 1，應該只是說說而已，因為黑 1 是黑棋很不想下的地方。

圖四

圖四　這盤棋自布局以來，黑5從後門切斷，是李世乭的一大寄託，如白棋與圖四同樣，於白2位扳，黑棋看情形施出黑5以下的殺手鐧，有一舉獲勝可能，下圖三黑1的位置則意味著放棄這個手段，在形勢不利下想尋找機會，此時談何容易。

因為現實上圖二被白2擋掉，才會興起該把圖三黑1下掉的念頭，這種玩具被搶走，才開始覺得很好玩的心理，在局後檢討很常見，和對局中的思考是兩回事的。

話說回來，AlphaGo下了李世乭最不願意看到的一著，此後又在左上角出招。

圖五　白1以下手法細膩合理，等於讓白棋大龍先手活，展現了部分算棋的能力；包括第一、二局至此，我們可以確認到AlphaGo朝勝利全速奔馳的身影。

圖六　白1粘，黑棋敗勢明顯，李世乭2、4投入白地，作最後一搏，要是一般世界賽，應該說是「找投降機會」因為要是對手是頂尖棋士，這樣的白地是沒有做活機會的。

不料此後AlphaGo的下法，讓人覺得愛

圖五

圖六

殺不殺的，一度還讓黑出棋（原以為沒有手段之處出現破綻，就有手段了），與之前的精準快速大不相同。；因為黑棋落後甚多，李世乭為了逆轉，放棄出棋手段，硬拚到底。

圖七

圖八

圖七 這盤棋我曾作直播講解，白3讓我眼珠子快掉下來，而白5讓我暈眩，這兩著棋令人覺得 AlphaGo 忽然改變人格。

圖八 圖七的白3，應該如此圖白3點，下邊黑棋數子可以乾淨吃掉，這是很簡單的手段，職業棋士只要三秒就算得清楚。黑棋打入白地是臨死尋求手段，白3點讓黑棋百分百沒有手段，自然就會投降，這是人類的邏輯。圖七白3就是告訴你「它不是人類」。

至於圖七白5更是出人意料，下邊黑棋已經無法乾淨吃掉，與鄰接白棋塊，呈現你死我活的攻殺局面，白5這手其實有點道理，不能斷定是壞棋，但這時要把視線拉到上邊談何容易，就像與人廝殺的時候，忽然跑去喝茶，令人啼笑皆非。

圖七白3、5並非AlphaGo的漏洞（Bug），因為它的機制是由「勝率」一元評估的，當好幾種下法的勝率都接近最高時，只會隨機性的選擇其中一種。

但人類下棋，是按照雙方至此所建立的共識；好比棒球，九局兩出局，打擊者擊出投手前滾地球，比數大量領先的投手接到，只要小傳一壘，比賽立刻結束，沒想到AI投手突然拿著球做起伏地挺身，讓打擊手上壘；問它「你在搞什麼？」，它從容地回答「下一個以後的打擊手，每一個人讓他出局的概率都接近100％，所以結果是一樣的」。

好像不無道理，不過人類聽起來還是怪怪的。

其實我知道AlphaGo有這個問題，因為比賽至此都沒有顯現，我懷疑是否已經加以改善，沒想到在這時露面；這其實可以多加一個解釋：「要是AlphaGo傳一壘，它會擔心有暴傳的可能」，這個問題容後詳述。

此後AlphaGo終於讓李世乭出局，歷史性的人機五番賽，電腦以三連勝決定勝負，讓全球震驚、電腦界歡呼、圍棋界嘆息；我立刻在日本圍棋網站隨興打了「各位棋友不必氣餒，這不過是新時代的開始而已」的評論，這個想法至今沒有改變。

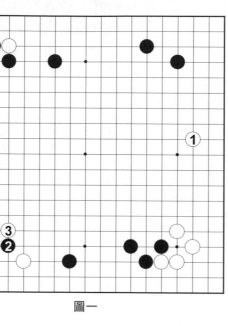

圖一

這次比賽谷歌為了取得數據，約定不管比數，五局下滿，番棋勝負決定之後的對局，在近代圍棋大概是頭一遭。

眾所周知，第四局這盤棋李世乭的「神之一手」為人類帶來勝利，本局話題自然也離不開那一手，但以職業棋士來看，AlphaGo的布局手段很值得討論。

精彩片段一：李世乭裝被騙？

圖一　白1時，黑棋的AlphaGo突然2碰，這個碰比起「阿法覷」或「阿法肩」，離常識更遠；對此李世乭白3反撥，這又有一點「中計」之嫌了。

圖二　要是這是第一局，我想李世乭會白2應，黑3與1是成套的手段，白照樣4應，這是最普通的下法，而我看不出有任何問題。「阿法覷」或「阿法肩」，讓

圖二

圖三

人重新評估圍棋實地與勢力的均衡，也就是勢力報酬率的評估，可是以至今的圍棋看法，黑1、3並沒有加強勢力，本圖大損實地，要是這樣的下法也能成立，「阿法觀」或「阿法肩」都只是小兒科，不值得大驚小怪；黑1、3之後採取5、7等強硬方針，被8斷看起來無理，白要是如圖，AlphaGo 會怎麼下，令我好奇萬分。

圖三　實戰時，白在B處扳，反而引發黑1的強硬手段，白B見似強硬反而留下弱點

圖四

讓黑利用，這是圍棋很妙之處，黑1後白2加補一手，主戰場的左邊變成黑棋連下兩手黑11為止，與上邊黑A子得到連結，原本白棋人多勢眾的左邊反而被擠壓到棋盤旁邊，AlphaGo 瞬間奠定優勢

圖四　白2以下應戰的話，黑有5斷的反擊，白棋難辦，就像 AlphaGo 丟出黑A一片碎肉，李世乭吃了B，反而處處欠他人情，圖三的結果讓人覺得李世乭被 AlphaGo 騙了。

可是李世乭何許人也（因為很重要，所以再說一次）雖說 AlphaGo 厲害無比，要騙李世乭真的這麼容易嗎？我現在認為這一盤棋李世乭別有用心，第3局後盤AlphaGo 可疑的下法，讓人懷疑它是不是對「圍大空之後被投入，必須強殺對手」的棋型不擅長，所以這盤棋李世乭置善惡於度外，故意引導棋局成為類似局面。

精彩片段二：誘敵深入

圖五　黑1是 AI 愛用的肩衝，要不是 AlphaGo 下的，一定沒人贊成；這個局

圖五

圖六

面上邊白棋四子孤立，是很好的攻擊目標，可是黑15落後手，這個結果普通無法滿意。

圖六　接下來白1長四子輕鬆回家，此圖是至今人類棋士不會採用的，但黑2提後，對白棋仍有A、B等攻擊手段，而黑棋全局沒有弱點，AlphaGo判斷，這是最容易致勝的途徑。

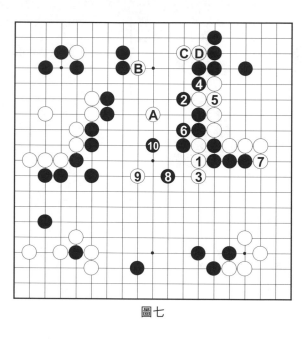

圖七

精彩片段三：神之一手

圖八　此後白棋經過數手準備後，殺出白1挖的「神之一手」，為人類帶來勝利，也是包括對 AlphaGo 的進階版 Master 的所有對局裡，人類所得到的唯一的勝利。白1是天來妙棋嗎？用普通的眼光去看其實不是，因為這個手段本身是不成立的。

圖九　對於「神之一手」黑1是普通應法，對此白2、4、6先手將軍後，白8可以吃掉黑 A、B 二子，這是「神之一

圖七　不料李世乭不接回四子，竟然白1逃出，被黑2、4切斷，黑10為止，白四子盡被納入黑棋囊中，上邊黑地明顯大於右邊白地，誰都覺得李世乭又不行了。

但此結果用「李世乭的計謀」這個觀點去看，也很合理，第三局 AlphaGo 對投入自己空裡的敵子，沒有全力撲殺，李世乭有所感，故意讓黑切斷四子，成為 AlphaGo 必須通吃白棋的棋型。

圖八

圖九

手」的基本計畫，但對於白6，黑棋有別的應法。

圖十

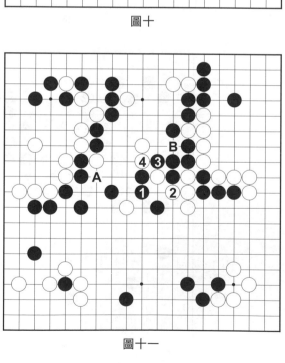

圖十一

圖十 黑2可以從這一邊接招，這著棋並不是很難，對白3提，黑4沒有問題，而對白5斷，因黑有下在2位，可以6、8反吃白棋二子，所以黑棋原本是沒有問題的。

圖十一 但 AlphaGo 沒花多少時間思考就一退，大概是覺得這樣更安全，但被白2、4追打，黑地有A與B兩個漏洞，至此終於被李世乭搞出棋了。

圖十二 這盤棋下完之後好一陣子，棋界一直認為，這時黑棋二虎還可以撐得住，所

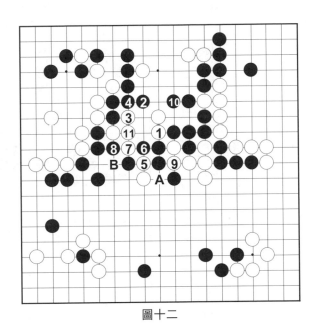

圖十二

以 AlphaGo 是錯失兩次機會，後來發現對於黑 2 白棋有 3、5 以下的手段，白 11 後，A、B 兩處無法兼顧，黑棋崩潰。這個手段看起來也沒那麼難，但和一開始的計畫是不同途徑，所以這麼多職業棋士都沒看到，可見這個局面的確很複雜，難怪連 AlphaGo 都下錯了。

第三局 AlphaGo 雖一次又一次放生對手，結果還是守住最後的防線，但這局棋則在失誤之後，就完全迷失方向了。

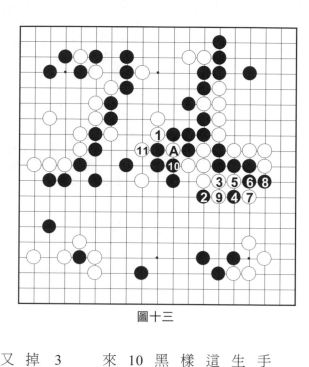

圖十三

以看出來，那個局面不完全是偶然出現，而是李世乭根據自己敗戰的經驗，感覺出

有人說「神之一手」本來是不成立的，沒有那麼厲害，可是我們通過棋局的進行就可

一口，果然「殭屍流」碰到 AI 還是照樣施展神功。

央，本來沒命的中央白棋，2、4 不但還魂，一邊切斷左邊黑棋，白 6 儼然準備反咬黑棋

圖十五 迷失方向的 AlphaGo 在別處亂闖了一陣子，再度擴大劣勢之後，黑 1 回補中

又找不到其他可行的方案了。

3、5 是一開始就準備好的手段，可以吃掉黑棋兩子，所已黑下 2 得不到好處，但

圖十四 對於白 1，黑 2 切斷，白

來越束手無策了。

10 提掉白 A 的「神之一手」，白 11 扳黑棋越

黑 4 以下幾著損棋之後，還是只能回頭黑

樣，是在沒有把握的情況下出手的，實戰

這著棋和 AlphaGo 至今的所有著手都不一

生戰鬥，可能順勢修補中央的漏洞，不過

手段，黑 2 碰，轉戰右邊，意圖若右邊發

圖十三 AlphaGo 找不到對付白 1 的

迎接 AI 新世代　60

圖十四

圖十五

AlphaGo 有機可乘的棋形，必須是李世乭這個人在全力拚鬥下才可能得到如此的勝負感。

「神之一手」論可看度與內涵都是超一流的，或許命名為「魔鬼之手」會更為貼切！

圖十六

精彩片段四：水平線效果

圖十六　這盤棋之後 AlphaGo 的下法，也成了討論 AI 能力的焦點，在形勢已無藥可救的局面下，黑 7 是棋力很低的人才會下的「小棋」而黑 1、5、9、11 等手段，完全是期待對方「超低級錯誤」的著手，在進入圖十六之前，黑棋也已經有很多手是這樣的下法，人類只要稍有棋力，是不可能這樣下的。

看棋的棋友很多人被嚇壞了，宛如諾貝爾獎得主，因為不肯認輸，突然躺在地上大吵大鬧，這樣的舉動讓人對 AI 發生戒心，賽後的記者會，問題也集中在 AlphaGo 的這個現象上。

因為我正參加圍棋軟體開發團隊，知道這個現象其實稀鬆平常，這是這場比賽前遊戲 AI 就發生的共同問題，日文稱為「水平線效果」。意思是因為程式對於「自己搜尋深度以上」的問題無法判斷，以至於作出從長期觀點而言會有不良影響的決定。

這盤棋其實在圖十三黑 2 時，水平線效果就開始發生了，因為黑棋要是在中央應付白

棋，白子被救回的情況就會「確定」，那麼 AlphaGo 的自我評估將大幅下降，但 AlphaGo 只要在它搜尋的深度內（例如十手）不去解決中央棋形，而在別處掙扎，中央的問題，會跑到程式的「認知水平線」之外，看不到的問題，不需去解決它。

雖然當時局面，AlphaGo 要是好好處理中央，勝負還在未定之天，但對 AlphaGo 來說，在別處鬼混，自我評估反而最好，說得簡單一點，水平線效果就是「AI 逃避現實的舉動」。

在圖十三的時後，因為局面變化還多，人類會覺得 AlphaGo 的下法有它的道理，不會感到那麼奇怪，可是棋局進行到圖十六，黑棋「只是一步一步接近死亡的界線」，對 AlphaGo 來說，1、5、9、11 一方面是拖延棋局進行，另一方面因為在走子模擬裡面，對手有很小的概率會出錯，所以這些下法依然是勝率最高的選擇！

AlphaGo 並非發生什麼特別狀況，可是對人而言，圖十六的下法非常怪異，甚至會感到「期待對方下錯」的惡意。記者會上有人問：Google 宣稱要把 AlphaGo 的技術應用在其他領域，如醫療、省電等，要是出現這樣，讓人訝異的行動怎麼辦？Google 說，就是為了避免發生這種情形，才要辦這個比賽。說得也不是沒道理，不過 AlphaGo 這場敗仗提醒世界，不管是人或機器都不可能是完美的。

「水平線效果」是至今無法解決的問題，此後 AlphaGo 團隊的對策不是解決它，而是盡量讓這個問題不會發生，雖然之後 AlphaGo 的進階版 Master 還沒顯示出弱點，可是這

個問題，還是讓人留下戒心；換個角度來說，只要 AI 在很多領域比人工作做得好就夠了，AI 有這麼大缺點，還能打敗人類，反而證明它擁有強大的能力。

第四局賽前我本來覺得因為五番棋勝負已定，媒體可能會失去興趣，不料第四局媒體並沒有明顯減少，而李世乭勝利的消息更被全球大加處理，反應比前一天 AlphaGo 勝利的消息還要熱烈，讓我感到人對於 AI 的感情真是既複雜，又微妙。

7
第五局——平靜收場，二〇一七年五月再見

其事地下第五局。

球媒體以這樣的氛圍，報導了第四局李世乭的勝利，只是 AlphaGo 並不會爆炸，照樣若無

「星際大戰」裡，路克將飛彈打進「死星」的弱點讓它爆炸，正義方也轉敗為勝，全

精彩片段一：大頭鬼問題

第五局雖也十分精彩，但我想把話題鎖定日後的「大頭鬼問題」上。

圖一　AlphaGo 白棋，這盤棋我在日本的電視台作實況轉播，白 2 斷出乎我的意料，我愣了兩秒後說：「哎呀，原來阿法師連大頭鬼都不知道耶！」白 2 被黑 3 抱吃，若沒有

圖一

圖二

後繼手段，白棋只是送菜，白4扳，右邊黑棋二子好像有危險，可是對此黑5之後有「大頭鬼」的手段正好可以吃掉白棋，也是李世乭已經算好的手段。

圖二　實戰時完全依照我的講解，成為此圖，對於白1，黑2再送一子，是妙棋也是「大頭鬼」的要件，以下黑8為止，黑攻殺勝白1氣，至此AlphaGo也終於發現被吃，白9轉戰右上角：這個結果白棋連下好幾手都被吃掉，當然虧了，觀戰者無不以為黑棋形勢大優。

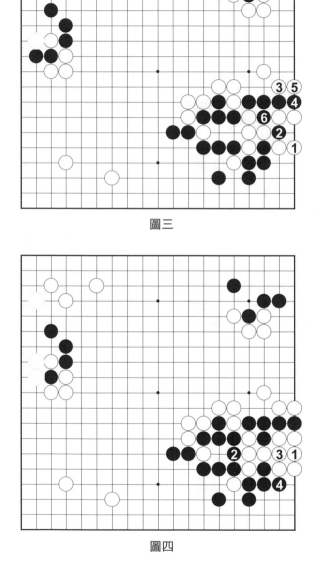

圖三

圖四

圖三　白棋要是繼續攻殺結果如何呢？對白1吃黑二子，黑棋重新再黑2撲進去，以下黑6可以先叫吃白棋。

圖四　接下來白1至黑4為止，白棋終究被吃。白棋的形狀很有意思，這一連串的手段，中文名字是「大頭鬼」，日文名字則為「石塔」，更是傳神。

「大頭鬼」不僅形狀好玩，它手段的銳利，一定讓人留下感動，而且出現度頻繁，是

圖五

有段者的必修課。

但大頭鬼的手順從圖一白3開始，到最後被吃掉長達二十二手，對人類來說因為是當成一套手順記下來，所以沒有那麼困難，但第四局 AlphaGo 讓人感覺算長手數的變化有問題，實戰又是無條件被吃；白棋因為沒算好這個變化，結果送子吃虧了，這樣的推論是很自然的。

圖五　實戰下到此，李世乭黑1、3在狹窄處做活，過於怕死了！被白2從寬廣方面包圍，白12為止，黑棋已經陷於劣勢，我想李世乭必定以為右下角得利甚多，不然黑11定會於2位長，AlphaGo 要吃掉這塊黑棋談何容易？

這盤棋李世乭後盤發力拼命，一度讓形勢接近，但最後還是找不到決定性的機會，AlphaGo 以四勝一負結束了這場賽事。

比賽完了，沒想到事情還沒完，日後 DeepMind 公開了一些對局時的紀錄，從這些紀錄觀察，我覺得「AlphaGo 漏算大頭

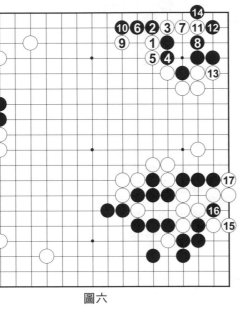

圖六

鬼」這個說法可能有問題。

理由有三：

一、軟體的勝率評估一直都是最重要的資訊，要是程式有漏算，在發現漏算時，勝率會有很大的波動，可是 AlphaGo 的勝率評估一直平穩，表示它只是按計畫行事。

二、在算棋紀錄裡出現這樣的變化：

圖六　對實戰白1碰，黑棋要是黑2以下頑強抵抗，白13變成先手，右下會有白17的手段。

也就是說，AlphaGo 故意在右下角棄子，有助於右上角的變化。

三、DeepMind 還公開了一些 AlphaGo 和李世乭五番棋之前，自我對局的棋譜，在棋譜裡面，出現了不知道大頭鬼就不會發生的變化，這盤棋的考慮時間比自我對局多得多，說 AlphaGo 沒算到大頭鬼並不合理。

迎接 AI 新世代　68

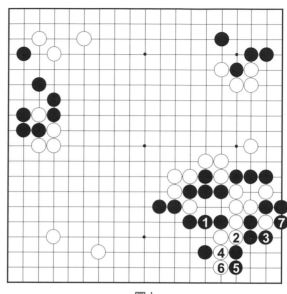

圖七

看來「阿法師不知大頭鬼」這個講解只好更正一下，不過對於「AlphaGo 是先知先覺的棄子大師」這種說法卻不敢苟同。

圖七 其實右下除了實戰以外還隱藏了一個變化，黑1時白有2接，這一方面的手段，對此黑只好3應，以下到黑7為止是必然，這個局面下邊白棋距離左下友軍很遠，黑棋暫時沒有問題。

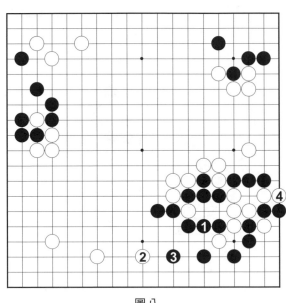

<p style="text-align:center">圖八</p>

圖八　但是白2來子，剛才的手段
就很有威脅，有的局面只好黑3應，白還
可以再下4，白2與黑3的交換對白棋來
說有很大的利益。

所以圖二實戰，白在下9之前下掉白
7，從人類的標準來說，是蠻嚴重的失
著，雖說AlphaGo這麼下有它的道理，白
7卻是不值得效法的，說阿法師連大頭鬼
都不懂實在失禮，但說它什麼都懂，就未
免捧過頭了。

這個大頭鬼問題在圍棋裡，可說是很
單純的問題，可是說明起來就蠻複雜的，
連以上的說明，也有很多簡略掉的地方。

圍棋對人來說實在太難、太複雜了！

7

五番棋總結——AlphaGo 讓人回味無窮

從五局全盤看來，AlphaGo 的表現不只棋力高強，內容也讓人回味無窮，面對強大對手行雲流水，找不到勉強的下法，在不知不覺中獲得領先；而且在還沒感到殺氣中，就要了對方的命。戰勝時彷若高僧達人，讓人想起吳清源老師；敗時則相貌完全相反，一直下希望對方失誤的將軍棋，樣子像是個絕不服輸的頑童，但這是同一機制的兩面，無法完全解決。

有人認為這次李世乭的壓力過大，沒有發揮真正實力；不過只要是人，心理與生理的波動在所難免。鬆懈、恐懼、緊張、疲勞，任何因素都可能影響發揮程度；一般生活中，做了十件好事後，有一件讓人產生疑慮，大家會覺得這只是雜音，當作沒事。可是一盤圍棋，單方須下一百多手，頂尖決戰中一手失誤就無可挽回，而機器每著棋都可以保持在一定水準以上。

除了身心狀態是人類的弱點以外，思考方式也不占便宜；AlphaGo 下棋，是一種純粹機械式的反應，如同對自動販賣機投入目前局面，它就吐出一個答案，雖然現在使用的概率處理，是完全客觀的。而人類的思考，還是需要邏輯的，因為 A 所以 B，此後應是 C 的一個推論，下棋時也會有這個思維，用前後的狀況，作一種故事性的解讀，找出因果關係來。

人這樣做當然有道理，想找出關鍵，提高效率，無需每一手重新作全局的判斷；但這種思考法難免有主觀混入，影響正確性。

AlphaGo 動用龐大硬體資源，不需要簡化資訊，直接處理全局，用超高的計算力得到絕對的客觀性，換掉李世乭，不見得會有別的結果，若論取勝的能力，AlphaGo 明顯超過人類了。賽前只有少數 AI 界的人看好 AlphaGo，比賽結果讓世界認識電腦威力，預感AI 將大舉進入生活的未來。

谷歌並非發明多驚人的技術，AlphaGo 將既有的深層學習與自我對戰訓練，加上與蒙地卡羅樹搜尋（MCTS）技術做了巧妙的結合；連 AlphaGo 團隊都未必想到效果會這麼好，要下好圍棋，死背棋譜沒用，需要對棋盤全體直覺式的認識，電腦程式必須用語言記述，「感覺」是很難涉及的領域，然而深層學習就是學習人的感覺的技術，彌補了至今電腦的弱點。

圍棋打敗人類的結果，也讓社會改變對 AI 的看法。我的朋友告訴我，原本他不相信自動駕駛，現在開始覺得說不定比自己還可靠，有人預言電腦可能奪走我們的工作，這次大賽結果很清楚的告訴我們，這不是杞人憂天。

可怕的是，AlphaGo 成軍只約一年，在很短的時間達到這個高度，因為有自我學習的機能，能不眠不休地磨練自己的品質，AI 的成長不僅僅是範圍擴大，它的速度也可能超乎我們的想像。當機器能把一件事做得比我們好的時候，我們該教它們什麼？或者不能教

他們什麼？而我們自己又還能做什麼呢？AlphaGo 留給我們一大堆新的問題。

回到圍棋，有很多報導表示 AlphaGo 下出很多怪棋，以人類所不能理解的手法擊敗人類，我完全不贊成這總說法，因為 AlphaGo 從來沒有違反「棋理」的著手，何謂棋理？我認為是「合理地衡量利益與可能性」這也是至今人類研究圍棋的共同目標。

棋理是人類思考的依據，正解分明的局面是不需要棋理的，AlphaGo 不止沒有否定人類至今的棋理，反而常常鼓勵我們，拋棄容易傾向確保利益的思維，更加擁抱棋理。

玩遊戲原本是最人性的表現，明知沒有實質利益，卻願意花一大堆時間在上面，對人來說最重要的還是，下棋以後是否感覺到充實。

李世乭在第四局賽完後，記者問他，連戰連敗之餘，為何還有力氣扳回一城。李世乭說：「儘管狀況超不理想，我提醒自己，對局時不要忘記享受下棋的樂趣！」

AlphaGo 在五番棋之後，一直沒再重現江湖，其間雖然有進階版 Master 的測試性活動，AlphaGo 本尊則沒露臉；但是 AlphaGo 在二〇一七年四月宣布，二〇一七年五月下旬世界排行第一的柯潔進行三番勝負，獎金一五〇萬美元，也是史上獎金最高的一次圍棋賽，人類與 AI 的最終決戰即將開場了。

第二章
圍棋 AI 的進階與追擊者──
DeepZenGo、Master 與絕藝

1 日本國產的 DeepZenGo 的挑戰

DeepZenGo 的前身 Zen 是軟體「天頂圍棋」的思考引擎，棋力有業餘高段，會下棋的人可能知道這個軟體，而實際在用或用過的人，說不定還會有點感情；因為如此，Zen 在中文圍棋世界，算是頗有知名度。

Zen 是由尾島陽兒和加藤英樹共同開發的，尾島陽兒在開發 Zen 之前，是 RPG 電玩遊戲界裡的著名程式設計師；在 AlphaGo 出現前，Zen 與「狂石（CrazyStone）」被視為二強，領導了圍棋軟體世界好幾年。

Zen 為了引進深層學習技術，二○一六年三月與日本多玩國（DWANGO）公司等攜手，改名為 DeepZenGo，以「打倒 AlphaGo」為目標進行開發，開發團隊成立大會本身就獲得日本媒體大量的報導，其後 DeepZenGo 的各項賽事，日本媒體也都盡可能給予關注

及報導。

　　DeepZenGo 團隊剛成立後，隨即在三月下旬與職業棋士對局的「電聖戰」，還被名譽棋聖小林光一讓三子，過了半年多的十一月，DeepZenGo 就與名譽名人趙治勳，舉行分先的三番棋賽。雖說這是已被預期的進展，但果然深層學習技術效果非凡。

（1）DeepZenGo 對趙治勳名譽名人三番棋

　　長久以來日本對人機賽就相當關注，這次是日本軟體第一次以平手與日本一流職業棋士對弈，比起平時的頭銜賽，到場採訪的媒體數量更是驚人：DeepZenGo 雖是日本「國產軟體」，但這是繼 AlphaGo 之後的人機戰，連日本之外的各國媒體也都非常矚目。

　　名譽名人趙治勳，是日本獲得頭銜次數最多的棋士，他的棋譜一直是中國六小龍世代當時的範本。

圖一

第一局　少年竟是老花眼

圖一　趙治勳猜到黑棋。到黑7為止的開局，讓我忍不住想笑，因為這不是趙治勳的棋風！

黑1、3、7比起一般的開局，位置偏高，這樣的開局雖有容易戰鬥的優點，一方面不容易成為實地；我蠻喜歡這種布局的，可是對趙治勳這樣下，可以感覺對手在竊喜，認為這盤棋會變得好下；想必趙治勳準備了少見的布局，考 DeepZenGo 一下，但從 AlphaGo 對李世乭戰可以知道，考考 AI 這個主意並不見得管用。

精彩片段一：DeepZenGo 不改本色

圖二　這盤棋開始從右上角發生戰鬥，白1夾，果然如此！

這手棋以一般眼光來看，是有點過份，Zen 本來是好攻的棋風，也是它的特點，這天我最好奇的就是——Zen 加進深層學習後會下出什麼樣的棋？白1不改它本來面貌，讓我

圖二

圖三

既安心又擔心；安心的是 DeepZenGo 就像是 Zen 長大了，沒變成另外一個人，擔心的是，這樣能下贏 AlphaGo 嗎？

圖三　我想一般職業棋士會白1往中央多靠一路，這樣對於黑2，白可以3擋守住這個防線；因白A位有子，次有B扳，把黑棋封起來應該比較好下。

圖四

圖四　實戰黑 1 以下衝出後，白 A 與黑棋過近，易受攻擊，但這盤棋黑棋本來以擴大左上為布石基調，白 6 的箭頭完全破壞黑棋勢力範圍，此後黑 B 至 E 四子可能受攻，黑F、G 之間也可能被切斷。因為很難評估全局黑棋的損失，也就無法斷定白 A 不好，這就是圍棋的有趣之處。

精彩片段二：逢斷必斷勇猛無比

圖五　經過右下角、上邊兩次交鋒，DeepZenGo 絲毫沒有居於趙治勳的下風，戰局延伸至左上角，白 1 碰是讓我叫好的一著，但之後的白 5，我本來以為會 A 擋，實戰竟然白 5 斷，DeepZenGo 的勇猛超乎我的想像。

圖六　圖五白 1 渡是最平凡的下法，因為白棋有 A 斷的弱點，能與左上角孤子連上，也算不錯了，只是黑 2、4 先手，黑子棋型優美。

圖五

圖六

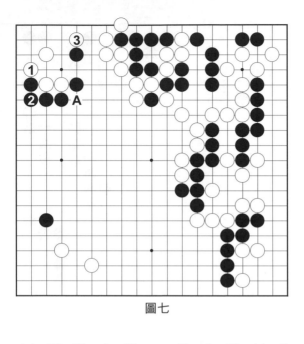

圖七

圖七 我以為 DeepZenGo 要白 1 擋，再 3 渡過，這樣留有 A 斷，看起來比圖六好；日語中形容對細部處理得當，有一詞叫「神經通達」，我當時想，經過「神經網路（深層學習的基本結構）」的訓練，果然神經纖細，沒想到卻是白 A 斷，我覺得 DeepZenGo 簡直有勇無謀到「沒神經」！

圖八 結果黑 8 為止，白棋戰時沒有後繼手段，9 轉攻中央，當時認為 DeepZenGo 下壞了，現在看起來，白棋雖暫時不動，留有各種手段，可依中央的棋型施出，是否真的失敗？和序盤時右邊的逼一樣，無法斷定。

圖九 倒是圖八白 5，改為白 1 立的手段，我覺得更為可行。黑 6 為止，左上角看來被吃，但白 7 後黑真要吃白並不容易，而黑棋也有被吃的危險，這樣下應該比實戰更好，圖五白 5 的逢斷必斷，原來是顯示了 DeepZenGo 深藏潛力的一著過人強手。

精彩片段三：DeepZenGo 老花眼致敗

圖八

圖九

圍棋軟體在加入深層學習以前，有很大的通病，我稱其為「老花眼」。意思是「遠處的東西看得清楚，但近的東西反而模糊不清」；一般人以為電腦一定比人算棋厲害，但需要靠感覺的布局，就只好背棋譜，其實情況幾乎相反，深層學習以前，軟體最大的武器是「模擬」，模擬必定只能針對全局去做，軟體在全局性的問題，可以有很好的表現，但對於

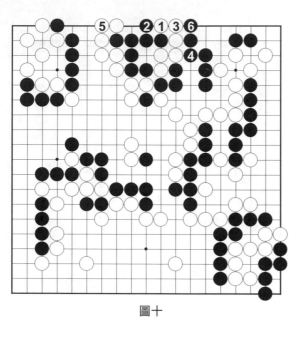

圖十

局部的死活或攻殺，也只能用全局的模擬處理，無法針對一處去準確計算。

人很容易就能對自己關心的局部聚焦計算，但電腦就比較弱，甚至關於辨認局部與全局這一點，連 AlphaGo 也還沒做到，深層學習普遍提升了軟體全體的能力，但電腦本身，處理局部的能力還是很有問題；AlphaGo 能勝李世乭，是因為全局的領先，領先程度大到可以讓它繞過局部的處理。

圖十 白 1 是大惡手，如圖黑 6 為止，白棋被吃六子，白 1 除了被吃一顆子；用圍棋術語來說是 DeepZenGo「淨損二目」，平常職業棋士為了賺二目，可說是嘔心瀝血、不惜身命，但 DeepZenGo 白損二目卻懵然不知，不會痛，倒讓人蠻羨慕的；白 1 立本來就是比較「正」的手段，深層學習程度夠的話，我相信白 1 是會被搜尋到的。

圖十一 這個棋應該白 1 立，黑 6 為止白死五子，也就是少被吃一顆子；用圍棋術語來說是 DeepZenGo「淨損二目」，原因應該是深層學習還不夠。

圖十二 這盤棋白棋的敗著是白 1 扳，

圖十一

圖十二

應該下在下邊A位，這個白棋形勢有望的地方，就是圍棋所謂「雙先手」的地方，不論哪一方先下到都能無條件得到利益，一來一去太要命了！要是人類棋士持白棋，是不可能不下A位的。

但DeepZenGo有它不下A的原因，對局紀錄也顯示，因為它對事實上已經被吃的，即B至I這一串白棋，誤以為還沒被吃，所以擔心下A對白棋有不良影響！

老花眼的問題，比「水平線效果」還嚴重，因為水平線效果出現時，大概已經形勢不妙了，而圍棋ＡＩ老花眼到連死活都看不清楚的話，可以說沒有棋可以贏。就因為這樣，我看了樊麾的五盤棋，也認為李世乭不可能輸給AlphaGo；實戰的白棋是被吃的，這個判斷只要是中級棋友，就不會出錯，DeepZenGo搞不清楚這個死活，卻對趙治勳還有贏棋機會，這也是圍棋深奧的地方。

對人而言，下棋就像畫龍點睛，在廣大的棋盤，畫出自己的構想，可是這幅畫的優點，必須由細部的勾畫去證明……DeepZenGo畫了一隻好看的龍，可是手竟然抖得沒辦法點到眼珠。

我頓時想起宮崎駿動畫「風之谷」的最後場面，巨神兵被庫夏娜帶出來時，克羅托瓦說的「有一點太早啦！」。

第二局　刺眼神功擊中要害

第二局緊接著第一局，在翌日連日開賽，DeepZenGo持黑，經過深層學習會下出什麼樣的布石令人期待。

精彩片段一：一夾定優勢

圖一　白2守角的瞬間，黑3夾好棋！白棋難過，一如DeepZenGo棋路在序盤就開始

圖一

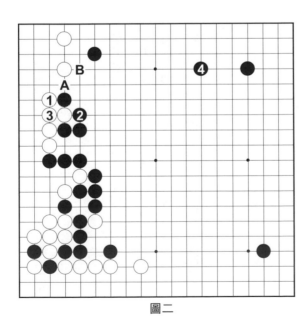

圖二

發揮力量。

圖二　白1應的話，黑2叫吃舒適無比，將來黑A、B可能成為先手，感覺全局黑漆漆的；連喜歡讓對方做模樣（單方廣大的勢力範圍）的趙治勳都覺得此圖不可行。

圖三

圖四　黑1、3這太怪了，稍有棋力的人一定不會這樣下，想下黑3的話，會如：

圖五　先從黑1撞，再黑3觀，這個手順的話，白只好2、4應，黑可以5、7圍攻，黑棋從此一帆風順，人類100%會這樣下。

圖三　白1不願被壓在下面而衝出來，平常的棋形當然這樣下，但現在這個局面，左下黑棋是銅牆鐵壁，黑2、4分斷，白棋苦不堪言，黑棋一擊奠定優勢。

精彩片段二：破眼執念非比尋常

棋局在 DeepZenGo 的優勢下進行，雖然有時會覺得稍微怪怪的，ＡＩ的思維本來就跟人不一樣，但這圖讓我笑到快從椅子上掉下來。

圖四

圖五

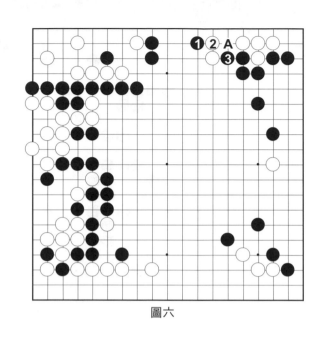

圖六

後不能「斷定」黑棋是錯的。

圖七　實戰時果然被白4跳出，看起來白棋輕鬆多了，但黑5破眼後7追擊，不到最

圖六　回來再看一下實戰黑棋的下法，黑3後，白棋下A就和圖五一樣，可是這個圖白棋已經渡過，不一定要下A，可以改下別處，要是那一著棋還比A好，黑棋就吃虧了，也就是說黑1、3的下法，只有風險沒有利益，這是圍棋最基本的邏輯。

另一方面黑3撞，緊自己一氣，讓黑棋的棋子有發生危險的可能性，所以只下黑1不下黑3也是一種下法。唯有黑1後3，這種下法令人稱奇，黑1後還搜尋得到黑3這步，表示DeepZenGo對「破眼」非常重視；加強深層學習之後，這種低層次的怪下法可能改掉，但破眼的積極性應該會被保留。

圖七

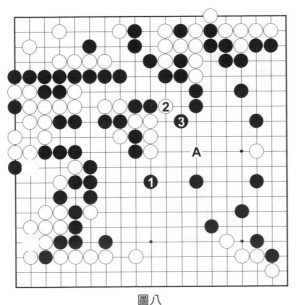

圖八

棋局成為趙治勳拿手處理的，在對方勢力範圍內騰挪的局面。

圖八　白2是趙治勳局後最後悔的一著棋，以為黑棋會應一下，結果被黑3從背後反擊，白棋變得更苦了；趙治勳局後把白2改放A處，還重下了好幾次，說這樣的話白棋應該還可以贏，不過這必須像他這樣身懷做眼神功才行，要是我還是不敢拿白棋。

圖九

圖十

圖九　實戰演變至黑 8，DeepZenGo 把白 A 吃掉，認為可以滿足，但白棋因此在右邊得以做活，白 A 可說是送菜，其實也可說得到丟出碎肉，調虎離山的結果。

精彩片段四：破眼攻擊中要害

圖十

右邊白棋區塊要是順利做眼，黑棋也不能樂觀，白 1 碰時黑 2 尖是「勝著」，

圖十一

圖十二

這盤棋讓人質疑的破眼功，終於擊中要害了；對於白1碰，人類的注意會集中在被碰的黑A附近，黑2的手段很容易被忽視，不過頂尖棋士的話，只要有一點時間，黑2應該是看得到的。

圖十一　實戰白棋為了做眼，讓黑渡過右邊，黑8後還要下損棋才能做活。

圖十二　實戰中趙治勳不堪再被搜刮，白1粘被黑2、4破眼，白棋棋塊「頓死」，

以玉碎收場。這是 DeepZenGo 第一次戰勝一流棋士，因為是兩天連續的比賽，趙治勳在後盤疲勞已經掛在臉上，也凸顯了人類的弱項。

雖說已經比 AlphaGo 遲了，但對一流棋士取勝，一直是 DeepZenGo 的目標；趙治勳現在雖不在棋界的第一集團，卻是代表性十足的棋士，局後擔任實際棋盤落子，作者之一的加藤英樹感慨萬千的說「終於等到這一天」，而之後還有更大的挑戰。

第三局　DeepZenGo 君子國投降

隔天才下第三局，趙治勳精神看起來好多了，他原本就是能量過人型的棋手，做為他三局棋盤前的對手，加藤英樹也不禁感嘆「趙治勳的『氣』實在太強，我都快坐不住了」。休息對人類來說實在太重要了。

精彩片段一：DeepZenGo 給我信心

重新猜子後，DeepZenGo 猜到白子，就算貼目是六目半（因為圍棋先下有利，到最後黑棋必須扣掉的目數，按照中國規則是七目半）DeepZenGo 的評估是白棋稍微有利，拿白子，加藤看起來還蠻高興的。

圖一　黑１跳時白２馬步飛讓我眼睛一亮，這時白Ａ、Ｂ、Ｃ三子與黑Ｄ、Ｅ、Ｆ互相競合，根據我的圍棋理論，這時成為雙方交的白２，是必須最優先考慮的，但當時要是

圖一

圖二

我拿白棋，說不定反而會下G位，為什麼呢？

圖二　因為被黑1、3碰退是白A的弱點，之後白棋難補，要是自己沒有滿意的對策，不敢貿然下A；但DeepZenGo不理黑棋，繼承白A的原意，繼續白4壓迫黑B、C、D三子，這又是我不太敢下的一著，因為黑在E位碰，就可渡過，本來黑棋渡也是一著大棋，白4反而促成這個手段，會不會讓黑棋太輕鬆呢？

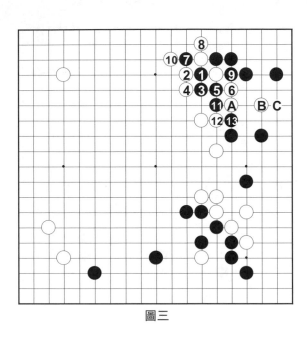

圖三

圖三 實戰因為白棋不補，黑1斷，以下黑13為止，黑棋連白的A、B二子都吃掉，順便連白C渡也省略掉了，我要是預見這個結果，拿白棋是不敢這樣下的。

但從此後的進行來看，左上白棋有利的空間龐大，白棋形勢並不差。

DeepZenGo 告訴我，想下的棋就放開去下吧！不過下輸了，DeepZenGo 是不會負責的。

精彩片段二：DeepZenGo 的內部矛盾

DeepZenGo 的開發過程中，我最擔心的是它的內部矛盾，好攻的 Zen 與善於形勢評估的價值網路，會不會發生路線不同的內部意見對立，主戰與平衡感的合作協調，是順利進步的關鍵；這個時期的 DeepZenGo，有些地方的下法還是讓我不解。

圖四 黑1拆時白2碰，我心裡喊了一聲「哎呀！怎麼下到那裡去！」這盤棋白棋利用厚勢，把黑棋分成三塊，現在應是磨刀霍霍，選哪一塊黑棋比較好殺，這時不在左邊開

圖四

圖五

刀，反而跑到右邊去撈地，實在令人無法理解，左邊由白棋下，不管A、B、C哪一著都是很嚴厲的攻擊手段。

圖五　實戰到黑9，是白棋轉身攻擊的最後機會，可以在此手拔，轉攻左邊A、B、C等，右邊白D子變輕，還留有E的味道，而黑棋先下也吃不乾淨。

圖六　實戰中白棋平凡的 1、3，花一手完成手段，被黑 4 補，白棋的攻擊機會就跑掉了。大概價值網路判斷，這樣形勢不壞，可是這樣下棋，DeepZenGo 的優點盡失，一點都不精彩。

精彩片段三：操機手投降，令棋界錯愕

以日本而言，這場三番棋是歷史性的賽事，其結果卻以「操機手投降」落幕，令人意外。圍棋實在是有意思，任何事都可能發生。

圖七　趙治勳黑 1 挖，3 斷，這是一種激烈手段，成則得以決定勝勢，反之有吃大虧的危險；不料黑 3 下後數秒，負責實際棋盤落子的加藤英樹宣布投降，棋局突然告終，相信很多觀戰的職業棋士，正睜大眼睛細算此後變化，聽到比賽結束大概都嚇了一跳，然後會問「為什麼要投降」？局後各界對投降也出現很多質疑。

圍棋 AI 投降的機制，一般是靠程式自己的評估，設定自己的勝率低過 X% 就投降，現在大部分 AI 的對局是設定在 30% 左右。

30% 就投降？大概有些讀者會感到訝異，這是當然的，因為人類不會這樣設定；若我現在與李世乭對局，勝率恐怕不會超過 30%，但我不會還沒開始下就投降；30% 投降的數字會不會訂得太高了？

但不用擔心，這就是現在 AI 的機制，30% 是隨機模擬中獲勝的概率，AI 的落子

圖六

圖七

是從隨機模擬中，經過精密的篩選得出來的，和實際有30％的獲勝機會，完全是兩回事，自我評估低於30％的話，現實上獲勝的機會是無限接近零的。

可能又會有讀者問，無限接近零也不等於零，為何要投降呢？雖然沒錯，不過圍棋的作法就是如此，圍棋比賽的結果，有一半以上是「中盤勝」，也就是說終局才想投降的，要是一直沒投降，對手可能出超級昏招，也有可能心臟發作，所以獲勝機會並非完全是

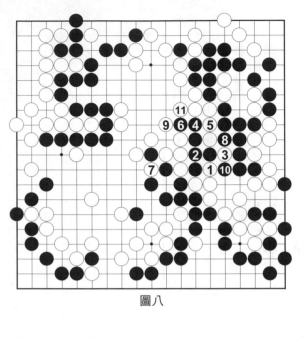

圖八

零，但圍棋除了比賽輸贏，還有印證相互技倆的一面，人類下棋自然會有一刻，感到對手表現高於自己，覺悟服輸，投降只是順從自己的心聲；令一方面若期待對方出現意外，也與圍棋的主旨不符。

數年前圍棋軟體棋力還低的時代，為了怕軟體亂投降，少許程式在比賽時，把投降訂在 0％，現在的圍棋 ＡＩ 已經很穩定，所以沒人這樣做了：30％左右是讓圍棋 ＡＩ 在較合理的局面投降的數字。

但圍棋 ＡＩ 的固有毛病，就是有時會對局面的「死活」作出錯誤的判斷，這種情形，圍棋 ＡＩ 會在必敗的局面，一直繼續沒有意義的對局，為了避免這種尷尬，電腦對局有「操機手投降」的機制，讓操機手隨時可以代表電腦投降。

圖七黑 3 時，加藤就是依這個慣例表示投降，這次比賽勝者有不少獎金，加藤自己當然想贏得要命，不會隨便投降。

圖八　想知道為什麼投降，就先從局面觀察吧，因為必須說明具體、複雜的手段，

圖九

圖十

初學圍棋的讀者跳過也無妨。要是不投降，白1打以下至白11為止，該是如此進行：

圖九　黑1粘時，白2、6先手活，舒適爽快！要是人的話，就算輸也要下2、6後才投降，此後白8變化告一段落，雖形勢黑棋稍好，但若是人類對局，並非只考慮投降的差距。

圖十　隨後有人發現，白1時黑有先下2、4的手段，白11時，黑12斷更為嚴厲，黑

圖十一

16為止不但吃掉白A、B二子，連黑4、C也救回來，原來 DeepZenGo 算得這麼遠，若是這樣的話，投降也無可厚非。

圖十一　其後過了兩天，年輕棋手研究的結果是，這樣做其實中央黑棋損失反而巨大，接下來白1、3渡過，白棋狀況比圖九時還好，所以完全是形勢不明；以人與人對局的標準來說，不管形勢如何，DeepZenGo，不，加藤英樹確實投降的太快了！

但不一樣的是，這是人機對局，加藤先生不只看到盤面，也看的到 DeepZenGo 的內部評估，加藤先生投降的徵兆，其實從投降前的數手就看得出來。

圖十二　DeepZenGo 白1是大惡手，平白損失一目以上，不下白3也比較好，白5又不像最大的一手。白1、3可能讓讀者覺得似曾相識，對，DeepZenGo 已經出現水平線效果了！這一局要是不下白1，形勢還咬得很緊，DeepZenGo 是有名的「樂觀派」，但不知為何，這局棋卻評估的非常悲觀，從白1開始自暴自棄，水平線效果出現之後，

圖十二

因為著手本身是損棋，對方應對之後，自我評估自然會越來越低，在加藤英樹眼裡，白1開始到投降為止，DeepZenGo 的勝率直線下降，已進入無可挽回的模式。

人們討論投降時的局面，是以 DeepZenGo 正常發揮為前提，事實上要是不投降，自暴自棄的 DeepZenGo 恐怕還是繼續演出水平線效果，而且越來越嚴重；可以說加藤先生的用心是「知道小孩子要開始大吵大鬧了，先把他帶出房間，以免吵到別人」。問題是，全世界都在觀看這場比賽，而看得見 DeepZenGo 評估的人，只有加藤，

絕大多數的觀戰者寧願看 DeepZenGo 大敗，也不願對局不明不白地收場。

日後，加藤英樹說：「因為在第一局 DeepZenGo 投降之前，出現好幾次水平線效果，讓我覺得投降太慢了，以至於第三局反應過快」。

我從七、八年前就開始觀看無數的電腦對局，對於水平線效果，覺得實在稀鬆平常，但不習慣而且認為那樣是「玷汙棋譜」的人，現實上還不算少數；圍棋 AI 是作者的作

品，還是社會共有的財產？經過這次對弈以後，會慢慢得到共識吧。

（2）DeepZenGo 參加世界圍棋錦標賽 WGC

二〇一七年三月十七、十八日，DeepZenGo 在東京調布國立電氣通信大學（UEC）參加 UEC 盃，此項比賽是世界電腦互比之中最有地位的比賽；這個比賽原來只是圍棋軟體的作者或團隊間的研究性活動，但二〇一七年對上中國騰訊集團的軟體絕藝引來各國絕大關注，結果 DeepZenGo 對絕藝二連敗，強度世界第二的圍棋 AI 頭銜，只好讓給絕藝。這兩局容後在絕藝的單元裡一起介紹。

隨後馬上在大阪舉行三月二十一日至二十四日的「世界圍棋錦標賽」，學棒球經典賽簡稱為 WGC，這個比賽是二〇一七年因應圍棋 AI 的進化才開始舉辦的，由日、中、韓代表與圍棋 AI 代表各一，進行連下三天的四者循環賽。最先邀請 AlphaGo 參加，遭拒絕後，改請日本的 DeepZenGo。

這是史上頭一遭頂尖人機混合賽。由前述的 DeepZenGo，與日本的六冠王井山裕太、中國代表芈昱廷、韓國王牌朴廷桓，進行四者循環賽。這個比賽也吸引大批媒體熱烈報導。本來 DeepZenGo 被認為也有奪冠的機會，但因之前的 UEC 盃表現不如理想，和頂尖棋士的「三連戰」令人既期待又擔心。

WGC 係以三井集團為主的日本關西企業界促成，冠軍獎金三千萬日圓，稱得上是重

中國排名第二的羋昱廷在大阪 WGC
接受媒體訪問（王銘琬攝影）

獲得 2017 年大阪 WGC 冠
軍的韓國代表、世界排名第
二的朴廷桓（王銘琬攝影）

量級的世界賽；日本代表的井山裕太，幾乎囊括日本所有頭銜，是日本地位不動的第一人，但因國內賽程緊密，一直不容易參加世界賽；不過井山的家在大阪，所以這個比賽讓他可以放手一搏；而 AlphaGo 不參加也在意料中，第一屆 WGC 可說是為了井山與 DeepZenGo 打造的比賽。

然而對中、韓而言，這次三國頂尖高手與 AI 之戰更是話題十足，出動了數量驚人的媒體；中國排名第二的羋昱廷，與韓國代表、世界第二的朴廷桓也在備受母國關注的情形下參加此賽。

第一天　DeepZenGo 對羋昱廷——
細微局面不會點空

第一天的對手，是前一天的晚會抽籤時才決定的，羋昱廷是現在上升氣勢最強的中

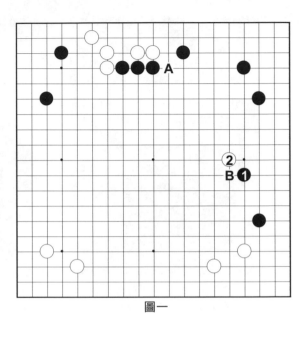

圖一

國棋士，當然，這個世界頂尖大賽的對手，一定是最不好對付的。

精彩片段一：四線肩已成常識

圖一　DeepZenGo 持白，對於黑 1，

DeepZenGo 白 2 四線肩，要是以前 AlphaGo 在下的話，必會引起一陣歡呼，但現在看起來這手棋還蠻平凡的，尤其這個局面，白能否 A 扳是重要的問題，白 2 一邊限制黑棋版圖擴大，一邊瞄準 A 位的反擊，在這個局面可謂標準答案，因為白 2 非常適切，將來黑 1 下在五線的 B，都有列入選項的可能。

精彩片段二：破眼功身影仍在

圖二　白 7 為止是肩衝後的標準進行，此後白棋等了一陣子之後得以 17 扳出，雖說並非這樣就能斷言白棋優勢，但白棋行棋順暢，讓人感覺握有主動權。

圖三　黑 1 攻白時，白 2 從這個方向反擊，出人意料，一般想法是，從上邊延伸到中

圖二

圖三

央的黑棋塊堅固無比，白棋應盡量避開，白2先往A方面安頓自己將來從B方面發展勢力，是比較普通的想法。白2、4、6從狹窄處硬鑽，唯一的好處是破取黑棋眼位，DeepZenGo的破眼功經過深層學習的洗禮，能夠露出水面，令人欣慰。

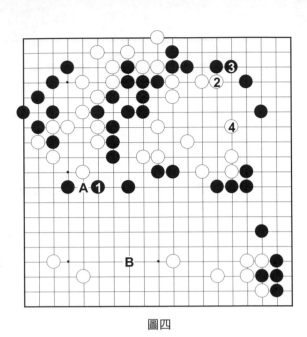

圖四

白2凸顯了兩個問題，一個是算不清這個部位的手段，一個是覺得這麼下自己還是贏的。

圖六　白1應該從這邊擠，黑2若不理，白3可以從這邊撲進去後，白7為止把黑棋吃掉，圖五白2讓白棋失去這個手段，損失了黑2必須補在黑地裡這一目棋；這盤棋

圖四　實戰中白2、4活淨，留有A、B兩個大棋，黑棋雖拿到先手，大塊還沒眼位，不能太為所欲為，不過形勢誰好誰壞，實在很難判斷。

精彩片段三：DeepZenGo 算地也是老花眼

圖五　圍棋到最後，雙方確定疆界的時段，叫做「官子」，雖不容易有大變動，若是差距很小的局面，就會成為勝負關鍵，這盤棋一直是形勢不明，至本圖DeepZenGo贏半目的可能性很高，黑1時白2叫吃，讓人不禁掩目，白2是淨損1目的失著，本來可以贏半目的棋就會變輸半目了。

迎接 AI 新世代　106

圖五

圖六

DeepZenGo 還一直都覺得自己會贏半目，到最後才發現已經輸了。

上次對趙治勳的比賽，DeepZenGo 對死活判斷的老花眼露餡，這次則是在算地時出包，呈現另類的老花眼。

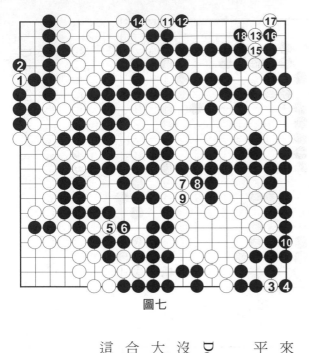

圖七

精彩片段四：加藤英樹的不在場證明

圖七　這譜是 DeepZenGo 投降前的經過，白1、3、5是無意義的叫吃，白13則是人類忌諱的「後手死」，是典型的水平線效果的棋譜，這樣的棋譜並不精彩，不過這是最明顯加藤英樹的「不在場證明」，因為上次比賽，加藤被認為投降太快，這次主辦單位不讓他擔任擺棋子工作了，當然他本人仍在當地的檢討室觀戰。

局後加藤也不提水平線效果的事，看起來他是有點要放下「不讓 DeepZenGo 出現水平線效果」的執著了。

第一天井山對朴廷桓，後半遭逆轉，與 DeepZenGo 雙雙失利，日本圍棋後盤軟弱，沒想到日本製 ＡＩ 也是這樣。不過開賽前，大家對 DeepZenGo 的實力原有懷疑，第一回合讓人不得不承認，它的確是一個值得登上這個舞台的對手。

圖一

第二天　DeepZenGo 對朴廷桓——
打劫處理功虧一簣

精彩片段一：李世乭目瞪口呆

圖一　DeepZenGo 執白棋。黑1拆時，
白立刻2碰，往對方現在下的一手，一頭撞
過去，讓在韓國做直播講解的李世乭目瞪口
呆了一陣子，這是人類至今不會列入考慮的
一著棋；朴廷桓表示，黑1時自己覺得還可
以，可是看到白2，才驚覺黑棋形勢已經不
好；為了打開局面，施出7夾的非常手段，
白10拐後還有A的反擊，白棋在左邊的戰鬥
反而占了上風。

圖二

精彩片段二：DeepZenGo 的如意算盤

圖三　面對世界第二的朴廷桓，DeepZenGo 序盤形勢大優，中盤後一點點被趕上，但

ＡＩ本來就有少贏就好的傾向，實戰中黑１提「劫」（黑１提白Ａ後，局部棋形是白再下

圖二　白１時黑不Ａ夾而２壓，是正常下法，下黑８為止，以看棋人的觀點來說，不覺得黑棋有問題，因為右上白棋厚實，局面最重要的空間應是下邊，此圖黑棋順利進入下邊，要是這樣不行，只能說本來的形勢就不好。

這個圖是誰都馬上可以在腦裡浮現的下法，但對局者的神經是最敏銳的，朴廷桓一定有他的理由，決得本圖不可行，才丟出圖一的變化球

我雖不贊成圖一白２的手法，不過這手讓對方感覺到最大的壓力，也得到了最好的結果。

圖三

圖四

A 位的話，又能將黑 1 提取；「劫」是如此處，雙方可以互提的棋形之稱，因雙方一直互提的話，棋局無法結束，所以規定「現在被提的地方不能立刻回提」。），白雖領先無幾，還有致勝的途徑；但 DeepZenGo 白 2 扳，這不太像是通往勝利的選項。

圖四　　DeepZenGo 大概這樣算，讓黑 2 粘回 A、B、C 三子，白 3 收官就可；但這是如意算盤，因為白 1 讓黑三子價值變小，那黑棋就更不會下黑 2 花一手救回三子了。

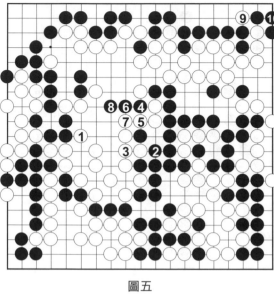

圖五

精彩片段三：複合症狀

圖七　這盤棋到最後，DeepZenGo 出現死活誤判與水平線效果的復合症狀，白 1、3、5 三手連續後手死，氣得講解的趙治勳，在講解台上折彎講解棒。

因為 DeepZenGo 搞不清楚，A 至 F 六子是死還是活，只好 1、3、5 拖延時間；加藤英樹說：「黑要吃白六子，需要從棋盤的另一邊，最右上的黑 G 下手，因為距離太遠！以 DeepZenGo 現在的能力，是無法辨認的。」

圖五　對於白 1，朴廷桓黑 2 從裡面打，是回天妙手！DeepZenGo 說不定漏算了這一著。黑 4、6、8 後，白棋無法吃掉這三顆黑子，形勢極度微妙，但 DeepZenGo 已經迷失勝利途徑；開始著急下白 9 斷，又算錯了！實戰被黑 10 粘的手段，終於逆轉。

圖六　對於黑 1，白 2 這步最為簡明，黑子雖會抵抗，總得 3 粘白再 4 封住，這樣下的話就沒問題了，但看起來 DeepZenGo 對「劫」的處理還不是那麼靈光。

圖六

圖七

雖和此圖情形不同，圍棋AI的價值網路，因為不特別辨認死活，現在還存在棋塊太大時，誤以為已經活了而被吃的問題；在某些特定情形，對人類輕而易舉的事，AI反而做不到。

第二天，DeepZenGo又在最後出錯，而井山對芋昱廷也與前日如出一轍，後盤慘遭逆轉；井山與DeepZenGo雙雙二連敗，讓主辦單位與日本棋迷仰天嘆息。

日本六冠的井山裕太在 2017 年 3 月的 WGC 時接受記者訪問，敘述與圍棋 AI 首次對局的感想（王銘琬攝影）

第三天　DeepZenGo 對井山持黑——
終於戰勝世界一流

日本的棋士與軟體在最後一天爭三、四名，有點尷尬，日本棋迷有人質疑賽程，為何不讓 DeepZenGo 與井山先下？其實井山在賽前自己說，他與圍棋 AI 對局經驗不足，希望不要抽到第一天，才能參考別人下法；抽到第三天，他本人反而滿意。比賽原本就是，輸了就會變的什麼都不是。

精彩片段一：被吃還是棄子

圖一　DeepZenGo 黑棋，開局不久，黑1後我想大概黑會A退，不料黑3立！害我揉了幾次眼睛，雖說不下黑3，黑B一子會被提掉，但黑3逃出，也只是和B子死在一起而已，我好一陣子都還在懷疑，是否棋子擺錯或轉播輸入錯誤。

圖二　上邊戰鬥結果，黑雖因棄A、B、6、8四子免於受攻，但白棋也順勢渡過上邊；我想普通棋士都會覺得黑棋是吃大虧了，可是 DeepZenGo 的評估並不悲觀，現在想起來我對黑棋的厚勢評價過低，但 DeepZenGo 也未免太樂觀了吧

圖一

圖二

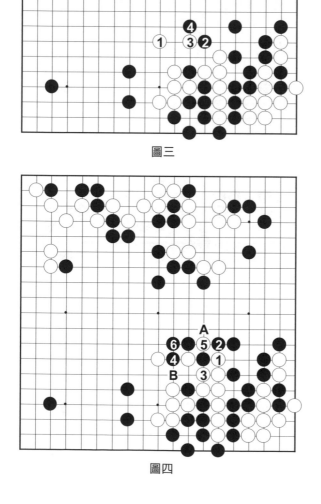

圖三

圖四

圖三　白1雖對下邊弱塊加補一手，DeepZenGo 還是不肯放過，黑2、4是得手的攻擊手法，以下展開了這次比賽中最凌厲的攻勢。

圖四　白1、3作眼時，黑4、6厲害，一般情形這個下法被白A衝出的話會吃大虧，但這個局面上邊有黑棋厚勢埋伏，白若下A，黑B撞，白棋雖然大塊反而完全沒有眼位。

圖五

圖五　所以白1撞無可奈何，以下白5為止DeepZenGo把白棋逼成一小團，黑6搶到最後要點，也奪得優勢。這局棋到最後黑棋都沒出錯，終於第一次打敗了當今一流棋士。

賽後加藤英樹透露，他們從WGC開始使用新版本，果然與之前的UEC表現判若兩機；DeepZenGo的表現就棋力本身，與世界頂尖三人相比沒有遜色，很踏實的又有明顯進步；但細部有待加強的地方多多，雖說都算可以解決的問題，並不是那麼簡單就能改善，需要整體的規畫。

雖說如此，DeepZenGo面對世界一流棋手，三局都獲得優勢，證明了這個比賽的意義，而各國媒體矚目，對主辦單位是很大的鼓勵，二○一八年要續辦此項比賽，本身應該不成問題。

（3）電聖戰

在大阪WGC兩天後的三月二十六日，DeepZenGo又在東京出場「電聖戰」。電聖戰是UEC盃的冠亞軍對日本棋院棋士各下一盤的比賽，以往為了測試

電腦棋力，由大師級棋士出來下指導棋，今年雖改為平手對局，但對手是 DeepZenGo 與絕藝，棋士要贏一盤都很拚，可以說是情勢大逆轉，反成為測試人類抵抗力的對局。

日本派出狀況僅次於井山的一力遼，面對冠軍絕藝與亞軍 DeepZenGo，他賽前刻意與絕藝在圍棋網站練習，並參加 UEC 研究會學習軟體機制，做了最完善的準備；就算沒比賽，研究 AI 下法，將是所有職業棋士的基本課題。

順便介紹一下一力遼，他今年十九歲，是日本東北地方大報「河北新報」的繼承人，只要乖乖地讀讀書，報社社長寶座就等著他坐，可是他偏偏只想當最強的棋士。

一力對圍棋的執著與熱愛，讓他在日本棋壇快速升級，現在已是對井山最具威脅的棋士。然而，河北新報老闆爸爸還是想拉他回去，一力遼還年輕，將來回頭經營報社也不無可能。

日本東北地區最大報社少東一力遼，狀況僅次於井山，但在 2017 年 3 月電聖戰中，終究未能打敗圍棋 AI（王銘琬攝影）

精彩片段一：明朗判斷

DeepZenGo 對上一力，這盤棋是考慮時間三十分後一手三十秒，快棋性的對局。DeepZenGo 執白棋。

圖一　開局不久，DeepZenGo 打入黑棋的勢力範圍，選擇被攻擊方，顯示它可攻

圖一

圖二

可守，白13時黑A跳，我覺得黑棋並無不滿，但一力嫌黑A不夠緊湊，採取更激烈的黑4。

圖二　DeepZenGo 對於黑 1 置之不理，2、4 吃掉左邊形成轉換，左下角星位 A 一子被吃也很大，對人類而言，這樣的變化本身不難，但對結果的判斷很不容易，實戰中白6、8 被沖斷以後還能頑強抵抗，白 10 為止黑棋缺乏亮點，白棋成功地穩住局面了。

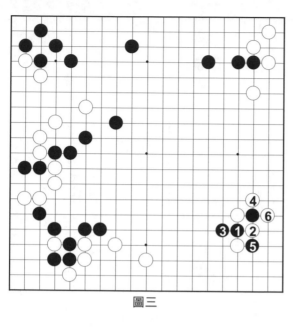

圖三

精彩片段二：爭先搶三線肩

圖三　對黑1挖白2、4令一力意外。一般常識是，這個下法對白棋不好。

圖四　黑4為止白A的星位又被吃了，接著左下角白棋星位，白棋一開始下的兩著棋都被吃掉了！原來這個局面DeepZenGo認為上邊白13肩非常重要，白捨棄星位一子，一切都是為了脫先到這一著棋，而一力對這一著棋並沒戒心；下到白13，DeepZenGo的勝率跳增3％。

精彩片段三：左右逢源

圖五　形勢稍不利的黑棋1、3作最嚴厲的攻擊，我本來覺得白棋形勢不錯，白2不粘，上邊棄掉也可，看到黑3，覺得白棋也沒這麼好辦，但白棋已有準備；白4是胸有成竹的一手，黑5為必爭之點，

圖四

圖五

<div align="center">圖六</div>

二○一六年底至二○一七年初「Master 的惡作劇」，讓世界過了一個熱鬧的猜謎新年。

2 AlphaGo 進階版 Master 的惡作劇

圖六　白1、3的衝斷是左右逢源恰恰好的手段，黑只好4應，以下白11為止乾淨渡過，黑棋已無勝機，這盤是 DeepZenGo 至今下得最漂亮的一局，此後對任何人類，應該都有勝機。

DeepZenGo 自二○一六年十一月對趙治勳後，可說屢敗屢戰，且又屢出紕漏，但看了這一盤，覺得它終於熬出頭了，但這只是一個開頭，此後必須追趕絕藝等，漫漫長路才將開始；DeepZenGo 在二○一七年六月，以「外卡」參加中國夢百合杯世界賽，屆時將成為比賽的焦點，也可能有不錯的表現。

二〇一六年十二月二十九日，韓國圍棋對局網站 TYGEM 出現新帳號 Magister，連戰連勝，而且對手都是網名已被辨識出來的中、韓一流職業棋士；超過十連勝時，世界開始注意起這個現象，而 Magister 也總不輸，三十一日為止達成三十連勝，全球開始在猜「它是誰」？

新年元旦後，Magister 改名 Master（此後都稱 Master），轉戰中國網戰「野狐」，中韓頂尖棋士傾巢盡出打車輪戰，無一不鎩羽而歸；而中國棋友看到自己喜歡的棋士對蒙面怪人束手無策，氣得呼天搶地，哀嚎遍野。

因一度傳聞 Google 否認 Master 是 AlphaGo，世界對 Master 的真面目之好奇達到頂點，日本與台灣對「謎樣網路圍棋高手」戰果，都成頭條新聞，甚至出現猜 Master 是「棋靈王」的藤原佐為這種說法，也獲得廣泛支持。

二〇一七年一月四日 Master 達成六十連勝之後，Google 出面承認 Master 是 AlphaGo 的進階版，而這次是進階版的測試活動，全球猜謎活動才告一段落。

中國是現在公認的圍棋最強國，李世乭敗戰後，還不乏有人認為，要是中國棋士就不會輸，Master 登場之後，這麼想的人就很少了；網路對局主要是三十秒一手的快棋，人類的確比較不能發揮，但六十連勝這個數字不是賽制可以說明的。

二〇一七年五月 AlphaGo 對柯潔的三番棋，雖說柯潔不是沒有機會，已經從李世乭時的全面對決，轉進成互相研究的氛圍，不再只是看成是 AI 與人類決勝負而已，我覺得

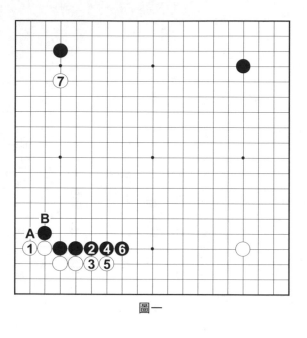

圖一

這是很好的方向。

Master 是 AlphaGo 的進階版，包括正確的形勢判斷等，當然也繼承了 AlphaGo 的優點；以下只介紹 Master 讓人覺得有別於 AlphaGo 的場面，觀察它有什麼改變，到底進階了什麼？

（1）陳耀燁戰 Master 白棋——
老牌定石恐成歷史遺物

圖一　白1立後，3、5連爬兩手，是 Master 的新手，白3、5這種手法，日語稱為「後面推車」，被認為是對全局有不良影響的下法，白5這一步若職業棋士大多下 A 或 B 位；可能是對下一手的重要性已有定見，不在乎局部的棋形，這種搶先手的下法也是圍棋 AI 的特徵。

圖二　黑1夾擊是名為「妖刀」的古老常見手法，李世乭對 AlphaGo 第一局就出現過，對此白2以下，至7為止是必修課，因

圖二

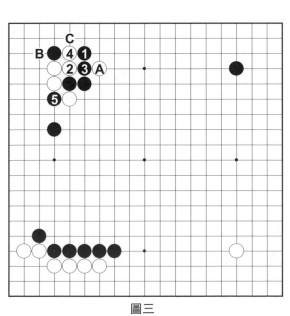

圖三

為適合黑1的局面，很多常成為布局構想的主軸。

圖三　黑1後的手順是白B扳，但Master白2、4沖出，又是新手！和左下角不同的是，這個新手對人影響更大，左下白棋的下法只是脫先手段，但白2、4帶來新看法，影響此後職業棋的布局；至Master為止，白2、4讓A子完全孤立，回頭還會被黑5斷，被認為是不利於白棋的下法。

圖四

很久以前，林海峰老師在重要比賽中下過2、4，因為結果輸了，白棋不利的判斷成為定論。

要是沒有成見，白2、4是普通人最想下的手段，不知道定論前，這樣下過的人必大有人在，其實Master在六十局中，下了好幾次2、4，這盤棋不是第一次，左下角也是一樣；陳耀燁知道Master會這樣下，故意誘導成這個局面的，黑5斷後，上邊左邊黑棋勢力寬廣，陳耀燁認為這樣的局面黑棋可以下，這盤棋之前的人類棋士是先在C位擋，單下黑5斷，一定是陳耀燁漏夜研究的結果。

圖四 實戰至白5止，一點不差是陳耀燁的構思，但此後並無法奪取優勢而敗下陣來，其後這個變化在職業棋賽多次被嘗試，雖還沒達成定論，但很明顯下妖刀的人變少了！這個新手是自己撈地給對方中央厚勢的下法，可以看得出Master對中央價值的評估並不過高。

（2）申真諝戰 Master 黑棋——Master 覷 AlphaGo 也傻眼

圖一 黑1覷也是 Master 驚動棋壇的一著，這手棋震撼的程度尤過於「阿法覷」，「阿法覷」在其部位暫時沒有別的手段，只是時機的問題，但這盤棋左上角至此被認為，相反方向的 A 覷是弱點之一，「Master 覷」捨棄此一可能性，反其道而行。

圖二 要找「Master 覷」的好處不是沒有，白1後黑2飛白3應，都是大棋，要是真

圖二

圖三

能成為此圖，黑A的「Master觀」與白1，反而占黑棋便宜，但因黑A後白3價值變小，所以白不會3應，黑2也無法先手下到。

不過這意味著，要是棋局演變成對黑1，白棋必須應，會讓白棋非常難過。

圖三　左上角白1應三三，也可暫時撐住，但黑棋本來就準備往黑2方面夾擊右上角，白2讓自己產生A、B等弱點，不利於此後戰鬥。

圖四　「Master觀」還有一個重要理由，是這個局面黑棋要擴大右邊勢力，左下角本來就想如圖黑1以下壓扁白棋，左邊A、B、C等從下面挖起的手段，Master原本就沒有看在眼裡，因此黑D與白E下掉並不足惜。

當然這些理由大家都知道，那為何至今沒人下「Master觀」呢？

俗話說「上有政策下有對策」當你鎖定一個戰略，開始投資，對方就會破壞你的構想，讓你血本無歸；圍棋是全方位都有意義的遊戲，這個局面棋局才剛開始，對手轉圜

圖四

圖五

的餘地太大了，作「Master 艦」式的投資，就像猜拳先出一樣，是不聰明的下法，這是至今圍棋的標準理論。

圖五 其實我並不認同標準理論，我長年主張「第一輪攻擊有利」的說法，也身體力行，不過棋力不夠，沒有明顯成績，也沒人理我那一套；黑1後3夾擊，用「就算稍微吃虧也要掌握第一輪攻擊」的想法去看，也還行得通。

圖二

圖一

（3）昱廷戰 Master 白棋—— 大雪崩是 AlphaGo 鬼門關

圖一　黑1至8，是吳清源老師開發的定石，因為棋形像是山坡積雪，被命名為「大雪崩定石」，這個定石變化複雜，到現在也還有新下法出現。

圖二　左上角雖然黑白相反，就是大雪崩定石，白7、9是 Master 的新手，圍棋 AI 並非特別愛下新手，只是順應局面的需要而已。

圖三　這個局面白1長，以下到9為止是標準定石，但現在右上角黑 A 硬頭指向白棋勢力範圍，白棋全局配置不好，不只 AI，人類也不想選這一圖。

圖四　白5以下總共在二線爬了五手，二線爬因為爬一次只多一目，與對方的外勢相比，損失太大，「不能二路爬」是剛學棋

圖三

圖四

時馬上就會被叮的鐵則，實戰為了吃掉角上的黑子，白棋也沒有其他方法；白17為了吃淨還要再爬一次，黑18為止形勢不明，這樣看來 Master 的新手還算成功，其實黑棋在這個過程中，錯失一個很大的機會。

圖五

圖六

圖五　白1時，黑2是不能錯過的一手，白7為止白棋無可奈何，

圖六　黑1提後，再3長，這個圖黑棋占優勢，圖五白1時，大概是 Master 六十局裡

面形勢最壞的瞬間，AlphaGo 對樊麾的公開棋譜裡，也有下錯大雪崩定石的例子，看起來

大雪崩是 AlphaGo 的鬼門關，不接近為妙。

圖一

圖二

圖一　對於白1夾黑2、4是 Master 愛用的手法，朴廷桓有備而白7貼，黑不好下。

那幾天大家拚命研究 Master，世界一流棋士大概從來沒有那麼團結過，外星人來襲讓人類大團結的好萊塢老套設定，還是有他的道理。

圖二　實戰下到白8，我以為黑會Ａ斷，雖然這個結果不覺得黑棋好，但那幾天

圖三

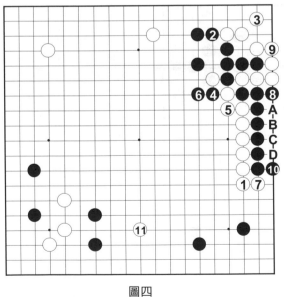

圖四

Master 就是這樣贏過來的。

圖三 結果 Master 的選擇是，黑1以下連爬五手做活，比對芈昱廷時還多爬一手。芈昱廷那場是為了先手吃掉對方，但這盤棋只為自己求活而已。

這個下法大概連對手朴廷桓都沒有料到。當然，黑1以下的手段不用一秒鐘就知道，一切還是判斷的問題，一般棋士在共同討論棋局時碰到此圖，很容易取得黑棋不好的共

圖一

識，而 Master 是認為與其 A、B 二子被吃，還是拖出來比較好。

圖四　實戰到下黑 10 為止，黑棋在右邊被壓迫成只有 A、B、C、D 四目地，黑棋雖有讓白 3 補活的亮點，只看右邊會覺得黑棋吃虧，但做全局來看，實在無法斷定是哪邊優勢。

這局和芈昱廷一戰來比較，兩局都是中盤過了還形勢不明，是讓 Master 贏得最「累」的兩盤。

（5）對金志錫戰 Master 黑棋——挑戰人類基本感覺

圖一　六十局裡至今人類還無法消化的，是黑 1 的三三，這個局面黑 1 進角，至今被認為是太偏於棋盤下方。圍棋若是附近有其他棋子，意義會改變，什麼手段都有可能，黑 1 的震撼是其他棋子都離得太遠，要是這手是好棋，職業棋士只好重新思考自己的下法。

図三

図二

圖二　圍棋因為四角部份比較容易確保，一般開局都是從角開始，黑1下在三線與四線的地方叫「小目」，是自古被認為最安定的下法，但 Master 常白2碰過來，意味有時三線太偏下方。

我喜歡下左下角白棋，雙邊都是四線的「星位」比較沒有被壓扁的顧慮，但這局 Master 像在說：「下那麼高，那我就從下面把你抬起來」，

Master 的其他下法讓人類棋士調整佈局構思，而這個下法則讓人連第一手都不能隨便下。

圖三　如前述「Master 觀」，直接進三三也有他的到好處，如先下1等位置再進三三的話，白棋有6、8連扳的手段，白14為止，黑1過於接近直接，直接進三三最大的目的是避免這個連扳。

圖四

圖五

至E、至11的白牆真的遭受凌虐。

圖五　實戰黑14為止反而有「攻牆」的味道，白不信邪15拆，立刻被16打入，此後A

圖四　實戰此後黑6為止，先手撈地後8、10安頓自己，主張白左下厚勢無法發揮。

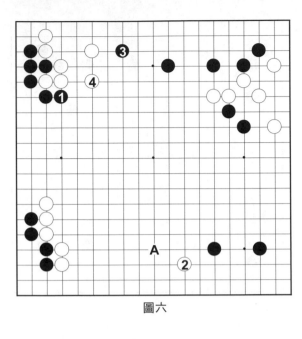

圖六

更適切的局面進三三獲勝，「直接三三」成為必須警戒的下法。

圖六　我認為這一局白棋本來不用受攻，前圖白7不用下，如此圖白2先占下邊大場如何？對黑3白4應，左上白棋比黑棋強不會受攻。

我認為這一局的情形，三三並不可怕，但在其後世界賽中，韓國「貴公子」朴永訓在

（6）古力戰 Master 白棋——

華麗手筋華麗收場

如同日本 NHK 紅白歌合戰的最後一棒，都由巨星歌手來擔綱拿麥克風一樣，六十局的最後一局由古力擔任。

圖一　這局我即時觀戰。白1出頭，到黑2時我只想著，白棋如何引出A、B兩個白子與黑棋戰鬥，不料白3、5先占邊，作出中央可戰可棄的態度。

圖二　古力黑1鎮後5，7沖斷，黑棋外勢浩大，我的視線也隨之移至左邊，考慮如何削減黑棋地盤，但 Master 不慌不忙，白

圖一

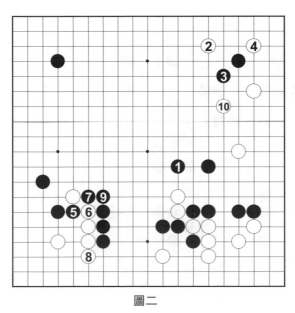

圖二

10加補一手；當然白10很重要，但若沒有精準的形勢判斷，很難下得這麼從容。

圖三

圖四

圖三　棋局進行到此快要大局抵定，黑1掛，要是黑棋這樣就能圍住中央，應該可以贏；中央雖說撐的很勉強，驟然看不出有什麼手段，我想說不定最後一局終於「來了」！

圖四　結果 Master 1、3後，施出5、7的殺手鐧，黑空破洞。

白7是只此一著別無他途的妙手，但開發 DeepZenGo 的加藤英樹說，因為白7是棋筋，經過深層學習的 AI 是會優先計算的，白7的妙處說明起來會過於深入，恕我略過。

圖五

實戰中白先手破地後10碰，這個
碰又能使黑地大幅削減，這樣看來序盤
Master捨棄中央的判斷，和這個手段也有關
連；最後一關也告失守，讓Master達成完全
比賽，Master來匆匆去匆匆，只留給了職業
棋士一大堆習題。

AlphaGo帶給職業棋士技術上的啟示，
是「自己是否低估了棋盤中央的價值？」，
但上述介紹的幾盤Master的對局，讓人覺得
「角與邊的價值比想像還大」，和AlphaGo
恰恰相反．雖然Master的等級分從AlphaGo
又大幅提升，它給人的印象，是隨意出招的

小頑童；要全面理解Master的下法，比AlphaGo更加困難．

在日本，指導高爾夫球迷時有一個說法，那就是「學習揮竿姿勢，要盡量以女子職業
選手為範本」，因為男子職業球員的體力遠過於一般人，不自量力學他們揮竿，不搞壞身
體也會讓球技後退。

AlphaGo的棋譜合情合理，一點都不勉強，足以作為職業棋士範本，但Master下得太

「神」，要學它的下法還是小心為妙。

有一位專家說，AI 在西洋棋是局部的手段比較厲害，但圍棋則是全局的戰略優於人類，因為戰略是龐大的學習與計算的產物，人類無法學習 AI 的戰略，但局部手段，則可能學習，還舉例畢昱廷、朴廷桓那兩盤二路一直爬的手段，意思是說這種手段人類不喜歡，但有時值得效法。

這個分析前半段可以同意，但後半段要打一個問號。二路爬的手法不用 Master 大師教，大家都會下，而要不要下，取決於對全局的戰略判斷，戰略學不來，卻只學二路爬的戰術就會更糟糕，將來 AlphaGo 再度進階時，會不會照樣二路爬也不得而知。

圍棋的戰略與戰術是無法一刀切割的；其他的領域應該多少也是這樣，不過以圍棋而言，戰略與戰術相輔相成的現象非常明顯。

AlphaGo 下法飄逸，在它面前人類也能有所發揮，Master 則讓人感覺掐著對手的脖子走，因為局部手段的戰術變強了，讓它的戰略有時顯得咄咄逼人。這是我的解讀。

3 騰訊 AI 第一聲──絕藝

絕藝是中國騰訊集團的 AI Lab 所開發的，AI Lab 在二○一六年四月成立，目地為

圖一

AI 的基礎研究及應用。絕藝是 AI Lab 的第一個開發計畫，團隊成員十三人，包括隊長的劉永升都不會下棋，這在後 AlphaGo 時代已經是蠻平常的事，不過 AI Lab 負責人姚星先生有業餘上段的棋力。

絕藝取自杜牧寫給當時的圍棋國手王逢的〈重送絕句〉裡面「絕藝如君天下少，閑人似我世間無」。

我在二〇一六年夏秋之際就對騰訊的開發略有耳聞，但那時還不叫絕藝，而是別的名字。

圖一　聽說絕藝的布局很有意思，黑1、3後馬上肩衝，不像傳統下法，從四角開始，後來也有職業棋士用這個布局取勝。

騰訊副總裁也是 AI Lab 負責人姚星在 2017UEC 代表絕藝領獎

2017 年 3 月 UEC，騰訊「絕藝」操機手（左）跟日本王牌軟體 DeepZenGo 作者加藤英樹（右）（王銘琬攝影）

絕藝從二〇一六年秋就開始在對局網站「野狐」測試，順利進步，到了二〇一七年，確定名字為絕藝後，在網上對弈五百盤棋以上，勝率高達 76%，網站裡面大多數是世界一流棋手，因為等級分上升達到升段標準，而成為該網站的第一個十段。

絕藝團隊至少其他還有兩個強勁版本，「刑天」與「驪龍」，時而在網上露臉對局，三個軟體在網路的成績相當，有傳聞驪龍是不學習人類棋譜的版本；但我看驪龍的對局，並未脫離人類的下法，不學棋譜應該只是程度相對於其他軟體較少而已。

（1）二〇一七 UEC 盃

絕藝離開網路正式亮相，是 UEC 年三月日本電氣通信大學舉辦的第十屆 UEC 盃電腦圍棋賽，UEC 盃在世界電腦互比賽中最有地位，歷史也悠久，但到二〇一六年為止，圍棋軟體作者、團隊間研究、交流的性質很強，而二〇一七因為絕藝勢必與 DeepZenGo 對決，形成一場具有新聞性的火拼。

這個對仗的水準用等級分來看，已超過人類，就像小鎮的角力比賽，忽然變成哥吉拉對

圖一

莫斯拉；以至今在網路的表現來看，絕藝可能略勝 DeepZenGo 一籌，日本能否奪冠，只好期待電腦比賽也有主場優勢了。

這個比賽的賽制，是首日先打七輪瑞士制循環，決定十六強之後，第二天進行單淘汰賽，兩天比賽十幾場，因為是電腦一點都不會累；例年來第一天總是比較冷清，但二〇一七年整個會場人滿為患，不僅日本媒體幾乎全到，中國媒體還有騰訊體育網等也群湧而至，熱鬧無比。

第一天的第七輪，前二強順利以六連勝碰面，爭第二天淘汰賽的順位，輸贏雖無關緊要，但這是史上第一次兩個具有頂尖級職業棋士棋力的軟體正式對戰。

圖一　絕藝猜到白棋。黑1時白2問黑應手，顯示絕藝實力，黑3稍覺委屈，但我也找不到代替方案，白4肩時，白2宛如刺在喉嚨的魚骨頭非常討厭。

圖二

圖二　白棋侵入下邊，就看黑棋如何開，打黑1逼，是擅長攻擊的 DeepZenGo 的失誤，被白6下到攻防急所，黑無後繼手段，整個攻擊能量就消失了；此後黑棋一無是處，在差距逐漸拉大的情形下認輸，可謂脆敗。

圖三　黑這裡應該鎖定下邊白棋，先在1位壓，舒解 A 位的斷點，這樣應該比實戰好得多。

賽前的等級分，絕藝本來就略勝一籌，可是希望 DeepZenGo 利用主場優勢上演好戲，加藤英樹在賽前答覆中國媒體時，說自己是四六開，輸面較大，中國媒體還說「加藤先生好謙虛」！但結果讓人覺得差距說不定比加藤所說的更大。據傳絕藝內部人士透露，這次比賽使用的版本，是網路測試版的進階版，它的強度「應該不會敗給任何人類」。

第二天淘汰賽，因為絕藝與 DeepZenGo 得到第一第二種子，順利在決賽碰面。

圖三

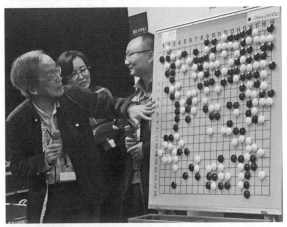

加藤英樹在 2017 年 UEC 講解 DeepZenGo 對局

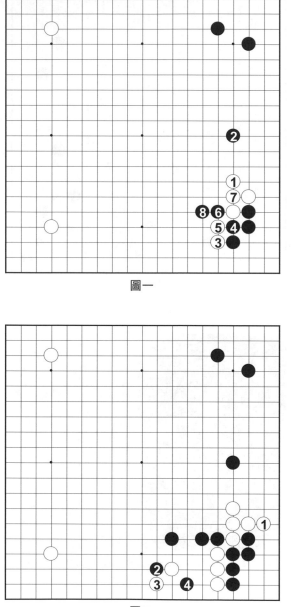

圖一

圖二

精彩片段一：是柔軟身段還是沒有骨氣

圖一　　白1為止的棋形，在AlphaGo的對局出現多次，黑棋多是在角上應一手，DeepZenGo劈頭就夾過去，不改好攻本色。

圖二　　但數手後白1時，黑2、4的手段雖然銳利，但我無法贊成，這是一邊撈地，一邊支援右下角的轉換手法，說得好聽是「身段柔軟」，說得難聽是「前線逃亡」。

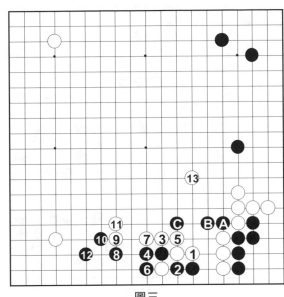

圖三

圖三　白 13 為止，黑 A、B、C 三子動

彈不得，重要的是右下角還沒活，要是「薛

丁格的貓」是 50% 死亡的話，這個角是 33%

死亡。只好這樣去解釋，因為角沒有活，

A、B、C 三子順便都送你也不足惜；但這

和一開始的主戰路線不合，怎麼去想，只好

各自解讀，但雙機的評估好像是平分秋色。

精彩片段二：不可思議的漏算

這盤棋的重點本來是絕藝的表現，但絕

藝的下法非常平穩踏實，不容易選出精采片

段；比起第一天，DeepZenGo 表現得頑強

多了，超過一百手雙機的內部評估，都還在

接近平手的狀況。

圖四

圖五

圖四　白1時黑2是不可思議的漏算，被下到白3後，勝率滑落數個百分比，表示對 DeepZenGo 有意外的事發生。加藤英樹解釋，因為白3棋形特殊，沒被搜尋到，我認為這只好說是深層學習功夫還沒到家了。

圖五　黑2長，這樣還是難解局面，比起絕藝的穩定，DeepZenGo 實在容易出問題。

圖六

精彩片段三：靜如處子動如脫兔

圖六　絕藝在開始領先以後，黑1時反

而2、4要在黑地裡面出棋，這雖是銳利無

比的下法，也有送子虧損的風險，在稍優的

局面下，沒有算清楚，是無法施出的手段。

事實上，此後局勢變化對於人類來說複雜無

比，要是絕藝真的有算清此後變化，其實力

可說高過對戰李世乭時的AlphaGo。

圖七

圖七　要下到此圖白12，我才能確認黑棋無法吃掉白棋，絕藝一舉奠定勝勢，右下角白A擋，黑只好劫活，這個手段沒有風險，白棋輕鬆多了，要是人類棋士一定先從右下角下手。

絕藝符合中國預期，拿下了UEC盃，安定的表現讓人覺得它不過只展現一部分的力量而已。

（2）電聖戰

電聖戰在UEC盃後數日舉行，如本書先前介紹，上午由亞軍DeepZenGo對一力遼，做一手三十秒的快棋賽，下午是冠軍絕藝上場，限時六十分以後一手六十秒；絕藝第一次與一流職業高手正式比賽，吸引非常多的中國媒體，騰訊直播的講評更是世界排名第一的柯潔與聶衛平的豪華陣容。

圖一

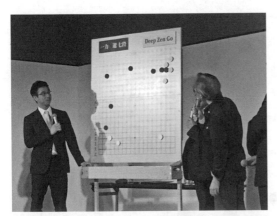

一力遼與 Deep ZenGo 的開發者之一加藤英樹
在電聖戰後檢討棋局（王銘琬攝影）

圖一　絕藝執黑，白1為止是最近職業

賽屢次出現的局面，絕藝下黑2，雖有棋士

下過，但被認為由對方上有A覷下有B飛，

是半調子手法；絕藝採用以後，人氣有回升

的可能。

圖二

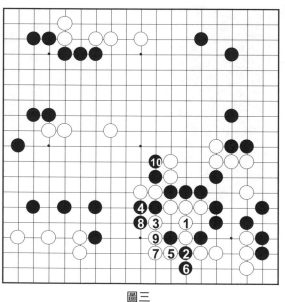

圖三

精彩片段一：打到棋筋

圖二　白2封鎖，一力自開局表現積極，對此絕藝針對白棋包圍網的缺陷，黑2準備後瞄準棋筋的黑8夾，使白棋棋形變惡。

圖三　白1無奈，以下黑10為止，黑棋反守為攻，但自己右下大塊也有危險，這種棋形對人類而言比較有機會。

圖四

圖五

精彩片段二：反封白棋

圖四　黑1、3反將右邊白棋封在裡面，如同先前白棋的封鎖，這個封套也有瑕疵，黑棋並沒有那麼輕鬆，白棋4、6先慢慢撬開。

圖五　一力是現在日本棋壇算棋最快、最準的棋士，白1至9的手順展現了一力的實力，很清楚地白棋突破了黑棋的包圍。

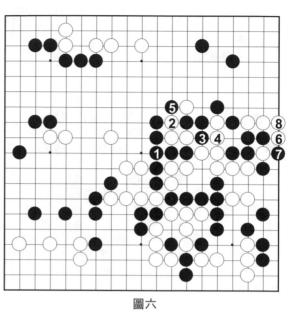

圖六

圖六　白8為止，黑雖提取中央三子，右邊六子被吃，右下大塊也還需做活，看來黑棋好像失敗了？

精彩片段三：漂亮棄子

圖七　黑1若下白2位右下角可以淨活，可是黑置右下於不顧1拐，救出A、B、C三子，但白下到2位，黑D至O的十二子全被吃掉，局面進入被認為是圍棋AI的弱項「大型攻殺」，讓觀眾覺得一力也有機會。

圖八　但黑棋胸有成竹，接下來黑5為

止切斷左邊後，回手7、9又砍斷上邊，中央白棋無法做眼的話，必須與右下黑棋攻殺，遠大於右下角的犧牲，黑15為

白棋雖勉強可吃黑12子，黑棋在逼吃的過程可以處處得利，

止白棋大勢已去，絕藝上演了漂亮的「棄子秀」一舉獲勝。

雖說是對AI有利的快棋，一力未能有明顯的機會，絕藝表現穩定尚有餘力，讓人

感覺與AlphaGo距離不遠，絕藝這次展現的水準，加強了對或許會舉行「電腦軟體頂尖

圖七

圖八

賽」的期待。

對局後的記者會上，騰訊絕藝的公關一再強調絕藝的目的不是碾壓人類，而是研發技術、造福社會。問起他們與 AlphaGo 對決的展望，絕藝方面表示完全沒有這種想法。但 DeepZenGo 的目標，現在還是打敗 AlphaGo，看起來絕藝的作法有一點不一樣。

Google 投入圍棋，不知會持續到何時？但後續的開發還如火如荼，除了騰訊集團與

AQ 是擅長深層學習技術的山口佑
單獨研發出來的（王銘琬攝影）

DeepZenGo，二〇一七年韓國棋院正式宣布參戰
圍棋 AI，此外世界各大學研究室，企業等都
在追趕中，也隨時可能引進深層學習以外的新技
術，如二〇一七年 UEC 盃獲得第三名的
AQ，它不是由團隊，而是具深層學習技術的個
人開發出來的，只要有技術，任何人或團體都有
開發的條件，後 Google 時代或許才是戰國時代
的開端。

第三章
圍棋ＡＩ們的個性與魅力

圍棋 AI 三兄弟，最早學棋的老大 DeepZenGo 棋力相繼被 AlphaGo 弟弟們超越，哥哥後來下輸弟弟，這也是人類世界中兄弟學棋的典型模式，但是，棋力稍差一點，不等於對社會的貢獻比較少，它們的未來都值得期待！

這一章我們將從各方面來觀察這三兄弟，重新確認它們的個性與魅力，

1
軟體特徵

（1） AlphaGo　不斷創新領導技術

Master 是 AlphaGo 的網名，在此我把它當成 AlphaGo 一起討論。

說到 AlphaGo，最先讓我想到的是它沒有為了圍棋而加入特化的技術，除了一開始用人類棋譜學習以外，對於圍棋本身可說是盡量讓它「自己領悟」，從 AlphaGo 自由自在的

棋譜，也可以看出這個方向。

AlphaGo 沒有專為圍棋而搞特化技術，是理所當然的事。因為 Google 之意本不在圍棋，是把它當開發技術的工具，不加入特別技術才會有泛用性。圍棋變化的廣闊，正好讓 AlphaGo 雖沒有為圍棋特化，也能尋找到很好的途徑。

AlphaGo 當然還在不斷改良中，從 Master 可以看出，它對棋局最後階段的「官子」與「地」的辨認等都有進步跡象，其他如先前所介紹的「敵對性學習」等，也隨時在加入新技術，強大的二十人高水準團隊，讓人對今後其他領域的技術移轉期待不已。

要做圍棋 AI，從 AlphaGo 的論文開始，現在已成「定石」，但 AlphaGo 的方法雖是很好的方法，並非唯一的方法，圍棋作為測試工具，應該不限於這次吧！

製作者哈薩比斯曾表示，AlphaGo 也有沒學習棋譜的版本，讓人猜想可能會用這個版本與柯傑對陣，但二○一七年五月對柯潔三番棋之前，有關此事沒有發出任何訊息，說不定沒有棋譜學習，還真不容易進步，來不及達到現在的棋力水準。真相有待下回揭曉。

看了哈薩比斯在二○一七年四月的發言、演講等，覺得他是越來越喜歡圍棋，有一天拋開研發，專心當圍棋迷也說不定。

（2）DeepZenGo 職人單挑大企業

DeepZenGo 由尾島陽兒和加藤英樹共同開發，但是有關程式方面，幾乎是尾島陽兒一

個人在做，加藤英樹雖然精通程式，實際上擔任所公關宣傳及尾島的諮詢對象。尾島屬於天才型程式師，不擅於對外交際，現在又還有如何運用深層學習等問題，沒有加藤，尾島也是寸步難行的。

對於「自我對戰強化學習」，DeepZenGo 並不熱心，這個領域是哈薩比斯的拿手好戲，也是 AlphaGo 的重要武器之一，老大哥不走同一條路，可謂「真有志氣」。

加藤英樹在開跑記者會時表示，DeepZenGo 不同於 AlphaGo，有長年「特化於圍棋」的技術，若能各取 DeepZenGo、AlphaGo 的所長，就能超越 AlphaGo。

尾島曾在採訪中說過「自己都不要動，程式自己會變強的話最好」，應該不是羨慕 AlphaGo，而是因為 DeepZenGo 要變強都得自己動手，事實上 DeepZenGo 的路線還是保留自己的圍棋技術。AlphaGo 是在大企業的大架構下成長，DeepZenGo 則是以日本「職人」精神打造的個人作品。

DeepZenGo 走自己的路，當然值得為它加油。

（3）絕藝　與職業棋士互動令人佩服

絕藝邀請羅洗河九段先生作陪練等技術指導，對研發進度有非常大的幫助，令我佩服。職業棋士與 AI 程式師、技術師的合作，並非簡單的事，圍棋與程式原本是相距頗遠的領域，而要在程式內容合作，不像一般人與人的關係，可以適可而止，必須先全面理

解對方的思維，才能做深度的溝通；若無互信互動的交流，無法得到真正的成果，雙方的經驗與專長、思考模式都不一樣，實在需要很大的努力。

絕藝由 AlphaGo 的論文出發，但已經開拓了自己的方向，除了與職業棋士合作；AI Lab 透露，絕藝在訓練中利用騰訊的雲端運算，得到高質量數據，這是騰訊集團才做得到的，也是絕藝大局觀正確，行棋安定的一個原因。

此外，絕藝在自我對戰學習過程中，有新的強化學習方法，加強了戰鬥攻殺的能力，能創造出更優質的自我模擬數據，從而導致了更強的模型。和很多其他圍棋 AI 相比，絕藝的對殺能力會更強。

絕藝團隊負責人的劉永升表示，圍棋技術可以提升的空間還很大，他們研發的目的不是打敗人類，而是磨練技術以轉換到別的領域，研究的過程本身會給人類帶來經驗和新的理論。

2 硬體規格

（1）AlphaGo ——它很貴，可是它很能幹

AlphaGo 登場的時候，讓人傻眼的是它的硬體規格是 1202 CPU、176 GPU，軟體作家

們驚呼「下這樣一盤棋，光是電費就比我一個月的薪水還多！」實在不愧為 Google 的大手筆。

一般的電腦計算是用 CPU（中央處理器）來執行的，GPU（圖形處理器）則是用來執行繪圖運算的微處理器，深層學習是以繪圖為主，所以要用 GPU 來執行。

對局時，基本上是 CPU 要等 GPU 得到一些結果後再去作模擬等演算，性能是以 GPU 為重，CPU 的數量是配合 GPU，只增加 CPU 的個數，對性能沒有明顯影響。同是 GPU，性能會不一樣，無法用個數單純比較，硬體的情況也會隨性能的進步改觀，硬體的問題大部分還是資金的問題。

按照 AlphaGo 的論文，深層學習的效果是——GPU 個數乘以學習時間。但 GPU 非常昂貴，二〇一六年一月一個差不多要台幣五十萬元，這讓許多軟體作者為了籌錢買 GPU 奔走了好一陣子。

不過個人電腦也有簡單的 GPU 機能，所以加進深層學習的軟體，在個人電腦也能跑。

從外界來看，AlphaGo 想要有多少硬體就有多少，此後要開發新技術也不用考慮硬體因素，這當然正是 AlphaGo 的魅力。

如 Google 對外所宣傳的，已將 AlphaGo 的技術轉用到省電、翻譯等領域。其中還包括 Google 強調的醫療，任何領域都可能用到 AlphaGo 的關連技術成果，先做省電、翻譯，

大概是因為發生一點小錯誤也比較沒關係吧！

（2）DeepZenGo──志向一家一台

DeepZenGo 常被說只有八個 GPU，但 DeepZenGo 在開跑記者會時宣稱，它們的硬體「與 AlphaGo 有同等的功能」，意思是說性能好，不能單純比較 GPU 的數量。

DeepZenGo 是商用軟體思考引擎，此後它最重視的也是這一塊，期待將來是家家都有「天頂圍棋」，不想做出與「個人用」相距太遠的架構。但另一方面 DeepZenGo 並沒放棄打倒 AlphaGo 的志向，以這個目標來說，現在的硬體規模有待加強，比起 AlphaGo 與絕藝，DeepZenGo 的硬體相形見拙，是 DeepZenGo 整體資源不足的象徵。自己會賺錢的軟體反而叫窮，也是圍棋 AI 有趣的現象。

（3）絕藝──只管自己需要

絕藝沒有正式公布過它的硬體規格，我的看法是，差不多在 AlphaGo 與 DeepZenGo 之間，可能是 AlphaGo 的幾分之一，DeepZenGo 的好幾倍，但絕藝目前沒有要和 Google 做硬體規模競賽的打算。

AlphaGo 是以打敗人類為目的，推算而訂下這個硬體規模的，絕藝若只是要以圍棋打造 AI 技術，確實沒有必要去跟 AlphaGo 看齊。

3 棋技

（1）AlphaGo——手筋華麗棋形優美

AlphaGo 常被說手法怪異，其實沒有這回事。AlphaGo 和人類下法不同之處，如「阿法觀」與「阿法肩」，只是使出那招的時間點比人快，但 AlphaGo 的棋子留在棋盤上的「棋形」，並不奇怪，甚至可用「優美」形容。

美不美，是人類主觀的感覺，當棋子形成「工作效率高」的棋形，會下棋的人從自己的經驗，會覺得這樣的棋形是「優美」的……AlphaGo 下的棋形讓人覺得好，表示人類的感

每次記者會，都會有人問到絕藝對 AlphaGo，亦即舉行 AI 頂尖賽的可能性。現在若開賽，硬體規模可能會影響結果，集結中國力量要打造比 AlphaGo 好的硬體沒有問題，但那又怎樣？萬一硬體好的那一邊輸了更沒面子！比硬體等於比資金，不是很有意義，真的要比的話，大概只好在同樣規格的條件下比賽。

現在的狀況是雙邊都有太多顧慮，短期內可說沒有對決的可能，但這個時代的變化實在太快，今天不可能的事明天就有可能發生。我的想法是，AI 間的比賽，不要變成硬體規格比賽，還是比較有意思吧。

性跟 AlphaGo 很接近，而且人類對圍棋的基本認識並沒有問題。

① 二線單立無言施壓

棋形好，有時也稱為棋形很「正」，棋形正的下法讓己方沒有弱點，選項可以達到最多，所以也是概率最好的下法。

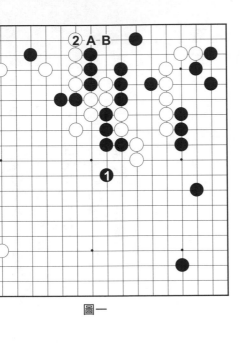

圖一

圖一　李世乭戰第一局，AlphaGo 白 2 立像長腿妹，是很「正」的一手，這著棋雖很平凡，要有相當棋力的人才會下；下棋時的心裡，總想多往前一步，這時會想更前進一路 A 扳，但被黑 B 擋，必須回補白 2 位，白 2「單」立，保留 A 與 B 兩種機會，而這個棋形，次下於 B 比 A 好多了。

圖二　黑 7 之後，白下 A 位時，黑棋必須補活上邊棋塊，右邊被弱化，成為此後白棋打入 B 位的伏筆。

圖三　「立」的手法第五局也有出現，黑 1 時，對於黑 1 覷，白以 2 立應，黑 3 後，

圖二

圖三

只好 5 回補到自己的地裡作活，白將來也還可以下 A 位，白 6 掛擴大優勢，是白 2 的效果；這個「立」的手法，見似簡單，在實戰要適切運用，並不容易。

圖一

②手筋—閃即時跨斷

圖一　白1跨斷，雖然簡單，但要對棋形有敏銳感覺才下的出來，實戰時白5為止，成攻切斷黑棋。

圖二　黑4抱可以吃掉白1一子，但白5、7後，中央黑四子反而被吃。

圖三　對於白1、3其實黑可以4叫吃，白5必粘，然後黑6，既吃白1又救中央，但黑棋不願意這樣下，因為這樣下之後，對白7覷，黑只好8應，黑棋出現「愚形」。

棋形優美，是棋子發揮最大效率的結果，簡單來說是讓「表面積成為最大」。下黑8後，黑8附近四顆棋子聚緊在一起，減少表面積，所以叫做「愚形」。

我們看圖三會發現全盤白棋的棋子順利連結發展，而黑棋的棋子比較落後，因為黑子表面積較少，整個棋盤看起來會感覺顏色比較白，深層學習是用它自己的方法，很細膩地學習這種感覺。

圖二

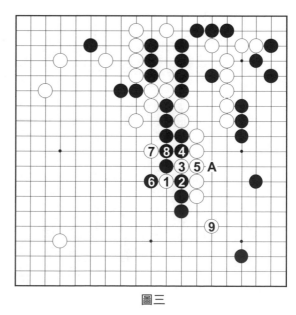

圖三

黑4、6的手法雖既吃人又救己，但這是「手術成功，病人去世」，萬萬行不得的。

AlphaGo察覺這種狀況，知道不會被吃，安心跨斷，但人可能會疏忽，漏看這個手段。

③ 輕踏梅花步

AlphaGo對棋形的敏銳處處可見，像是對李世乭戰第三局。

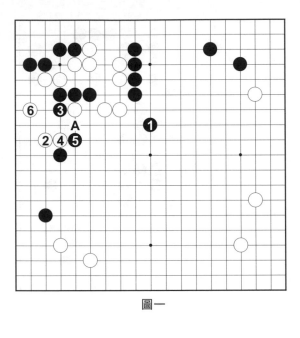

圖一

圖一　白2的三線點，是 AlphaGo 的「名手」，人類在這種情形，視線會靠近快被包圍的黑三子，白2的位置容易進入盲點，對於白2，黑必須3拐照顧黑棋，這時白4壓，得到一個「正形」，不下白2，就得不到這個好棋形。

再來看白6，我原本以為會下 A 切斷黑棋，但變化複雜，AlphaGo 見好就收，不作無謂纏鬥。

圖二　李世乭踢躍黑1跨斷，不想放過白棋，我在直播講解時驟然不知如何應付黑1，但白2閃避，又是一著輕妙舞步，黑棋形已崩不用直接理睬；白2也是人類盲點，因視線緊盯黑1很可能不列入考慮。

對於白2黑3拉回的話，被白4擋黑有A、B、C三個弱點，黑棋不好收拾。

圖三　實戰時為了不讓白棋渡過，黑1、3是唯一的方法，此後白10為止告一段落。

迎接 AI 新世代　170

圖二

圖三

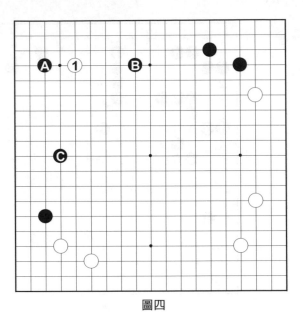

圖四

圖四　這盤棋是白1自己打入黑A、B、C的重圍中，結果白棋不僅如圖三全身而退，還順便割斷左下一子，黑棋塊並不比白棋塊強，左邊的戰鬥黑棋明顯吃虧；李世乭雖頻頻出拳，被 AlphaGo 一一避過，賠了夫人又折兵。

④ 華麗手順穿刺敵陣

這場是 Master 對柯潔，算是三番棋的前哨戰吧！Master 持白棋。

圖一　Master 也注重棋形，比起 AlphaGo 的輕妙，Master 會順便展現肌肉。

白1、3深入敵陣，是 Master 常用的手法，接下來白5碰，手法凌厲，不像到他人家裡做客。

圖二　黑1扳，不能示弱，白2以下是白棋的訂單，白6為止分斷黑棋，此後白8、10是漂亮手筋。

圖一

圖二

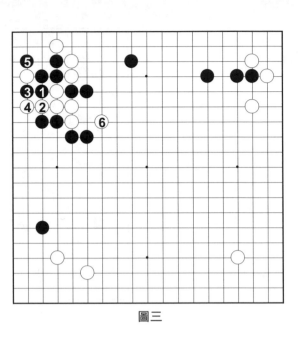

圖三

圖三 白6為止，硬是把黑棋分成兩邊，因黑還必須在左上角補一手，白不會受攻；白棋不是弱棋的話，黑棋子反變成太貼緊對方的「惡形」。

⑤ 強制定形咄咄逼人

圖一 Master持白棋。黑1時Master白2掛，是不由黑棋分說地命令式下法，原本大部分人認為這種下法是在形勢有利時才採用，黑棋至此並沒有下什麼壞棋，所以不會考慮這麼下。

另一方面左下角白棋從A夾，是很嚴厲的攻擊，白2從這方面壓過去會喪失這個手段，所以白B跳出，黑下邊與左邊無法兼顧，這樣也不覺得白棋狀況有何不好。但Master的下法更不由分說。

圖二 黑11為止，只好如此，這時白12斷，是Master的構想根源，左下棋形，Master認為，白12斷，作為棄子本身是不錯的下法，所以將黑壓扁在左邊後，正好施出這個手段。

圖一

圖二

圖三

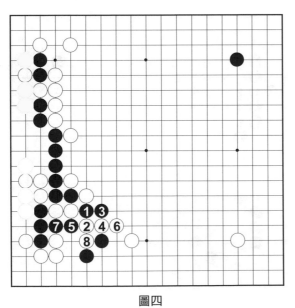

圖四

圖三 白14扳先手，讓左下白棋變安全後16夾，白棋左邊雖被吃三子，全局棋形效率很好。

圖四 因為一直是對黑棋下「命令句」，這個局面必須從圖一白2就評估，一般感覺會被黑1斷，白棋撐不住，這大概也是黑棋的判斷；但實戰中白讓黑5、7提二子再度棄子，白8為止白壓制下邊，取得全局優勢。

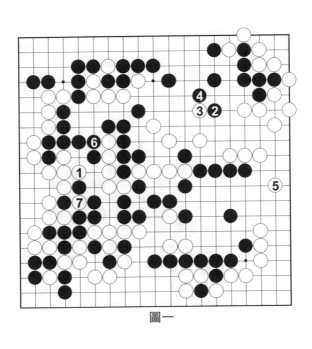

圖一

因為至此手數太長，人類不容易預測白棋的再度棄子，這個結果讓人不禁懷疑，是否圖一時黑棋已經有問題？

⑥ 輕易探知迷宮出口

這是對李世乭戰第二局：

圖一　棋局進入「大官子」，形勢接近的局面下，這個階段是勝負關鍵。

李世乭白1救回中央白五子，我雖覺得黑棋稍好，但也不知道該下哪裡？AlphaGo黑2跳，這是棋形很正的一著棋，但官子階段，不管棋形正不正，必須下「最大」的棋，黑2雖然好看，因為數不清有多「大」，敢這樣下的人不多。

對於黑2，李世乭白3碰後，脫先下到白5，這是最「大」的地方，白棋出現希望。

圖二

圖二　黑 1、3 是 AlphaGo 準備好的「決定打」，雖還不至於稱為「妙棋」，但連李世乭也沒清楚看見；也就是說，大家還在迷宮中打轉時，AlphaGo 已經看到圖一黑 2 的出口了。

圖三　黑 6 為止吞進白子，黑地暴增，確定勝勢。

AlphaGo 並非知道圍棋下哪裡最好，而是純粹地將圍棋當作「概率的大海」，找出獲

圖三

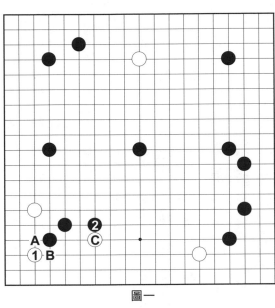

圖一

勝可能性最高的一著，而這個機制會由優美的棋形顯現出來，AlphaGo 告訴我們，可以更相信自己的眼睛、自己的感覺。

（2）DeepZenGo——好戰喜攻，下起來過癮

二〇〇九年，「天頂圍棋」開始上市時，我與 Zen 下了一盤讓七子的公開紀念對局。

圖一　開局不久白1進角時，Zen 下出黑2碰這著棋，左下角至白1是定石，此後是黑A或B，黑2沒有人下過。

姑不論黑2是不是好棋，黑2是很有「sense」的下法，不表明對白1的態度，先對白C做攻擊，觀看白棋的對應方法之後再來決定自己要下A或B。

我頓時成為 Zen 的粉絲，此後也在自己的比賽中嘗試受到黑2啟發的新手，獲得勝利。

Zen 好攻好殺，抓住對方弱子就不放，形勢不利時，會猛吃對方大龍，常讓棋局轉

敗為勝；日本俗語說「三歲小孩的本性，到百歲都還在」，DeepZenGo 繼承了 Zen 的特點，喜歡攻擊，對奪眼有很深的執著。

四平八穩的棋風勝率高，但喜歡戰鬥的棋下起來過癮，這大概也是商用軟體引擎 DeepZenGo 的一個考量。

在 Zen 的時代的棋力水平，攻擊性下法容易奏效，在世界頂尖水準的話，平衡感不好的下法就行不通；第十屆 UGC 預賽，DeepZenGo 對絕藝的那一局正是很好的寫照。

但在其後的 WGC 比賽，DeepZenGo 在內容並不遜色於世界一流棋手，DeepZenGo 超乎常識的積極下法，是否不可行還不知道；另一方面，即使因為這種人為因素的下法，導致勝率不高，但只要能在高水準的水平頑強抵抗，就是很有價值的技術。

圍棋是一著錯滿盤輸，只要你的能力比對方少 1％，獲勝機會就很少，但其他有些領域，生產結果是 99 或 100 並不重要，犧牲 1％ 就讓人過癮，是非常值得的。

① 超攻擊性手法

這是 DeepZenGo 對趙治勳三番棋第一局。

圖一　白 2 引出白 A 一子，人同此心，但白 6 往棋盤邊壓，出人意料。

圖二　對於黑 1，白 2 長，是普通下法，到白 10 為止，白棋也不壞，大部分職業棋士應該會選擇這個下法。

圖一

圖二

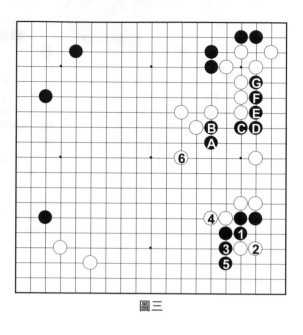

圖三

圖三　接下來白2立，原來 DeepZenGo 是在奪黑棋眼位，黑5後右下角情勢不利，但白6轉攻，對黑 A 至 G 數子，比常識下法還嚴厲，此後攻擊頗有成效，一段落後白棋形勢略優，右下角的超強勢下法是否不好，無法斷定。

②不留轉圜餘地

圖一　接下來，左上角黑1時，白棋暫時技窮，2、4轉攻中央，沒想到這個攻法，比想像要嚴厲的多。

圖二　白4、6連扳後，8點住黑棋急所（雙方必爭之處），白雖有 A 的弱點，讓黑棋一口氣都不鬆，白8順便打消了 A 的手段，白4、6、8是常用手法，用在此時最為適切。

圖一

圖二

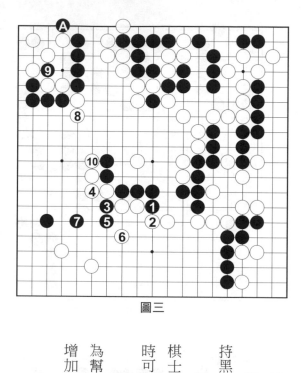

圖三

圖三　黑棋有 1 以下的反擊，但因為白 8 是先手，黑棋沒辦法，這樣看來白棋被黑 A 扳，反而確保了中央的先手利益，我原本認為白棋在左上角失敗，使形勢變壞，但至圖二白 8，白棋也很有希望；

DeepZenGo 看輕左上角，鎖定中央，也可以有這個觀點。

對趙治勳三番棋第二局中，DeepZenGo 持黑棋。

③為了攻擊，其他都是小問題

圖一　下黑 1 後再 3 夾，讓觀戰的職業棋士搖頭不已。這種下法沒看過，黑 1 是隨時可以下的「權利」，但不必現在行使。

圖二　此後若被白棋 1 位回補，黑 A 成為幫白棋作眼的惡手，現在將 A 下掉，徒然增加這個風險。

圖一

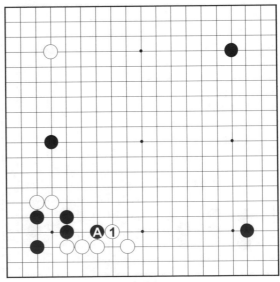

圖二

圖三

圖四

圖三　白2逃時，再下黑3，白棋也只好4應，黑棋甚至還有不下黑3，單下A跳的選擇。

圖四　實戰因為黑先下掉A，讓趙治勳覺得下邊已不值得用力，轉身白1夾，但黑2攻擊後，白棋做眼苦不堪言，黑棋頓時奪得主導權，黑A先下掉，反而導致最好的結果。

DeepZenGo 的看法是，這個局面最重要的就是攻擊左邊二白子，比起黑A成為惡手，

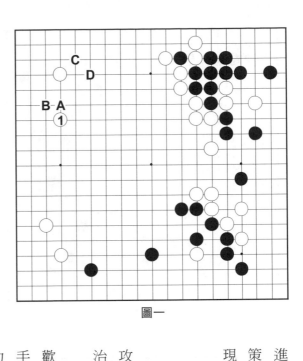

圖一

進入攻擊後，白棋對黑A採取B以外的對策，讓攻擊失效的風險還比較大；這個看法現在雖還沒被認同，也不能斷定它是錯的。

④ 動用全體力量

DeepZenGo 的下法，不僅攻擊力強，以攻擊為基礎的判斷，有時令人佩服。在對趙治勳三番棋第二局，DeepZenGo 持白棋。

圖一　白1從星位「二間高締」是我喜歡的下法，但這個局面，我也不會選擇這一手；因為左上白棋勢力範圍浩大，如何將勢力「實地化」抑或黑棋侵入勢力範圍時，如何對此予以最大的打擊，是最重要的課題。

職業棋士會基於這兩點，去考量次一手，但若這樣想的話，大概不會是白1，我可能下A位，將左上角守得結實一點，下B位也必大有人在，甚至下C、D等圍地，乾脆不讓黑棋打入上邊，也會列入考慮。

圖二

圖三

圖二　實戰黑1碰，這是「二間高締」的弱點，要下二間高締，必先要想好黑1的對策，DeepZenGo 白2、4採取最普通的應法，但這樣下的話，我看不出對上邊黑棋有好的後續手段，這樣白棋賴以為生的上邊寶庫一下就被掏空，怎麼得了！我要是白棋，想到這個圖，就會馬上放棄，也不會選「二間高締」。

圖三　實戰中 DeepZenGo 轉戰下邊白1打入，黑棋也不好應付，黑2算是普通下法，

圖四

⑤ 唯奪眼是命

人類攻棋時，是以圍攻為主要考量，但 DeepZenGo 對奪眼很有興趣，圍棋變化無限，朝勝利之路是不只一條的。下面是 WGC 時對朴廷桓，DeepZenGo 持白棋。

但白 3、5 讓白 A 也加入戰場。

圖四　黑 1、3 切斷白一子不得已，此後演變至白 8，雖是普通進行，但環顧全局，黑此後必須打入左邊，但白上有白 A 奪根，下有 B 斷，黑棋難補，全局都是白棋有利材料，形勢也是白棋優勢。

下邊白棋打入後的結果，從全局來看，黑子節節後退，明顯挨打，而白棋全局力量增強之後，做 A 等攻擊，又變得更加有效。

原來 DeepZenGo 守左上角時，就鎖定下邊打入，但人類會把注意力放在左上，忽視下邊價值。

圖一

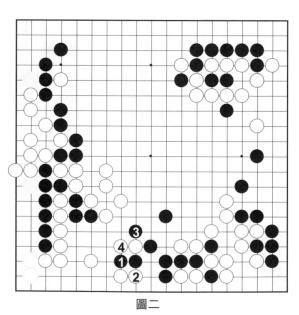

圖二

對下邊黑棋白2、4，奪眼目的明確無比，黑棋確實受到很大的壓力。

圖一

緊接著，白2、4一眼都不給，兩個白棋雙子並排的形狀，正像雙指直搗黑棋眼珠。

圖二

白12為止一邊得利，一邊把黑棋趕出中央，從圖一白棋的下法正不正確很難說，可說是一個簡明的途徑。

圖三

圖三

破眼太兇，反而會讓棋局落後，DeepZenGo 面對世界第二的朴廷桓還取得優勢，表示沒有調整得太過分。

⑥ **缺點就是成長空間**

比起弟弟們，DeepZenGo 有待加強的地方還是後盤。下面是對趙治勳三番棋第三局，DeepZenGo 持白。

圖一

圖二

圖一　黑1靠，白2、4應成為敗著，此後黑5、7先手提一子，黑9穿刺白地，DeepZenGo發覺不妙，開始出現水平線效果的舉動，但黑5、7、9都是極為當然的手法，也就是說，白2時無法預見到黑9的局面是不應該的，後盤是這種的強度的話，不論什麼棋要贏都很辛苦。

圖二　圖一白2可以改下24送子先手補斷，就可以脫先下到白6，不必被先手吃掉，

圖三

中央的利益大於右邊的損失，這樣的話我覺得白棋還好一點點。

圖三　若右邊黑挑 1 斷，被白 4 打，黑 A 粘的話白 B 會被吃掉，這個「接不歸」的手段，DeepZenGo 不能沒有看到。

此後的 WGC 對局裡，DeepZenGo 在後盤也出現大漏洞，電聖戰雖戰勝一力遼，然而一旦形勢接近，後半場的下法令人非常不安。

反過來想，DeepZenGo 有這麼大問題，表示還有很大的成長空間；現代圍棋重視平衡感，偏於攻擊還能達到高水平，本身就是很有價值的存在。

（3）絕藝——穩扎穩打堅實細膩

絕藝在網上作過數百場對局，是圍棋 AI 留下棋譜最多的，但因非正式對局，本書的棋譜講解，就只針對二〇一七年三月在日本的比賽，其他局說不定因為與對手稍有差

圖一

距，讓絕藝的下法顯得有點保守。

綜合網上對局的印象，絕藝的下法是不出奇招，穩紮穩打，但該使力時也不會錯失機會，可說進退有序。總結 ＡＩ 三兄弟在棋盤上給人的印象是：AlphaGo 自在如水，DeepZenGo 激烈如火，絕藝則堅韌如鋼。

① 腳踏實地不會暴衝

二○一七 ＵＥＣ 盃決賽，絕藝對 DeepZenGo，絕藝持白棋。

圖一　白1時，黑2是 DeepZenGo 拿手的「肩」，要是人類，很可能選擇從黑4方面沖出，但這樣白棋也有風險，實戰時白3、5這樣下，被說是「很會忍耐」。

圖二　白6為止，右邊雖小但五臟俱全，的確是白棋稍微領先的局面。

圖三　白2、4會被黑5壓，右上勢力範圍變大，黑棋右邊可戰可棄，白棋占不到便宜不要緊，說不定還吃大虧。

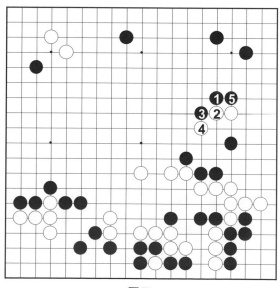

圖二

圖三

②重要局面不會鬆懈

比起其他 AI，絕藝的驚人之舉令人印象不多，但常常可看到小地方的細膩。

絕藝對一力遼時，絕藝持黑棋。

圖一

圖二

圖一　白1夾，不讓黑從右下角脫身，黑2後，4跳是比較少見的下法。

圖二　因為白有1斷的手段，黑6以下是難解的戰鬥，絕藝必須算清所有變化，才能下圖一黑4跳。

圍棋麻煩之處是，現在好，以後說不定不好。白1的手段就算現在撐住，此後隨時有爆發的可能，日本棋界稱這種棋為「kimochi（氣毛、心情）不好」，會盡量不下。

圖三

圖四

圖三　但這個局面絕藝是該撐的，黑1最安全，但白2攻後4又是先手，黑棋腳步緩慢，此後不易處理。

圖四　另一種下法是黑1撞，但這個局面。白棋往寬廣方面2立，黑棋就已經付出代價，這個圖也是黑棋受攻的變化。

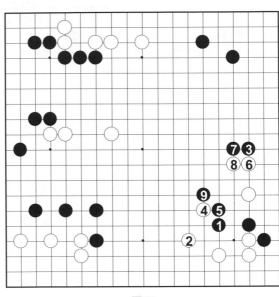

圖五

圖五　實戰中因黑 1 多跳一步，得以下到黑 3 夾，沒有讓白棋一邊攻黑一邊占據右邊的作戰得逞，黑 1 顯示絕藝的實力，是品質很優的一著棋。

絕藝的親兄弟刑天與驪龍，從現在網上的對局看不出很明顯的不同，但此後有可能展現自己的個性；絕藝的線上系統有單機版和多機版；單機版的棋力與多機版差距沒有那麼大，要是騰訊想要將單機版轉為商用軟體，應該短時間內做得到，雖然目前看起來沒有計畫，騰訊是遊戲公司，只要時機成熟，應該會有這個意願吧！

4 將來

（1）AlphaGo——一切還在未定之天

二〇一七年五月對戰柯潔三番棋的結果與世界的反應，大概會成為重要因素，我個人認為，圍棋作為開發測試的工具，應該還有很大的意義，無論結果如何，短期內 Google 不會完全退出圍棋。當然這或許是職業棋士的一廂情願！

AlphaGo 的出現雖帶來讚美，也帶來疑慮與恐懼。

AlphaGo 登場後，世界開始認真討論，電腦能力過人時會發生什麼狀況，比起樂觀的遠景，AI 會為人類帶來無法承受的衝擊，這樣的評論、預測似乎比較多。

人類對於新的技術開始總以懷疑的態度對待，但「電腦能力勝過人類」，其嚴重性是其他新技術無法相比的：DeepMind 進入 Google 傘下時，所提的附帶條件就是要 Google 成立 AI 倫理委員會，開發 AlphaGo 的人，對自己的技術不是沒有警覺的。

圍棋可說是世界的共同語言，除了作為研發工具外，難道沒有其他的力量嗎？

（2）DeepZenGo——三年後超人軟體上市

加藤英樹預估，現在 DeepZenGo 的版本，大概三年後就會上市，這當然會造成一些衝擊，但從長遠看並不是壞事，對此容後再敘。

DeepZenGo 開跑時，就有一個固有的懸念，因為「深層學習」是電腦自己會從資料尋找特點，加以學習；而 Zen 是手工打造、特化於圍棋的程式，各取所長之前，這兩樣東西會不會是相剋的？

初期的 DeepZenGo 有「程式內不一致」的現象，好攻的 Zen 想往前衝，但深層學習想拉它回去，但 DeepZenGo 已經達到這個水準，我覺得已經不是問題了，DeepZenGo 可以改進的地方還多，可以更上一層樓而達更高的水準。在人類與 AI 可能產生矛盾的將來，程式內部有一點矛盾，說不定反而有學術上的價值。

比起兩個弟弟，DeepZenGo 可說是省吃儉用。硬體規模大一點的話，有些毛病說不定能迎刃而解，有足夠的副手的話，程式調整也不必都是尾島一個人來做，說不定還有嘗試不一樣版本的餘力，

但個體戶職人手工打造，是 DeepZenGo 最大的魅力，我個人覺得還是不用太性急的強求棋力進步，讓 DeepZenGo 走自己的路吧！

（3）絕藝——期待以圍棋研發技術

騰訊 AI Lab 負責人姚星說「絕藝的研究不止於圍棋 AI，會對深層學習和強化學習做研究開發，一年下來已經有具體的成果。如本章開頭提到的，利用雲端計算、改良自我對戰學習等，都算是泛用性技術，看起來研發本身是絕藝的基本方向。

二〇一七年電聖戰時，絕藝的對局讓我印象頗深，包括網上對弈，至此局為止絕藝的下的棋，大部分是一手三十秒以下的快棋，考慮時間大多設定於一手十二秒，電聖戰中與一力遼的對局，比賽規則是限時一手一分鐘。

這一局絕藝將自己的考慮時間提高為四十秒，一般來說圍棋是想越久，下出來的棋越好，但圍棋ＡＩ不實際跑看看，就很難說，因為想太多的話，若不合程式的設計，可能會出現意外，考慮時間四十秒，想必絕藝測試過，但實際和人的對戰經驗沒那麼多。

從資料來解讀的話，絕藝考慮時間十二秒的贏面相當大，而且人類下棋，在對手思考的時間，自己也是在想，而自己下的快，對手思考時間變短，也是很有效的攻擊。

這一盤棋是絕藝第一次公開對人比賽，中國的期待很高，更改考慮時間，不能說沒有風險，比賽後的記者會上有人問起這一點，負責人的劉永升表示「絕藝只想下出內容好一點的棋，沒有考慮風險問題」，這話讓職業棋士聽起來蠻舒服的。

ＡＩ Lab對於社會可能會對ＡＩ抱有戒心非常在意，只要絕藝一直保持這樣的初衷，人類對絕藝也一直會是肯定的。

（4）圍棋是拼圖，還是一幅畫？

對於圍棋ＡＩ，有人解讀為「它只不過匯集古今的圍棋智慧，在各局面選擇適合的手法拿出來使用」，這樣的想法立足於圍棋是「追求真理」，古今的圍棋知識包含很多真

理；因為圍棋 AI 儲存的知識比人多，又容易比人搜尋到有用的知識，結果會比人強——

但我不覺得是這樣。

圍棋或許可以比喻成肖像畫，若下棋是追求真理，那研究圍棋，就像是去完成一幅世人公認的「圍棋之神」的拼圖，而下棋的目的是在尋找圍棋之神的「拼片」。不過真正的圍棋之神誰也沒見過，自己現在收集到的拼片到底是不是屬於「真神」，也不得而知。

想要完成「圍棋之神」肖像，還有一個方法就是自己先有一個「圍棋之神」的意像，然後乾脆自己把它畫出來，雖然不是真神，只要畫得比對方像，真的圍棋之神也只好讓較像的人贏吧？要是手上有拼片，和自己想畫的部位正好一樣，那順便貼上也無妨。說不定AI 真的擅長這一點，但關鍵是「心中有沒有自己的圍棋之神」，也就是自己有沒有固有圍棋觀這一點。

圍棋 AI 的機制，主要是用概率在判斷與運作，愛因斯坦說「神是不會擲骰子的」，真正的神與概率無緣，我認為圍棋 AI 一開始就在畫自己的神，而沒想要收集「真正圍棋之神的拼圖」。

AI 至今下出來的新手已經不計其數，沒有自己的圍棋觀，是做不到的；有時會覺得AI 和某棋士相似，可說它只是用用手上的拼片吧？AI 畫出來的圍棋之神，比起人類想的更像真神一點，我認為這才是 AI 最值得參考的地方。

第四章
圍棋AI走過的路

圍棋AI如何達到今天的棋力呢？我不會程式語言，就用一般的語言去敘述，圍棋AI的機制並不那麼複雜，要裡解應該不會有困難。

1

一九六九—一九八四　黎明時代

西洋人看見圍棋的外觀，大概會覺得和電腦還頗投合的，圍棋程式的開發從六〇年代就已經開始，當初進展很慢，一九六九年才開始有對弈軟體，它的能力差不多只到被「叫吃」的話會逃，作者的評估是三十八級，還談不上什麼棋力。

一九六九年吳清源老師曾發表文章，期待電腦圍棋有更進一步的發展，一九七〇年大阪萬國博覽會時，也有特設圍棋專區，展示回答圍棋詰棋問題的機器等。一九八〇年開始有商用圍棋軟體上市，但只能觀賞對局或是整裡自己的棋譜，沒有實際對局的功能。

2 一九八四—二〇〇五 手工業時代

一九八四年後，世界各地開始有圍棋軟體對弈比賽，有的比賽還提供差不多可以生活一年的獎金，促成很多人投入圍棋軟體開發的工作。

台灣的應昌棋圍棋教育基金會，自一九八五—二〇〇〇年長期舉辦應氏盃電腦圍棋比賽，也為圍棋軟體的進步做了很大的貢獻。

各種比賽之中，中國陳志行教授的軟體「手談」在一九九三—一九九七年之間拿到七次冠軍，成為暢銷商用對弈軟體；此外也有眾多中文世界軟體作者相當活躍。

這個時代因為程式的所有內容都需要靠人自己去輸入，是圍棋軟體的手工業時代；軟體的棋力必須仰賴作者對圍棋的了解，但是程式內容的繁雜，讓軟體作者非常辛苦。

（1）極小化極大算法（Minimax 算法）

我在序章曾提過，圍棋被歸類為「完美信息遊戲」，意思是所有相關的資訊完全攤開在棋盤上，如井字遊戲、象棋、西洋棋等，都屬於這類遊戲。

電腦處理雙人的「完美信息遊戲」，一般用的方法是「極小化極大算法」。

井字遊戲因為變化很少，可以從開始就直接搜尋到勝利的局面，這在日文叫做「完全解析」，是很貼切的名詞。隨著電腦性能的進化，有些遊戲如西洋跳棋（Checkers）已經被

該自己下

該對手下

該自己下

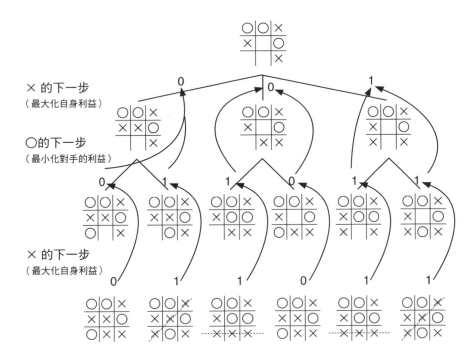

井字遊戲

電腦完全解析了，但如象棋、西洋棋等，就算電腦能力強大，離完全解析其實還有很遙遠的距離，也就是說再怎麼搜尋都無法達到「勝利」這盡頭。

怎麼辦呢？電腦這時用的方法是，判斷局面的優劣，給局面一個「評估函數」（亦稱評價函數）代替「輸贏」，電腦以搜尋最好的「評估函數」，代替搜尋確定的勝局，所以「評估函數」是電腦最重要的武器。

如上所述，一步一步去搜尋，就像在一九九七年 IBM 的「深藍」打敗當時西洋棋棋王卡斯帕洛夫，也是在這個機制裡運作。

為了讓電腦的棋下得更好，人類陸續開發了一些更有效率的搜尋方法，而為了正確評估局面，利用「機器學習」技術讓電腦自動從棋譜學習棋形等，做了許多改良；基本機制遭遇最大的問題是圍棋的「評估函數」非常棘手，無法準確算出來。

（2）「評估函數」的問題

然而比起「深藍」的輝煌成就，圍棋軟體的進步卻停滯不前，連業餘初段都無法達到，與人類的差距是九子以上，也就是說電腦先下九手才換人類下棋也無法贏。圍棋軟體最主要的原因是，圍棋與西洋棋不同，不是擒王型的遊戲，擒王為勝的話，只要把王將死就是一百分。但圍棋比的是最後誰圍的地多，而「地」不到最後就無法確定，所以對電腦來說目的散漫，使得評估困難；目標遙遠，也不知如何評估。

圖一

還有一個因素是，圍棋的棋子全部一樣，看似單純，反而讓「評估函數」的難度加高；西洋棋、象棋等因為每個棋子的功能與角色不同，如棋子的得失、位置等，電腦比較容易就棋盤的現況去做評估，圍棋每個棋子的價值並非與生俱來，而是由周圍甚至全局的情況決定，這種「流動性」更讓電腦摸不著頭緒。

缺乏具體資訊，讓電腦很難就棋盤局面直接評估，要得到具體資訊，必須對局面再加以分析，而這個分析又非常困難；例如圍棋最基本的規則是「連結」，同色的棋子由棋盤線連結在一起。

圖一　黑A、B、C、D四子由棋盤線完全連結，白子被分成兩個單位，E、F與H、G各成二子的連結。因為圍棋棋子不會移動，一旦接上就成為至死不離的共同體，棋子連結數多時稱為「棋塊」。

連結是圍棋的最基本狀態，電腦一開始必須辨認棋子處於什麼樣的連結，才有辦法下棋，可惜棋子的連結不一定像此圖明明白白，大部分必須加以分析，而此項分析又是一大難事。

圖二　如此圖黑A與B形成圍棋術語中「尖」的棋形，「尖」雖然沒有由棋盤線連結但事實上黑A與B是完全連結的，因為圍棋是雙方互下，C點與D點黑棋必得其一，也必由棋盤線連結；AB事實上是「共同體」，要是誤以為A與B沒

有連結，必定吃大虧。

寫程式的人必須把這個知識寫進去，最簡潔的方式應該是「當同方兩個棋子共有兩個空點時，視其為連結」。

圖三　這個定義在此圖非常完美，黑一、A、B三子是緊緊連在一起，

圖二

圖四　但此圖的話，問題就來了，黑1往這邊尖的話，白2擠，會出現D、C兩個斷點，白棋必得其一，要是判斷黑1、A、B是已連結的，可就糟了。

當然就這個棋形的話，追加定義可以解決，但那個定義又會導致別的棋形沒有涵蓋到，而定義太過慎重，必造成其他誤判，引發更大的副作用；當場計算該棋形是否連結，可能是最好的方法，但棋盤上到處有這樣的棋形，而且會互相影響，光是確認棋子的連結，就讓機器累死了。

圖三

圖四

3
二〇〇六─二〇一五 蒙地卡羅時代

二〇〇六年第十一屆電腦奧林匹克九路盤的冠軍，是由法國統計學者雷米·柯龍製作的狂石獲得，也震撼圍棋軟體界，原因是它的評估函數是使用「蒙地卡羅法」得到的。當各界還在懷疑這個手法是否只能用在九路盤時，狂石馬上在二〇〇七年第一屆UCE盃的十九路盤比賽再度奪冠，大家才察覺新的時代已經來臨了！

（1）蒙地卡羅法

何謂蒙地卡羅法？它的正式名稱是「蒙地卡羅方法」，也是本來就已經被確認的方法。簡單來說，它是指電腦作多次模擬後，以其數據做為答案。

常被用來說明蒙地卡羅法的是圓周率的演算：

圖一　在正方形上畫接邊的圓。

何況連結只是最基本的認知，其他如死活等有無必須分析的要件；總之圍棋因為沒有王，又無法從棋子本身得到資訊，使其評估函數的準確性大大低於別種遊戲；直到二〇〇五年出現了使用「蒙地卡羅法」的軟體，讓評估的問題得到很大的突破。

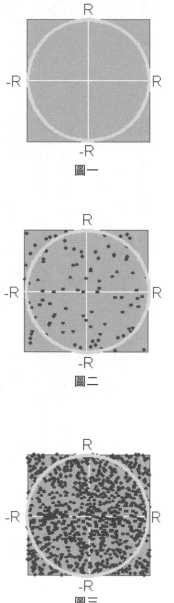

圖一

圖二

圖三

圖一　用亂數把點打在四角裡，也會有一部份是在圓外。圓內點數 82，圓外點數 18，$\pi = 3.28$。取樣不多的話，會有偏差，

圖二　圓內外點數 785，圓外點數 215，$\pi = 3.14$。模擬夠多的話，結果就會接近正確數字。

圓周率大家都知道，說不定覺得沒什麼了不起，如果對象是大家都不知道的東西，這樣試一試就能知道答案，那豈不是很厲害！

圍棋軟體如何利用蒙地卡羅法呢？乍看之下也許是不太聰明的方法，它是從現在的局面，讓程式「隨機」地「試下模擬（Rool Out，簡稱『模擬』）」到終局，這樣它就可以從結果取得一個勝或敗的數據；作很多次模擬之後，軟體根據這些數據，就能選擇結果最好的一手。

狂石作者、法國統計學教授雷米柯龍

為何說乍看不太聰明？因為圍棋就算接近終局的局面，要「模擬」到程式能認識的「完全終局」也需要一百多手，平均到終局需要兩、三百手；花這麼大的力氣，才僅僅得到一個數據，真是不太聰明。

一般而言，局面越是有利，模擬的得勝率會越高，用電腦龐大的計算力作足夠多次的模擬，其結果的得勝率就能評估局面的好壞與最有利的次一手；蒙地卡羅法就是，將隨機試下模擬所得到的勝率，作為評估函數。令很多人意外的是，其正確性明顯高過其他方法。

如前所述，圍棋被歸類為「完美信息遊戲」，也就是說它與撲克不同，沒有隨機性，一著棋是好棋或壞棋是不會「隨機」而改變的；除了狂石的作者雷米柯龍，沒有人相信圍棋跟「隨機」有關，當然也不會覺得蒙地卡羅法可行，願意花莫大的力氣去嘗試。

其實一九九三年就有論文討論過用蒙地卡羅法下圍棋，但當時的電腦能力太低，無法作充分的模擬，也未能獲得有意義的結果；但到了二〇〇六年時，電腦計算能力比九三年高了數千數萬倍，狂石得以用蒙地卡羅法得到的優質評估函數，為電腦圍棋帶來很大的突破。

研究「完美信息遊戲」的目的，當然是想找出最好的答案，大部分的人都是這麼想的。蒙地卡羅是依賴概率的手法，本來就只想得到「近似解」，而沒有要達到「正解」；對於追求圍棋正解的人，使用蒙地卡羅法，乃是迫不得已的權宜之計。

但「不追求正解」和我的圍棋觀是一致的，我認為不追求正解，或是以沒有正解的前提思考圍棋，正是現在圍棋界缺少的觀點，從這個觀點發展出來的一切，應該有助於圍棋界的發展，所以我非常歡迎「蒙地卡羅圍棋」。

最新的腦科學研究發現，人腦的活動與「貝氏網路（Bayesian network）」很相似，貝氏網路就是將因果關係，用概率去記述的模式，用概率去理解圍棋，對人類原本就是很自然的。

雷米柯龍除了引進蒙地卡羅法，還將搜尋方法改良成適合圍棋的「樹搜尋」方式，建立了 MCTS（Monte Carlo Tree Search，蒙地卡羅樹搜尋）的圍棋軟體基本機制，二〇〇七年以後幾乎所有的圍棋軟體，包括 AlphaGo 都採用 MCTS。

（2）MCTS

MCTS 的機制，簡單而言有下面四個步驟：

①輪到自己下時，程式會先按照「有望度」的順序提出十個前後的「候補手」

②依有望度的順序，按照既訂公式的方法，為各「候補手」作模擬。

③以其結果進行樹搜尋，一邊搜尋一邊繼續作模擬，以取得新搜尋局面的評價函數。

④考慮時間到了，程式就會提出當下最佳的答案。

平常說明「蒙地卡羅圍棋」都是說「選擇勝率最高的著手」，現實上，現在大部份軟體是用「樹搜尋裡模擬次數最多的著手」，兩邊結果幾乎一樣，但選擇後者比較穩定。

MCTS 什麼都沒教的話只有十五級棋力，也可說居然有十五級（最老的圍棋軟體是三十八級），這是嬰兒剛生出來什麼都不懂得狀態，必須用很多方法去加強；最重要的是提高模擬的品質，模擬的棋力越高，評估的正確性也會越高；提高模擬的棋力主要是機器學習，學習大量棋譜的棋形，讓它依實際棋譜棋形的概率去著手，因為必須做天文數字次數的模擬，模擬的每一手不能讓它花太多計算成本，只能教它一些簡單的東西。

步驟①裡的提示候補手也很重要，必須先教電腦一些圍棋基本知識，也必須作機器學習（非深層學習），學習大量棋譜，但什麼算是「基本知識」，或機器學習要從棋譜學習什麼「特徵」，則必須自訂。

因為同為機器提示的著手，有時會將模擬的著手與真正的著手混為一談，模擬的著手只按照比較簡單的規則，而從候補手選出來的真正著手，是經過很大的工程篩選的，必須注意兩者是完全不一樣的。

圍棋軟體進入 MCTS 時代，因為機器學習占的比重越來越大，比較不需要作者本身的棋力，加上狂石等一些軟體開放原始碼可供參考，加入圍棋軟體開發的人變多，也開

將棋、圍棋雙棲一流作者——山下宏

始熱鬧起來。

讓我介紹其中一位比較特別的軟體作者山下宏，他所開發的軟體是 Aya（彩），也曾經是商用軟體的思考引擎，Aya 在 UEC 盃等軟體比賽常是第三名，算是追趕狂石與 Zen 的第一軟體。

這位山下最有意思的是，他同時也是日本將棋軟體 YSS 的作者，YSS 水準比圍棋更高，打敗過職業棋士數次，是一流將棋軟體，這麼高水準的兩棲作者，全世界只有山下。

雖然 YSS 比 Aya 強，但山下看來對圍棋比較有興趣，他說：「大概是因為圍棋比較難吧！」或許對他而言，圍棋更有挑戰性。

山下到現在還非常熱心，電腦圍棋的研究會每場必到，Aya 也率先引進深層學習，算是圍棋作者裡的理論派；我的電腦圍棋老師周政緯收我為徒弟的時候，就給我一本山下的書「電腦圍棋的理論與實踐」，說「先讀了這個再說！」我在日本有不懂的地方，也常請教山下，他每次都不吝賜教。

MCTS 經過各種加強，讓電腦與人的差距從九子以上，在五年內進步到四子，也證明了 MCTS 機制本身的潛力。

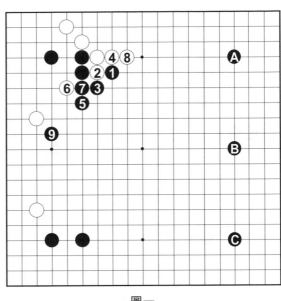

<div align="center">圖一</div>

二〇一二年 UEC 盃獲得冠軍的
Zen，與武宮正樹九段進行讓四子的測試
賽，Zen 下了一盤非常漂亮的棋。

圖一　　武宮正樹九段可說是圍棋世界最
有人氣的棋士，他的棋風特別，被稱為
「宇宙流」，比其他棋士重視中央；這時電
腦軟體與一流棋士以四子對弈，本身是很大
的挑戰。

黑 1 掛，也可說是一種「肩」，是從來
沒有人下過的手法，此後黑 9 又肩！可以看
出蒙地卡羅法是喜歡肩的手法，若是人類會
在左邊白棋二子之間打入。

圖二

圖三

棄左上變得一身輕後開始發力，黑1、3、5的攻法，看了本書先前介紹的 DeepZenGo

不太可能獲勝，但在局面領先下，捨棄弱塊迴避風險，是蒙地卡羅法的基本戰略；；黑棋捨

圖三　此後 Zen 將左上的黑棋塊大方捨棄，若是普通的四子局，這樣的虧損後，黑棋

有效的

圖二　實戰中白1後黑2沖斷，演變至黑8，一樣隔開左邊白二子，肩的手段常是很

圖四

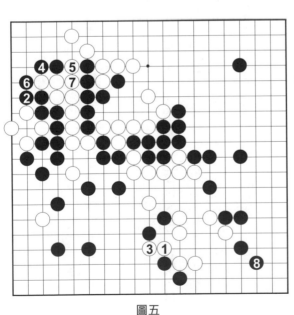

圖五

對局的讀者，大概會似曾相識。

圖四　白1、3時黑4是局面急所，一邊擴大右邊，一邊強調白A的斷點，這著棋也顯示了蒙地卡羅法的「天分」，白5補斷黑6、8正好圍住右邊。

圖五　白1時黑2脫先下左上角，又是一著漂亮迴避，這手棒極了！在得到攻擊效果的此刻，轉身取地合情合理，要是人類，可能會在下邊繼續纏鬥；白3沖出，局部雖然白

棋有利，黑4、6先手後回補黑8，局面已無可爭之處，此後 Zen 保持優勢，獲得大勝，Zen 進入攻擊後進退有序，把蒙地卡羅法的光明面展現無遺。

二〇一二年的這一局也感動了二〇一五年 UEC 盃亞軍，韓國「石風」（DolBaram）的作者林在范先生，讓他決心著手開發。韓國棋院於二〇一七年起要進軍圍棋 AI，可能是以「石風」為基礎。

韓國棋院宣布參戰，與開發者林在范將盡力打造韓國製的圍棋 AI

圍棋軟體終於找到了蒙地卡羅法這個進擊之鑰，此後的進步無可限量，這盤棋 Zen 的表現，帶給圍棋軟體界這樣的氛圍；但世事難料，比起初時的神速進步，從二〇一二年此局之後，蒙地卡羅圍棋沒有明顯的進展，遭遇到很大的瓶頸。

（3）MCTS 的弱點

蒙地卡羅法是雙刃劍，它的長處是能從全局的觀點評估局面，這個作法符合圍棋的特性，但這也成為它的弱點，因為它只有全局觀點，無法仔細分析局部問題，有時圍棋需要對局部作正確認識後，再來評估全局，就像大型連鎖店雖需對全體市場做

圖一

評估，也須對各分店的區域供需及收支掌握清楚。

原本開發者們覺得這個問題可以靠時間解決，卻一直找不到方法。這乃是ＭＣＴＳ原理本身的問題，硬要程式去注意局部，等於叫它將最大的武器——「不時用全局去評估」繳械。

二〇一三年ＵＥＣ盃冠軍的狂石，與日本業餘高手多賀文吾的表演賽，很清楚地顯示了ＭＣＴＳ的弱點。

圖一　這局是狂石以平手挑戰多賀文吾的形式，狂石持黑；黑１拆並不是大棋，此後還悠哉地黑５提讓白６點角，左上黑塊被吃，但狂石似乎面不改色；因為上邊白棋的大龍（大棋塊的術語）與黑棋形成攻殺，狂石認為黑棋已經吃掉白棋，所以黑１、５拚命補強包圍白龍的黑棋牆壁，因為只要黑牆有好好圍住白龍，黑棋就能贏。

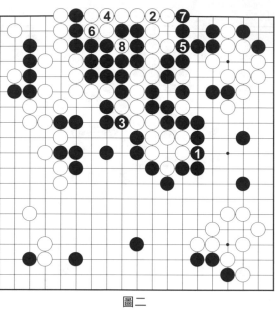

圖二

圖二　實際的攻殺是什麼情形呢？我們也模擬看看，從黑先下好了，黑無法從裡面吃白，需從外面黑1以下一步一步緊白龍的氣，白棋也需從2、4粘起來後，才能6進子，這樣互下的結果，白棋在還有兩氣（上邊二路與中央，白棋還有兩個空點沒有被包圍）的情形下，就能白8提取黑棋大塊。

原來上邊的攻殺由黑棋先下，黑棋也難逃被吃的命運，狂石覺得黑棋可以吃白，是完全搞錯了，而黑棋要上邊被吃，這局棋完全無法挽回，根本不用再下下去。

蒙地卡羅圍棋對未來的判斷，完全靠自己的模擬，而模擬只是從著手周圍的棋形來選擇，因黑無法自己從6去叫吃，白棋2、4在局部棋形，是下到自己棋子裡面的壞棋，被模擬選擇的機會非常低；如圖需2、4、6用概率超低的手段，「用一定的順序」去吃黑棋，如此模擬結果的可能性很低，幾乎不會出現，就算出現了也會被認為是無數模擬中的「雜音」，不會認為「原來真相是如此」。

圖三　模擬中出現的全是如白2衝以外A至D等的「正常手法」，最後無可奈何地白

圖三

圖四

4叫吃後被黑5提掉。

　圖四　實戰下到黑25，狂石由作者柯雷米龍作操盤手投降，一般投降是在該自己下的時候，黑下25後投降，也顯出作者「實在是看不下去」的窘境。

這樣的情形並不特別，二○一六年電聖戰，ＵＥＣ亞軍的臉書（FaceBook）「黑森林（Dark Forest）」對小林光一的三子局，也是因為「黑森林」誤判攻殺，而由開發者田淵棟

作操盤手投降。

死活與攻殺時，因為意義特殊，棋形與下法會與一般情況不一樣，人類對這個「不一樣」的辨認不費吹灰之力，但局部與全局要用程式語言去定義，讓程式能分辨，則無法做到。

「蒙地卡羅法」的弱點顯現在棋局的情況時大致是以下三點：

①複雜的死活與攻殺看不清楚；棋局手數越少，看不清楚的程度越大。這就是上述的死活與攻殺的問題。

②後盤需要漫長手數算棋的局面容易失誤。和①有關，因程式無法針對一個問題模擬，讓搜尋深度無法很深，如二〇一七年大阪 WGC 時的 DeepZenGo，到最後形勢接近時，需要一連串正確的官子，就有可能出現問題。

③在局面稍劣時，不會忍耐以等待機會。勝率低於 50%，就會因水平線效果，逃避現實自暴自棄，失去逆轉機會；為了避免這個現象，軟體大多先自動提高自己的勝率讓程式「安心」，但這只是治標不治本。

自蒙地卡羅圍棋誕生，過了十年這些問題，還一直沒辦法解決。要突破二〇一二年以來的瓶頸，必須從克服這些弱點下手，也是圍棋軟體界共同的認識。有的專家還認為，此後要勝過人類所必須走的路，遠超出於至今已走過的。

4
二〇一六—圍棋 AI 時代

AlphaGo 擊敗李世乭，讓圍棋軟體進階到 AI 時代。

首先必須再次說明的是，AI（人工智慧）是指由人工製造的程式等所表現出來的智慧與能力，若認為下棋這個行為與智慧能力有關，所有的圍棋軟體本來就是 AI。

但社會對圍棋軟體冠以圍棋 AI 的名字，是在 AlphaGo 之後，其他使用 AI 這個字眼時，也是以加入深層學習等新技術的情形為對象，若將 AlphaGo 之前的軟體也稱為圍棋 AI，恐怕會增加混亂；因此本書的區分是將已加入深層學習技術的圍棋軟體稱為圍棋 AI，請讀者見諒。

（1）深層學習

為圍棋軟體帶來重大突破的「深層學習」，也是現在最熱門的新技術；深層學習有很多種，最近被關注的

人工神經網路示意圖

入力層　　中間層　　出力層

入力層　　　　　　中間層（多層）　　　　　　出力層

深層學習示意圖

是多層級網路這種類型，亦即將多層的「人工神經網路」疊在一起使用。

「人工神經網路」是模仿人類腦神經結構的計算模式，比起既有模式能柔軟地適應各種輸入資訊，得到比較好的解。

深層學習是將人工神經網路，重疊很多層起來的學習系統，像 AlphaGo 是以十三層人工神經網路系統構成的。

到目前為止的機器學習，是必須告訴它要學習哪些特徵，電腦才會針對那些特徵學習。深層學習則什麼都無需告訴它，它就會自己尋找特徵，得到它自己的認識；深層學習比起既有的機器學習，很擅長學會具感性、抽象性的東西，正好彌補至今電腦較不拿手的領域。

深層學習最大的特點是，自己具有判斷能力，這個判斷能力雖非全面性的，只能發揮在指定的對象，但比起和其他技術如計算機、網

路、3D 幅空投影等，對人而言都還是媒介與工具的角色，深層學習則超出了這個範圍。

（2）AlphaGo 的機制

AlphaGo 的機制，內容幾乎都發表在二〇一六年一月二十八日號「自然（*Nature*）」雜誌，深層學習與龐大硬體的緊密配合，讓專家、軟體開發者嘆為觀止；論文發表後，專家學者通常會再驗證，但對 AlphaGo 的論文，大家只能搖搖頭說「誰擁有那麼多硬體呢？」，根本無能為力。

之後，包括日本的 Zen、Aya 等世界各國的圍棋軟體，都火速依照 AlphaGo 論文的方法，加入深層學習進行實驗，結果軟體的等級分全部上升，AlphaGo 機制的有用性是無可置疑的。

AlphaGo 在 MCTS 上建構了兩個網路，先讓程式深層學習數萬個棋譜，建構了策略網路（policy network），基本上是負責步驟1的提示候補手，其後作自我對戰三千萬局，學習局面判斷，建構了價值網絡（value network），能直接判斷局面，類似評估函數。

簡單而言，在對局時，AlphaGo 的策略網路先提供優質的候補手，然後將價值網絡的判斷與蒙地卡羅法的結果，各取一半作為局面的評估函數。

策略網路與價值網絡帶來什麼樣的效果呢？很明顯的就有三個：

① 棋形的優美度增加

棋形的優美是高效率的呈現，經過深層學習的策略網路所提示的候補手，平均品質會大大上升，加入深層學習後的圍棋 AI，如 DeepZenGo 棋形有明顯改善，當然著手的強度也大幅上升。

② 著手的安定度向上

MCTS 的評估值因為是隨機的模擬所產生的，有時會出現不安定的結果，價值網絡提供靜態的正確評估，讓全體評估值的安定度提升，著手也隨之容易維持穩定的水準。

③ 算棋的層次加深

模擬本需做到最後才能得到數據，但因為有價值網絡直接判斷，在勝負已定的局面就可以下結論中止模擬，節省模擬與搜尋的力氣，讓程式可以算得更深、更準；此外策略網路也能提供對方的優質應手，不用花力氣去算不值得考慮的變化。

可能有人會問，既然價值網絡可以提供評估函數，為何還需要蒙地卡羅法的數據？這是因為價值網路是靜態評估，對有一些必須計算的地方，如死活與攻殺，還是需要由模擬去得到進一步的資訊；有 AI 嘗試過只用價值網絡去下棋，結果比價值網路和蒙地卡羅法各占一半的機制弱很多，蒙地卡羅法雖是老花眼還是有用處的。

但以後是否會維持這樣的機制就很難說，開發深層學習的哈薩比斯自己是西洋棋高手，我猜他不會那麼喜歡隨機的蒙地卡羅法，要是發現其他比較好的方法，隨時有可能會

更改。

建構了這個機制之後，AlphaGo 還不停地做自我對戰訓練，這是 DeepMind 最拿手的技術，也提升了不少棋力。

（3）懷著缺點飛越人類

最讓我無法釋然的是，AlphaGo 的機制與所謂 MCTS 的弱點，居然沒有直接的關係；策略網路與價值網絡提供了優質的候補手與評估函數，並巧妙運用，但局部與全體無法分辨的問題並沒解決，劣勢時逃避現實的性格也未改，從 AlphaGo 的神之一手與 DeepZenGo 的各種狀況都可以看的出來。

人類本來認為算棋是圍棋的最基本技術，棋力越高算棋就越重要，我們稱讚下棋很厲害的人是「神算」，AlphaGo 無法分辨局部與全體，也無法如人一樣準確算棋，卻懷著這樣的缺點贏過李世乭，這樣的事若不是已真正發生，實在讓人無法想像。

我們只知道圍棋的百中之六這句話在此靈驗，圍棋擁有遠超過人類認知的寬廣的空間，讓 AI 繞過自己的缺點，還跑在我們的前面；就像棒球捕手，拿著球將要刺殺奔回本壘的跑者，結果跑者縱身一跳，躍過補手輕鬆得分，補手拿著球自問「到底發生了什麼事？」

（4）圍棋 AI 界的 MVP（最有價值球員）

有人說，達成這次大突破的兩個武器——深層學習與自我對戰學習都是既有的技術，而只有 DeepMind 的哈薩比斯才有這個慧眼與能力，知道往這個方向發展會有結果。

所以 AlphaGo 並沒有什麼了不起：但事實上 AI 的目標一直是圍棋，而只有 DeepMind 的哈薩比斯才有這個慧眼與能力，知道往這個方向發展會有結果。

但這個結果當然不是哈薩比斯一人的功勞，而是所有圍棋軟體開發者長年心血的集大成；直接做出貢獻的人之一是台灣出身的黃士傑博士，AlphaGo 是架構在他的圍棋軟體「Erica」上面的，所以他在 AlphaGo 對李世乭戰時，擔任操機手並面對李世乭實際擺棋子，Master 的六十連勝，也是由他一手一手對照主機去輸入的，還有兩次輸入錯誤，幸好沒有影響輸贏。

圍棋 AI 超越人類，要是辦 MVP 投票的話，還是哈薩比斯會被選出來吧？但我可能會投雷米柯龍一票，不只 MCTS 是他建立的，「Erica」的開發期間與狂石也有交流，可說 AlphaGo 裡面有很多狂石的基因，但最大的原因還是我個人很喜歡蒙地卡羅圍棋。

（5）圍棋 AI 的弱點

圍棋 AI 沒有弱點嗎？．世間當然沒有完美的東西，圍棋 AI 也有很多有待改進的地方，但人類眼裡「缺點」的標準是否能直接用在 AI，有時也必須審慎思考。

除了局部與全體的問題之外，首先讓人想起的還是「神之一手」，當時的真相其實是

如此，圍棋因為棋子不會移動，所以 AI 會把以前算過的變化儲存起來，棋形沒變的地方，往後也可重複使用；另一方面人類在重要局面會正襟危座、多想一些，但 AI 沒有「重要局面」的概念，所有著手必在設定的時間以內落子。

DeepMind 在「神之一手」後表示「AlphaGo 沒有料想到這一著」！乍聽之下，或許不太懂，電腦是一手一手重新計算，沒有料想到這一著，和此後方寸大亂有什麼相干呢？因為「沒有料想到」所以 AlphaGo 沒有儲存關於這一手的計算，結果對「神之一手」，計算還沒充分補完，設定的時間就到了，因此 AlphaGo 只好落子，導致敗局。

此後聽說 AlphaGo 調整程式，在自己的計算不充分的情形下，會延長考慮時間；但最近哈薩比斯演講時表示，針對「神之一手」問題，AlphaGo 會採用「敵對性學習」這個新技術來解決。

AlphaGo 的目的是開發技術，看起來「延長考慮時間」這種對症下藥的做法只是臨時措施。

雖是小問題，AI 不認識「地」的問題，還待改善，如 WGC 時的 DeepZenGo，在比目（地）法規則時，會出現漏洞；我覺得 Master 似乎大致獲得解決，但至今沒有正式宣告。

還有一個有趣的觀點，圍棋本是結果有比數的遊戲，如黑三目半勝等，但現今的所有比賽，都只比勝負，比數與實質完全無關，要是有將比數加入副分，這樣的賽制，會是什

麼樣的情形呢？

當初雷米柯龍嘗試做 MCTS 時，一開始想當然爾，將程式目標訂為「追求最高比分」，結果不盡理想，將目標改為「追求最高勝率」後，棋力才開始突飛猛進；加入比分結果的賽制，會不會讓情況有所變化呢？我的預測是──只會讓人類更加頭痛而已！

（6）圍棋AI─今後趨勢

今後圍棋 AI 會如何進展呢？二〇一七年第十屆 UEC 可以看出今後的趨勢，在這裡回顧一下。

這次參加的二十九個軟體裡，台灣有東華大學顏士淨教授的新作 TAROGO，交通大學吳毅成教授的 CGIGO，此外「神之一手」與「促織」也是台灣籍的軟體。

交大 CGIGO 是深層學習起跑最快的集團之一，已具職業棋士水平，是很受矚目的新生代軟體，CGIGO 在八強對上 DeepZenGo，由 CGIGO 執白棋。

圖一 這個局面我覺得白棋還蠻有希望，可是白 1、3 全力拉出左邊白子，孤注白子能否逃生，有點太「重」了，「殺龍」本來就是 DeepZenGo 的強項，白子終於無法擺脫黑棋的包圍。

白 1 要是下 A，黑 B、白 C 這樣可逃可棄的手法，右下角還有 D 斷的反擊，就會蠻有

UEC 中，台灣有東華大學顏士淨教授的（左）新作 TAROGO，交通大學吳毅成教授的（右）CGIGO 參加（王銘琬攝影）

圖一

希望，。這盤棋顯示 CGIGO 其實與 DeepZenGo 並沒有很大的差距。

四強的組合是，絕藝對 Rayn，DeepZenGo 對 AQ，讓人眼睛一亮，怎麼老牌的狂石、Aya 都被淘汰了！Rayn 作者之一與 AQ 都有深層學習技術，特別是 AQ，在準決賽一度讓 DeepZenGo 陷入險境，搞得日方大捏冷汗。DeepZenGo 在此次比賽之後，馬上要參加大阪的人機混合頂尖賽事 WGC，要是在 UEC 打不進決賽的話會有點尷尬。

AQ是山口佑一個人研發的軟體，他不會下棋，連程式的「雙活」規則都寫錯，但起跑半年，就達到這個水準，打破了圍棋軟體界的常識。至今大家也都還認為，要引進深層學習訓練，也需要有高水準的軟體來作基礎，如AlphaGo有Erica，DeepZenGo有Zen，沒有任何墊底軟體的AQ進步神速，超乎大家想像。

AQ的模擬內容頗為簡陋，但山口這次志在必得，比賽期間租了比DeepZenGo大好幾倍的硬體，拚出讓人跌破眼鏡的結果；賽後山口透露，他在深層學習過程，有獨創的技術，看來對深層學習的功力，是目前圍棋軟體的很大關鍵，或許也是老牌軟體式微的原因。

從AQ的快速進步感到，深層學習本身才剛開始，可以改進的地方可能很多；原本AlphaGo的突破，並非只靠深層學習，而是加上自我對戰學習與原有技術MCTS的緊密配合，如方才提到的「敵對性學習」，雖效果有待觀察，技術的結合隨時可能帶來新局面。

UEC盃比賽乃由日本電通大學主辦，以學術研究為目的，領導了電腦圍棋發展十年，也對AlphaGo的突破做了貢獻。不過此後圍棋AI的開發，需要大規模的資金，與眾多專業人才，已經超越了當初學術研究範疇。二〇一七年三月熱烈的比賽告一段落，將由日本圍棋將棋頻道繼續接手主辦。

UEC盃從二〇〇七年辦到二〇一七年，正好為蒙地卡羅法作了完整的見證，UEC

盃的傳統是互相研究與學習，比賽從未因爭勝而有任何糾紛，牧歌式融洽氣氛的 UEC 盃將不再，令人婉惜萬分。

日本圍棋將棋頻道規劃在二〇一七年秋天先舉辦準備邀請賽，二〇一八年後正式開賽；以中日頂尖軟體為首，加上韓國棋院的猛追，必定會進階成高水準的賽事。

（7）圍棋AI—與「現在對手下哪裡？」的迷思

如第三章所介紹，圍棋 AI 各有各的個性與魅力，其實圍棋 AI 的內在有一個決定個性的因素，就是「現在對手下哪裡？」

由於圍棋是「完美信息遊戲」，所有的資訊攤開在棋盤，要思考次一手，理應觀察棋盤即可，與現在「對手下哪裡」無關。但看棋的人第一句問的，大概都是「前面那手是下哪裡？」而 AlphaGo 學習棋譜，不只學對方的前一手，到前十手都納入學習範圍，對人而言「現在對手下哪裡」是最重要資訊，對程式而言也是如此。

雖說是最重要資訊，但有如何去處理的問題，人下棋有時被形容「總是跟在對手附近下」，這是很實際的方法，因為對手的著手常有接下來的意圖，在附近應對比較不會出錯，但老是這樣會變成被牽著鼻子走，失去主動權。

對「現在對手下哪裡」要「理會到什麼程度」，是圍棋程式的一個大分歧點，影響候補手與模擬的過程甚多；蒙地卡羅時代初期，開放原始碼供參考的狂石與「MOGO」可謂

兩極端，狂石放眼全局，盡量不特別看待「現在對手下哪裡」，而 MOGO 則優先看待「現在對手的著手附近」。

這樣的結果讓軟體個性鮮明，「狂石系」的軟體優於大局觀，而「MOGO 系」則擅長戰鬥，有新軟體出現一眼就看得出是「哪一系」的軟體，MOGO 後來式微，中間路線的 Zen 成為重視對方著手的代表。

二〇一六年電聖戰，UEC 冠軍的 DeepZenGo 與亞軍的臉書（Facebook）的「黑森林（Dark Forest）」分別以三子局對小林光一名譽棋聖，「黑森林」可說是狂石系；因兩方的深層學習都還淺，正好可以在高水平感覺出兩邊的下法。

圖一　DeepZenGo 對名棋士小林光一，已被追趕得快要形勢不明，但黑1以後纏住對方，下到黑23反而得利奠定優勢。

圖二　黑森林對於白1打入不與之纏鬥，2、12、20、22與對手保持距離，盡量拖，先進軍寬暢處，顯現了優質的大局觀。

現在所有 AI 必須先遷就深層學習所得到的認識，短期間 AI 的個性可能暫時被覆蓋，無法那麼

2016 年 3 月我與 Facebook 的圍棋 AI 黑森林總監田淵棟（左）合影

圖一

圖二

明顯，但在模擬部分還是存在差異。

只要圍棋沒有被「完全解析」，對「現在對手下哪裡」抱何種態度，永遠是一個選擇題，若將來實力伯仲的 ＡＩ 在高層次對戰，這個問題說不定還會是關鍵。

當然其他因素也會對棋風有所影響，例如狂石的雷米因是統計學者，對程式盡量不加入人為的規定，形成狂石平穩的下法，而 Zen 的尾島是天才程式師，大概忍不住要在程式

施展他的功力，讓 Zen 喜歡攻擊戰鬥，狂石與 Zen 迥異的棋風在蒙地卡羅時代後半數年間，演出不相上下的好戲，也是圍棋既深奧又有趣的象徵。

現在令人關心的是，「不學習棋譜版本」的圍棋 AI，傳聞 Google、騰訊都在進行中。將來說不定會出現很有個性的下法，因為不學習棋譜，比較容易受其他設定影響，因此不學習棋譜版本之間，可能又會有很大的差異；可以說圍棋 AI 的時代，才剛剛揭幕。

第五章
我的圍棋 AI 夢

1 想像無限

我的弟弟鄭銘瑝也是職業棋士九段，同時是圍棋軟體作家。十幾年前，他開發的程式，成為市面上的暢銷軟體。因為他的關係，我對圍棋軟體很早就有基本認識。

十年前我跟他聊天時，第一次聽到「蒙地卡羅法」，才知道居然可以用這種方法拿到圍棋程式比賽冠軍，聽完說明，我心裡覺得蠻合理的。

不久之後，就有獲得冠軍的軟體狂石與日本棋士的對弈活動，並請我做現場講解。對局後，還有日本學者與軟體作家們的座談會，會中有一個字眼著實實地打動了我，簡直跟我一拍即合，那就是──想像無限。

「蒙地卡羅法」對於有無限多可能性的對象，進行多次的模擬，逐漸獲得近似值的方法。所以圍棋變化的雖然有限，只要能「想像成無限」，用蒙地卡羅法，也是天經地義。

大約二十年前開始，我為自己下棋立下了一個前提，即以「圍棋的變化是無限的」作

為思考的出發點，當不知該怎麼下的時候，有時也會用「概率」的想法，作為著手的依據。不過，這樣的下法，從圍棋正統想法來說，可說是「邪道」。

圍棋的目標是在追求真理，一著棋不是好棋就是壞棋，就算現在搞不清楚，總有一天要將它搞清楚。職業棋士志之所在，就是找出最好的一著棋，對與不對之間不該有模糊，也沒有概率存在的空間。

但是以我的能力而言，圍棋實在太難了，我一輩子都不可能搞清楚，自己想下的棋到底是好棋還是壞棋。所以我只好想辦法，假定圍棋的變化是無限的，這樣什麼是「最好的一著棋」──「正解」將無從證明，只要自我界定圍棋是「變化無限」，就可以暫且閃避必須下正解的義務。事實上，圍棋的變化是有限的，蒙地卡羅法的「想像無限」的說明，恰恰就是說明我自己方法的字眼。

把圍棋的變化當作無限來看待，我本來覺得只是自己的逃避手段，當知道用這種方法運用程式，還能得到突破，讓我驚喜交加。雖說這可能只是「想像無限」這個語彙在字面上的一致，但我覺得好像遇到同路人了。當時電腦圍棋距離人還有七子差距，我突然領悟到，說不定我的圍棋知識，對提升軟體的棋力會有所貢獻。

從那時候起，我開始在圍棋軟體國際賽的 UEC 盃等，擔任講解與裁判，積極參加電腦圍棋活動。我不只看了很多軟體對局，也與作者們做了很多的交流。我甚至一有機會就會釋出求愛動作，表示「要是我的圍棋知識對軟體有幫助，請隨時

吩咐」，可是幾年來，沒有人對我有任何回應。

初始的圍棋軟體，什麼都必須從頭教起，作者的棋力和軟體有直接的關係，蒙地卡羅方法出現以後，這個關係逐漸消失了，幾乎所有的軟體棋力，都勝過創作該軟體的作者本人的棋力。狂石作者雷米，只有日本業餘初段棋力，也許因為這樣，他們認為開發本身並不需要很高的棋力，才會對我的求愛沒有反應。此外，軟體製作者或許也會認為跟職業棋士作相關的溝通太費事，自己埋頭搞比較有效率吧！

一般而言，電腦軟體是以打敗人類的「Xday」為目標，對整體作者而言，職業棋士是必須打倒的對象，聽聽職業棋士對於軟體的評語是蠻歡迎的，可是要跟職業棋士一起研發，完全不是選項。

2 GOTREND

雖說沒人理會，我還是有不想放棄的理由！一方面是我對蒙地卡羅法的關心依然未減，一方面是從五年前，即第四章所介紹 Zen 與武宮正樹之戰後，蒙地卡羅圍棋進入停滯期，因為頂尖軟體的水準沒有提升，被狂石與 Zen 二強之後的軟體開始趕上。眼看就要形成一個集團，只要有什麼小突破，任何軟體都會有奪冠的機會。

2015 年 3 月我與趨勢團隊及以 ColdMilk 參賽的周政緯（左三）在 UEC 比賽現場

其實，我一開始就對蒙地卡羅方法的利用過程有意見，因為軟體的模擬內容是，試著以自己處理衡量過的二、三百手把一局下完，才僅僅得到一個輸或贏的數據。實戰的每一著棋都是經過數以萬局、百萬局計的模擬所產生的，這些模擬棋譜本身都被捨棄。我覺得大量的模擬棋譜就像寶山，其中隱藏著貴重的意義，只要用我的圍棋知識，把它抽取出來，很可能具有提升棋力的效果。

要是自己的想法能在程式上展現出來，加入我的圍棋觀的軟體會有拿到世界冠軍的可能——說實話，我是著做這樣的夢。

不過，做夢歸過夢，現實上沒人理我的話，什麼戲都唱不出來。就在我快死心的時候，有一次，我陪妻子到花蓮東華大學演講，等候她時在校園亂逛，居然發現有間教室門上貼著「電腦圍棋教室」海報，就鼓起勇氣推門進去，正好看到周政緯在指導後進製作圍棋程式。

周政緯認得我，我出奇不意地在花蓮出現，他立刻展現熱烈的歡迎，馬上找指導教授顏士淨回教室跟我會面。政緯年紀雖輕，卻是 UEC 盃的老牌選手，

軟體 ColdMiik 的作者，ColdMiik 的名字，在日本的圍棋軟體界是無人不知的。顏老師更是世界圍棋軟體研究的泰斗。可惜當天妻子很趕行程，我們互換名片以後，就必須馬上離開。我們雖幾乎沒時間交談，卻留下一個奇妙的緣份。

其後不久，我和小學同學，曾任思源營運長的鄧強生分隔三十年後重逢，談起這件事，他也頗感興趣，在我回台灣的時候，鄧強生作東把顏教授與政緯請來，討論有沒有合作的可能。

因為這份機緣，政緯答應讓我拜他為師，先教我圍棋軟體的基本運作，以後的事再慢慢說。對我而言，天下沒有比這個更美妙的事，我拉著政緯，逼他給我連續上了好幾天課，回到日本後，也每個禮拜請他連線指導。

整個學習過程之中，處處體會自己的無知，可是針對核心問題——我的想法是否有程式化的可能這個部分，我卻感到有點希望，多少加強了自己的信心。

過了不久，我應趨勢科技共同創辦人暨文化長陳怡蓁之邀到趨勢科技演講，董事長張明正（Steve Chang，我們都稱他 Steve）對我所提到圍棋軟體的事，頗感興趣。最厲害的是，過了一陣子，他忽然跟我說「要成立圍棋軟體團隊了」。台灣本來就是電腦圍棋強國，人才資源豐富，但 IT 人 Steve 的快速行動，還是讓我嘆為觀止。團隊組成是由顏教授領隊，陳文銤擔任程式設計，外加「趨勢」員工 Pacha、Ricky、Ted、Charles 四人助陣，我則以技術顧問的身分參加。可惜政緯因為研究的關係，無法一起行動，文銤原本就

2015 年 3 月 UEC 大賽，GoTrend 領隊顏士淨教授跟當時還是 Zen 代表的加藤英樹猜子

是遊戲軟體作者，Ricky、Ted、Charles 都是程式高手，圍棋高手的 Pacha 當然也精通電腦，也是團隊的協調溝通最有功勞的人。

二○一四年十月圍棋軟體團隊 GoTrend 正式起跑：Steve 的想法基本上是「好玩、讓台灣走出去」，而最重要的是技術的獨創性，這自然也是所有隊員的共識，沒有新技術，不可能超越 Crazy Stone 與 Zen 的雙峰，何況開發新技術本來就是最美妙的夢想。

GoTrend 比起別的圍棋軟體開發團隊，最大特色是團隊成員的圍棋棋力高強，顏教授、文誌都是業餘一流棋手，Pacha 原本還是職業棋士院生，有職業棋士來擔任技術顧問、參與程式設計，應該是第一次。在 MCTS 的時代，團隊棋力與軟體棋力完全不相干，這個情況也是每一位成員都很清楚的。

我們暫且先把目標放在電聖戰的出場，因為電聖戰是 UEC 盃前兩名軟體，挑戰職業棋士的表演賽，想要出場，必須剋掉雙峰之一。

不過要發展新技術也需要基礎，先要有一個接近第一集團的軟體，新技術才有得談。團隊決定先參加二○一五年 UEC 盃，讓程式達到一個基本程度，

2015 年 GoTrend 得到 UEC 第六名獎狀回到台北，我以外的團員與趨勢科技董事長張明正合照

MCTS 的缺點光是看得見的，就不勝枚舉，在這個期間正可凝聚團隊共識，來決定從哪方面著手。

二〇一五年三月 GoTrend 參加第八屆 UEC 盃；七人團隊是 UEC 盃史上最多的，為了趕上這個比賽，文誌在顏教授的協力下全力趕工，實在辛苦，這個階段我是一點都幫不上忙，只在東京坐享成果。

最近幾屆 UEC 盃，一直請我當裁判，我這一年忽然以選手身分出場，實在如夢如幻，實際看到 GoTrend 正常運作，感動萬分。進入比賽後，幸好因為觀看電腦棋賽經驗豐富，還算能很客觀的觀察 GoTrend 棋局，但好幾次想對 GoTrend 超水準的演出

拍手歡呼，礙於自己原本長年是 UEC 工作裁判，才勉強忍住。

比賽結果，我們得了第六名，這對開跑才幾個月的 GoTrend 來說，是很滿意的結果。

在八強對 Zen 時，雖然敗了下來，卻沒有感到追趕不上的差距，反而更加強團隊的信心。

賽程之間還接受了狂石與 Aya 的指導棋，做為圍棋軟體團隊成員，真是幸福滿點的兩天。

雖說完全是別人的血汗，拿到世界第六名還是讓我有點飄飄然。即使在自己的本業，

要拿全世界第六名可沒那麼容易，當時我認為，比起別的軟體，GoTrend 團隊人才齊全、資源豐富，進步一定比別人快，我對未來有無限可能的期許。

二〇一五年 UEC 盃之後，一有機會我就盡量回台灣，和大家共商新技術的方向。

我認為 GoTrend 的棋力水準差不多可以考慮作新嘗試的時候了，我對大家說明了幾次，想以自己下棋的方法「空壓法」為基礎，創新技術，但並未馬上得到共識，主因我自己不懂程式。另外，第一個門檻是我的想法是否能程式化，誰都沒有把握；第二個門檻，就算程式化，是否真能帶來軟體棋力上升，連我自己都沒有把握。

GoTrend 該加強的地方還一大堆，在沒有把握的情況，放棄一切進度去孤擲一注，連我自己也說不出口。我想反正時間有的是，再多溝通一陣子，何況說不定會出現更厲害的想法與突破。

二〇一五年五月 Ricky、Ted、Charles 一起提案，徵求大家要不要試一種叫做「深層學習」的技術？他們也提供由深層學習做棋譜次一手預測的資料，資料顯示深層學習的正答率。能隨著人工神經網路的層數增加而提高，第二層 23%，第四層 28%，到八層時可以達到 32%，比當時圍棋軟體水準的百分之二十高；其後還可以做增加層數、優化、增加棋譜等加強，有可能超過 40%（AlphaGo 是 57%）。

我第一次聽到「次一手正答率」這個名詞，心裡想「深層學習是專學棋譜，蒙地卡羅可是用自己的機制在下棋，這又不是在圍棋講解會上猜次一手，正答率有什麼用？不會下

棋的人還是很容易受騙！」

由於圍棋不是下一手就結束，而是要一連串的下法才能得到好的結果，圍棋界喜歡辦次一手猜謎活動，但沒有「正答率高就是棋力高」的想法。

別的棋士這麼想還情有可原，我若這樣想實在是不該有的錯誤，因為我自己是用概率下棋的，我自己寫的書《新棋紀樂園》裡面還花了十幾頁，專門說明在圍棋裡面概率是可以相信的。

次一手正答率提高，不是表示它只會猜次一手，它的意義是對圍棋看法的全面提升，比如候補手，不只第一順位的候補手，第二位以下的候補手水準也會全面提高，這樣的話棋力當然也會進步；概率不是單獨和你打賭次一手對不對，而是在各種相互作用裡，對全方位理解的表現。

專業的傲慢實在可怕，我也就犯了；我當時沒有想多去理解深層學習，只想趕快讓自己的知識化為程式，因為我覺得那是「圍棋技術」的結晶，一定是比較有用的；後來因另有改良既有的機器學習也能提高正答率的數據，深層學習的話題就暫時被我們擱下來。

「空壓法」、「深層學習」都未啟動來，日子卻一天一天過去，我倒是一點都不急，覺得有的是時間。

六月裡有一天，Steve 召集所有成員開會，開會前讓大家先談，自己在圍棋 AI 是為了追求什麼？這點，平時大家相處時自然都會提起，但聚起來討論倒是第一次。一次聽完

2016 年 3 月，我與趨勢團隊（左起 Ricky、張明正、王銘琬、Pacha、Ted、Charles），在台北一同見證 AI 勝過人類的歷史對局

大家心裡的話實在過癮，趨勢的三位理所當然心在 AI，而本來愛下棋的人還是以圍棋為重。

這次聚會是因為 Steve 察覺圍棋軟體的整個形勢步調加快，知道 GoTrend 達成共識引進新技術任務刻不容緩，特別開會為大家催生。但當時的我完全無感，還說了什麼「希望能藉圍棋來理解電腦不會做什麼」；現在大家都知道當前情況正好相反，是「世界藉圍棋知道電腦會做什麼」了，可惜那一天的會議還是沒有得到什麼結果。

圍棋世界是沒有時間問題的，數百年前黃龍士秀策下的好棋，到現在也還是好棋，我也會覺得自己在圍棋上得到的領悟，不管多遠的未來都行得通。真正讓我意識到「時間」的問題，只有在發現自己算棋越來越糊塗之時而已。

蒙地卡羅法該改進的地方還很多，此後的我一邊想著固有的「局部與全體的辨認」問題，一邊等著大家哪一天可能會開始想試試「空壓法」。我對 Google 和 Facebook 有圍棋團隊在進行深層學習的消息雖有耳聞，卻沒覺得會厲害到哪裡去。要是我當時能從 Steve 分享到一點他的速度感，說不定

GoTrend 的結果會不一樣，不過這些都是事後諸葛了。

人類本來覺得不會變的東西，進入 AI 時代就有隨時間改變的可能，因此對人類而言，什麼才是不能改變的價值？現在也是必須重新確認的時期。

一年多來在團隊裡的學習，對我是美好而興奮的經驗，更建立了和所有團隊成員之間的信賴，GoTrend 現在雖然暫時休兵，卻是隨時可以再啟動的。

3 ownership（所有權）與 criticality（重要度）

就這樣告別圍棋 AI 的開發，我還是有一點捨不得，AlphaGo 現在還在用蒙地卡羅法試下，每一手會留下以千萬局計的無用棋譜，我現在仍然認為，自己對圍棋的知識，應該可以幫 AI 活用這些棋譜。

開發圍棋 AI 的人都很優秀，我想的事情大家早就想到了，蒙地卡羅法一開始就有從試下棋譜取得各種「參數」，以供觀察程式運作，其中與局面有關的兩個重要參數是「所有權」與「重要度」；因為我有一段時間盯著介面看參數，介面的表示是 ownership、criticality，本書就直接用這兩個字。

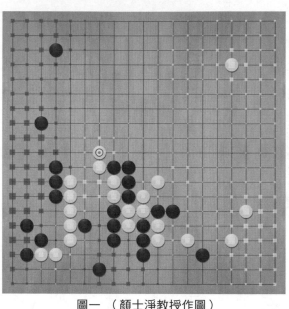

圖一　（顏士淨教授作圖）

（1）ownership

ownership 是「模擬結果的平均值」、模擬到最後空點必為一方所占，它的平均值，也就是目前棋盤空間的情況。

圖一　這是 AlphaGo 對李世乭第一局。白棋◎記號的 ownership，將模擬終局時，各個點由何方占領的概率，直接顯現在棋盤上；黑棋占有率很高的點，用大四角顯示，四角的大小顯示占有率的高低，棋盤全體顯示的就是雙方的勢力分布圖。

這樣的畫面，會下棋的棋友可能在圍棋軟體表示「地」的介面看過，不過一般軟體是機械性地就空點附近的棋子位置來判斷，而這個圖是實際模擬的結果；意義雖不一樣，而視覺效果不會差那麼多，是圍棋奇妙的地方。

必須注意的是，這是模擬的結果，而不是「現況」，顯示的是包含次一手以後的結果。

圖二　此圖該白棋下，所以結果會比

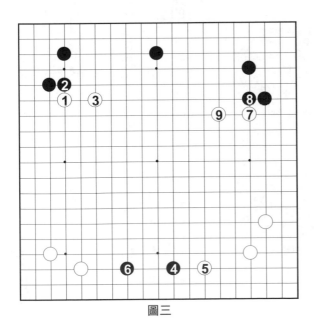

圖二（顏士淨教授作圖）

圖三

現況對白稍微有利，右邊同樣是「星位」，周邊空間所顯示的有利度，右下角白棋比右上角黑棋大；另一方面，圍棋常會讓人覺得「最後著手的一方形勢好」，ownership 反而能加入次一手的因素來正確判斷。

圖三 Master 白棋的實戰中，白1、3對黑棋「小目」的「小馬步締」肩衝，是吳清源老師二十年前就提倡的下法，但白7、9對星位小馬步締也立刻肩衝，吳老師可還沒說

圖四
（GoTrend 提供，顏士淨教授作圖）

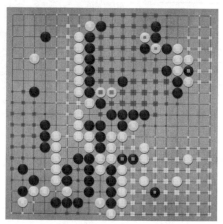

圖五 （顏士淨教授作圖）

過（說不定只是等大家領悟白1、3後再來說白7、9），因為白7、9可能讓黑右上角變成「實地」，要不是Master這樣下，職業棋士不敢這樣構思。

圖四 ownership顯示的結果，讓人感覺白棋全局狀況確實不錯，看了這圖，說不定可以比較放心的下圖三中白7、9的手法。

圖五 圖一的實戰到後半盤，可以看出ownership與「地」（所有權）越來越相近；如右下角，人類下的話，黑棋先投入白陣也可以淨活，但介面顯示白棋的有利度很大，可能是黑棋投入後，有一部份模擬是被白棋吃掉的；參數一開始的功能是為了觀察程式，尋找必須改進的地方。

圖六 （顏士淨教授作圖）

（2）criticality

criticality 是「占據某點時，對勝率產生的影響度」。

圖六 這是方才說明 ownership 時介紹的局面，空點的數字越高，顏色越深，表示該點「對勝率產生的影響度」也越大，也就是棋局的「重要部位」，而無關緊要的點，不管哪一邊下到，不會影響勝負，數字就很低；棋子被吃掉，其點就會被對方占據，所以已經有棋子的點，本身也有 criticality 值，但此介面無法在棋子上顯示數字。

這個局面中央四子顏色最深，表示這四子會不會被吃是勝負關鍵，而四子附近數字特高，表示對雙方而言，逃離或圍吃，是當務之急，此圖

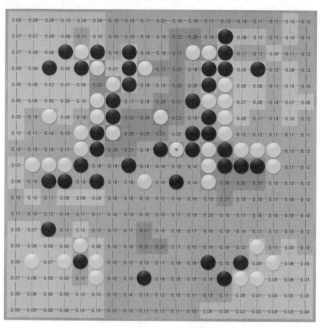

圖七 （顏士淨教授作圖）

的顯示與人的認知相當一致。

圖七　這是「神之一手」局面的 criticality，數值最高的是中間白二子，次為右邊黑四子，與上邊白三子，程式理解中央黑二子是關鍵，這判斷也很正確；後來的棋局發展告訴我們，事實上勝負取決於白棋能否突破黑棋中央防線，但那一帶空間數字並沒那麼高，看起來軟體是認為白棋無法突圍，程式當然沒有李世乭那麼厲害！

（3）ownership 是「地」的指標，criticality 顯示「力」的方向

「地」與「力」是圍棋的兩大要素，而整理程式模擬的數據，就能看見反映圍棋本質的這兩個參數。

參數本來是用來監視程式，但經過機器學習等加強訓練後的模擬，棋力變強，參數的準確性也大大提高，使得參數本身對軟體具有參考價值。

因為這可能是關鍵技術，大家都不明說，我揣測近年狂石的著手有參考自己的 ownership，而 Zen 也有利用 criticality。

不只與前述的「現在對手下哪裡？」有關，狂石下法穩定的部分因素，正是源自 ownership 的利用；而 Zen 在中央扭殺纏鬥時幾乎不會出錯的原因，可能有賴於對 criticality 的處理，這可能也是狂石與 Zen 不讓二強地位的原因之一。

（4）第三參數「parameter」

在這一章前面我曾說明，我的圍棋是以「變化是無限的」為前提，如此一來有兩個好處，第一是因為變化無限，正解無從證明所以不必刻意理會；第二，下了臭棋之後也因為無從證明，不用那麼沮喪，實在非常方便。

一般的圍棋知識是求更好，但若是變化無限的話，好壞的方向也會模糊，所以不借用至今的知識，只好另闢蹊徑；個人能力有限，必須用最簡單的方法下棋，我覺得圍棋可以用兩個觀點可以去涵蓋：

①棋子之間的位置關係──空

②棋子之間的力量關係──壓

我就單純地用這兩個要因去下棋，因為出發點是「無限」，所以判斷與推論就只好仰賴「概率」，這樣的做法對我來說最自然，也最快樂；我將自己的下棋方法稱為「空壓法」，有興趣的讀者請看拙作「新棋紀樂園」。

說明空壓法時，只好盡量站在至今技術基礎，不會太多用「概率」兩字，但掀開底牌就是這麼一回事，我這樣搞了二十年，很幸運能得到本因坊，也是拜空壓法之賜。

不只只是偶然，還是必然，若將「空」與「壓」的概念具像化，和 ownership，與 criticality 的概念非常相似，我第一次看到 ownership 與 criticality 的介面時，不禁在心裡叫「哎呀！就是這個嘛！」。

但「空」與「壓」並非等於 ownership 與 criticality，ownership 與 criticality 各據一方，還能被分別處理，但在空壓法，空與壓只是圍棋的兩面，是互補互成的兩個夥伴，不是可以分開處理的東西。

也可以說我在 ownership 與 criticality 之間打滾了二十年，我認為，只要好好處理模擬結果，可以得到統合 ownership 與 criticality 的「第三參數」，這個參數在意義上是 criticality 加 ownership，既能處理 ownership，也比 criticality 更能聚焦局面，來顯示重要部位讓程式參考；想實現這個「第三參數」，也是我一直抱著圍棋 AI 大腿不放的原因。

一定有人會說，現在已經是深層學習的時代，既是原始資訊又與棋局本身無關的模擬數據，還是趕快丟到垃圾箱吧！但我還是要鼓吹一下「第三參數」；技術發展到現在也還

在用模擬每一手所留下的大量數據，這是現成的，「第三參數」應該不會花費很多計算資源，瞬間可以作成。

「第三參數」容易製作是一大賣點，對於硬、軟體不如 AlphaGo 的 AI，或是以後個人使用的單機版，說不定會更有用。

現在圍棋這個領域，AI 達到很高的境界，但不一定所有領域都是如此，而 ownership 與 criticality 的概念非常基本，可能和別的領域共有，這樣的話，「第三參數」的有用之處可能不只於圍棋。

以深層學習為首的新技術也帶來新的問題，如深層學習會「自己去」尋找特徵，這個「自己去」的過程與內容，人類真的完全可以接受嗎？「第三參數」要是能解決一點問題，大概讓人比較放心，因為那至少是我這個人類想出來的。

最後一個觀點，AI 雖會「自己去」尋找解決問題的特徵，一切看人餵它什麼資料，還是一個「由下而上」的機制，而第三參數雖須模擬數據，卻是一開始就規定重要部位「由上而下」的機制，就算棋下不過 AlphaGo，不知道是否算是一種新技術？

一個人的經驗能帶給人一點歡樂，應該是所有人的夢想。自己的圍棋觀說不定還能有什麼用途，將其視為只是夢想的話，也不妨礙到別人吧？

第六章
人類的未來——從圍棋理解 AI，迎接新時代

1 人類與 AI，誰比較厲害？

圍棋 AI 和一流棋士的比賽，最容易讓人感興趣的，是從二〇一六年年底到二〇一七年初六十連勝的「Master 旋風」，可也說是對此項勝負下了定論；電腦人腦之戰，結果是電腦——圍棋 AI 的勝利。

人腦是否能捲土重來呢？老實說，短期內或許還有贏的可能，長期而言，情況是很悲觀的。

人腦下圍棋，有其成長進步曲線，越接近極限，成長就越鈍化，上升曲線終會變成趨於水平，進步緩慢到從外表看不出來；也就是說，任何人在剛學下棋時，進步神速到一天能進一子，但終將成為進一子得花上一個月、一年，甚至一生！

現代圍棋如此興盛，在全球，每年有數千局職業棋士的賽事，但沒有棋士敢說，自己超越了昔日的道策、秀策等名棋士。

二〇一六年 AlphaGo 三連勝，象徵 AI 勝過人類的時代
來臨。賽後李世乭進行復盤檢討

人接近極限後，即使經常為了突破極限而努力，卻很難確認自己是否有明確的進步；用這個觀點來看圍棋 AI，蒙地卡羅法碰到難題，開始原地踏步．從棋力提升的曲線來看，是無法超越人類的。

但加上深層學習後就開始走不同的棋力提升曲線，從被人讓三子的地方起，一口氣超越人類，還不斷上升。

Master 很明顯比 AlphaGo 更強，但進度已經緩慢下來了，雖逐漸看到天花板，也還在持續上昇，還會比現在再強一點吧！與此相較，我認為人類即使從電腦得到著手的啟示，也沒有很大的成長餘地；如果不改造 DNA，人類是無法進步到圍棋 AI 般的整體能力。

圍棋的電腦、人腦之爭，現在已經逐漸脫離了「誰比較厲害？」的時期，進入邊欣賞 AI 的表現，邊思考 AI 與人類的關係的時候了。

2 過程與理由——與人迥然不同的過程

「電腦下很怪的棋，卻能輕鬆獲勝！」

雖然有媒體如此報導，但我完全不認為電腦下了什麼匪夷所思的棋。不只 AlphaGo，Master 與 DeepZenGo 下的棋都是合乎棋理的，有時序盤出現不常見的手法，或許會是因為系統的隨機所產生的結果，但是這比人類因為情緒動搖的幅度還要狹小吧！

對人類而言，所謂的「棋理」是從龐大的經驗法則所集約出概率較高的想法；如果電腦能做到「完全解析」的話，經驗法則就會喪失意義，但現在的 AI 離這個程度遠之又遠。

AI 並沒有違反棋理的下法，只因為比人能算得多一點，有時能下出人類不敢下的棋；因此 AI 的手法本身並不奇怪，也很值得參考。不過，必須注意的是在選擇著手的過程，對人類而言是「奇怪」的，它的機制與途徑和人的邏輯完全不同，也無從參考。

AI 什麼地方跟人類的認知不同呢？雖然各個領域都有所討論，在圍棋方面有什麼樣的差異？讓我們一起來確認一下。

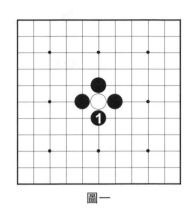

圖二　　　　　　　　　　　　圖一

3 死活，圍棋最基本認識之一

下圍棋最基本的認識或技術，可以說就是「死活」吧！

眾所周知，圍棋吃子的規則是把對手包圍起來後，可以吃掉，從棋盤上提取（**如圖一、圖二**）。

這可以說是圍棋唯一的規則，決定勝負的方法，跟象棋或日本將棋只要擒王就勝利不同。圍棋是以「最後在棋盤上剩下的子較多的一方勝利」，也就是以棋盤盤面全體的總數來分勝負。

圍棋雖如前所說明的是「圍地更多的一方贏」，但是為了「比對手留下更多子」在棋盤上，則必須「比對方圍得更大」才行，都是同樣的一回事。

圍棋的「圍」有圍對方的棋子跟圍地兩個意思；圍棋的棋子是不會動的，自己的棋子在棋盤上越多越好，棋子在棋盤上，形成不被吃掉的形狀，叫做「活」。

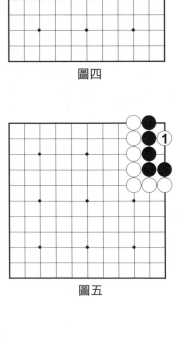

圖三

圖四

圖五

圖三　下黑1，就做了「活」的形狀。

圖四　因為A跟B兩個地方都被黑子所包圍，根據「圍住就能提取」的規則，白A、B兩個點都不能下，這樣的點叫作黑棋的「眼」；黑下1確保兩眼的話，白棋不可能吃到黑棋，黑棋數子到最後就可以留在盤上。

圖五　要是反被下白1，黑棋最後就會遭被提取的命運。

圖六　此後白1之後，黑下2圍住白二子時，雖黑也同時被白包圍，能提取對方的棋子時，就可以下，也就是下黑2的話，可以提掉白2子。

圖七　但接下來，白再將1撲進去，黑也只好2提。

圖八　到最後下白1，就能把黑子全部提掉。

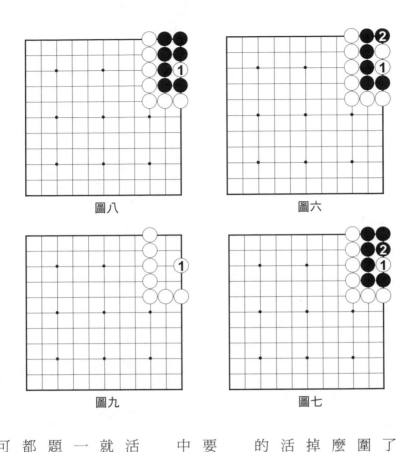

圖八　　　　　　　　圖六

圖九　　　　　　　　圖七

圖九　結果黑子全部被提掉

了。圖五下了了白1的狀況，在

圍棋稱為「死」；必須先知道什

麼是「活」，否則最後會被提

掉，也無法獲勝。所以「兩眼

活」不是規則，而是不被提取

的技術。

　棋子的死活，是最基本而重

要的認識，圖四是「活」之

中，最單純的形狀。

　圍棋的變化非常多，關於死

活也可以有無限的變化與外觀；

就像日本將棋有所謂「詰將棋」

一樣，圍棋也有以「死活」為問

題形式的「詰棋」，會下棋的人

都知道，做詰棋題是提高棋力不

可或缺的訓練。

在日本將棋，電腦最擅長將死對手，對局時絕對沒有看走眼的。

因此圍棋 AI 常被認為很擅長死活，但事實上如前所介紹的，圍棋 AI 對死活並不拿手；人腦的話，很簡單地能在棋盤中認識「局部」，然後判斷是「活」還是「死」但是就算是厲害的 Master，也還無法做到。

圍棋 AI 對自己的孤子也會做活，但它不像人一般，心想「這樣下就活了」，而是因為「下那裡就不會輸」的計算結果，並非和人一樣具備「活」的概念，若硬要教它「活」，它反而沒辦法下得的那麼好；如果在序盤出現詰棋般的棋形的話，人類會比 Master 更能正確地把握狀況，但這跟比賽的輸贏是兩回事。

電腦並非不會做詰棋，從幾年前起，就有解答詰棋的電腦軟體商品，不管多難的詰棋都能瞬間得出正解（只有一個問題是，圍棋有所謂「劫」的現象，「劫」又有各式各樣的種類，電腦還無法判別「劫」的種類，但將來大概是能解決的）。但這是專門解答詰棋的軟體，詰棋是「局部問題」，也只能用局部去解決；對局用的 AI 是沒有「局部」概念的。

從剛才一路在介紹棋子的死活，都是單方被包圍的情況，實戰不只單方遭到包圍；也會出現雙方都有危險，哪方都可能被提掉的局面，叫做「攻殺」。圍棋的實戰，比起單方的「死活」、「攻殺」的場面出現的次數更多，「攻殺」在實戰其實比「死活」更為重要。

如第三章 Crazy Stone 對多賀戰時所說明的，「攻殺」也是局部問題，AI 至今還沒

圖十一

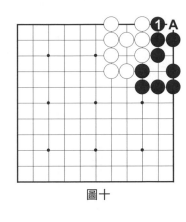

圖十

完全解決不擅長攻殺的毛病，人想要勝過 Mastr 的話，把它誘導到難解而沒有轉餘地的攻殺局面，大概就有機會吧！

4 大小，圍棋最基本認識之二

圍棋的基本認識還有一個，就是「大小」

圍棋最終的目的是取得較多的「地」（陣地），自己下的一手棋能確保多少地，或是能破壞對手多少地，這是能用數字明白表示出來的；計算方法是「自己在一處著手後，與該處被對方下到後的差距」。

圖十 下到黑1的話，可以確保A的1個空點（1目）。

圖十一 如果被反過來下了白1的話，則誰也沒能確保A的空點，A成為沒有意義的點「單官」，日文裡說「沒意義、不行」的用語「駄目」，就是「單官」一詞的日語。

圖十與圖十一的差是A的一點之差，因此圖十的黑1與圖十一的白1叫做「一目棋」，圍棋的所謂大小是這樣得來的；

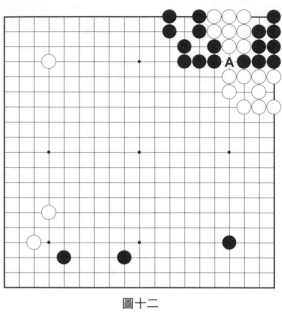

圖十二

但在實戰，還要兼顧全局的「死活」的狀況，許多局面無法單純換算成數字，但若能很明顯地呈現「大小」的數字的話，對於下棋的人而言，就求之不得。例如：

如圖十二般的局面，A是後手三四目大的棋，已告確定，但其他著手的價值卻未能確定；從經驗上來看，這個局面的三四目，被認為是比其他的手還要「大」，幾乎所有下棋的人都會下A。

但在實戰時，很少像這樣在局部就完結的例子，大小無法很明白地用數字表現出來的情形比較多；但職業棋士事實上在腦裡有

個約略評估的數字，然後繼續下下去的；圍棋除了死活成為問題的局面以外，大半對弈的局面是以「大小」占思考的中心；以明白的數字來呈現的大小，跟死活一樣，是局部完結的問題。

5 人類下棋需要理由──AI 下棋只靠機制產生

人類常以「這手是○目」、「這手是○○目」為理由來著手，但是 AI 從來不作這樣的計算，和死活同樣，AI 的道理只有一個──因為這樣下比較容易贏。

拿死活來比喻現實生活的話，是「生命安全」，而大小則可以說是「勞動代價」。沒有救生索，又不知時薪多少的話，誰也不會去做打掃大廈窗戶的工作。就像我們平時最在乎安全跟薪資一般，下棋的人是以死活與大小問題為中心在下棋。

死活與大小可以說是圍棋最基本的單字與文法，而電腦圍棋卻無法認知，我一直認為這是圍棋 AI 最大的弱點，當然也是最需改善的罩門。

AlphaGo 在跟李世乭之戰前，公開的棋譜的綜合能力，的確非常厲害，但若還在用蒙地卡羅法的話，局部認識的機能的弱點是無法解消的，一百萬美元的獎金不用說是李世乭的吧！無法辨認死活及大小，怎麼可能贏李世乭呢？我的棋士生涯，讓我只能作這樣的判斷。

6 形勢判斷的重要性遠大於「算棋」

就如前面所介紹的一樣，結果深層學習帶著 Alphago 飛越人類的頭頂。

圍棋比想像的還要寬廣，AlphaGo 擁有遊刃有餘的計算能力，棋盤廣大到讓它即使懷著缺陷，卻依然能悠悠踏步，有轉圜餘地，迴避自己的缺陷。

Master 看來對算棋更有信心，棋風比 AlphaGo 更為強悍，AlphaGo 盡量不去踩自己的弱點而造成陷阱；Master 對付自己的弱點，像是隨便踢開腳邊的小石頭，一點都不會令人擔心。

原來下棋必須要有「死活」與「大小」的概念，這個前提是錯誤的；「死活」與「大小」若是人類下棋的語言，如果能「以心傳心」的話，就不需要多說話；我終於想通了，圍棋 AI 並非無法認識「死活」與「大小」，而是沒有必要用局部的概念去認識而已！

圖十三　Master 持白棋，對於黑 1，白棋放著右上七子不管，2、4、6 埋著頭連下上邊，接著 8、10 低位渡過，對黑棋也不是具有威脅性的手段，黑 11 罩，白七子被吃了，但從結果而言，形勢其實白棋並不壞，這雖不能說是到了驚異的判斷程度，但要是我，因為無法正確地算出大小，也就無法這麼簡單地捨棄這七子。

經過長期深層學習訓練後，累積三千萬局數據收集對局（現在說不定又多好幾倍）與無數自我對戰學習的經驗，作每秒一百萬局的高度模擬；當電腦擁有這樣的能力時，把棋

圖十三

盤當作一個整體來處理，其實正是非常符合
圍棋的本質的方法。

　　人類因為無法這樣處理，只能就解析
「局部」得到的資訊，再根據這些資訊來作
綜合判斷，除此之外別無其他方法。今後圍
棋 AI 下的棋，對人類而言，雖然非常具
有參考價值，但人類遭遇未知局面時，必須
對於各個「局部」賦予意義後，再作全體的
判斷，人類的這種思考傾向是無從改變的。

　　以人類可能達到的圍棋水平而言，AI
的表現告訴我們，比起堆積意義的「算
棋」，無從捉摸的「形勢判斷」是重要太多
的最強項，其正確性與速度，把人類遠
AI 的最強項，其正確性與速度，把人類遠
遠拋在後面。

　　就像有人相信世界是以有理數（算棋）
來構築的，但後來發現、有理數不過是浮在無
理數（形勢判斷）之海上的藻屑而已，而人類終究無法測量海有多深，只能對著眼前的藻
屑望洋興嘆。

　　而從棋盤全體直接判斷形勢，正好成了
AI 的最強項，其正確性與速度，把人類遠
了，

7 「棋力」與「共鳴」的兩個主軸

圍棋 AI 的勝利——電腦戰勝人腦後，我最常被問到的是「職業棋士」存在的意義。

從西洋棋跟日本將棋的例子來看，並不會因此不需要職業棋士；但是，職業棋士並非不受影響吧！

職業棋士，至今除了要下出能讓棋迷感到有魅力的棋外，一流棋士的棋譜也有象徵「所有智慧最高峰」意義，因為有這個意義，在 Alphago 登場之前，職業棋士在對局前可以擁有「下出圍棋史上最棒的棋」的夢想，但現在被迫只能退卻為「下出自己史上最棒的棋」了。

日本有一句話「秀於一藝」，意思是若有一技之長，亦即在一技藝領域能達到高深境界的人，其修養、人品也自會隨技藝的造詣而提升；這句話是假設，若是比別人更傑出，必須付出相對的努力以及創意，也因此該人的人格會在這過程中逐漸昇華，真相是否如此不得而知；但這種連結，或許還算是有普遍性的，很多人這麼想，我自己也享受了這種想法的恩惠；在此，我把自己對職業棋士的價值的看法，製作了一個圖表（圖十四）

雖然這麼粗糙的圖無法反映複雜的現實，為了說明方便，請讀者包涵。

棋迷在觀賞職業棋士下棋的同時，不管有意識或無意識，會為了他們達到那樣水平，所付出的努力與創意，乃至於徬徨與錯誤等而感動，這些都自動成為棋迷的共鳴，這份共

鳴與棋士的棋力高度所形成的「積」，幾乎就等於對於職業棋士的「評價」。

圍棋關於「棋力」這部份的意義是相當確定的，但關於「共鳴」，當然隨個人喜好，討厭的棋士會不合理地降低，即使如此，對於基本的努力與創意的共鳴，棋士至今總會得到某種程度的「最低保證額」，是不會變成零的，為什麼呢？因為都同樣是「人」，大家都彼此做同樣的事，下同樣的棋，一路這樣活過來的，或多或少會有同樣的感受。

圖十四

AI超越人類後，棋士的「棋力軸」的數值，很無奈的被相對的降低，不得不承認，從全體來看，「評價」的面積是被迫縮小了；AI還會有變強的可能性，如果人類還以至今的手法，尋找增加共鳴的因素，並不是那麼容易。

有人說「圍棋因為跟AI對戰而矚目度上升，許多不懂圍棋的人也開始對圍棋發生興趣，反而讓圍棋出現盛況，沒有必要擔心！」事實上至今是如此，不過這種狀況基本上是社會對AI能力的好奇與技術移轉的關心，對

圖十五

圍棋本身只是一時現象，我對今後的矚目度並不樂觀。

不過危機也是轉機，到目前為止棋士是靠出示縱軸的「棋力」的座標，讓棋迷依照自己的習性自動展開橫軸的「共鳴」；說句不好聽的話，職業棋士至今只要死賴在棋力軸上，棋迷就會自行拉拔「共鳴軸」幫棋士撐出「評價」的面積；但是今後未必能有這麼好的事，職業棋士或許應該趁此機會，積極來展開自己的「共感軸」。

8 「下哪裡」及「為什麼下」不可分

換個角度來談吧！

我們最常被棋迷問的是「該下哪裡？」

職業棋士在檢討輸棋時，也大致從頭到尾都在自問自答，或一起討論「應該怎麼下」？

比賽的解說會或實況轉播，圍棋的「下在哪裡？」是最重要的問題；我當然嘴巴也常說「次一手猜題」一直都是人氣最旺的活動；圍棋的「下在哪裡？」是最重要的問題；我當然嘴巴也常說「該下哪裡？」，不過心中總有某種違和感。

圖十六

因為我總覺得，棋子即使下在同一個地方，但想法不同的話，應該不算是同一手棋才對；圍棋不是只有一手就了結的，每一手因其動機、構想、企圖，其後的展開將完全不同。

圖十五　比如黑1，是名為「大馬步掛」的常用手法，在實戰中常會出現，要是被白2夾擊，可以黑3碰角騰挪，是這個手法的優點，「騰挪」這個字眼讓人感覺情況不是那麼如意，可是一開始黑棋是進入白子A、B之間的，人單勢孤，能不受攻擊就很不錯了，這是一般的認識。

但若是我拿黑棋，我是不太願意下黑3的，因為好好一個開局，幹嘛馬上跑到別人家裡去「騰挪」呢？所以我要是下黑1的話，是以「不會被攻擊」的想法去下的，即使被白2夾也不會只想去騰挪的。

圖十六　比如黑1這樣，會往中央出頭，一邊與右邊黑子A、B呼應，一邊對白子C、D施加壓力，這是戰略的不同，不是該下哪裡的問題。

同名同姓，並非同一人物；即使下同樣的地方，是只打算騰挪，還是打算戰鬥？就像只是同名同姓，但其實是兩個不同的人一樣。想法的不同，會由此後圖十五黑3、圖十六黑1的不同具體表現出來。

但有人會問，白未必會下白D；那不同也不會表面化，也只好被當作「同一人物」了；但雖說沒有表面化，其內容並未消失，不一樣的東西就是不一樣，但至今常被混為一談。

對人而言，「下哪裡」及「為什麼下」本是不可分的「一套」，圍棋的著手本來也必須呈現完整的一套，才算是完整的表現；當然這只是我發一發牢騷，事實上「理由」未必能說明清楚，甚至可以說是幾乎無法正確說清楚吧！人的語言有極限，我剛才舉的例子的說明，如果要深入追究的話，一定是漏洞百出。

圍棋乾脆盡盡量省略語言，期待棋迷「只看著手，直接感受」，算棋與創意，一切盡在棋譜裡面了，無須多言，至今棋迷都接受這種模式，但是進入AI新時代，這條路還行的通嗎？現在世間對圍棋AI的矚目，是對於電腦的性能，加上對於軟體作者努力的敬意，跟至今棋迷對於棋力的共鳴是不同的。

Master下快棋，連勝人類六十局，是與人類完全不同的過程與機制的產物；它的「為什麼」，是和人完全不同的，但是如果遮掉棋譜上的名字，無法判別是Master，還是人下的棋。

圖十七

在不久的將來，比人強的圍棋軟體必將商品化，屆時到處都是名人級棋手，棋力高強

本身一點都不稀罕了。

圖十七　Master 的新手有如此的下法；對於黑 2、4，白子本來比黑少，至今都下 A

閃開求和，但 Master 則白 5 以下正面應戰，很意外地也可以下。

人類若想要下白 5 這個新手，需要新的創意、深入的研究，以及偌大的勇氣；；但是

AI 只是依照系統跑，若無其事地出示白 5 這手，好像跟其他手比起來並沒什麼特別。

如果換成人類下了白 5，就足以震撼棋界，但今後還能造成同樣的效果嗎？

比我自己全力跑還要快數倍的汽車，從我的身邊疾馳過，但我不會有任何感覺；同

樣的，即使看到比自己強卻只是顯示「下哪裡」的棋譜，真的會讓棋迷產生「共鳴」嗎？

此後由 AI 帶來「好棋的洪流」可能造成人類著手的「理由的空洞化」是讓我非常擔心的。

雖有讓棋友能產生共鳴的「棋譜解說」，但這也有問題；因為至今解說都是「這手因為這個理由，所以很正確」，或對於下錯的棋，研究「要這樣下才是正解」居多；這樣結果還只是把棋譜跟解說，牢牢的與棋力軸連結在一起而已，若是如此，還是在走老路，狀況沒有改變。

首先，人類下的棋，只好想辦法貼上「人類商標」，我

的意思不是在棋譜上登記名字；我的想法是，原本「著手」跟其「理由」是成套的玩意；但因為各種狀況，所以省略了「理由」，此時此刻，不正是「理由」登上舞台的最佳機會嗎？

一起出示「下在哪裡」跟「為什麼下那裡」的理由，正是「人類（人性）」的證明，也只有人類才能做到。

「理由」是人跟 AI 最不同的地方，是人所能理解的「意義」的累積，出示下棋的「理由」，也是訴諸棋譜接收對象——人類最有效果的做法。

照相機的發明，讓繪畫受到很大衝擊吧！這是因為繪畫過去是以「畫的像」為基本目標，但出現怎樣也比不過的對手，結果因此受到衝擊。但是繪畫反而從追求相像獲得解放，得到比過去多得多的共鳴；圍棋是否也會因為這次的衝擊獲得某種解放，而得到更大的東西呢？

所有的遊戲裡，只有圍棋是自古至今完全不變的，二、三千年都不變的，圍棋規則有比目法與數子法之分，但與下棋本身無關，只是統計盤面輸贏的兩種不同方法而已。圍棋對局的內容，不僅世界共通，與秦漢時代也沒有兩樣，我們現在下棋，和遠古時代的人們，追求的是完全一樣的東西。

然而，現在世界上有職業制度在運作的台、中、日、韓，對圍棋的社會定位卻都不同；台灣圍棋教育發達，現在可說是教育產業，而中國主要是體育活動，日本屬於傳統文

化修養，韓國則比較綜合，可說是社會溝通工具及智慧、地位象徵；這個情形表示，圍棋的多功能性，可以隨著社會的需要，伸展它的長處。

圍棋經歷數千年一直為人類所需要，身為職業棋士，我相信圍棋一定有這樣的魅力與潛力。

9 人類的圍棋裡「為什麼」很重要

正如棋士的評價有「棋力」跟「共鳴」兩個主軸般，圍棋的下法也有「下哪裡」跟「為什麼」兩個主軸，其實是表現同樣的事，只是對象不同，名字也有所不同而已。

至今職業棋士只要好好把自己掛在棋力軸上就行了，僅僅把焦點放在「下哪裡」就什麼都能解決，但今後必須同時努力延伸「共感軸」，必須好好說明「為什麼下那裡」了；但這是至今沒認真做過的事，突然急著去做，是無法做好的，只能一點一滴朝此方向前進就好了吧！

這並非全然是很吃力的事，也有些方便的層面，可以免除不必要的顧忌。

圖十八　AlphaGo 下了黑 1，這本來是很普通的一手棋，但至今在實戰幾乎沒有人下，或許也曾有過職業棋士想這樣下下看，但被 AlphaGo 先下掉了，現在下的話，怕會被說「這在模仿 AlphaGo！」但如果這麼想的話，以後棋會越來越難下。

但若是以「下哪裡」跟「為什麼」兩個主軸，成套來看圍棋的話，就不用擔心這種事，因為「為什麼」，一定是每個人都不同的。

如果是我的話，大概這樣說：「右下、左下都很輕，亦即不用把這兩個弱棋特別看待，可以同等評估棋盤全面，那樣的話，從可能性高的地方下起是最基本的，而現在棋盤上可能性最高的是佔有上邊的中央點。我的說明，總是如此籠統，其他職業棋士或許會更具體些。

圖十九　「如果被白 1 夾，黑 2 手拔也沒問題；因為對白 3，黑 4、6 可以主張自己不會受攻」，接下來根據自己的想法，盡可能地提示各種變化圖。

圍棋非常寬廣，雖是同樣局面，每個棋士想的理由卻不同；用兩個主軸來看圍棋的話，沒有任何一手是同樣的，也因此可以讓人理解人類跟 AI 下棋的不同。

10 使用説明書的時代

圖十八

圖十九

棋士把自己下的棋當作商品，擺在櫥窗裡，棋迷若中意就請用，一直都是如此作法；

但是優質且類似的商品即將大量生產，而且馬上就會充斥市場，共鳴的「最低保証額」到底能維持多久，沒人知道。

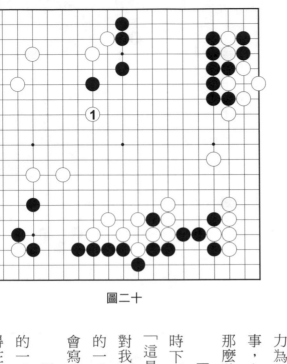

圖二十

如果是手工做的，那就有世界僅此一個的優點。至於在什麼時候、什麼狀況，如何使用，為什麼是這種用法，或許還得看情形對那手棋之外的背景、心理變化等也一起附上詳細說明。當然或許有人也曾做過這方面的說明，但很多只是貼附在棋力軸上，期待棋迷自行發生共鳴的老機制，這樣的話可能遭到圍棋 AI「好棋的洪流」淹沒。

為了迎接 AI 新時代，要想更喚起人類的共鳴的「使用說明書」，不能再繼續只以棋力為前提了；與其說是要做 AI 不會做的事，主要是因為棋迷已經不再對「棋力」有那麼強烈的要求吧！

圖二十　這著棋是我自己在挑戰本因坊時下的，當時報紙的觀戰記把這手棋評為「這是多麼讓人感受到生命喜悅的一手！」對我而言，這是我的棋士生涯裡最受到褒獎的一手吧！大概喚起了觀戰記者的共鳴，才會寫出這樣的評論。

這手棋下在茫茫的中央，是確定性很低的一手，因為是頭銜挑戰賽的，記者大概覺得在面對大勝負的關頭時，敢下這著棋不容

易；日本棋迷看到在激戰中勝出的挑戰者下的「生命喜悅的一手」，一邊參照觀戰記，或多或少也有一點感受吧！

但在不久的將來，棋迷將會拿棋力超過我的圍棋 AI，比較我和 AI 的下法；如果 AI 出示跟我一樣的著手，我雖然很開心，但是看棋的人只會想「當然應該這樣下！」如果 AI 出示跟我不同的下法，看棋的人在感到「在如此重要比賽中，這是很有魄力的一手」之前，會先覺得「這一手圍不了幾目棋！」不多作理睬，就去看下一手了！

「生命喜悅的一手」雖是過獎的標籤，我再加個新的使用說明書吧！

中央是現在可能性最高的空間、而白 1 是占據其重心的一手，雖然不能說是最善的一手，我是這樣下過來的，也會勸大家這麼去思考。

如果這樣寫棋迷無法滿意，那要怎麼辦？我其實不想寫到這種程度，不過還是吐實一下吧！下這盤挑戰賽時，我只想到建構自己的「空壓法」，多少把勝負置之度外；為了貫徹空壓法，不讓自己在獎金面前貪圖小利，我還曾開玩笑般地在比賽前對自己說「空力與我同在！」當然，這是模仿星際大戰的尤達大師說的「原力與你同在！」。

新的使用說明書將會是這種情形嗎？搞不好在喚起共鳴前就讓人望而生畏，如果一一都要加碼，必要時還得剖心掏肺給人看才行得通，也未免太吃力了；面對 AI 新時代，圍棋界如何加強對圍棋的論述，以贏得新的共鳴，只好由圍棋界全體一起來思考。

11 來自 AI 最前線的報告

Google 選擇了圍棋當作 AI 最前線，圍棋棋士就彷彿突然置身戰場；這裡不僅僅是圍棋對 AI 的最前線而已，也是人類面對想要取代人以及其角色的 AI 的戰鬥最前線；現在在圍棋發生的現象，將會在其他領域也跟著發生。圍棋不知是福是禍，成為人類與 AI 戰役的最前鋒，我覺得有責任把自己所看到的這一切，記錄下來，並傳達給世人。

關於這場 AI 與人類的戰鬥的其他報導與感想中，有個觀點讓我很在意，就是「把 AI 跟人同等並列來看」；不僅觀戰者如此，連對戰的棋士也有人用這樣的視線來看 AI，覺得今天輸了，明天一定要贏回來。

只要是頂尖的一流棋士，都會想以最強為目標，如果出現比自己強的對手的話，自然會想再超過對方，這是理所當然的；但這是當對手是人類時的想法，原封不動地搬來面對 AI，我認為並不適切。

圍棋 AI 實力雖然高強，其手法是能理解的，可說還在人類到面前所研究的延長線上。只看它下的棋，會覺得「跟棋力很強的人類一樣」，也因此容易把 AI 擬人化，但 AI 如何得到高強的著手，它的過程跟人類是徹頭徹尾不同的。

人類所做所為的價值，是結果與過程緊扣在一起才有的，這是我作為人類的報導者，所想強調的事。；由不同的過程所產生的 AI 的著手，跟人類的著手是不一樣的東西，我

認為應該另眼看待。

ＡＩ的影響，慢慢會波及所有領域，在此我稍微大膽地推論一下，把剛才用在圍棋的

圖表的棋力軸改名為「完成度軸」試用到一般的領域看看（圖二十一）。

完成度今後未必會產生共鳴。

世間有各種工作，若從演藝活動等娛樂產業來看，或許跟圍棋相反，因為「共鳴」

有非常明確的數值，但對於「完成度」的看法卻很分歧；但若從各領域總合的觀點來看，

圖二十一

比起「共鳴」，理應是「完成度」比較容易打分

數；圍棋的完成度是很容易確定的，因此以跟

圍棋有共通性為前提來看，請多包涵。

容我再說明一次，人類的價值判斷，不論

有意識或無意識，都會從眼前的結果，自動想

像其背後屬於人類的各種努力過程，把這些因

素納入評價；人是一貫如此思考過來的；就

「完成度」軸的數值，依照至今的習性，自動產

生與完成度相應的共鳴。

這原本是極為合理的一種架構，只看比較

易解的完成度軸的數值，就能評價全體；但是

今後就像從自己身邊開過的汽車一般，即使比人走路快好幾倍，也不會多加理睬，如果認定完成度的數值是依賴機械而達成的，就不會產生連結，也沒有共鳴。

圍棋常會提到所謂的「神之一手」的話題，這是大家所喜愛的一句話，也就是完成軸的最上方；立志下圍棋的人都會想以此為目標，這是非常容易理解的事；但這必須是「無法達成的夢想」才有意義，真正的「神之一手」就是 AI 的「完全解析」，其後所剩的，除了無事可做的「無」以外，別無他物，「神之一手」的另一個面貌或許就是「惡魔的一手」。

這樣的狀況不僅限於圍棋，在各種領域都有類似的狀況；若是如此，完成度甚至可以看成是伸展共鳴軸的「機制」，這樣想的話，對人類而言，就能很明快地把只具有完成度數值的「AI 的工作（事業）」，當作「道具」來使用，不必和人混為一談。

AI 的新時代，對人類來說，從共鳴天賦的時代，進入要有意識並認真去培養的時代；雖然很費事，但也有從想像的共鳴，轉換為真正的共鳴的優點；當然若只是一味強調共鳴，卻沒好好下功夫來重視、提升完成度的話，會導致品質的低落，尤其是圍棋如此立見優劣的東西，品質的低落會導至致命的結果。

至今我們的視線都集中在完成度軸就可以了，突然要改變並注意到共鳴軸的二元觀點，並非易事，但這並非是因為 AI 的進擊而被迫捻出的東西，而是「原本就有」，卻被我們忘記而丟在一旁的東西，今後不只以提升完成度軸為目標，必須花同樣的力氣在共鳴

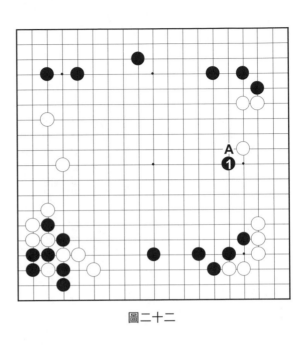

圖二十二

棋士九段麥克雷蒙，聽到 AlphaGo 下這一著，一時不相信，以為位置傳錯了。」當時情形也確實如此。但這段插曲被廣泛解讀為「人類無法理解圍棋 AI 所下的棋！」；日本有位

AI 泰斗甚至說「職業棋士今後可以做 AI 著手的翻譯者！」這樣的理解完全是錯的。

（1）「阿法肩」的手法是基本手法，讓人驚奇的是「在這個時點」下這著棋，但這是因為它透過龐大的計算與學習，握有一些人類所沒有的資訊。

12 AI 與人，外貌相似內涵不同

哈薩比斯先生很喜歡「阿法肩」這著棋（圖二十二），津津樂道說：「講解的職業

軸上面。

只要人對事物評估最少保有「完成度（答案）」與「共鳴（理由）」的兩個主軸，就不至於喪失人的本質，變成人以外的東西，人類的遺產以及今後努力的價值是永遠也不會改變的。

就像是有人一下班就用跑的離開辦公室，讓人覺得「幹嘛這麼急！」，但他說不定是因為有「約會遲到，女朋友正在生氣」這個別人不知道的資訊，並非無法理解的怪人，而我們也不會因為這樣就覺得這個人「無法理解」。

（2）李世乭想了一陣子後以白 A 壓，在第一章有詳細說明，這一著棋是承認「阿法肩」是好棋的下法，也就是說，李世乭當場就理解了這著棋，此後世界棋士也競相去理解「阿法肩」，若有棋士說「無法理解」，只是表示「自己不會作這個選擇」，和一般所說的「無法理解」，是不一樣的意思。

（3）在第五章曾提到，AlphaGo 對於人類的著手，猜次一手的「正答率」是 57%，同樣地，人類猜 AlphaGo 的「正答率」也超過 50%。但沒猜中並不表示「不認同」，不認同的情形是因為很少見才被拿出來強調，就如同麥克雷蒙覺得擺錯棋子，而 AlphaGo 的著手 98% 以上一定是可以被認同的；我們對於如配偶等自以為很理解的親人，會有這麼高的正答率與認同度嗎？

（4）在第三章有說明，AlphaGo 的棋形與人類的美感一致，就「感覺」而言，人類很能理解 AI 的「作品」。

（5）AlphaGo 如何下出一著棋，「自然（Nature）」的論文有詳細說明，實際著手時電腦也會留下可以檢閱的紀錄，這些都是腳踏實地、依照事實的講解。反而人類曾經這麼清楚的講解過自己的著手嗎？看來人在翻譯 AlphaGo 的著手前，是不是必須先翻

譯自己的著手？比起 AlphaGo，人腦反倒更像黑箱。

AI 所生產的作品，它的「外貌」不會讓人看不懂，這才是事實。但如本書一再強調，AI 產出作品的過程與內容，與人類是迥然不同的；當外貌可親，人類會自動以為自己和對方共有內涵，這是面對 AI 時容易落入的「陷阱」。

AI 一步一步進入創作領域，相信不少人讀過 AI 所作的藏頭詩，AI 寫的小說可以進入小說獎候補圈，AI 的畫作也很煞有其事。這些發展都才剛開始，AI 的作品必會越來越洗練，讓人可以理解、接受。

面對這樣的情況，也有專家評論「AI 將開始擁有感情！」這種看法或許是自動把「外貌」與「內涵」連結吧！我不是說 AI 的作品沒有內涵，而是說 AI 的內涵，和人類看到外貌會自動想像、連結的內涵，是很不一樣的。就像是我們讀「舉頭望明月，低頭思故鄉」，讀了會想起自己與故鄉的一切，加上觀月時格外思鄉的情感，與想必有同樣經驗的作者李白，產生超越時空的共鳴，並留下一份新的情思；若同樣的詩，一開始就知道是沒有家鄉也沒有旅行過的 AI 所作，想必不會那麼牽動我們的感情。

人類所謂的「感情」應能互相共有，AI 能模仿人的反應與思考模式，也能顯示理解 AI 製作出來外貌可親的作品，但與人類至今共有的「感情」這個概念，是很不一樣的。面對 AI 製作出來外貌可親的作品，要是同樣用對人自動連節感情的機制來看待，恐怕會失去人類最珍貴的「內涵」。

結語
意識到自己是人類的幸福

我觀賞過麥可・弗萊恩寫的戲劇《哥本哈根》，這是描述領導初期量子論研究的尼爾斯・玻爾，跟將其完美地整理成不確定性原理的維爾納・海森堡師生兩人的舞台劇，宮澤里惠飾演玻爾的妻子；其中玻爾有句台詞說：「是我們把這個世界，奪回到人類手裡的！」

為什麼這麼說，因為物質的位置等，當時被認為是當然可以測量的，就理論上而言，所有物質均能完全正確地測量；這世界，是物質及其相互作用所構成的，只要能力夠，應該就能掌握世界所有的一切。

就像是撞球般，現在球如何滾動，會如何撞擊他球，最後將在何時何處停下來，全部都能知道。

根據這種想法的話，可以認為這個世界的過去、未來都是已確定的，我們不過只是在一條被決定的軌道上奔跑而已；但是量子論亦即不確定性原理，主張物質的位置等，終極而言是無法「正確」測量的，只能在某種確率關係中來加以表現。

不確定性原理發表至今已經九十年了，所有的觀測結果都在佐證這個主張。

如前所比喻的，撞球的球如何撞開，其實不撞撞看不知道，再怎麼聰明，也無法預測到的；未來並非是已經被決定的，不確定性原理告訴我們，這才是真相；若是如此，人只要想努力，實際上努力的結果或許能改變世界，「把這個世界，奪回到人類手裡」的台詞，就是這個意思。

這句話讓我精神大振；對追求一開始就被決定的最善手，我原本就不是很有興趣；我想做的是將心目中的圍棋，用自己的思考去表現出來；雖說我的「壯志」小得可笑，但讓我更加鞏固了「把自己的棋奪回到自己的手裡！」的決心。

AI會帶給人什麼樣的影響？幾乎每天都會看到相關的報導；AI將加快速度滲透進到我們的生活，不，進到我們的人生。

有些看法還說，我們甚至會進入無法確信自己是否還真的是自己的時代，類似這種的預測非常多；但從反面來看，人類將跟AI建構怎麼樣的關係，是由我們今後如何面對AI來決定的，世界現在還在人的手裡！

共鳴是唯有人類之間才有的，共鳴也可說是人類意識到自己是人類的狀態，當AI充斥在身邊的時代來臨，能意識到自己是人類，或許是一種幸福；人類只能依自己的特質去感受、思考，對此能理解、回應的也只有人類；我們一個人無法活下去，而跟人類共有的一切，是無法被任何東西取代的！

1. AlphaGo 對樊麾二段第一局 持白
（1-271）白2目半勝

2. AlphaGo 對李世乭第一局 持白
（1-186）白中押勝

156[52]

122[113] 151[73] 154[72] 163[145] 164[73] 166[160]
169[145] 171[160] 175[71]

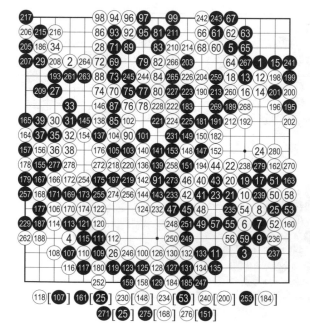

5. AlphaGo 對李世乭第四局 持黑
（1-180） 白中押勝

6. AlphaGo 對李世乭第五局 持白
（1-280） 白中押勝

91[83] 110[82] 121[83] 123[82] 155[107] 189[182]
215[40] 248[11] 249[154] 253[250] 275[152] 279[217]
285[175]

139[115] 142[118] 166[99] 203[49] 210[56] 213[49]
216[56] 219[49] 222[56] 225[49] 265[56] 281[211]
284[278] 287[211] 318[252] 321[278] 323[84] 324[169]
330[234] 331[238] 333[115] 336[118] 339[32] 341[115]
343[118] 344[250] 345[140] 346[334]

151[77] 154[148] 157[77] 160[148] 163[77] 166[148]
171[77] 174[148] 177[77] 180[148] 182[77] 227[96]
237[159] 252[161] 253[215] 255[220] 256[248] 259[215]
262[248] 265[215] 267[248]

11.
Master 對羋昱廷戰 Master 白棋
（1-311） 白半目勝

12.
Master 對朴廷桓戰 Master 黑棋
（1-223） 黑中押勝

13.
Master 對金芯錫戰　Master 黑棋
（1-135）　黑中押勝

88[82] 91[85] 100[82]

14.
Master 對古力戰　Master 白棋
（1-235）　白 2 目半勝

193[7] 196[190] 199[7] 202[190] 205[7] 207[169]
209[190] 233[204]

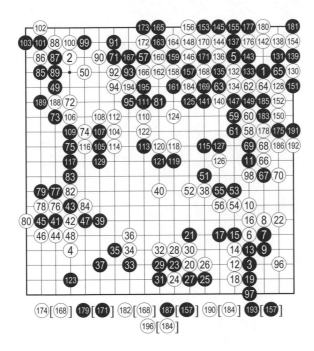

15. 二〇一七年 UEC 盃決賽。
絕藝對 DeepZenGo　絕藝白棋
（1-196）白中押勝

174[168]　179[171]　182[168]　187[157]　190[184]　193[157]
196[184]

迎接 AI 新時代：用圍棋理解人工智慧／王銘
琬著 . -- 初版 . -- 臺北市：遠流，2017.06
　　面；　　公分
ISBN 978-957-32-8001-9（平裝）

1. 圍棋　　2. 人工智慧　　3. 電腦軟體
997.11　　　　　　　　　　　　　106006759

綠蠹魚 YLI010

迎接 AI 新時代 用圍棋理解人工智慧

作　　者：王銘琬
總監暨總編輯：林馨琴
編　　輯：楊伊琳
企　　畫：張愛華
封面設計：三人制創

發 行 人：王榮文
出版發行：遠流出版事業股份有限公司
地　　址：臺北市 10084 南昌路二段 81 號 6 樓
電　　話：（02）2392-6899　傳真：（02）2392-6658
郵　　撥：0189456-1
著作權顧問：蕭雄淋律師
2017 年 6 月 1 日　初版一刷
新台幣定價 350 元

ylib—遠流博識網
http://www.ylib.com　E-mail: ylib@ylib.com